BLUE
BOOK
OF
CHINA FILM

中国电影蓝皮书

2018

陈旭光　范志忠　主编

图书在版编目(CIP)数据

中国电影蓝皮书. 2018 / 陈旭光，范志忠主编. —北京：北京大学出版社，2018.8
（培文·电影）
ISBN 978-7-301-29537-3

Ⅰ.①中… Ⅱ.①陈… ②范… Ⅲ.①电影事业－研究报告－中国－2018 Ⅳ.①J992

中国版本图书馆CIP数据核字(2018)第099816号

书　　　名	中国电影蓝皮书2018 ZHONGGUO DIANYING LAN PI SHU 2018
著作责任者	陈旭光　范志忠　主编
责 任 编 辑	李冶威
标 准 书 号	ISBN 978-7-301-29537-3
出 版 发 行	北京大学出版社
地　　　址	北京市海淀区成府路205号　100871
网　　　址	http://www.pup.cn　新浪微博：@北京大学出版社 @培文图书
电 子 信 箱	pkupw@qq.com
电　　　话	邮购部62752015　发行部62750672　编辑部62750112
印 刷 者	天津光之彩印刷有限公司
经 销 者	新华书店
	787毫米×1092毫米　16开本　29.5印张　540千字 2018年8月第1版　2018年8月第1次印刷
定　　　价	88.00元

未经许可，不得以任何方式复制或抄袭本书之部分或全部内容。
版权所有，侵权必究
举报电话：010-62752024 电子信箱：fd@pup.pku.edu.cn
图书如有印装质量问题，请与出版部联系，电话：010-62756370

主编：
陈旭光　范志忠

评委（按姓氏英文字母为序）：
陈奇佳、陈犀禾、陈晓云、陈旭光、陈阳、戴锦华、戴清、丁亚平、范志忠、高小立、胡智锋、皇甫宜川、黄丹、贾磊磊、峻冰、李道新、李跃森、厉震林、刘汉文、刘军、陆绍阳、聂伟、彭涛、彭万荣、彭文祥、饶曙光、沈义贞、石川、司若、王纯、王丹、王一川、吴冠平、项仲平、易凯、尹鸿、俞剑红、虞吉、詹成大、张阿利、张德祥、张国涛、张卫、张颐武、赵卫防、周安华、周斌、周黎明、周星、左衡

协助统筹、统稿：
林玮、石小溪、于汐、国玉霞、李诗语

撰稿（按姓氏英文字母为序）：
陈希雅、冯舒、高原、国玉霞、何雪平、黄嘉莹、李诗语、林玮、刘强、刘清圆、普泽南、龙明延、鲁一萍、仇璜、石小溪、孙茜蕊、田亦洲、于汐、张佳佳、张李锐、张立娜、周强

目 录

主编前言 001
导论 中国电影新时代：影响力、创意力与新美学建构 003

2017 年中国影响力电影分析案例一：《战狼 2》 025
 类型加强、文化传播悖论与工业运作升级 027
 ——《战狼 2》分析
 附录一：《战狼 2》项目策划人访谈 065
 附录二：《战狼 2》投资方访谈 070

2017 年中国影响力电影分析案例二：《芳华》 075
 青春记忆书写、沧桑之美营造与文艺片的市场逆袭 077
 ——《芳华》分析

2017 年中国影响力电影分析案例三：《二十二》 111
 "慰安妇"题材纪录电影的历史叙述、生命观照与市场突围 113
 ——《二十二》分析
 附录一：《二十二》导演访谈 150
 附录二：《二十二》营销访谈 156

2017年中国影响力电影分析案例四:《冈仁波齐》 163
 美学探索、文化想象与产业策略 165
 ——《冈仁波齐》分析

2017年中国影响力电影分析案例五:《妖猫传》 199
 名导效应、奇幻美学与大电影产业 201
 ——《妖猫传》分析
 附录:《妖猫传》总监制、总发行访谈 235

2017年中国影响力电影分析案例六:《不成问题的问题》 243
 重访经典电影美学与中国诗意的"新文人电影" 245
 ——《不成问题的问题》分析
 附录:《不成问题的问题》制片人访谈 280

2017年中国影响力电影分析案例七:《绣春刀2:修罗战场》 291
 新世纪武侠电影的生存之道 293
 ——《绣春刀2:修罗战场》分析
 附录一:《绣春刀2:修罗战场》导演访谈 326
 附录二:《绣春刀2:修罗战场》执行制片人访谈 334

2017 年中国影响力电影分析案例八:《建军大业》 339

 类型叙事、美学建构与商业机制 341

 ——《建军大业》分析

2017 年中国影响力电影分析案例九:《嘉年华》 381

 现实主义、女性关照与欧洲艺术风格的碰撞融合 383

 ——《嘉年华》分析

 附录:《嘉年华》发行经理访谈 419

2017 年中国影响力电影分析案例十:《羞羞的铁拳》 423

 喜剧电影的"跨媒介生产"与"工业美学"建构 425

 ——《羞羞的铁拳》分析

 附录:《羞羞的铁拳》制片人访谈 455

Contents

Preface 001

**Introduction New Era of Chinese Film: Influence,
Creativity and New Aesthetics Construction** 003

Case Study One of 2017 China Powerful Film Analysis: *Wolf Warriors 2* 025

Type Enhancement, Cultural Communication Paradox and Upgrading of Industrial Operation 027
-- Analysis of *Wolf Warriors 2*

Case Study Two of 2017 China Powerful Film Analysis: *Youth* 075

Writing of Youth Memory,
Creation of Beauty of Vicissitudes of Life and Market Counterattack of Literary Film 077
-- Analysis of *Youth*

Case Study Three of 2017 China Powerful Film Analysis: *Twenty-two* 111

Historical Narration,
Life Contemplation and Market Breakthrough of "Comfort Women" Documentary Film 113
-- Analysis of *Twenty-two*

Case Study Four of 2017 China Powerful Film Analysis: *Paths of the Soul* 163

Aesthetic Exploration, Cultural Imagination and Industrial Strategy 165
-- Analysis of *Paths of the Soul*

Case Study Five of 2017 China Powerful Film Analysis: *Legend of the Demon Cat* 199

Famous Director Effect, Fantasy Aesthetics and Big Film Industry 201
-- Analysis of *Legend of the Demon Cat*

Case Study Six of 2017 China Powerful Film Analysis: *Mr. No Problem*243

Revisit the Classical Film Aesthetics and the Chinese Poetic "New Literary Film" 245
-- Analysis of *Mr. No Problem*

Case Study Seven of 2017 China Powerful Film Analysis: *Brotherhood of Blades II: The Infernal Battlefield*291

The Survival Skill of New Century Martial Arts Film 293
-- Analysis of *Brotherhood of Blades II: The Infernal Battlefield*

Case Study Eight of 2017 China Powerful Film Analysis: *The Founding of an Army* 339

Type Narration, Aesthetic Construction and Commercial Mechanism 341
-- Analysis of *The Founding of an Army*

Case Study Nine of 2017 China Powerful Film Analysis: *Angels Wear White* 381

Collision of Realism, Feminine Care and European Art Style 383
-- Analysis of *Angels Wear White*

Case Study Ten of 2017 China Powerful Film Analysis: *Never Say Die* 423

Construction of "Cross-media Production" and "Industrial Aesthetics" in Comedy Film 425
-- Analysis of *Never Say Die*

主编前言

近年中国影视产业的发展风云变化，起起伏伏，充满不确定性，但总体而言精彩不断，惊喜连连。每一年度，各大影视评选榜单相继出炉并引发全民关注与热议，亦足见中国影视艺术、文化与产业影响力之盛。

躬逢其盛，我们发起年度影响力电影、影响力电视剧十强评选！我们选择"影响力""创意力""工业美学"等作为关键词，回顾和总结中国电影、电视剧（包括网络大电影、网剧）在2017年的创作与产业状况，选出年度影响力十强并进行深度剖析、学理研判和全面总结，以此见证并助推中国影视创作的"质量提升"和影视产业"升级换代"。

这就是由北京大学影视戏剧研究中心与浙江大学国际影视发展研究院联合发起的"中国影视年度蓝皮书"（《中国电影蓝皮书》《中国电视剧蓝皮书》）项目。自2018年起，每本蓝皮书以本年度影响力十强作品为个案，以点带面，以典型见一般，深入剖析年度中国影视业的发展、成就、问题、症结与未来趋向，力图为中国影视产业的可持续、良性发展提供类似于"哈佛案例"式的蓝本。

"十大影响力电影"与"十大影响力电视剧"由北京大学与浙江大学为代表的大学生先行投票评选出候选的年度电影与电视剧，再由专家学者组成的评审委员会成员投票选出最具代表性的10部作品，最后产生"中国影视影响力排行榜"。

本次评选的标准，不同于票房、收视率等商业指标，也不同于纯艺术标准，"中国影视影响力排行榜"兼顾商业与艺术，主要考察作品的影响力、创意力、运营力，及深入分析探讨可持续发展的标本性价值，充分考虑影视作品类别、类型的多样性与代表性。

与现有的一些年度报告重视全局分析、数据梳理与艺术分析相比较，《中国电影蓝皮书》与《中国电视剧蓝皮书》侧重于以个案切入来分析年度影视业的十大现象，选取

的作品包括但不限于最具艺术性与文化内涵之作、票房冠军与剧王、最佳营销发行案例、最佳国际合拍作品与最佳网台联动剧集等。而无论是从哪个维度切入，每篇文章都将结合具体文本，归纳出该作品的核心创意点，进行"全案整合评估"，总结其是否具备可持续发展性。这不仅具有较高的学术价值，还具有一定的指导实践的意义。

参与本次最终评选的 50 位影视界专家学者星光熠熠，组成了颇具学术研究和评论话语影响力的强大评审阵容。

榜单评选不是回顾的终点而是展望未来的开始。此次获选年度"十大影响力电影"及"十大影响力电视剧"的影片、剧集发布后，我们在此评选基础上，汇聚影视行业专家学者和北大、浙大的博士生、博士后等对 10 部作品进行深入分析，内容涵盖创意、剧作、叙事、类型、文化、营销、产业等，撰写完成《中国电影蓝皮书 2018》及《中国电视剧蓝皮书 2018》。

丛书现由北京大学出版社出版。该项目活动则将每年持续进行。

我们相信，"中国影视蓝皮书"与中国影视行业的蓬勃发展共同成长，必将见证中国影视的进程，为建设中国影视的新时代贡献智慧与力量。

<div style="text-align:right">
北京大学影视戏剧研究中心

浙江大学国际影视发展研究院

2018 年 7 月
</div>

导论

中国电影新时代：影响力、创意力与新美学建构

陈旭光　范志忠

一、产业、艺术格局中的《中国电影蓝皮书2018》

在2017年的喧闹中，《中国电影蓝皮书2018》应运而生。这本蓝皮书，本着"一切为中国电影艺术与产业的健康、高速、可持续发展"的主旨，以影响力、创意力、运营力、工业美学、新美学等为关键词，秉持"多元评价标准"，兼顾商业／艺术、票房／口碑，综合考虑类型、题材的代表性与多样化，文化的多元化与丰富性等原则，经北京大学与浙江大学的青年学生的初选，经50位国内重要影视专家[1]的最后投票，应运而出了"蓝皮书"的结果。

《战狼2》（46票）、《芳华》（46票）、《二十二》（41票）、《冈仁波齐》（38票）、《妖猫传》（34票）、《不成问题的问题》（33票）、《绣春刀2：修罗战场》（33票）、《建军大业》（30票）、《嘉年华》（28票）、《羞羞的铁拳》（23票）。

2017年，是中国电影常态又不常态的"新常态"的一年。

2017年，如下数据君须记：中国国产电影故事片产量798部、电影票房559.11亿元。最高单片票房56.83亿元，票房过10亿元的电影6部，过5亿元的电影13部，银幕数达到50776块，城市院线观影人次16.2亿……均创历史新高。在这些数据背景下，

[1] 这50位专家是（按姓氏汉语拼音字母为序）：陈奇佳、陈犀禾、陈晓云、陈旭光、陈阳、戴锦华、戴清、丁亚平、范志忠、高小立、胡智锋、皇甫宜川、黄丹、贾磊磊、峻冰、李道新、李跃森、厉震林、刘汉文、刘军、陆绍阳、聂伟、彭涛、彭万荣、彭文祥、饶曙光、沈义贞、石川、司若、王纯、王丹、王一川、吴冠平、项仲平、易凯、尹鸿、俞剑红、虞吉、詹成大、张阿利、张德祥、张国涛、张卫、张颐武、赵卫防、周安华、周斌、周黎明、周星、左衡。

作为年度蓝皮书结果的10部电影,在2017年中国电影的艺术格局与产业生态中预示了什么呢?

从结果看,有票房最佳的,有票房与口碑双赢的,有票房不错但争议极大的,也有几乎没什么票房但口碑出奇好的;有新主流大片,有商业大片,有中小成本类型电影,也有小成本的艺术电影,有世俗喜剧,有现实悲剧……

所以总体而言,我们认为这个榜单基本符合我们的初衷,也不愧于青年大学生与专家学者的某种品格、某种代表性、某种兼容并包性。这个榜单,似乎在中国电影整体格局的基础上,对各种类型电影均有尊重,并突出和强化了影响力,兼顾了工业品质与艺术品质、票房与口碑。

当然也有遗憾。每一个专家都会有遗憾,甚至没有一个专家是刚好选中这10部的。

对投出个人两票的我们而言(也代表部分北大、浙大的学生),也觉得这个榜单至少有如下几个方面的遗憾:

其一,随着电影观众的渐趋年轻化,电影中的青年文化近年来势力甚猛,2017年度也有引人注目的表现,但汇聚、表征青年文化的成长,二次元青年亚文化借力传统文化融入主流文化的电影如《闪光少女》未能入选。同样体现青年文化或青年亚文化的动画电影类也如此,有IP优势的《十万个冷笑话2》想象力丰富奇特,古今中外杂糅,不同神话体系对话,解构神话人物,搞笑搞怪、嬉笑怒骂的喜剧性符合青少年特点,票房超过1.3亿,豆瓣评分7.4分。另一部《大护法》,架空时代背景,构建"花生镇"的"恶托邦"世界,借鉴侦探片、黑色片的表现手法。影片世界观架构极具本土化特色,加上中式水墨画般的影像画面,风格独特又不乏韵味。票房接近9000万,豆瓣打分高达7.8,虽然有"成人化""暗黑化"之虞,但制作方主动呼吁"自主分级",这反而表明影片对国产"成人向"动画电影的自觉实践。其原创性、想象力与思想深度的探寻都值得肯定。

然而,上述几部电影均遗憾地止步于前10名(《闪光少女》,17票,第12名;《大护法》,12票,第13名)。

其二,香港电影未能入前10名之列。香港电影无疑已经深度融合于内地且硕果累累,中国近年来几部重磅的、重工业级别的新主流电影大片大都是香港导演挑大梁。如林超贤的《湄公河行动》《红海行动》和刘伟强的《建军大业》。

但几部具有独特港味的、偏向艺术片(其实香港电影的传统并非只有搞笑娱乐,也并非仅有警匪、动作、武侠等,它也有写实温情的港式小人物现实主义传统)的电影则

虽各有突破，如《明月几时有》对抗战题材电影的"港式"突破，《追龙》对港式黑帮电影的致敬、凭吊和集成式总结，《相爱相亲》从女性视角对传统的独特思考和艺术表现上的温柔厚实，还有《一念无明》对香港市井小人物心态的描摹传达，那种独特的"港味"生活气息……但上述电影也都未能进入前10名。遗憾止步于第11名（《明月几时有》，21票）、第14名（《一念无明》，11票）。

其三，奇幻电影影响力未能发挥，或者说是"小年"。

近年来，由于以青少年观众为主体的"虚拟消费"市场需求的崛起，《画皮1》《画皮2》《捉妖记》《美人鱼》等奇幻、魔幻类电影曾经大领风骚。但在今年，都以《西游记》为IP的《西游伏妖篇》与《悟空传》，次IP的效用远未发挥。同为魔幻题材的《奇门遁甲》也招致同样的失利。奇幻、魔幻类电影在普世价值的传递或叙事技巧的把控上缺憾不少。

其四，合拍电影方面和中国电影"走出去"目标的远未实现。

合拍片与中国电影走出去，是中国电影产业在全球化、互联网时代的必然趋势或天然使命。

本年度合拍片总体而言成绩一般。2014年中国与印度签订的三部中印合作电影项目中的两部即《功夫瑜伽》与《大闹天竺》于本年度修成正果，于2017年春节档上映，票房成绩不错，《功夫瑜伽》也成功登陆印度、泰国、新加坡、马来西亚等国电影市场。

《妖猫传》也是中日合拍片，但中方占据绝对优势，无论是资金还是导演。影片在国内争议纷纷，但据说，自2月24日正式在日本上映后，截至3月8日，票房累计突破10亿日元大关，观影人次超过80余万，创下近十年华语片在日本电影市场的票房新高。但影片打分很低，"口碑扑街"。考虑到原著《沙门空海》在日本的影响力、日方演员的号召力，参之于吴宇森《赤壁》在日本的成功，《妖猫传》似不足道。当然，《妖猫传》的日本市场策略是值得总结探讨的。

作为中英合拍片的《英伦对决》虽有突破，如该片的国内票房5.36亿元，豆瓣评分7.3分；北美票房1.97亿美元，IMDb评分7.5分。尽管从票房和评分来看，该片的数据指标还远未达到卓越，但能够在国内与海外同时做到既叫座又叫好，实属不易。该片中，中方演员不再是"打酱油"的角色，成龙的表演力撑全片，既体现了成龙的国际影响力，也昭示了他表演的转型与突围（在蓝皮书榜单中，《英伦对决》获6票，跻身第17名）。

但对于我们对成龙的期待以及对英方主演皮尔斯·布鲁斯南（主演过"第五任007"）与导演马丁·坎贝尔（导演过《垂直极限》《佐罗的面具》等）的期待来说，这

个成绩只能算一般。

影片《战狼2》虽登顶中国电影票房之冠,但在北美市场却遭遇"滑铁卢",而且在一些影评媒体引发尖锐批评。这其中既存在着目标市场的定位失准,也暴露出文本文化想象与受众期待视野之间的巨大错位。

事实上,种种遗憾说明中国电影仍然有着巨大的潜力。从某种角度说,遗憾越多、越大,反而说明我们弥补的可能性越大,中国电影产业的潜力越大,未来空间无限。

二、新主流文化强力建构,昭显文化优势

近年来新主流电影大片占据文化主导性地位,无论是票房硬指标还是文化影响力。这类电影体现了香港电影人与内地电影人的产业协作与美学、文化融合,也表征了好莱坞电影工业与本土气息、中国梦等的融合,以及各个受众阶层的融合等。同时,体现出类型加强、视听工业化、产业升级、接地气、强化国族情结和群体文化认同,表达"大国崛起"的意识形态,满足国家和普通人的强国梦、强军梦、中国梦的特点。

《战狼2》的超高票房呼应了民族情绪,激发了爱国热情,更是预言了中国国力的强大,群体性、国族化的"中国梦"的共享性,但影片因为过于强势、煽情也招致国外舆评的冷言冷语和国内一部分知识分子的严厉批评。

不管怎样,影片高居中国电影票房榜首、短期内无可撼动的地位,一种"孤篇盖全唐"式的气场、现象级的影响力是客观存在的,它在中国电影史上的地位是无可厚非的。

我们认为,影片在艺术创意力上是有突破的,即"立足战争(军事)片、动作片类型及超级英雄亚类型片,并与中国民族主义主题、国家形象建构的意识形态诉求、中国梦的表达欲望相结合,寓言式、隐喻化呈现中国国际地位和国际关系走向,是新主流电影大片中的一脉亚类型(前有《战狼》《湄公河行动》)发展无可争辩的新高度"[2]。

《战狼2》不是严格意义上的军事战争片(与《红海行动》的军事性有所不同),其类型实践是一种以现代动作片为主打类型,兼容战争(军事)电影、好莱坞超级英雄亚类型电影,折射中国武侠动作电影等的强强结合,强情绪、强节奏的"类型加强"型电影。

与《红海行动》的军事动作、完全的战争行为、军事武器行动不一样,《战狼2》有

[2] 陈旭光:《新主流电影大片:阐释与建构》,《艺术百家》2017年第6期。

大量的动作片要素,它有大量配有武器装备的热兵器动作,而非冷兵器时代的中式武打;它不是花拳绣腿,而是真实有效的军队搏击术。因此相较于中国的武侠片、动作片,它是偏好莱坞的;相比于好莱坞军事电影,它又是偏中国的。所以,《战狼2》是在中国当下武侠片、动作片整体衰退的背景下,成就的一种夹杂了军事武术和中国武术的动作电影,或者说是中国功夫片的现代化。这也使其具有某种类型创新的意义,对中国电影观众具有补偿价值。吴京曾经在香港做演员寻发展,学徒般当配角,拍过大量功夫、武打片,这就不难理解该片不仅仅与好莱坞超级英雄电影互文,更与中国功夫片相关。因此,《战狼2》体现的个人"孤胆英雄"不是美国电影《蝙蝠侠》《蜘蛛侠》《超人》式的,而是一种有中国特色的武打动作片,除了热兵器的坦克大战和各种新式武器的枪战,还有硬弓硬马、拳拳见肉的武打或曰现代军事械斗。

这部在情节、形象、视听语言和节奏、动作外观上颇为好莱坞化的影片,在中国电影类型化建设的道路上是具有里程碑式重要意义的。它是基本成熟的、中国特色的、本土化的类型大片,也符合"新主流电影大片"之道,因为它骨子里是中国的。

就此而言,《战狼2》是西方文化的"本土化"转化及中外融合,也是内地主流电影与香港电影文化的交流融合。不用说,这部电影的好莱坞味、港味都是比较浓厚的,但无疑又是本土的。它引发了那么多中国人的"共鸣",包括招致批评争议。

相比而言,《战狼2》较之于《红海行动》更为"大众化",因为它是以个人命运的遭际为线索而贯通电影始终的。个人离队—经受种种考验—归队(举着国旗穿越战争区的镜头正是一种"英雄归来"的成长仪式的完成),个人性格史、英雄成长史与剧情发展是交织、交融在一起的。影片打造的冷锋这一影片主人公形象、一种中国式的孤胆英雄是立体的、有血有肉的,既铁血也柔情。但这是比较符合大多数人的观赏接受心理的,因为与"文学是人学"(钱谷融语)一样,电影也是"人学",人的命运、性格始终是引发观众认同的最重要因素。

《战狼2》打造的是一种中国新主流电影大片,而且是新主流电影大片中最有潜力、最有看头的亚类型。与"三建"系列(《建国大业》《建党伟业》《建军大业》)不同,但与《湄公河行动》一脉相承。不妨说,《战狼2》初步确立了一种中国式的"新主流军事动作超级英雄"亚类型电影大片。

《战狼2》文化影响力之发挥在于其国家形象的强势建构,但成也在此,引发批评争议也在此。客观而言,《战狼2》国家文化形象建构的原则和叙事逻辑基于中国的"大国崛起"、在国际社会越来越有发言权和影响力的事实。但电影大片是国际文化产品,

是应该往海外特别是非洲发行的,然而影片有时似乎过于强势,看非洲人时以救世主自居,中非关系、国际关系的表达有可斟酌处。雇佣军的恶贯满盈也动机不明,太过简单化。爱国情感的表达常常太过直接,这样的姿态不利于电影的海外推广和非洲推广。国家形象的建构既要表达崛起的强势,也要内敛、中和,韬光养晦。电影可以表达民族主义情绪、国家意识,但更要有全人类意识、世界情怀和共同价值观。

当然,从工业美学的角度看,"在《战狼2》中,吴京几乎是集编、导、演,以及投资人、制片人于一身,客观而言,这种情况下取得的票房成功并不能说明一种工业美学的胜利,因为这样的操作模式并不具有可复制性和可持续性。对于中国电影的产业生态和工业发展而言,一部类似于《战狼2》的56亿元票房的超级大片,或许不如五六部十几亿元票房的影片意义更大——如果这几部大片是遵循工业美学原则制作的,票房是可预计、推算出来的"[3]。

《建军大业》代表了另一路新主流电影大片的流向:从《建国大业》到《建党伟业》再到《建军大业》,呈现了中国主流电影中重大革命历史题材、红色文化主题类电影,通过商业化运营、市场化包装,表现宏大题材、党国主题、国家文化形象的一条新主流电影大片的步步升级的轨迹。[4]

从《建国大业》《建党伟业》到《建军大业》,表现出越来越开放、越来越包容的文化观念与文化建设意向。《建国大业》《建党伟业》由内地主创制作,虽有突破但不敢走得太远。《建军大业》则放手让一个原本擅长于拍黑帮片、警匪片的香港导演来执导,这寓意了内地和香港合拍主旋律电影、香港电影文化和内地电影文化的交融或者说主流电影文化包容香港电影文化的文化走向。就此而言,《建军大业》既昭示了文化开放也体现了一种文化自信。毋庸讳言,由于文化背景、个体教育背景等差异,"港人"看历史、表现历史跟内地会有差别,内地主旋律电影一般会做得非常庄重、理性,严肃有余,活泼、灵动不足,而香港电影人以一贯的务实、实用精神,一向尊重观众、市场,四面讨好,会举重若轻,把方方面面都处理得好看甚至好玩,而这恰恰是内地导演的短板。

当然,这种合拍方式与文化交融绝非始于本片(《十月围城》《投名状》《中国合伙人》《湄公河行动》等都堪称"新经典"),但目前为止,对于原本如此"红色"的重大

[3] 陈旭光:《新时代新力量新导演——当下"新力量"导演与电影工业美学》,《当代电影》2018年第1期。
[4] 陈旭光:《〈建军大业〉的三重意义》,《文艺报》2017年8月2日。

革命历史题材的"港式"改造来说，无疑以本片最为突出。

在香港电影人北上合拍的过程中，香港电影人经多年实践而成就的电影理念与电影美学，深刻地影响着新世纪的中国电影的风貌。

《建军大业》在创作上也有突破之处。影片是宏观全景历史的构架，跨度有两年多，不像以前拍的建军题材电影，主要聚焦在一场一地，如南昌起义、秋收起义。影片通过这样的全景式时间构架，宏观展示了南昌起义之前的各方博弈，共产党陷入绝境后的南昌起义以及之后的秋收起义等，真正实施了一种历史的宏观全景构架，并真正围绕着建军的主题。

因此，《建军大业》在"政治正确"的前提下，以历史大片、战争电影为基础，融进了青春电影甚至警匪黑帮等要素。影片为建军做了大量的铺垫，彰显了武装抵抗的合理性。而这些铺垫的情节，成为颇具可看性的、颇具类型特征的桥段。

影片在整个画面风格、电影影像语言，以及细节、情节设置上超越历史真实，历史主干清晰，但在细节上的发挥、想象则传奇而夸张，粗中有细，细节委婉。风格、影像、叙事节奏、电影镜头等方面"年轻化"的追求，以及灵活的镜头语言，明显是试图"投合"在动漫文化、网络文化环境中成长的年轻观众。

此外，《建军大业》还有某种产业价值——在生产上韩三平、黄建新、刘伟强组成的"三驾马车"，是一种中国式的"制片人中心制"电影生产结构。韩三平制片，黄建新监制，刘伟强导演，他们互相制约，互相尊重，可以让影片在主流性与青年文化性、商业性与艺术性、香港电影文化与内地主流文化之间达成最佳的平衡。这也是电影工业美学建构的一个重要组成。

当然问题也很多。引发最大争议的是影片启动了大量的所谓"小鲜肉"明星出演中国军史、党史上的著名领袖人物。客观而言，这恰恰是导演和制片方"匠心独运"之处，本也无可厚非，但实际上确乎存在不少问题，如表演的夸张、过火，多少表现了大卫·波德维尔在《香港电影的秘密》中对香港电影特征所做的概括——"尽皆过火，尽是癫狂"，这种特征对于香港电影的描述是准确的也是中性的，并无艺术高下的价值判断，但对于一部红色经典题材的内地主旋律电影而言，这样的"过火"就未免有点水土不服了。

陈凯歌的《妖猫传》也许放在这里与《战狼2》《建军大业》一起谈不太合适，它是某种陈凯歌一贯的作者电影，又是一种东方风格及色彩的奇幻电影，还是近年中国电影生产格局中不多的中日合拍电影。但就该片所表现的恢宏奇丽的文化想象而言，加之考虑到陈凯歌一向的精英情结、中华民族大文化情怀等，这确是一部在当下盛世重述历

史，想象盛唐，符合主流文化，甚至可能有着某种超艺术情怀的"主流大片"。

当然，从类型上说，《妖猫传》首先是近年来中式奇幻类电影的一次重磅出击，是陈凯歌在《无极》遭受"滑铁卢"之后的再度尝试。影片在大投资、大制作，与地方政府合作打造后产品等方面也堪称近年来该类型影片的集大成之作。影片对日本市场的开拓意图和还算不错的票房成绩也为合拍电影推出了一个可资总结的样本。

在艺术方面，影片以诗人白居易和日本空海和尚惺惺相惜，联手侦破妖猫血案为线索，在侦探推理的叙事结构中加入了历史考古、人性探秘的精神气质，贯穿着陈凯歌特有的知识分子气质。这种知识分子气质最明显的表现就是执拗的历史探秘精神以及颇为自信、自负的人生哲理和历史哲理表达欲望，以及某种隐秘的对旷古美丽的悲剧女性的同情和爱怜之心。从某个角度看，影片中的白居易有着导演自况的意味。与白居易是《长恨歌》的讲述者一样，陈凯歌是另一个与白居易有着相似的对杨贵妃满怀同情、怜爱之意的历史叙述者。

也就是说，影片一以贯之的陈凯歌个人主体性异常强大的特点，表现出某种人文知识分子特有的对历史的"个人化"阐释（与之相似的是陆川在《王的盛宴》中对那段"楚汉相争"历史的个人阐释）的执念，依旧着力于对人生哲理和历史启悟的孜孜以求，依旧是哲理大于人物、观念大于情节（不是从情节中自然而然地流露）——因为对历史太有自己的看法，就迫不及待地表达自己的历史见解，毫不心软地漠视、僭越普通大众的历史常识。

所以，尽管影片颇有创意地打造了盛唐气象与虚幻之境，引入成为叙事推动力的"幻术"桥段，也表现了类似于中国古代最伟大的小说《红楼梦》曾经表达过的"空幻"的主题，故事叙事虽多次转换，主观视角与客观视角、幻想视角相互杂糅，虚虚实实，但基本上自然流畅，情节上没有陷入复杂难懂之境。而且影片在营造种种美轮美奂的视觉奇观上可谓不遗余力，也不惜财力、物力、人力。但因为"没能树立起一两个特别能够入心的人物形象"，加之情节、谜底实则简单但探案过程又显得故作深沉，因而被批评家认为，只是一幅"难以入心的盛唐气象图"[5]。

[5] 王一川：《难以入心的盛唐气象幻灭图——影片〈妖猫传〉分析》，《当代电影》2018年第2期。

三、现实、历史题材的长足发展和"曲线"突破

《芳华》《二十二》等文艺电影的票房、口碑双赢是 2017 年中国电影的一个可喜现象,精致、文艺、诗意、抒情以及"时代的加速度"中"慢下来"的节奏,在主流电影的宏大叙事、扩展性形象与商业电影的小品化嬉闹之外,撑起了一片温情的天空。而且这些艺术电影还进一步跨越了文艺片与商业片一直以来的貌似"鸿沟"。还有《嘉年华》《八月》《明月几时有》等影片,均关注现实,面对历史,冷静审视重新选择性想象、回忆,补足记忆,温情、豁达、含蓄。

现实题材电影创作,包括与当下现实并不遥远的历史(如共和国史、"文化大革命"史)题材创作一向是中国电影的极端薄弱地带。冯小刚的《芳华》则在种种"禁忌"的限制下,难得地重现了中国大陆 20 世纪七八十年代那段被遗忘的历史,不仅有"文化大革命"后期影像,更有抗越自卫反击战的惊心动魄,这些影像在银幕上一直是较少被表现的(当年曾有过很贴近现实的电影《雷场相思树》《高山下的花环》,但此后却一直阙如,给人以讳莫如深的感觉)。

而《芳华》则通过一种"过滤化""选择性记忆"[6]的表达,通过部队文工团及其众多个体命运的流转,追忆着一代人的青春岁月,更透视出历史与社会的变迁。

与当年冯小刚自己拍《一九四二》、张艺谋拍《归来》相似,我们称之为题材上的一次小心谨慎的"曲线突破",对中华民族或讳莫如深或有意无意忘却的历史的一次可贵的修复。就此而言,格局太小、"避重就轻"也罢,夹带"老年男"的"私货"也罢,其反映现实深度的不够是可以理解的,而对一个民族群体记忆的修复的保持完整则善莫大焉。

《芳华》通过改革开放初期一个军队文工团歌舞曼妙而又相互计较的青春男女群像和群戏,通过刘峰这个独特形象的塑造,缅怀并告别了一个集体主义时代,也是一个不注重物质,没有个体感性欲望,只树立"雷锋式"英雄劳模的时代。那个年代虽然也有青春曼妙,但却是压抑人性的,因此,影片"通过如诗如画的青春盛宴,暴露出诗意盎然下欲望的匮乏"[7]。

毋庸讳言,《芳华》主题意向复杂多元且价值观矛盾重重。一方面揭露时代的残酷、

[6] 陈晓云:《选择性记忆与〈芳华〉的叙事策略》,《电影艺术》2018 年第 1 期。
[7] 范志忠、张李锐:《〈芳华〉:历史场域的青春话语》,《当代电影》2018 年第 1 期。

集体的谎言、阶层的固化、欺凌弱小的社会法则，以此决绝地告别那个时代；另一方面又留恋玩味并以镜像语言反复渲染那个时代的青春曼妙、"声色犬马"。也正因此，《芳华》引发的争议是颇为有趣的。不同的意识形态倾向形成了鲜明的对立（这恰恰说明了《芳华》文本的矛盾性）：有一种批评声音是电影丑化那个年代，丑化军队、文工团，导演"心理阴暗"；相反，另一种声音则批评电影以浪漫、温暖、明亮的情调表现这个小群体轻歌曼舞、衣食无忧的生活，对那个年代缺乏批判的力度。我们说，对于像冯小刚这样的过来人的怀旧情结而言，带有"过滤镜"是可以理解的。就像姜文在《阳光灿烂的日子》里对"文化大革命"的梦幻般的诗意表现。但到了改革开放之后，面对刘峰、何小萍这些落败者、被牺牲者的再次被时代抛弃，却把他们塑造成道德上的高尚者和精神上的富足者和幸福者，以道德高尚和幸福知足来掩饰社会阶层分化的加剧和贫富悬殊的矛盾，这就未免有点自欺欺人，不无"皇帝的新衣"之嫌了。冯小刚似乎又回到自己反思、告别的那个时代的逻辑：财富、物质享受不重要，进而把物质享受与道德完美对立起来。

从根本上说，《芳华》无意识地表达了一个"现代性"的悖论。一方面，它通过对改革开放前史的告别揭示了改革开放的必然性，但等到改革开放进入深处时，冯小刚又对那段承载着他们的青春梦想、感性欲望的历史记忆留恋有加（这有点像巴尔扎克对他笔下那些必然退出历史舞台的"高老头"们的同情和偏好）。当然，从某种角度说，这正是一种"现代性"的反思意向，是对经济发展过速的一种"慢下来"的"审美现代性"反思意向的表达。但是，反思"现代性"虽是必需的、必要的，却不能把道德与现实完全对立起来，更不能以道德主义否定社会和文明的进步。

《嘉年华》则是一部以性侵女童案为题材的影片，取自现实生活中的新闻事件，阴差阳错或者说是先知预言式地契合或互文了2017年引发社会轩然大波的"红黄蓝幼儿园事件"，这种神奇的预言力量和勇敢的现实主义精神、悲悯冷静的女性情怀和男权社会批判，加之小成本制作、丰富的隐喻性意象、"冷静但不煽情的批判"（金马奖评语）、艺术表现的克制与留白，以及镜头语言的欧洲艺术电影化等因素，确乎属于小众化的艺术电影之列，但其双线的设置、悬念的营造又有侦探片、青春片的类型要素，片中几个女性的命运也表现得含蓄蕴藉但并不拖沓沉闷，颇为耐看。

导演文晏在影片中没有过多的情绪流露，而是自始至终以一种新闻式的观察视角，客观冷静地对围绕这一事件始末的众多人物予以"艺术电影"风格的呈现，蕴含独特女性意识的视觉意象的精心营造触及了某种整体性的无意识，形成了一种独立性的反思意向（包括对目击者、女主人公小米的冷静剖视和反思），在艺术素养与思想深度上均达

到了较高的水准。

《嘉年华》以女性导演特有的女性意识和女性视角，关注女性边缘弱势群体，以影像的力量预言社会现实，质询社会真相，悬拟公平正义，别有一种人性的勇气和力道，凸显了新一代女性导演的现实关怀力度和绵密睿智的艺术气质。

《八月》同为新人新作。影片将对象时间推至20世纪90年代，青年导演张大磊以国企改制背景下的国营电影制片厂为表现对象，通过近乎自叙传的方式凭吊父辈们的情感，表现了转型时期的个体记忆。

《八月》对于我们是一个久违的、令人稍有困惑的文本，它有点像早期第六代导演的青春成长电影，当然，不是姜文《阳光灿烂的日子》风格的，而是《长大成人》（路学长）、《牵牛花》（胡雪华）、《苏州河》（娄烨）之类的。一种朦胧飘忽的诗性，某种源于"审美现代性"的反思性气质，在黑白影像的风格化呈现中，为改革开放时代的"加速度"留下童年视角下个体、感性的记忆，虽然边缘化、另类性，但富于质感。

四、时代加速度中的小众艺术电影

在时代的加速度和主流文化的空前强势中，文明、富足社会的一个主要标志必然是文化生活的丰富多样，就像马克思说的："你们赞美大自然悦人心目的千变万化和无穷无尽的丰富宝藏，你们并不要求玫瑰花和紫罗兰散发出同样的芳香，但你们为什么却要求世界上最丰富的东西——精神只能有一种存在形式呢？"[8] 也正如十九大报告指出的，我们的文艺应该致力于消除"人民日益增长的美好生活需要和不平衡不充分的发展之间的矛盾"。如果仅仅是主流性文化的一统格局，显然就是不平衡的，也是满足不了人民群众多元化、差异化的艺术、美学需求的，因此，让小众的艺术电影也有自己的生长空间是很重要的。

在中国的语境中，艺术电影不是一种类型电影，但它是比较独特的一个类别，它的投资、宣发营销、盈利模式都和类型电影不一样。但我们在当下中国电影类型格局的研究或进行年度电影艺术、产业、美学、文化的总结综述时，一般都会给艺术电影留一个不可或缺的位置。令人可喜的是，近几年在商业电影、主流电影的蓬勃汹涌中，艺术电

[8] 马克思：《评普鲁士最近的书报检查令》，《马克思恩格斯全集》，人民出版社1976年版，第1卷，第7页。

影也有一个回潮之势。如去年的《路边野餐》《长江图》，今年的《二十二》《冈仁波齐》《不成问题的问题》《八月》等，一些香港"非主流"的电影导演也拍出了几部意味隽永、散发着醇厚现实生活气息的另类港味文艺片（如《相亲相爱》《一念无明》）和港味抗战电影（如《明月几时有》）。张艾嘉的《相亲相爱》彰显了香港电影的平民精神与现实关怀精神，温情细腻地表现了三代女性的生存困境与情感纠葛，影片通过一个家庭的故事透视了整个中国社会，叙事简洁明快却不失拿捏，情感平和却颇有回味。

2017年，在题材上占据绝对优势、在表现上克制含蓄而意味隽永、自成格调的纪录片《二十二》，以300万元的制作与100万元的宣发成本，创造了国内累计观影人次551万以上、1.7亿元票房的奇迹，高达4250%的投入产出比让人咋舌。

这部电影具有毋庸置疑的题材优势，影片通过日军侵华期间，遭受日军强暴与凌辱的22位中国"慰安妇"幸存者口述历史的影像记录呈现民族记忆，反思战争残暴和人性的被戕害。这样的题材虽不是绝对的禁区，但却是某些人觉得难以启齿或有意无意遗忘的，而且"慰安妇"索赔，都由民间团体或个人来进行，政府似乎是不宜出面的。当然，慰安妇题材一定程度上也多少有点"陌生化""猎奇性"的特点。

但是，其艺术特点也是颇可称道的。影片把"幸存者""慰安妇"通过朴实的、日常生活的、诗意化的镜头语言还原为一个个需要凝视的普通人，通过对凝视时间的延宕，凸显了与历史对话的情思。在呈现老人形象时，通过对日常生活中的时钟、日历、地图等事件标记物的复沓、凝视，使得抽象的时间具象化甚至生命化，强化了时间对比、现实与历史对话的韵味。影片"既通过冗长无聊的情绪放大刺激了观众的时间感知，又将真实生活时间与影像潜在时间的界限模糊，在绵延的时间流逝中将过去历史和当下历史关联起来，以一种悲悯的态度表达对人物命运的关切，形成了诗意化风格。影片对老人独处状态的刻画，着力通过光线造型或构图语言营造一种凝重的空间情境并形塑人物的身体姿态，透过门框或窗外距离的凝视，捕捉老人佝偻、蜷曲、疲倦、多病的身体'姿势'，凸显其静默、孱弱、孤独、无力的'姿态'"[9]。由此形成了影片诗意化的影调和沉思型的风格，正如《华盛顿邮报》影评人Mark Jenkins在《"二十二"着眼于二战"慰安妇"强奸、酷刑和监禁的遗产》中认为："导演郭柯采用了一种宁静和审慎的态度处

[9] 参见国玉霞在本书中对电影《二十二》的分析。

理这部影片。这一方面是出于对幸存者的尊重,另一方面又令人沉思。"[10]

在题材优势的基础上,《二十二》虽也有艺术上诸如记录性不足、内容较单薄等问题,票房成功也有一定的影片外因素,但其对于影像造型的探索和纪录片表现力的开拓是值得总结的。

还有纪实片手法与风格、少数民族题材、精神朝圣主旨的《冈仁波齐》,以一种旁观视角记录了一队藏族朝圣者的朝圣之旅,也以1300万元的投资收获1亿元票房,票房、口碑双赢。《冈仁波齐》以其具有美学探索性兼具艺术实验性的表现手法,以纪录片式的镜语风格,非戏剧化、反冲突的线性叙事,客观地呈现了西藏雪域高原特有的静穆之美和宗教之美,并传达出一种直击心底的震撼力量。美国知名权威电影网站综艺(*Variety*)的Richard Kuipers认为,影片"以纪录片的形式拍摄,并由非专业但纯洁而信仰坚定的演员出演,张杨对于信仰和精神世界的积极观照,可以启发众多观众去思考人生中重大和细小的问题"[11]。

张杨的《冈仁波齐》姐妹篇,题材同样取自西藏但在形态上却趋向于实验艺术片的《皮绳上的魂》(原小说发表时就是20世纪80年代著名的先锋小说)对时空关系进行了实验性的探索,影片内容虽取材藏区,但超越了少数民族的概念,其哲思蕴含扩展到甚至超越整个人类领域的形而上之境。另一部艺术电影《老兽》也是少数民族题材,但现实关照与文化思考同样超越题材,影片以一个看似荒诞实则现实的故事揭示出时代的病症;它通过一个父亲的失败,呈现了现实生活中家庭伦理的某种危机,有一种独特的感伤的调子。

《不成问题的问题》改编自老舍同名小说,导演梅峰致敬并追索了《小城之春》《万家灯火》《乌鸦与麻雀》一脉中国早期影片的美学传统,以一种极具戏剧化、舞台化的镜头语言将一个发生于抗日战争时期大后方重庆的故事呈现于银幕之上,对作为中国文化深层结构的世俗社会予以寓言式的深度观察,并进行跨越时空的对话和批判。

影片为了致敬和再现中国学派、中国美学精神可谓刻意求工。几乎抛弃一切商业因素(除了主演范伟这个戏剧性、商业化因素,但也是与影片的微温讽喻功能相和谐的),

[10] Mark Jenkins:"Twenty Two" looks at the legacy of rape, torture and imprisonment of WWII's "comfort women", Washington Post, https://www.washingtonpost.com/goingoutguide/movies/twenty-two-looks-at-the-legacy-of-rape-torture-and-imprisonment-of-wwiis-comfort-women/2017/09/07/d4829e12-8f34-11e7-84c0-02cc069f2c37_story.html?utm_term=.34057fab9f81, 2017.9.7.

[11] Richard Kuipers, "Film Review: *Paths of the Soul*", *Variety*, http://variety.com/2015/film/reviews/paths-of-the-soul-review-zhang-yang-1201604544/, 2105.9.29.

于是，静态、均衡的构图，复现的小桥流水意象，黑白影像的独特诗意，非戏剧化的线性叙事等，营造了浓浓的对中国电影美学传统致敬的仪式化情调。

这部电影具有不可复制的独特性——这是一部没有票房压力和商业诉求的艺术电影。它不必追求商业回报，票房成为"不成问题的问题"。

当然，即使是旧小说的新编，电影的改编也呈现了某种"诉说历史的时代"精神，其中在画外传来的批判批斗声无疑是对"文化大革命"的隐喻。

无论如何，这些曾经被忽略、被冷落的艺术电影，在我们看了大量的类型电影，不断更新我们的艺术感觉，提升艺术品位以后，也有了自己的生存之地。这是令人欣慰的。"新时代中国艺术电影的坚守或变革，既昭示、凸显了自身的独特存在，也表达了自己与时俱进的鲜活生命力，同时为商业电影和主流电影提供了艺术借鉴和养分。这对现实主义的深化和类型电影的优化，对电影主流观众艺术趣味的养成，对一个合理的电影生态的营造，都有着不可或缺的重要存在价值。"[12]

毫无疑问，小众、小成本艺术电影的崛起是中国电影格局的极大丰富，也是对中国文化的极大丰富，更是对新时代中国观众多元化精神需求的极大满足。

五、其他丰富的类型格局与多元文化流向

（一）喜剧电影的高票房"囧"途

在进入"喜剧时代"的今天，喜剧性是近年来中国电影的重要法宝之一，可以颇为灵活地与其他类型融合的喜剧电影繁盛不衰。

但今年的喜剧电影呈现出哪怕票房不错也口碑不佳的窘境，中国喜剧电影面临瓶颈。

《羞羞的铁拳》是"开心麻花"喜剧品牌继《夏洛特烦恼》票房大获成功和《驴得水》的口碑大获成功后的又一次跨界运作。在延续"草根"叙事、密集笑点、混搭拼贴的基础上，《羞羞的铁拳》将拳击这一竞技体育元素以及揭黑、打黑等现实因素，武侠、武打等类型要素融入其中，以期增强影片的可看性。虽然影片超 20 亿元的票房与整体中上的评分证明了一定的成功之处，但影片明显存在媚俗化、碎片化、小品化等问题，一些桥段（如上山学艺、飞车撒广告等）的硬性塞入让人有强行拉扯、"尴尬癌"般的不快感。饶

[12] 陈旭光：《新时代新力量新导演——当下"新力量"导演与电影工业美学》，《当代电影》2018 年第 1 期。

曙光对之有"商业的胜利与艺术的失落"的中肯评价，指出该片"过度依赖这种桥段化、碎片化的创作方式，低水平的山寨'笑料'，利用网络热点语言，甚至不惜以损害影片的整体叙事结构、人物形象塑造为代价换取'笑果'"[13]。

《功夫瑜伽》和《大闹天竺》两部影片均是在贺岁档上映的"喜剧+动作"类型，且是跨文化域外冒险模式，也迎合或暗合了"一带一路"的国家文化战略，但票房虽高口碑却不高。成龙电影虽开创了国产喜剧功夫片这一片种，但近年来却愈益暴露出其创造力的减弱，这也具体反映在《功夫瑜伽》中对于以往桥段、套路的频繁使用上。

王宝强首次导演电影《大闹天竺》，模仿并试图复制徐峥《人再囧途之泰囧》《港囧》的成功，但整体制作水准不佳，故事平庸，戏剧勉强，打闹之余回味甚少。

如果不是成龙与王宝强的个人号召力、"喜剧+动作"与贺岁档等因素，两部影片估计不会获得如此高的票房。

（二）青年文化继续在路上

2017年的青春片市场热度不高，《李雷和韩梅梅》《会痛的十七岁》《青禾男高》等青春类型影片可谓票房口碑双输。较为卖座的《乘风破浪》与《缝纫机乐队》，虽然依旧主打"怀旧"与"梦想"，但已基本跳脱出以往青春片的创作模式。

其他与青春、青年文化相关的影片，《闪光少女》《大护法》相差几票，未能入选十佳，《十万个冷笑话》《悟空传》则更需要提升。

《闪光少女》有一个票房与口碑的明显落差，豆瓣7.4的评分却仅有6482万元的票房。尽管票房不佳，但该片作为一部融合了青年文化、主流文化、民族文化、西洋文化、二次元文化等多元文化的小成本影片，在文化创意上颇有新意，表现出青年亚文化的狡黠、智慧与策略。这部主打"青春"与"音乐"元素的影片，颇有心机地设置了一个青年亚文化联合民族文化对抗西洋文化的文化角斗模式，通过精巧的叙事设计，完成了"民族乐/西洋乐""二次元/三次元"两对矛盾的同构与和谐。主人公带领民乐系通过类似于武术擂台赛的"斗琴"场景取胜西洋乐系，从而实现了作为边缘文化的民乐、二次元文化的发声，并将青年文化斗争的矛头直指以校长为代言人的固有秩序与观念。

当然，种种矛盾在片中得到了想象性的解决，虽然过于简单化，也不无"传声筒"之嫌，但毕竟想象性地传达了多元文化融合的理念。

[13] 饶曙光、贾学妮：《〈羞羞的铁拳〉：商业的胜利与艺术的失落》，《当代电影》2017年第11期。

《悟空传》由《西游记》故事改编，但却借鉴了青春片的内在逻辑，尤其是影片的开篇，完全套用了青春片中的"校园叙事"，将天庭改造为一座"修仙学校"，孙悟空、阿紫、杨戬、天蓬等人相应成为一起修仙的"同学"，而这也是对《西游记》传统的打怪历险叙事的一种颠覆。孙悟空为了"逆天改命"而大闹天庭，也可被视作一种边缘对抗主流的行为。因此，"无论是《悟空传》里的动作场面，还是《闪光少女》中的'斗琴'段落，都在某种意义上将二次元文化中'少年热血'的'燃'的气质融汇其中，使其具有了一种'热血青春'的外观形态，而这也是青年文化性内化于当下电影作品之中的一个重要表征"[14]。

事实上，"青年文化是青年心理、理想与价值观的显现，但必然会受到现实的约束，青年社区与成人社会，网络空间与世俗社会，种种对立关系压抑他们的自由天性。他们自然会努力在意识形态领域寻求自己的权力表达，哪怕只是一种'象征性权力'的表达"[15]。上述影片包括近年来的青春片都是青年文化借助电影这一媒介寻求"象征性权力"表达的一种体现。尽管会引发对《西游记》之青春改编的质疑，以及对二次元文化与美学的争议，但应肯定其作为青年亚文化的表征，尊重青年受众与成人受众审美接受的差异。

（三）犯罪推理：现实感的缺位

这一类型电影因其惊险刺激的悬念设定、高智商解谜的复杂叙事以及深层心理的窥测探秘，在青年受众中广受欢迎。自2014年的《白日焰火》始，这一类型佳作频出，如《心迷宫》《烈日灼心》《解救吾先生》《追凶者也》等。2017年则有《记忆大师》《暴雪将至》《嫌疑人X的献身》以及改编自犯罪心理小说《心理罪》的两部影片《心理罪》和《心理罪之城市之光》。

由于题材的特殊性，这一类型电影往往与社会现实联系较为密切，因而也成为当下国产电影呼唤讲好"中国故事"的一个重要载体，成为青年导演锻炼编导演把控能力的极佳类型。

《暴雪将至》颇有《白日焰火》的影子，在"接地气"和现实感的表达上是在这一

[14] 陈旭光、田亦洲：《中国电影新时代：新格局、新规范与新美学建构——2017中国电影年度报告》，《创作与评论》2018年第1期。

[15] 陈旭光：《青年亚文化主体的象征性权力表达——新世纪中国喜剧电影的美学嬗变与文化意义》，《电影艺术》2017年第2期。

类电影中做得不错的。影片在侦破犯罪的包装下,实则试图表现大时代中小人物的命运,缓慢的节奏,雨夜的造型,反复出现的"暴雪将至"的隐喻意象,都更接近风格化的艺术电影;但作为一部犯罪侦破片,影片过度聚焦人物心理,试图塑造国营厂关闭,时代变革中的小人物形象,弱化了戏剧性和推理性,悬疑的有头无尾,案子的不攻自破、不了了之则反映了类型电影试图"越界"却力难胜任的窘境。

陈正道的《记忆大师》沿袭了其前作《催眠大师》的叙事方式与影像风格,在创意、节奏、细节等方面的精巧设计使其具备了"高智商烧脑电影"的部分美学特质。然而,该片所谓的"软科幻"标签只体现于"记忆管理"这一叙事的基础设定之上,并没有参与影片整体世界观的建构,而故事远离现实、架空时代的设计,也使得核心探讨的家庭暴力问题丧失了应有的社会伦理深度。

相较之下,同属改编之作的《嫌疑人X的献身》以及两部《心理罪》,虽有原著、原版或网剧版等版本的基础,但都在呈现过程中不同程度地暴露出导演把控能力的不足,以及现实感的缺位。

(四)"西游"大 IP 的失利与玄幻电影的低潮

2017 年度的《西游伏妖篇》与《悟空传》都以《西游记》为大 IP,但都不同程度地颠覆了我们对这个原型的固有认知,彼此的风格气质也颇不相类,虽票房及口碑均为一般,但无论如何还是有一定的创意力的。

徐克监制的《西游伏妖篇》系《西游降魔篇》的续作。在故事剧情上回归了师徒四人的打怪历险模式,并试图进一步挖掘原著中隐藏的人性阴暗面,以夸张、戏谑、讽刺的方式一一还原于角色形象与人物关系之上,奠定了其"暗黑童话"的内在属性。影片在视效方面的制作水平和想象力可谓达到了华语电影的巅峰,既有利用 CG 技术实现的角色变脸,还有结合玩偶、机械、弹簧等元素的蒸汽朋克风的红孩儿,通过数字技术完美实现了中国传统神话形象的现代视觉转化。"如果说徐克赋予《西游伏妖篇》以鬼魅风的'暗黑气质',那么郭子健的《悟空传》则充满着日漫式的'少年热血'。《悟空传》既不同于传统的《西游记》故事,也与今何在的同名小说相距甚远。青春片的故事模式、漫画式的影像风格、孙悟空一样反叛的'少年',加之不逊于《西游伏妖篇》制作水准

的动作场面,共同组合成一版'热血青春'式的《西游记》。"[16]

虽然,无论是"暗黑"西游,还是"热血"西游,均在工业美学、工业维度或是技术层面上达到了较高的标准,但在美学维度,包括普世价值的传递或叙事技巧的把控上均有所缺憾,距离"工业/美学"融合的"工业美学"大片还存在一定距离。

(五)《绣春刀2:修罗战场》:武侠电影的"跨类"与一枝独秀

与现代战争动作片的崛起相比,近年来古装武侠电影、武侠大片整体上呈现衰落之态。但徐浩峰、路阳的"新派武侠"近年稍有声色。路阳的《绣春刀2:修罗战场》挟《绣春刀》的余勇,在本年度几乎没有其他武侠电影的颓势下,上映59天获得2.66亿元票房,成为2017年武侠电影票房冠军,并以33票的高票位列蓝皮书十大影响力电影之七,可谓一枝独秀,余勇可贾。

当然,这是一部"不是武侠电影的武侠电影",在叙事文本、视听风格、美学表达等方面对武侠电影的类型惯例做出了新的尝试和突破,其写实风格、真实美学原则、现实指涉、侦探推理元素和凸显人物的"向内转"等,均折射出不少值得关注总结的艺术信息与文化症候。

影片对传统武侠类型的元素有诸多僭越或者说与时俱进的超越。

首先是故事发生的场景上,影片远离超然俗世的虚构的"江湖"而回到现实生活的官场或职场。相应的是人物变化,主要人物成了朝廷的"公务员",且把叙事重心转向小人物内心世界的挣扎,"影片的人物刻画不同于传统武侠片中'英雄''恶人'的经典形象,体现出当下的社会心理和价值取向"[17],完成了古装武侠电影的某种"向内转"。

其次是一种真实感和写实型的影片造型叙事风格及美学,对飘来飘去、一语不合就交手的古装武侠动作电影的改造。正如导演自己所言:"其实我不认为《绣春刀》是武侠电影,写这个故事的时候就没有拿武侠这个类型作参照系。可以说是动作片,可以说是古装片,但它应该不是一个武侠片。它和传统的武侠电影要表达和刻画的内容不一样,因为它没有江湖,它不是完全写意的。"[18]因此,影片诚意十足,力图呈现真实时代背景

[16] 陈旭光、田亦洲:《中国电影新时代:新格局、新规范与新美学建构——2017中国电影年度报告》,《创作与评论》2018年第1期。

[17] 贾磊磊:《活着的目的,就是不为活着而活着——影片〈绣春刀2:修罗战场〉里的人格取向》,《中国电影报》,2017年8月23日。

[18] 转引自本书中孙茜蕊对导演所做的访谈。

下底层人物的生存挣扎，为传统刀剑拳脚的古装武侠片的写意美学理念带来新的气象。

《绣春刀2：修罗战场》中这些与时俱进的地方使影片有着浓厚的当下现实生活指涉，"重构了刀剑武侠电影中对世俗日常的符号化、意象化叙事。沈炼的锦衣卫身份使他成为拥有专业技能和较强职业能力，完全满足了物质需求和安全需求，较好满足了感情需求和尊重需求，同时拥有闲暇时间，对工作对象和工作内容有一定支配权的中产阶级。《绣春刀2：修罗战场》所呈现的古代中产阶级城市生活，真实反映出当下中国社会中产阶级崛起的潮流"[19]。

当然，作为广义的武侠电影，影片还是写出了沈炼的狭义之气，为生存、职场所累所困所惑的他，还是有着正直的良知和清晰的价值判断，沈炼最后在桥边的视死如归和决绝（虽然性格逻辑的铺垫还不够火候）犹如天地正气的迸发，谱出了一曲侠义的绝唱。

总之，《绣春刀2：修罗战场》走出了武侠电影常有的故作玄虚的神秘和不食人间烟火的江湖世界，面对类似于《战狼》系列、《湄公河行动》《红海行动》这样更燃、更酷的军事械斗动作电影，面对社会上现代格斗术挑战武林各门派的报道，《绣春刀2：修罗战场》虽然在剧作、人物心理的完整性和行动的合理性诸方面还有待完善，但无疑预示了一条传统电影类型的创新之路。

六、中国电影新力量的崛起与"电影工业美学"的建构

近年来，中国电影的一个重要现象是以"新"命名（在"新"的修饰语下还有"新力量""新势力"等称谓）的青年导演群体的崛起，他们迅速成长并逐渐占据中国电影创作格局中颇为醒目的位置。

这一特征也突出地表现在本年度的电影创作之中。

2017年中国电影的导演"生态"，既有老一代资深大导演如陈凯歌（《妖猫传》）、徐克（《西游伏妖篇》）、许鞍华（《明月几时有》）、王晶（《追龙》）、唐季礼（《功夫瑜伽》）、刘伟强（《建军大业》）等内地港台资深导演的同台竞技，也涌现出以吴京（《战狼2》）、韩寒（《乘风破浪》）、陈正道（《记忆大师》）、路阳（《绣春刀2：修罗战场》）、大鹏（《缝纫机乐队》）等为代表的"新力量"导演群体等偏向商业片创作，同时还有同属于"新力量"

[19] 参见孙茜蕊在本书中对《绣春刀2：修罗战场》的分析。

群体，但偏向艺术电影的梅峰（《不成问题的问题》）、张杨（《冈仁波齐》）、张大磊（《八月》）、文晏（《嘉年华》）、周子阳（《老兽》）等，他们也是中国电影导演队伍、创作格局中不可或缺的组成部分。

这形成了2017年中国电影"大小结合""新老共存""跨地组合""跨文化"的多层次、立体化的电影创作格局。

在这之中，"新力量"导演表现出一些共性特征，他们的电影生产表现出一种较为独特的对工业美学的探索意向，笔者曾概括为："秉承电影产业观念与类型生产原则，在电影生产中弱化感性、私人、自我的体验，代之理性、标准化、规范化的工作方式，游走于电影工业生产的体制之内，服膺于"制片人中心制"但又兼顾电影创作艺术追求，最大限度地平衡电影艺术性/商业性、体制性/作者性的关系，追求电影美学效益和经济效益的统一。"[20]

这种工业美学，即使从字面上来理解，也是电影的工业特性、工业标准与美学要求、艺术品格和文化含量的某种折中，因而它并非一种超美学或者经典的、高雅的美学概念，而是一种大众化的、"平均的"、不凸显个人风格的美学形态。工业美学限制导演的个性但不是抹杀其个性，而是要求服膺于"制片人中心制"，做好"体制内的作者"，导演必须适应产业化生存、网络化生存、技术化生存等新的生存方式。

毫无疑问，中国电影的工业美学仍需要建设，诸如《妖猫传》的"作者性"过于强势，吴京在《战狼2》中身份过多，一些艺术电影有意无意摒弃商业追求，完全忽略票房与观众，而一些类型电影又太过庸俗化等，从工业美学的角度来看，都是偏颇且不完善的。

也许，工业美学更宜在类型电影中贯彻实践，才会更加彻底，但我们也发现艺术电影向类型化方向靠拢的趋势。

总之，2017年的中国电影，在"电影质量促进年"与《电影产业促进法》（2017年3月1日）的双重推进和保障下，迎来了产业"升级换代""质量提升"的新时代；"新力量"青年导演全面登上舞台，践行工业美学建构，为中国电影注入了新鲜的血液。同时，更多影片展现出宽广的国际视野与高度的文化自信，在"一带一路"战略的引领下描绘出中国电影新时代的新格局与新版图。由此，产业"新升级"、艺术"新力量"与文化"新格局"构筑起2017年中国电影的年度新象。

[20] 陈旭光、张立娜：《电影工业美学与创作实现》，《电影艺术》2018年第1期。

2018年已经来到,并再次以春节档的奇迹鼓起了我们的巨大热情。

鉴往知来,这部《中国电影蓝皮书2018》必将铭刻、见证并预言中国电影的发展历程!

2017年

中国影响力电影分析　案例一

《战狼 2》

Wolf Warriors 2

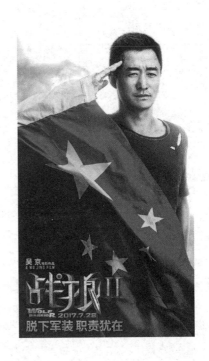

一、基本信息

类型：动作、军事、战争
片长：123分钟
色彩：彩色
内地票房：56.78亿元
海外票房：440万美元
上映时间：2017年7月27日
评分：豆瓣7.2分、猫眼电影9.7分、IMDb 6.3分

二、主创与宣发信息

导演：吴京
编剧：吴京、刘毅、董群
摄影：敖志君
剪辑：张嘉辉
美术：王立刚、李景文
音乐：Joseph Trapanese
动作指导：萨姆·哈格里夫、黄伟亮
主演：吴京、弗兰克·格里罗、吴刚、张翰、卢靖姗、淳于珊珊、丁海峰
制片：吕建民
出品：北京登峰国际文化传播有限公司、春秋时代（霍尔果斯）文化传媒有限公司、捷成世纪文化产业集团有限公司、霍尔果斯橙子映像传媒有限公司、嘲风影业（北京）有限公司、霍尔果斯登峰国际文化传播有限公司
联合出品：中国电影股份有限公司、鹿鸣影业有限公司、博纳影业集团股份有限公司、北京京西文化旅游股份有限公司、万达影视传媒有限公司、合一信息技术（北京）有限公司、嘉会文化传媒有限公司、星纪元影视文化传媒有限公司
发行：北京京西文化旅游股份有限公司、北京聚合影联文化传媒有限公司
联合发行：北京启泰远洋文化传媒有限公司、五洲电影发行有限公司、影都文化投资发展有限公司、上海淘票票影视文化有限公司、北京合瑞影业文化有限公司
宣发：杭州黑马影视文化有限公司

三、获奖信息

第二届中国电影周金鹤奖最佳影片、最佳男主角、最佳导演
第十四届精神文明建设"五个一工程"优秀作品奖
第十三届中美电影节最佳电影、最佳男配角
第六届中国先进影像作品奖优秀作品奖
中国泛娱乐指数盛典ENAwards2016—2017年度最具价值电影奖
第十四届广州大学生电影节最受大学生欢迎的导演、男演员
第四届丝路电影节中国电影国际传播突出贡献单元突出贡献影片
第五届中英电影节组委会特别贡献奖
第二届澳门国际影展亚洲人气电影大奖
第十二届亚洲电影大奖2017年票房最高亚洲电影

类型加强、文化传播悖论与工业运作升级

——《战狼2》分析

一、前言

无论是从市场表现还是从文化影响力上看,《战狼2》都是2017年中国电影中的一部现象级"大片",而对这部电影评论的站队也成为学术界的一大现象。国内外学者、影评人都发表了相关的见解。其中,既有论者对《战狼2》的艺术价值、产业价值、文化价值做出充分的肯定,也有学者对其照搬好莱坞模式、情节缺乏逻辑、机械化表达爱国主义等问题提出质疑和批评。

派翠克·弗拉特(Patrick Frater)在《〈战狼2〉的巨大成功使制片厂不得不重新思考与中国电影的合作方式》中指出"现在没有人能比他们(studios)对《战狼2》这部电影投入更多的关注了"[1]。李北方在《吴京的一小步,中国的一大步》以及《〈红海行动〉比〈战狼2〉差在哪》等文章中从人物塑造和文化表达等方面高度赞扬了《战狼2》的开创性及其激发了国人爱国热情的价值和意义,并认为,《战狼2》"一定会被当成中国当代文化史上的一个标志"[2]。陈旭光在《新主流大片〈战狼2〉:"类型加强"、国家形象建构与"中国梦"表达》等文章中,从电影工业和类型化发展的角度,将《战狼2》的类型实践称为一种"以现代动作片为主打类型,兼容战争电影、好莱坞超级英雄亚类型电影,折射中国武侠动作电影等的强强结合的'类型加强型'电影",并认为其是"新

[1] Patrick Frater,"Wolf Warrior II's Massive Success Forces Studios to Rethink China Approach",2017.8.31,VARIETY(http://variety.com/2017/biz/news/china-wolf-warrior-ii-1202543266/amp/).

[2] 李北方:《吴京的一小步,中国的一大步》,行走与歌唱,2017年7月30日,转引自搜狐娱乐(http://m.sohu.com/a/161253535_534679/?pvid=000115_3w_a)。

主流电影大片中的一脉亚类型（前有《战狼》《湄公河行动》）发展无可争辩的新高度"[3]。吴春集在《观众体验如何决胜市场——评电影〈战狼2〉》一文中指出，"《战狼2》在观众体验层面，比一般类型电影创作技巧更胜一筹"[4]，并且他认为这是该片能超越一众好莱坞大片成功的重要原因。

除了褒奖之词，也有不少学者和影评人以批评的态度分析了《战狼2》在文化表达上的失效和美学上的不足，如电影公众号"深焦"便邀请了几位电影学研究的学者和影评人，做了一期《为什么观众要为〈战狼2〉站队？——"失效"的主旋律｜深焦圆桌谈》的专题讨论。其中就有论者指出该片是"为说而说的民族主义"，认为"它突出的反而不是个人英雄主义与国家主义的缝合，而是它们的不协调"[5]。肖鹰在《2017：全球两部现象级电影——〈战狼2〉与〈敦刻尔克〉比较谈》中也指出了《战狼2》在人物塑造、剧情创意上的逻辑漏洞，认为该片对爱国主义主题的表现"不是从电影艺术的有机呈现出发，而是停留于贴标签、喊口号，并且机械、笨拙地使用爱国主义元素"[6]。

国外学者对《战狼2》的尖锐批评主要聚焦在意识形态表达层面。美国俄亥俄州立大学在2018年2月出版了由彼特鲁斯·刘（Petrus Liu）和丽萨·罗菲（Lisa Rofel）合作编辑的论文集《〈战狼2〉：中国的崛起与性别政治》。彼特鲁斯·刘在《女士和小孩优先——侵越主义、矛盾情绪，对〈战狼2〉中的男性气质批评》一文里，认为白人雇佣兵老爹与冷锋最后对抗时有关世界秩序的对话情节是简单地将世界进行了黑人与白人的对立，并进而诘问："如果影片只通过黑人与白人对立的二元模式来理解这个世界，那黄种人应该被定位到哪个位置？"他在文章里还指出："这部电影将中国描述为来帮助非洲人避开像美国和欧洲这样'坏的外国人'侵害的'好的外国人'形象，这正是中国对新的世界地位想象意识的一种清晰的投射……对于正在崛起的中国而言，非洲除了

[3] 陈旭光：《新主流大片〈战狼2〉："类型加强"、国家形象建构与"中国梦"表达》，《中国电影报》2017年8月9日第2版。

[4] 吴春集：《观众体验如何决胜市场——评电影〈战狼2〉》，《中国文艺评论》2017年第9期。

[5] 《为什么观众要为〈战狼2〉站队？——"失效"的主旋律｜深焦圆桌谈》，深焦，2017年8月22日（https://mp.weixin.qq.com/s?_biz=MzAwMjMzNTEzNg==&mid=2652282639&idx=1&sn=5bcccc067a466cc4b32b9c7880fcfded&chksm=812e37c0b659bed65924be96a9f84a6a60dc48da2d7fd255f2b3f771570ee30f99bdf054b954&mpshare=1&scene=24&srcid=0822xyX6xZ6r4AginTYkvy5F&pass_ticket=k82QsJu7Czz3iMY%2BnMz7%2FHCK7wbuSFXr6oNDTW4po%2BfOFOxfepNFwl7tRlZ9sa8Q#rd）。

[6] 肖鹰：《2017：全球两部现象级电影——〈战狼2〉与〈敦刻尔克〉比较谈》，《贵州社会科学》2017年第12期。

是一个危险却充满赚钱机会的淘金地之外，什么都不是。"[7] 在同样的论文集中，祥在容（Zairong Xiang）在《有毒的中国男性角色》一文的开篇就直陈："对于任何一个会对人类的愚蠢和羞耻展现持以蔑视的人来说，观看《战狼2》这部电影都是很痛苦的体验。影片充满了借上帝或邪恶之名的奇观式杀戮，用密集的镜头语法展示了亢奋且有毒的男性形象（hyper-toxic masculinity）。"[8]

正如《战狼2》的主创在一开始没有想到这部影片能获得如此巨大的票房成功一样，他们也许并没有预料到影片会受到全球范围评论界如此激烈的赞扬和批评。但不论我们在评价这部电影时采取的是怎样的立场，《战狼2》作为2017年最有影响力也最受关注的中国电影这一点，似乎并无争议。而面对如此纷繁复杂的评论和观点，本书也试着从影片叙事、美学与艺术价值、文化与传播、产业运作等角度对其进行全案分析，以探讨与总结《战狼2》成为这样一部现象级电影的经验、得失与价值。

二、类型加强型新主流商业大片

尽管《战狼2》的确迎合了主导价值观的表达诉求，但其并非传统意义上的主旋律电影，而是一部针对市场，纯由民营公司制作完成的新主流商业大片。作为一部试图获取最大范围目标观众认同的商业类型片，《战狼2》在艺术上采用了经典的三幕剧叙事模式，借鉴了美国超级英雄类型片的人物塑造方式，并融合了多种不同类型的元素，在视觉效果上追求奇观的呈现。《战狼2》在艺术上的处理虽然略显简单和直接，但在其目标受众群里获得了较高的满意度，最终实现了超预期的市场效果。

（一）经典三幕剧叙事结构：规整却略显简单

一个清晰的故事，是一部商业电影的必备要素。而叙事结构是一部电影中各种视听元素排列组合后所形成的基本框架，影响着影片故事的整体风格。电影的叙事结构一般

[7] Petrus Liu, "Women and Children First—Jingoism, Ambivalence, and Crisis of Masculinity in Wolf Warrior II", edited by Petrus Liu and Lisa Rofel, *Wolf Warrior II: The Rise of China and Gender/ Sexuality Politics*, February 2018, MCLC Resource Center Publication（http://u.osu.edu/mclc/online-series/liu-rofel/）.

[8] Zairong Xiang, "Toxic Masculinity with Chinese Characteristics", edited by Petrus Liu and Lisa Rofel, *Wolf Warrior II: The Rise of China and Gender/ Sexuality Politics*, February 2018, MCLC Resource Center Publication（http://u.osu.edu/mclc/online-series/liu-rofel/）.

包括因果式线性结构、回环式套层结构、交织式对照结构等,为了追求叙事的清晰性,经典好莱坞的叙事结构原则通常是把"线性叙事结构作为电影叙事的主干,而冲突律的因果关系(或然性的'可能'与必然性的'只能')则成为故事情节组织安排的基本依据"[9]。作为一部面向大众市场的商业类型片,《战狼2》所设定的故事情节和叙事线索并不复杂,主体上采用了经典的因果式线性叙事结构,故事按照时间发展来层层推进,在必要之处再辅以内外倒叙的方式来对主干故事进行丰富和补充。

按照好莱坞经典三幕剧的结构,并参考《救猫咪》《故事策略:电影剧本必备的23个故事段落》等经典剧作书籍,我们可以将电影《战狼2》的故事划分为17个节拍。

表1 《战狼2》的叙事节拍表

三幕剧	结构	内容
第一幕	开场画面	非洲马达加斯加海域一艘中国货船遇到海盗,冷锋水下制服海盗
	主题呈现	三年前,冷锋送战友骨灰回家,与拆迁队发生冲突,因此被取消军籍;但是脱了军装,职责还在
	铺垫	冷锋的未婚妻龙小云在边境遇袭,留下的子弹促使冷锋来到非洲寻找真凶,他和非洲人民结下深厚友谊
	推动	当地发生反政府恐怖袭击,冷锋带领大家去中国大使馆避难,同时,中国海军前来撤侨
	争论	援非小组的陈博士和华资工厂的工人被困,但是中国海军不能进入他国内陆,冷锋主动请缨完成任务
	见导师	此前救助过的朋友告诉冷锋,那颗子弹和反政府武装分子有关
情节点1	第二幕衔接点	红巾军请了欧洲雇佣兵,目标是陈博士,冷锋独自前去医院救人
第二幕	B故事	陈博士中枪身亡,冷锋带着瑞秋医生和小女孩pasha逃离

[9] 游飞:《电影叙事结构:线性与逻辑》,《北京电影学报》2010年第2期。

续表

三幕剧	结构	内容
	游戏	冷锋与雇佣军展开追逐战，前往华资工厂救人的他，只剩18小时
	中点	冷锋认识了工厂老板卓亦凡和保卫队长何建国，短暂冲突后，他决定带所有人一起利用联合国的直升飞机离开，工人们兴高采烈
	磨难	敌人偷袭工厂，大肆屠杀，冷锋顽强抵抗，雇佣军杀掉红巾军雇主。
	垂死	冷锋感染病毒，生命垂危，为了保护其他人被迫离开，瑞秋和pasha陪他一起躲在山洞
	第二幕 高潮和报酬	瑞秋用pasha的抗体研制的药治愈了冷锋，冷锋为决战做准备
情节点2	第三幕 衔接点	雇佣军包围工厂，等冷锋上钩
第三幕	最后一战	冷锋突袭救出小卓和老何，三人和敌人展开决战，联合国派直升机救援但被击落，敌人派出坦克
	结局	冷锋最终打败了雇佣军头子老爹，救出被困工人也报了女友的仇，其间还得到了中国海军的开火支援
	最终画面	冷锋手举国旗率车队穿越交战区，胜利归来，最后用中国护照的特写传递给观众祖国强大以及祖国是后盾的信息

　　从这三幕故事的安排来看，第一幕主要确定影片的基调，呈现故事主题并展现人物，为主体事件做铺垫。这一部分接续上一部《战狼》的内容，讲述了特种兵冷锋将牺牲的战友骨灰送到烈士家中时正遇到拆迁队野蛮强拆，基于义愤的冷锋与拆迁队产生了武力冲突，因此被开除军籍的背景。在长官对冷锋说"即使脱了军装，职责还在"这句点明影片主题和主人公行动依据的话后，冷锋只身一人前往非洲，调查未婚妻龙小云遇害的线索，同时也与非洲人民结下了深厚的友谊。这时当地国家突发反政府武装冲突，非洲人民和华人华侨的生命安全受到了威胁。短暂的争论之后，冷锋主动请缨营救陈博士和

被困的工人们。

影片在这里进入第二幕,冷锋从医院救出女医生瑞秋和小女孩帕莎,在救人行动的同时也展开了B故事——爱情线。接着在影片中点出现了一个"伪胜利",冷锋决定带工厂所有人乘坐直升飞机离开,众人兴高采烈,但紧接着剧情急转直下,在和雇佣兵的惨烈战斗后,冷锋发现自己感染埃博拉病毒,生命垂危。在第二幕结束的小高潮,瑞秋用帕莎的血液抗体研制的药治愈了冷锋,冷锋为决战做最后的准备。

第三幕是冷锋与反派的最终对决。虽然篇幅不短,但情节较为简单。一言以蔽之,冷锋在伙伴们的帮助下打败了雇佣兵,顺利救出被困难民。

从全片来看,按照上述线性结构来创作的《战狼2》,故事线基本清晰,但戏剧冲突略显简单。而为了丰富当下的线性故事,影片也加入了一些闪回倒叙的段落(所有冷锋来到非洲之前的军营生活都是用闪回呈现的)来做补充。热拉尔·热奈特(Gerard Genette)在分析闪回倒叙的功能时曾说:"任何时间倒错与它插入其中、嫁接其上的叙事相比均构成一个时间上的第二叙事,在某种叙事结构中从属于第一叙事。"[10] 热奈特还将倒叙分为外倒叙和内倒叙两种,外倒叙处于第一叙事的外部,无论何时都不能干扰第一叙事,它只具有向读者补充说明这件或那件"前事"的功能,正如《战狼2》在开场展现了冷锋水下搏斗的"子弹三分钟"情节之后,时间回到三年前,解释了冷锋因与民众产生武力冲突而被开除军籍的前因。内倒叙则不同,它的时间场包括在第一叙事的时间场内,在《战狼2》中冷锋喝醉酒想起女友被害以及感染病毒昏迷梦到女友,都属于内倒叙的范畴。从影片的完成度来看,这种"闪回"形式的内倒叙较好地对比了冷锋现实生活与以前军营生活的情绪差异,并且承担了解释冷锋为何会来到非洲的功能——从一颗子弹追查女友遇袭的真相。这部分内容的补充并没有为影片带来明显的累赘,反而帮助说明了人物的行为动因。

为了更好地让观众认同主人公的英雄行为,《战狼2》还采用了热奈特所提的"零度聚焦"来叙事。这种视角的特点是"叙事者>人物"〔茨维坦·托多罗夫(Tzvetan Todorov)语〕,因此也被称为全知叙事视角,是传统电影中最常用的叙事手法之一。《战狼2》以男主角冷锋的行为线为核心,一步步展现他解救受困工人的过程,让观众跟随摄影机的镜头对这一角色和他的行为进行认同。这种全知视角有助于全方位描绘故事情境,推进不同线索的发展,但同时也局限了观众获取信息的角度,观众除了认同摄影机

[10] 〔法〕热拉尔·热奈特:《叙事话语》,王文融译,中国社会科学出版社1990年11月第1版,第25页。

视角（也就是主创视角）之外，很少有独立思考的空间。

从整体来说，无论是叙事结构还是叙事视角，《战狼2》都大量学习并借鉴了好莱坞剧作法，影片除个别情节外，每一个段落都基本与节拍表对应。正如《洛杉矶时报》所评价的，"看到了一部如此接近好莱坞的战争大片"[11]。在影片《战狼2》的身上，我们确实也能看到《太阳泪》《碟中谍》和《007》系列等好莱坞类型片的痕迹。《战狼2》对美国类型片的这种学习借鉴，对于尚未成熟的中国电影的类型化发展无疑是必须经历的过程，就当下而言，也是十分有效的。

但足够有效并不代表足够优秀。仅就艺术性上看，《战狼2》的剧情虽然规整，但还是过于生硬和陈旧了，不少地方都缺少合理的人物性格表现和有机缜密的剧情推进。例如，老爹在一开始听命于雇主奥杜将军，此后因为随意的一句话不爽就杀害了自己的雇主；冷锋在感染病毒之后使用了尚在研制中的药，一夜之间就恢复了健康……这些叙事漏洞无疑削弱了影片的合理性和主题的表现力。此外，影片的矛盾冲突也设计得过于简单化了，唯一具有戏剧张力的冲突基本局限在赤胆忠心的男主角冷锋和心狠手辣的反派雇佣兵头领老爹这两人之间。如肖鹰所批评的，"这两个正、反派主角之间的格斗、搏杀构成了影片呈现的基本情节，而故事则成为粗略、扁平的叙事线索"[12]。

总之，《战狼2》在好莱坞类型片的叙事学习上交出了一份及格的答卷，但因为学习的对象本身就是一个标准化的产品，因此很难创造出更让人满意的惊喜。

（二）多种诉求合力塑造的中国版超级英雄

在中国的侠文化精神熏陶下，国产电影中有不少关于侠客想象和英雄崇拜的作品。这类影片也颇受受众青睐，动作/武侠类型一直都是电影票房排名前列的重要类型。但在最近几年的国产电影里，尤其是在当代的动作/武侠影片中，让人印象深刻的英雄形象却鲜少出现，反而是美国类型片中的超级英雄（如钢铁侠）和硬汉英雄（如《速度与激情》中的主角）俘获了大量中国受众。《战狼2》中冷锋的出现，在一定程度上填补了中国电影在这类角色塑造上的空白。有论者甚至将冷锋视为中国第一个本土化的现代超级英雄。

但这一中国本土化的"现代超级英雄"形象，在影片上映后却引起了很大的争议，

[11] 蔡之国、张政：《类型电影的强化与民族主义情感的契合——对〈战狼2〉热映的传播学解析》，《南方电视学刊》2017年第5期。

[12] 肖鹰：《2017：全球两部现象级电影——〈战狼2〉与〈敦刻尔克〉比较谈》，《贵州社会科学》2017年第12期。

赞美与批评之声均不绝于耳，这一部分是由角色本身的内涵与人物的塑造方式决定的，但更重要的，是与其所承载的复杂诉求有关。事实上，作为一部投资超过2亿元、带有国家形象宣传意义的军事题材商业大片，主角的人物形象一定是主创精心设计的，同时也是各方诉求对抗和妥协后的一种综合性结果。

首先，主创想要弥补中国电影缺乏的好莱坞英雄主义式角色的遗憾，试图塑造一个"以独立之身处世，以慷慨之情报国"的中国版超级英雄。正如制片人嵇道青所言："除了好故事，好莱坞英雄主义电影的主角身上总是能将独特的个人魅力与英雄精神相结合，然而国内很少有制片单位愿意尝试这类题材。"[13]他们拍摄《战狼2》，就是对这一题材的一次主动尝试。另外，集导演、编剧、制片人与主演等身份于一身的吴京在谈及《战狼2》的人物形象设计时也回应，"要纠正观众对银幕上中国男性的偏见"[14]。而他所指的这一偏见，就是新男色消费趋势下，对年轻貌美的男性（也称"小鲜肉"）的审美取向成为一种时尚后，部分观众在谈及银幕上的中国男性时认为中国男人缺少男性气概的微词。再者，政府审查层面也会对军人角色有规范性的要求，人物形象需要符合主导价值观的审美，人物的动机和行为也都必须合乎主流文化的逻辑。最后，中国观众对中国超级英雄形象的期待，也是主创在创作这一人物时非常重视的关键性因素。

在上述各种诉求中寻找公约数的集合，便出现了冷锋这一角色。从影片的呈现效果和取得社会反响来看，各方的诉求基本上都得到了满足。

影片中的冷锋形象可以说是符合了商业类型片和主旋律电影的双重标准。他首先是一个符合意识形态要求的爱国正义使者。而为了避免落入以往主流电影对英雄人物塑造时容易被人诟病的天生"高、大、全"式的固定套路，影片还特意采用了欲扬先抑的方式，先从他意气用事的违纪行为（虽然也在另一方面表现出他对战友的重情重义和正义感）开始叙事。而这样的人物创作方式也是好莱坞类型片常用的一种技巧，让英雄先处于落难的状态之中，然后再等待命运的召唤。影片中的冷锋同时还是一个女性理想中的恋人，正如吴京自己所言，《战狼2》是中国男人写给中国女性观众的一封情书。《战狼2》里的冷锋也延续了《战狼》中的铁汉柔情，无论是对逝去妻子龙小云的深情还是与瑞秋医生的暧昧情愫，都为这一英雄形象增加了吸引女性观众的特质。

最终，《战狼2》在内地市场获得了票房和影片满意度上的双重肯定，硬汉冷锋的

[13] 徐宁：《英雄归来，国产电影的当下命题》，《新华日报》2017年7月28日第15版。
[14] 同上。

形象也成为一时话题讨论的热点。但从艺术性上看，影片在人物设计上的缺陷也是十分明显的。吴京饰演的冷锋，虽然性格鲜明，但过于饱满的情绪也让人物有些失真；对肌肉的和打斗能力的过于直接和用力过猛的表现，也易产生一些不利的影响和联想（如中国的霸权和侵越性）。并且冷锋在遭遇一系列事件时，在价值选择上并没有经历真正意义上的两难困境，正确的选择几乎是不需要思考就能立刻做出来的判断，基本没有留给观众思索的空间，缺少了优秀电影在人性探索上应有的深度。此外，白人雇佣兵的作恶动机也不太明晰，有为行动而行动的嫌疑。相较而言，于谦饰演的超市老板和张瀚饰演的中国富二代形象是更接地气的。超市老板在国家和个人关系以及身份选择上的台词也颇有文化意味。反而是在这一角色身上，可以看出个体小人物在生存与国家认同间的矛盾和复杂情绪。这也是影片对在海外生存的华人的现实困境的一种观照。

（三）战争（军事）片、动作片与超级英雄亚类型的有机融合

2010年以来，类型电影不仅逐渐成为中国电影市场的绝对主体，电影的类型化发展趋势还在美学上向其他各类别影片渗透。在对美国类型电影的本土化实践中，类型杂糅或类型加强正成为当下中国类型电影创作的一个特点。这在影片《战狼2》中也得到了充分的体现。正如陈旭光所言："《战狼2》让观众在类型辨识上似曾相识，有一种'熟悉的陌生人'之感。它以三种类型或亚类型为底子——战争或军事电影、动作电影、超级英雄电影，并以动作片为主打，而对各种类型或亚类型都有所超越有所融合。"[15] 借用军事上的"加强连"概念，陈旭光进一步认为，《战狼2》的类型融合实践，可称为"类型加强型"电影。

在现代娱乐消费和感官刺激的不断升级影响下，单一类型的电影已经很难吸引观众的注意力，为了满足市场的需求，制片商不得不主动或被动地在电影中添加越来越多的元素，类型加强型电影可谓类型片发展的必然结果。事实上，这种类型杂糅的方式从新好莱坞时期开始，就已经成为类型片惯用的一种创作方式了。"既然不能发明新的电影类型，那么就只能对现有的类型进行大量的融合与重组，这已经成为当代好莱坞主流大片的生产模式。"[16] 只是中国类型电影的发展还未像好莱坞类型片一样成熟，将类型杂糅实践得特别出色的影片还较为匮乏。因此，《战狼2》的出现，在中国电影的类型扩展

[15] 陈旭光：《新主流大片〈战狼2〉："类型加强"、国家形象建构与"中国梦"表达》，《中国电影报》2017年8月9日第2版。

[16] 谭苗：《好莱坞动作类型电影之当代发展》，《北京电影学院学报》2013年第5期。

上是具有相当意义的。

《战狼2》的主类型是动作片，这是一个颇为明智的选择。动作片的故事情节和人物关系相对简单，并且与警匪片、军事片有着天然的联系，同时还可以自然地融入中国的武侠精神，这是动作类型在兼容性上的优势。在好莱坞电影发展的历程中，动作元素不仅"被其他类型的电影广泛融合，同时动作电影自身也广泛吸收着其他类型元素，这已经成为动作电影最重要的现代化发展特征"[17]。因此，以功夫见长的吴京将动作作为其电影的主类型也就不足为奇了。《战狼2》中用大量镜头、场面来表现男主角冷锋与敌人对决时的动作场面，每隔十分钟就出现一场或打斗，或追逐，或枪战的动作场面，每个情节点矛盾的解决基本都依靠动作完成，更不要说全剧高潮部分以冷锋与老爹为首的正反派之间的打斗场面，从坦克到枪战，从远距离追踪到近身肉搏，从中都可以感受到类似《速度与激情》《虎胆龙威》《谍影重重》等好莱坞动作大片的视觉体验。

《战狼2》中另一个重要的类型是战争（军事）类型，这一类型与动作本身就有着天然的联系。吴京是功夫明星出身，早年在香港拍过大量武打片，在目前国产武侠（功夫）片整体呈衰落态势的背景下，他试图从功夫向军事题材转移，由此诞生了这部夹杂了军事武术和中国武术的动作电影。在动作主类型的统领下，《战狼2》呈现出不同于一般战争片的特征，它并不追求战争大场面的展现，只在高潮时使用了一场可以让吴京的功夫底子以及军队搏击术能够施展开的小规模的坦克之战。此外，《战狼2》作为一部描写现代战争的电影，也将现代战争中混杂的各方复杂力量，如政府军、难民、反抗军、恐怖分子、跨国企业、外交人员等都做了充分的交代。而现代战争片"随处是战场"（李洋语）的特点也恰好为吴京的功夫提供了合理的表演场所，如街巷大战与工厂大战等。但从思想层面来看，《战狼2》的打斗虽然在空间场所和各方力量的展现上属于现代战争片范畴，其意识形态和主旨思想仍属于传统战争片。现代战争片中非常重要的反战意识在影片中是缺席的。在这一点上，《战狼2》还远未达到一部优秀的现代战争题材影片应有的思想高度。

最后，《战狼2》还借鉴了美国超级英雄电影大片中的英雄元素。动作片，自然离不开发出动作的英雄。按照坎贝尔提出的"千面英雄"假设，所有故事中的英雄都具有同样的特征。我们在冷锋身上也能看到很多好莱坞类型片中孤胆英雄的身影。正如陈旭光所言："因为有好莱坞个人英雄主义大片的铺垫，在好莱坞电影英雄趣味影响下的青

[17] 谭苗：《好莱坞动作类型电影之当代发展》，《北京电影学院学报》2013年第5期。

少年受众，容易接受这样的美国式个人孤胆英雄。更何况是贴着爱国主义、民族英雄标签的英雄。"[18] 换言之，作为中国英雄的冷锋，正是具备了美国英雄片中类型英雄形象的元素和特点，反而使其更容易被中国电影受众接受与认同。

对于类型加强型电影来说，最大的难点在于如何将多种类型有机结合在一起，在吸取不同类型优势的同时保持一个强有力的主类型，在类型混搭中产生1+1＞2的效果。从呈现效果上看，《战狼2》以动作片为主类型，以战争片、超级英雄片为辅类型，主辅类型的比重搭配得较为合理。在融合的技巧上，影片将动作片、战争片与英雄片这三种元素的风格特征高度集中于冷锋这个主角人物身上，这种设计是符合故事与人物设定的。影片的多种类型间没有出现风格上明显的断裂感，虽然单独看每个类型要素的内容都没有做到特别出彩，但这几种类型融合得还算完整统一。

（四）奇观电影：用动作视觉奇观来增强吸引力

在视觉思维主导艺术审美的时代，电影要保持对观众的吸引力便需要不断创造出新颖又刺激的奇观影像。英国电影理论家劳拉·穆尔维（Laura Mulvey）曾依据精神分析学说分析过电影中的"奇观"现象，她认为奇观与电影中"控制着形象、性欲的看的方式"[19] 相关。按照她的说法，一部电影想要抓住观众，就需要拥有被看 / 观赏的"吸引力"，这一吸引力就是影片中"奇观"的展示。而影片《战狼2》中不仅给观众展示了一幅幅奇观画面，它自身就是一部具有"吸引力"的奇观电影。

周宪在《论奇观电影与视觉文化》中曾指出："所谓奇观，就是非同一般的具有强烈视觉吸引力的影像和画面，或是借助各种高科技电影手段创造出来的奇幻影像和画面及其产生的独特视觉效果。"[20] 他还对电影中的奇观进行了分类，分为动作奇观、身体奇观、速度奇观及场面奇观四种类型。以动作、场面、速度和人物见长的好莱坞超级英雄电影可谓是奇观打造的典范案例，《战狼2》作为中国本土的"超级英雄电影"，也在视觉奇观的营造上颇下功夫。

动作奇观着重体现在人物的炫技表演中，在《战狼2》中主要依靠演员"真刀真枪"的功夫表演，营造了高密度的实战场面。例如，影片开场的第一场戏，冷锋与多名海盗

[18] 陈旭光：《新主流大片〈战狼2〉："类型加强"、国家形象建构与"中国梦"表达》，《中国电影报》2017年8月9日第2版。

[19] ［英］劳拉·穆尔维：《视觉快感与叙事电影》，殷曼婷译，译自网络资源，原文发表于1975年。

[20] 周宪：《论奇观电影与视觉文化》，《文艺研究》2005年第3期。

水下搏斗的镜头长达6分钟,向观众展现了干练精彩的武打动作与真实且紧张感十足的水下拍摄的完美结合。这个开场的水下搏斗长镜头也实现了把观众深深吸引住的"子弹三分钟"的效果。为此,吴京曾连续跳水26次,工作人员在水里泡了十多个小时才完成了这场戏的拍摄。

在身体奇观上,《战狼2》中除了少量女性身体的展示之外,更为重要的是展示了男性身体的健壮、刚强和力量。影片中,男性的阳刚之气成为一种身体奇观元素。尤其是对吴京的身体展现,无论是其脱光上衣在沙滩上和非洲朋友踢足球时所展示的健美身材,还是在超市外像超级英雄一样用铁丝网挡住敌人发射的炮弹时的身姿展演,都是某种程度上的身体奇观的展示。

速度奇观有两层含义:一是镜头组接的速度,二是画面内物体或人体移动的速度,这两点在《战狼2》中都有很好的体现。首先是镜头数量的丰富与快节奏剪辑所带来的速度感——"贯穿全片123分钟的4077个镜头(一般国内电影的镜头是1000个左右)"[21];其次是影片的多处动作场景都以速度感创造出紧张刺激的视觉和心理体验效果,如冷锋开车带着瑞秋医生和小女孩逃离华资医院,与雇佣军追兵在疫情难民营展开的追逐大战等。

在场面奇观上,《战狼2》把镜头对准非洲这块还未被中国观众熟悉的"处女地",不仅展现了极具代表性的自然风光、野生动植物,也表现了种族冲突、暴力、贫穷等对非洲现实生活的想象。对中国观众来说,这些环境都是陌生且新鲜的场面奇观。此外,影片还囊括了战争、犯罪、飞车、警匪、武打等多种视听觉冲击元素,与军事相关的场面多达四分之三,除了开场那个充满吸引力的长镜头水下激战场面之外,大量的巷战、枪战、爆破甚至驾驶坦克漂移和碾压汽车等危险场面,也都为观众打造出持续具有刺激点的奇观式场面。

如果说叙事更多是时间性的,那么奇观更多是空间感的。时间叙事和空间奇观的融合程度往往是考验奇观电影的一大难点。

近年来的许多中国奇观式大片,很容易因为过度关注场面、画面的视觉性而忽略了叙事的流畅性,不仅让叙事让位于画面,甚至让"奇观"脱离叙事,对叙事加以束缚,这样带来的只能是转瞬即逝且容易让观者厌倦的快感刺激。而影片《战狼2》的奇观展示中,尽管仍存在种种问题(如过于直白和缺乏美感的展示),但基本做到了让家国叙事与视觉奇观能够同频共振。甚至有论者认为,其"高质量的动作视听奇观、高强度的

[21] 崔小娟:《主旋律电影商业化转型路径探索——以电影〈战狼2〉为例》,《出版广角》2017年第21期。

叙事节奏相互配合,完成了中国精神之于全世界的形象化展示"[22]。因而《战狼2》自上映以来就被很多影评人视为"中国电影工业的重大进步"。虽然影片没有众多自带流量、话题度高的明星加持,但通过邀请国际和国内顶级制作团队(如《加勒比海盗》的水下摄影团队、《美国队长3》的动作团队以及好莱坞作曲家的声效团队等),仍旧为观众带来了较为丰富的视觉体验。

三、文化形象传播悖论

媒介文化是人们"当代日常生活的仪式和景观"[23]。如今,随着电影市场价值与社会影响力的不断提升,电影文化已成为最重要的媒介文化之一。它在渗透与改变着人们的日常生活形态的同时,也是人们文化精神面貌的一种反映。从《战狼2》在文化表达上的自述与他读中,我们既能看到不同文化层面之间的融合,也能看到文化接受时的价值减损甚至是价值对立。

(一)新主流大片:主导文化与大众文化的异质互渗

"电影作为一种特殊的意识形态表达方式,是对社会、人生、文化的问题的想象性表达或解决。"[24]电影不仅直接表达文化,它自身就是文化的一部分。《战狼2》作为新主流大片的代表之作,虽呈现出诸多"主旋律电影"[25]的元素,让主导文化的特点有些突出,但主导文化只是其表达的内容之一,影片中充满的各种消费文化及其他文化的元素都应被同样重视。王一川在论述主流电影时曾指出,在一个社会中,"一定时段的文化应是一个容纳多重层面并彼此形成复杂关系的结合体(并非一定就是整合无间的整体)"[26]。我们在分析《战狼2》的文化问题时,便不能忽视不同文化层面之间存在的复杂关系。

[22] 何双百:《国产英雄电影的奇观复现分析——以〈战狼2〉为例》,《新闻研究导刊》2017年第22期。

[23] [美] 詹姆斯·罗尔:《媒介、传播、文化:一个全球化的途径》,转引自朱旭辉《〈战狼2〉:媒介文化的价值引领与空间场域的形象表达》,《电影艺术》2017年第5期。

[24] 陈旭光、石小溪:《2016中国电影年度景观:产业、艺术与文化》,《创作与评论》2017年第2期。

[25] "主旋律电影"这个概念最早是在1987年时任广播电影电视部电影局局长滕进贤提出的"突出主旋律,坚持多样化"口号后产生的。当时传统电影体制濒临破产,电影生产向市场经济过渡。"主旋律电影"的提出主要是为了让其承担起讲述意识形态的任务。

[26] 王一川:《主流文化与中式主流大片》,《电影艺术》2010年第1期。

实际上，与其说《战狼2》反映的是主导文化价值，不如说《战狼2》是承载中国当下主流文化的一部代表性作品。所谓中国的"主流文化"，王一川将其定义为"主导文化、高雅文化、大众文化和民间文化四个层面或元素之间彼此异质而又相互渗透的产物"[27]。根据这一定义，我们也可以将《战狼2》中的主流文化呈现视作上述这几种文化之间角力与融合后的一种结果。

21世纪以来，从主旋律电影的逐渐"失效"到新主流大片的愈加强势，是政治、经济、文化环境等多方面因素的变化合力促成的。传统的主旋律电影承载了国家层面的使命感，往往采用宏大叙事，容易透露出浓厚的宣教色彩，也易沦为主导文化观念的传声筒。如《开国大典》（1989）、《大决战》系列（1990—1992）、《冲出亚马逊》（2002）等。随着市场经济的深化与文化环境的宽容，从2000年开始出现的"新主流电影"[28]则在文化价值和意识形态上都采取了更包容的立场。

与传统的主旋律电影相比，新主流电影采用"主旋律电影商业化""商业电影主流化"以及"艺术电影主流化"等手段[29]，在投资上使用商业化运作策略，包括大投资、明星策略、大营销等，在内容的制作上也借鉴好莱坞电影的创作手法，融合了很多类型片的元素。而商业化运作的结果也直接带来了影片票房上的屡创新高与传播范围和影响力的不断提升，反而更好地完成了传统主旋律电影试图达到的主流意识形态宣传的功能，进而实现了主导文化与大众文化的双赢。代表电影案例有《集结号》（2006）、《十月围城》（2009）、《建国大业》（2009）、《智取威虎山》（2014）以及《湄公河行动》（2016）等。

有了前面这些影片的铺垫，2017年上映的《战狼2》可谓在不同文化的融合上找到了巧妙的平衡，很努力地去兼顾各种意识形态的需求。正如刘帆所言："新主流电影需要在国家意志的传导与观众欲望的达成之间进行有效缝合，使得影片在市场接受、艺术品格、社会认同等方面达成共构。"[30]尽管也有论者批评《战狼2》在这两者间的缝合是失败的，但如果只考虑这部影片的核心目标市场（中国大陆）和受众调查的反馈[31]，那么便可以将《战狼2》视为一部具有较高完成度的、表达了中国主流文化的新主流大片。

[27] 王一川：《主流文化与中式主流大片》，《电影艺术》2010年第1期。
[28] "新主流电影"的概念最早是在评论家马宁的《新主流电影：对国产电影的一个建议》以及《2000年：新主流电影的真正起点》等文章中提出。
[29] 陈旭光：《中国新主流大片：阐释与建构》，《艺术百家》2017年第5期。
[30] 刘帆：《从〈集结号〉到〈战狼2〉：国家意识形态的有效传递与观众欲望的隐秘缝合》，《电影艺术》2016年第4期。
[31] 在2017年中国电影艺术研究中心与艺恩一起开展的中国电影观众满意度调查中，《战狼2》以89.2分的成绩名列第一，该分数同时也是2015—2017年这三年间国产电影满意度调查中的最高分。

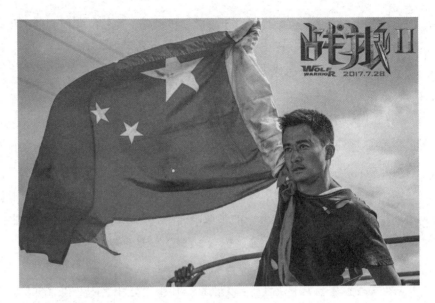

图 1 《战狼 2》剧照

除了明显的爱国主义、英雄主义的主导文化宣扬，《战狼 2》中也有不少大众文化的表达。冷锋在帮助难民撤离、对抗雇佣兵的英雄义举之外，他还有一个重要任务——找到杀害自己未婚妻的凶手，这是观众喜闻乐见的复仇设计。而这两条线索的最终汇合也使冷锋的英雄主义行为兼顾了主导文化中的家国主义和大众文化中的个人爱恨情仇。而他与美国女医生之间的暧昧情愫，也是十分符合商业片特点的大众文化精神的体现。在主人公冷锋之外，影片中还描绘了形形色色的配角人物，这些人物更接近真实生活，他们的行为与思想也构成了大众文化、民间文化的一部分。例如，爱占小便宜的超市老板钱必达，出场时趾高气扬、华而不实的富二代卓亦凡，为了自己的安全逼走身受重伤、感染病毒的冷锋的工厂代表林志雄等。

王一川曾言："主流大片所直接呈现的并非主流文化的政治维度、经济维度、伦理维度等，而仅仅是其审美维度。"[32] 从美感上看，影片《战狼 2》在内容表达上努力让主导文化、大众文化、民间文化和（很少的）高雅文化进行异质互融，尽管其出色的市场成绩和一部分舆论声音的强烈支持是其文化融合颇为成功的一个方面的体现（在某种程度上也可以说是实现了主创的初衷），但《战狼 2》对主流文化的表达，尤其是对其中

[32] 王一川：《主流文化与中式主流大片》，《电影艺术》2010 年第 1 期。

的主导文化的表达,都呈现得过于直白和机械化,高雅文化应有的文化反思则几乎销声匿迹。正是由于影片缺乏反思的强硬表达与表达美感度上的差强人意,让影片的整体文化呈现在诸多层面上都受到尖锐的质疑和批评。

(二)人物及其隐喻:男性气概/气质表达与中国崛起想象

影片《战狼2》在文化上的一大特点,就是将国家拟人化,在主要人物形象和人物关系的设计中,完成了对中国在世界中所处位置的一种想象。《战狼2》中的冷锋,不只是一个类型化的超级英雄形象,他同时还是中国男人的化身和中国形象的隐喻,这在其身体与象征国家的国旗合一的影像画面中得到了明显的体现(见图1)。影片中冷锋与美国女医生、白人雇佣兵等人物与非洲民众所组成的人物关系,也可以视为主创对中美、中西和中非关系的一种自我表达。

在《战狼》系列上映之后,无论是影片主人公冷锋还是其饰演者吴京都被冠以"硬汉"的称号,并且被媒体称为彰显了"中国男人的气质",而这正实现了吴京在创作这一形象时的初衷。那么,"男人的气质"究竟指什么?它背后又具有怎样的政治意涵?要回答这些问题,首先要从与这个表达最接近的两个学术用语"男性气概"(manliness 或 manhood)和"男性气质"(masculinity)的概念说起。

男性气概是19世纪末之前西方对男性的激励用语。哈佛政治学教授哈维·曼斯菲尔德(Harvey Claflin Mansfield)认为,男性气概源于个人自我证明的心理需要,它首先应该是"危机之前的自信"。男性气概最重要的特征是勇气,这个词在希腊文里"被用来指勇气或勇敢,是与控制恐惧有关的一种德行"[33]。而从人类历史发展来看,除了面对自然时的非政治性的男性气概展现之外,男性气概往往都是依赖于荣誉并带有政治性蕴含的。而与男性气概既有区别又有联系的是"男性气质"一词。男性气质是与女性气质相对应而用以确证男性身份的概念,在19世纪末才开始使用。"从词源史与文化史的角度看,男性气质是传统男性气概在现代性侵扰下的文化变体,是在消费主义背景下形成的'具有示范效应的关于男人之所以是男人的一系列特质的描述'。"[34]

随着国家从生产型社会往消费型社会的转变,社会对男性的要求和对男性气概的价值评判也出现了重塑。"男性气概"一词也经历了定义的变迁——"从生产导向到消费

[33] [美]哈维·曼斯菲尔德:《男性气概》,刘玮译,译林出版社2009年版,第29页。
[34] 隋红升:《男性气概与男性气质:男性研究中的两个易混概念辨析》,《文艺理论研究》2016年第2期。

导向的转变，从品格和正派体面到身体和性格的转变，从男性气概到男性气质的转变"[35]。如何才能算得上是一个男人？这是一个既关乎男性气概又关乎男性气质的文化问题。如何重塑中国男人形象？主创吴京在设计冷锋这一角色时，就已经在创作初衷上让这个角色与文化和政治问题紧密相连。

实际上，"男性危机"在全球已经不是一个新鲜的话题。翻译家林少华曾批评："男孩有点不像男孩了，男人有点不像男人了，各行各业都显露出阴盛阳衰的迹象……没有阳刚之气的民族，是没有希望的民族；没有阳刚之气的国家，是没有未来的国家。"[36]性别史研究者陈雁认为，东方的"男性危机"与西方相比，显露出更多的是某种民族主义的焦虑。因为，"近代以来，东方一直受到西方压迫，在国内，男人处于上方。但一旦与西方比，又处在下方，所以急于显示男性雄风"[37]。而男性气质与女性气质一样，都是被建构的，同时也是权力被赤裸呈现的一种形式。吴京选择用冷锋这一形象来回应中国的"男性危机"，在某种意味上，也是对男性居于主导地位的父权制度、等级秩序和权力分配方式的一种回归。

在具体的创作中，影片《战狼2》通过直观的外在形象、直白的话语表述、直接的动作打斗与直抒胸臆的爱国情怀这几种方式来合力回答什么是中国男人应有的气质。在外形上，冷锋拥有健康晒黑的肌肤和健硕的肌肉；在性格上，他果敢、勇猛、自信还有一丝幽默感；在行为上，为了替爱人复仇，他单枪匹马深入危险地区寻找线索，在遇到撤侨事件后又能毫不犹豫地站出来承担起营救同胞和难民的责任；在精神上，他对爱人有情有义，对处于危难中的同胞和非洲人民有博爱，对国家和民族有坚定的信仰和自豪感。在与白人雇佣兵老爹的最后打斗中，当受到对方"这个世界只有强者和弱者，你们这种劣等民族永远属于弱者，你必须习惯"这样的语言挑衅时，冷锋凭借格斗技能将对方击倒，并回应"那他妈是以前"。

而因为有了中国军人的身份（尽管执行救援任务时的冷锋是普通中国男人的身份，但其军队背景是无法忽视的），冷锋这一角色所代表的便不仅是一个普通的中国男性形象，而且还代表了中国的国家形象。为了更圆融地将个人、集体与国家的诉求缝合在一起，

[35] Mosse, George L., The Image of Man: The Creation of Modern Masculinity, New York: Oxford University Press, 1996, p9.

[36] 王月兵：《中国男性真的越来越娘了吗？》，凤凰资讯，2015年9月30日，第620期（http://news.ifeng.com/a/20150930/44769522_0.shtml）。

[37] 曾于里：《〈偶像练习生〉被嘲"百gay大会"：男性气质如何成为一种压迫机制？》，2018年4月9日，搜狐文化（http://www.sohu.com/a/227679909_481285）。

影片采用的策略是塑造一个共同的终极敌人。在影片的前半段，冷锋的入狱和为女友复仇主要来自个人恩怨。而在影片后半段，当个人恩怨需要让位于集体主义和爱国主义后，时刻等待使命召唤的冷锋迅即投入到大义的救人任务上。最后，在与终极坏人、白人雇佣兵老爹的对抗中，冷锋发现对方恰好是自己要复仇的对象。在此，冷锋所打倒白人雇佣兵的行为便具有了多重意义上的胜利。在个人层面，是为心爱的女人复仇；在集体层面，是拯救了受困的华侨和非洲人民；在国家层面，是彰显了中国军人的作战实力与"虽远必诛"的政治和军事态度。

因此，冷锋这一人物的身份既是文化性的，也是政治性的。而这种政治性在影片所设计的人物关系里得到了更为充分的呈现。

终极对抗存在于冷锋（背后是中国）与白人雇佣兵老爹（背后是国别不明的西方）之间，非洲两派军阀的对战只是背景和导火索，这两派于中国或冷锋都不构成真正的威胁和敌人。冷锋是正义的救助者，老何（退伍老兵）与卓亦凡（富二代）是来自中国内部的帮助者，美国女医生瑞秋是来自中国以外的帮助者，非洲民众是被救助者（在帮助性的贡献上基本没有明显表现），焦点是带有病毒抗体的非洲女孩帕莎（背后是被中国医生陈博士救助的非洲难民）。

影片所塑造出的这些角色（尤其是冷锋），充分体现了国家意志、家庭伦理、个人情感对个人的协同影响。通过对冷锋这样将国家、家庭和个人三位一体的角色的认同，观众实际上完成的是对于民族国家的文化认同，对群体社会价值的再度确认以及对自我形象欲望的想象性投射。

影片中所呈现的家国关系是极具政治化色彩的。一方面，冷锋的救援义举是国家意志的体现和传达者，通过镜头的上帝视角叙事，观众很容易在对冷锋的行为认同过程中完成对国家意志的认同。另一方面，冷锋在影片中的家庭关系（如果将干亲也视为家庭关系的一种）也隐含了对中非关系的一种比喻，这是"以家为国"意识在经过历史演化后的一种新的表现形式。影片中的非洲小孩对冷锋的称谓是"干爹"，这背后是对"一带一路"倡议下"中非人民一家亲"、非洲小孩需要中国干爹救助观念的一种有意或无意的迎合。而个人的情感同样也可以具有政治性影射，当美国女医生落难又无法得到美国政府的帮助时，中国男性冷锋不仅是她的救助者，同时也是她产生情感依赖和崇敬之情的对象。这一点，可以说是充分反映出主创对于中国在世界的新位置关系的想象。

需要注意的是，除了拯救者形象的冷锋之外，影片中其他人物基本都处于被拯救的

图 2 《战狼 2》影片截图

地位,个人的主体反抗精神是较弱的,张颐武将此称为"人民群众历史主动性的倒退"[38]。克拉考尔曾说:"一个国家的电影总是比其他艺术表现手段更直接地反映那个国家的精神面貌。"[39] 无论是影片《战狼 2》对男性气质的呈现还是其在上映后所激起的国内观众的男性英雄崇拜和强烈爱国主义热情,都可以窥见出中国当下精神面貌之一斑:人们迫切地想要证明中国的强大,同时还迫切地需要在影像的想象性营造中,获得既虚幻又"真实"(用票房和舆论来共同造神/救世主)的民族自豪感狂欢。

(三)图像符号:无处不在的"国家"实力表达

电影的叙事与表意,是在话语符号与图像符号的融合下完成的。俄国符号学家尤里·洛特曼(Juri Lotman)曾将人类文化史上存在的符号类型划分为话语和图像两种。话语符号包括声音符号、文字符号和手势符号等,图像符号则主要由造型符号构成。在《电影符号学与美学思想》一书中,他指出:"符号的相互转换过程是人类借助符号文化有效地掌握世界的最重要的一个方面。这在艺术中体现得尤为明显。"[40] 而电影正是这两

[38] 赵春晖:《中国电影的新业态有何特征?资深影评人集体把脉》,2018 年 4 月 4 日,影视毒舌,转引自搜狐娱乐(http://www.sohu.com/a/227254777_116162)。

[39] 王青:《主流电影——国家形象的建构和传播》,《福建论坛(人文社会科学版)》2012 年第 10 期。

[40] Ю.М.- Потман. Об искусстве [C]. Санкт – Петербург: скусст- во-СП6,转引自张海燕:《符号与叙事的自由嬉戏——洛特曼的电影符号学理论对电影叙事学的影响》,《江西社会科学》2009 年第 1 期。

种符号有机融合、互相补充的代表性艺术。图像符号和话语符合的结合形成了电影叙事的统一性，同时也完成了文化的表意。

在影片《战狼2》中，"国家"是叙事中的重要主题。除了台词中反复言说的国家话语符号，影片的影像里也充斥着"国家"的图像符号表达。"中国军舰、坦克、飞机、枪械作为中国国家工业形象的符号代表，东风汽车、北京吉普、茅台酒等是中国民族品牌的符号表现，中资工厂则是中国企业海外投资的缩影，这些工业符号、民族品牌、海外投资等共同建构着中国的国家形象"[41]，展现了中国强大的经济、军事与政治实力（见图2）。

在影片正式进入非洲的叙事空间时，货船一靠岸，大量具有中国符号的商品便出现在影片的背景之中。在随后的叙事里，与中国商品相关的日常生活场景也多次出现。而这些日常生活场景，不仅是承载影像符号的单纯画面空间，同时也是带有生产性意义的主角。法国思想家亨利·列斐伏尔（Henri Lefebvre）在《现代性与空间的生产》一书中将空间放置在非常重要的位置上，认为"空间是可以将经济、政治、文化子系统重新加以辩证整合的一个新的视角"[42]。换言之，空间也可以被理解为社会秩序的一种空间化。而这种空间化又以图像符号的形式在电影中呈现。《战狼2》中所呈现的这些带有中国符号的日常生活场景，在一定程度上反映出创作者有意识或无意识地对社会秩序的一种空间化想象与表达。而这些空间影像传递出的讯息，便是中国商业资本在非洲的活跃，这展示的是中国的经济实力。

在经济实力之外，对于带有战争（军事）片属性的《战狼2》，对中国军事实力的展现也是其应有之义。正如李洋所言："战争片就是战争本身，而战争也是图像的战争、战争片之间的战争。今天，能够拍摄出高水平现代战争片的国家，必然是有能力打响现代战争的国家。"[43]由于《战狼2》的故事情节设定是孤胆英雄援救人质，影片虽有战争场面，却不能直接描写中国军队与外方的交战情况。在这样的情况下，没有直接参战的海军部队与海军战舰便是展现中国战争实力的重要图像。在中国军舰驶入海湾的这场戏里，影片用多个全景镜头展现了中国海军战舰的英姿，同时还在一个远景镜头里，将他国军舰离开海湾的场景和中国战舰驶入的场景进行了直观化的对比。并且，在利用影像

[41] 朱旭辉：《〈战狼2〉媒介文化的价值引领与空间场域的形象表达》，《电影艺术》2017年第5期。

[42] 李春敏：《列斐伏尔的空间生产理论探析》，《人文杂志》2011年第1期。

[43] 李洋：《〈红海行动〉比〈战狼2〉更有价值》，幕味儿，2018年2月21日（http://mp.weixin.qq.com/s/nMBHxcslwPIgLp4CIS5skg）。

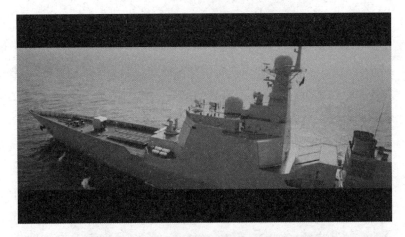

图 3、图 4、图 5《战狼 2》影片截图

符号进行暗喻之外，这场戏还通过台词这一语言符号直接传递出具有政治化意图的信息。

在看到别国战舰离港的情景时，一位海军战士问首长："前方很危险，我们还要继续进港吗？""首长，他国战舰已经全部驶离战斗区。"而首长没有理会海军的顾虑，命令军舰继续前行。影片接下来是中国驻当地大使对首长的到来表达感激的握手画面，两人各居画左与画右，鲜艳醒目的海军旗迎风飘在画中的顶部（见图3、图4）。在这场戏里，影片通过图像符号和语言符号的配合，竭力凸显出中国的大国霸气（不惧危险）和担当（承担起拯救受困同胞的责任）。

如果说这场戏的图像符号的使用还属于暗喻层面，那么影片中多次出现的国旗以及最后的护照便是更为直露的国家意识表达。对符号的重复性使用是最简单的表示强调的方式，在《战狼2》中，中国国旗出现的次数不少于10次。尤其是在结尾的高潮段落，冷锋高举五星红旗，穿越正在交战的烽火线，而两边正在交战的非洲军队，都纷纷停下来为中国车队让路。这一国家形象的表达可以说是直白而又急切，为此，影片甚至放弃了一些细节的真实性（见图5）。

（四）文化传播悖论：政治正确意识的缺乏与难以融合的期待视野

无论是作为新中国成立初期时的"铁盒外交"大使，还是作为全球化时代跨国跨地生产与流通的代表性文化产品，电影都是国家之间文化交流和输出的最重要的艺术形式之一。一部票房和口碑均在全球范围内产生影响力的电影，可谓一国文化软实力和经济实力的双重体现。

但电影的文化传播不是一种强制性的力量，它的文化影响与精神感召需要通过镜头语言的表达，在潜移默化的过程中以情动人，在接受者接受后才得以实现。而观众对一部电影的接受并不总是容易的。尤其是在跨国传播时，电影的接受会面临"文化折扣"的无法克服与不同"期待视野"难以同时满足的双重困难。

实际上，东西半球、南北半球之间最大的不同，不是地理距离、时差或气候上的，而是人文与情感上的理解差异。"对于不同国家文化结构所存在的差异，加拿大学者科林·霍斯金斯（Colin Hoskins）和米卢斯（R. Mirus）用文化折扣（或称文化贴现）的概念来阐明，国际市场中的文化产品在跨域接受时不被其他地区受众认同或理解而产生

的价值减损现象。"[44] 而与价值减损相较，价值对立更是文化折扣中最需要警惕的。由于《战狼2》的主创在将电影创作内容置入当下国际政治框架中时，缺乏对国际"政治正确"[45]思想的重视和敏感度，因此影片在上映后，其中的诸多价值表达也备受国际舆论的批评。

具体来看，《战狼2》的诸多爱国主义情怀表达尽管引起了很多国内观众和海外华人的共鸣，但其过于直露并且略带"侵越性"色彩的文字（如"犯我中华者，虽远必诛"等）也引发了不少海外观众的对立情绪，并进而指责中国是在进行霸权欺凌。除了这种"侵越性"的流露之外，让人产生"种族歧视"的联想也是影片需要重视的一个问题。《战狼2》的非洲叙事里对非洲民族并没有足够正面和积极的描写，有些台词甚至流露出一些不够尊重的价值倾向，这也是影片在国际舆论中被严重诟病的一点。

当然，这种无意识或有意识的"冒犯"并不是《战狼2》独有的，以往美国好莱坞电影或其他国家的影视作品中都曾出现不同程度的"政治不正确"，也正是诸多批评声音出现后，美国电影如今非常重视"政治正确"的问题（甚至有些矫枉过正之嫌）。尽管，我们不能以现在美国所强调的"政治正确"的标准马首是瞻，但中国作为全球的一部分，而且随着经济地位的不断提升，影响力也越来越大，它理应具有和展现一个大国应有的姿态。而《战狼2》作为一部有意要展现中国精神的新主流大片，就应该拥有全球性的视野和格局，对现行国际话语和思想保持充分的敏感度，以尽可能正确和正面的方式去塑造中国的形象和大国之姿。

这一姿态不应是简单、主观地以救世主的身份去想象自己与他国的关系，或用过于强势的台词去为自己树立敌人和招恨，而应是在尊重全球主流"政治正确"观的意识下，策略性地展现中国自身的优质文化精神，去赢得真正意义上的全球尊重。例如，在冷锋打败老爹并说出"那他妈是以前"这句台词时，能放下对过往受侵略经历的悲情民族主义情绪和愤怒感，将这句回应改为"没有一个民族能被称为弱等民族"，并收住那极具杀伤力和威胁感的动作，将雇佣兵老爹交由国际法庭去裁决，那这部电影的文化表达便

[44] 石小溪：《中非影视深度合作的机遇、路径与问题》，中国艺术研究院电影电视研究所编，《影视文化》，第十七辑，第112页。

[45] "政治正确"是美国乃至西方政治生活中的一个常用概念。最早使用于19世纪的美国，是一个特定的司法概念，特指司法活动中所使用的语言要"符合司法规定，符合法律或宪法条文"。在美国民主化进程后，美国新左派于20世纪70年代开始使用"政治正确"这一术语，到了20世纪80年代，这一术语具有了"话语和判断从众性"的用法，即要与具有压倒性优势的舆论或习俗保持一致。这一概念的生成与文化马克思主义的传播有关。参见严庆、崔舒怡：《从概念到规则："政治正确"及其对民族议题的影响》，《中南民族大学学报（人文社会科学版）》2017年第2期。

会有智慧和气度很多。但从《战狼2》对这一情节的处理上,我们可以看出当下中国电影的创作者在想象中国与他国关系时仍未脱离中西二元对立的思考框架,也未摆脱要刻意证明自己不是"东亚病夫"的悲情意识,其反映出的全球观仍然是单一和局限的。

除了要克服"文化折扣"与"文化对立",一部电影在进行国际传播时(即使只是出于市场的考虑),还需要去充分研究不同国家和地区观众的"期待视野",以争取最大范围内受众的接受。如陈旭光所言:"中国电影的海外接受也是海外受众的'期待视野'与电影作品发生互动即'视野融合'的过程和结果。因此,中国电影海外传播过程中的'期待视野',主要指欣赏者所处的时代、民族、文化环境对其欣赏倾向、趣味形成的决定性影响,以及接受者的实用性目的等。"[46] 简言之,中国电影在进行海外传播时,便需要去考虑海外观众想要以及希望看到的中国是什么形象。

显然,尽管《战狼2》所营造的民族自豪感与强势的国家形象激起了大量国内观众的爱国主义热情,但这样的表达却无法与海外受众的"期待视野"融合,因此也很难获得中国大陆以外的评论界与电影市场的认可。《战狼2》在工业美学上的进步对于国内观众而言也许是一大兴奋点,但这对于在成熟电影工业体系下成长起来的欧美受众以及对好莱坞大片习以为常的其他发展中国家受众而言,并无特别的亮点。而其过于直露的文化价值表达(除了对有意将其作为文化或商业案例的研究者来说),也缺乏正向吸引力。

在前文所述的论文集《〈战狼2〉:中国的崛起与性别政治》中,有多篇文章都对《战狼2》在意识形态上表现出的侵略性进行了极其尖锐的批评。同时,该片的海外票房收益似乎也证明了影片不被海外主体观众群所接受。截至2018年3月6日,影片在全球海外票房收入为440多万美金[47],其中北美地区272.11万、澳大利亚135.16万、新西兰22.73万、泰国7.52万、英国3.09万。值得注意的是,《战狼2》的海外票仓城市,如美国东部的纽约、华盛顿,西部的洛杉矶、旧金山以及澳大利亚的悉尼和墨尔本等,都是华人居住较多的城市。有研究指出,影片的"海外观影群体以华人为主,外国人为辅"[48]。换言之,尽管《战狼2》在海外票房收入有超过440万美金,但其传播范围主要还是华人群体以及少数对中国或中国电影感兴趣的外国观众。因此,无论是从文

[46] 陈旭光:《中外电影受众的"期待视野"融合与中国电影的非洲推广》,《当代电影》2017年第10期。

[47] 海外票房统计地区包括北美、澳大利亚、新西兰、泰国和英国。2018年3月6日,Box Office Mojo(http://www.boxofficemojo.com/movies/?page=intl&id=wolfwarrior2.htm)。

[48] 蔡之国、张政:《类型电影的强化与民族主义情感的契合——对〈战狼2〉热映的传播学解析》,《南方电视学刊》2017年第5期。

化价值认同（舆论的声音）还是从票房的实际收益（票房可以视为观看率的一种体现）来看，《战狼2》在中外上映后的不同境遇都反映出中外电影受众"期待视野"之间的差异。

当然，如果只从商业回报出发，那么《战狼2》本身的目标市场就不在海外，其本土市场的收益已经创造了历史奇迹，即使完全忽略海外收入，对这部影片的投资回报率数据也不会有明显的影响。而且，换一个角度来看，毕竟每个国家、地区的观众对于他们想看的中国都有各自不同的"期待视野"。[49] 一部电影在内容创作阶段只能兼顾，很难也基本不可能顾全不同国家观众的"期待视野"。即使《战狼2》真的顾全了很多国家、地区受众的"期待视野"，其在本土市场的表现说不定还会大打折扣。

但是，我们毕竟不能将电影视为简单的商业产品，任何在海外市场进行传播的电影都承载着文化交流的使命，更何况是像《战狼2》这样一部有意识宣传中国崛起的新主流大片。它在国内受到的主流媒体的肯定越高，其作为中国文化软实力代表的身份就越实；其偏离海外观众"期待视野"的范围越远，其所能引起的价值争议就越大。

当然，也正是在这个意义上，《战狼2》所塑造的中国形象在全球范围所遭遇的价值认同或对立，反而更有助于我们看清全球电影观众在想象中国时的期待视野的变化。通过他者的眼光，我们对自身的认识也会更加立体和深刻。

四、项目运作：《战狼2》决胜市场的原因探析

《战狼2》上映后屡屡刷新票房纪录，4小时票房过亿，25小时过3亿，46小时过5亿，上映5天突破12亿人民币。上映第一周周末以合计1.27亿美元的全球票房成为全球票房榜的冠军影片。仅7月30日一天，就拿下3.597亿，刷新了华语影史单日票房的纪录。不仅如此，它还超越《奇异博士》的票房，成功进入全球电影史票房排行前100名（目前排第57名）。这也是亚洲电影首次入席，并且是前100名里唯一一部非好莱坞电影。

[49] 陈旭光曾在《中外电影受众的"期待视野"融合与中国电影的非洲推广》一文中，分析了美国与非洲对中国电影的不同期待视野，他将美国观众的期待视野概括为"对中国、东方的'奇观化想象类''文化冲突类以及对当下或近现代中国的'政治想象'"（似乎乐于看到在后殖民视角下或意识形态色彩中当代中国的落后、愚昧、非民主与非自由的一面）这三大类；由于非洲的发展程度以及中非关系与中美关系的差异，他认为非洲观众对于中国电影的期待视野是与美国观众非常不同的。参见《当代电影》2017年第10期。

然而，这部电影为什么在市场中会取得如此成功？编剧之一刘毅的说法是："赶上好时候了"[50]。诚然，城市年票房收入已突破 500 亿的中国电影业确实正处于重工业升级的"好时候"，但《战狼 2》的票房收益能够取得如此佳绩，虽离不开大环境的影响，但更重要的是主创的项目运作能力。以下将从影片的内容（题材选择与 IP 效应）、团队搭建、投资组合、营销发行与时势机遇这五个方面来对《战狼 2》决胜市场的各因素进行细致分析。

（一）巧妙的题材选择与 IP 效应的价值显现

一部电影成功的核心要素，首先是内容。《战狼》系列最初在剧本构思的时候，对影片的定位是军旅题材。但在当代中国的创作环境下，军旅题材的发挥空间并不大。如何在内容创作受限的条件下找到一个最巧妙的方向，是《战狼》系列在创作阶段必须解决的问题。如《战狼 2》的编剧刘毅所言："以前我们写军旅题材都要面对一个永恒的难题，就是和谁打的问题。中国是和平大国，没有战争，没有任何假想敌，所以以前的军旅题材几乎都是以一场轰轰烈烈的演习结束。"[51] 但作为一部商业片，就需要制造对立面和激烈的矛盾冲突，《战狼 2》就必须给主人公找到对手，因此影片最后的选择是将动作片作为主类型，将军事背景和战争场面大幅弱化。然而，这并不意味着影片就完全放弃了原有的军旅题材的定位，影片所选取的撤侨事件，正是对当下社会语境的一种准确把握。

近年来，随着综合国力的提升，中国作为世界经济大国已成为不争的事实。与此同时，中国民众也在中国成为世界第二大经济实体的过程中逐步恢复和建立了民族自信。在"中国梦"的反复讲述下，许多中国民众也被带入大国崛起的叙事中。从心理层面上讲，任何一个爱国者都希望看到自己国家的强大。而《战狼 2》的题材选择很好地契合了观众的心理。影片以真实发生过的"也门撤侨"事件为故事背景加以重新创作，这让观众的强国愿望又多了一层真实感。随着影片故事的讲述，这种愿望被实现的感觉（错觉）也让许多观众得到了情绪上的满足。而综观中国电影市场的类似题材影片，还很少出现同时在政治上满足国家意识形态宣导价值又能在价值表达上如此投合普通观众的影片，这是《战狼 2》在选材时做得很成功的一点。

另外，《战狼 2》成为一部现象级电影，与第一部《战狼》的铺垫也有极大关系。

[50] 吴青青：《类型定位、中国想象和社会文化——从〈战狼 2〉的票房说起》，《电影评介》2017 年第 13 期。
[51] 《〈战狼 2〉为什么票房高热？——专访编剧刘毅》，《三联生活周刊》2017 年 8 月 11 日。

这充分说明优质原创故事（IP）仍具有相当的价值。

IP（Intellectual Property），原意指知识产权，后被引入电影业界和学术界之后，泛指一切已具有品牌效应或受众基础的作品。在几年时间内，这一概念及这一概念下的IP电影以迅猛之势攻占了中国电影市场，"无论是传统的电影制片厂，还是以BAT三巨头为代表的新兴互联网影视公司，都在激烈地争夺有限的IP电影资源"[52]。但盛极必衰是历史发展的自然规律，在IP过热之后，一系列知名IP改编电影作品，如《悟空传》《三生三世十里桃花》等，都相继遭遇票房和口碑的双重惨败。及至《战狼2》上映的2017年，"IP失效"之说已甚嚣尘上。然而，从具体数据来看，尽管"2017年1—9月，上映的IP类电影共108部，比去年同期增长了0.93%，只比去年多了一部"（IP电影上映数量的增速大幅下降），但其"总票房比去年同期增长了47.99%"[53]。由此可见，虽然IP电影的上映数量不再以激增的状态出现，但其市场占有率还是相当可观的。

相对于电影市场中最普遍所见的文学（尤其是网络文学）改编的电影作品，《战狼》系列的故事则是编剧团队的原创故事，在第一部就以黑马之势吸引了不少观众的关注，也积累了大量的粉丝。而《战狼2》在内容创作时也充分利用了前作的基础，包括现实背景、人物形象、情节逻辑等，再加入如前所述的技巧性的题材选择和类型定位，最终打造出这部现象级电影。

从内容层面看，《战狼2》的成功也说明，能精准反映当下时代背景的题材对于观众具有正向吸引力，优质IP也仍具有相当的价值。《战狼2》的主创没有简单复制第一部的故事，而是理性对待IP、重新结合时事来寻找新的题材和故事，这是其赢得市场认可的重要因素之一。

（二）强有力的领导者与搭配恰切的团队成员

对于任何一个电影项目而言，人是最核心的资源，同时也是最不稳定的风险所在。电影项目的全产业链运作过程中都离不开指挥、决策、控制和组织、管理等领导活动，一个优秀的领导者与好的团队可以让一个项目在运作过程中事半功倍，反之，则很可能成为一个项目中的最大风险。吴京作为《战狼》系列的主创，在《战狼2》中担任导演、制片人、编剧、主演还有投资人，可谓是《战狼2》项目的核心领导者，他在《战狼2》

[52] 罗威：《电影网生代IP热的冷思考》，《戏剧之家》2015年第16期。

[53] 童桦：《当IP遇上大数据〈文娱IP白皮书〉在杭发布》，2017年11月3日，浙江在线（http://zjnews.zjol.com.cn/zjnews/hznews/201711/t20171103_5516590.shtml）。

的项目运作过程中扮演了强有力的领导者的角色,监管与负责了《战狼2》电影的研发、筹备、生产、宣发、价值变现等全流程。

作为项目把控者的吴京也为《战狼》系列倾注了很多心血,一部在项目初期并不被看好的影片之所以能成功,离不开领导者吴京对影片的执着信念以及他出色的执行力、决策力、选择团队的眼光与领导力。影片的编剧之一刘毅在采访中坦言:"《战狼》这个片子如果不是因为吴京的坚持是不会有的,在他做《战狼》的时候,他身边所有的朋友开始都是反对他的,没有一个人相信这个片子能做出来,但是他坚持到最后,原来反对他的人都过来帮他了。"[54]策划人李洋在接受笔者采访时也表示:"《战狼》的融资确实挺困难的,好多人的心态就是帮助吴京圆一个军事电影梦,因为大家都不看好,没有什么人愿意投资……那个时候要是没有吴京的坚持,没有砸锅卖铁也要干的精神,这部电影不可能出现。"

事实上,由于影片的军旅题材定位,即使已有成功前作《战狼》给各方提供了信心,《战狼2》在创作时仍需要应对如何处理敏感问题的难题,例如,主创和广电总局领导曾经就"冷锋是否应该脱下军装"这个设定产生分歧,而面对各方面的压力,作为项目领导者的吴京,也用其多年的创作经验、强大的气场和过人的情商将这些问题一一解决。而他处理这些事件时所展现出的能力,也为整个团队带来了更多对项目的信心。

强有力的领导者更容易让目标合作伙伴对其领导的项目产生更高的信任感。正如影片的宣发负责人、北京文化电影娱乐事业部总经理张苗所言,《战狼2》当时打动他的有两点:一个是剧本本身,即一剧之本所代表的那份共鸣;另一个则是吴京导演的创作状态是非常感人的,"对于一个创作者来说,他的创作状态打动了你,他的作品就有很大概率可以打动观众"。

此外,吴京在选择团队上的判断力与决策力也是十分出色的。在影片选角阶段,多位投资人都曾建议吴京用高额片酬邀请"流量明星"来出演影片中的角色,并认为这笔花费物有所值。但吴京果断拒绝被资本绑架,以更冒险的方式选择了包括吴京本人、弗兰克·格里罗、卢靖姗、吴刚、张翰、于谦等来自中外国家的老中青演员的搭配。从结果上看,尽管这些演员也许不是"流量担当",但却更珍惜出演的机会,愿意为影片付出努力,最终也获得了观众的认可。事后再看吴京当时的决策,在面对投资方压力时能果断坚持自己的意见和判断,是有魄力、有担当的领导力的体现。正是吴京在演员上所

[54] 欧阳春艳:《〈战狼2〉编剧刘毅:讲好一个发生在非洲的中国故事》,《长江日报》2017年8月29日第17版。

省下的预算,让《战狼2》项目能加大制作上的投资,将影片的工业品质打造得更为合格。影片最后集结了多位国际一流的制作成员,如《美国队长》的动作指导萨姆·哈格里夫（Sam Hargrave）、香港知名的飞车爆破组、《加勒比海盗》原班人马所组成的水下摄制组,以及澳大利亚负责音乐伴奏与后期合成的专业公司等。专业团队所提供的技术支持也使影片的每一个镜头和细节都尽可能做到更好,正是整个团队的协力合作最终成就了《战狼2》这部超级大片。

当然,我们也应该注意到,像吴京这样一人身兼数职来领导一个电影项目的情况并不是整个电影工业化制作的常态。一个人的能力和精力毕竟有限,在成熟的电影工业中,不同人员各司其职,有助于更好地完成影片制作,增强稳定性和抗压性,做出稳健的类型电影,"否则《战狼2》就只能成为中国电影史上一个真正永远无法复制的奇迹"[55]。

（三）互补型投资伙伴提高产品的综合竞争力

一部影片的成功,离不开全产业链的整体配合。《战狼2》不仅在创作中有国内外顶级专业技术团队助力,还有资源互补的投资伙伴与宣发公司一起参与来提升该片的综合竞争力。

《战狼》上映后成为当年票房市场的一匹黑马,各界的口碑也都不错,这为《战狼2》的项目筹备奠定了很好的基础。实际上,电影项目的运作过程中的一大风险就是融不到足够资金或者是拍摄时出现资金链断裂。而不同于第一部《战狼》在融资时遭遇的种种困难,《战狼2》在策划阶段就被各方看好,不少公司都主动想要加入,以至最终参与《战狼2》出品、发行、宣传的公司达到了22家,其中出品和联合出品方就有14家。

对于这样一部在拍摄前就知道会大概率赚钱的影片来说,在选择合作伙伴时,资金并不是项目主控方最看重的,稀缺且有竞争性的资源才是核心。因此,吴京作为《战狼2》项目的实际把控者,他在投资结构上需要考虑的是资源如何进行最佳的配置,因为只有互补型的投资伙伴才能提高产品的综合竞争力。当然与此同时,他还需要兼顾人情的因素。正如张苗在采访中表示:"吴京导演是一个非常讲人情但并不世故的人,在筹拍明知道一定会赚钱的《战狼2》时,他没有忘记之前在拍摄《战狼》时支持过他的公司。正是在这些综合因素的考虑下,《战狼2》项目的出品方才达到14家之多。"

[55] 陈旭光:《中国新主流大片:阐释与建构》,《艺术百家》2017年第5期。

表2 参与《战狼2》项目的公司信息

参与身份	公司名称	代表作
出品	北京登峰国际文化传播有限公司	《战狼》《战狼2》
	春秋时代（霍尔果斯）文化传媒有限公司	《战狼》《空天猎》《大话西游3》
	捷成世纪文化产业集团有限公司	《密战》《侠盗联盟》《青禾男高》
	霍尔果斯橙子映像传媒有限公司	《心理罪之城市之光》《乘风破浪》《从你的全世界路过》
	嘲风影业（北京）有限公司	《战狼》《战狼2》
	霍尔果斯登峰国际文化传播有限公司	《战狼2》《大话西游3》
联合出品	中国电影股份有限公司	《狼图腾》《美人鱼》《长城》
	鹿鸣影业有限公司	《空天猎》《降魔传》
	博纳影业集团股份有限公司	《智取威虎山》《一代宗师》《湄公河行动》
	北京京西文化旅游股份有限公司（北京文化）	《不成问题的问题》《芳华》《二代妖精》
	万达影视传媒有限公司	《记忆大师》《建军大业》《火锅英雄》
	合一信息技术（北京）有限公司	《生门》《万万没想到》《熊出没之雪岭熊风》
	嘉会文化传媒有限公司	《战狼2》
	星纪元影视文化传媒有限公司	《战狼2》《妈妈像花儿一样》
发行	北京京西文化旅游股份有限公司（北京文化）	《不成问题的问题》《芳华》《二代妖精》
	北京聚合影联文化传媒有限公司	《绣春刀2》《百鸟朝凤》《血战钢锯岭》
联合发行	北京启泰远洋文化传媒有限公司	《绣春刀2》《京城81号2》《烽火芳菲》
	五洲电影发行有限公司	《悟空传》《缝纫机乐队》《记忆大师》

续表

参与身份	公司名称	代表作
联合发行	影都文化投资发展有限公司	《绣春刀2》《血战钢锯岭》《夏天19岁的肖像》
	上海淘票票影视文化有限公司	《乘风破浪》《妖猫传》《摆渡人》
	北京合瑞影业文化有限公司	《二代妖精》《路边野餐》《黑处有什么》
宣传	杭州黑马影视文化有限公司	《夏洛特烦恼》《栀子花开》《何以笙箫默》

从上述投资公司的组合来看,《战狼2》的项目以吴京的公司登峰国际为第一出品方,参投方既有中影、万达等大型影视公司,也有北京文化、鹿鸣影业等中小型的新企业;既有登峰国际和春秋时代、嘲风影业等投资了第一部《战狼》的"老"出品方,还出现了拥有排片优势的万达影业、博纳影业以及聚合影联等多家新公司的身影,可谓是既照顾了以前的合作方,也利用了新的更有实力的公司在产业链不同环节上的优势。[56] 而这样也能更好地降低项目运作的风险,正是有了这些有实力的公司的支持,吴京在拍摄这部电影时,才更容易应对大额超支的压力(影片原本8000万元的预算最后超支到2亿元)。

另外,这些影视公司之间也保持了密切的项目合作关系,这样的组合使得项目的运作能在更好的配合下进展。例如,出品过第一部《战狼》的春秋时代与(霍尔果斯)登峰国际就有过多次合作,后者曾参投2016年春秋时代主控的《大话西游3》等。再者,出品方之一的捷成世纪是联合出品方之一星纪元影视的母公司(该公司也曾是CCTV和湖南卫视等电视台的设备供应商)。此外,作为第一部《战狼》联合出品方的嘲风影业,"曾在2016年4月把《我的岳父会武术》中的投资份额以2900万元价格转让给北京文化"[57]。当然,这些公司间的过往合作也恰好是影视圈关系网络的一种呈现。

最后,在众多出品方、发行方的通力协作下,《战狼2》实现了资源配置的优势互补,在上映时拿到了足够多的排片份额,并通过超高的上座率完成了对票房市场的强势占领。

[56] 据一位业内人士透露,《战狼2》项目同意万达影业加入出品方阵营,是看中了万达在影院排片方面的优势。参见《〈战狼2〉8天20亿,21路资本笑了,马云、王健林赚了》,2017年8月4日,网易财经(http://money.163.com/17/0804/07/CQVQNO4N002580S6.html)。

[57] 《〈战狼2〉8天20亿,21路资本笑了,马云、王健林赚了》,2017年8月4日,网易财经(http://money.163.com/17/0804/07/CQVQNO4N002580S6.html)。

（四）发行营销来助力：保底发行+开放/饱和/互动式营销

一部电影的票房成功离不开发行和营销的推动作用。在发行方面，《战狼2》采用了业内近几年比较盛行的"保底发行"的方式，有效地控制了投资方的票房回收风险；同时，在营销上，针对《战狼2》的定位和特性，影片的宣传公司采取开放式、饱和式、互动式的营销策略，准确地打击到市场敏感点，带来了颇为理想的宣传效果。

所谓"保底发行"，其实带有一丝对赌的成分。对赌的双方是电影的发行公司和影片的投资或制作方。所赌的核心点就是这部电影的最终票房成绩能否超过发行方给出的保底票房数字。如果影片的票房低于保底票房，那么发行方仍然需要按照协议，以保底票房的数额给对方分账，这种情况自然是发行方赌输了。而如果影片的最终票房高于保底票房，那么根据具体的协议比例，那些超出保底数额的票房部分，发行方通常能够分得远高于普通分账方式所能获得的比例。

就《战狼2》的情况来看，发行方显然是赌赢了。众所周知，《战狼2》在开拍前就获得了北京文化和聚合影联8亿票房的保底，换言之，对于出品方而言，影片在拍摄前就已经没有亏损的风险了。网易财经上有文章披露了《战狼2》所签署的具体协议的内容："影片总票房不高于8亿元时，发行方票房分成比例总和为12%（其中北京文化6.6%）；影片总票房收入在8亿元至15亿元之间的部分，发行方票房分成比例为25%（其中北京文化13.75%）；影片总票房在15亿元以上的部分，发行方票房分成比例为15%（其中北京文化8.25%）。"[58]

从上述内容来看，《战狼2》的票房在8亿元到15亿元这一区间时，北京文化的分账比例是最高的，由此或可猜测该公司对《战狼2》的票房预期是在8亿元到15亿元之间。但《战狼2》超过15亿元以上的那部分票房（也就是超过70%的票房），其保底发行方实际上并未获得过高的分成优待，只比不到8亿时的分成比例高出了3个百分点。当然，为了降低发行方的风险，《战狼2》的保底金额也被分成了5笔来分期打款。这种支付方式有助于保底方随时根据项目进展的情况，来更好地评估风险，同时也是给自己更多可以选择中止保底合约的机会；对于被保底方而言，项目在保底后基本没有成本回收的压力，这也让项目的主控者在进行艺术创作时能有更多坚持自己艺术追求的底气，同时对前期支持项目的投资方尽到应有的责任。

[58] 《〈战狼2〉8天20亿，21路资本笑了，马云、王健林赚了》，2017年8月4日，网易财经（http://money.163.com/17/0804/07/CQVQNO4N002580S6.html）。

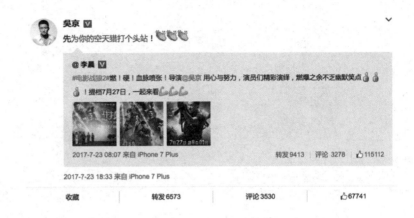

图 6　吴京微博截图

因此，就《战狼 2》这一项目而言，选择保底发行的方式对各方都是互利共赢的，这对其最后的票房成功也是有正向助力的。

除了保底发行之外，《战狼 2》的营销方式也十分值得研究。对于《战狼 2》的成功，该片的策划者李洋与营销负责人张苗都认为影片内容本身的实力是第一位的，但同时也充分肯定了恰到好处的营销策略对影片所起的推动作用。

张苗在采访中总结了《战狼 2》营销发行的三个特点。第一个是多伙伴利益共享的开放式营销。北京文化在拿到《战狼 2》项目时，就将目标定位为打造一部现象级的作品。尽管完全闭合由自己一家公司来做宣发也有一定的优势，即政令必达、沟通成本小，但这样显然不利于将影片的体量做大。因此，北京文化作为营销和发行的主导方，在综合考虑后选择了开放性的宣发结构，放弃单打独斗，而是选择联合一切能够和他们合作的资源方、联合宣传方和联合发行方一起来执行项目和利益共享。也正是这一选择，使得参与影片宣发的各家公司都能发挥出各自的最大主观能动性，从而让影片的体量能被做到最大化。

第二个是饱和式营销。目前，在营销预算有限的情况下，大部分影片所选择的营销方式都是在上映前的几个月进行密集宣传，而已获保底的《战狼 2》项目则拥有相对宽裕的营销预算，在影片上映前的一年多时间里，采用了好莱坞大片式的有计划并随时按照市场动向灵活调整宣传方向的饱和式宣传方式。影片在开机前就已有初步的营销计划，并严格按照经典营销阶段的分期节奏来为影片做宣传，这也是好莱坞在超级大片上映时惯用的宣传方法。除了足够充足的营销时间之外，另一个能体现《战狼 2》饱和式

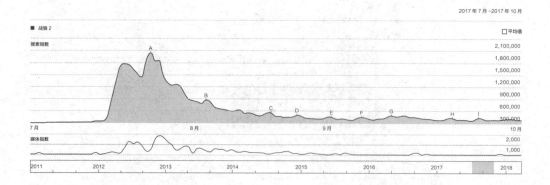

图7 《战狼2》的百度指数整体趋势

营销特点的,是力争在每一个重要时间节点(如2017年的春节、毕业季等)上都将宣传力度做到100%,有些节点甚至达到了200%,尤其是在最后两个月的路演冲刺阶段,以充分确保影片能打击到市场的敏感点。其中,仅影片的宣传海报这一项,数量就多达52张(随着票房的上涨甚至有时达到每天出一张的状态),这也充分体现了《战狼2》物料准备工作的充分与及时跟进的灵活性。

第三个则是高度和市场互动式的营销。影片宣发方力图使每一次营销都和该阶段的社会事件、政治事件、经济事件,以及那个时段上的其他影片的竞争动态产生密切关系。这不是一个自娱自乐的营销和发行方法,而是高度和市场其他因素互动,不断利用其他影片营销的状态,来临时微调《战狼2》的营销计划,并与其他影片以抱团的方式来使这部影片在绝大多数时刻都能够准确切入市场关注点。例如,吴京本人就在影片上映的几天之前,通过与李晨(《空天猎》的导演)的互动,来增加影片的曝光度和影响力(见图6)。

在这几点营销策略的指导下,《战狼2》成功聚焦了市场的目光。从中国票房网的统计来看,《战狼2》的重大营销事件从上映前360天持续到了上映后55天,紧跟时事热点。我们从百度指数上可以看到,从7月27日上映到10月28日收官,《战狼2》的整体趋势和媒体指数出现了两个明显的峰值,第一个是8月1日上映6天《战狼2》破15亿元票房,第二个是8月8日上映13天打破由《美人鱼》保持的34亿元的票房纪录,成为中国历史上票房最高的影片,这两个峰值正是营销的热点(见图7)。

 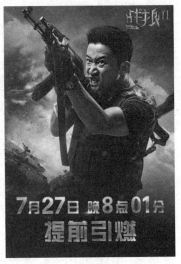

图 8　影片原上映时间海报　　　　　图 9　影片调整上映时间海报

（五）善于借势：占尽天时地利人和

在《战狼2》上映以前，就前述的它所具备的这些特点来看，它的票房成功基本是必然的。但其最终票房能有如此成绩，偶然性也是很重要的因素。一部影片在把握市场时，能否善于借势，调整自己的营销动向，对于其最终成败会起到关键性的作用。尤其是对于《战狼2》这样一部票房超过56亿元的超级大片，其诞生反映了天时、地利、人和的多重因素。

《战狼2》不仅拥有充足的资金、强大的团队和不容小觑的实力，而且还"生逢其时"。2017年7月27日看似只是一个平常的日子，但影片选择在这个时间点上映还因为其所具有的其他特殊性，同时，偶然性的运气也很好。

特殊性主要来自国家政治环境的氛围营造。影片上映前中国在国际政治局势上遭遇的危机给民众带来了心理上的一定冲击（如南海危机等），而影片上映期正逢中国举办"建军九十周年"庆典，在这一时段前后，国家集中展现了军队现代化建设的新成就，在实现中华民族伟大复兴的"中国梦"指引下，中国民众的爱国情绪也被充分点燃。

偶然性的运气体现在档期选择上。首先，影片选择的7月恰逢学生放假，历来暑期档都是大片上映的黄金档期，《战狼2》选择在暑期档上映自然能吸引更多年轻观众群体。但更重要的是，在好莱坞大片所带来的过大压力下，最近几年的暑期档也有意识地更多支持国产影片的上映，7月份在北美上映的《星际特工：千星之城》《蜘蛛侠：英雄归来》

《敦刻尔克》以及《猩球崛起3：终极之战》等热门引进片在中国的上映档期都被延后到了8月底甚至9月，恰好与《战狼2》的黄金上映时间形成错位，这为《战狼2》的"单片独大"创造了机会和条件。

再者，影片上映时正面遭遇的在映影片和其他同期上映的影片，也都因为各种原因没有形成足够有力的竞争威胁。一是《神偷奶爸3》《悟空传》等在映的热门影片的上映时长已经超过半个月，热度已退；二是同期上映的《绣春刀2：修罗战场》虽然口碑表现不错，但气质相对小众；有流量明星参演的《三生三世十里桃花》则被负面新闻缠绕，上映后的口碑和票房均快速下滑，很快就失去竞争力；三是与《战狼2》一样同属于军事题材，具有同质竞争性质的《建军大业》，又已经到了该IP的审美疲劳期，并且其过强的主旋律电影特性恰好让《战狼2》的商业娱乐性更为突出和有吸引力。

这诸多优质的时间节点叠加在一起，便为《战狼2》的爆发提供了必要条件。

天时地利已经完备，但是仅仅有良好的外部环境还不够，为了更好地发挥这个时间点的优势作用，《战狼2》还进行了一次"十分典型的、符合电影产业规律"[59]的创新运作——临时提档（见图8、图9）。

一般而言，新片都会选择在周四尤其是周五上映，这是因为周五晚上和周末是创造票房的黄金时间，而首周尤其是首映前三日的票房对于一部影片的后期排片至关重要，所以新片通常都会选择在周五上映。《战狼2》原定的上映时间是7月28日0点，也就是周五的0点。但为了提前引燃观众的情绪，并创造一个"献礼"的名声，影片选择将档期提前到7月27日的8点01分。因为8点01分不仅是晚间的黄金场时间，更重要的是影片可以向8月1日的建军90周年致敬。这样又给了影片一个很好的宣传造势、打动观众的机会。

对于一个电影项目来说，任何一个看似简单的临时调整行为的背后，都不是简单和随意的选择，而是需要各合作方都做好充分的准备和良好的配合。另外，即使是在已拥有良好的条件和资源的情况下，善于观察形势、借助有利的时间点来灵活调整项目的方向也都是值得重视的职业素养。《战狼2》的项目运作者很好地做到了这一点。

总之，正是在上述多方面的天时、地利与人和的配合下，影片成功创造了中国电影票房历史上的一个奇迹。

[59] 史红云：《创新·匠艺·运营〈战狼2〉"英雄"重塑的镜鉴之谈》，《电影评介》2017年第13期。

五、全案评估：中国电影走向重工业升级的代表之作

无论是从艺术创作、文化表达还是市场表现上看，《战狼2》都是中国电影走向重工业升级的一部代表作品，而它的优点与缺点，也都可视为中国电影产业在优化过程中各种复杂问题的体现。

在艺术创作上，《战狼2》的叙事模式与人物塑造方式是对美国类型片的一种本土化移植。虽然剧情略显简单，表达过于直接，但相对单一的情节线索与脸谱化的人物群像也有助于其俘获最大范围的受众。这种创作模式具有较强的可借鉴与可复制性，适合于工业化生产的电影作品。此外，它在类型融合的探索与视觉奇观的打造上，也体现出现阶段中国电影工业的最高水准。它在创作上存在的诸多缺点，也是中国类型电影在对好莱坞类型片进行中国本土化转化时容易出现的问题。因此，我们不妨将《战狼2》在创作中的遗憾先视为中国类型电影在学习好莱坞类型电影过程中必存的遗憾，不应多加苛责，但不代表未来不去正视和克服它们。对于中国电影工业而言，先将类型电影的基本技巧都熟练掌握是第一位的，在现阶段就要求《战狼2》呈现出真正意义上的高级美感，也是对其过于严厉了。中国的类型电影，总归还需要一点提升的时间和空间。而如今的重工业升级背景，也正为其提供了良好的契机和发展环境。

在文化传播上，《战狼2》的自述与他读本身就充满了文化意味，它的传播与接受也反映出不同意识形态间的融合与对抗。事实上，每一部电影的话语背后，都或隐或现地承载着某种价值观念或者意识形态。正如好莱坞电影有"美国价值"的输出一样，影片《战狼2》同样通过故事情节、人物形象以及细节刻画等方式，或直接或隐喻性地传递出鲜明的爱国主义情感，以及创作者在中国崛起的背景下对中国国家形象的想象。而这一想象是一种自我的表述，在自述与他读之间，充满了各种文化折扣和文化对立，它能激起一些中国电影观众的民族情感认同，也就能激起另一些受众的批评与反感。此外，如今的银幕上既有像《小时代》系列这样追捧带有柔美气质的男性形象的影片，也有像《战狼2》这样宣扬硬汉男性气质的影片，这本身就是一种社会性别权力间所展开的温和博弈的表现，同时也是一种中国社会在文化接受上更加包容和进步的说明。事实上，对影片《战狼2》的"站队"，或将成为2017年乃至此后很长一段时间内都仍会持续的社会文化现象。对此，我们应采取更开放的态度，认真倾听各方的声音，以更好地理解自我与他人、中国与他国的关系。

在市场表现上，《战狼2》上映之后可谓凭一己之力就扭转了国产电影2017年的市

场颓势。在其上映之前，上映数量远超进口片的国产电影，在市场占有率上被完全压制。在上半年的两个季度里，上映数量是进口片3倍以上的国产片，还未拿到40%的市场份额，其中的3月与6月，国产片的市场占比甚至不到10%。因此，《战狼2》在这样的背景中以这样的成绩出现，对于一向重视国产片与进口片数据对比的中国电影业而言，是具有不可忽视的重大意义的（虽然在全球资本流动的情境下，这一数据对比并不能反映出实际的情况）。而更加重要的是，《战狼2》之所以能够取得这一票房成绩，离不开充足的影院数与银幕数（目前超过5万张的银幕数让中国成为世界银幕数第一大国）等各种工业硬条件的支撑。正是在这一意义上，《战狼2》的市场成功，恰好也印证了中国电影工业化发展已进入"升级换代"的新阶段。

总之，尽管《战狼2》在艺术创作和市场表现上显示出了中国电影重工业升级的成绩，但我们仍需警惕诺曼·安吉尔（Norman Angell）在《大幻想》中所指出的，在技术优越的原始感觉和总体优越的感觉之间产生了混淆。《战狼2》在类型探索上的进步值得肯定，但不代表其艺术表达技巧有多优越；《战狼2》的文化表达激发出大量国内观众的爱国主义情怀和英雄崇拜的情结，但不代表其反映出的文化精神中没有需要被批判的思想；《战狼2》在票房市场的占有率上大获成功，但不代表整体国产影片在中国电影市场的表现让人乐观。

只有理性、清醒地认识到这部电影的优点和缺点，我们才能在中国电影的发展史中，为其找到最恰如其分的位置和价值定位。

结语

对于一个良性、健全、完善的电影生态来说，出现一部60亿元票房的电影也许不如六部在电影工业机制中稳健生产出来的十亿票房的主流大片更有利。尽管《战狼2》在票房上"一骑绝尘"的姿势在提振中国电影信心这一点上值得被充分肯定，但一部电影的票房就超过全年票房成绩的10%的现象，也无疑暴露出中国电影票房市场严重的两极分化以及市场结构的不合理。

进入历史新阶段的中国电影，产业整体上的升级换代和工业美学规范的建构是时代发展的必然趋势。只有持续发展在工业技术与美学规范的双重意义上都有了可以与好莱坞电影抗衡的基础，我们的文化表达才能更从容地展现出中国应有的自信。《战狼2》

所取得的巨大成功,尽管有其偶然性,但它在整个产业链各阶段的运作,都是符合电影工业美学特性,较为规范并可以复制的。这也是《战狼2》能够作为一部类型加强型电影的标准化制作范本的重要意义所在。

<div style="text-align:right">(石小溪、冯舒)</div>

附录一:《战狼2》项目策划人访谈

> 我们即将进入地雷阵,我们的使命,是活着回来
> 当代军旅题材创作的最大困境,是如何创造敌人
> ——《战狼2》项目策划人李洋访谈

采访者:作为《战狼2》的策划人之一,您主要负责哪方面工作?有什么感触?

李洋:总的来说,《战狼2》和其他影片的创作不太一样。它虽然也是群体创作的作品,但核心是吴京,由他来把控所有制作的走向。我的工作主要是和吴京沟通,以往在创作中很少有这样的经历,因为需要对话的人会比较多。但在《战狼2》这个项目中,我只需要和吴京一个人沟通就可以了。这是这个项目的特别之处。此外,我认为吴京是一个很有想法的把控者。作为一个功夫演员,吴京非常清楚这条路的前面有无数的高山,但他想给自己创造一个梦想,创造一个功夫的吴京时代。从影响力上看,功夫类型是中国电影在世界电影范围内最大、最有传统、最有根基的一个标志,但是近几年的功夫电影在中国电影市场中的排名不是很靠前。功夫片曾经是中国电影风靡世界的招牌,但是现在却处于中游状态,吴京很想改变这一现状。所以后来他有了一个想法,把功夫电影向军事类型转移,但当时他还没想好要拍什么内容。在六七年的筹备时间中,他脑子里有很多故事方案。而我比他了解军事,毕竟我做了三十年军人,对军事军规的疆界、禁忌、分寸都比较清楚。我长期在总部机关工作,对外交政治的分寸也有一些把握。所以吴京找到我一起来做《战狼2》这个项目。但军事题材就是地雷阵,处处是雷,做起来需要

很谨慎。我和主创开会时喜欢讲的一句话就是：我们即将进入地雷阵，我们的使命是活着回来。

采访者：您刚刚说军事题材就像地雷阵，那么您觉得拍摄现代军事题材最大的困境是什么？

李洋：当代军旅题材的创作最大的困境是没有敌人，因为几十年没打仗了，我们的敌人都是假的，所以我方的表演会很容易落空、打空拳。《战狼》获得了一点成功，但《战狼2》需要在这一点上做得更好。在创作《战狼》系列时，我一直跟吴京说，《战狼》的敌人不能只是一个假想敌，即使编我们也要编一个非常像的、能让观众相信的敌人。而且这个敌人还必须是非常强大的，不能是傻瓜笨贼，不能是盗猎分子、毒贩，因为那构不成军人的对手。解放军的使命是保家卫国，捍卫国家利益，因此我们的对手必须是兵王，所以我们就设计了雇佣兵。从《战狼》到《战狼2》，里面的对手都是各国的退役兵王，身怀绝技；只有这样，冷锋才有机会。包括人名的设置也很有讲究，比如一开始编剧给反派起了个阿拉伯人的名字，我说这不行，太敏感。我们要研究中国人的心理结构，研究百年来的民族兴亡历史。从鸦片战争开始，我们的外敌里面只有白人和日本人。所以敌人的设置我建议首选白人，我们要从民族记忆和百年苦难中选择敌人。这个决定一定是在深思熟虑后做出的。

另一个困难就是要考虑如何让创作合乎军规。比如开场有一场戏是冷锋抱着战友骨灰去阻止强拆。为什么要有这个设计呢？这牵扯到《战狼2》的总体设定，即冷锋要不要走出国门这个问题。我们在这里和总局产生了一个很大的原则分歧，电影局的领导不同意冷锋脱军装出去，他们会质疑，那样还能代表中国军人吗？但是我就是一个军人，我知道如果冷锋穿军装出去，那他之后的行为在国际法上都是违法的，是具有侵略性的。如果外国政府请中国军队去，中国军队是作为维和部队，不能打架。所以冷锋必须得脱下军装，不脱军装的冷锋，其战斗功能和理由就消失了。这个问题一度导致吴京非常痛苦。我说我用三十年军龄保证你走我的路我们可以活着回来，如果把主角设计成军人，军审和外交部审查95%以上通不过。那么怎么让主角合理地脱掉军装呢？就让他犯一个美丽的错误吧。军人打老百姓是一个很严重的错误，不管是出于什么原因，都会得到很严重的处理（军规规定了这种情况要开除军籍）。这确实是一个很艰难的抉择，但吴京是一个智商、情商都很高的人，他和各方面一直在互动碰撞。他让我给他写一个文字意见，说明为什么要坚持让冷锋脱掉军装，以及为什么不能选阿拉伯人、黑人作为主要

的反派等。此后，电影局的领导又提出了新的问题，如冷锋脱掉军装后影片要如何表现军事内容呢？我就说用闪回，在他的行动中贯穿军营生活的闪回，比如说龙小云和他的感情，还有他和老长官的戏等。这样影片就能把军事的元素一直带着。后来我们看影片的闪回效果还是很不错的，而军委的审查也觉得分寸感把握得很好，所以没有提任何的删改意见，一次性就通过了。

采访者：《战狼2》已经非常成功了，那您觉得它是否还存在什么遗憾之处是可以在接下来的第三部里去完善的？

李洋：《战狼》提出了一个"犯我中华者虽远必诛"的口号，实际上故事发生在家门口。那么第二部要走出去，走到非洲，这是一种带引号的"远征"，体现了中国军人的气概。如果说在下一部还需要做一些突破，还有空间的话，就是往更大的世界去扩展，去展现中国五千年文明的积淀和中国人的精神面貌与人道情怀。我们一直在探讨《战狼3》怎么做，《战狼2》票房太高了，预留的空间几乎没有了，我们已经爬到了珠穆朗玛峰，下一步的选择确实很难。当然非《战狼》的电影吴京还是要拍的，但是《战狼》系列需要我们去集体沉淀、冷却，去思考怎么突破。现在《战狼2》的票房已经进入全球前五十几名，好莱坞很多公司都在和吴京谈合作的前景。在好莱坞演员、编剧、导演的分工是很明确的，在他们看来吴京就是超人。但是我觉得吴京最难得的就是他非常冷静，尽管有很多橄榄枝，但他会在认真思考清楚后才做出决定，不会轻易答应。

采访者：《战狼2》的海外票房不是特别理想，您觉得是什么原因？

李洋：我认为把《战狼2》申报到奥斯卡这件事稍微有点不合适，因为我们这个故事的设定不是一个包容性的类型，不是那种普世价值观。爱国主义是一种排他的、带有私心的情感。"犯我中华者虽远必诛"就是《战狼》的魂，这就决定了它是排他的，当然我们也试图融入一点柔和、人道的东西，比如说冷锋和非洲人民的友谊等。这个电影开始策划时就有一个特别明确的定位，这是给全球华人看的电影，不是想走遍世界。我们首先要把中国的事做好了，把中国人的尊严搞好了。况且中国国内市场这么好，自己的市场老被别人几十个亿地卷走，是让人担忧的。所以，我们的当务之急还是做好本土的电影，守住我们的阵地。

采访者：关于《战狼2》的投资您了解吗？有《战狼》的成功在前，《战狼2》的融

资情况是不是比较顺利?

李洋:《战狼》的融资确实挺困难的,当时好多人的心态就是帮助吴京圆一个军事电影梦,因为大家都不看好,没有什么人愿意投资,还有传闻说吴京抵押了房产。那个时候要是没有吴京的坚持、砸锅卖铁也要干的精神,这部电影不可能出现。《战狼2》融资的时候则是钱多为患,很多公司挤破脑袋要投资,通过各种关系进来的有十几家投资方,吴京说连他自己的空间都没了。因为有了《战狼》的成功,《战狼2》才有钱请得起好莱坞的工作人员。有了这样一个体量的投资,整个特效都是按照好莱坞的配置做的,音乐伴奏还有后期合成也是澳大利亚的专业公司做的。

采访者:《战狼2》的票房刷新了国产电影的票房纪录,您认为《战狼2》的宣发对它最后的成功产生了多大的效果?

李洋:《战狼2》的宣发主要是其中一个重要的投资方北京文化负责的。他们有比较好的资源,比如好莱坞的资源是他们对接的。对于这样一个投资组合来说,配合特别重要,大家的资源都不重叠,优势互补,强强联合。北京文化负责这个戏的整体宣传、推广和包装,还没开拍就给了8个亿的估值,这是通过一定的数据分析得出的,从现在看也许当时是低估了一些,但是就当时而言肯定也是合理的。其实我心里对这部电影的票房预判就是8到10个亿,因为与它同时上线的片子都很强,比如《建军大业》有那么多的"小鲜肉",我们与它一起上线并没有优势。而这两部电影在第一、第二天确实是平走,第三天《战狼2》就开始爆发了。这里宣发主要是起了一个助推的作用,我们相信北京文化的能力,更重要的还是《战狼2》自身强大的燃烧力。

回头想想,在中国电影历史上,像《战狼2》这样有力量的电影其实并不多见。十多年前我们拍过《冲出亚马逊》,也是一个军事动作题材的主旋律电影,当年它的票房成绩也挺好,但是它没有《战狼2》的这股劲。这股劲确实来自吴京这个人,他是个气场特别强的人,有一种"北京精神"——莫名其妙地牛,莫名其妙地自信,相信自己的能力。我觉得这就是一种人的精神力量的体现。而且他确实很关心国事,热爱军队。其实我做了这么多年影视,什么人都见过,很难有人能真正地打动我,但是我一下子被吴京给打动了。他对于军人这个职业有崇拜情结,非常了解军事,各种坦克型号、飞机型号、枪械型号都是如数家珍。在这一点上,《战狼》确实就是吴京的《战狼》。因为我是近距离地跟着影片全程拍摄的人,他的高兴、烦恼、痛苦我都了解。他的精神力量是很强大的,换作别人早就倒下了。

英雄是铁打出来的，人都是在绝境中逼出来的。《战狼2》后面的拍摄也并不是一帆风顺，而是有各种困难。我们拍《战狼2》的时候正赶上军改，很多军事设备都借不到，影片出现的很多军事装备其实是画的，是特技。我们拍难民撤侨想借海军码头，但是海军有任务，军舰也不可以拍。这里我要感谢高科技，比如海军司令在军舰指挥舱里下令开炮的那个场景就是画的。这么多的困难，要是换作我可能会心里没底，或者会妥协，但是在这种情况下吴京依然保持着强大的精神力量。

采访者：您觉得《战狼2》的成功是可遇不可求的，还是可以复制的？有哪些值得其他电影去借鉴的地方？

李洋：这两个问题都成立。一个电影的成功需要一定的运气，天时、地利都很重要。《战狼2》上线的时候，我们也很担心它会跟哪一个强者撞上，那就是两败俱伤。每一部院线电影都面临着躲闪强大对手的问题，因为你自己不够强，就一定要躲避强手，特别是别和好莱坞大片撞一起。所以如果说可遇不可求的话，确实从运气的角度、排片的角度上看，《战狼2》在上线的时候没有太强的对手，没遇到像《速度与激情》系列那种席卷票房的强片。所以，可以说是创作者自身的努力、作品的精致和排片的运气共同创造了《战狼2》的成功吧。

至于可复制性，我认为《战狼2》的部分创作经验是可以复制的。经过电视荧屏领域近二十年的开采，军事题材里很多好的矿、好的料都用得差不多了，没有很新鲜的内容可以开发了，尤其是在抗战剧和谍战剧方面。但这一题材在大银幕上还有很大的空间。《战狼2》的出现让大家看到了这一题材在电影领域的市场价值，这是很重要的。而其最具复制性的一点，也就是题材。如今这一题材的市场和空间都已经有了，那么如何借鉴和复制《战狼2》的经验，就看后来的创作者如何去把握了。

总之，我认为军事题材对于中国电影创作而言存在着很多空间和机会，《战狼2》能成功，是多种因素合力促成的，有功夫片的魅力、类型片的魅力、吴京本人精气神的魅力，还有就是军事题材自身的魅力。未来还会有更多类似于《战狼2》这样的爆款军事题材电影的出现，就看团队怎么去做好它们了。

<div style="text-align: right">采访者：石小溪、冯舒</div>

附录二:《战狼2》投资方访谈

一部电影绝对成功的表现,是成为一个 Live Event
——北京文化电影娱乐事业部总经理 董事长高级助理张苗访谈

采访者:《战狼2》一共有14家投资方和出品方,作为其中的重要成员,您能分享一下《战狼2》的投资组合都有哪些方面的考量吗?

张苗:站在一个评价的角度,我认为《战狼2》的投资体现了两个方面的特点:第一个特点是合适的资源配置,《战狼2》这个项目在投资结构上首先考虑的是资源配比。一个优秀作品的诞生,从营销、发行到终端的院线等,都需要一个强大的联合舰队来护航。但在选择团队的时候,资源配置是大家首先考虑的。第二个特点,我觉得跟吴京导演本人有关系,导演是一个非常讲人情,但是不世故的人。他有一个感恩的、真诚的心态,在拍第二部时没有忘记为《战狼》立下汗马功劳的那些公司,所以现在的投资组合里有很多都是参与过《战狼》的公司。把这两点综合在一起来看,《战狼2》最后的投资组合可以说是拥有优秀资源的各家团队的一个聚集吧。

采访者:《战狼2》的票房刷新了国产电影的票房纪录,您认为《战狼2》的宣发对它最后的成功产生了多大的效果?

张苗:一部电影的成功是很多因素决定的。我会把《战狼2》成功的最大原因归结于内容本身,是内容决定了它在市场上最后成为爆款。但宣传和发行确实对影片起到了不小的助力,概括来说有以下几个特点:

第一个是开放式的营销。北京文化作为营销发行的主导方,和吴京导演制定了一个非常具有开放性的、海纳百川的宣发结构。在同行里宣发有两种体系,一种是完全闭合在自己的公司团队里去执行。这样有它的好处,比如政令必达、沟通成本小,因为所有的事情都由一个强大的团队去完成。但是既然我们将《战狼2》定性为一个现象级的作品,面对这么复杂的竞争环境、复杂的观众群,我们最后选择的是和一切希望跟我们合作的资源方、联合宣传方、发行方一起来做好这部电影。当然,这需要总发行方拥有足够的

胸怀，我们必须让出一部分收益才能使参与这部影片的每一家公司都能通过这个项目得到他们应有的收获。我们跟导演在一开始就约定要把这个电影的体量做大，让更多的人能看到它。所以这是一个完全开放式的、利益共享的宣发方式，每一家合作公司都为这部影片的宣传发挥了最大的主观能动性。简言之，开放式营销的特点就是适当减小自己饼子的那块收益，集合更多人的力量来把饼子做大。我相信如果影片最后的收益做到特别大时，即便你只拥有其中小部分的分配比例，也比拥有一个全部比例但收益很小的饼子要有意义得多。

第二个是饱和式营销。面对现在观众的记忆区间越来越短的现状，很多电影选择的宣传方式是密集地在上映前几个月做宣传。而《战狼2》的方法是在漫长的一年多里采取一个非常有计划并对市场做出改变的饱和式宣传方式。影片从开机前就有了初步的营销计划，并按照美国好莱坞大片的经典营销阶段为影片做宣传。饱和式营销的饱和体现在两个方面：其一是长度，其二是深度。在每一个重要节点上，我们在宣传上花的力气都比普通影片多不少。一般来说，在一个宣传期里，平均每个节点的宣传力度和效果如果都达到80%，就已经是一个出色的战绩了。而我们都尽量让这部电影的宣传效果能达到100%以上，有些节点甚至要达到200%。特别是在最后的路演阶段，导演亲力亲为从6月走到8月，这两个多月的过程我认为宣传效果达到了200%。而为了在每一个节点上都能准确打击到市场的敏感点，我们基本上用了两三倍的力气来确保抓住这个时段上难得的机会。比如2017年春节这个档期，是影片上映前的唯一一个春节档期，这就是我们不能错过的机会；同理，2017年的毕业季也是如此。每一个时间节点都对我们无比珍贵，而我们采取的高度饱和的营销手段，就是要把它做足。

第三个，这还是一个高度和市场互动的营销。如果我们坐下来仔细复盘的话，可以看见我们做的事，都和每一个阶段的社会、政治、经济事件，以及那个时段上的其他影片的竞争动态有着密切关系。这不是一个自娱自乐的营销和发行方法，我们会利用一个事件或者其他影片营销的状态来临时微调《战狼2》的营销计划，使它在绝大多数时刻都能够准确切入市场敏感点。整个过程中我们比较满意的就是完全跟紧市场的节奏，及时地应对和调整自己的宣发策略。因为要在短时间内协调各个方面的动作，这在开放式的营销结构下是比较难做到的。但是非常感谢这次所有的发行伙伴，在整个过程中都保持着非常优质、高效的沟通，使一个庞大的军队变得步伐统一，我们一切的营销活动都能特别好地使上劲。

采访者：您刚刚说到了《战狼2》营销上的三个特点，可以举个具体例子说明一下营销的方式吗？

张苗：我举个简单的例子。你知道一个普通观众去看电影需要多长时间？至少需要四小时，包括往返路上、观影，再顺便吃个饭。这对于时间高度碎片化的人们来说是一个奢侈的行为。所以电影院的内容必须要跟其他的小屏幕有一个差异，我认为一部电影能够达到的绝对成功的表现就是使观影过程成为一个Live Event。什么是Live Event？简单来说，就是能把观众聚集起来感受快乐现场体验的一次事件。《战狼2》的路演特别好地体现了这一点。导演的每一次路演并不是简简单单和观众见一个面，它的每一个细节都经过了精心的策划、预演和执行。影片结束后导演的现身完成了电影宣传的最后一幕表演，把影片的Live Event特性画龙点睛地推向高潮。简言之，一部全民电影所能达到的最高状态就是它能成为一个Live Event。

我再举个例子，比如说临时改档。这部影片很早就定了7月28日0点上映，但最后的上映时间为什么要从28日的0点提前到27日的8点01分呢？因为我们根据前期所有的推广和数据反馈得到的判断是，这部影片在7月28日上映的时候会出现比较乐观的结果，所以我们决定提前一天上映把观众的情绪引燃，让27日当晚的口碑能直接在28日转换成更高的票房。那么为什么要提档到8点01分呢？当然这个时间是黄金场，但是黄金场7点也可以，6点半也可以，为什么一定要选择8点01分呢？这就是建军90周年给我们提供的机会，我们决定提前四小时向中国军队致敬。所以，任何一个简单的临时调整的市场行为都必须要有一个充分的市场营销准备，这个改档的操作后来也被证明是非常成功的。

采访者：除了国内的成功宣发，《战狼2》的海外发行是怎么操作的，效果如何呢？

张苗：海外发行是由两个公司去做的。北美的海外发行是由我们的合作伙伴THC负责，其他地区是由华人CMC新成立的海外发行团队去完成的。总的来说，这部影片在海外市场，特别是华人市场，取得了空前的成功。我认为《战狼2》在海外已经取得了一个很不容易的成绩，它也算是这几年中国电影中海外票房收入不错的一部。因为华语影片在世界范围内的营销都是一个新的课题，通过《战狼2》，我们对整个海外市场、观众群体，特别是华人群体的喜好以及触动他们的方式都有了一个比较深刻的理解，这也为未来优秀的华语电影走出国门打下了一个很好的基础。

采访者：海外市场的目标受众主要是华人观众群体吗？因为我们看到在海外非华人观众中，《战狼2》的票房成绩不是很理想，您怎么看待这个问题呢？

张苗：任何一部电影都需要有一个触及核心观众的意识，尽管我毫不避讳地承认你说的这个事实，但《战狼2》首先是拍给全世界华人的作品，其他非华人的观众需要去扩展，但并不是目前必须争取的观众群体。这是对这部影片比较客观的认识。中国电影走出中国的第一步，应该牢牢抓住的是海外华人，只有海外华人观众的市场基础打结实以后，才有可能去努力争取非华人观众。这部影片在东南亚有些地区也达到了破纪录的成绩，但在欧美地区，目前呈现出的状态是华人观众为主体。

其实不仅是《战狼2》，中国电影要走出中国都应该有非常清晰的目标。如果我们拍的是一部以中国文化为主要内涵的华语电影，想要抓住全球所有观众，这是非常困难的。近几年中国经济、政治的强大，使我们有机会让全世界的中国人都能感受到中国已经站起来、富起来、强起来的全过程。海外华人对中国电影的认知也经历了一个不断上升的过程，在近期则达到一个崭新的高度。因此，我们首先应该有针对性地利用好海外华人对中国电影的需求，扎扎实实地先把海外千万计的华人观众归拢到优秀华语作品消费群里来，然后再把它作为影响力的根源，在后续阶段再逐步推出其他具有更广泛的文化吸引力的电影作品，让更多的非华人观众能逐渐接受优秀的华语电影。这应该是一个比较清楚的国际传播思路。

采访者：您当时对《战狼2》的预期是什么？它所获得的巨大成功，您之前有预料到吗？

张苗：对于《战狼2》的预期我可以这样来概括，就近几年中国电影市场的现状，无论资本怎么追逐，无论市场多么热闹，仅仅在看了剧本后，就敢在影片还没有开机的状态下用8亿元去保底，这一行为本身就是我们当时对这个项目的预期和信心的最好说明。也许现在会有很多人说，比起影片最后的56亿元票房，当时的8亿元保底算不了什么，但在当时一切风险未知的情况下，有多少公司敢看了剧本就直接保这个底？所以当时的8亿元保底，不是一个具体的量化票房预期的指标，而是一份我们对这部电影拥有强烈信心的表现。

采访者：您认为《战狼2》这个项目的制作过程有哪些经验是值得其他影片借鉴的？

张苗：我们团队在一年多的制作营销过程中，学到了非常多的东西，所以这里面一

定有规律化的东西值得借鉴。我认为主要有三点：

第一点，这部电影胜利的背后是中国时代精神的胜利，当一部电影跟主流的时代精神产生高度共鸣的时候，它就是一部全民级的爆款电影。那么什么是当下的时代精神？也就是我前面所说的，中国老百姓在新中国站起来、富起来，再到强大起来的过程中所拥有的那份强烈的民族自豪感。中国人的自豪感在这部影片中被充分点燃了，所以《战狼2》的胜利要归功于这个时代，这是时代精神与影片高度共鸣带来的胜利。

第二点，《战狼2》使我们知道，在选择一个项目的时候，需要重点关注作品本身和创作者的状态这两个方面。首先，一个影片只有类型强刺激还不够，现在中国电影市场需要强刺激加上强共鸣的影片，强刺激只能是及格，强共鸣才能拿高分。这是从作品本身来说的。另外一个层面，就是创作者的状态会直接影响一个项目最后成功的程度。我们常说不疯魔难成活，这是用夸张的方式去描述一个创作者对作品的投入。对于《战狼2》来说，这个影片当时打动我的有两点，一个是剧本本身，即一剧之本所代表的那份共鸣；另一个确实是吴京导演本人的那份创作状态是极为感人的。如果一个创作者的创作状态能打动你，那么他的作品就能在很大概率上打动观众。

第三点，中国电影应该以一个非常包容的姿态，去走一条有中国特色的电影工业化的道路。在这部影片里我们看到了中国特色的电影工业，吴京导演作为创作领袖，能够敞开自己的胸怀来面对所有的未知和挑战，在全世界范围内甄选为这个影片起到良好推动作用的资源。我想这首先是一种胸怀，其次才是一种专业的高度。在我们没有太多经验和全世界资源对接的时候，导演能够坚持在很多必要的环节上使用相对于国内创作团队来说更为成熟的国外团队，才取得了最后大家所看到的这样的成功。

<div style="text-align:right">采访者：石小溪、冯舒</div>

2017年
中国影响力电影分析　案例二

《芳华》
Youth

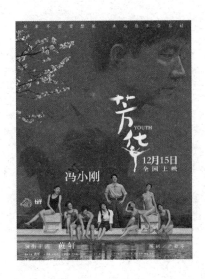

一、基本信息

类型：剧情片；文艺、青春、歌舞、战争

片长：136 分钟

色彩：彩色

国内票房：14.2 亿元

上映时间：2017 年 12 月 15 日

评分：豆瓣 7.8 分、猫眼电影 9.1 分、IMDb 7.3 分

二、主创与宣发信息

总制片人、导演：冯小刚

联合制片人：叶宁、胡晓峰、亚宁、谭祖慧、杜扬、颜品

编剧：严歌苓

主演：黄轩、苗苗、钟楚曦

摄影指导：罗攀

美术指导：石海鹰

录音指导：温波

原创音乐：赵麟

剪辑指导：张琪

联合出品：浙江东阳美拉传媒有限公司、华谊兄弟电影有限公司、爱奇艺影业（北京）有限公司、北京耀莱影视文化传媒有限公司、北京京西文化旅游股份有限公司、八一电影制片厂等

联合发行：华谊兄弟电影有限公司、华影天下（天津）电影发行有限责任公司、华夏电影发行有限责任公司等

三、获奖信息

2017 年第 54 届台湾电影金马奖最佳新演员、最佳改编剧本、最佳美术设计、最佳造型设计四项提名

2017 年塞班国际电影节最佳影片、最佳导演、最佳女配角、最佳新人四项大奖及最佳剧本、最佳摄影和最佳音乐三项提名

2017 年微博年度电影奖和微博年度进取艺人奖（钟楚曦）

2018 年亚洲电影大奖最佳影片奖及最佳导演、最佳新演员、最佳编剧、最佳剪辑四项提名

2018 年柏林电影节之第二届"亚洲璀璨之星"评委会特别奖、最佳编剧奖、亚洲新锐奖三项大奖

2018 年第 37 届香港电影金像奖最佳两岸华语电影奖提名

青春记忆书写、沧桑之美营造与文艺片的市场逆袭

——《芳华》分析

一、前言

2017年9月7日,冯小刚导演的最新情怀力作《芳华》,在多伦多电影节举行全球首映。2017年12月15日,该片在全国和北美地区同步上映,开启了贺岁档的鏖战序幕。影片总投资1.3亿元,在国内上映79天,票房总计14.2亿元,成为中国电影史上票房最高的文艺片。

影片以刘峰、何小萍、萧穗子等人物为聚焦点,讲述了他们在文工团青春之会的聚合与离散,从正青春的风华正茂时到后青春的烽火芳菲尽,展现出美好青春的流变与伤逝。《芳华》制造了全社会普遍关注的社会话题,产生了广泛的文化影响力,堪称2017年度现象级华语电影。

影片上映后,在表达方式和表达内容等诸多方面引发了广泛的争议。这些争议从总体上看大致有三种情况。第一种情况是较为全面辩证地认识影片的优劣得失,立足当下语境,并从中国电影发展的历史意义上去评价它。尹鸿的《这一年,有部电影叫〈芳华〉》、赵军的《时代应该留下自己的电影印记》和詹庆生的《〈芳华〉:从文化反思到伦理共情》是此种立论的代表性文章。尹鸿认为影片具有四个方面的意义:"第一,这是一部有年代质感的完成度很高的难得的电影。……第二,这是一部有艺术表现力和创新性的难得的电影。……第三,这是一部具有人性关怀和情感真实的难得的国产电影。……第四,这是本年度一部'现象级'国产电影。"[1] 同时,他也指出了影片的不足及其原因:"《芳华》并不完美,这种不完美有的可能是它所诞生的时代所决定的,比如它不可能将人性的黑

[1] 尹鸿:《这一年,有部电影叫〈芳华〉》,《中国电影报》2017年12月20日第2版。

暗更多地与那个扭曲的政治环境联系在一起，比如它即便在表现人性的黑暗时依然会有所保留、有所顾忌。"[2] 赵军在文中比较集中地强调了电影与当下时代"痛点"之间的价值关系："《芳华》就是今天这个时代的印记。《芳华》是穿着绿军装的当下现实社会的'痛点'的展露。"[3] 他也通过介绍老退伍军人对影片与他们的真实经历不同而提出批评，含蓄地指出了影片存在的不足之处。詹庆生认为："在当下娱乐至上的电影文化背景下，《芳华》是一部值得投以敬意的影片。虽然的确存在明显的割裂或不彻底，但战争的残酷、牺牲的意义、英雄的定义、信任与背叛、善良与坚守、体制对个体的扭曲和异化、金钱至上时代的堕落等，都已通过某种欲言又止的方式，在可能的尺度里得到了展现。"[4]

第二种情况是以较为学理化的方式分析影片的艺术文化价值，在分析中流露出对影片的褒扬态度。张颐武在《〈芳华〉：重访青春的残酷与美丽》一文中，首先表示了对片尾曲《绒花》的偏爱，然后抓住"矛盾性"这个关键词，剖析影片的艺术内涵。他强调指出："《芳华》就是把这两个主题混合在一起，两者之间的矛盾和张力正是这部电影的有趣之处。青春有悔，青春无情；但又是青春无悔，青春有情。这两者其实是结合在一起的。……这种矛盾恰恰是电影内在的力量所在，让它超越了简单，也超越了单向的理解。"[5] 范志忠等人的文章《〈芳华〉：历史场域的青春话语》，从"历史场域的双重悖论、深陷尘埃的自我救赎、哀而不伤的叙事美学"三个方面细致深入地分析了影片的主题风格、人物特色与叙事美感，总结指出："对冯小刚而言，对中国电影而言，《芳华》同样是一部今天与过去对话的影片。"[6] 陈晓云的论文《选择性记忆与〈芳华〉的叙事策略》，从"选择性记忆"这个关键词进入电影分析，联系冯小刚的创作经历并在与谢晋、张艺谋的比较分析中，解释了选择性记忆所凸显的叙事策略具有的复杂性、当下性与独特价值。[7]

第三种情况主要是对影片持批评态度，其中不少批评的关注点已经远离了电影本身。杨俊蕾在《〈芳华〉：民间立场分化时代的伪救赎》一文中指出："看似要抚慰英雄人物在历史上经受磨难的精神情感，其实在抹平日益尖锐的实际矛盾。冯小刚的民间立场与

[2] 尹鸿：《这一年，有部电影叫〈芳华〉》，《中国电影报》2017年12月20日第2版。
[3] 赵军：《时代应该留下自己的电影印记》，《中国电影报》2018年1月24日第7版。
[4] 詹庆生：《〈芳华〉：从文化反思到伦理共情》，幕味儿（https://mp.weixin.qq.com/s/lDhx_sOhUNuNzrpEa7zihQ），2017年12月22日。
[5] 张颐武：《〈芳华〉：重访青春的残酷与美丽》，《社会科学报》2018年1月4日第8版。
[6] 范志忠、张李锐：《〈芳华〉：历史场域的青春话语》，《当代电影》2018年第1期。
[7] 陈晓云：《选择性记忆与〈芳华〉的叙事策略》，《电影艺术》2018年第1期。

情感，在《一九四二》中达到令人敬仰的高峰，又在《芳华》中拱手让给资本与权力的膜拜。"[8] 赵凤兰在《〈芳华〉的悲情与乏力》中谈道："这些站不住脚的情节处理和自恋矫情的碎片化表达拉低了影片的思想审美和艺术高度，使影片缺少了对那段特定历史和人物命运的反思、批判，以及对理想信念、生活价值、生命意义的追索。"[9] 如果说，此类批评话语仍然驻足于电影的艺术文化本位，并没有完全抹杀影片的亮点；那么，某些批评言论就显得激烈极端、耸人听闻且具有人身攻击性了。于中宁的文章《阴暗的心理，阴暗的审美，阴暗的芳华》，用"阴暗"一词全面否定影片的艺术水准和导演冯小刚的人格。[10] 更有论者认为："电影《芳华》所宣扬的政治思想意识形态正好与社会主义政治生态相悖逆，显然是对新中国的否定！"[11]

对于《芳华》，无论是正解或是误读，褒扬或者批判，都有其展开立论的出发点和观测点，其背后都隐藏着论者的世界观、人生观和价值观。电影引发的强烈争议，说明它存在着值得言说的复杂性和现实意义，需要更多的人发声助力。故而，笔者在尊重他人言论的前提下，从叙事与人物、美学与文化、产业与市场运营、全案整合评估四大方面展开分析，探寻《芳华》之于中国电影乃至当下中国文化建设的意义。

二、叙事与人物

（一）《芳华》与冯小刚电影的历史苦难叙事

《芳华》被称为导演冯小刚的情怀之作。这种情怀明显不同于他以往在小品式市民喜剧中表现的幽默和戏谑，更迥异于当下诸多都市情感剧对男女情爱状态的时尚表达。如果要从他过往的创作中发现承继的踪迹的话，我们可以在《集结号》《唐山大地震》《一九四二》和《我不是潘金莲》等电影中找到某种相似之处。那就是，在具体的历史情境中，关注小人物的命运及其对命运的抗争。冯小刚带着《芳华》再次回归历史，掀

[8] 杨俊蕾：《〈芳华〉：民间立场分化时代的伪救赎》，探索与争鸣微信号（https://mp.weixin.qq.com/s/_EDItsFgMmuEEleFJsk3Eg），2017年12月16日。
[9] 赵凤兰：《〈芳华〉的悲情与乏力》，《中国艺术报》2017年12月29日第3版。
[10] 于中宁：《阴暗的心理，阴暗的审美，阴暗的芳华》，察网（http://www.cwzg.cn/politics/201712/40169.html），2017年12月20日。
[11] 李松嵘：《虚无前三十年历史，〈芳华〉背后的政治思想意识形态》，察网（http://www.cwzg.cn/politics/201801/40868.html），2018年2月2日。

起的是一场全民激赏的观影热潮。良好的口碑和14亿元的票房，为他赢得了新的名声。

《芳华》带领我们一起打捞历史、叩访历史，具有引发大众广泛认同的人性基础和全民热议的文化潜质；而通过对历史的精心打磨，更可以产生陶冶心灵、净化灵魂的艺术光华。影片对历史的艺术重构，具有一个重要的切入点：苦难。苦难叙述的凸显与承续是冯小刚从喜剧创作转向历史叙事的重要标志。《集结号》中谷子地为死难战友寻求荣誉而经历了重重磨难；《唐山大地震》以一个家庭的分离聚合折射出自然灾难之于人的生命损毁；《一九四二》沉重勾勒了饥荒年代"人相食""狗食人"的哀苦众生相；《我不是潘金莲》展现了底层妇女李雪莲为了讨说法而层层求告的艰辛之路。不同时代的个体以相异的人生命运，共同诠释出苦难之于生命的本体性意义。伊曼努尔·康德曾经谈道："痛苦必定走在任何快乐之前。痛苦总是先行的。……痛苦是活力的刺激物，在其中我们第一次感到自己的生命，舍此就会进入无生命状态。"[12]可见，冯小刚的艺术关注点，从娱乐之喜向苦难之悲的转折，是对生命存在价值更为深彻的探查，是通过人性深广度的挖掘和开拓，来实现对艺术精深度和感召力的求索。但是，这种艺术追求的现有成果与冯小刚导演的理想境界还有一定的差距。

《芳华》通过讲述以刘峰、何小萍、萧穗子等为代表的20世纪70年代部队文工团青年男女在青春伤痕与战争创痛中成长与蜕变的故事，再次表明了冯小刚在历史苦难叙事上的接续与掘进。在《芳华》中，可以看到《集结号》里已经存有的战争创伤，可以发现与《一九四二》《我不是潘金莲》相似的苦难交叠与强化的叙事风格，可以在刘峰身上找到谷子地、李雪莲等人物的身影。甚至，《唐山大地震》中方达的断臂也被刘峰"继承"，成为表征生命残损的视觉符号；该片中用来隐喻亲情的"西红柿"意象，同样在《芳华》中被再度起用，化为清纯而朦胧的爱情象征，等等。

不过，冯小刚并没有故步自封。如果说，《唐山大地震》《一九四二》等影片，从一开始就将剧中人物丢入苦难的旋涡，形成了典型化的苦难叙事，那么，《芳华》更着重于突出美好向苦难变异的两极化落差，凸显了主人公在深陷战争苦难之时以及战争之后的情感状态，表现出一种积淀着苦难内涵的"苦情"叙事。需要强调的是，这种苦情叙事是在整体的青春怀旧氛围中展开的，承接唯美动人、诗意回想的叙事前情，生动演绎了命运跌落之后的感伤悲苦之情。总之，《芳华》是冯小刚在历史苦难表达上的更新性尝试。影片在青春怀旧的诗意情境中启动，于其中不断地渗透悲苦伤怀、生死别离的人

[12] ［德］伊曼努尔·康德：《实用人类学》，邓晓芒译，重庆出版社1987年版，第126—127页。

生况味，形成了苦难叙事的新风貌。

（二）生命之舞的视觉展现与意义变奏

影像与声音构成了电影叙事的两大基本手段。在声音元素的协助下，影像能够表现出直观、立体与丰富的形象呈现与意义传达的力量。原著小说对文工团生活的描写，缺乏细致生动的歌舞场面，多从他处着眼，虽然自有生动高妙之术，但歌舞细描的缺失，让读者掩卷叫好之余又有些许遗憾。造成这种遗憾的原因，固然是文学作为语言艺术的先天软肋，但也为电影的创新性开掘留下了巨大的空间。艺术的独立性贵在各展其长，而对艺术精深性的追求，在于如何让独特的艺术手段更好地服务于人物塑形、情节铺展、故事讲述与主题营造，从而呈现出本体性的艺术质感与新颖独特的艺术气息。导演冯小刚通过对演员、摄影机以及整个戏剧场面的精心调度，为观众打造了异彩纷呈的"舞之美"，在艺术独立性的标举与艺术精深性的锤炼上，做出了诚意的努力。

著名艺术理论家苏珊·朗格曾说："舞蹈是一种形象，也可以把它称之为一种幻象。它来自演员的表演，但又与后者不同。事实上，当你在欣赏舞蹈的时候，你并不是在观看眼前的物质物——往四处奔跑的人、扭动的身体等；你看到的是几种相互作用着的力。正是凭借着这些力，舞蹈才显出上举、前进、退缩或减弱。"[13]"舞蹈演员创造了动态形象，即舞蹈。"[14] 他的经典阐释告诉我们，不能简单地把舞蹈理解为，仅仅是在舞台上演出的具有主题性的舞蹈形态。在宽广的生活场域中，人之力爆发所产生的动态形象，皆可视为舞蹈。

从这个意义上理解，《芳华》无疑是一场舞之盛宴。既有成熟完整、精心展现的主题性舞蹈，也有融入整体叙事链条的舞蹈片断；有展现时代新风的摩登轻舞，有拨动心弦的复苏之舞，有绽放少女心的追爱之舞，更有与死神较量的英雄战舞等。舞蹈里有时代的印痕，有青春的足音，有爱情的悸动，有灵魂的涤荡，有搏击死亡的呐喊，有爱与美的交响，还有对青春际会和人生际遇的某种象征与隐喻。

电影主要表现了两部典型的舞剧：一个是《草原女民兵》，另一个是《沂蒙颂》。导演对这两支舞蹈的表演人员、表演时间和拍摄方式进行了精心的设计。它们的展现，不仅具有视觉叙事的艺术感染力，而且在叙事结构上形成了前后呼应的对称性。

[13] [美]苏珊·朗格：《艺术问题》，滕守尧、朱疆源译，中国社会科学出版社1983年版，第4页。
[14] 同上。

《草原女民兵》的出场，是在电影的初始阶段。刘峰带领何小萍回到文工团，这里是他们生活和工作的具体环境。这个环境有什么特殊性？有哪些主要人物？这些需要交代，更需要尽快交代，但是怎么交代，是一个艺术难题。这个难题的关键在于既要保持叙事的流畅自然、简明扼要，又要具有鲜明的电影感，发挥出视听艺术的本体优势。人员集中与环境特色的充分结合就成了艺术表达的要义。导演安排刘峰带着何小萍进入文工团偌大的排练室，巧妙地以热闹非凡的歌舞排演，将叙事难题迎刃而解。

这一叙事段落形成了多重意义交织的艺术效果。一是烘托了时代氛围和具体环境。《草原女民兵》是一支具有鲜明的红色革命文化内涵的舞蹈，而歌舞技能是文艺兵的身份标识和价值所在，加之他们具有时代感的军队装束，使歌舞的意义大大超越了本身的奇观性与欢乐感。这场歌舞排演在与内外景的有机结合下，折射出"文化大革命"后期的大时代氛围与文工团小环境的特殊性，正式开启了文工团青春之会的序幕。二是展现剧中人物与铺设人物关系。萧穗子作为画外音讲述人，已经在电影开场通过声音显示了她在影片叙事中的重要性。在接踵而至的歌舞排练中，导演将她设置为领舞人，既展示了她优美舒展的舞姿，又为之后的叙事铺设了足够的人物权重。郝淑雯、陈灿等人物也在此处多次亮相，为接下来表现他们与刘峰、何小萍与萧穗子的关系埋下伏笔。三是映衬主要人物与推进剧情发展。摄影机就像何小萍的眼睛，在新环境中观察、注目和流连。在这支舞蹈的前后，导演通过刘峰与大家之间的热情互动，突出了刘峰的好人缘、好性格，为这位欢情英雄的形象塑造奠定了基础。影片以多机位、多景别的运动摄影和流畅的无缝剪辑，将萧穗子领衔的舞蹈排演表现得荡气回肠、美轮美奂。文艺女兵的曼妙舞姿和青春群像，顿时跃然幕上，形成一道亮丽的风景线。在观者的眼中，这道风景线恰恰与接下来何小萍的首次舞技展示，形成了美与丑的鲜明对照。何小萍以紧张笨拙的跟跄跌倒，完成她在文工团的黯淡出场，也开始了她成为集体笑话的历史，为接下来剧情的发展留下了故事的开口。

如果说，《草原女民兵》的舞蹈之美，象征了文工团青春之会的华丽开场；那么，告别演出上的《沂蒙颂》，再次以文艺兵们擅长的舞蹈艺术形式，以酣畅淋漓、壮怀激烈的抒情方式，为青春之会的散场画上了悲壮的句号，与前者构成了一种叙事上的审美呼应关系。这种呼应的复合性，进一步体现在与何小萍这个角色的勾连上。不难看出，随着《沂蒙颂》演出的展开，因战争而失忆的何小萍仿佛受到感染而产生了精神共鸣，来自记忆深处的艺术情怀在悄然萌动。导演将写意化的亮光打在她的脸上，以光线的明暗对比将她从观众群中超拔出来，打开了一个只属于她的艺术之境。何小萍旁若无人地

走出剧场,在空无一人的户外草坪上,上演了一场象征灵魂复苏的生命独舞!她的这段场外之舞与剧场里战友们的群舞,形成了交相辉映、相映成趣的审美效果,彰显了扣人心弦的叙事引力和舞有尽而意无穷的审美价值。这种审美价值里包含着哪些丰富的内涵呢?是在强调何小萍与文工团集体之间融合而又疏离的复杂关系?是在给出一个她如何挥去精神阴霾实现自我救赎的理由或者方式?是在强调舞蹈乃至整个艺术对人的心灵疗救与审美解放作用?是在言说青春记忆之于人的生命成长的深远意义?还是揭示人的怀旧情结以及电影怀旧之美的艺术需要?也许都包含其中且又不止于此。

(三)剧中人的声音叙述:游走在虚实之间的故事缝合

正如有人所说,艺术的本质就是怀旧,所以,对历史往事的客观化钩沉,尚不足以亮出一个艺术文本的怀旧腔调。如果意图渲染影片的怀旧特质,就需要在叙事时间上标识出过去与现在的分立,彰显出怀旧作为人的一种心理活动的回忆之境与反思之态。为了更好地营造怀旧的氛围,《芳华》在声音之维上,树立了一个颇具特色的叙述人形象,而这个叙述人正是剧中的女二号人物——萧穗子。

萧穗子的现时态叙述,以声音元素的叠加运用,弥补了影像叙事过去时态的单一性和客观化,更贴近怀旧的主观性与私人化特点。这样一来,电影在影像与声音上形成了二重性叙事时态:一是影像层面的过去时态,二是声音层面的当下时态。两者在互动、互显、互渗、互补与互释中,营构与拓展了电影的叙事之美。

需要追问的是,萧穗子的声音叙述具有哪些积极作用?表现出怎样的艺术特征?又存在哪些问题?她的声音叙述在片中出现了十余次,主要具有介绍人物形象与时代背景、预叙人物命运与关系、评说人物的心理与行为三个方面的作用。

一是介绍人物与时代背景及其变化。电影一开场,她的画外音先声夺人,将故事发生的时代、环境以及自己的身份和盘托出,并提示了刘峰与何小萍的主人公地位及其未来的命运纠葛。在 1976 年毛主席逝世的影像书写之后,她的画外音接续交代了这一年中国发生的大事件以及主人公刘峰抗洪抢险受伤后的角色转变。"画外音在更大范围里发挥一种结构的作用。叙事的画外音可以随意地附着于开头的形象序列,解释形象和启动情节,此后便完全为视觉形象腾出空间。"[15]

[15] [美]西摩·查特曼:《用声音叙述的电影的新动向》,载戴卫·赫尔曼主编《新叙事学》,马海良译,北京大学出版社 2002 年版,第 213 页。

二是对人物命运与人物关系的预叙。在何小萍沦为文工团笑话和军装照引发冲突之前，萧穗子的画外叙述，都起到了预先知会观众、铺垫情节发展、引导心理期待、点化叙事重点的艺术效果。从后来的剧情发展来看，军装照事件是何小萍对文工团生活美好想象的跌落点，更是她的命运从些许的灿烂美好向未来的阴雨连绵转化的裂变点，在影片中发挥了承前启后的叙事作用，不可轻描淡写，一笔带过。萧穗子的预叙，在一定程度上提前吸引了观众的审美注意力，也分解了影像在这个事件上的叙事难度，为更加清晰明了地表达这个事件的前情后事以及何小萍的心理动机，起到了积极的审美充实性作用。

三是对人物行为及其命运的反思与评说。这里面包括对刘峰、何小萍、林丁丁等人心境的推测和理解，对他们命运的暗示与评说，对文工团解散时的情感追思。不可否认的是，从表面上看，萧穗子的叙述是一种主观化的内视觉视角，但是细加探究，不难发现其中隐藏着全知性的视角。这些叙述既有来自记忆深处曾经感受过、体验过或是听闻过的实事，也有无法确知和难以求证的大胆虚构。这种虚构可以看作她事过多年之后的推知、忖度和想象，也可以看作导演为了避免叙事的分裂感和叙事声音的杂陈，赋予她的话语权力。在刘峰冒着死亡危险看护战友遗体的那个长镜头处，萧穗子的画外音解读了他的内心世界，而在这段话语中出现了一个"也许"和三个"可能"，这样的语气和措辞无疑证实了它的虚构性。而导演对这个镜头的营造，运用了大摇移的跨时空转换，以镜头内的蒙太奇手法，将伤残的刘峰和正在歌唱英雄的林丁丁进行了穿越时空的缀接缝合，刻意突出两人的意义关联。画外音对影像发挥了补充解说的功能，成为导演全知式艺术把控的化身。

这样一来，她以真实的主观性和拟仿的主观化，彰显出双重叙述功能，在实与虚之间跨越和游走。但无论怎样，她都以剧中人的身份，带给观众一种不同于纯客观化叙述的情感基调。这份情感会一点点地打开观众的心门，引领观众一步步从感动于身，走向情动于心，走向思动于魂。

瑕不掩瑜，个别地方的声音表达，亦有画蛇添足之嫌，一定程度上降低了影像直抵人心的力量和含蓄蕴藉的深度。在影片结尾处，影像以固定机位的长镜头表现刘峰与何小萍的重逢，镜头内的人物只有坐在长椅上对话的男女主人公。此处的画面内容单纯却富有内涵，双方的对话也能够相应解释人物的动作。如果省去萧穗子冗长的画外感慨，保留摄影机通过变换焦距形成的双人镜头的景别变化，让时间在简洁的画面中静静流淌，或许更能让观众拉开审美距离，透过影像去回忆逝去的芳华，去品读生命的况味。

（四）主人公形象：欢情、悲情与深情的立体化塑造

如果说，电影对各种事件的叙述是艺术情境展开的延长线，那么，鲜活而丰满的人物形象（特别是主人公形象）则是这条线上彰显故事魅力、拨动观众情思的闪光点。叙事的关键在于塑人，在于通过清晰明了地讲述具备艺术真实性的大事小情，展现人世冷暖，表达人性冲突，突出形象的艺术感染力。

刘峰是导演着墨最多的主人公。这个人物的性格表现和命运变迁与文工团的具体环境有着直接的关系。他生活的环境是怎样一种状况？导演冯小刚谈道："文工团大院的围墙隔开了外面的风雨，院里绽放着生机盎然的青春。在相对封闭的环境里，青年男女有自己的快乐和忧伤，甚至还有点自己的优越感。"[16] 当刘峰带领何小萍进入文工团的排练场，观众仿佛进入另一番人间天地。外界的风雨潇潇与屋内的歌舞青春形成鲜明对比，凸显出紧张严酷的时代氛围与文工团内欢乐时空之间的疏离却又关联的"张力"关系。

在文工团特殊而优越的环境中，刘峰一直以热情助人、扶弱济困、无私奉献的"活雷锋"形象示人。他吃苦受累甘愿发挥"万金油"的作用，对何小萍、炊事班班长等人倾情相助，为了追求林丁丁而放弃进修提拔的宝贵机会等。刘峰的一言一行，说明他不是一个将所谓的政治觉悟放在第一位而去明哲保身甚至牺牲战友情谊的心机青年，更不是把助人为乐当作捞取政治筹码的野心家。严歌苓在小说中给他取了一个更为响亮的名字——雷又锋。"雷又锋"的称呼很明显地体现出时代英雄人物对他的精神引领，不过，他的个人奉献行为更应该被看作来自阳光奔放的青春生气和善良柔软的人性之光。在发生他对林丁丁的"触摸"事件之前，在文工团青年男女的心目中，他既是一个和他们一起洋溢青春、同呼吸共命运的伙伴，又是一个值得他们学习甚至崇敬的"欢情英雄"。

从叙事逻辑上看，刘峰的命运裂变与林丁丁有着直接关系，而何小萍主动的命运抉择又深受刘峰命运变化的影响。三个人形成了富有戏剧性的命运锁链。如果说刘峰对何小萍的关心和抚慰，主要是源自人性之善的战友情，那么他对林丁丁的关心则夹杂着更多的私人化爱恋。从这个意义上讲，导演书写这位"欢情英雄"的叙事明线，其实又是一条为他走向悲情之途而做铺垫的叙事隐线，因为这条线上每一次表现两人互动的剧作节点，正是刘峰最欢情的奉献时刻，也是他逐步接近悲剧命运的时刻。所以说，在文工团生活的叙事板块中，导演对刘峰形象的塑造是在欢情的表象下孕育着悲情的内涵，具有在肯定中否定的哲性叙事深度。

[16] 赵晓兰、沙丹：《专访冯小刚：在残酷和失落中赞赏人情味》，《环球人物》2018年第1期。

刘峰对林丁丁的感情由来已久，用情至深。但他的悲哀之处在于，作为一名英雄，他已经向大家而不仅仅是林丁丁展示了自己热情助人的性格。这种性格是一种让异性难以产生男女情爱想象的"泛爱主义"。更何况，刘峰面对的是一个被其他男性以更加直白和大胆的方式追求的林丁丁。所以，在林丁丁眼里，他是一个"好人"，却不是一个"爱人"。刘峰向林丁丁表白，并冲动地拥抱她，给予对方的却不是爱的甜蜜而是突如其来的震颤。当林丁丁被指责为腐蚀活雷锋的时候，女人的自尊和虚荣导致了她对刘峰的揭发。刘峰的典型性格使他走上英雄的道德制高点，也在一种可望而不可即的距离感中向女性屏蔽了个体的爱欲，注定了他在关乎身体之欲的情爱追求中一败涂地。自此，刘峰离开欢情的文工团生活，充满悲情地走向越战前线。

影片对刘峰悲情之途的书写，主要分为越战浴血和海口受辱两大叙事板块。从第一个板块来看，为了更好地表现青春风云的变幻，为了凸显战争的残酷性与死亡色彩，电影用冷峻暗沉的影像风格，刻画了刘峰在突如其来的战斗中与死神的搏杀。"6分钟的战争片段都是现场实拍，没有电脑特效。"[17]关于这个在民间流传为长镜头一镜到底的战争场面，导演冯小刚坦言："其实拍摄时用了8个镜头。只不过我们想了些技术办法，让观众看不到接点。从《我不是潘金莲》开始，我就一直想做别人没做过的事。"[18]技术上的精益求精换来了叙事上的成功。从人物塑造的角度看，战争内容的加入，展开了刘峰从平凡走向崇高的叙事界面，形成了他从"欢情英雄"向"悲情英雄"转化的分水岭。

从整体叙事格局上看，海口受辱的叙事板块意味着叙事内容从军旅生活向社会生活的转型；从叙事之于主人公形象塑造的意义上看，海口受辱是刘峰成为社会人之后的生活状态的艺术凝缩。其叙事内容表现为激烈性对抗与宣泄式控诉的有机结合。在刘峰与联防队员的激烈冲突中，好人没有好报的悲情色彩进一步加重，英雄落寞的悲苦情状让观众不忍卒看。在郝淑雯的国骂中，显露出与当下反腐败热潮对接的政治批判，以及有意借此宣泄国民义愤、引发观众共鸣的叙事诉求。这个叙事板块，有助于强化刘峰"悲情英雄"的形象，并通过对当前政治热点的契合，激发了观众对社会现实的联想，获得了他们的情感认同。但是，从另一个角度看，从刘峰这个点引出的政治讽喻，表现得较为直白和激烈，暴露出创作者比较功利化的叙事心态。而那句牵强的国骂，带有偏移正常审美轨道的文化怂恿，容易激发出非审美性的道德怨愤而影响观众的审

[17] 赵晓兰、沙丹：《专访冯小刚：在残酷和失落中赞赏人情味》，《环球人物》2018年第1期。
[18] 同上。

美心境和价值判断。

刘峰形象的立体化展现，离不开何小萍这个女主人公的映照。与林丁丁迥然不同的是，对于何小萍而言，刘峰在她心中完成了"好人—恩人—爱人"三重递进式的价值升华。文工团里的刘峰是热血喷涌的欢情英雄，而何小萍却是一个命运多舛的悲情少女。何小萍在文工团里是一个被侮辱与被损害的对象。也许，何小萍刚进文工团时，有过对未来生活的美好想象。导演用柔光和虚化的艺术手法，将她快乐沐浴的情景拍摄得诗意盎然。一个青春少女，试图用这样的方式洗去身体与心灵的尘埃，与伤心的过往告别。但是，这美好的欢情只是短暂的瞬间，接下来的军装照事件，不仅暴露了她孤僻自卑的性格弱点，更把她对未来的憧憬击碎，就像她撕碎那张象征新生活的军装照。忧郁重新向她袭来，感伤成为青春的底色。

在何小萍深陷孤独悲情的深渊之时，只有刘峰大胆地向她伸出援助之手，去拥抱她被其他男性厌恶的身体，去抚慰她因父亲去世而伤痛的心灵。她从刘峰给予的战友情和温暖的救赎之恩中，感受到他身上的人性光辉。她对刘峰的感激之情也向着笃定而深沉的异性之爱蝶变。当刘峰离开之时，她那标准而纯正的军礼是对战友的感恩与祝福，那一句想说而没有说出口的"可不可以抱抱我"的情感诉求，是想爱却不敢爱的羞怯。多年以后，她对这个诉求的重提，更是在两人历经沧桑之后，痴心不改、此爱不变的深情与坚守。

何小萍从最初的稚嫩、自卑和胆怯走向坚强、独立与成熟的性格转变，得益于刘峰的帮助。当她得知自己因为装病而被处理到野战医院时，那淡定的微笑和从容的表情包含了太多的意义：有离开让她寒心的集体的轻松释然，有即将与心爱之人重逢的欢欣雀跃，有走自己的路让别人去说的独立顽强，有不怕未来有多苦有多难的勇敢坚毅。何小萍与刘峰在人生的舞台上，在欢情与悲情交织的节奏中独自舞蹈，于冥冥之中遇到彼此，或早或晚地将深情的专注投向对方，走向白首不相离的生命共舞。

三、美学与文化

（一）时代变迁中的军旅青春消亡史

《芳华》讲述的是一代人青春怒放与消亡的历史。故事从"文化大革命"结束前夕男女主人公刘峰与何小萍通过接兵而相识讲起，表现了他们在三十年间经历的种种美好、

欺侮、冤屈、苦难以及分离聚合，以二人在 21 世纪初最终走到一起相濡以沫为结局。电影在历史的真实性和宽广度中，见出一代人的青春流逝与命运转折，凸显了时代的沧桑巨变与人的沧桑巨变之间的互文性关系。正如编剧严歌苓所说："我们的青春成长史和整个民族紧紧融合在一起，而且是平行的、相互映照的，我们无法从时代的大背景里脱离出去。"[19]

所以说，将时代的转变与人的命运之变紧密结合，是该片重要而又鲜明的审美特色。影片第一个镜头通过整个银幕的巨幅毛主席画像先声夺人，将观众的观影体验拉回到三四十年前。然后随着镜头从右至左的摇移，引出电影的两位主人公刘峰与何小萍。与镜头配合的是，萧穗子的画外音告诉观众，20 世纪 70 年代她在西南地区部队文工团服役，并交代了刘峰作为英雄是他们学习的榜样。至此，电影所指涉的年代可谓一目了然。而刘峰叮嘱何小萍政审表关于"革干"的身份，更强调了"文化大革命"年代特殊的政治需要，强化了时代的风气。

为了更好地凸显文工团生活与时代环境之间的关系，导演通过刘峰这个人物的塑造，起到了以点带面、点面结合的艺术效力。在很大程度上，刘峰扮演着时代讯息的传递者、文工团命运的预示者和时代大事件（越战）的亲历者的形象。甚至可以说，刘峰是文工团这场青春之会的聚合者，也是它终究散场而代替时代表征的拆解者。当刘峰带领文艺新兵何小萍回到文工团，这是他第一次象征性的"归来"。虽然从史实上看，军队并没有介入"文化大革命"，但是，这场运动在当时的中国产生的影响是巨大的，是整个社会的典型性症候。导演借助刘峰归来的外界环境，为观众展现出这一时代氛围。接下来不久，导演又通过刘峰和炊事班战友的追猪事件，让刘峰和一场狂热的游行示威活动巧妙结合。当刘峰等人追赶着猪跑进游行队伍，我们分明看到了一个带有黑色幽默味道的隐喻蒙太奇。这是疏离于时代病症的刘峰等人，用他们的青春狂放对这场非理性的狂热，进行的一次似乎并不自觉的形式颠覆和意义解构。而这次完全巧合的遭遇事件，其实也为刘峰在"触摸"事件之后被处分下放埋下了深深的伏笔。因为，一个时代的政治环境所衍生的道德禁忌，并不会随着前者的转换而立即消失。道德坚冰具有更长的潜隐性和精神渗透力。所以说刘峰后来的命运，在某种意义上是时代给他留下的悲剧。

刘峰的第二次"归来"是在 1976 年"文化大革命"结束后。他去北京参加完抗洪

[19]《专访严歌苓：追忆逝水〈芳华〉》，人民网（http://culture.people.com.cn/n1/2017/1218/c87423-29714075.html），2017 年 12 月 18 日。

抢险英模报告会回到文工团,这一次和上次相似,他又给大家捎来了家里的礼物,更带来了令人振奋的时代讯息。包括萧穗子在内的一批战友,他们被错划为"右派"的父母解放了,这预示着中国就要迎来新时期的曙光。

在刘峰与何小萍相继离开的前后,大时代的社会环境也正在发生剧变。1978年党的十一届三中全会召开,标志着我国开始进入改革开放的新时期。电影虽然没有直接表现这一历史性的社会巨变,但是通过邓丽君歌曲在文工团的私下流行,含蓄地表现了中国社会的变革。1979年对越自卫反击战爆发,这是新中国改革开放后唯一的一次大规模对外战争。被下放的刘峰和何小萍在命运的安排下参加了战役,两个英雄一个失去右臂,一个患上精神病。青春韶华不复存在,怒放的青春已然走向消亡。从刘峰这个点辐射开来,我们进一步看到,随着时代的转折与战争的结束,军队以及相伴而生的文工团的命运也在悄然改变。当观众还在刘峰与何小萍感伤的拥抱中品味青春凋零与伤痛的时候,导演将镜头一转,将悲情加剧浓化,展现出文工团青春之会的散场。

(二)青春电影的类型突破

回首青春岁月,展现青春年华,已然成为近年来华语电影的创作热点。对于"80后""90后"这些身处青春的观影主力军来说,青春影像更容易与他们的情感对接,引起他们的共鸣。导演冯小刚曾说:"'芳'指芬芳的气味,'华'指缤纷的色彩。这个名字充满青春和美好的气息,很符合我记忆中光彩的景象。"[20]这部承载着冯小刚青春记忆的电影,带给我们扑面而来的青春气息。那么,以《阳光灿烂的日子》《致我们终将逝去的青春》《匆匆那年》等为代表的华语青春电影,它们在书写怎样的青春以及怎样书写青春呢?《芳华》与它们有什么不同?带给我们哪些不同的审美体验?

在和平与安宁的时代大背景下,关于青春的影像书写已经远离了深重的苦难与死亡的逼视。像《阳光灿烂的日子》这样表现"文化大革命"年代前青春少年派的影片,有意地把年代的沉重虚化成朦胧的远景,甚至倒置为马小军等人展开青春狂欢和情爱狂想的舞台。《致我们终将逝去的青春》和《匆匆那年》把表现的重点聚集在大学生活的象牙塔里,而远离世俗尘嚣的校园青春又过多地纠缠于爱与性的得失。情爱的求而不得或是得而复失所造成的错位与伤痛,会进一步弥漫到剧中人后续的社会生活中。一部青春片,似乎就像一部从校园情爱进行时到进入社会情难了的青春荷尔蒙激荡史。不能否认,

[20] 赵晓兰、沙丹:《专访冯小刚:在残酷和失落中赞赏人情味》,《环球人物》2018年第1期。

一场场的青春电影场景里,也有因死亡突降而释放的悲情,比如《致我们终将逝去的青春》里阮莞遭遇车祸,但是死亡的偶然性带来的仅是故事表层上轻飘的悲痛感,缺乏更深彻的艺术穿透力。该片在朱小北这个角色上,让观众看到青春冲动对自我命运的颠覆性破坏,就像《芳华》中的刘峰,对林丁丁的爱欲冲动让他遭遇放逐。可惜的是,当观众再次见到朱小北时,俨然一副忘记过去的成功者形象,其实,在命运转变之后,她在社会风雨中的摸爬滚打以及心路历程,更能见出青春的苦涩味道和生命起伏的人性曲线。这些可能产生艺术华彩的内容,都在影片的情爱大潮中无处容身。可见,大多数的青春片是将青春之痛降格为情爱之殇,将青春之美简化为爱情之醉,以追爱的小情调置换了青春的大格局,为观众呈送的不过是"小写"的青春。

与之形成鲜明对比的是,《芳华》拓展了青春的生面,以一种大格调的诗意现实主义手笔,谱写了一种"大写"的青春。这种"大写"的青春并不是缺乏真实人性的大英雄主义赞歌,而是冰与火交融的青春。主人公刘峰从文工团的温室环境跌入惨烈的战场,体验了同龄人少有的苦难,在死亡的边缘向死而生。何小萍在对刘峰的追随中,主动去承载相似的青春苦难,诠释了爱的大义,在充满泥泞的青春之路上,完成了生命的浴火涅槃。在这种别样生动的青春状态里,我们看到了从生命血肉里流淌出的爱情憧憬与爱欲冲动;也看到了在青春生命融汇的集体里,充溢着真善美并且超越排他性爱恋的战友情;还看到了爱情幻想破灭后的苦难青春;更感受到从战友情升华为相知恋的患难真情。

《芳华》以青春片为主导,糅合了战争片、歌舞片等电影类型的特征与元素,在很大程度上改写了当下青春片逐渐固化和窄化的内容,产生了丰富立体的审美质感,实现了青春电影的类型突破。"中国电影的类型化探索往往是多种类型的叠合。……如果就中国电影的发展现实来看,仅仅是某一单一类型的电影很难取得票房上的大成功,而类型叠合有可能成就一种受众广泛的'合家欢'电影。但是类型叠合的种类也不宜过多,也应该有主导类型。各个类型间的张力关系则有待在实践中探索。"[21]《芳华》正是这种实践探索的成功之作。放飞激情的青春故事让经历过那个年代的中老年观众再度唤醒过往的青春记忆,也使年轻观众在青春的共性中获得了审美共鸣;战争场面的精彩呈现,为喜爱战争片和枪战片的观众带来更多的审美兴奋点,更把包括老兵在内的特殊观影群体拉回到影院;歌舞内容具有"合家欢"的感染力,有利于激发更多潜在观众的观影兴趣。总之,《芳华》通过刘峰与何小萍等人物的青春历程,为观众展现了立体多维的青春格局,

[21] 陈旭光、石小溪:《中国当下类型电影的审视:格局与生态、美学与文化》,《民族艺术研究》2017年第6期。

从正青春的风华正茂、歌舞齐欢到后青春的悲欢离合愁、烽火芳菲尽，烘托出青春淬火后的沧桑之美。

（三）消费时代的沧桑美学：内涵、意义及其不足

人间正道是沧桑。沧桑的美，萌发于生命的起落之间。沧桑之美生成的最佳起点，是人的生命力最旺盛的青春期。电影用唯美的影像为观众展现了这段青春伸展、激情张扬的岁月。美好的情怀就像陈灿送给萧穗子的西红柿，鲜红而饱满、朴素而真挚。流淌在她嘴里的汁液，富含着荷尔蒙贲张的青春诗情。但是，如果《芳华》仅仅为我们勾画了文工团生活的优雅多姿和青年男女的明爱暗恋，那么，它的审美格调与《致我们终将逝去的青春》等片并无二致，只不过爱风情雨今又是，换了年代而已。一个事物的内部总是包孕着自身的否定性。热血沸腾的青春终究只是人生大戏中的一幕，当电影把"正是橙黄橘绿时"的青春盛景铺展到极致的时候，刘峰的腰伤预示了以他为代表的文工团青年的命运渐变。从放弃去军政大学进修的机会到冲动地向林丁丁表白拥抱，刘峰的真情暗恋虽让观众同情惋惜，但也会深感于他的青涩与稚嫩。电影里被删掉的众人批斗刘峰的场景，更是无情地昭示了青春世界里的欢情英雄敌不过复杂世事的撞击。刘峰的命运开始逆转，被下放伐木连。青春的一起一落，戏剧的冲突由此加重，沧桑的美感开始皴染。

如果说青春的感伤只是源于爱欲的陨逝，那么这份感伤只是生命可以承受之轻，并不是生命难以承受之重。而唯有那份难以承受之重带给青春的深重印迹，才是沧桑之美的生命底色。青春本不该遭遇的战争苦难以及死亡的严重威胁，构成了刘峰与何小萍生命中的难以承受之重。战争的真实惨烈，生动地演绎出刘峰慷慨赴死的悲壮与甘于牺牲的崇高。在这种饱含苦难的战争际遇中，在悲壮与崇高的青春书写中，生命的沧桑之美被深深地铸就。与刘峰形成审美呼应的是，承担救死扶伤使命的何小萍，用她奋不顾身的一跃掩护被烧伤的战友，完成了自我蜕变的英雄壮举，也实现了青春生命从青涩走向沧桑的转折。

沧桑的世事经历，也许会损毁蓬勃充盈的青春生命力，就像刘峰被战争夺去了右臂；也许会带给人生无法抹去的心灵创伤，就像何小萍被战争消解的记忆。这恰恰是沧桑成就为沧桑的过程。与死亡对决的终极创伤，通过超越青春承受力、融入青春改造青春性以及最终建构新的生命状态的三个环节，使刘峰与何小萍等人在青春的渐进线上绽放出生命的沧桑之美。"生命通过展示那种此时是被保护、被赞美而彼时又是在岁月的流逝

和死亡中被毁灭的两面性,从而超越了自身。"[22] 绚烂之极归于平淡。在影片结尾处,刘峰与何小萍深情相拥,他们的结合超越了世俗的婚姻与爱欲,是对青春的升华,对生命的重构。也许有人会从这种平淡中读出历经坎坷的无奈,笔者却更愿意相信这是看透世事的安详与渡尽劫波的超然,也是沧桑之美生成的最终归结点。

《芳华》的沧桑之美,不仅为局限于爱欲表达的青春电影注入了鲜活的审美生气,而且为怀旧文化增添了新的审美景观。在"小鲜肉"充斥文化场域的不良态势下,在平均雷同之美、矫饰炫亮之美大行其道的审美风潮中,《芳华》的沧桑之美以抗拒庸潮、抵制媚俗的强力反拨之势,为大众呈送了新的文化样本和审美样态,提供了更高层级的审美感动与文化感召,是一股积淀着情感厚度和生命深度的文化清流。对于种种文化偏失与审美乱象,沧桑美所代表的审美旨趣,虽不至于起到力挽狂澜的文化救赎作用,但它所凝结的文化情怀,值得珍视和推崇。

与严歌苓的同名小说相比,电影在延展苦难的宽度和批判人性的力度上,尚显节略与温和。从网络流传的电影删减片段来看,由于种种原因,电影的公映版隐去了导致主要人物命运转变的某些重要情节,也使人物的刻画缺乏水到渠成之势,从而在一定程度上影响了沧桑美的深厚饱满。从另一方面讲,资本与商业利益对文化的捆绑日益加重,迎合观众的消费主义理念对电影的影响正在加深,"而消费主义的文化运作逻辑,鲜明地表现为对文化时尚所具有的消费牵动力的异常敏感,以便尽可能地激发文化时尚所蕴含的消费能量"[23]。《芳华》以14亿元的票房获得了观众的共情性认同,它所掀起的怀旧潮也携同沧桑的审美新品一起升温。令人担忧的是,这种沧桑美学会不会像"小鲜肉"美学一样,转变成大众趋之若鹜的消费时尚?进而被文化资本不断地复制生产,甚至在美的滥用中沦为当街叫卖、俯拾皆是的烂俗之物?这是需要警惕和规避的。

(四)怀旧的审美印迹与文化助燃

如果说电影如梦,那么,《芳华》以电影这种梦幻的艺术形式,创造了怀念过去、怀念青春的梦,是一个充溢着浓厚怀旧意味的"梦中梦"。为了表现好这个怀旧梦,导演精心编排了诗意盎然、气韵生动的歌舞之境,营造了温和又略带些许感伤的女性叙述之声,将怀旧的美感层层叠加。不过,仅有怀旧的歌舞影像和追忆的画外音叙事是不够

[22] [意] 马里奥·佩尔尼奥拉:《当代美学》,裴亚莉译,复旦大学出版社2017年版,第31页。
[23] 周强:《消费时代怀旧电影的形式美学》,《电影文学》2012年第5期。

的。影片还通过多种视听元素的展现，留下怀旧性的审美印迹。芳华小院、残酷战场等主要场景以及剧中人的生活状态，凸显出电影故事的年代感。特别是绿意葱茏的65式军装，展示出飒爽英姿的青春芳华，引发了强烈的怀旧想象。此外，电影还通过字幕的形式，标识了1976年、1979年、一年之后、1991年、1995年等时间点，进一步强化了怀旧的代入感。怀旧是一种守望美好记忆的情感流连和心灵跃动，而音乐是最具有直击人心力量的情感艺术。所以，影片中大量歌曲音乐的巧妙运用，也成为调动观众怀旧情绪的审美亮点，比较恰切地体现出影片的青春怀旧主题。《芳华》先后使用了《绒花》《草原女民兵》《侬情万缕》《英雄赞歌》《送战友》和《沂蒙颂》等经典歌曲音乐，烘托出温婉动人的怀旧情调。邓丽君的歌曲《侬情万缕》，既含蓄地暗示了1978年，又以这位流行歌曲天后的声音召唤力，掀起了普罗大众的怀旧心潮。韩红演唱的片尾曲《绒花》，是对影片主题的音乐诠释，更是对全片怀旧意蕴的凝聚与升华，令观众沉醉于怀旧感伤的情感之海中物我两忘。张颐武教授在他评价该片的文章中首先表示："对《芳华》，我最喜欢的是韩红唱的片尾曲《绒花》，那曾是李谷一的名曲，也是电影《小花》的插曲。当年李谷一的歌声让我十分触动，但那声音今天听来简单纯朴，高亢中透出真情。而今天韩红的演唱却让人感慨无限，那种感伤中的依恋和难言的微妙，让人无语，让人沉迷。"[24] 一位活跃在大众文化场域中的著名文化学者，毫不吝啬地表达出对今日《绒花》的偏爱，不应该被简单地看作抒发个体好恶的私人话语，而是意见领袖代表大众发出共同心声的集体性文化认同。

　　诗意的怀旧不仅传递了繁复的美感，而且助燃了当下的文化怀旧潮。在2017年末，即将迎来2018年之际，"晒18岁照片"的文化热潮，在微信朋友圈蔚然兴起。这种大众的怀旧性自嗨，其最初的缘起，很大可能是最后一批"90后"献给自己年满18岁的成人礼。星星之火可以燎原。这个活动在大众中的扩散流行，生动证明了它契合人心的青春怀旧表达，彰显了大众的怀旧天性。"一代代人绵延不绝地在心灵世界中回望昨天和重温旧情，早已证明怀旧是人类与生俱来的心理存在，是人类如影随形的情感原型。"[25] 12月15日上映的《芳华》，在经历了国庆撤档的风波之后，于岁末重新登陆各大院线，虽然在出现的时间上早于这股怀旧潮，但我们却不能武断地将后者出现的根源归结为《芳华》的上映。不过，电影的青春怀旧气质确实助燃了怀念18岁的自媒体事

[24]　张颐武：《〈芳华〉：重访青春的残酷与美丽》，《社会科学报》2018年1月4日第8版。
[25]　周强：《论怀旧的审美蕴涵》，《信阳师范学院学报（哲学社会科学版）》2007年第3期。

件，为这个怀旧的冬天增添了一把熊熊之火。反过来看，自媒体的怀旧活动，明显受到《芳华》的启发和触动，而将18岁和"芳华"的意义关系，紧紧黏合在一起，无形中提高了电影的市场热度和社会各阶层的关注度。"芳华"一词迅速在媒体上蹿红，成为跨年流传的时尚热词。在我们举目可见的各种新闻报道与社会话题中，"芳华"的符号能指及其意义所指，已然渗透到教育、旅游、财经、服饰、饮食、美容整形、家用电器等各大领域。毫不夸张地说，民众们在一举手一投足之间，似乎都能发现"芳华"的魅影。这一切也许是机缘巧合的天注定，也许是恰逢其时的文化共谋，也许是宣发高手的营销妙计。无论原因为何，两者之间确实形成了一种奇特而真实的互动关系。可见，《芳华》的意义已经大大超越了电影本身，正在以广泛的文化影响力，深深植入大众的文化思维，建构着当下的文化生态。

四、产业与市场运营

（一）"娱乐资本论"："业绩对赌"与换档的关系分析

华谊兄弟2015年发布了《华谊兄弟传媒股份有限公司关于投资控股浙江东阳美拉传媒有限公司的公告》，该公告披露的主要信息中，协议第四条为"业绩对赌"：冯小刚做出的业绩承诺期限为5年，自2015年12月起至2020年12月31日止，其中2016年度是指2015年12月9日起至2016年12月31日止。2016年度承诺的业绩目标为东阳美拉当年经审计的税后净利润不低于人民币1亿元；自2017年度起，每个年度的业绩目标为在上一个年度承诺的净利润目标基础上增长15%。第五条是"业绩补偿"，若冯小刚未能完成某个年度的业绩目标，冯小刚要以现金方式补足东阳美拉未完成的该年度业绩目标之差额部分。也就是说，在2017年，《芳华》无疑成为冯小刚和华谊之间业务协议的关键。《芳华》票房的高低将直接呈现出华谊和冯小刚之间的利益关系。

王中磊表示："收购冯小刚导演的浙江东阳美拉传媒有限公司，是看重其经过多年创作,对市场的积累和丰富的经验智慧。"[26]华谊兄弟之前出品的《罗曼蒂克消亡史》获得1.22亿元票房,《我不是潘金莲》的票房为4.8亿元,两部文艺片的票房都很不理想。《芳

[26] 王中磊、袁媛：《王中磊：互联网无法替代创意本身》，《中国经营报》，2015年12月。文章根据2015中国企业竞争力年会上的嘉宾发言，由该报记者袁媛整理。

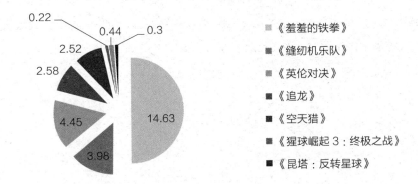

图 1 2017 年国庆档票房比重（单位：亿元）（数据来源：中国票房吧）

华》是一部文艺片，从某种意义上讲，制片方会给《芳华》找一个适合它的档期，无缘被予以高期望的国庆档时，制片方非常重视接下来的 11 月和 12 月。

《芳华》撤档、换档带来的影响很大，引起社会热议，从各方面因素来综合分析《芳华》撤档、换档的原因，对我们理解制片方的宣传布局以及《芳华》获得高票房的成因会有很大的助益。

第一，来自"对赌协议"的压力，东阳美拉要完成每年不低于 1 亿元的目标，并且每年要有 15% 的增长；也就是说 2017 年的目标是 1.15 亿元。这意味着《芳华》成为东阳美拉在 2017 年完成业绩任务的"最后一根救命稻草"。《芳华》的撤档、换档都将影响到东阳美拉公司和华谊兄弟的利益关切。

第二，如果《芳华》不撤档，在国庆档直接面对的将是同期具备强大竞争力的影片：成龙主演的《英伦对决》；大鹏主演、导演的《缝纫机乐队》；开心麻花出品的《羞羞的铁拳》；王晶导演，刘德华、甄子丹主演的《追龙》；李晨导演，范冰冰、李晨主演的《空天猎》，以及逐渐退出院线的《看不见的客人》《猩球崛起 3：终极之战》《王牌保镖》和《极致追击》等电影，档期竞争异常激烈。如果《芳华》放在这样竞争激烈的档期，一部文艺片要和这么多商业片展开竞争，结果可能不会太理想。相比来说，《芳华》能够打出的宣传卖点是比较温和的，并不是很吸引人的眼球，而国庆档上映的其他影片在宣传上则做到了极致。所以，制片方将《芳华》的档期挪到贺岁档也是综合考量的结果，毕竟《芳华》的业绩不容有失。

从图1中我们看到，2017年的国庆档竞争很激烈。其中，《羞羞的铁拳》在国庆档表现最为突出，票房高达14.63亿元，然后是《英伦对决》4.45亿元、《缝纫机乐队》3.98亿元、《追龙》2.58亿元、《空天猎》2.52亿元。

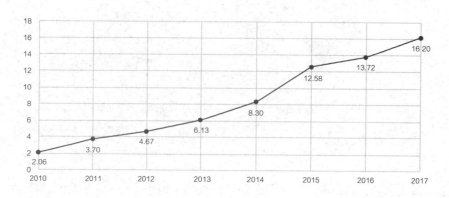

图2 2010—2017年度观影人次（单位：亿人）[27]

2017年国庆档期间，中秋加国庆一共8天的总体票房为26.29亿元，而这个数字与以往同期的差距不大，其中，国产电影票房占据25.6亿元，占比国庆档期总体票房的97.5%左右，海外引进电影占0.69亿元，占比2.5%左右。在2017年全年中，中国电影市场虽然尚未在全球票房上拔得头筹，但在银幕总数和观影人次上依然稳坐全球第一的宝座，电影票房已经跃居世界第二位，仅次于美国；2017年中国城市观影人次约为16亿（见图2），比上年增长约18%。

很显然，如果《芳华》贸然和同期的几部电影竞争，其结果必定会造成较大的票房分流，这显然是各方面都不希望看到的结局。制片方考虑到《芳华》的特点，以及业绩协议等综合因素，总体来说并不希望《芳华》遇到大的变故，从事实来看，每年国庆档期的票房浮动不会太大。《芳华》作为一部文艺片，如果贸然放在国庆档期，和其他电影同期竞争，那么情况会变得异常复杂。在这一期间，面对风险不可控的电影市场，任何稍有不慎的举措都可能导致一些不理想的结果。最近几年出现的一些低成本、现象级的电影，总是在意想不到的情况下博得受众的眼球，从而获得大量的票房。制片方经过

[27] 图引自刘汉文、陆佳佳：《2017年中国电影产业发展分析报告》，《当代电影》2018年第3期。

多方面的协商、妥协,其目的就是合理避开不必要的竞争。

无缘国庆档期,又有对赌协议的存在,制片方只能做出妥协的举措,面对各方的质疑和猜测,《芳华》撤档造成了有一定影响力的社会话题。当然,不得不说,这样的做法也为《芳华》带来了一定的宣传效果。尽管有刻意制造"饥饿营销"的嫌疑,但撤档、换档所引发的话题效应直接表现为观众对《芳华》的高关注度,其中包括对是否拿到龙标的猜测。这些话题所带来的影响对《芳华》来说也是一种宣传策略。客观来说,《芳华》的撤档、换档是为了保障冯小刚和华谊兄弟在对赌协议中的"双赢"而被迫采取的举措,是在国庆档激烈竞争的不利形势逼迫下采取的商业行为。

第三,为什么制片方不选择在11月上映?早在2016年,《我不是潘金莲》就放在11月中旬上映,效果并不好,票房不理想。而2017年11月3日上映的电影有:好莱坞电影《雷神3:诸神黄昏》,张艾嘉导演的《相爱相亲》,郭富城、赵丽颖主演的《密战》,冒险题材的《七十七天》;11月10日上映根据阿茹莎小说改编的《东方快车谋杀案》和《狂兽》;11月17日上映《正义联盟》《恐袭波士顿》《暴雪将至》《降魔传》等电影;11月24日好莱坞全家欢动画《寻梦环游记》上映。此外,还有《至暗时刻》《维京:王者之战》《烟花》等排到12月1日。可见11月也是一个竞争非常激烈的月份。对制片方来说,权衡利弊,参考《我不是潘金莲》在2016年的上映情况,可以判断出11月并不是《芳华》最好的归属。那么2017年就只剩下12月贺岁档了。

从图3中可见,《芳华》首日(12月15日)的票房约7500万元。其中有四天(16

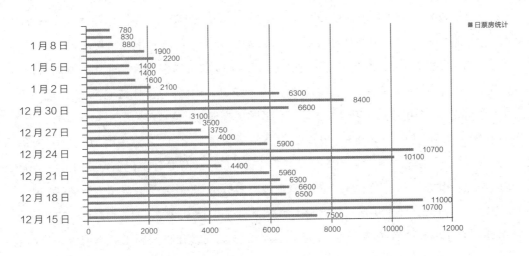

图3 《芳华》日票房统计(单位:万元)

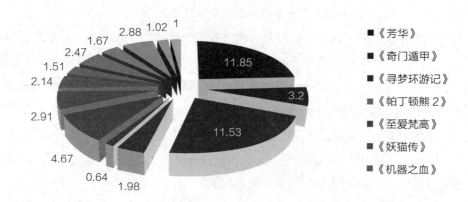

图 4 《芳华》2017 年 12 月 15 日—12 月 31 日，贺岁档票房情况（单位：亿元）

日、17 日、23 日、24 日）出现单日票房过亿的佳绩。这其中周末的票房比平日要高得多，但即便是周一到周五的白天场次里，票房收入依然走高。由于制片方的宣传策略，中老年观众的加入对总体的观影群体拉动增幅很明显。截至 2017 年 12 月 31 日，《芳华》票房共计 11.85 亿元（见图 4）。截至 2018 年 1 月 15 日，《芳华》累计票房已经高达 14.06 亿元。

制片方综合考量之下，将《芳华》放在贺岁档期，合理避开了竞争较为激烈的电影，无奈之举的挪档、可操作的宣传营销加上《芳华》本身过硬的质量，最终连续多日获得单日票房冠军，取得了可观的商业回报。从 2017 年 12 月 15 日上映情况来看，《芳华》首日票房近 7500 万元，紧追其后的是在同一天上映的袁和平导演、徐克编剧的《奇门遁甲》，斩获票房 6600 万元。主打温情牌的好莱坞动画电影《寻梦环游记》早已接近尾声，单日票房仍有 1730 万元，累计 9.27 亿元。《帕丁顿熊 2》单日获取票房 450 万元，累计 1.4 亿元。动画电影《至爱梵高》单日票房 186 万元，累计 4644 万元。12 月 21 日《芳华》单日获取 5960 万元，《奇门遁甲》单日获得 1320 万元，《寻梦环游记》再获得 645 万元。陈凯歌的新电影《妖猫传》在 12 月 22 日上映首日获得 7400 万元。邓超主演的《心理罪：城市之光》首日获得 5420 万元。成龙主演犯罪题材电影《机器之血》首日获得 7583 万元。《芳华》在 12 月 22 日单日 4440 万元，累计 6.17 亿元，几乎实现了成本回收，意味着不会亏本，即便有"保底协议"，也成功完成了业绩目标。12 月 29 日上映的影片有根

图 5 《芳华》12 月 25 日—31 日票房（单位：万元）

据日本著名小说家东野圭吾同名小说改编的《解忧杂货店》，开心麻花参与的《妖妖铃》，刘亦菲、冯绍峰主演的《二代妖精之今生有幸》，以及《前任3:再见前任》。而此时，《芳华》已经连续上映14天，这些影片已经对《芳华》的票房产生不了太大的影响。

"本周（12月25日—12月31日）国产影片票房冠军依然是《芳华》，该片本周在广东产出票房最高，超过4052万元，其次是江苏产出2801万元，北京产出2703万元，上海产出2437万元和浙江产出2095万元。其他各省区放映该片产出票房超过千万元的依次为：四川1913万元、湖北1628万元、山东1424万元、河南1368万元、湖南1239万元、陕西1180万元和安徽1054万元（见图5）。《芳华》放映第三周，又遭遇多部元旦档新片夹击，全国依然有12个省区放映该片票房产出超过千万元，充分说明只要影片质量过硬，市场（观众）一定会给予理性回报。"[28]一路飙升的票房业绩，《芳华》逆袭成功，创造了国产文艺片的票房佳绩，冯小刚晋升"十亿元俱乐部导演"。对赌协议的利益捆绑关系，让冯小刚积极配合制片方的宣传。创作者和宣传者抱团发力，协同作战，创造出双赢的局面。这是冯小刚和华谊兄弟之间协议的"双赢"。

其实，《芳华》的消费者构成，回答了《芳华》在线上票务平台显示出来的预售情况不理想的状况，但更重要的是，有相当数量的中老年人想看《芳华》，但他们根本就

[28] 资金办、延其：《广东单周突破两亿〈芳华〉连续三周夺冠》，《中国电影报》2018年1月第14版。

图6 《芳华》宣传海报

不会或者很少使用猫眼和淘票票等购票软件去买预售电影票,而且,他们中有很多人,不会像年轻人那样,非要选择在首映或者前几日去买票先睹为快。因此,即便是在《芳华》上映的第一天,预售成绩也并不太理想,由此可见《芳华》观众的消费形态是反常规的。

(二)宣传策略的四次转变

对于《芳华》这部文艺片,在宣传策划中,制片方考虑到商业发行有可能面临的挑战和难度,做观影调研、市场评估,做预算,在邀请特定群体观影后做评估,及时反馈实际情况,及时更新营销策略。

在宣传策略的定位上,《芳华》出现了几次比较大的转变和调整。最先定档国庆档时,宣传的信息和物料首先是绣花鞋加军鞋的海报和一池春水的海报(见图6),主要是红色格调的背景、桃花盛开的氛围。"一开始的宣传是主打年轻、清新范,一种芳华记忆的范,海报往唯美上靠,强调演员的素颜和本色表演。包括一池春水的海报,可以看出我们当时的主打物料就是这些。走到这个阶段,形成了一个概念,围绕着电影的主题'芳华'去做,这个阶段是塑造文艺概念的阶段。但是,商业上并不太强,主要体现的是唯

图 7 《芳华》宣传海报

美、'小鲜肉'这些。"[29] 这些元素也都是对当前市场考量的结果。

第二个明显的变化，在 2017 年 5、6 月份，制片方根据市场调研情况，及时对《芳华》的下一轮宣传进行了调整。这次调整直接往商业元素上靠，宣传海报主打英雄形象和战争概念（见图 7）。血红色版海报的主题是血染的风采。海报呈现出来的是战争、英雄形象，鲜明地表达出对战争英雄的缅怀，对平凡而伟大的英雄的致敬，这是制片方后期宣传的一个明显的转变和调整。后续出来的几支预告片，都是以战争背景呈现，英雄成为主题，成为这一期间宣传的主要方向。按照这个宣传主题，接着制片方开启了《芳华》的一轮大规模看片活动，邀请原来的老兵和一些老观众，大约做了 50 场左右的看片会，收到了很好的效果。

第三个调整变化是在《芳华》点映期间，选择一些有共同经历和情感粘连的院线经理观摩电影，包括和院线经理们做"芳华之夜"的交流，对院线和影院实施精准的宣传和对接。这为《芳华》的排片提供了充分的保障。

第四个调整变化是在宣传后期，制片方将线下营销迅速调整为线上宣传。制片方将线上线下结合，经过高校点映、北京上海广州路演之后，在《芳华》上映之际，邀请明星、

[29] 《〈芳华〉制片人叶宁访谈》，采访时间：2018 年 1 月 8 日下午 3 时。

导演进行宣传。"买票看《芳华》"成为宣传口号。冯小刚甚至在微博上发布了自己的"第一次直播",播放量突破346万人次。之后发布12月12日葛优为《芳华》"打call"、13日张国立为《芳华》"打call"的视频,视频达到了近900万人次的播放量。这其中还包括黄渤、李易峰、郑凯、王千源、宋佳、文章、陆川、周迅、吴亦凡、范冰冰、韩红、韩寒等"半个娱乐圈"都在为《芳华》做宣传,名人效应一定程度上助推《芳华》成为贺岁档最受期待的电影。

(三)分众营销、情感营销拉动社会最广泛观影群体

分众营销是在近年来大众营销效率低下的情况下产生的,分众营销就是用最少的投入将产品精确定位到最需要的消费群体上,以此将营销宣传发挥到极致。"在电影市场的高速增长阶段,人们对观影的主要需求体现在'可获得'上。而随着电影市场的发展,观众的鉴赏能力已经得到了长足的提高,分众化的趋势也越来越明显,越来越多的观众希望看到的,不是庸常无奇的普通剧作,而是'高品质'的光影传奇。"[30]与传统的撒网式大众营销不同,制片方将《芳华》的受众锁定在"银发观众"(年龄段在"50后""60后")、"军人团体"和"大学生群体"等观影群体上。谁会为《芳华》买单,谁就是《芳华》的目标受众。

之所以要对观影群体进行细分,主要是考虑到如今大众化营销效率低下,制片方并不想大投入做"万金油"式的宣传营销,而是根据消费群体的实际需要,通过对消费群体的分析,了解他们的观影心理需求,找到符合他们消费理念的宣传策略。分众营销的优势在于"分",强调将广义上的目标消费群体进行再划分,找到真正属于自己的目标观众。由于针对性较强,产品的营销向心力更集中,效果就会更好。

制片方通过对《芳华》的考量——文艺片、"青春怀旧"、冯小刚导演、文工团故事、投资不高、特殊年代背景等特性,认为该片不适合进行全方位的大众化宣传,需要找到一种较为精细的分众营销模式。制片方通过分析找到银发观众、军人团体和大学生群体之间的关系纽带,也就是"情感粘连",将《芳华》锁定在这些分众目标消费群体之中。

首先针对大学生群体,制片方通过对大学生群体进行路演宣传,希望能够借助高校的点映,得到比较好的评价和口碑,这样一来,大学生群体自发的扩散作用也可以辐射到父辈一代。2017年9月17日,导演冯小刚携编剧严歌苓,演员钟楚曦、苗苗等在北

[30] 罗立彬:《高品质让电影产业绽放"芳华"》,《中华工商时报》2018年2月第3版。

京大学百周年纪念讲堂举行观影及主创团队见面会。之所以选择在北京大学，是制片方充分考量的结果。北京大学是著名高校，制片方的目的是通过北京大学的学生打出一个适合《芳华》的分数，继而引发一些口碑宣传效应。结果，《芳华》在北京大学获得了很好的宣传效果，也让更多的大学生群体认识了《芳华》，这也包括接下来在四川传媒学院与师生们的交流。接着，冯小刚和创作团队到访华南理工大学，参加第十四届广州大学生电影节等，以此拉动更多的大学生群体。

对大学生群体来说，尽管这是一段发生在特殊年代的故事，但对电影所呈现出来的情感却并不那么陌生。在观众的想象空间里，能歌善舞这个概念主要还是由文工团里的女性展示出来的。她们生动活泼，穿着短裤跳舞，优美的舞姿、苗条的身材，给观众带来诸多想象的空间。女性的身体、美貌、姿态、动作、神态等全都呈现给观众，观影体验演变成观众逐渐认识文工团的过程。"虽然由于其文工团题材的特殊性，它似乎为那个空前浩劫的时代披上了一件青春斑斓的外衣，而且在表现人际关系的残酷性时也有意无意地回避了政治环境对人性扭曲的影响，把人性的善与恶的时代环境抽空了，但是却仍然表现了一个雷锋式的红色'好人'和一个'黑五类'的后代，两个完全不同政治地位的人相同的时代命运：他们都成为那个扭曲时代的弃儿。"[31]《芳华》中小人物命运的变化成为特殊年代背景下的一个缩影，而当下观众的观影体验已经上升到一种有意无意的口碑宣传，成为公众话题被大家热议。

紧接着是针对银发观众的宣传定位。制片方了解银发观众的现实情况：绝大部分银发观众并非当下电影最主要的受众，他们不是电影院的常客，也不经常在网络上购票，甚至不会在一些网络购票软件如猫眼、美团、豆瓣电影等平台上面评分，绝大部分都不是这些平台的用户。针对大部分银发观众不会使用网络购票的情况，制片方迅速调整步伐，有意在宣传策略上采取相应的情感营销策略："陪父母看电影""给父母买票""看父母的青春""父母的怀旧""见证两代人的岁月"，等等。这样一来，起到了正向的、温暖的宣传效果。《芳华》上映后创造了很多异地购票的现象，儿女在异地出差，老人不会买票，给老人买个票，让老人到影院去看，甚至出现儿女回家陪父母看《芳华》等现象。制片方有意营造一些氛围，对青春的怀旧，让银发观众和年轻一代观众之间有一些能够打通的情感粘连，这是制片方将情感营销发挥得较为出色的地方。"看《芳华》，电影院里真有不少上了年纪的人，一看就知道不是常到电影院来的。他们都揣着追怀自

[31] 尹鸿：《这一年，有部电影叫〈芳华〉》，《中国电影报》2017年12月20日第2版。

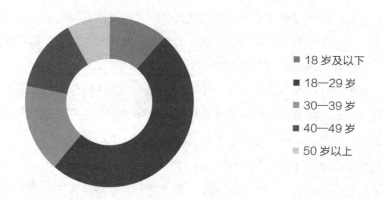

图 8 《芳华》观影群体年龄分布

已逝去青春的模糊朦胧的期望来到电影院,看一段曾经的青春故事。"[32]

从图 8 中我们清晰地知道,绝大部分的观影群体年龄分布是在 18 岁到 30 岁之间,然后在 40 岁以上又是一个比较大的群体。"截至昨天 21 时,电影《芳华》国内票房已达 9.25 亿元。这部电影超越《私人订制》,创造了冯小刚导演作品的最高票房纪录。其中,45 岁以上中老年观众贡献了 35% 的票房,金额超 3 亿元,成为近年来国内电影市场的独特现象。"[33]文章继续谈到了中老年人对好电影,尤其他们感兴趣的电影的一些现实状况:《芳华》使大批中老年人走进电影院,在怀旧的光影和旋律中缅怀他们逝去的芳华和青春,打破了'中老年人不爱看电影,不舍得花钱'的偏见。《芳华》的票房证明,中老年人并非不爱上电影院花钱看电影,而是电影院里没有适合他们观看的电影。一旦有了见证他们成长经历、引发他们情感共鸣的电影,他们也会慷慨解囊。"[34]

再者是制片方针对军人群体的宣传营销。与 2016 年冯小刚导演的《我不是潘金莲》相比,《芳华》没有了"潘金莲"的噱头,没有了范冰冰的明星效应,而是呈现了军旅生活和战争内容。"在中国,电影长期以来被定位为一种意识形态宣传工具或一种艺术门类而发挥着意识形态宣传和社会教育的功能,'电影工业''娱乐性'等观念是在现实中逐渐为业界接受的。新世纪以来'文化产业'成为热门话题,电影与文化产业或创意

[32] 张颐武:《〈芳华〉:重访青春的残酷与美丽》,《社会科学报》2018 年 1 月 4 日第 8 版。
[33] 封寿炎:《中老年人不看电影?〈芳华〉3 亿票房由他们贡献》,《解放日报》2017 年 12 月 27 日第 5 版。
[34] 同上。

产业紧密联系在了一起。"[35]《芳华》揭开特殊年代的文化背景,以黄轩的"活雷锋"形象和几个年轻的文工团女兵的人物形象、身份、精神状态等映射出整个大时代的历史景观和浓厚的军旅生活气息。《芳华》讲述的是部队文工团的故事,对此,有过军旅生活的人会备感亲切,他们能和《芳华》里面的人物形象建立起联系,产生强烈的情感共鸣和价值认同。为了抓住军人群体,制片方根据点映反馈情况,从军人海报形象、战争题材等切入点展开宣传布局,取得了营销上的成功。

(四)线下宣传和网络营销相结合,良好口碑引发社会热议

根据豆瓣平台的数据显示(见图9),对于《芳华》的评价,截至2018年1月28日,已经有近29.36万人参与评价,综合评分7.8(10分制)。23.4%的观众倾向于打5星,46.8%的观众给出4星,25.3%的观众给出3星。可见,观众对《芳华》是给予极大认可的。如图10所示,《芳华》在"主要演员的表演""传播意愿"这两方面,专业观众和普通观众都给予了较高的评价,也获得了同期上映电影的第一名。《芳华》在遇到《奇门遁甲》同期点映竞争时,制片方通过对两部影片在目标消费群体上的分析,确认两者之间的本质区别:《芳华》是文艺片,战争题材;《奇门遁甲》是商业片,奇幻题材。在第一轮首映中,制片方将《芳华》和《奇门遁甲》放在一起点映,通过点映树立了良好口碑,《芳华》在影院排片第二的情况下依然拿到了当日的票房冠军。《芳华》获得好口碑的制高点,也带来了较大的评论热议,最关键的是排片量提升,票房获得了保障。

通过与同期上映的几部电影对比,可以看出《芳华》的满意度相对来说最高(见图11)。这可能从一定程度上论证了高品质的电影是赢得市场的重要保证。大众的消费观念越来越理性,而高品质的电影是大家所希望看到的。

2017年6月17日、18日,《芳华》导演冯小刚携演员黄轩、王天辰、苗苗、钟楚曦、杨采钰等主创相继亮相上海国际电影节开幕式以及2017微博电影之夜。《芳华》原计划于2017年9月29日上映,最后定档于2017年12月15日,在中国、北美地区同步上映。调整档期后,冯小刚团队也做了很多宣传攻势和准备。2017年9月15日,制片方在北京首都电影院举行了"省亲观影场"。

一些主流媒体平台集中在2017年12月《芳华》上映期间推送相关文章,受到大量受众的转发和讨论。其中,有些公众平台关于《芳华》的文章阅读量超过10万+,这

[35] 陈旭光:《当代中国电影生产:作为一种创意产业与"创意制胜"》,《创作与评论》2014年第22期。

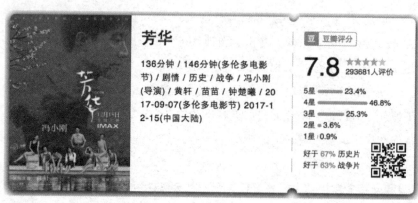

图9 豆瓣电影评分图

其中包括主流媒体《人民日报》《中国新闻周刊》、人民文学出版社等，专业的电影评分网站"豆瓣电影"，以及自媒体"独立鱼电影""桃桃淘电影"等平台。大家都很关注《芳华》里特殊年代的青春和当下青春的对比，以及影片所传达出来的价值观与时代之间的关系、个人命运和特殊时代的关系。"社交媒体、自媒体与'主流媒体'当然其作用是非常不同的。正因为今天的社交媒体、自媒体成为社会社交生活的主要载体，是真正的'主流媒体'，这样的讨论就更加清楚地传递出话题对于电影意味着什么。也许往后我们是这样划分媒体的：'官方媒体'和'社交媒体'。两者之间随时都会有呼应，或者回应。譬如《战狼2》《芳华》，两者都参加了讨论与争论，只是争论的主战场必然是在社交媒体上。"[36] "2017年，《芳华》《冈仁波齐》《二十二》等不少一开始并不被市场看好的电影，后来获得了比较理想的市场效果，与评论者们的'举荐'都不无关联。"[37] 在新媒体语境下，一些主流媒体、自媒体等无形中成为投放广告和增加宣传的重要路径。这也是扩大观影群体、拉动消费的宣传举措之一。

近年来，国产电影出现良好发展态势，正逐步迈向"工业美学"和"产业升级"的发展进程，高品质影视作品才是市场的"宠儿"。"'工业美学'应该既在电影生产的领域遵循规范的工业流程化和社会体制要求，又力图兼顾电影创作艺术品质、文化精神的高标准，进而推动中国电影产业的发展。"[38] "在电影的全产业链生产中遵循规范化的工

[36] 赵军：《社会话题彰显电影的社交属性》，《中国电影报》2017年12月第7版。
[37] 尹鸿、梁君健：《走向品质之路：2017年国产电影创作备忘》，《当代电影》2018年第3期。
[38] 引自"迎向中国电影新时代——产业升级和工业美学建构"高层论坛上陈旭光发言内容。

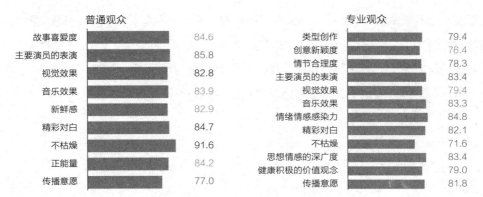

图10 《芳华》普通观众、专业观众细分维度评价（图片引自艺恩咨询）

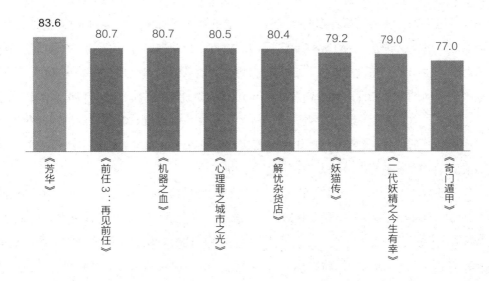

图11 2017年贺岁档单片满意度排名（图片引自艺恩咨询）

业流程化、制度化的问题，也即制片或票房的标准。因为，票房一定程度上代表了观众的接受度、共鸣度。电影作为一种文化工业，应该要有投资与产出的考量，我们既不能

唯票房，也不能完全不顾票房，更要考虑可持续发展。"[39]《芳华》作为一部文艺片，获得超过14亿元的票房，打破了近年来文艺片票房一度低迷的"魔咒"。从《芳华》各方面获得的反响来看，影片的创作品质比较高，文化精神层面较为丰富，视听语言比较逼真，情绪感染力强等，这些都是遵循了"工业美学"规则的结果。

五、全案整合评估

从艺术创意力上看，《芳华》形成了创意生成、创意加强和创意保障三位一体的创意生态链。冯小刚导演的此次创作，不仅摆脱了以往对王朔和刘震云小说的"他者化"依赖，而且反客为主，从个人情怀表达的主体精神出发，具有张扬自我的"作者性"色彩。电影的创意发轫，来自冯小刚导演萦绕心怀几十年的女兵情结和青春记忆。这一事实说明了电影是导演的缘情言志之作、释放心结之作，也证明了电影的成功与主创者情怀创意之间的意义关系。为了落实自己的创意想象，导演向同样具有文工团生活经历的作家严歌苓发出了"私人定制式"的创作邀约。严歌苓的剧本支持，把导演的创意点扩展成具有生活厚度和人性内涵的创意面，起到了创意加强的艺术作用。华谊兄弟作为电影的主投方，对影片创作给予了强有力的资金保证和后勤支援，为创意的落地开花提供了工业保障。所以说，《芳华》从如何全面实现电影作为"想象力工业"产品的创意属性的层面上，为未来的中国电影创作和生产提供了经验借鉴。

从市场运营力上看，《芳华》的运营团队精准发力，激活了中老年观众的消费潜能，低开高走，连续七天蝉联票房榜单日冠军，创造了14.2亿元的中国文艺片最高票房纪录，逆袭成功。在运营理念上，突出以"情"字为核心的内容营销，主打"情怀"牌，渲染"悲情"戏。在运营对象上，将目标人群扩展到中老年观众和军人出身的观众，锁定与剧中人有着共同经历和情感粘连的观众，通过连续的路演和点映活动，发挥口口相传的效应。同时，借助"带爸妈一起看的电影""老炮儿的青春"等广告词的推广，建立起与青年观众之间的价值联动。在运营策略上，宣发团队通过扎实有效的前期市场调研，以撤档、换档事件为契机，使影片既规避了国庆档的市场风险，又为重新登场制造了话题热度；通过精准的分众营销和四次宣传策略的调整，在贺岁档与《奇门遁甲》的竞争

[39] 陈旭光：《新时代新力量新美学——当下"新力量"导演群体及其"工业美学"建构》，《当代电影》2018年第1期。

中弯道超车，实现市场逆袭。在运营走向上，完成了突出卖点、制造焦点和形成爆点的三步跨越。一是突出产品卖点。通过海报、预告片等宣传物料的更新发布，相继强化电影的青春怀旧情怀、文艺情怀、英雄情怀等，向各个圈层的观众释放出多重样态的审美吸引力。二是制造社会新闻焦点。以撤档事件、"素颜鉴面会"等形式，增加了电影"疑云重重"的神秘感，激起了大众的好奇心，制造了文化焦点。三是形成市场爆点。通过冯小刚微博和《芳华》官方微博，实时发布导演的个人感怀和影片动态，借助马云、韩寒、莫言等社会名人和意见领袖的口碑助推，提高了影片的市场热度；影片公映后，在内容表达、价值内涵等多个方面，形成了话题争议和口碑传播，成为2017年年末贺岁档的首个市场爆款。

从影响力上看，《芳华》的影响既在电影本身，又扩展到社会生活的诸多方面。影片对中国电影发展最直接的影响和启示有两大方面：一是如何更好地实现青春电影的类型糅合；二是以诗意化影像和剧中人叙事为标识的怀旧电影创作应该被重视和推动。当然，《芳华》的影响已经从电影圈、文化圈，渗入广泛多样的社会生活领域。影片不仅以青春怀旧的审美特质与2017年年末的怀旧潮形成文化互动关系，而且在历史表达方式、青春怀旧内容、故事逻辑线索、人物命运安排等关涉审美价值观和文化价值观的诸多层面，引发了颇多争议，从一个电影现象转化为高关注度和高参与度的社会话题。而话题的快速发酵，激发了大众的观影兴趣，对《芳华》冲破中国电影史上文艺片的票房天花板并锁定14亿元票房新纪录助力良多。"电影话题在社会上的蔓延，对于一部影片的市场影响如此巨大，这一点一再被电影市场所印证。……而这一影响之深，又说明电影真的已经成为当代社会最大的社交媒体。"[40] 在媒介变革的时代，《芳华》的话题传播，鲜明地彰显出电影对媒介社交功能的催化效应。"芳华"作为时尚热词，仍在以高曝光率的态势，发挥着它的社会影响力。所以，对一部话题电影的话题性及其影响的全面认识，应该融入中国电影未来发展的前瞻思考中。

结语

作为一部情怀电影，《芳华》进入以及表现特殊历史时代的方式、怀念青春的角度

[40] 赵军：《社会话题彰显电影的社交属性》，《中国电影报》2017年12月27日第7版。

和风格、塑造英雄的故事逻辑以及焕发出的整体美感，都与导演冯小刚和编剧严歌苓的个体青春经历和记忆留存紧密相关。这种私人化的青春影像物语，蕴含着人性反思与生命关照的艺术力量，但也存在着不少的意义缺憾和矛盾纠结之处。正是这并不完美的艺术状况，触及不同圈层观众的心灵痛点和敏感点，最终创造了中国文艺片的票房新高。在娱乐至死、资本狂欢和IP喧嚣的文化情势下，《芳华》再次证明了一个被忽视的艺术道理：艺术应该到最真实和独特的人生体验中去寻找感动生命而无法忘怀的情感记忆，这份具有情感原动力的生命记忆是艺术原创性的保证，因为只有让自己感动至深的故事，才能揭示生命的真谛，才有可能去感动他人。而这份由己及人的生命共情，有助于激发褒扬抑或批判的冲动，成为话题蔓延和市场热卖的引爆力。《芳华》作为2017年的现象级电影，不仅反映出导演冯小刚的个人转型，而且昭示了中国电影文化与市场的新变化。关于它的言说，将伴随中国电影走进新时代的步伐而继续深入下去。

（周强、龙明延）

2017年
中国影响力电影分析　案例三

《二十二》
Twenty Two

一、基本信息

类型：纪录、战争、历史
片长：99 分钟
色彩：彩色
内地票房：1.7 亿元
澳洲 / 新西兰：6.5 万（澳元）
美国 / 加拿大：4.7 万（美元）
上映时间：2017 年 8 月 14 日
评分：豆瓣 8.8 分、猫眼电影 9.2 分、IMDb 7.7 分

二、主创与宣发信息

导演：郭柯
摄影：蔡涛
剪辑：郭柯、向阳、邱进
剪辑指导：廖庆松
灯光：邓世刚
录音：陈志富、康卫东等
作曲：阿沃·帕特
顾问：苏智良
执行制片：梁巧（美国）
后期制片：吴丹珍
制作公司：四川光影深处文化传播有限公司、北京金天地影视文化传媒股份有限公司、北京派华文化发展有限公司、五洲传播中心、北京鑫海吉洋文化发展有限公司
发行公司：北京润智影业有限公司 / 全影时代
宣传公司：北京朔果莲莲文化传媒有限公司

三、获奖信息

2015 年釜山国际电影节最佳纪录片提名
2016 年莫斯科国际电影节最佳纪录片提名
2016 年雅尔塔国际电影节评委会特别奖
2016 年伦敦华语视像艺术节最受观众欢迎奖和评审团杰出奖
2017 年第十四届精神文明建设"五个一工程"特别奖
2017 年入选中国最具影响力十大纪录片
2017 年武汉国际艺术电影展特别推荐电影
2018 年第三届德国中国电影节最佳影片奖

"慰安妇"题材纪录电影的历史叙述、生命观照与市场突围

——《二十二》分析

一、前言

2017年8月14日，中国内地首部获得许可的"慰安妇"题材纪录电影《二十二》在国内公映。影片上映60天，国内累计观影人次551万，票房1.7亿元人民币。截至2017年，创造了国产纪录片最高票房纪录，成为2017年中国电影的重要现象。

影片通过日军侵华期间，遭受日军强暴与凌辱的中国"慰安妇"幸存者口述历史呈现民族记忆，揭露并反思了战争残酷暴行对于人性的戕害。同时，通过老人的日常生活记录，展现其平静面对苦难的生命韧性与乐观态度。

在学者及影评人的评价中，国外评论者对于影片的历史价值、人文价值、艺术价值和社会影响给予充分肯定，对于影片结构松散、情节散漫等问题给予指出。其中，澳大利亚影评人 Richard Gray 认为，影片是"对幸存者、老龄化和记忆的有力描绘。这是一个困难的课题，也是一个重要的历史文献"[1]。《洛杉矶时报》影评人 Kimber Myers 在《中国纪录片关注二战中幸存的"慰安妇"生活》中认为："影片节奏缓慢，氛围哀伤，绝不是一部能轻松观看的电影。"[2]《华盛顿邮报》影评人 Mark Jenkins 在《"二十二"着眼于二战"慰安妇"强奸、酷刑和监禁的遗产》中认为："导演郭柯采用了一种宁静和

[1] Richard Gray: *Film Review: Twenty Two*, 2017.9.10，Thereelbits（https://thereelbits.com/2017/09/10/review-twenty-two/）.

[2] Kimber Myers: *Chinese documentary 'Twenty Two' looks at lives of nation's surviving WWII 'comfort women*, 2017.9.7, Los Angeles Times（http://www.latimes.com/entertainment/movies/la-et-mn-capsule-22-review-20170907-story.html）.

审慎的态度处理这部影片。这一方面是出于对幸存者的尊重，另一方面又令人沉思。"[3] 影评人 Pierce Conran 针对釜山电影节版本，在《22 对中国"慰安妇"的冷静而缓慢的刻画》中评论道："尽管郭先生的作品有时会有漂亮的镜头和令人心酸的镜头，但他的作品也受到一定程度的昏睡的影响。"[4] 英国电影导演、人类学家 Paul Henley 认为："这部片子完全不是新闻调查式的，而是基于导演与主人公之间深厚的信任关系，也能看出导演对这些地区文化的了解，以及对这段历史的深入理解。"[5] 影评人斯蒂芬·帕尔默在《探索 20 世纪最黑暗时刻幸存者的一个悲伤和感人的文档》中认为："《二十二》有着许多问题，但是作为近代历史上一个黑暗时代的记录和现代中国老年人生活的记录，这是一个重要而有价值的作品。"[6] 相较而言，国内学者及影评人对于影片的题材价值、纪录价值、历史价值以及克制风格等给予充分肯定，对于影片创作中的叙事和艺术表现欠缺给予指出，对于影片票房突破给予理性分析。其中，张同道在《〈二十二〉为何成功》中认为："《二十二》不能说是一个很精细的片子，但这恰好是它的一个特点。它是历史的、纪实的影片，有凝重、纪实这样的优点。"[7] 陈旭光在《以质量为本促产业升级》中谈道："《二十二》也很难说有很精心的制作，甚至拍的内容都是很简约、很单薄的，但是它却达到了一个很好的受众效果，也释放了一个重要的电影尤其是纪录片的内容、价值观的导向性信号。"[8] 孙红云在《于时间的缝隙低语——〈二十二〉导演郭柯访谈》中认为，公映版《二十二》的剪辑更娴熟流畅，可视性更强；版本结构非常紧凑，主题指向性更明确。[9] 影评人陈惊雷认为："电影尽力弱化，但记住她们的原因又是她们拥有

[3] Mark Jenkins：*"Twenty Two" looks at the legacy of rape, torture and imprisonment of WWII's "comfort women"*，2017.9.7，Washington Post（https://www.washingtonpost.com/goingoutguide/movies/twenty-two-looks-at-the-legacy-of-rape-torture-and-imprisonment-of-wwiis-comfort-women/2017/09/07/d4829e12-8f34-11e7-84c0-02cc069f2c37_story.html?utm_term=.34057fab9f81）。

[4] Pierce Conran: *Busan 2015 Review: TWENTY TWO, Sober but Slow Portrait of Chinese Comfort Women*，2015.10.7，Screen Anarchy（http://screenanarchy.com/2015/10/busan-2015-review-twenty-two-sober-but-slow-portrait-of-chinese-comfort-women.html）。

[5]《英国观众看待"慰安妇"问题〈Face time 面对面〉之〈二十二〉》，2017 年 4 月，广东广播电视台（https://weibo.com/tv/v/EFvCwharz?fid=1034:fb97d95991a90d5e260ea5f86f0aa1be）。

[6] Stephen Palmer：*Twenty Two: A melancholy and moving document exploring the survivors of one of the 20th Centuries darkest moments*，2016.5.6，EasternKicks.com（https://www.easternkicks.com/reviews/twenty-two）。

[7] 张贺、姚祎婷：《〈二十二〉为何成功》，《人民日报》2017 年 9 月 6 日第 18 版。

[8] 张卫、陈旭光、赵卫防、杨鹓、曹靖：《以质量为本促产业升级》，《当代电影》2017 年第 12 期。

[9] 郭柯、孙红云、刘佚伦：《于时间的缝隙低语——〈二十二〉导演郭柯访谈》，《当代电影》2017 年第 11 期。

一段共同的记忆,成为一种强化。强弱两难之间,最终未能找出一个合适的叙述角度。"[10]雷建军在《拨开〈二十二〉成功表面的偶然,必然其实清晰可见》中认为:"《二十二》的创作者极力避免煽情,只用只言片语和碎片化的镜头客观展现老人的现状。"[11]何苏六在《艺术上的评价不是唯一标准——对国产纪录电影〈二十二〉的观察与思考》中认为:"《二十二》能有这么高的票房,在于它的话题制造和口碑营销,'这部纪录片本身关注的是很有历史沧桑感的群体,她们曾承受的苦难无以复加,可以说是整个人类的悲剧,非常容易扣中观众的心理'。"[12]在《媒介·市场·生态——对当下中国纪录电影发展问题的一次讨论》中,梁君健认为,《二十二》等影片的主题都和社会大众在情感和价值观上有密切的共享性,所以观众愿意去影院看。[13]王琦在《浅析电影纪录片〈二十二〉的成功之道》中认为,《二十二》的成功并不是偶然现象,宣发充分利用了社交媒体的作用,为影片塑造了良好的前期口碑;在内容处理方面改变了"慰安妇"题材的悲情套路;在立意上顺应时代的呼声,用宽容的心态和开阔的胸怀展现出了新时代中国人的气度。[14]李迅认为:"这种影片的成功几乎是不可复制的,因为影片的特定观众群并不明朗,这样就造成很多艺术电影无法达到目标市场。"[15]总之,国内外评论不仅有助于影片创作经验的总结与反思,还有助于为其他影片的创作提供宝贵的经验借鉴。

二、叙事策略与特点

影片运用电影化思维进行创作,叙事上采用时空交错循环、多人物缀合的方式,将宏大题材微观叙述。在历史叙述上,开创了"深情凝视"的书写风格,并于诗意化中激发历史想象;在叙事语法上,注重形象性、感受性和交流性,通过体验性视听说服策略,形成了富有特色的叙事风格和特点,但同时也体现出深度不足的问题。

[10]　陈惊雷:《电影〈二十二〉成为国内首部票房过亿的纪录片 面对历史,我们要有明确的态度》,《文汇报》2017年9月22日第10版。

[11]　林琳:《拨开〈二十二〉成功表面的偶然,必然其实清晰可见》,《中国电影报》2017年8月23日第4版。

[12]　赵志伟:《艺术上的评价不是唯一标准——对国产纪录电影〈二十二〉的观察与思考》,《中国文艺报》2017年8月28日第4版。

[13]　何苏六、樊启鹏、梁君健、刘佚伦:《媒介·市场·生态——对当下中国纪录电影发展问题的一次讨论》,《当代电影》2017年第11期。

[14]　王琦:《浅析电影纪录片〈二十二〉的成功之道》,《艺术评论》2017年第11期。

[15]　饶曙光、尹鸿、李迅、张耀丹:《完善机制科学发展助推新力量》,《当代电影》2018年第1期。

（一）宏大题材的"缀合式团块结构"与微观叙事

《二十二》属于宏大题材，总体上采用了时空交错循环结构。以冬—春（夏）—冬的季节顺序加上首尾两场葬礼形成循环和呼应；从山西—黑龙江—湖北—海南—广西五个省份的地域空间转换，展现了"慰安妇"幸存者生存的文化地图。这种时空交错结构将自然四季和生死循环相"叠印"，呈现出富有东方审美特点的生命意象结构，使全片具有一种电影化的宏大气势。内容叙述上，排除主题先行的先在定见，通过叙事结构、叙事切入点、微观叙事方法，从主题点—叙事链—扩展面逐层展开，使观众在感受和参与中生成意义。

在叙事结构上，影片体现了"缀合式团块结构"[16]，包括时序上的"缀合式"与结构上的"团块化"。"缀合式"有如中国传统小说中的"念珠式"结构，采取多个人物出场退场相衔接，在情节上往往没有统一的情节线，而是将多个并无因果联系的情节片断通过某种意象、主题、情绪连缀起来。影片通过这种"缀合"将22位老人及其亲属、援助者在共同记忆和生活中连接起来。"我非常明晰的内核就是这22位老人一定要出现在片子里，其他东西就不是特别重要。"[17] 面对形将消逝的群体，郭柯导演的这种强烈的紧迫感和使命感难能可贵，但是，如此众多的人物，如何能够既照顾到面又深入到点，这是一个两难问题，情感取舍之中导致影片结构上的庞杂和松散。"太习惯大叙事了，罗列、平铺、流水，少一个都不行，分到每位老人身上的时间，可能不足10分钟。"[18] 摄影师蔡涛也认为："当把22位老人放在一部电影里，就很难找到平衡点和整体统一性。"如果说"缀合式"形成了影片的叙事链，那么"团块化"即叙事上围绕一个个小的主题单元聚合就形成了叙事点。团块之间具有相对独立性，最终通过情节链有机串联。影片中包括了葬礼追念、老人生存状态、老人讲述"慰安妇"始末、老人日常生活、亲属谈及对老人的认知与体会、援助者谈及项目缘起与感悟六大主题团块，每个大团块又分为多个小团块。为衔接主题点和叙事链，创作者以情感贯穿，通过相似因素过渡转换，强调人物和事件的共同命运和关联性，增加了影片的抒情性和写意性。但是，在"团块化"结构中，不只需要表层的形式连接，更重要的是内部构成的集中和凝练，尤其是通过结

[16] 李显杰：《电影叙事学——理论和实例》，中国电影出版社1999年版，第363页。

[17] 内容来源于作者对郭柯导演的访谈，时间为2018年1月13日。

[18] 嘟嘟：《抱歉，我要给〈二十二〉说点丑话》，MOViE木卫，2017年8月22日（http://mp.weixin.qq.com/s?__biz=MzA3MDE0NTU3Mw==&mid=2651679724&idx=1&sn=3da8a95982eafede4fdf2de33f88b785&chksm=853888a6b24f01b02501f7f0e739783496db10089838caee674ccef1eacd307dde5d667e506b&mpshare=1&scene=23&srcid=0216seAeNTcG58EdSGNbOntA#rd）。

构的"向心性"形成"好的格式塔"。但是,影片中部分团块主题指向和结构还不甚清晰和集中,如李爱连老人与儿媳妇谈及其幼儿园工作、养老院工作人员讲述如何给林爱兰老人送饭、李美金哥哥讲述如何关爱姐姐等与主题思想关联不大。正如"罗丹砍掉巴尔扎克雕像之手",并非所有好的内容都需要在影片中呈现,而是应当选择与主题最直接相关的、最具说服力的、最有助创作意图呈现的,否则只会使影片叙事效果大打折扣。

在叙事切入点上,摄影师蔡涛谈道:"拍之前,我们把'慰安妇'受害者定位为'一群即将离世的、曾经饱受磨难的老人们'。"[19] 郭柯导演认为,如果拍摄的是一个残疾人,这个残疾人是我的亲人,我一定不会选择去放大他们这个点。我一定会去展现他们的精神和美好的这一面,激励人心的这一面。[20] 在导演这种积极乐观的创作价值取向主导下,影片形成了"遭遇苦难—生命韧性"的叙事路径。从纪录片创作来说,这无异于选择了一个最保险但也是最平庸的叙述角度。为了避免平淡,创作者又极力通过老人自述、他人叙述、双人交叉叙述等多种方式凸显故事化。但是,外在的叙述形式无助于将主题引入更深层次的思考,反而将故事的叙述刻意化和表层化了。其实影片真正的感染力来自老人亲身经历的戏剧性,老人的生命韧性关键不是她们曾经"经历"了哪些苦难,而是如何"克服"了这些苦难。从这一点看,影片中的人物具有了内在戏剧性需求和"压力—抗争"的叙事内核。比如,老人与生理生命的抗争,与战争暴行和心理创伤的抗争,与社会他人之间的抗争,与自我内心的抗争等。但遗憾的是,创作者并未沿着这个内核引向深入,而只是停留在老人历经苦难却依然乐观生活的表层,而对"是什么"造成压力,"为什么"要克服,以及"如何为"没有做进一步的挖掘和展现,致使影片的主题深化受到局限。如石川所说:"它只停留在对受害者晚年生活状态的一般记录,而没有去思考造成她们全部人生悲剧的深层次原因,社会的、政治的、文化的……都没有,这就容易让一般观众流于猎奇、围观,流于廉价的同情怜悯,甚至在价值选择时会出现犹疑和失措。"[21] 在具体叙事上,影片采用了强化细节的微观方式来增强表现力和感染力。通过环境细节、物件细节、声音细节等呈现老人生活的真实环境和生活状貌;借助构图、光线、影调等造型语言,强化老人与生存环境之间的关系,凸显老人的无助与边缘的生存境遇。在人物刻画上,通过语言、动作、神态、心理等细节,将老人放置在平常人性

[19] 内容来源于作者对摄影师蔡涛的访谈,时间为 2018 年 1 月 11 日。
[20] 内容来源于作者对郭柯导演的访谈,时间为 2018 年 1 月 13 日。
[21] 赵志伟:《艺术上的评价不是唯一标准——对国产纪录电影〈二十二〉的观察与思考》,《中国文艺报》2017 年 8 月 28 日第 4 版。

中观照，使人物塑造"去符号化"，呈现出不同身份背景老人们的性格特点与生活态度，还通过老人的面孔神态、声音语调、动作姿态、情绪表现等微末细节，留下老人的"美好"形象，这种平民化和微观化的叙事方式具有极强的亲切感和代入感，有助于观众自觉感受并产生情感共鸣。

（二）在"深情凝视"中生成诗意并激发历史想象

纪录片的表达可以传达出创作者的观点、态度，形成自己独特的"嗓音"。《二十二》则通过"克制"的拍摄方式表达了创作者的态度。这种"克制"既体现了观察式的创作方法，又与"墙上苍蝇式"的零介入"观察模式"不同，通过一种缓缓的运动或者远远的固定镜头，反而使摄影机的位置有意凸显出来，呈现出一种陌生化的"观看"姿态。对此，摄影师蔡涛说："我对情感表达有一种距离感，常常远观，不敢轻易走近，因为怕失去，怕受到伤害。或许这个距离产生了克制感。《二十二》其实是最像我自己的处世态度的一次影像呈现。"[22] 正是在这种"克制式"的情感中，生成了影片独特的"深情凝视"（廖庆松语）的抒情基调、表现形式和诗意风格，并通过意象重构和再造影片中的"记忆场"激发了观众对于历史的想象。

影片注重通过时间修辞凸显历史意象。对于老人的形象展示与情感呈现，多次借助于生活空间中的时钟、日历、毛像、地图等静物，通过重复、强调、叠印等修辞方式，使其具有时间"面孔化"的象征性功能。既通过冗长无聊的情绪放大刺激了观众的时间感知，又将真实生活时间与影像潜在时间的界限模糊，在绵延的时间流逝中将过去历史和当下现实关联起来，以一种悲悯的态度表达对人物命运之关切，形成了诗意化风格。影片对老人独处状态的刻画，着力通过光线造型或构图语言营造一种凝重的空间情境并形塑人物的身体姿态，透过门框或窗外距离的凝视，捕捉老人佝偻、蜷曲、疲倦、多病的身体"姿势"，凸显其静默、孱弱、孤独、无力的"姿态"。"电影正是通过躯体完成它同精神、思维的联姻"[23]，由此，从"姿势"到"姿态"，使人物原本自然的生活化躯体成为具有象征意义的躯体。使日常身体具有了"指示器"功能，指向战争的罪行，引发观众进行历史的想象和质询。此外，还通过再造"记忆场"激活历史想象。记忆场是使观众能够铭记或保存历史的物质性场所或观念性场域，"记忆场域的存在是因为记忆

[22] 内容来源于作者对摄影师蔡涛的访谈，时间为2018年1月11日。

[23] [法] 吉尔·德勒兹：《电影2：时间—影像》，谢强、蔡若明、马月译，湖南美术出版社2004年版，第299—300页。

现场已不复存在"[24]。为了重构历史记忆，影片在慰安所遗迹呈现中，通过"深情凝视"与"注目礼式"的观看方式将观众带入历史现场，又通过画外音（字幕）讲述历史，画面呈现现今遗迹；画外音讲述屈辱苦难，画面呈现绿意生机和琐碎生活的多重对比、象征隐喻等方式再造"记忆场"，使观众再体验历史现场，实现了对于不在场的"历史幽灵"和"战争幽灵"的一次次召回，进而激发其历史想象并产生情感共振。还通过沉重的葬礼现场、仪式化的追悼过程、凄凉的坟头祭奠等象征化行为，带领观众以一种"追忆者"和"见证者"的目光对个体生命和群体历史予以铭记。与"大屠杀"主题纪录片注重于揭示真相、反思历史、问罪归责不同，影片注重"记忆中的历史"，观照历史中的生命，这也是一种历史灾难的叙述角度。但是遗憾的是，为了减少主题沉重的压抑性，影片过度运用了浪漫化和诗意化的方式予以化解，导致对于历史的表达更多的是基于感性抒发而缺乏理智的判断。如斯蒂芬·格林布拉特所说："审美愉悦的效果并不在于它能释放社会文化能量或使之具体化，而在于它能让读者观众采取另一种观点来审视自己的文化处境。"[25] 所以说，影片不应只是让观众理解如何铭记历史，更重要的是理解如何让历史的悲剧不再重演的深层内涵。

（三）纪录片"热"趋势下的体验性视听说服

2017 年，《二十二》《冈仁波齐》带动国产纪录电影实现了亿元票房突破，纪录片的"热"趋势引发了学界的热议。这种"热"依赖于纪录片产业化发展所提供的环境土壤，也取决于互联网和新媒体技术快速发展所提供的传播渠道和生产优势；还得益于媒介使用满足和受众需求驱动下的相互促进，不仅培养了大批稳定的纪录片受众，还使纪录片受众从传统高学历、高年龄、高收入的精英人群向年轻化、大众化扩展，有效拉动了纪录片进院线的需求。所以说，《二十二》走"热"是在受众中心化趋势的产业和媒体背景中产生的，也带动中国电影创作与生产进入了"受众服务中心"的体验经济时代。作为一种体验性产品，电影"不仅是让消费者感受产品功能性特质，更是要为他们提供一种感官上、情感上、智力上乃至精神上的刺激与享受，从而加深消费者的品牌印象，培植品牌的高黏性用户"[26]，体验性的营销理念也影响并渗透在当下电影的创作、生产和叙事中，使内在体验和外在体验融为一体。

[24] [德] 阿斯特利特·埃尔、冯亚琳：《文化记忆理论读本》，北京大学出版社 2012 年版，第 94 页。
[25] 张进：《新历史主义与历史诗学》，中国社会科学出版社 2004 年版，第 258 页。
[26] 高亮华：《情感营销——体验经济场景革命与口碑变现》，人民邮电出版社 2016 年版，第 71 页。

《二十二》的影像叙事体现了体验性视听说服的特点。为了创造良好的视觉体验，影片在技术上运用了电影化的拍摄设备和创作手法，给予观众电影化观感，呈现了一个特殊群体老人日常化生活中的"视觉奇观"，通过多种修辞意象，情境体验、情感体验和审美体验等方式进行了独具特色的视听说服。首先，影片开篇从山坡空镜—屋顶孤树—葬礼现场，通过形象性的情境将观众引入现场并切身感受当下发生的事件所带来的心理冲击，在个体差异感受中形成意义；对于老人的介绍往往通过前进式或后退式镜头组接，采取"引导者（可省略）、家庭外景（内景）、室内物件（可省略）、老人此在状态、介绍性字幕"的知觉性剪辑视觉句法，让观众感受老人当下的情绪和生存状态，在强化中感知意义。这是一种近乎直觉式的创作方式，既通过视听表征呈现老人的生活状态，又用平静叙述将创作者的态度隐藏起来，让观众自行感悟与思考。其次，注重通过情感体验进行视觉说服，通过老人亲身经历的故事化讲述，激发情感，引发联想和交流性体验；在看似琐碎且日常化的长镜头之中内蕴张力，通过毛银梅老人与孩子乘凉，将"动与静""快与慢""苦与乐"等情感对比化入；通过老人讲述日军残酷暴行与砍椰子画面进行隐喻组接，产生震惊体验。这种视觉说服方式注重体验过程，使接受主体运用其内在差异性和感受性参与意义建构。再次，影片结尾，通过白雪皑皑到青山葱郁的季节更迭与生命意象，通过象征性的情境体验，激发观众产生情感感受和生命哲思，进而领悟影片的主题内涵。"让创作者消失掉，"廖庆松认为郭柯导演这一点和侯孝贤导演非常相似："把观众从一个比较被动的角度变得更主观地参与画面情感的完成。让观众主动去感受这个画面，而不是镜头故意引导他去看。"[27] 其优势在于排斥先在的定见，注重形象性和感受性，尊重受众接受性和差异性，有助于情感传递和意义共享；劣势在于不便于逻辑表达和深层说理，在缺乏充实内容和完善架构之中很容易致使主题不清和深度缺乏。

三、评论分析与传播影响

《二十二》先后通过国际影展以及海外公映等方式进入国际传播视野，并引发国内外部分专家学者、媒体评论者与影评人的热议。借助于"编码—解码"理论和跨文化传

[27] 谭畅：《〈二十二〉剪辑师廖庆松谈"慰安妇"："你应该很认真地看她们的神情"》，2017年8月30日，南方周末客户端（http://www.infzm.com/content/127277）。

播理论，通过对美国 IMDb 网站、韩国网站以及国内媒体代表性专业评论文章进行文本比较分析，可见影片在跨文化语境传播中的接受状况和传播影响，也可见影片在传播和创作方面的优点和不足。

国内外代表性评论议题主要可以归纳为纪录价值／历史价值、人文价值、艺术价值、文化价值、商业价值五个方面，纪录价值和历史价值往往关联进行。如表 1 和表 2，在纪录／历史价值的评论中，国外评论者普遍将"慰安妇"的历史放置在"二战"背景下进行理解，总体上呈现正面评价，评论者普遍赞同传播者的价值立场。评论内容聚焦"慰安妇"议题、"慰安妇"历史、受害者数量、现状等事实信息，这也是创作者在影片中通过字幕予以交代的内容，同时，评论者主要采用了"主导—霸权"的优势解读方式，即在认同创作者的编码意图中进行解读，与传播者诠释的立场基本一致，讯息内容接受比较清晰有效。国外评论者对于影片纪录历史、揭示真相的史实价值非常关注，其评论具有人道主义价值取向，总体上呈现为正面评价。认为影片"最大的价值在于记录下了那段惨痛的历史"[28]；"二战的恐怖阴影中，侵华日军对中国妇女的暴行常常被忽视"，"影片记录了这些幸存下来的'慰安妇'的声音"[29]；"向人们揭示'慰安'真相并将正义带给她们"[30]；"这些幸存的妇女让我们牢记那些国家级别的侵害，仅仅是对她们后来生活的观察就足以对侵略者提出坚定的指控"[31]。韩国评论者认为："奶奶们的经历并不仅仅局限在一个国家的问题上。同时连接着韩国、中国、日本以及横跨亚洲其他的地区，因此，为了将'慰安妇'受害者问题推向国际舞台，铭记这深重的历史并理性地面对历史是这部电影的宗旨。"[32] 英国观众认为："我们一直以来只关注了西方的历史，却不知道远在东方发生了什么，所以非常庆幸能了解一段我们不知道的过去。"[33] 可见，

[28] 骆青、万宇、吴乐珺：《这段历史不容忘记（外媒看中国）——国际媒体关注中国纪录片〈二十二〉》，《人民日报》，2017 年 9 月 23 日第 3 版。

[29] Kimber Myers: *Chinese documentary "Twenty Two" looks at lives of nation's surviving WWII "comfort women"*, 2017.9.7, Los Angeles Times（http://www.latimes.com/entertainment/movies/la-et-mn-capsule-22-review-20170907-story.html）.

[30] David Noh: *Film Review: Twenty Two*, 2017.9.7, Film Journal International（http://www.filmjournal.com/reviews/film-review-twenty-two）.

[31] Stephen Palmer: *Twenty Two: A melancholy and moving document exploring the survivors of one of the 20th Centuries darkest moments*, 2016.5.6, EasternKicks.com（https://www.easternkicks.com/reviews/twenty-two）.

[32] 孔枝泳：《纪录片〈漫步〉（4）"22"，"痛苦的历史"的幸存者们有勇气的证言》，京仁日报，2017 年 7 月 20 日第 17 版。

[33] 《英国观众看待"慰安妇"问题〈Face time 面对面〉之〈二十二〉》，2017 年 4 月，广东广播电视台（https://weibo.com/tv/v/EFvCwharz?fid=1034:fb97d95991a90d5e260ea5f86f0aa1be）。

国外评论者对于影片记录历史、揭示真相的价值主要采用了"主导—霸权"的优势解读方式，认同传播者的诠释，并表达出伸张正义、愤慨追责的情感和态度。尤其是在国际文化语境中，"慰安妇"议题在文化精英间的传播属于高语境交流，即"大多数信息或存于物质环境中，或内化在人的身上；需要经过编码的、显性的、传输出来的信息却非常之少"[34]，所以，影片仅仅通过幸存者口述历史就能激活接受者的个体和文化经验，引发其联想和选择性解码。相比之下，如表2所示，国内评论对影片记录历史的价值给予正面评价，但是对于创作者的历史反思深度和追责态度缺失给予批评。廖庆松曾质疑影片看不到历史的痕迹，没有时间坐标，只有老人当下的行为，怀疑这是不是纪录片；[35]影评人西帕克就影片对历史问责的回避给予差评；[36]影评人居无间反思认为，对大屠杀与"慰安妇"这类不可原谅的历史创痛，我们还没有形成一个成熟的价值体系。[37]可见，国内评论者对此更多采用了对抗解读方式，对于创作者的历史反思与表达总体上是对立和批评的。国内外的评论既反映了不同主体的选择性差异，也反映了影片对于历史言说自我指认和价值反思方面的欠缺。

在人文价值中，国外评论者更关注影片的创伤叙事，尤其是主人公对于创伤的言说态度、言说情感和言说行为，总体上呈现为正面评价，小部分中立评价。在真实性上，运用了"真实""真切"等词语描述肯定影片的纪实性表现；在情感态度上运用了"勇敢""坦率""坚强""舒服""正义"等词语肯定老人们的个人化表达；在表达效果上运用了"生动""残酷""折磨""挥之不去""深刻感人""令人难忘"等词语描述情感冲击力；在表达行为上运用了"欲言又止""拒绝""没有强行回忆""中断谈话"等词语，肯定了主人公的自由表达和创作者对于受访者人格的尊重。总体上采用了"协商解读"方式，既认同创作者的价值传达，同时也保留自身的理解和阐释。相比而言，国内评论更关注言说行为和创作伦理，呈现出褒贬对立的两极化评论。尹鸿、何苏六、周黎明等对创作者"克制"的处理方法给予认同评价，认为"最感染人的情感又是最克制的

[34] [美]爱德华·霍尔：《超越文化》，何道宽译，北京大学出版社2010年版，第82页。

[35] 谭畅：《〈二十二〉剪辑师廖庆松谈"慰安妇"："你应该很认真地看她们的神情"》，2017年8月30日，南方周末客户端，（http://www.infzm.com/content/128671）。

[36] 西帕克：《二十二》，2017年8月15日，新浪微博（https://weibo.com/colinpark?profile_ftype=1&is_all=1&is_search=1&key_word=《二十二》#_0）。

[37] 居无间：《为什么〈二十二〉注定成不了一部伟大影片》，幕味儿，2017年8月22日（https://baijiahao.baidu.com/s?id=1576406110223881923&wfr=spider&for=pc）。

情感"[38];影评人风间隼,MOViE木卫影评人,深焦影评人等则对"克制"处理方法进行质疑和批评,木卫二认为《二十二》所有人物的落点,都在表现受害者们眼眶一红,几度哽咽,痛苦的表情和不愿提及的过去,偷懒"。相较而言,国外评论者更多从尊重人的权利与尊严角度进行宏观评价,国内评论者则更多基于纪录片创作的策略、动机和伦理进行微观评价,其解读方式既有协商也有对抗,这也体现出评论者的主体身份、专业背景和文化背景的差异。在生存状态议题中,既有协商也呈现出正面评价。其中,国外评论关注老人当下生活、家庭关系和个体生存状态。有的运用"凄凉""贫困""贫穷""羞耻"等描述老人的当下生活状态,有的则运用"富裕""被家人和朋友包围""做着美味的汤"和"谈论邻居的猫"等看待老人的生活样貌;国内少数评论则关注日常化表现和个体的生命样貌;韩国媒体人则将老人放置在社会、家庭以及文化身份中予以观照,体现了文化视角上的差异,也体现了"慰安妇"议题的本土化价值取向。在艺术价值方面,国内外评论均对创作者"抢救式"纪录的责任感和使命感给予正面评价。在导演策略上,国外评论认为影片体现了"宁静和审慎的态度",运用了"观察性而不是侵入性方法";在"运用中断或停止说话处理创伤记忆,导致最强烈的场景的产生""没有专家讲话的谈话,没有电影制作人的总体评论"等,对影片的克制、审慎、客观的态度和反常规处理给予肯定。但是,对影片叙事策略和艺术表现却褒贬不一。正面评价认为影片"优美而充满尊敬"[39];"像《浩劫》一样深刻地移动,萦绕人心,年度最佳纪录片之一"[40];"影片超越了一部纪录片的范畴,绝非仅仅是对这些妇女的过往苦难以及现实生活的纪实。在她们的故事中,缓慢的节奏和彼此的共通点让观众从情感和身体两方面感受到了痛苦"[41];"这部电影最大的优点在于极具吸引力的摄影"[42]。负面评价则认为"节奏过于缓慢,而且没有一个连贯的核心情感,只能算是一个有内涵的、冷静客观却零散的纪录

[38] 陈旻:《〈今日影评〉尹鸿谈〈二十二〉》,2017年9月4日,央视网(http://tv.cctv.com/2017/09/04/VIDEeivSe0mSDnZK6roMIDpW170904.shtml)。

[39] David Noh: *Film Review: Twenty Two*, 2017.9.7, Film Journal International (http://www.filmjournal.com/reviews/film-review-twenty-two).

[40] Avi Offer: *Reviews for September 8th, 2017 br*, *Documentary Round-Up*, 2017.9.8, NYC Movie Guru (http://nycmovieguru.com/sept8th17.html# twenty two).

[41] Stephen Palmer: *Twenty Two: A melancholy and moving document exploring the survivors of one of the 20th Centuries darkest moments*, 2016.5.6, easternKicks.com (https://www.easternkicks.com/reviews/twenty-two).

[42] Pierce Conran: *Busan 2015 Review: TWENTY TWO, Sober But Slow Portrait Of Chinese Comfort Women*, 2015.10.7, Screen Anarchy (http://screenanarchy.com/2015/10/busan-2015-review-twenty-two-sober-but-slow-portrait-of-chinese-comfort-women.html)。

表1 《二十二》海外代表性评论分析表

评论议题		媒体及评论人	《洛杉矶时报》影评人 Kimber Myers	《华盛顿邮报》影评人 Mark Jenkins	《波士顿先驱报》影评人 James Verniere	NYC Movie Guru 影评人 Avi Offer	澳大利亚影评人 Richard Gray	国际电影评论影评人 David Noh	影评人 Pierce Conran	Eastern Kicks 影评人 Stephen Palmer	新加坡《联合早报》记者	英国导演 James Mudge Paul Henley	日本导演 土井敏邦	韩国导演 赵正莱	韩国媒体记者孔枝冰等
记录价值 历史价值		"慰安妇"议题	o	+	+	+	o	+	o	o	o	+			+
		记录历史揭示真相	+	+	+	+	+	+	+/-	+	+	+	+		
人文价值		生活实况生存状态		o	o	+	o	+		+					
		创伤叙事	+	o	o	+	+	+/-	+	+	+			+	+
艺术价值		导演策略	+	+	+	+	+	-	-	+/-					
		叙事策略	+	+		+	+	+/-	+/-	+	+	+	+	+	+
		艺术表现	+	+			+	+		+		+	+	+	+
文化价值		民俗文化								+		o			
商业价值		票房口碑		+	+			+							+

注：+ 号代表正向评价，o 代表中立评价，- 号代表负向评价，+/- 共存代表正向和负向评价兼有。

表2 《二十二》国内代表性评论分析表

评论议题		学者尹鸿	学者何苏六	学者张同道	学者陈旭光	学者石川	学者雷建军	影评人谭飞	学者曹晚红	学者孙红云	影评人周黎明	剪辑师廖庆松	影评人陈惊雷	影评人阿郎	影评人风间隼	虹膜影评人	香港南华早报	幕味儿居无间	MOViE木卫喵喵	影评人吴李冰	女权之声猴三	深焦影评人	凤凰电影策划秦婉
记录价值 历史价值	"慰安妇"议题		+				+		+				o				+						
	记录历史	+	+		+					+				+	+	+		+			+	+	+
	反思历史					−										−							
人文价值	日常生活生命状貌	+	+				+		+		+		o	+	+		+	+					
	创伤叙事	+	+	+	+		+			+	+		o	+	−	+	+	−	+			−	
艺术价值	主题立意	+	+			−	+		+	+	+	+		+	−	−	+	+/−	+/−		−	+	
	导演策略						+	+	+	+		+	o	+		+	+	+/−	+/−	−		−	−
	叙事策略		+/−	+/−	−	−	−	+	o	o	+	+						+/−	+/−		−	−	+
	人物塑造	+					+	+	+	+	+												
	艺术表现	+	+/−	+	−	−	o		o	+	+	+		+		−		+/−			−		−
文化价值	文化反思性别意识					−	+		+						−						−	−	−
商业价值	题材稀缺		+				+	+	+														
	票房口碑	+		+				+									+					+	
	共享价值	+	+	+			+	+	+								+						

注：+号代表正向评价，o代表中立评价，−号代表负向评价，+/−共存代表正向和负向评价兼有。

片"[43]。如表3所示，在艺术价值方面国内评论总体争议性较大，在主题立意上趋于正面评价。在导演策略上，周黎明对于"用克制代替煽情""用尊重代替探究""用交流代替说教"，以及"所有人物的落点都在表现受害"[44]给予肯定，批评者则对于"任由老人们在镜头前尴尬和泪流满面"[45]，以及"人工干预的色彩过重""缺乏观点""用'精神服丧'去得到情绪解脱与历史推责"等给予批评。在叙事方面，批评普遍认为影片情节松散、挖掘不深；但在叙事话语上，肯定影片"让重视个人经历和微观叙事的小写历史有了言说的可能性"[46]；在人物塑造方面，批评影片"流于表面，平淡化"；在审美表现方面，对于摄影艺术表现力给予肯定，但认为空镜头过多，抒情化过度，降低了题材和主题思考深度；也有正面肯定认为诗意、细节打动人，降低了压抑感。总体上，该部分议题国外主要采取协商解读偏多，而采取对抗式解读偏少，但是国内评论则体现为对抗式解读偏多，协商解读则相对偏少。可见影片通过直接、形象诉诸感官的视听说服方式，实现了个体化的敞开性接受和差异性体验，但在叙事、创作等方面也确实反映了影片的不足。

在文化价值上评论相对较少，国外少数评论者解读到尊重和关爱老年人的中国文化，认为"这是对女人极为尊重的一部电影"[47]；也有从妇女们在家乡所遭受的非议看到了中国地方的文化价值和风俗习惯[48]，体现了协商解读的方式。但是，国内评论则集中于对创作者缺乏文化反思和性别视角的犀利批评，体现出较强的对抗式解读。认为性别视角的缺失使老人遭受性暴力的创伤和贞操文化的歧视被忽略，使受害女性处于"尴尬"状态[49]；也有反思认为"如果一段创伤的揭露并没有带来任何针对当下现实的严肃

[43] Pierce Conran：*Busan 2015 Review: TWENTY TWO, Sober But Slow Portrait Of Chinese Comfort Women*，2015.10.7，Screen Anarchy（http://screenanarchy.com/2015/10/busan-2015-review-twenty-two-sober-but-slow-portrait-of-chinese-comfort-women.html）。

[44] 周黎明：《周游电影》，2017年8月23日，《中国电影报道》（http://tv.cctv.com/2017/08/23/VIDEiIQ6j2DfEKO9cU76hav0170823.shtml）。

[45] 风间隼：《二十二》，2017年8月19日，新浪微博（https://weibo.com/fjiansun?profile_ftype=1&is_all=1&is_search=1&key_word=《二十二》#_0）。

[46] Zazie：《〈二十二〉并不指向民族仇恨，也不是一碗苦难鸡汤》，虹膜，2017年8月17日（https://baijiahao.baidu.com/s?id=1575946978993362&wfr=spider&for=pc）。

[47] Stephen Palmer：Twenty Two: A melancholy and moving document exploring the survivors of one of the 20th Centuries darkest moments. 2016年5月6日，EasternKicks.com，（https://www.easternkicks.com/reviews/twenty-two）。

[48] 《英国观众看待"慰安妇"问题〈Face time 面对面〉之〈二十二〉》，2017年4月，广东广播电视台（https://weibo.com/tv/v/EFvCwharz?fid=1034:bf97d95991a90d5e260ea5f86f0aa1be）。

[49] 猴三：《〈二十二〉缺乏的性别视角："凝视"不是温柔，反思才是》，女权之声，2017年8月30日（https://baijiahao.baidu.com/s?id=1577080973573791786&wfr=spider&for=pc）。

思考,那么围观创伤便是集体的隐形暴力"[50],评论体现出国内外文化语境的差异和价值选择偏向,也体现出国内影评人对于影片中本土文化反思和性别意识的敏锐和自觉。

在商业价值上,韩国媒体比较关注,关注重心是票房和宣发等方面的情况,体现了具有经验交流意义的本土化价值取向。国内评论则对题材稀缺、票房口碑、共享价值等方面给予正面评价。何苏六和张同道认为影片票房突破的根本原因在于内容共享、档期有利、口碑营销等,契合大众情绪表达;雷建军和谭飞认为影片能火的关键是题材具有"唯一性"和"公众情感"[51];李镇认为,题材严肃、宣传低调的纪录片《二十二》拓展了纪录片市场潜力[52]。商业价值是影片内容以外所衍生的,体现了评论者对于影片商业价值与题材潜力的肯定。

总体而言,《二十二》具有纪实性和交流性,在跨文化传播中文化折扣相对较少,传播内容形象可感易接受。影片通过中国"慰安妇"议题展现,中国老人形象塑造,中国人情感、态度、文化与价值观传达等,在国际传播中总体获得了正面的、积极的、认同性评价,而较少争议、对抗甚至负面评价,也并未出现过度解读或偏见报道的价值偏向,总体上产生了正向的传播效应。在国内传播中,影片在纪录价值、人文关怀、题材创新、主题立意、商业价值等方面得到了充分肯定,在艺术表现和文化反思方面则招致较多批评,这也体现了国内评论者对于影片的较高期待以及对于艺术创作的价值追求和审视态度。总之,作为"铁盒中的大使",《二十二》通过不同语境与文化间的"编码—解码"过程,促进了"中国形象""中国文化""大国态度和情绪"在不同国家、地区主体间的文化传播与意义生成。

四、艺术与美学价值

《二十二》在艺术创作上突破了传统纪录片的创作成规,利用个体化口述历史重构民族记忆,实现"慰安妇"话语的突破;运用纪实性和生活流的方法,在自然纪录中观照特殊女性群体的命运;通过多重声的复调书写实现了敬畏生命、肯定生命的人文价值

[50] Zazie:《〈二十二〉并不指向民族仇恨,也不是一碗苦难鸡汤》,虹膜,2017年8月17日(https://baijiahao.baidu.com/s?id=1575946978993362&wfr=spider&for=pc)。
[51] 林琳:《拨开〈二十二〉成功表面的偶然,必然其实清晰可见》,《中国电影报》2017年8月23日第4版。
[52] 高小立、左衡、李镇:《电影 信心》,《文艺报》2018年1月10日第4版。

和伦理旨趣，拓宽了"慰安妇"题材创作的艺术和美学价值。

（一）以个体化言说书写历史记忆并实现移情性认同

影片创造性运用了个体化言说的方式，展现了遭受战争暴行的"慰安妇"幸存者视野中的民族历史记忆。这种创伤性的记忆，其言说行为需要具备"言说者、公众和情境"三个元素，即创伤承载的群体，社会中均质的受众和言说行动发生的历史、制度和文化环境。[53]影片《二十二》的话语言说正是在这种环境下展开的，这说明当前不仅具有能够言说的群体，也具备了一定接受度的公众，还有可以接纳言说的文化与制度环境，这都构成了个体化言说的重要前提。在此背景下，影片在创作观念上摒弃了以往官方叙述历史的权威角度，通过自下而上的口述史方式，实现了平民话语对于历史记忆的重构。这种方式不仅把回忆历史的权利还给人民，也"为历史本身带来了活力，拓宽了历史的范围"[54]。在创作方法上，影片借助于纪录片的纪实性优势和真实性力量，通过个体化的叙述，转移了官方传统叙述的历史重心，观照个体记忆中的生动细节。通过极富真实感的故事叙述、极富感染力的声音传递、极富震撼性的面孔叙事，使影片具有鲜活性和吸引感。在叙述视角上，通过严格限定的"我"视角的第一人称叙述，在时间延异中显现个体意识，在过去"我"和现在"我"之间交错性叙述，将偶然性、碎片化的个体微末记忆和宏大的历史断片连缀起来。这种言说方式既体现了对于叙述主体的尊重，又引导观众站在平等位置审视历史灾难对个体心灵带来的影响和伤害，同时，通过讲述实现了一种心灵治愈，"它帮助那些没有特权的人，尤其使老人们逐渐获得了尊严和自信"[55]。所以说，《二十二》这种个体化言说方式不仅开启了中国电影中的"慰安妇"话语叙述机制，还使"慰安妇"受害者以"我"的言说发出声音。

尽管影片对于历史记忆是从微观的个体记忆切入，但是又通过多个个体记忆的重复与差异构成共同体的记忆。莫里斯·哈布瓦赫认为："个体通过把自己置于群体的位置来进行回忆，但也可以确信，群体的记忆是通过个体记忆来实现的，并在个体记忆之中体现自身。"[56]所以说，个体记忆是在与集体或社会关系中被建构的，它无法摆脱文化习

[53] [美]杰弗里·C.亚历山大：《迈向文化创伤理论》，载自陶东风、周宪：《文化研究》第11辑，社会科学文献出版社2011年版，第22页。

[54] [英]保尔·汤普逊：《过去的声音——口述史》，覃方明、渠东、张旅平译，辽宁教育出版社、牛津大学出版社2000年版，第24页。

[55] 同上。

[56] [法]莫里斯·哈布瓦赫：《论集体记忆》，毕然、郭金华译，上海人民出版社2002年版，第71页。

俗与集体思想的"烙印"。由此，影片通过身份、背景、命运相同又有差异的四位老人的个体记忆话语，展现其在突发历史事件中被激发的主体性和在当下社会关系中被建构的身份意识。毛银梅老人的记忆话语是在中国社会和家庭关系中被建构的，体现了一个韩裔老人对于中国民族身份的认同；林爱兰老人的记忆话语是在抗战组织与侵略者的对抗关系中建构的，体现其抗战英雄的价值观与身份认同；而李美金老人与李爱连老人的记忆话语是在族群政治与家庭秩序中建构的，体现其对父权秩序的认同。所以说，这种个体化的言说并非"去政治化"的，而是在文化观念框架和深层话语结构上具有一定的政治性，为主流意识形态的征用创造了条件。与此同时，这些个体记忆话语又构成了共同体的历史记忆，具有共享性，使不同身份、代际的主体之间建立起情感联系并产生群体归属感。在记忆传承中，使后代通过情感投射，与前代人感同身受并产生共鸣体验，实现对叙述者的移情性认同。正因如此，影片引发了公众的广泛热议和传播共情。但是，遗憾的是影片在主题深度方面只是呈现了创伤与灾难的事实性和真实性，并未对社会、政治、文化等建构作用进行深层剖析和反思，致使受众在总体接受过程中，缺乏对自身主体性的历史指认和文化反思，还是将幸存者的苦难作为"她们"的苦难来看待，并未能够将这些受害者与观众自我的切身责任关联起来而产生"我们"的苦难共识。

（二）在创伤裂隙处遮蔽女性无法言说的症候性失语

影片所记录的创伤记忆大部分与女性自身经验有关，本身就具有不可言说性。这些创伤记忆的根源不仅来自日军的战争暴力、性暴行，还有灾难过后社会所加诸的隐形暴力。影片中，老人口述被日军强暴的经历，几乎都在内心极度的痛苦与挣扎中含糊回避，有的老人甚至内心崩溃而陷入缄默和失控的痛哭中，言行中带着强烈的羞辱感。这是一个心灵创伤的裂隙，对此，创作者并没有继续逼问或深挖，而是采取了一种善意回避的方式对老人给予尊重和保护。这种处理恰好实现了罗兰·巴尔特所说的"刺点"美学，它是一个细节但并非刻意安排，却能够让观众产生一种出乎意料的感觉。这种感觉正如一根尖针，形成穿透和刺痛而发人省思。对此，郭柯导演认为："我觉得她沉默的时候我肯定要把这些画面呈现出来……知道受过这些伤害的老人在这个时候沉默，我相信大家一定能看懂，因为我们都能体会到。"[57]显然创作者对于该部分内容的呈现是有意识的，但是侧重于让观众体会老人的情感，而对于造成这种创伤的深层机制和社会根源却没有

[57] 内容来源于作者对郭柯导演的访谈，时间为2018年1月13日。

明确的意向性判断，由此为这一特殊女性群体的失语的"去蔽"留下了空间。

在受害老人遭受创痛的生命经历和生存境遇中，影片注重呈现差异和共性。韦绍兰老人受辱后生下日本儿子并招致村人的非议和歧视，尽管《二十二》中隐匿了韦绍兰老人的受辱经历，但是在《三十二》中，韦绍兰老人遭受凌辱逃回家后，丈夫非但没有对其伤害给予理解和抚慰，反而辱骂她在外面学坏并给予憎恨。与之相似又不同的是，李爱连老人带着强烈的羞辱感获得了丈夫的谅解，暗地里却饱受村人的非议；李美金老人获得了丈夫的谅解并守护着患病丈夫一生；林爱兰老人终身未再婚也无子女，带着对日军的仇恨在养老院中度过晚年时光；毛银梅老人幸运地得到了丈夫的谅解，但是终生无子女，在养女照顾下在异国他乡度过此生。这些琐碎的记忆片断，强化了战争灾难对于老人身心所造成的伤害，浮现出女性多重无法言说的失语症候。第一重困境是无法与丈夫言说，其根源是中国传统社会中的父权统治压迫与性别歧视。从影片中可见，除却林爱兰老人外，其余老人创伤后的共同言说行动都是征询丈夫的"谅解"与"宽恕"，这也往往是她们最大的难关。从当时社会文化语境来看，在以家庭为本位的中国传统社会中，女性的角色、地位、功能、言行是在父权秩序下被规定的。"妇之言服也，服事于夫也。"对夫服从是女性的生存法则，她们没有主体性更没有话语权。而女性的"贞节"则是维系家庭稳定和两性忠诚的重要标度，"失贞"不仅意味着家族受辱而受人非议，更有损父权统治权威进而遭到唾弃。因此，这种求得谅解的言说行为体现了传统社会父权压迫下的无奈之举。如韦绍兰老人在《三十二》中所说："哪个男人会看得起这样的女人？"可见，在当时的社会文化语境下，她们只有求得丈夫的"谅解"与"宽恕"，才能重新回到合法化的象征性秩序中并获得正常生活的权利。尽管这其中体现了女性的言说行为，但是所表达的声音却并不是女性自身的，而是维护父权秩序的男权话语，这也造成了第一重无法言说的失语困境。在面对后代记忆和社会偏见中，这种传统伦理观根深蒂固并深入渗透。为隐匿家族耻辱，使家族形象稳固，受害女性和丈夫对此事通常隐瞒甚至避而不谈。据资料显示[58]，有地方在统计"慰安妇"受害者的人数过程中，丈夫都将之作为"家族耻辱"而拒绝上报，致使受害女性在自责和羞辱中被迫将此事烂在肚子里，造成了对子女后代以及社会的第二重无法言说的失语。在生育问题上，影片并没有清晰地将老人遭受伤害而无法生育的普遍遭遇明确交代，而是有意突出后代人与老人的和睦相

[58]　[日] 石田米子、内田知性：《发生在黄土村庄里的日军性暴力——大娘们的战争尚未结束》，赵金贵译，社会科学文献出版社2008年版，第186—196页。

处的家庭温情,这遮蔽了老人在传统伦理与性别歧视下所可能遭遇的社会压迫。实际上,"幸存下来的妇女们往往因为遭受长期残酷的摧残,绝大多数人丧失了生育能力。她们晚年陷入了孤独艰辛的凄凉境地,精神上又承受着世俗偏见,同时在传统伦理道德观的压力下煎熬,甚至'带着难以名状的羞愧心情苟活至今'"[59]。可见,创作者对于老人所遭受苦难的深层社会机制的揭示偏于表面而显得"温和",甚至避重就轻而产生一些焦点上的模糊。对于战争灾难过后老人的社会遭遇,影片几乎未有提及,这种断裂很容易让观众单纯将这些女性的苦难与战争灾难联系起来,而遮蔽了女性在社会中再次遭受性别歧视与社会压迫的事实。此外,影片还体现了老人与自己无法言说而造成的失语。老人内心对于此事的态度和感受影片未有太多涉及。从心理学角度看,经历心理创伤的人需要通过自身努力或他人帮助,面对创伤并清楚创伤如何影响自己,才有可能重新找回自我并修复心灵创伤。这需要自我努力与社会帮助,但是,在传统伦理观的影响下,老人宁愿将深藏于心的"耻辱"带进坟墓也不愿意说出,也就无法真正实现与自我内心的和解,而是留给自身永远的"痛"。

(三)于群体生存的观照中展开生命伦理的复调表达

影片对于老人生活部分的呈现没有陷入空洞的"符号化",而是将其作为有血有肉的人予以观照。"艺术创作中的'人'不应是作为'符号'的人,而应是个体化的人。"[60]这不仅使历史记忆的广度和深度得以延伸,也使群体中的个体在具体实在中有了生命的活力。影片运用纪实方法,以长镜头和同期声的"生活流"表现方式,在日常化的情境和事件之中,真实记录并揭示了老人是何状态、是何性情、如何过活、如何与家人相处等内容,通过情绪、言行和行为暗示,展现了老人们虽然生活艰辛,但态度依然豁达乐观的群体形象。同时,将这种人文关怀渗透在个体的书写中。摄影师蔡涛说:"我想通过对'曾经经历磨难的、即将离世的老人'的拍摄,表达对作为个体人的生命的尊重,就像是对待家人或者自己。"[61]正是带着这样一种悲悯情怀和对生命的敬畏态度,创作者聚焦于老人细琐的生活状态,极力捕捉在平静、无聊、缓慢的生活背后,富有戏剧性和鲜活性的生活场景和生动细节,呈现出老人的生活状态、生活态度和生命意志,使影片富有浓浓的人情味。毛银梅老人爱管闲事,喜欢唱歌,对生命有种乐观态度;林爱兰老

[59] 苏智良:《关于日军慰安妇制度的几点辨析》,《抗日战争研究》,1997年第3期。
[60] 钟大年:《纪录片创作论纲》,北京广播学院出版社1997年版,第128页。
[61] 内容来源于作者对摄影师蔡涛的访谈,时间为2018年1月11日。

人敏锐多疑，疾恶如仇，对生命具有一种刚毅果敢的态度；李美金老人善良淳朴，性格乐观，对生命有种随遇而安的心态；李爱连老人敏感直性，善良健谈，对生命有种淳朴的仁爱之心。对此，影片没有刻意强化一种"独白式"的作者观点，而是让老人回归常人位置，使其在原汁原味的生活中再现自我、表达自我，保留每个个体独特的声调，形成了内容上的多重叙述。与老人乐观的精神形成强烈对比，影片又呈现了老人年老体衰、生活困窘、内心孤独的身体和生理状态，形成了表达上的差异声调。见证者和援助者对于老人的生命态度又通过细微之处的捕捉形成了结构上的多重声调。米田麻衣讲述王玉开阿婆面对"日本人的照片笑了"，体现了历史延宕中的宽容；养老院院长的叙述构成了林爱兰老人的生命演绎；张双兵老人的善意援救与自我愧疚又形成了一种意图悖谬。正因如此，这些多层次、多声调的叙述将影片的主题意义敞开面向观众，引发观众参与和对话。如韦绍兰老人所说："这世界红红火火的，真好，吃野东西都要留出这条命来看。"这种极具震撼力的生命韧性"不靠始终难以令人满意的世界认识给它的东西苦熬，它可以用存在于自身之中的生命力量生活"[62]，代表了老人没有消极否定自我、逃避生活、怨恨历史，而是以一种仁心与善意，以及顽强生存的信念和乐观态度，汇成了影片敬畏生命、肯定生命的伦理旨趣。

这种伦理旨趣不仅体现在影片内容中，还渗透在创作者和老人主体间关系的建构中。他们将老人作为一个生命主体而非客体去对待，尊重老人的意愿，尊重老人的生活习惯，关爱并理解老人的痛苦遭遇，与之建立了平等信任的情感关系。使拍摄者与拍摄对象成为一个"团结"的共同体，"为每个参加者带来了情感力量，使他们感到有信心、热情和愿望去从事他们认为道德上容许的活动"[63]。这种关系对于老人的生命意志是一种肯定和鼓励，对于创作者的生命意志也是一种超越和净化。如郭柯导演感悟道："看到这些老人晚年还那么积极健康地活着，我觉得我们有时候不要急功近利。她们给我最大的改变是，遇到困难不要去逃避，就是迎难而上。"[64]这种主体间相互感动的力量也融入创作中，使创作者通过"外位"和"超视"的审美感悟，构成了生命主题的复调表达，体现了敬畏生命、肯定生命与超越生命的伦理观。

[62] [法]阿尔贝特·施伟泽：《文化哲学》，陈泽环译，上海世纪出版社2013年版，第282页。
[63] [美]兰德尔·柯林斯：《互动仪式链》，林聚任、王鹏、宋丽君译，商务印书馆2009年版，第79页。
[64] 内容来源于作者对郭柯导演的访谈，时间为2018年1月13日。

五、创意与文化价值

《二十二》通过题材创意和文化价值发挥，借助电影艺术的传播力量实现对于"慰安妇"幸存者的人文关怀与生命观照，还通过纪实性和反身性，激发大众理性看待民族创伤，省思历史与战争灾难，在审视自我之中进行集体价值检视和心灵净化。

（一）探索敏感题材，实现对"慰安妇"群体的人文关怀与生命观照

20世纪90年代以前，国内媒体对于"慰安妇"受害群体的历史鲜有提及。1991年，从韩国"慰安妇"受害者金学顺起诉并要求日本政府赔偿开始，"慰安妇"问题才开始进入公众视野，国内媒体针对本国"慰安妇"议题的报道则主要是从2001年才开始的。正因为一定时期国内主流媒体和社会舆论对于"慰安妇"议题的导向缺失，致使公众对于"慰安妇"的认知并不清晰，更有甚者将之与"随军妓女"相混淆[65]，构成了"慰安妇"影视作品题材敏感、创作艰难，遭受商业拒斥的现实困境。从文化语境来看，据日本学者调查研究发现[66]，官方话语对于"慰安妇"受害者的历史始终是作为民族屈辱和父权传统的"负面记忆"而选择性"忘却"的，"但在民族主义的叙述框架下，'慰安妇'的小历史被封印在民族主义大历史的黑盒里，当民族主义需要她们的时候，就会启用这个符号，当民族主义不需要她们时，又会被封存"[67]。因此，"慰安妇"受害群体的每一次叙述与发声都是在艰难抗争中展开的。

在既定的文化语境中，如表3所示，中国"慰安妇"题材影视作品较早是从1992年的《半个世纪的乡恋》开始，2014年之后实现了类型和数量上的爆发与增长。梳理可见，部分代表性的"慰安妇"题材作品大多因为播出渠道、艺术表现、创作质量、传播影响等限制未能引起公众的广泛关注。《慰安妇七十四分队》从受屈辱和被压迫的民族立场讲述"慰安妇"的遭遇，最终却解决于"悲情复仇"；《贞贞》再现了"慰安妇"的生存惨况，对于国民劣根性进行了反思与批判，但对于"慰安妇"的叙事还限定在民族书写；《黎明之眼》从"慰安妇"后代视角还原和反思历史，但人物塑造和情节设计

[65] 宋少鹏：《媒体中的"慰安妇"话语——符号化的"慰安妇"和"慰安妇"叙事中的记忆／忘却机制》，《开放时代》，2013年第3期。文中介绍，1992年外交部发言人在回应记者提问时曾将"慰安妇"称为"随军妓女"。

[66] ［日］石田米子、内田知性：《发生在黄土村庄里的日军性暴力——大娘们的战争尚未结束》，赵金贵译，社会科学文献出版社2008年版，第186—196页。

[67] 宋少鹏：《媒体中的"慰安妇"话语——符号化的"慰安妇"和"慰安妇"叙事中的记忆／忘却机制》，《开放时代》，2013年第3期。

表3 中日韩加"慰安妇"题材影视作品一览表

序号	影片名称	发行地区	类别	导演/编导	上映/播出时间
中国					
1	《半个世纪的乡恋》	中国内地	电视纪录片	章焜华	1992
2	《慰安妇七十四分队》	中国内地	剧情	陈国军	1994
3	《军妓慰安妇》	中国香港 中国内地	剧情	吕小龙等	1995
4	《阿嬷的秘密》	中国台湾	纪录片	杨家云	1998
5	《贞贞》	中国内地	剧情	乔梁	2002
6	《记忆的伤痕：日军慰安妇滇西大揭秘》	中国内地	电视纪录片	蔡雯	2004
7	凤凰大视野《最后的"慰安妇"》	中国香港	电视纪实节目	郭锡等	2014
8	《中国慰安妇现状调查报告》	中国内地	电视专题片	马东营	2014
9	《黎明之眼》	中国内地	剧情	吕小龙	2014
10	《三十二》	中国内地	纪录片	郭柯	2014
11	《芦苇之歌》	中国台湾	纪录片	吴秀菁	2015
12	《地狱中的女人》	中国香港	电视剧	吕小龙	2016
13	《二十二》	中国内地	纪录片	郭柯	2017
14	《揭秘日军"慰安妇"制度暴行》	中国内地	电视专题片	万小菡	2017
15	《大寒》	中国内地	剧情	张跃平	2018
韩国					
16	《微弱的声音》三部曲	韩国	纪录片	边永姝	1995、1997、2000
17	《慰安妇》	美国/韩国	剧情短片	James Bang	2008
18	The Never-Ending Story	韩国	动画短片	韩国导演	2014
19	《雪路》	韩国	剧情	李娜静	2015
20	《最后的慰安妇》	韩国	剧情	林睿	2015
21	《鬼乡》	韩国	剧情	赵正莱	2016
22	《我能说》	韩国	剧情	金炫锡	2017

续表

序号	影片名称	发行地区	类别	导演/编导	上映/播出时间
23	《鬼乡——未完成的故事》	韩国	纪录片	赵正莱	2017
日本与加拿大					
24	《从军慰安妇》	日本	剧情	鹰森立一	1974
25	《盖山西和她的姐妹们》	日本	纪录片	班忠义	2004
26	《渴望阳光》	日本	纪录片	班忠义	2015
27	《与记忆共生》	日本	纪录片	土井敏邦	2015
28	《等不到的道歉》	加拿大	纪录片	熊邦玲	2017

却饱受争议;《阿嬷的秘密》《芦苇之歌》讲述了台湾"慰安妇"受害者的遭遇并实现心灵治愈,但国内影响力较小;中国留日导演班忠义的《盖山西和她的姐妹们》和《渴望阳光》运用调查式的方式,形成具有史料价值的证人证言式影像纪录,但因播出国家受限、艺术感染力相对较弱等未能引起广泛关注。

而在国内引起公众普遍关注的"慰安妇"题材作品主要从《三十二》开始,其成功既有文化语境和传播环境优势,也有创作观念的突破。尤其将"慰安妇"受害者放置在当下的语境下进行纪实性、个体化、平民化、故事化呈现,颠覆了以往对于历史人物的纪录方式,使影片在内容与情感上具有亲切感、接近性和吸引力,其成功经验为《二十二》的探索奠定了基础。《二十二》既有历史叙述,又有人物刻画;既实现了以人证史的目的,又实现了以事显人的艺术效果,其中"人"始终是一个重要的表现对象。影片从表现这一群体对象,再到群体之中个体化的人,从被动言说到主动言说,破除了"慰安妇"叙事话语被遮蔽的状态,体现了对于弱势群体的人文关怀和生命观照,为同类题材创作提供了启示和借鉴。由表3可见,从2014年开始,国际上"慰安妇"题材的影视作品也不断增多,为"慰安妇"题材拓展与创新提供了多种可能。尤其是韩国同类题材的电影创作,从《微弱的声音》的直面揭示与社会反思,到《鬼乡——未完成的故事》运用史诗方式书写国族记忆与创伤叙事,再到《我能说》运用喜剧方式将民族创伤与当下社会焦虑相结合,实现了对群体和个体心灵的观照与治愈,探索了"慰安妇"题材在当下社会生活和文化语境中被重新激活的可能性。而加拿大华裔女导演熊邦玲的《等不到的道歉》也为"慰安妇"题材的跨国创作与纪实性表达提供了新的叙述视角,这些都为"慰安妇"题材影视作品的创作提供了参照和借鉴。

(二)发挥纪录功能,实现铭刻历史与反思战争的教育价值

迈克尔·雷诺夫认为纪录片主要有三种功能:"揭示或者保留、劝说或提倡、分析或者质疑。"[68]《二十二》主要发挥了前两种功能,使影片具有了历史价值、纪录价值、反思价值和教育价值,而前三种价值也构成了教育价值的基础。首先,"慰安妇"作为战争灾难中的受害者,其历史经历与生存状态具有人类学意义,通过对这些人物的追溯或"抢救式"记录有助于实现历史价值。其次,影片中的22位主人公是历史与战争灾难的亲历者和见证者,对历史真相具有发言权,对其证人证言的记录有助于揭露日军的残酷暴行,还受害者以真相、正义和尊严。再次,当幸存者老人们作为鲜活的个体出现在银幕上,这种真实性本身就极具说服力量,有助于带领受众进入历史情境反思历史和战争对于人性的摧残与戕害,最终,使影片通过劝说和提倡功能产生教育价值。与以往抗战题材影片的审美旨趣不同,影片舍弃了"复仇救国"或"英雄神话"的仇杀和鼓动模式,通过孱弱老人对于历史记忆的平静讲述,表现出对于历史过往的宽容和人生苦难的淡然态度,将战争、伤痛和仇恨化入生命。尤其在片尾,通过老人希望再无战争的普世价值呼唤产生感召力量,使年轻受众在感动、感染中自愿接受教育和"召唤",激发了理性爱国的民族情绪和反思意识。如观众在网络留言所说:"如今却通过一部纪录片,通过这些亲身经历者,这些受害者来了解这段历史,真的记忆深刻,感触很大";"我想说,这不是电影,这是警醒,警醒我们这一代人,还有下一代,国弱的后果是如何惨痛";"她们传达出来的,不是仇恨,而是对生命的爱与尊重"[69]。对此,面对国际政治时局中日本右翼多次修改教科书并篡改历史,日本政府多次否认"河野谈话"立场并否认"慰安妇"的反人类罪行而拒绝道歉,阻止将"慰安妇"文献申报"世界记忆名录",阻挠受害国在美国等地树立"慰安妇"雕像等种种行为,《二十二》通过记录功能的发挥,体现了国人用影像记录史实,揭示历史真相,维护民族尊严,反思战争的积极责任,也实现了年轻人铭记历史、反思战争的迫切补课,促进了国人对于民族情感和大国情绪的理性抒发。

(三)对抗文化焦虑,实现对大众的心灵净化与共享价值传导

新世纪以后,随着后工业文明、全球一体化、文化资本化进程的加快,中国社会进

[68] 王竞:《纪录片创作六讲》,世界图书出版公司2014年版,第6页。
[69] 上述留言分别来自百家号讨论留言和微信公号讨论留言。

入社会转型与文化转型期,多元文化价值观念不断碰撞与融合,规定并内化为主体的生存方式。尤其是网络社会的崛起和新兴技术革命的冲击,在技术迭代与技术赋权之中,也加速了人类依托技术理性对于效率的全面追逐,加大了个体在社会中的生存竞争和压力,放大了主体间的文化差异,拉大了代际间的心理距离,使大众一方面在享乐主义、消费文化、即时文化之中享受着体验的快感,另一方面又在生存焦虑和文化焦虑之中产生价值丧失和信仰危机。在网络公共领域,从"别理我,烦着呢"的"烦文化"到弥漫当下的"咸鱼终究要翻身,但是咸鱼还是咸鱼"的"丧文化",体现了当下年轻人一种否定自我内在能动性的消极逃避心态。最终通过影视作品、媒体文化、商业营销的不断扩散与泛滥,形成了年轻人自我解嘲甚至与主流对抗的价值观念。在此背景下,《战狼2》《建军大业》以及电视剧《深海利剑》都不约而同将"燃"作为着力点,强调积极担当的正能量态度是对抗"丧文化"的有力回应。光和映画总经理陈炯认为,电影就是要抚慰观众的体验感、优越感、存在感和焦虑感。[70]如果说《战狼2》是以激发观众的优越感对抗消极,那么《二十二》则是以抚慰观众的焦虑感抵抗消极。在主题立意上,《二十二》颠覆了公众对于"慰安妇"幸存者的刻板印象,使观众切身感受老人在苦难境遇中对于生命追求的"无声韧性",产生内心震惊并直击心灵。在题材与内容上,通过共享性价值,使公众通过共同性的民族记忆追溯与个体化的生活境遇产生关联,通过对照、检视、反省,引发群情共鸣和心灵共振。再次,从创作者本身看,尽管郭柯导演对于文化的反思还处于一种不自觉状态,但其拍摄动机和过程也是其个人生存焦虑下的选择,最终完成了自我审视和初心找寻的过程。"当我在面对他们的时候更多是在审视自己和他们的一种关系。就是你自己到底是一个什么样的人?我从中看到了自己。看到她们的生活,就是感觉自己不要太矫情。"[71]而网友也在留言中表达了生命感悟与思考:"我又一次真正地体会到生命的价值、活着的意义";"看完《二十二》最大的感悟就是永远都不要对生活失去希望"[72]。正是在这个文化焦虑的时代,创作者将自身的生存体验和文化思考投射到影片中,与时代、观众进行交流、对话,用艺术感染力实现对社会大众心灵上的洗涤和净化,也给迷茫中的大众一种心灵抚慰和价值引导。

[70] 杨雪梅:《〈战狼2〉〈冈仁波齐〉〈二十二〉,内容强势,营销如何不拖后腿》,娱乐资本论,2017年12月4日(https://m.sohu.com/a/208260301_159592/?pvid=000115_3w_a)。

[71] 内容来源于作者对郭柯导演的访谈,时间为2018年1月13日。

[72] 上述留言分别来自百家号讨论留言和微信公号讨论留言。

六、宣发策略与商业探索

《二十二》在产业运作和宣发营销方面属于小成本电影、低成本运作。影片宣发营销通过逆向思维、精准定位、规避风险，借助于口碑营销和情感营销，积极造势和适度借势，变被动为主动，化劣势为优势，以小博大，实现了票房和口碑的双赢。

（一）通过众筹破除资金困局，聚合粉丝力量形成长尾效应

中国纪录片产业化刚刚起步，纪录片产业运行体系尚不完善，纪录片的院线发行也大多不为投资商看好。因此，采取有效方式破除资金困局是纪录片宣发的关键点。《二十二》在宣发之初就陷入资金缺乏的困境，受到韩国电影《鬼乡》的启发，郭柯导演于2016年10月26日，在腾讯乐捐公益平台采取众筹方式募集宣发资金，目标筹集资金100万元。项目筹集之初进度比较平缓，2016年12月17日，得益于央视《新闻调查》节目的报道，第二天款项就筹满了。对于《二十二》来说，央视报道不仅为其筹集资金普降了"及时雨"，更重要的是通过主流媒体的宣传对其社会价值和意义进行了充分肯定，这对于小成本电影来说是一个得天独厚的优势。

宣发阶段，片方共投入80万资金（40万营销，40万发行）启动宣传。面对资金匮乏的现实状况，营销方认为怎么盘活可用资源，用无形资源代替有形投入，实现效益最大化是做好营销的关键点。其前期策略之一就是发挥核心粉丝的作用。此次参与众筹的人次达29135人次，参与众筹的人以年轻人居多，营销方认为他们对于项目具有共同的认知和高度的认可，具有共同的梦想、追求，便于紧密联系促成团结；有公益心和担当精神，具有很强的参与意识和社会责任感，便于发动和号召。因此，在粉丝黏性的培养中，营销方注重信息沟通的公开、透明和通畅，专门建立了粉丝群，定期在群内公布经费使用信息和影片进展情况，使粉丝享有知情权之时增加了信任感和忠诚度；通过粉丝与导演互动等形式增强情感凝聚和信念传递使其感同身受，使每位粉丝感知到个体义务和共享责任，促使其主动宣传推广影片信息，积极传达影片的营销点和价值观。为了解决资金不足，2017年6月，影片又进行了第二次点映众筹，并开启了映前38个省会城市的大规模超前点映。点映众筹实现了一种互联网"定制"功能和"粉丝经济"，锁住了核心用户，使影片前期销售得到有效保证，并通过互联网话题发酵和口碑传播，实现了边际成本递减的长尾效应。此次众筹有2562名网友参与，其中大部分是年轻人和高校学生。据郭柯导演介绍："这一次建了微信群，在群里实时给他们发布消息，跟他们互动。因

为一些年轻人和学生的扩散能力非常强,这些都为影片后期推动起到了作用。"[73] 从实际效果看,在近八个月时间的长线营销战中,得益于粉丝策略和众筹积聚的粉丝力量与长尾效应,使影片通过长线发酵的口碑得到集中释放,有效降低了初始投入资本,不仅有效解决了前期宣发资金短缺的问题,也为影片积累人气和宣传造势奠定了基础。

(二)精准定位规避风险,借助明星声援和宣传说服引导社会价值认同

电影宣发前期,对于市场的定位是又一关键环节,"市场定位是塑造一种产品在市场上的位置,这种位置取决于消费者或用户怎样认识这种产品"[74]。市场定位既需要明确自身优势和劣势以及与其他产品的差异性,还需要明确受众定位和营销策略。项目启动之初,《二十二》营销方对于影片进行了清晰的市场分析和定位,并一反常规从劣势开始。基于民众对于"慰安妇"问题的整体认知状况,认为这部电影的劣势为:内容为"慰安妇"受害者,不具备"好看性";题材小众,内容敏感,基调沉重,容易引发恐惧心理和主题争议,处理不当容易产生风险;小成本制作,没有资金优势,物料贫乏,宣传推广都无力可借。认为电影的优势为:题材与内容都稀缺,具有珍贵史料价值;对幸存老人进行"抢救式"记录具有社会意义;强调民族历史不应被遗忘,具有历史价值。对此,针对影片的优劣势,营销方制定了逆向思维、避开劣势、合理引导负面情绪的策略,确定了"不贩卖伤痛,平淡克制,温情乐观"的电影宣传基调,以"感恩、公益、爱国、奶奶、奇迹、历史"为营销关键词,凸显"面对伤痛,不终日怨恨,但一刻不忘"的价值观。同时,强化优势和差异性,突出中国首部"慰安妇"题材纪录片的价值点;将郭柯导演作为主推的"品牌形象";通过各种有效策略引导受众了解影片的信息和特点;注重引发社会、历史、文化层面的讨论产生话题效应并吸引舆论聚焦。通过清博大数据分析(见图1)可见,从2017年1月到2017年7月,影片整体传播内容情感属性正面占75.61%。从图2热词分析可见,基本回避了劣势价值,出现了温情乐观的"尘封已久""感情""力挺""精神"等热词;在影片的优势方面比较突出,如"纪录""老人""郭柯""慰安妇""幸存者""历史""记忆""首部""史料""主流""人民""文化""状态"等热词,使影片宣传中的情感态度和价值点得以显现,这也说明影片前期的宣传策略总体是有效的,对于负面情绪的引导也是有效的。

[73] 内容来源于作者对郭柯导演的访谈,时间为2018年1月13日。

[74] 于莉:《电影产业概论》,上海交通大学出版社2015年版,第147页。

 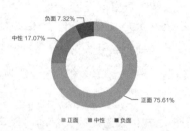

图 1 《二十二》传播内容情感属性　　　　图 2 《二十二》传播内容热门主题词
（数据图片来源：清博大数据）　　　　　　（数据图片来源：清博大数据）

受众定位上，营销方结合众筹参与者与影片接受的心理特点分析判断，将核心受众群体定位于 17—25 岁的女性、大学生或刚工作的年轻人。对于这部分观众为什么会对电影感兴趣，《二十二》营销负责人苏北淇认为，有些人前期对影片是有了解的，所以会有同情；然后就是认同，尤其是女性，她会设想如果我在那个年代会怎么样。[75] 从最终统计数字（见图 3）来看，《二十二》的受众女性比例为 62.6%，远远高于男性受众的 37.4%。从年龄比例上看（见图 4），20—24 岁的受众为最多，占比 35.1%；其次为 25—29 岁的观众，占 25.6%；20—30 岁的受众则占了 60.7%。这与营销方所确定的目标受众基本是吻合的，也说明了影片的受众定位是比较精准的。

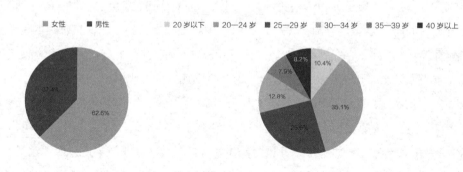

图 3 《二十二》观众性别占比　　　　图 4 《二十二》观众年龄占比

在营销策略的具体实施过程中，营销方主要针对物料使用和明星声援两个方面进行精心设计，强化影片的价值传导功能，促使受众对于影片信息与价值的认知和接受。在

[75]　内容来源于作者对《二十二》营销负责人苏北淇的访谈，时间为 2018 年 1 月 5 日。

图 5 《二十二》海报集合

物料设计上,强调不以老奶奶们的悲惨遭遇做噱头,秉持"不贩卖伤痛"的主基调,主打温情乐观、积极感恩。在海报设计上采取反常规的方式,即以文字为主要信息告知手段,以图片为辅助表意手段进行宣传说服。如图 5 所示,在海报的传达中体现了以女性为主要情感诉诸对象,通过蝴蝶、无颜少女像、地图等象征性意象,凸显营销策略中的深情凝视、温情乐观、积极感恩的主题。另外,运用醒目的数字和文字信息将影片内容、幸存者数量、众筹情况、票房进度、感恩致谢等信息及时传达,增强了和观众之间的信息告知和互动性。还通过具有鼓励、感恩、情感带动性的话语与观众进行对话和温度传递。对此,苏北淇称之为"闺蜜式"营销,像与闺蜜进行对话一样,化沉重为温情,在富有人情味的宣传之中不断强化营销中的情感态度和价值观,不仅有效解决了"物料荒",还有效进行了影片的价值观传递。[76]

此外,根据影片内容,判断女性观众可能会产生渴望被保护和得到支持鼓励的心理诉求,营销方制定了"主打女性视角,男性明星声援"的营销策略,这也是《二十二》前期能够积聚大众关注度,实现舆论正向引导的重要举措。采取该策略的原因是:其一,当前社会语境中,公众对于"慰安妇"的认知还模糊不清,急需价值引导;其二,结合影片受众定位,需要让女性有认同度的男性来做声援。为什么一定要先选择男性,而没有首先选择张歆艺来做代言,苏北淇认为:"坦白讲,中国是男权社会,你推一个女性出来的时候,这件事本身是有风险的。不管它是社会风险还是道德风险,但是基本上它跟

[76] 内容来源于作者对《二十二》营销负责人苏北淇的访谈,时间为 2018 年 1 月 5 日。

社会和道德的东西都是纠缠在一起的。"[77] 她认为，如果选择张歆艺代言容易让她的私人生活被过度关注，同时容易让受众引发联想，这样无论对于张歆艺本人还是这部影片都是一个巨大的风险，甚至会导致整个项目的失败。为此，从规避风险、顺应民意的角度，需要选择既有认同感又有榜样的力量的男性来为女性做代言，去为老人们正名和加油鼓劲，这也是在营销中精心构思的"着力点"。由此，在明星选择上确立了明确的人物设定：仗义，耿直 boy，能够替长辈鸣不平，无负面信息，在女性和公众中有较高接受度的男性明星，主要内容是录制视频宣传电影信息并为"慰安妇"幸存者声援。最终，通过精心选择和编排，形成了三八妇女节以张一山为首发，濮存昕、管虎、高伟光、吴刚等众明星后续加盟的声援团，利用明星的影响力对公众进行了积极的价值引导。通过几轮尝试，在社会舆论平稳的状况下推出了张歆艺的视频，从女性视角对"慰安妇"幸存者给予同情和声援。既合理发挥其作用，又规避了可能具有的风险。用苏北淇的话说，这就是营销，要不断"试温"，不断检验营销策略的有效性并及时做好调整和应对。该轮营销宣传中，张一山声援视频在各台播放总量超过千万并取得了良好的效果。张一山、张歆艺、力挺都成为网络热词（见图 2），通过清博大数据情感趋势分析（见图 6）可知，影片在 3 月 8 日和 4 月 28—29 日形成两个情感曲线高峰，分别为张一山和张歆艺的视频声援发布节点，都体现为正面情感态度，这也说明了营销策略和传播的有效性。由此，得益于营销策略的恰当选择，使得《二十二》的前期宣传得以突破，并在社会中形成良好口碑。

图 6 《二十二》传播情感分析趋势
（数据图片来源：清博大数据）

[77] 内容来源于作者对《二十二》营销负责人苏北淇的访谈，时间为 2018 年 1 月 5 日。

（三）线下活动造势，媒体和意见领袖助推，实现热点发酵和口碑营销

《二十二》在营销过程中明确宣发资金不足的劣势，注重利用一切可利用资源，化无为有为影片宣传积极造势。同时，也注重发挥题材优势，借助媒体宣传的力量，获得了更多的社会关注度。首先，利用明星策略，引起公众和媒体的关注，张一山、张歆艺和吴刚等都一度成为热点。其次，打造郭柯导演的"品牌价值"，利用前期《三十二》所积累的业界口碑，通过参加一席演讲、一直播、与张歆艺参加知乎 Live 直播等多项活动，在情怀、情感与价值传递之中扩大了社会关注度和扩散面。再次，开展"慰安妇"纪录片高校展映交流活动和众筹点映活动，利用面对面的口碑传播优势和大学生的扩散能力，使活动本身又成为热点事件，"38 城点映开启，共同见证'慰安妇'真实历史"被多家媒体争相报道。合理安排点映场次，一城只开一场的有效策略又保证了高上座率，点映后又有多家院线负责人找到片方，希望举行点映，用行动支持影片让更多观众看到，引发情怀之举。此外，上映前后，营销方还通过民间提前观影、举办首映礼、感恩答谢会等线下活动积极造势，凝聚明星、政府专家、院线影院、媒体、影评人、众筹人、普通网友等多方力量，创造话题和舆论聚焦点，使影片影响力得以广泛扩散。由此可见，对于一个小成本、小众题材的纪录片，并非只能"怨天尤人"或"听天由命"，而是也可以通过合理的策略设计和积极造势，凸显价值点，以小博大实现累积式营销。还可以通过情感的渗透，有效带动情怀和价值的传递，这也是营销之中最为有效的价值点，使影片公映前便获得了良好的口碑。

除了积极造势之外，《二十二》票房的突破更得益于媒体和意见领袖的助推。在《二十二》积极宣传造势的同时，传统媒体、网络媒体都分别从不同角度对影片给予宣传和支持。这既有媒体自身的导向需求，也有情怀显现，还有深度合作的结果，多向合流，使得这部影片公映前便具有了蓄积待发的气势。首先，中央电视台、《人民日报》、共青团中央、紫光阁等官方媒体映前对于电影给予多轮报道力挺，通过权威舆论引导，将《二十二》的讨论引向社会大众。其中，央视新闻频道曾对影片进行了四次密集性的报道，将其价值意义放置在民族记忆话语中进行"主旋律化"重构；《人民日报》及其新媒体端曾五次对影片进行报道，将其价值意义放置在国家话语层面进行政治性重构；共青团中央微博曾四次对影片进行力挺，将其意义放置在青年话语层面进行主流化重构。国家主流媒体的报道通过其权威扩散扩大了影片在社会精英阶层和社会大众中的影响。对其定调和定性更为影片贴上了"民族化""国家化"和"政治正确"的标签，潜在中抵制了负面言论的产生。而推断主流媒体力挺影片的主要原因在于，当下

图 7 艺恩网待映票房指数榜

"慰安妇"议题已成为国家政治甚至国家交往间重要的政治议题。通过央视网检索可见，截至目前，以"慰安妇"为关键词共检索到新闻报道5791条。一年内共有1245条，其中央视CCTV1共32条，CCTV13共975条，CCTV4共295条。2017年，《人民日报》、紫光阁、共青团中央等媒体端对于"慰安妇"内容的报道也非常频繁和密集。也就是说，一方面影片契合了主流价值的表达，使官方话语实现了对于"慰安妇"话语的征用；另一方面又体现了媒体人的积极责任，为影片舆论口碑扩散提供支持。其态度和情感一旦为民众所接受和认同，又会转化为购票驱动力。从这个角度看，《二十二》的经验具有不可复制性。

其次，这种助推得益于自媒体和泛文化媒体舆论领袖的映前助力，如Sir电影、one有影力、独立鱼、阿郎看电影、袁弘、视觉志、悦幕中国电影观察、桃桃淘电影等，很多文章都是10万+的阅读量。同时营销方也积极与《三联生活周刊》《Vista看天下》、澎湃新闻、观察者网、中国慈善家、《北京青年报》等泛文化媒体开展合作，使影片推广具有广泛的受众覆盖面和影响力。其中，自媒体意见领袖Sir电影从映前到映后先后六次发文推荐和力挺影片，其文章不仅具有高转发量和高评论量，还先后被共青团中央等多家主流媒体转载，成为聚合粉丝的重要发力点之一。映前，营销方又与之开展深度合作，组织毒

蛇观影团六城观影活动，为热点话题在网络社群中持续发酵和深入讨论起到关键性作用。影片上映之后，又有虹膜、一席、小野妹子学吐槽、Papi 酱、周黎明等具有影响力的名人通过微博、微信等平台对影片进行推荐。自媒体的助力使营销方精准找到了众筹以外的又一批核心用户，通过意见领袖的影响将影片口碑传入网络社群和熟人圈子，利用高信任度和弱关系连接，引发了"粉丝"效应，这也充分反映了当下新媒体时代受众参与的力量。"参与不仅是主动加入，还包括成为共享实践和文化的一部分"[78]，很多参与众筹的观众看到自己的名字出现在片尾都备感自豪。正如自媒体人毒蛇所说，《二十二》破亿，每个观众都是英雄。这部电影"不只是'政治正确'，还是'人性正确'，它能够戳进每个人的心"[79]。由此可见，从自发造势到群体助力，使影片的商业价值在映前得以显现。从艺恩网电影待映票房指数榜（见图 7）可见，2017 年 8 月 8 日《二十二》排名第七，影响力指数为 51.6，甚至排在《芳华》之前和《敦刻尔克》之后，显现了创造奇迹的可能。

（四）多渠道整合营销，媒体事件助燃引爆，实现舆论聚焦与票房突破

《二十二》从众筹开始就具有公益的性质，在其营销策略制定中，营销方也抓住公益价值点进行突破。其公益价值体现在：其一，人文关怀价值。能让更多人知道、看到并了解有这样一些老人的存在，凸显善心善举。其二，助力"慰安妇"研究和生活，凸显公益价值。郭柯导演承诺将电影产品销售收益及票房收益全部捐献给上海师范大学中国"慰安妇"问题研究中心，用于对"慰安妇"历史研究及幸存者的资助，使得影片的宣发更带有某种"使命"和"责任"。由此，借助于前期积累的口碑和社会影响力，营销方通过多种渠道与媒体开展深度整合性营销，使影片成为全社会共同参与助力的"公益性事件"。通过与新浪微博进行内容、商务合作和微博矩阵推广，实现了公益开屏、热门微博、热门话题、热门焦点图、热门文章、微博直播等深度报道，为舆论引爆和热点发酵提供了有利阵地；通过与百度新闻合作开设专场观影及 APP 开屏等实现资源置换推广；通过导演做客 UC 头条与网友互动，快手 APP 首页专属推荐视频等深入扩

[78] ［美］亨利·詹金斯、［日］伊藤瑞子、［美］丹娜·博伊德：《参与的胜利：网络时代的参与文化》，高芳芳译，浙江大学出版社 2017 年版，第 11 页。

[79] 孔狸：《〈二十二〉破亿，每个观众都是英雄》，Sir 电影，2017 年 8 月 20 日 (https://mp.weixin.qq.com/s?__biz=MzIzOTQ0MTUwMA==&mid=2247491668&idx=1&sn=fac188e5965cb4b308eca133bcabd506&chksm=e928a367de5f2a71501a109d22e38bc5ed01d0efa4cea04c5f6182d8e3663646bef9d4557969&mpshare=1&scene=23&srcid=0820uTTcgBhXwFZiSRNYpGHp#rd)。

图8 《二十二》票房走势
（数据来源：中国票房网）

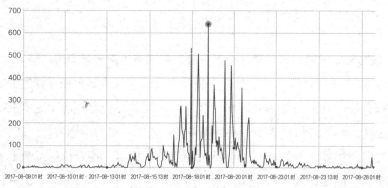

图9 《二十二》上映传播分析趋势
（数据与图片来源：知微微分析）

散影响力；通过淘票票平台给予票补，猫眼给予广告位推荐等公益支持拉动购票需求；通过与支付宝、QQ空间、WiFi万能钥匙等APP公益推广，使《二十二》在生活中的每一处都成为大众的注意点。"作为网络交流的一种手段，公益事件能激发强烈的热情并反映消费者自愿参与的价值观"[80]，带动了影迷群体持续刷屏，在实现公益价值的同时，也将这种热情、信任和责任转化为购票和观影动力，为票房突破积累了人气和热度。

[80] [美]C.A.普利司通：《事件营销》，陈义家、郑晓蓉译，电子工业出版社2015年版，第181页。

另外，《二十二》的票房突破还得益于首映日前后的舆论环境和媒体事件的助燃和引爆。映前，影片面临着优势和劣势并存的局面。其优势在于：其一，借助世界"慰安妇"纪念日时机上映，有助于获得媒体关注；其二，临近"八一五"日本投降日，通过抗日爱国的内容接近性，具有可被媒体关注的价值点；其三，8 月 12 日黄有良老人去世，8 月 13—14 日国内媒体又将老人去世的消息和《二十二》进行组合报道，增加了影片的话题度。由此，有利时机和突发事件为影片上映提供了有效宣传。其劣势在于：其一，选择暑期黄金档，被《建军大业》《杀破狼·贪狼》《战狼 2》《三生三世十里桃花》《心理罪》等大批强势影片夹击，压力重重；其二，影片首日排片率只有 1.5%，很难突破重围。对此，营销方和张歆艺通过多方呼吁为影片争取排片机会。而冯小刚导演转发张歆艺的微博来信和吴京的微博转发声援更是迅速成为"引爆点"。冯小刚导演的微博声援更是引发了整个明星圈、媒体圈、娱乐大 V 的圈层运动，几天之内其微博转发数超过 11 万次，评论数超 2 万条，点赞超 19 万，共有 120 多个超级大 V 转发，超过 50 位明星参与，覆盖用户突破 8 亿人次，成为 2017 年最成功的明星助推电影事件。影片热度"从 8 月 12 日到 8 月 16 日不断增长，其中 8 月 13 日、8 月 14 日的热度分别为 32.82、59.3，8 月 13 日是热度涨幅最大的一天，增长了 80.68%"[81]，这也说明冯小刚微博声援为影片提供了重要的助燃力量。通过新浪娱乐数据分析可见，其评论中 80% 的网友的观点是"走进电影院看一看"，其微博转发者和搜索者的地域属性与电影票仓的地域属性吻合。[82]这说明意见领袖通过情感态度的带动潜在激发了购买行动的可能性，使转发者或搜索粉丝已经化身"自来水"成为票房逆袭的有效力量。首映当日《二十二》的票房为 335.08 万元，排在票房榜的第五位，上座率为 28.7%，高于同期其他影片。影片的上映也引发了多种"情怀之举"。部分网络大 V、媒体组织和网友纷纷通过自发送票、相互赠票甚至激励活动带动朋友观看电影；部分核心粉丝通过预购票的方式进行锁场；有的粉丝甚至在影院主页上"喊话"要求增加排片。在这种"观看需求"的驱动下，迫使各大影院从第二日开始增加排片，排片率一度从 1.5% 升至 4.9%、10.9%，影片的票房（见图 8）也从 335.08 万元升至 1338.68 万元、2592.4 万元。创下 2017 年以前国产纪录片单日票房纪录，上映 6 天突破 1 亿元票房。和影片有关的"票房进度""三万余人众筹把影片抬进电影院""主题曲""童增为影片点赞""男子看影片笑出声被怒怼""遭截图制作表情包"等都一度

[81]　杨晋亚：《干货！揭纪录片〈二十二〉逆袭之路的数据秘密》，2017 年 8 月 19 日，新浪娱乐（http://ent.sina.com.cn/m/c/2017-08-19/doc-ifykcypq0237452.shtml）。

[82]　同上。

成为热门话题。

通过知微抓取数据统计,影片上映一个月期间,传统主流媒体报道共有867条,微博热议文章共有2376条,微信热议文章共有14943条,在猫眼电影、豆瓣上参与评论的受众超过了10万人次,"刷新"了民众对于"慰安妇"问题的态度和认知。可以说《二十二》的商业突围是在营销方积极造势、社会媒体保驾护航、意见领袖全身力挺、社交用户共情参与的基础上,化解劣势、转化为优势的一次营销探索,其中有很大一部分是具有偶然性的。其中也有遗憾,对比图8和图9可见,影片的票房和传播趋势中后期整体走势基本一致。票房上出现两拨冲高走势,第二个高点出现在8月19日,这一天票房累积过亿,也是舆论传播的高点。但是,从这一点之后,票房和传播指数都开始呈下降趋势。可见影片上映中后期并没有采取有效营销手段促进票房的持续增长,在舆论传播上也没有出现较大的高峰点,这也说明宣发营销中的后劲不足。对此,导演和营销方都表示,主要是缺乏营销资金,当时应当采取相应手段再做一轮营销,并将第三批观众带入影院。苏北淇说曾想通过融资解决这个问题,但是担心操作中不确定因素会带来更大的风险而放弃了。由此可见,对于敏感题材影片,如何在实现商业价值的同时做好风险防控,需要结合具体社会语境和市场环境来取舍和权衡。[83]

七、全案整合评估:"慰安妇"题材纪录片的社会良心与探索启示

作为国内首部"慰安妇"题材纪录片,《二十二》的探索中既有创意突破,又有欠缺不足。其一,在题材创意上,利用稀缺优势,探索"慰安妇"题材在当下语境中与大众心理的接近性和共享性;运用电影化思维打破常规化,以个体化叙述历史记忆的亲切性和感染力引发共情,为后续"慰安妇"题材的创作提供了经验借鉴。其二,在叙事策略上,采用微观叙事模式处理宏大题材,开创了"深情凝视"摄影风格和诗意化的历史叙述方式,借助于体验性的视觉说服使影片更具可看性、可感性和交流性。但是,影片在导演掌控、叙事结构、情节组织、叙事深度等方面还存在明显不足。历史反思意识还不清晰,对于影响"慰安妇"命运的社会、历史、文化等深层原因挖掘不够。其三,在社会意义上,成功规避敏感题材的创作风险,契合主流价值观,以悲悯的态度实现了对

[83] 内容来源于作者对《二十二》营销负责人苏北淇的访谈,时间为2018年1月5日。

于"慰安妇"群体的生命观照，以创作者的社会责任实现了对于大众的焦虑抚慰、心灵净化、情绪抒发和价值引导，产生了广泛而积极的社会影响。其四，在国际传播上，借助题材优势和影展便利渠道，恰当编码和文化输出，积极传播中国文化价值，产生了良好的传播影响，其不足也为其他影片的传播提供了宝贵借鉴。其五，在团队价值上，具有社会良心和人文情怀，具有较高的文化视野和创作品质，树立了良好的业界口碑和品牌形象，为后续发展提供了潜在资本和价值。其六，在宣发营销上，针对资金不足、题材敏感的实际状况，采取逆向思维、精准定位、以小博大的策略，强化了内容优势和品牌特性。通过合理借势和积极造势，使影片的社会价值、公益价值和口碑价值得以凸显，有效避免了风险，实现了口碑和票房双赢，最终以44.85倍（80万元宣发资金，300万元制作成本，1.7亿元票房收入）的小投入大产出，成为2017年度具有标本价值的电影案例。同时，作为一个特殊的个案，《二十二》的成功一方面取决于宣发方自身的努力，另一方面也得益于偶然性因素的助力。总而言之，《二十二》的部分经验具有可借鉴性，但是整体成功仍有不可复制性。

结语

尽管《二十二》的成功具有不可复制性，但是其创作探索又为"慰安妇"题材影视作品的再创作提供了启示。其一，小众题材稀缺性有助于提升关注度和聚焦点，优质内容和精良制作是获得高口碑的重要保障。从现实状况来看，"慰安妇"题材的电视纪录片相较电影纪录片开拓空间更大，可以加以挖掘和创作；在类型拓展上看，可将"慰安妇"题材与战争题材、民族电影、跨国电影，与后代人关联的史诗类型，与后代人关联的都市生活题材相结合，或者结合奇幻、动画等类型、元素，使"慰安妇"作品在题材、内容、类型上更为丰富，并扩大其影响力。其二，尽管题材严肃敏感，但是打破常规和创意探索有助于提升影片的吸引力和感染力。包括主题思想上要与主流价值观契合；内容设置切忌枯燥、说教、过度娱乐化；人物刻画应当破除刻板化和扁平化，关注个体，增强人物的立体、厚度，使观众产生亲切感和信服力。其三，在情节设置上，应当具有明确的历史意识和身份意识，注重挖掘主题的内涵深度，契合当下受众心理，强化现实接近性与情感关联性，引发社会共振。其四，在艺术表现上，可探索多元风格和表现形式，使影片更具可视性、可感性、可赏性，使受众获得良好的审美体验。其五，在宣发营销

上，应当合理规避敏感风险化解劣势，积极造势和合理借势赢得主动，使影片获得广泛的社会影响，促进其社会效益和商业效益的实现。总而言之，"慰安妇"题材影视作品也有探索和成长的空间，也可能成为既叫好又叫座的优秀影片。

（国玉霞）

附录一：《二十二》导演访谈

问：通过这个片子的创作，您已经完成了从剧情片导演到纪录片导演的转型，您对纪录片的理解是否有变化？

郭柯：纪录片更多要有尊重在其中，倒不是说剧情片不尊重，我认为剧情片更多是创造一个想象的空间和事件出来，它始终是虚构的。但是纪录片不一样，需要更多的耐心去发现、捕捉和等待。还有就是真实性，因为来源于生活，可能没那么多大喜大悲。比如片中我们看到那么多年过去了，但是老人们会用一种淡然的态度去面对，你会觉得非常震惊，但是静下来你会体会到这就是生活。这就是纪录片带给我们的东西，会让我们思考很多。假如是拍剧情片的话，会加入很多的想象，但纪录片就不会，所以就觉得特别宝贵。

问：看了下《二十二》的观众群，20—30岁群体的受众占据60%，您认为年轻人甚至很多"90后"为什么会选择看这样一部电影？

郭柯：其实这个我们也没想到。因为我们认为年长的人或者和时代接近的人会比较有感触，没想到主要是年轻人。可能有时候我们忽略了年轻一代的内心，我们每次都在说观众喜欢看什么，其实我们根本不了解观众。所以，我觉得我们的观众空间还是很大的。不要把他们想象成为没有责任感的人，其实现在关注的还是"90后"偏多。到今天为止，还有很多大学生与我们联系，知道我们在关注老人，想继续为老人做点什么。其实这也给我们提供了一点启示，中国电影的题材有很多，应当拍摄一些大家想看却看不到的，也让他们去了解。

问：《二十二》当初怎么想到采取众筹方式筹集宣发资金？为什么不多筹集一些资金？这种方式的优势和特点是什么？资金筹集等方面是否有一些经验可以借鉴？

郭柯：可能这个片子命里面就带着这个环节吧，走投无路，就是因为走投无路才去众筹的。众筹资金是一个经验的问题，其实我预想的宣发经费是300万元，当时和基金会沟通，基金会建议为100万元。之后一下就筹齐了，我们也没有办法再筹了，怕观众感觉像是骗钱似的。另外，也怕筹不齐300万元，会影响他们的效益。

采取这种方式的优势是这些参与众筹的人至少会持续关注这个片子，因为从众筹到上映有半年多，至少在他们心目中会有一个印象。八个月之后，我们又进行了一次众筹，就是在38个省会城市提前观影，并且建了微信群，在群里实时给他们发布消息，然后跟他们互动，我觉得这个也是有一定帮助的。因为一些年轻人和大学生的扩散能力非常强，这些都为影片后期推广起到了作用。

有个遗憾就是当社会效应起来后，没有让第三批观众走入电影院。现在我们能够明显感觉是两批观众进院线观影。第一批是众筹的，对这个题材感兴趣的，第二批就是在"没有渲染伤痛"的口碑影响下进入院线观看的。其实当这个效应起来后，我们应当再做一次宣传（主要是没有宣发资金），没有把第三批观众带进来，将来再做片子会吸取经验吧。

问：宣发之初，"少女像"是从韩国受到的启示吗？您为何确定"深情凝视"这一口号？这四个字意味着什么？在创作中是否也有贯穿？

郭柯：对，是受到韩国的启示，因为当时去韩国，看到他们做得非常好。所以，我们的剧组女孩就设计了一个"麻花辫"，然后就做出了这个，把它作为我们宣传的一个主要标识。这个少女像的寓意比较深刻，也易懂，而且又非常温和，这些元素都是我们想要的。"深情凝视"这四个字是台湾的剪辑师廖庆松提出来的，其实也不是他提出来的，而是他看到了。因为我做精剪的时候他看到了，他说就是在"深情凝视"这些老人，这种凝视也很珍贵。所以我就用了这四个字，也比较准确吧。拍的时候也是用这种语言去拍摄的。这个还是跟现场拍摄有关系，比如说有些老人，我们去了很多人采访；有些老人确实家里环境不是特别好，然后身体也不舒服，我就觉得真的不应该进去打扰她。你不能说我到了，然后我一定要进去让你知道我的存在，其实真的不用这样。有的老人房间真的很小，开着门又很冷，然后她还吃着药，我们就在窗口看看她就行了，就不要去打扰她了，真的是有这种感受。

问：用这样一种日常化的方式拍摄，是否考虑组织的时候可能会结构松散或者没有支撑点？

郭柯：有啊，正好，这是导演该干的事，看你有没有信心把它做出来。我们拍的时候说实话知道这个片子可能很平淡无聊，但是这种平淡无聊是真实的，才敢这么去做，所以当时所有的包袱都扔掉了。你就看着这些老人，像自己的奶奶一样，就平平淡淡地把她们的生活记录下来，然后跟某个老人聊聊天，讲讲昨天的事情和今天的事情，我觉得能串联出一个故事。但是，我想这个故事肯定不会大起大落，当时心里也不是特别有底的。这依赖于以前拍戏的经验，就是不一定知道什么是对的，但我一定知道什么是不对的。如果我们按照以前的想法去拍，一定是不对的。所以我们一定不做不对的事情，就先往前走。

问：现在这个片子您在整体组织中是否也有一个明确的叙事结构或叙事内核？

郭柯：我非常明晰的内核就是这22位老人一定要出现在这个片子里，其他东西都不是特别重要。首先要把这22位老人呈现出来，然后再重点呈现其中四位老人。每位老人的身份是相同的，但是她们又各自不同的背景和生活经历。当我把她们组织起来就已经有戏剧效果了。我当时非常相信这一点。当然，它不能跟商业片相比，没有那么多人为设计的东西，当时我想片子这样做应该是没有错的。

问：在《二十二》的创作中，您的目的非常明确，重点在于表现这些老人的生存状态，而不是历史；为什么要选取这个角度，避开历史史实而着重于她们的生存状态展现？

郭柯：我觉得历史不需要硬把它添加进去。另外，我看到这些老人，生活也是特别凄凉，我跟着自己的感觉走，我觉得那些相对不是特别重要。否则就变成历史资料片了。多年之后，当这些老人不在了，也会特别遗憾。我尽可能把她们的生活状态呈现出来，这也是为以后做的片子。历史方面，有苏教授、张双兵老师，他们做了太多的工作，我不能做重复的事情了。

问：片中很多空镜头都与时间关联，也是一种修辞手段，为什么要如此不断地重复和强调？

郭柯：其实我们在现场拍摄的时候，先会进到屋子里体会一天半天，看看屋里有什么，感觉这个东西有意思就拍了。就是顺势去拍吧，我就在监视器后面看。主要是后期

的时候我去选，我觉得这个东西是她房间里的东西，就应该呈现出来，而这个东西很能代表她，并不是很特别的艺术手段。不管天空还是房间中的东西，只要是内心有感受的，我就都拍。（问：当时可能不一定想到会用到哪？）没想到，在后期剪辑的时候在脑子里就会蹦出这些画面。

问：片子整体也富有诗意，为什么要呈现出这种风格？

郭柯：这个东西（诗意）要归功于摄影师，他的画面表达就像散文一样，也比较有意境。它的空间很大，它不像小说那么具体。我当然也喜欢这样的风格，刚好又遇到这样的摄影师，所以我最后组合的时候自然就流露出这种情绪来。

问：片中老人有几重无法言说，就是当说起自己的心灵创伤，她们面对子女会沉默，面对他人会沉默，面对自己也沉默，这些沉默也是您通过剪辑组织和强化的，您是如何看待这种沉默的？您想在这种沉默中表达什么？

郭柯：我觉得沉默才是最有力量的。一个人沉默的时候，它内心就像泛滥的湖面一样，看似平静，其实暗潮汹涌。当一个老人沉默时，当然前后是有连贯的，更多是激起观者内心的感受，沉默就是一种高级的处理方式吧。我觉得老人沉默的时候我肯定要把这些画面呈现出来。虽然我无法感同身受去感受她的内心，但是一定知道这些受过伤害的老人在这个时候会沉默，我相信大家一定能看懂，因为我们都能体会到，大家都是人。我们也会站在一个普通观众看待老人的立场上去拍这个片子，普通观众一定能感受到。因为我不觉得她能说出来，她只能在那儿沉默，如果可以选我也一定选择沉默。

问：《二十二》在整体叙事上比较弱故事化，您对于片中的细节运用有什么体会？从剪辑上您如何通过视听语言传递您的情感和态度？

郭柯：因为在拍的时候就知道这个片子不会太激发人的情绪，而且在剪的时候我们也本着一个态度，就是让大家能看懂就行。当然肯定有大家坐不住或者略显无聊的时候，但是我觉得这种无聊是因为观者没有跟这个老人产生关系。如果能够和自身产生关系的话，如果你把这些老人当成家人的话，我觉得这种无聊就不存在了。当然，我用了一些小的手法，这倒是有的，包括每位老人之间的衔接，用一种比较柔和的方式去衔接，希望把拍到的自然、景物、天气能够内部连贯起来。包括雨和雨的衔接、燕子和燕子的衔接、毛像和毛像的衔接等，无形中把她们共同的命运联系在一起。通过这种内部的衔接，

就会让影片更加有生命力。包括海南砍椰子前后的连贯，我们用了很多方式想让大家感受到。

问：拍摄中如何看待拍摄者和拍摄对象的关系处理的重要性？您认为这种关系对于情感传递或影片呈现有何影响？

郭柯：会有直接的影响。因为不管导演、摄影还是录音，你尊不尊重她们，其实从你的专业手段上就能够看出来。你会选择用什么方式去拍摄她们，这都是有感受才行的。打个比方，比如我拍一个残疾人，这个残疾人是我的亲人，我一定不会去展现、去放大他们的这个点，我一定会去展现精神，他美好的一面、激励人心的一面。我觉得这是一种尊重，这两种拍法一定不一样。尊重还是很重要的，特别是在纪录片中，尊重你的拍摄对象，然后你给她什么，她才能给你什么。你如果是敷衍了事一两天就去把什么都问出来的话，她们对你也会敷衍了事，她们才不会对你说什么。当你真的把她当成一个正常的长辈去相处，充分尊重她，她对你是有感受的，她才会跟你说真话，也会非常放松地去做平时的事情。

问：听说您下一部片子也是关于"生命"或"生死"的主题，为什么您近几年对这个主题会如此敏感？

郭柯：下一部片子我可能会回归剧情片，但可能会用纪录片的方式去拍；会有剧本，但是我会在生活中去捕捉一些东西。因为我以前有剧情片创作的体会，所以下一部就想把两者结合起来。我确实对这个主题敏感，我曾经想过到火葬场等地方去体验生活。我可能会对人们容易产生共鸣的主题敏感一些吧。因为生和死是我们都会面对的，但是又想不明白这个事情，所以我对这个事情是比较好奇的。但不是通过影片去解答它，我是想通过拍片子的方式，用这种方式去接近它。

问：整体团队的组成状况及合作状态是怎样的？

郭柯：主创主要有十几个人，包括摄影、剪辑、录音、制片等。就是很幸运吧，遇到这个团队，大家价值观是一样的。虽然没有沟通，但是在现场我们知道什么东西可以拍，什么东西不能拍。和蔡涛的合作从《三十二》开始，所以更加明白，面对这些老人的时候应该怎么拍她们。和蔡涛合作非常愉快，我们在现场基本不用沟通。我通常只会告诉他老人今天做什么，然后怎么样，拍哪些就行了。他怎么拍，机位在哪，我都不用

说。我觉得这种方式来自互相之间充分的信任。跟观众也是一样,这种方式会有很多留白的地方,这也是尊重观众,尊重他们的人生经历和阅历,让他们自己去体会。我觉得录音师也是这样,我们没有在现场去探讨技术问题,因为这些东西对于纪录片来说已经不是特别重要了。你只要找到像他们这样技术合格,然后拥有一颗敏感的心的合作伙伴就非常愉快了。

问:在自己最好的年华,五年磨一剑,《二十二》对于您的最大改变是什么?老人给您哪些影响?

郭柯:我觉得是性格上的改变吧,不急躁了。以前在北京,压力大,也想着是不是该赶紧拍自己的东西了,做了十几年副导演了。现在不着急了,因为有些东西是水到渠成的,就是要跟着感觉走,有的东西不能逆天而行。你就踏实地过好你每个阶段就行了,有些东西自然而然就会来。

问:是不是也会受到老人们的态度的影响?

郭柯:一定会的,她们到晚年还那么积极健康地活着,这让我觉得我们不应该急功近利。包括韦绍兰老人,她们的这种生活态度也影响了我。

问:您从她们身上看到的最主要的东西是什么?

郭柯:也许看到的是自己吧。当我在面对她们的时候,更多是在审视自己和她们的一种关系。就是你自己到底是一个什么样的人?看到她们的生活,就感觉自己不要太矫情。她们给我最大的改变是,遇到困难不要去逃避,而是要迎难而上。《二十二》对我来说就是让我知道得失心不要太重,尽管不能回到 2014 年拍摄时的状态,因为已经经历成长和变化了,但还是要尽量让初心变得慢一点。

<div style="text-align: right;">访谈者:国玉霞</div>

附录二:《二十二》营销访谈

问:您是从什么时候起承担《二十二》的营销的?当时为什么要承接这个项目?

苏北淇:我是 2016 年 11 月听到《二十二》这个片子的,当时只知道是"慰安妇"老奶奶现在的生存故事,然后还有九个人(幸存者)。当时导演正在通过腾讯公益平台做众筹,听我的好朋友润之影业发行负责人刘倩羽提起这件事情,我觉得我愿意用自己的技能来做这件有价值的事情。

问:参与《二十二》众筹都是什么样的人?

苏北淇:什么样的人都有,因为我监控了第一轮的网络口碑,感觉第一轮可能还是年轻人居多,上了岁数的也有;经济实力并不太强,一千块钱算巨款了。

问:众筹的人也都是核心受众,如何看待和发挥这批粉丝的作用?

苏北淇:我们营销要去解决的事就是要不断让策略去落地,我的策略肯定是从一开始就定下来不能再去变的,除非我去检验它的阶段性成果时发现定的策略不太管用。所以在这个过程当中,对于一部电影他们是第一波观众,也是原著粉,是一直不能丢的。因为他们很关注影片,所以就要不断地给他们消息让他们知道电影的进展状况;还要让他们感同身受,就需要不断地让他们知道我们在干什么,市场状况是什么样的,要做到快速传递这些有效信息。在重要的节点上,包括后期上映,借助一些策略得当的语境,让他们能够认知我们所要达到的效果,让他们有更多的认同感,这样他们也会跟你站在一起,帮你去考虑后面要面对的是什么,所以这点挺重要的。

问:最开始《二十二》的营销是如何构思的?

苏北淇:最开始我和郭导,包括宣发团队其实在思考韩国和中国境况的对比,就是说为什么在人家那里可以有"星期三集会",有"分享之家",因为他们对受害者的关怀和保护是很重视的。韩国"慰安妇"的公益代言人很多,最出名的应该是宋仲基,所以我们就想在国内能不能也找一个代言人。

问：为什么要找代言人？

苏北淇：用代言人的目的就是在当下的社会语境中，帮助我们来进行恰当的价值观引导。让大家对"慰安妇"群体有一个正确的认知。现在可能通过《二十二》改变了一部分公众对于"慰安妇"的认知，但是在2017年的1、2月份，要改变社会上的基本认知还是很难的。另外，你想找一个一线身价的流量小生去给你代言，没有这个市场环境，想都不用想。所以我们就必须采取一个反常规的策略，用有限的资源找到一个合适的代言人，最开始敲定一定是位男性。

问：为什么一定要用男性？

苏北淇：坦白讲，中国是男权社会，你推一个女性出来，这件事本身就是有风险的。因为这件事是有社会意义的，它考验的是中国人的社会认知限度，所以首先排除了这一代言人不能找女性。营销是什么？就是顺水推舟的事，顺着民意和情绪往下推。所以，首先他必须是一名男性，符合现在的语境和所有人的心态，也能够让大家坦然接受。其次，中国社会大多数女性其实内心还是缺乏认同感的，所以你需要找德高望重的或者口碑比较好的男演员做代言人，对女性也是一个鼓励。再次，他的人物设定应该是一个耿直boy，是仗义的，感觉是一个晚辈能替长辈鸣不平，这样的人物设定大家容易接受。因为"慰安妇"之前在很多人的错误认知里就是妓女，很多人在心底里提到这个，都是一个边界不清的模糊概念。所以，利用明星效应以及恰当的人物设定，通过他们的引导便于让观众对"慰安妇"有一定的认识和接受。另外，这样一个人物设定对演员是安全的，对这个片子也是安全的，所以找来找去，首选了张一山。

问：张一山的视频声援反响怎么样？之后还有哪些明星参与录制视频？为什么不首先用张歆艺代言？

苏北淇：张一山视频出来后，网络舆情全是正向的。导演、发行团队都很开心，觉得我的定位是对的。之后陆续有濮存昕、高伟光、管虎、吴刚等都录了视频，又让张歆艺再录一段视频，她的角度完全就是女性与儿童，战争当中最大的受害者，这个逻辑大家是能接受的。常规营销公司可能上来就先推张歆艺，那么这件事推上去可能就死了。一是走不下去了，二是"二姐"（张歆艺）是个特好的人，但是"二姐"的私生活容易过于被网友关注。张歆艺第一轮视频出来，我们认为相对于张歆艺来讲是安全的。所以，张歆艺的点还是可以做，到6月份的时候我们就让张歆艺和导演一起去做了知乎Live。

问：您刚才说央视也做过几次推动，是怎么推动的？

苏北淇：去年12月份，央视《新闻调查》做了一个专题叫《一座慰安所的去留》，反映了国人对"慰安妇"的印象和认知。央视作为中国的主流媒体，没有回避，或者说没有去"顺意"他人的思维，我觉得这件事本身就做得很有价值；可以说作为一个媒体尽了义务，或者说尽了一份很重要的力。另外，它一直持续关注"慰安妇"这件事情。我们所面对的舆论大环境，并不是说光靠央视做专题就行了，或者说光靠《二十二》上映就行了。央视新闻频道一直是持续跟进的，而且是多个栏目同时持续跟进，我印象当中光《二十二》这部片子至少报道了三次，一次是《一座慰安所的去留》，还有白岩松那档以及王宁那档栏目。

问：是你们主动还是他们主动找你们？央视关注这个题材的原因是什么？

苏北淇：央视是主动帮我们，所以真的特别感动。他们关注是因为觉得这件事有背后的意义。

问：点映前后如何进行营销宣传，有哪些策略？

苏北淇：到7月份开始做点映了，点映的策略也做得很对，一个城市只开一场电影，至少让影院发现它是有满场可能性的。6月份的时候共青团中央包括几个大的公众号给了一些大专题，底下留言都能过百，你会发现大家对这件事的认同比你想象的，比电影圈本身的舆论要好得多。到7月份我们的策略就调整了，做泛文化类媒体，发现有一定的效果。很多电影媒体一开始是关注的，比如说新浪、搜狐、时光网，我们发一些物料视频，他们还是支持的。

因为点映成绩不错，我就逼着导演和发行人说咱们做个试片会吧，看一看管用不管用。试片会请了几十个媒体，包括一些泛文化媒体和主流媒体。在会上我们抛出一个话题，就是残酷的暑期档，我们一定要在8月14日上片。我作为主持，当时就直接问导演和发行："你的票房预期是什么？"因为当时我们也是在台下定好的，这个问题是一个话题点。我说咱们的预期就是1%的排片，20万观影群体换600万元票房。因为当年有20万"慰安妇"，如果能做到这个程度，至少我们可以告慰在天之灵了。另外我们给这个片子定了一个性，就是"三无电影"——无特效、无演员、无名导，因为今年所有的暑期档电影全都是大特效，我们就反着来，啥都没有。看片会效果不错，泛文化媒体回去又写公众号宣传推广，要的全都是半价。我们拍了一段视频叫《奇迹之路》，

猫眼点击量是 530 多万，解决了物料问题。然后发行那边到 7 月份日子也好过了，有关系好的影院在点映，还有 50 个影城陆续打电话说主动要求参与电影点映。

问："毒舌电影"为这部影片做宣传是自发的吗？上映前影片的口碑和媒体反响如何？

苏北淇："毒舌电影"前面也给我们免费发过，"毒舌电影""独立鱼"都是很贵的。"毒舌"出了一两次推广后，我说大家做个深度合作吧。然后在 8 月 4—6 日三天我们做了一个六个城市的"毒舌"点映观影团，请"毒舌"粉丝免费观影。"毒舌"微信上的读者都是核心影迷群体，而且是高级的核心影迷群体。电影看完了现场一片哭声，反响很好，随后有很多人愿意跟我们做更深度的合作。《北京青年报》在它的艺术专刊上发起的看片活动也是满场；"毒舌"北京是满场，其他城市是八成、七成上座率，已经非常不错了。第一轮观众的口碑有了，再加上路演中的点映，网络上也有声音了。"毒舌电影"等于从泛文化类又返回到电影类专业媒体本身，《北京青年报》也过来帮我们去推。到 8 月 9 日我们在电影院做了一场活动，请《看电影》的主编阿郎、侵华日军南京大屠杀遇难同胞纪念馆副馆长陈俊峰、演员张歆艺等观看影片。这场活动结束之后，大批媒体来采访导演，包括《南方人物》《人物》《南方周末》等泛文化类媒体。8 月 12 日，我们觉得应该赶紧找人力挺，当时最火的就是吴京，于是找吴京还有谢楠发微博。张歆艺也请很多朋友来发，没想到还请来了冯小刚导演，《二十二》就引爆了。

问：从这之后，基本上就不用太费力了？

苏北淇：对，后面的事情大家都知道了，我们基本上就是在公司接待各种媒体采访。票房首日，整个气势已经起来了。上映之后，网友就开始给影院打电话，质问为什么不排片。然后是院线方献爱心，也开始有大量网友锁场。之后，淘票票赞助了补票，猫眼给了一些弹出框广告。猫眼的 CEO 也转发了微博，后来这件事就起来了。

问：物料设计和活动宣传如何突破？如何体现营销创意点？

苏北淇：我们的思路就是所有的营销前期不出现老奶奶的画面，因为老奶奶的画面没有什么好看的，也容易招致网友质疑，所以真的是物料荒，一切常规的创意在这个片子里完全不能用。所以，我们就从女性的视角规避它。第一张海报用的是一只蝴蝶，就是一个"破茧成蝶"的概念，海报主题是"敬女性的坚强与不屈"，是跟张一山的视频

一起发的,我们的潜台词是把张一山的这段视频扩散成关于整个女性的事情,然后包括老奶奶们的遭遇,使其在女性群体当中有更深的认同感。

另外,我觉得凡事到大家价值观统一是有一个过程的,从情感共通到最后共情,我们想表达的不仅仅是同情,而是这些老奶奶穿越生命的那种韧性。我现在还觉得前期去主打韧性和不屈是很对的一件事情。上映第二周的周末我们做了一个答谢会,因为已经破亿了,所有宣传都是围绕"奇迹",我们就特别感谢,感谢媒体,感谢大家帮我们制造了这样一个热点,并承诺所有的善款都会捐出去。发布会、感谢会的口号是"你的温度是我的热度",这句话里没有说"感谢你",但其实是高于"感谢你"的,我们不断去传递这种感谢,我像你的朋友一样,给你反馈,告诉你我想跟你说的话。

问:从始至终都是这种情感传递?

苏北淇:对,一直是这样,包括我们的片尾,一定要加上所有众筹人的名字。包括我们所有的上映后的话题,以及海报的主题一直是对话型的。"因为有你所以……因为我们就是1%的观影群体。"我觉得我们做这件事,至少让大家感觉我是你的朋友,做这件事情让我们有一种相互依托的感觉,一种对话的感觉。后期基本上我们所有的内容都是对话型的,再有一个就是过亿的时候所推出的"一路走来亿万加持",这里的加持指的是每一位观众,所以我们的视角一直是很温和,就是朋友间的那种对话。别人问我这是什么营销,我说是"闺蜜型"营销吧。

问:这个片子的受众是如何定位的?

苏北淇:所有的营销其实都有性别区分,我的经验告诉我这部电影应该以17岁到25岁的女性为核心观影群体,甚至是17岁到30岁,因为30岁的女性可能很多都结婚了,有更多的家务事去料理,不可能作为我们核心的信息传导,所以我们第一关注的群体是17岁到25岁,第二群体可能要扩到30岁甚至30岁出头的样子。主抓女性群体,女性群体都要去看电影的时候,男性群体就不得不去看,因为谈恋爱的全部都是女性主导。当男性看完电影并认同它的价值观的时候,所产生的量是倍增的,这就有化学反应了。

问:您觉得年轻受众群体一般是基于什么目的去看这样一部电影的?

苏北淇:大家尤其是年轻人,对于"慰安妇"会有一定的了解,也会对"慰安妇"

产生深切的同情,特别是女性,会设想如果自身在那个年代会怎样,这也彰显了这件事情的意义和价值。

问:营销中有没有留下遗憾?

苏北淇:有遗憾,当时再做一些努力的话票房能过两亿元。首映第二周别的片子上了,应该买大量的票,就按常规片买票,占场次,然后出一些新的话题。我们当时应该把舆论口径拓宽,也就是《二十二》所帮助的群体不仅仅是"慰安妇"老奶奶,因为只有九个人,而应该是所有的战争受害者,包括"二战"老兵。如果把《二十二》的意义扩大到整个战争的受害者,甚至把它做成一个公益基金平台,可能会产生更大的价值和意义。遗憾的是做不了,我曾想过去融一笔钱,但是最后钱的收益率怎么办?导演已经说了这个片子的收益要全部捐赠出去,因此非常担心有什么差池,所以就放弃了。

问:之后有没有相应纪录片来找到您?是不是很有成就感?

苏北淇:特别多,文艺片比较多。我觉得最值得骄傲的并不是说我做了一个票房过亿的纪录片,而是偷偷地、悄悄地,在没人发觉的情况下,让所有人对于"慰安妇"题材纪录片有了新的认知,这是最值得骄傲的事。

访谈者:国玉霞

2017年
中国影响力电影分析　案例四

《冈仁波齐》
Paths of the Soul / Kang rinpoche

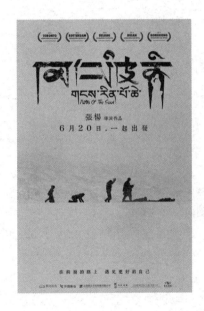

一、基本信息

类型：剧情片
片长：117 分钟
色彩：彩色
内地票房：10010.1 万元
北美票房：28184 美元
上映时间：2017 年 6 月 20 日
评分：豆瓣 7.7 分、猫眼电影 8.8 分、IMDb7.5 分

二、主创与宣发信息

导演、编剧、制片人：张杨
总制片人：李力
总监制：张昭
总策划：余镕才
执行制片人：成功
摄影指导：郭达明
剪辑顾问：孔静蕾、杨红雨
声音指导：赵楠、杨江

录音师：杨豪
剪辑师：魏乐
主演：杨培、尼玛扎堆、斯朗卓嘎、次仁曲珍、色巴江措、仁青旺嘉、达娃扎西、江措旺堆、仁青晋美、姆曲、扎扎、丁孜登达、索朗尼玛等
出品公司：和力辰光国际文化传媒（北京）股份有限公司、乐视影业（天津）有限公司、云南尚立文化传播有限公司、深圳马灯电影有限公司
制作公司：麦颂影视投资（上海）有限公司
发行公司：深圳马灯电影有限公司

三、获奖信息

2016 年 4 月，张杨获得第七届中国电影导演协会年度评委会特别表彰
2017 年 10 月，《冈仁波齐》获得第二届意大利中国电影节最佳影片奖
2018 年 3 月，《冈仁波齐》获得《青年电影手册》2017 年度十佳影片，张杨获得《青年电影手册》2017 年度导演

美学探索、文化想象与产业策略

——《冈仁波齐》分析

一、前言

 《冈仁波齐》是一部由中国第六代导演张杨执导的少数民族题材的艺术电影。该片于 2013 年底开拍，2014 年底杀青，2017 年 6 月 20 日上映，最终取得了超过 1 亿元的票房成绩。该片在实现同类艺术电影市场突破的同时，也得到了业界、学界以及观众的广泛肯定与赞誉，成为 2017 年度最具影响力的国产电影之一。

 影片《冈仁波齐》讲述了这样一个故事：藏历马年，正值神山冈仁波齐难得一遇的本命年。11 位藏民从位于西藏东南部的芒康县普拉村出发，踏上了历时一年、长达 2500 公里去往冈仁波齐的朝圣之路。这支队伍里有为父了愿的掌舵人、即将临盆的孕妇、行将就木的老人、自幼残疾的少年、一贫如洗的屠夫、懵懂烂漫的小女孩，他们无比虔诚，又都怀揣希望。途中，他们见证了婴儿的降生，也承受着老人的离世，虽偶有波澜起伏，但始终平静如一，以一个春夏秋冬的轮回，默默实践着他们的信仰。

 国外影评人普遍认为，《冈仁波齐》以其实验性的表现手法，为观众带来一种独特的宗教体验。美国知名权威电影网站《综艺》(Variety) 的理查德·凯珀斯 (Richard Kuipers) 认为，影片"以纪录片的形式拍摄，并由非专业但纯洁而信仰坚定的演员出演，张杨对于信仰和精神世界的积极观照，可以启发众多观众去思考人生中重大和细小的问题"[1]。《纽约时报》(The New York Times) 的格伦·肯尼 (Glenn Kenny) 认为："这部电影颠覆了纪录片和电影叙事的传统，说影片是'戏剧化'的会不准确，因为影片毕

[1] Richard Kuipers, "Film Review: *Paths of the Soul*", *Variety*, http://variety.com/2015/film/reviews/paths-of-the-soul-review-zhang-yang-1201604544/, 2105. 9. 29.

竟跟随着真实的朝圣者进行了一年的拍摄。但是影片精良且投入，使得观众无法察觉其中（编排与纪实）的差异。"[2]《好莱坞报道者》(The Hollywood Reporter)的黛博拉·杨（Deborah Young）认为，影片创新地"模糊了纪实与虚构的边界，使得怀有同理心的观众一同踏上这段不可思议的旅程，即便坐在影院的座位上也会感受到苦楚，就仿佛自己也在朝圣的路上"[3]。《洛杉矶时报》(Los Angeles Times)的罗伯特·阿贝尔（Robert Abele）关注到影片所提供的灵修式体验，指出"影片本身从未刻意暗示痛苦，它像一个持续不断的冥想，有时吸气有时呼气"[4]。

与国外影评人的关注点相类似，国内学界也就《冈仁波齐》的美学、文化等方面进行了一定的探讨。在《发现自我的朝圣之路——〈冈仁波齐〉导演创作谈》中，导演张杨谈及了影片创作与拍摄的细节，指出影片的"拍摄方式更接近于纪录片式旁观、冷静记录的风格，而不是去参与"，王红卫则认为："《冈仁波齐》不仅是大家想象中的西藏和拉萨的故事，它更接近于当下电影环境所缺失的那一部分电影精神之所在。"[5]胡谱忠在《〈冈仁波齐〉与西藏文化形象塑造》中指出："电影不仅是记录，也是一次倾情的创作……尽管张扬电影中的西藏文化形象相对于大众文化的西藏想象而言，并没有全新的内容，但他的故事仍旧有震撼人心的艺术效果。"[6]曾晖、孙承钢在《神山大爱——浅析影片〈冈仁波齐〉》中认为："影片《冈仁波齐》通过展现藏民朝圣这一行为，把对藏传佛教的正确解读角度呈上大银幕。"[7]索朗央宗在《〈冈仁波齐〉：通往心灵深处的路》中认为，该片"没有以猎奇的心态去增加特殊的符号，也没有故意去渲染宗教气氛，更没有陈词滥调进行观念的植入，而是以一种开放性的姿态展示朝圣的全过程，让观众自己去体验和感受影片所带给每个人内心的震撼"[8]。

与国外影评人有所不同的是，国内的学者除了有关《冈仁波齐》的本体讨论外，还

[2] Gleen Kenny, "Review *Paths of the Soul*, a Road Trip Unlike any Other", *The New York Times*, https://www.nytimes.com/2016/05/13/movies/review-paths-of-the-soul-a-road-trip-unlike-any-other.html, 2016. 5. 13.

[3] Deborah Young, "*Paths of the Soul*: TIFF Review", *The Hollywood Reporter*, https://www.hollywoodreporter.com/review/paths-soul-tiff-review-825106, 2015. 9. 20.

[4] Robert Abele, "Majestic *Paths of the Soul* Rewards Patience with Serenity", *Los Angeles Times*, http://www.latimes.com/entertainment/movies/la-et-mn-paths-of-the-soul-review-20160606-snap-story.html, 2016. 6. 9.

[5] 张杨、王红卫、孙长江:《发现自我的朝圣之路——〈冈仁波齐〉导演创作谈》,《北京电影学院学报》2015年第6期。

[6] 胡谱忠:《〈冈仁波齐〉与西藏文化形象塑造》,《中国民族报》2017年6月16日第9版。

[7] 曾晖、孙承钢:《神山大爱——浅析影片〈冈仁波齐〉》,《艺术评鉴》2017年第15期。

[8] 索朗央宗:《〈冈仁波齐〉：通往心灵深处的路》,《中国民族报》2017年8月4日第8版。

涉及了与之相关的电影市场和产业的问题。路伟在《专访〈冈仁波齐〉出品人路伟：我只是在对的时间做了对的事情》中表明："每一部电影都有自己的观众，观众对喜欢的电影有自己的解读，这也是艺术片非常有力量的地方，能够从一部影片里看到人生万象，看到自己……（这）最根本的是能不能理解导演和影片，理解观众，能不能理解市场，我只是在对的时间，做了一件对的事情。"[9]李蓓蓓在《票房"黑马"电影营销策略研究》中认为："《冈仁波齐》做到了艺术电影的高口碑成功转化成高票房，其营销策略功不可没……与一般走高冷宣发路线的艺术电影不同，《冈仁波齐》的宣传重在'接地气'，意在激发观众的'自来水'……（并）有意识地邀请文娱各界的意见领袖发声。"[10]此外，尹鸿在《观众在哪里？——电影市场的分众、分层与分需》一文中认为，《冈仁波齐》获得高票房"说明中国电影的分众市场正在出现……中国电影市场发展到今天，已经初步具备了可以进行分众、分层、分需的条件"[11]。在《媒介·市场·生态——对当下中国纪录电影发展问题的一次讨论》一文中，梁君健认为《冈仁波齐》的成功表明"市场在从粗放向精细转变，不仅是从业者希望高品质电影的出现，观众以及发行商也都在追求高品质的电影"；同时，何苏六也指出，影片的成功"注定不可能成为一个大面积的现象，只是引发业内的一种评估和思考……不至于扩散到普通人群，因为真正有艺术价值品格的纪录片恰恰是小众的，就像艺术电影一样"。[12]

二、叙事特征：类型元素的融合与视角模式的建构

影片《冈仁波齐》的故事相对简单，情节甚至略显单调，但这并不代表其叙事毫无特色。相反，影片不仅在艺术电影的创作中融合了公路电影的类型化叙事，而且以一种独特的"纯客观内视角"建构起兼具美学风格与文化立场的视角模式。

[9] 于娜：《专访〈冈仁波齐〉出品人路伟：我只是在对的时间做了对的事情》，《华夏时报》2017年7月17日第32版。
[10] 李蓓蓓：《票房"黑马"电影营销策略研究》，《当代电影》2018年第1期。
[11] 尹鸿、张卫、路伟、高珊：《观众在哪里？——电影市场的分众、分层与分需》，《当代电影》2017年第9期。
[12] 何苏六、樊启鹏、梁君健、刘佚伦：《媒介·市场·生态——对当下中国纪录电影发展问题的一次讨论》，《当代电影》2017年第11期。

图 1 人、车、路

（一）类型元素的融合：公路电影的外壳与艺术电影的内核

影片《冈仁波齐》虽然是一部典型的国产艺术电影，但在叙事上却包含了部分美国公路电影的类型元素。

"公路片以一辆车（或多辆车），两个人（或一群人），一段情愿或不情愿的、有准备或无准备的、有目的或无目的旅程，最终是以一个突如其来的绝望的定格、以继续的永恒的无望（多为非主流公路片）或不尽相同于全片风格的伦理的温情（多为主流公路片）来结束全片。"[13] 由此可见，《冈仁波齐》确实包含了公路电影的几个基本叙事元素：一辆车（拖拉机）、一群人（藏地村民）、一条路（318国道）以及一段旅程（朝圣之旅）。

然而，上述元素仅仅构成了公路电影的外部叙事形态，正如李斌界定的那样："'公路电影'本身是一个空间概念，'公路'是一个形态，可以承载多种类型表现形式。公路形态电影中有公路片、'治愈式'旅途片、公路惊悚片等多种类型。"[14] 至于其内部叙事机制，则是由影片的具体叙事模式与结构来决定的。在这一层面上，相比于完全紧扣好莱坞经典叙事的"治愈式"旅途片，《冈仁波齐》在叙事上显然更接近于反经典叙事的公路片。

首先，这反映于该片反冲突、反高潮的叙事模式之上。不同于伙伴之谊式的"治愈

[13] 戴莹莹：《命运风景：挣扎或毁灭——公路片初探》，《北京电影学院学报》1998 年第 4 期。

[14] 李斌：《中国式上路的旅途治愈与现实书写——中国新近公路电影探析》，《电影艺术》2015 年第 1 期。

式"旅途片强调戏剧冲突的叙事特征,《冈仁波齐》中的朝圣之旅呈现出一种"生活流"的叙事形态。为了与该片极致写实的镜语风格相契合,导演张杨几乎是以"做减法"的方式来完成叙事的架构,不仅摒弃了激烈的矛盾冲突,而且弱化了人为的编排痕迹,只留下一条朝圣的故事主线,普拉村、拉萨与冈仁波齐山三个空间节点,以及丁孜登达的出生和杨培的去世"一生一死"的预设情节,力求用最平实的表现手法来记录朝圣队伍的实际生活和朝圣旅途。

其中,"路遇车祸"与"杨培去世"两场戏无疑是最具代表性的。

对于本应成为激烈冲突事件的"车祸"情节,影片采取了"反冲突"的处理方式。一方面,在表现车祸场面时,影片只交代了结果(拖拉机翻倒在路边),并无冲撞一刻的过程画面,这就大大降低了车祸事件本身强烈的视觉刺激性;另一方面,在车祸事后段落中,朝圣队伍并没有因肇事车主的疏忽而与其发生争执,而是放弃追责,让后者抓紧将伤员送往医院。随后,众人拉着板车继续上路,走一段,停下来,回到起点处磕头,磕头至板车处,再走一段,再停下来,再磕头……在如此重复的动作中,影片的叙事再次回归平静。当然,这在主题层面上可视作朝圣众人经受住了修行的考验;但同时,在叙事层面上也就将原本潜在的戏剧冲突消解于无形之中。

在处理"杨培去世"这场戏及其前后段落时,影片则呈现出"反高潮"的叙事特征。尽管这是影片预先设计、着重刻画的一场戏,并且位于结尾之前的叙事高潮节点处,但创作者既没有因此而大力渲染人物在面对生死时大起大落的情绪,也没有由此而继续展开所谓升华、救赎等意象性表达,而是以众人一以贯之的磕头和念经结束了影片。

其次,该片的"插曲式"叙事结构也与公路片十分类似。所谓"插曲式"的叙事结构,即"以'然后……接着……'的方式联结的一连串插曲","场景、连续镜头或某个画面彼此接续成一连串事件时,可以建立插曲式的叙事结构,而非仅用于进一步推展故事"[15]。

尽管《冈仁波齐》的故事结构大致可以分为三个段落,即在普拉村的筹备阶段、芒康至拉萨的朝圣之路,以及抵达拉萨和冈仁波齐山;但影片并没有固定而具体的剧本编排。《冈仁波齐》只有一个大体的思路,没有一个完整的剧本。导演张杨在电影开拍前仅仅对一些人物及核心事件有模糊的规划,"除了一个孩子会在路上出生,一个老人会在路上去世,这一生一死是我(张杨)早已确定的情节外,别的内容就没有那么具体了,

[15] [德]亚历山大·葛拉夫:《温德斯的电影旅程——赛璐珞公路》,黄煜文译,林心如校,台北时周文化事业股份有限公司2013年版,第24页。转引自李斌:《公路片:"反类型"的"类型"——关于公路片的精神来源、类型之辩与叙事分析》,《当代电影》2015年第1期。

需要边拍边琢磨"[16]。因此，影片除了较为确定的"朝圣"的主线外，其他诸如"请人喝茶""借住人家""打工赚钱""代人磕头"等支线均以插曲的形式穿插出现。其中很多情节与细节的灵感，都是来源于摄制组在拍摄过程中遇到的形形色色的其他朝圣队伍。这些零散的段落互相间虽然不成逻辑关系，但均因"朝圣"这一主线而被整合在一起，每当插曲结束，众人又重新回归"路上"。

如果说"治愈式"旅途片致力于一种"成长"叙事的话，那么公路片则追求着一种"反成长"叙事。反观《冈仁波齐》，该片既非"成长"叙事，亦非"反成长"叙事，朝圣队伍并没有因旅途上的形色人群、种种插曲而获得蜕变或就此沉沦，而是平静地面对和接受一切，初心不变、始终如一地向着信仰的方向前进。而这或许也是该片与公路电影之间最大的不同所在，也造就了其公路电影外壳、艺术电影内核的叙事特色。

（二）视角模式的建构：一种兼具美学风格与文化立场的"纯客观内视角"

在作为一部极具美学探索意味的艺术电影的同时，《冈仁波齐》还是一部典型的少数民族电影。

当一部电影涉及少数民族题材时，它的视角问题立刻变得复杂起来。在考察其"叙事视角"的同时，"民族视角"也是一个不可忽略的重要维度。

关于"叙事视角"，可参照热拉尔·热奈特（Gérard Genette）《叙事话语 新叙事话语》一书中归纳的三种形式："一是全知式视角，让·普荣称之为'后视角'，茨维坦·托多罗夫以'叙述者＞人物'（叙述者比所有人物知道的都多）的公式表示，也就是热拉尔·热奈特所说的'无聚焦'或'零聚焦'；二是限制性视角，即普荣的'同视角'，托多罗夫将之表述为'叙述者＝人物'（叙述者与人物知道的情况相等），热奈特则称之为'内聚焦'；三是纯客观视角，普荣称之为'外视角'，托多罗夫以'叙述者＜人物'（叙述者比人物知道的少）的公式表示，亦即热奈特的'外聚焦'。"[17]

关于"民族视角"，可借鉴饶曙光的界定："对少数民族生活的表现可以有两种视角，即'外视角'和'内视角'。'外视角'指立足于民族社会外部更大的参照系中观察民族生活，在对民族生活做'跨文化'的观察、理解的基础上，客观、典型化地描绘民族生

[16] 张杨：《通往冈仁波齐的路》，中信出版社2017年版，第151页。

[17] 参见［法］热拉尔·热奈特：《叙事话语 新叙事话语》，王文融译，中国社会科学出版社1990年版，第129—130页。转引自田亦洲：《新中国以来少数民族电影的视角范式及其多重模式景观》，《电影评介》2017年第13期。

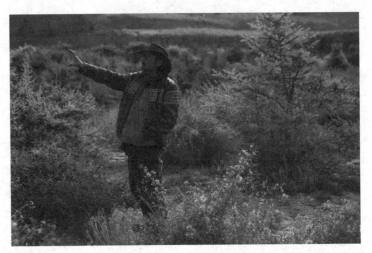

图 2 导演张杨

活。……'内视角'则是站在时代发展要求的高度和民族自身立场上观察外部世界,表明民族自身的思考和经历。一般来说,非少数民族身份的创作者大多采取的是'外视角',而具有少数民族身份的创作者大多采取的是'内视角'。"[18]

"叙事视角"与"民族视角"分别内含的多种视角类型决定了多种视角组合的可能性,少数民族电影也因此呈现出如全知式外视角、限制性外视角、限制性内视角、纯客观内视角等不同视角模式。

具体到《冈仁波齐》,该片采取的是一种"纯客观内视角"组合模式。这不仅构成了一种美学风格,更指向了一种文化立场。

作为一种美学风格,影片采用了"纯客观"的叙事视角。这一模式既不同于"十七年"时期少数民族电影全知式视角的"国家叙事",也有别于 20 世纪八九十年代的少数民族电影限制性视角的"个体独语",而是以一种冷眼静观的姿态记录着藏民们的日常生活与朝圣旅途,并辅以一种纪录片式的影像风格与之相契合。

[18] 饶曙光:《中国少数民族电影史》,中国电影出版社 2011 年版,第 373 页。

作为一种文化立场,影片选择了"内向化"的民族视角。首先,主创团队的民族身份虽以汉族为主,包括导演张杨是中国第六代导演的代表人物之一,但其创作早已摒弃了以往汉族导演在创作少数民族电影时的"他者化"与"汉族式"目光。如果说"十七年"时期的少数民族电影往往将汉族人物塑造成"拯救者"或"启蒙者"的形象,将少数民族人物放置于"被拯救者"或"被启蒙者"的位置(如《农奴》中的强巴一家以及《冰山上的来客》里的维吾尔族民众);如果说新时期以来部分第四代、第五代导演的少数民族电影中的汉族主人公(如《青春祭》中插队到傣寨的知青李纯、《黑骏马》中汉化和现代化的白音宝力格)更多是通过介入和体验少数民族地区生活,来抒发自身感伤、困惑与迷茫的情绪,阐发自身汉族主体的文化反思与想象,那么,影片《冈仁波齐》则借助纪实性的表现手法,将汉族身份可能对作品产生的意识导向影响降至最低,同时,影片消解了以往同类影片中少数民族角色与汉族角色之间的主次关系,没有了所谓的"启蒙者"和"被启蒙者",而是更多地将镜头对准这支全部由藏民组成的、前往冈仁波齐的朝圣队伍。

其次,这一"内向化"的民族视角还体现在影片对于藏语对白的使用之上。"十七年"时期,由于少数民族创作者的缺席以及社会政治环境的要求,大多数少数民族电影中的人物对白以及大量脍炙人口的电影歌曲(如作曲家雷振邦创作的《蝴蝶泉边》《山歌好比春江水》《花儿为什么这样红》等)使用的都是汉语而非本民族语言;20世纪末21世纪初,随着一批少数民族创作者的涌现,少数民族电影开始自觉地寻求民族主体性的影像化建构,少数民族语言逐渐代替了汉语普通话,而《天上草原》《索密娅的抉择》等影片也极具象征意味地展现了少数民族主体的"艰难发声"。[19]影片《冈仁波齐》在启用藏族非职业演员的同时,也选择了藏语对白,这就充分保证了少数民族文化主体性的在场。值得一提的是,《冈仁波齐》除了片尾曲之外,并没有任何配乐,但由藏语念诵的经文却遍布全片,形成了一种极具民族特色的背景音乐。

此外,影片并没有因民族视角的"内向化"选择,将其视域停留于少数民族地区的封闭范围之内,而是积极探索着叙事空间与文化表达的开放性特质。近年来越来越多的少数民族电影开始有意识地拓展故事空间,或展现少数民族个体的跨地体验(如《鸟巢》《塔洛》等),又或探讨异质文化之间的冲突与互渗(如《婼玛的十七岁》《静静的嘛呢石》《碧罗雪山》等)。影片《冈仁波齐》因其公路片的类型设定,呈现出显著的空间流

[19] 参见田亦洲:《新中国以来少数民族电影的视角范式及其多重模式景观》,《电影评介》2017年第13期。

动性,而其"坚守信仰""寻找自我"的精神内核,又使其并不局限于少数民族文化的表达,而是通向更为广阔的表意空间,具有了某种文化的普适性。

三、美学探索:影像、空间与宗教的多重实验

作为一部极具美学探索意味的艺术电影,《冈仁波齐》以偏向纪实化的镜语风格,极富流动性的空间建构以及颇具宗教感的符号表意,营造出一种特有的静穆之美。

(一)纪实美学:纪录电影的镜语风格

影片《冈仁波齐》的拍摄在"真实性"上下足了功夫,创作者通过真实记录与戏剧编排相结合的表现手法,呈现出一种"纪录片式"的影像外观,传达出一种直击心底的震撼力量。

影片侧重于记录藏民原本生活中就具有的质感。为了捕捉藏民的生活原貌,摄制组在普拉村昂旺格松家吃住三个月,其间去到其他各家,深入备选演员的生活,熟悉整个村子的气氛。最终,在村中的四户人家中,挑选出十多名村民作为演员,以他们自己的生活为基础,在影片中出演自己。除去少量预设的情节外,影片几乎完全将村民平时务农、作息的点点滴滴还原于影像之中,其间的台词也不过是劳作、闲暇时的家长里短。尽管纪实性的镜头语言所呈现的西藏文化与藏民生活客观而冷峻,但涉及相关表演和对话的情节,则依赖于演员本身以及导演的主观能动性。因此,在某种程度上,影片《冈仁波齐》的拍摄存在大量即兴创作的成分,自由度很高。这也是该片与传统纪录片之间的差异所在。纪录片通常是守株待兔般地等待事件的发生,这种等待又通常是客观并且置身事外的,而《冈仁波齐》则是在拍摄的过程中逐渐形成叙事和剧情。这就要求创作者介入到拍摄过程中,同时根据具体的情况及时编排剧情,之后再跳脱出来,以纪录片的方式表现内容。《冈仁波齐》有一个大致的主体轮廓,但并没有具体的情节编排,在拍摄过程中,可以不断地筛选以及重建剧情,任何有违影片所要传达的思想及气质的部分都将被删去。同时,为了表现出藏地朝圣的真实质感,摄制组在拍完一段影片之后,会直接给藏民演员看自己的表演,这样一来,村民们不单单只是导演调度的对象,他们也变成了影片的共同创作者。

为了建构一种"观察者"的客观视点,导演张杨要求镜头不要过分靠近演员,始终

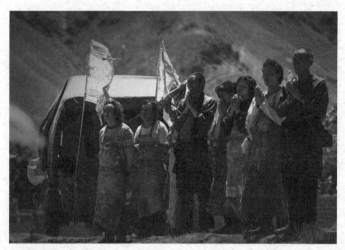

图 3 朝圣者虔诚祷告

与演员保持着一定的距离,从而建立起一种不打扰、不介入的"观察者"视点。为了实现这一纪实效果,影片"采用的是一比一点八五的画幅比例,这样更接近人眼的视域范围。整个影片也是以长镜头和固定镜头为主,景别尽量用全景。需要镜头动起来的时候,也只是跟随着演员动作尽量缓慢摇移"[20]。

在表现藏地风貌时,影片运用了大量的远景镜头和广角镜头。在影片开端,镜头就将山脚下的普拉村包纳其中,随后在展示条条藏地公路、种种山脉风景时亦是如此。而这也是多数纪录片在呈现空间环境时惯用的拍摄手法。

在表现朝圣之路时,影片多选取中全景别与中长焦段的镜头。中全景镜头不仅可将人物磕长头的动作完整地展现出来,同时也不至于因画面信息过多而忽略了每个藏民的个体性。而中长焦镜头并非纪录片拍摄惯常的选择,这也体现出导演剧情片的拍摄风格。对于该片而言,中长焦镜头营造出浅景深的效果,在产生显著电影质感的同时,更加突出了镜头中的人物个体,而非一味强调其与环境之间的关系。

在表现室内场景时,影片则追求一种借助镜头运动完成场面调度的拍摄方式。无论是在出发前的房间中,还是在旅途中的帐篷里,影片都通过镜头的缓慢摇移与焦点运动来组织群像的场面调度,时而辅以人物位置的主动变化,这显然比固定机位长镜头的处理方式要灵活、自如许多。

[20]　张杨:《通往冈仁波齐的路》,中信出版社2017年版,第197页。

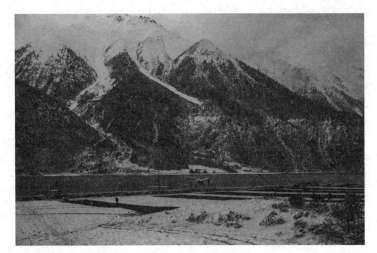

图 4 西藏雪山圣湖

同时，正是得益于这一类似"观察者"的记录方式，影片为观众营造出一种"静穆"的氛围与美感。

朱光潜提倡"静穆"的美学理念，认为它"是一种豁然大悟，得到归依的心情。它好比低眉默想的观音大士，超一切忧喜，同时你也可说它泯化一切忧喜"[21]。不同于热烈的大喜大悲的艺术创作会随着时间流逝失去本位，安静而肃穆的作品可令人在安静庄严中了然顿悟。影片讲述的是关于朝圣的故事，佛教修行讲求人生所在之处皆为道场，真实的生活就是人修行历练的地方，用"静穆"的方式表现村民们最为本真的日常生活、笃定的朝圣心念，无疑是与其主旨极为契合的拍摄策略。"纪录片式"的观察视点为《冈仁波齐》赋予冷静的气质，而满怀敬意的本真记录则为该片增添了肃穆的氛围。

（二）空间美学：奇观电影的空间建构

与众多藏族题材电影相类似，影片《冈仁波齐》也呈现出显著的奇观电影特质，这突出地体现在片中极具少数民族地域质感的空间建构上。

由于经济发展的相对滞后，西藏地区的自然、人文风貌远没有东部发达地区变化快，许多地区的环境、建筑、服装等在多年来都几乎保持不变。另外，高原的地貌本身就不同于其他丘陵、平原地区，这也使得该地区的自然风貌在银幕上透露着显著的陌生化效

[21] 朱光潜：《说"曲终人不见，江上数峰青"》，载《朱光潜全集》第 8 卷，安徽教育出版社 1993 年版，第 396 页。

果，因而对久居城市的普通观众而言，具有一种强烈的魔幻感与吸引力。正如沈卫荣所说："雪域西藏成了一个净治众生心灵之烦恼、疗养有情精神之创伤的圣地。在这有可能是人世间最后的一块净土上，人们可以寄托自己越来越脆弱的心灵，实现前生今世所有未尝的夙愿。"[22]

具体到《冈仁波齐》之中，影片一开始便将镜头聚焦于普拉村这样一个地处藏区、相对隔绝又极具前现代特征的小村庄，对居住于此的藏民们的日常生活状态予以展示。米尔希·埃利亚德（Mircea Eliade）认为："对于仍具古风色彩的社会中的人来说，在这个世界中生活这件特定的事实就具有一种宗教价值。因为，他生活于一个由超自然存在者创造的世界中，在这个世界中，他的住宅和村庄是这个宇宙的表象。"[23] 冈仁波齐山作为一座高耸的山峰，在长期交通都极不便利的藏地无疑是自然造物者鬼斧神工的奇观，这种人力无法创造但又卓然屹立的高大山峰，很容易就被具有某种前现代性的文化指认为世界中心那神的居所，或者说是真理以及解脱之道的所在地。正如前文所述，影片仅仅是冷静、客观地记录着藏民生活、朝圣的点滴，但这足以制造出其他题材影片中所没有的奇观效果与文化魅力。

然而，影片《冈仁波齐》的美学追求并不止步于此，该片不仅超越了以往藏族题材电影将西藏作为内生东方主义的奇观想象，而且有效地打破了奇观与叙事之间的二元对立，通过空间的流动属性，将其具有奇观特征的自然、人文空间建构为影片叙事的一个有机组成部分。

首先，影片中的自然景观变换透露出时光的流转。该片摄制组自2013年底进入普拉村开机，拍摄一直持续到了第二年的夏秋时节，而影片也历时性地记录下了春夏秋冬的四季变换。因此，随着两千五百公里的朝圣之旅，影片中的自然景观渐渐从冰雪皑皑转变为春色遍野。而此时的影像完全超脱于单纯的奇观本身，甚至与影片的宗教主题融为一体，具有了时间与轮回的宗教意义。

其次，影片中的地貌景观更迭亦为情节推进的合理呈现。由于公路片的叙事模式，片中人物始终处于"在路上"的状态，因而空间的变化也成为一种必然。藏民从普拉村出发最终到达冈仁波齐山的朝圣旅途，也象征着一种佛教精神的修行之旅，即以茫茫宇宙中的一个简单表象为起点，穿越连接宇宙中心的通道，到达宇宙的中心，从而洞悉宇

[22] 沈卫荣：《想象西藏：跨文化视野中的和尚、活佛、喇嘛和密教》，北京师范大学出版社2015年版，第1页。
[23] 参见［美］米尔希·埃利亚德：《神秘主义、巫术与文化风尚》，宋立道、鲁奇译，光明日报出版社1990年版，第26页。

宙的真相。颇具意味的是，影片中的连通这两个空间的通道，则是一条现代化的公路。由此，可以引出以下第三个方面的探讨。

第三，影片中存在着对叙事空间以外空间的辐射与建构。尽管《冈仁波齐》展现了一个位于现代化社会边缘、近乎与世隔绝的空间，但是不难看出全球化背景下"现代性"的外部空间对其的种种渗透。观众更多会感叹影片中高原壮丽的美景以及村民虔诚的礼拜，却相当程度地忽略了影片所暗示的外部空间之存在与影响的种种现代化器物。

比如，国家对西藏的城镇化建设与扶持就时常在影片中浮现。藏民前往朝圣神山的路是由1951年入藏的解放军修建的318国道。通过它，藏民不需要地图或者导航设备，顺着道路向前两千多公里，便可直达神山冈仁波齐。同时，一部手扶拖拉机取代了马匹，让朝圣队伍能够将一行人的行李物品交由其搬运。并且，拖拉机上还分别用中文和藏文写着"扶贫开发"的字样。朝圣途中，孕妇临产，在设施相对完善的村卫生所中，由受过专业培训的汉族医生用藏语为其接生。

此外，影片还暗示了与藏民简朴生活并存的一个通向外部的空间网络。朝圣队伍在休息时，会拿出手机同家人通话，表达思念之情。这不仅意味着信号网络的覆盖，更表明一种信息传播方式的改变。又如，朝圣路上拖拉机因车祸损坏，可替换的零件需要到拉萨才可以买到，包括到拉萨后小伙子去工地打工，尼玛扎堆和杨培去洗车场帮忙洗车，此时的拉萨俨然不只是一方宗教圣地，同时还是一个贸易据点。这些均体现出在全球化趋势日益深入的当下，西藏地区与外部空间逐渐紧密的联系，而这种联系使得片中原本隔绝孤立的藏地空间变得流动起来。

（三）宗教美学：佛教电影的符号表意

当然，《冈仁波齐》也是一部佛教题材的宗教电影。它通过对普拉村藏民生活的表述，将佛陀所传法要以及精神内核渗透其中。这一点也通过朝圣者、朝圣器物、经文歌谣等具有宗教意味的文化符号体现出来。

首先，众人各异的朝圣动机，分别对应着佛教因果业力观念的不同侧面。第一种，由于前世今生的积累，处于不为外物打扰的状态，希望主动追求圆满解脱，代表人物是杨培。杨培为了照顾后辈辛勤劳作，一生没有出过远门，为人朴实、善良，加上心怀礼敬诸佛的愿力，恰巧适逢藏历马年，促成了他前往冈仁波齐朝圣的行为。第二种，因为内心的不安与痛苦而踏上了朝圣的旅程。尼玛扎堆的父亲一直想去拉萨，然而突发脑溢血去世，对此尼玛扎堆非常懊恼。为了了却已逝父亲未完的心愿，加上不忍看到上了年

纪的杨培也带着遗憾离世，于是，尼玛扎堆主动作为朝圣队伍的掌舵人带领众人前往冈仁波齐。同样因内心苦楚而上路的还有仁青晋美。仁青晋美在扩建新房运输木材的途中出了事故，造成两死一伤，就此欠下几十万的债务，这也令全家痛苦不堪，因此，他想通过朝圣来"还债"。另外一个为了净化罪障的是江措旺堆，他家境清贫，又患有腿疾，平时只会帮人杀牛来赚钱度日，杀生使他的内心积累了罪恶感，于是，他也希望借朝圣洗刷内心的阴霾。第三种，则是被他人的业力裹挟，被动上路。比如，次仁曲珍和色巴江措的儿子丁孜登达。已经怀孕的曲珍觉得让自己的孩子出生在朝圣路上是一种难得的福气，丁孜登达就这样在父母的期待中，以及在六十年一遇的时机下诞生于世间。又如，九岁的扎西措姆，则是跟随着意图洗刷罪业的父亲仁青晋美一同上了路。

其次，诸种佛教器物的在场，也构成了影片宗教主题的视觉化呈现。其中，自然也少不了手板、皮裙、转经筒、念珠等与朝圣相关的物件。同时，还包括大片在西藏随处可见的五彩经幡以及风马旗，藏地的五色同汉地五行有着相似的内在脉络，彩色的经幡既象征着天地间的一切元素物质，也代表着各种利益功德。在大昭寺门口，尼玛扎堆的二儿子给村民们献上了白色哈达，白色在藏传佛教中代表着佛陀所说的佛法，也象征着西方清净的极乐世界。普拉村村民们向着西边圣城拉萨，以及更远西方的冈仁波齐朝圣，带着曲珍的舅舅土登喇嘛送的哈达，似乎再往西走就可以到达极乐世界。

此外，值得一提的还有贯穿影片始终的经文与歌谣。片中出现了大量咒语经文的念诵，不过这些咒语与经文多属于"息、增、怀、诛"四种事业中的前三种，即祈求平安增加智慧等祝福的祈愿，没有出现降妖伏魔的诛业咒语，这也契合了影片所追求的静穆质感，同时也避免了本身带有前设幻想的内地观众对藏传佛教误解的进一步加深。这些咒语经文包括了朝圣路上的《六字大明咒》，喇嘛为出生的丁孜登达送去启迪智慧祝福的《文殊菩萨心咒》，以及村民围坐在一起念诵的"皈依佛、皈依法、皈依僧"的三宝皈依。三宝皈依的念诵贯穿整个朝圣之旅，并出现于影片的结尾处。《冈仁波齐》也通过整部影片，表达出《普贤菩萨行愿品》中"念念相续，无有间断，身语意业，无有疲厌"的修行决心。

除去咒语以外，影片中还出现了一段藏语歌谣。在路遇车祸后，拖拉机毁坏，村民们没有办法，只能几个男人拉着生活辎重往前走，众人一边拉一边唱道：

> 我往山上一步一步地走，雪往下一点一点地下，
> 我和雪约定的地方，想起了我的母亲，

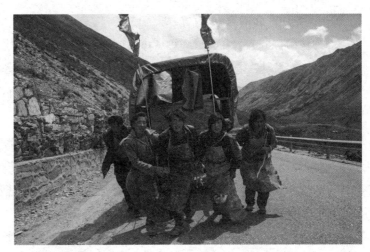

图 5 朝圣者拉车唱歌

> 我们同是一个母亲，但我们的命运不一样，
> 命运好的做了喇嘛，我的命运不好去了远方。

歌词唱出了命运的无常，同样也反映了朝圣十一人朝圣的不同原因。"诸行无常"是佛陀重要的法印之一，取要言之就是一切事物都会生成、维持、衰败以及消散，没有什么是一成不变的。生命历程中的种种事件作为果报，它们的因缘可能在此生轮回之前便已经种下，更不用提每个人的命运又在今生因为种种原因交织在一起。影片依照藏传佛教精神，捏合了一支朝圣队伍，出发时共十一人，加上在朝圣路上出生的小男孩刚好十二人，数字十二暗合了汉地天干地支的历法系统，同时也是藏历的一个生肖轮回。这十二个人虽有着不同的境遇，却因为机缘与业力一起踏上了朝圣之路。

四、文化意义：跨层流动、精神修复与身份想象

在文化层面，影片《冈仁波齐》因其文化表达的开放性与普适性，实现了宗教文化、民族文化、普世文化等之间的相通与共融；并且，由该片所引发的观影热潮，也极为深刻地折射出当下的社会现实与大众的文化心理。

（一）异质文化的跨层流动

影片《冈仁波齐》在完成一种叙事空间的跨地建构的同时，还实现了一种异质文化的跨层流动。作为一部少数民族的宗教题材电影，该片虽然借朝圣之旅探寻了佛教文化的精神，以藏民日常呈现了藏族文化的气质，但同时又不止步于此，而是致力于传递出一种普世文化的追求。

首先，影片客观的叙事视角与纪实的镜语风格，侧重日常生活的平实化呈现，而非故事情节的戏剧化结构。它既不会对观众产生明显的意识形态导向作用，也不会过多流露出个人化、主观化的情绪，而是借助客观、冷静的表达方式尽力保留影像原始意义的开放性，这也就为满足多元文化的需求提供了可能性。

其次，影片故事虽发生于相对闭塞的少数民族地区，但其文化表达却扩展至更为宽广的范围。影片以宗教文化为起点，再以民族文化为表征，进而以普世文化为旨归，最终以宗教文化为落点，在呈现出一种文化兼容性的同时，完成了这三层文化之间"轮回式"的跨层流动，完美地契合了其内在的佛教精神内核。这就既为佛教徒们在宗教中寻找到精神归宿，也为少数民族群体建构起文化认同，还使身处都市中的现代个体获得心灵慰藉。

当然，尽管《冈仁波齐》突破了原有少数民族电影相对狭隘的文化表达模式，最大程度上保留了文化的多元性与开放性，追求异质文化的共通；但同时，也正是由于这一点，使得该片牺牲了异质文化原本应有的冲突性与复杂性。毕竟，在全球化日益深入的今天，"特定地区的生存体验总是与遥远距离外的甚至全球的社会变化过程发生跨地域关联，形成此时此地与彼时彼地之间的多元互渗关系"[24]，异质文化的对话与交锋已不可避免。这也决定了当代个体以及整个中国社会充满对立与矛盾的生存境遇，因而现实远非影片中如此单纯化和理想化。《冈仁波齐》虽然在具体的叙事中对西藏地区以外的文化空间有所指涉，但由于影片侧重点的不同，并没有进一步去洞悉和表现这种多重语境共同交织中所内含的悖论性与多义性。相比而言，同样作为少数民族电影的《碧罗雪山》《塔洛》等影片，其思想内涵与文化批判显然要比《冈仁波齐》深刻许多。毕竟，作为全球化背景下的少数民族电影，也"应在关注少数民族文化被国家主流文化边缘化、统一化的同时，看到西方文化对中国文化的冲击；在反映少数民族个体在传统习俗与现代

[24] 王一川：《文艺转型论——全球化与世纪之交文艺变迁》，北京师范大学出版社 2011 年版，第 3—4 页。

文明之间彷徨和游移时，了解当代中国在现代化转型中的整体景观"[25]。

不过，我们也无法在文化层面对影片《冈仁波齐》过多苛求，正是由于它主题上的单纯和普适，才使其成就了市场层面的突破，达到了普世文化所追求的"全球情感，在地认同"的高度。

（二）现实困境的精神修复

相比于《冈仁波齐》文本本身相对明确、纯净的文化表达，其观影热潮表象背后的时代氛围与社会现实，或许更值得我们去关注和探讨。

近年来，随着中国社会的迅速转型与城市化进程的不断推进，现代个体的生存境遇也发生了极大的改变，都市生活虽然带来了高度丰盈的物质享受，但同时却也模糊了人内在精神的归属与所向，因而信仰力的缺失与意义感的失落成为当代人所面临的主要问题。正如赫伯特·马尔库塞（Herbert Marcuse）所说："发达工业社会引人注目的可能性是：大规模地发展生产力，扩大对自然的征服，不断满足数目不断增多的人民的需要，创造新的需求和才能。但这些可能性的逐渐实现，靠的是那些取消这些可能性的解放潜力的手段和制度，而且这一过程不仅影响了手段，也影响了目的。"[26]尽管生存的压力不再如此紧迫，但人们却似乎很难从相对富足的物质生活中获得精神的满足，找到存在的意义。

某种程度上，影片《冈仁波齐》的出现，恰恰为大批身处如此现实境况中的现代个体，指明了一条之于其精神困境的有效出路。

从接受的角度来看，影片在拍摄手法和主题表达上都极易引起观众强烈的代入感。当观众安坐于黑暗的电影院中，注意力集中在发光的银幕上时，平淡的影像使观众进入到一种"观察者"的状态之中，类似于佛教所追求的在内心宁静不动的状态下观察世间万物、审视自己的"止观"的禅定境界，即"作如是观"。影片中朝圣的藏民形象不一，性格各异，只因各自的心愿、烦恼、疑惑，甚至是巧合而结缘一同踏上去往冈仁波齐的路。观众身处自在的环境里对其予以静观，实则就是在观众生。进而，在"止观"的过程中，片中的众行者化为一个人不同的人生阶段，亦是一个人不同的轮回，在无数世的人生中，为男、为女、为少、为老、为妻、为夫，于是，物与我的边界慢慢消失，观看朝圣的一行人，也就是在观看着每一面的自己。而这也是之所以不同年龄、阶层、经历

[25] 田亦洲：《新中国以来少数民族电影的视角范式及其多重模式景观》，《电影评介》2017年第13期。
[26] ［美］赫伯特·马尔库塞：《单向度的人》，张峰、吕世平译，重庆出版社1988年版，第214页。

的观众,均能在影片中看到自己、产生共鸣的重要原因之一。

事实上,影片中的人物拥有各自的"业障",现实中的观众也心怀种种的"缺失",因而观众又何尝不是走在朝圣的路上。影片中的人物无论是经历了落石、积水、车祸等意外,还是见证了婴儿降生、老人离世等变故,始终能够平静自若,淡然处之,一直坚定、执着地磕着长头向着冈仁波齐前进。这无疑为同样面临着现实困境的普通大众提供了一种引导性力量:一方面,因片中人物的坚持而倍受鼓舞,种种裂隙与不满得以补足和释然;另一方面,在忙碌而不知所向的精神迷惘中,获得一种方向感与归属感。因此,与其像某些意见领袖或公众号所说,因《冈仁波齐》而体验了一次"灵魂的净化",倒不如说因《冈仁波齐》而实现了一种"精神的修复"。

(三)社会阶层的身份想象

与此同时,影片《冈仁波齐》还迎合了当前大众的一种社会文化心理,即对"生活方式"的诉求与想象。

当物质基础达到一定水平后,"生存"不再成为人们的首要目标,"生活"逐渐成为人们的重要需求。而不同生活方式的选择又代表了人们彼此相异的生活状态、习惯、偏好,甚至所处的社会阶层。

事实上,《冈仁波齐》率先在创投圈引爆口碑,并非简单地得益于片方的人脉资源与营销手段,而是有着更为深层的原因。

在英国《金融时报》2014年一篇报道中,"一项针对中国最富有人群的调查显示,这些人中信教者的比例高达50%,其中三分之一宣称信仰佛教"[27]。佛教越来越成为成功人士的信仰追求以及生活方式,作为一部佛教题材影片,《冈仁波齐》自然会受到这批富人阶层观众的关注。加之,影片故事与创投人士的自身经历之间存在一种强关联性,这批观众往往会将自身的经历代入影片之中,影片内含的价值观得到他们的肯定与追捧,也就不足为奇。于是,亲身观看影片进而亲力宣传影片,也成为他们实践这一生活方式的重要组成部分。

在金融圈、创投圈精英人士的推动下,走进电影院观看《冈仁波齐》,已远非简单的观影行为本身,而象征着一种精神文化的生活方式,隐含着一种社会阶层的身份认同。

[27] 壹娱观察:《〈冈仁波齐〉的成功:站在"朝阳区三十万仁波切"的肩膀上》,2017年7月,虎嗅网(https://www.huxiu.com/article/203734.html)。

正如让·鲍德里亚（Jean Baudrillard）所揭示的"消费意识形态"那样，"变成消费对象的是能指本身，而非产品；消费对象因为被结构化成一种代码而获得了权力"[28]，"人们从来不消费物的本身（使用价值）——人们总是把物（从广义的角度）用来当作能够突出你的符号，或让你加入视为理想的团体，或参考一个地位更高的团体来摆脱本团体"[29]。具体到影片《冈仁波齐》，正是在大批精英人士与意见领袖的话语建构下，影片获得了一种象征着生活方式、文化格调与阶层身份的结构性意义。中产阶层意图以此确立自身生活方式之于普通大众的品质感与优越感，进而向富人阶层靠拢；而普通大众则希望仅凭观看一部电影这样一种成本低廉的消费方式，去感受所谓精英阶层、成功人士鼓吹的"灵魂净化"体验，进而实现一种跨阶层的"文化想象"。所以，在大批涌入电影院对这样一部小众化艺术电影予以支持的观众中，有不少人的目的并非影片本身，而是为了由影片制造出来的能够满足其自身身份想象的符号价值。

五、产业策略：艺术电影的市场突围

颇为惊喜的是，《冈仁波齐》这部被贴有风格化、小众化、精英化等标签的艺术电影，取得了不小的市场突破。《冈仁波齐》与《皮绳上的魂》两部影片的投资成本共3000万元（前者约为1300万元左右），而《冈仁波齐》最终取得了超过1亿元的票房，创造了同类题材电影此前难以想象的奇迹。

（一）属性定位：对商业与艺术的"区别对待"

作为影片《冈仁波齐》的主要出品方，和力辰光国际文化传媒（北京）股份有限公司是一家以娱乐媒体资源为基础，专注于娱乐公关和娱乐营销的综合性娱乐公司。其业务涉及娱乐报纸、网站、杂志、视频节目、图片社、演出、艺人经纪、影视投资，立体覆盖娱乐产业的各个领域。

正是由于和力辰光对商业电影与艺术电影既兼顾并重又"区别对待"的理念，使《冈仁波齐》得以从最初的创意付诸实践，进而成就最终的影片。[30]

[28] ［美］马克·波斯特：《第二媒介时代》，范静哗译，南京大学出版社2000年版，第114页。
[29] ［法］鲍德里亚：《消费社会》，刘成富等译，南京大学出版社2000年版，第48页。
[30] 事实上，和力辰光并非只专注于电影项目，该公司也曾出品过多部电视剧，由于论题的缘故，此处不再赘述。

自 2012 年成立以来，和力辰光出品或参投的多部商业电影项目均取得了较为成功的票房成绩。其中，《小时代》系列电影无疑是最具代表性的（见表 1）。

表 1 和力辰光主要出品商业片[31]

上映日期	片名	类型	成本（万元）	票房（万元）	豆瓣评分
2013.6.27	《小时代》	喜剧/爱情	4700	48478	4.7
2013.8.8	《小时代 2：青木时代》	喜剧/爱情		29629	4.9
2014.7.10	《老男孩之猛龙过江》	喜剧	3000	20887	5.7
2014.7.17	《小时代 3：刺金时代》	喜剧/爱情		52156	4.3
2015.2.19	《爸爸去哪儿 2》	喜剧/家庭/儿童		22351	4.5
2015.7.9	《小时代 4：灵魂尽头》	喜剧/爱情		48842	4.6
2016.9.29	《爵迹》	动画/奇幻	13000	38290	3.9
2016.11.25	《冲天火》	动作/悬疑		3616	3.7
2017.8.11	《心理罪》	动作/悬疑/犯罪	12000	30397	5.1

"2013 年，和力辰光作为《小时代 1》《小时代 2》的非执行制片方，享有 20%的投资收益，获得票房分账收入 2926.27 万元。此外，和力辰光还转让了电影 10%的投资份额给乐视天津，获得制片业务收入 485.44 万元。以上共计 3411.71 万元，占当年营收的 84.01%。2014 年，公司作为《小时代 3》《小时代 4》的执行制片方，票房分账收入 1.14 亿元，占当年营收的 73.07%。2015 年，《小时代 4》的票房分账收入 1.02 亿元，占营收的 39.84%。"[32]

由此可见，在商业电影的开发方面，《小时代》系列电影为和力辰光带来了极为显著的市场效益，其票房分账也直接助推了公司的业绩。

[31] 数据来自中国票房（http://www.cbooo.cn/）与豆瓣网（https://movie.douban.com/）。
[32] 陈宪：《和力辰光 IPO：业绩成长依赖〈小时代〉神秘控制人持股乐视》，2017 年 9 月，财经网（http://stock.caijing.com.cn/20170914/4331797.shtml）。

然而,《小时代》系列电影在票房飘红的同时,其豆瓣评分却始终位于 5 分以下的较低水平,糟糕的口碑也为其冠以"烂片"之名。加之和力辰光与郭敬明在合作上的深度"捆绑",以及 2016 年《爵迹》一片的折戟,公司的形象定位与上市之路均受到一定的影响。

诚然,作为影片《冈仁波齐》的主要出品方,和力辰光的创始人李力与乐视影业的 CEO 张昭均对艺术电影有所偏爱,有着商品市场环境下难得的艺术情怀,这也成为这一项目得以实施的重要前提条件;但在更深层的动机上,和力辰光也希望借助《冈仁波齐》与《皮绳上的魂》两部高质量的艺术电影,来重新塑造此前因《小时代》系列电影等口碑不佳的商业案例而形成的固化形象。事实上,和力辰光对艺术电影项目的操作,也并非毫无经验(见表 2)。

表 2 和力辰光主要出品艺术片 [33]

上映日期	片名	成本（万元）	票房（万元）	豆瓣评分	获奖
2012.5.8	《飞越老人院》	2000	525	7.8	第 25 届东京国际电影节亚洲之风特别提及; 第 20 届北京大学生电影节表演艺术特别奖
2014.5.16	《归来》		29146	7.7	第 51 届台湾金马奖最佳原创配乐; 第 34 届香港电影金像奖最佳两岸华语电影; 第 30 届中国电影金鸡奖最佳录音; 第 16 届中国电影华表奖优秀电影音乐奖; 第 12 届中国长春电影节金鹿奖最佳女主角
2017.6.20	《冈仁波齐》	3000	10010	7.7	第 40 届多伦多电影节入围"当代世界电影"单元; 第 7 届中国电影导演协会年度评委会特别表彰; 第 2 届意大利中国电影节的最佳影片奖

[33] 数据来自中国票房(http://www.cbooo.cn/)与豆瓣网(https://movie.douban.com/)。

续表

上映日期	片名	成本（万元）	票房（万元）	豆瓣评分	获奖
2017.8.18	《皮绳上的魂》		328	7.3	第51届台湾金马奖最佳改编剧本、最佳摄影等提名；第19届上海国际电影节金爵奖最佳摄影

早在公司成立之初，和力辰光便与张杨合作了《飞越老人院》这一项目，之后的《归来》更是创下了当时艺术片的票房纪录，加上《冈仁波齐》与《皮绳上的魂》，几部艺术电影的豆瓣评分均超过7分，有三部达到了接近8分的高分。

一方面，这反映了和力辰光在选择电影项目时的独到眼光；另一方面，这也体现出其对商业电影与艺术电影的"区别对待"。"商业片求票房，艺术片求口碑"，这样相对单纯、直接的目标动机，不仅降低了前期创作出现"四不像"的可能性，也避免了后期宣发对影片定位不准的尴尬。正是在这一理念的主导下，片方并不对导演张杨施以市场的压力，而是力求保证影片《冈仁波齐》本身的艺术水准。实际上，也正是其艺术水准的保障，成为该片后期取得口碑效应与市场突破的必要基础。

当然，不得不提的是与《冈仁波齐》同期摄制的《皮绳上的魂》。该片仅上映5天便因"技术性调档"匆匆撤回，票房也只有区区300多万元。由于两部影片属于绑定套拍，同属一个项目，所以不能因《冈仁波齐》的大卖，而忽略《皮绳上的魂》的惨淡，毕竟，两部影片总投资3000万元，最终共产出1亿多元的票房，整体只是刚刚收回成本而已。

事实上，和力辰光自《小时代》系列起，便已开始了这一套拍模式的实践，而随后的《爵迹》《心理罪》系列也如法炮制。尽管套拍模式在控制成本、联动宣发等方面具备一定的优势（尤其是针对系列电影），而和力辰光也已对这一模式驾轻就熟，但毕竟套拍影片需要分部上映，宣发工作存在一定的时间差。更为重要的是，前作的爆红，无法保证后作的成功（比如《冈仁波齐》与《皮绳上的魂》）；但前作的失败，却会直接影响观众对其续篇的期待（比如《爵迹》系列和《心理罪》系列）。看似节省了成本，实则暗藏着巨大的风险。因此，所谓的套拍模式在整个电影业中的可适性其实是值得商榷的。

（二）档期选择：好莱坞大片夹击下的险中求胜

档期选择得正确与否，将直接关乎一部影片的票房成败。影片《冈仁波齐》定档于

2017年6月20日，在不被看好的情况下，成为同档期影片中的一匹票房黑马。这不仅是片方深谙档期规律、把控市场节奏的结果，更是一种差异化竞争策略的胜利。

根据画外 hoWide 统计，"2017年全年共有1693部影片有排片或放映记录……票房（不含服务费）超过10万元以上的影片共397部，共产出票房509.8亿元，占全年总票房的97.4%"[34]。其中，6月上映的影片数量最多，共46部，竞争异常激烈（见图6）。

图6 2017年各月影片（票房超过10万元）上映数量[35]

同时，作为暑期档的前期，《冈仁波齐》所处的档期也是2017年全年中进口大片扎堆的一个时段，国产影片艰难的市场处境可想而知。多部好莱坞大片的热映，占据了超过60%的排片，《冈仁波齐》上映之初的排片率仅为1.6%。6月23日，随着《变形金刚5：最后的骑士》（以下简称《变形金刚5》）的上映，《冈仁波齐》的排片锐减至0.9%。尽管如此，《冈仁波齐》却因优质的口碑始终保持着较高的上座率（平均上座率高达26%），这也使其排片在6月24日、25日的周末两天分别升至1.2%和1.9%，在上映第七天（6月26日）排片达到3%以上。[36] 该片也连续四周稳居周票房排行榜前十名（见图7）。正是由于影片票房成绩良好、市场反响热烈的情况，发行方于2017年7月19日发布了影片密钥延期的通知，影片将上映至2017年8月20日。

[34] 贺炜：《2017中国电影市场年报【影片篇】》，2018年2月，画外 hoWide（https://zhuanlan.zhihu.com/p/33662335）。

[35] 同上。

[36] 数据参见赵丽：《不靠下跪，他们凭什么把〈冈仁波齐〉卖到9600万？》，2017年7月，搜狐网（http://www.sohu.com/a/158436427_388075）。

图7 6.17—6.23、6.24—6.30、7.1—7.7 和 7.8—7.14 四周票房排行[37]

作为一部具有纪录片外观的小众艺术影片，能够取得如此票房佳绩，实属难得。究其原因，影片自身的品质无疑是其首要的保障。该片的票房走势也直接反映了因其自身品质在上映后不断积累的良好口碑。

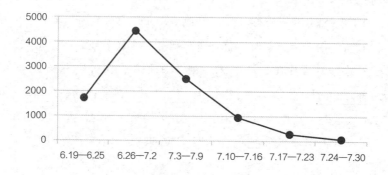

图8 《冈仁波齐》周票房走势[38]

[37] 数据来自 CCSmart 新传智库 2017 年舆情周报。

[38] 数据来自中国票房（http://www.cbooo.cn/m/642783）。

刘勇在《电影的口碑：它的动态性以及对票房收入的影响》一文中认为，一部影片的宣传和推广往往都在该片上映前密集进行，它的口碑也在这一时期开始形成，因此"消费者在影片上映前以及上映第一周的'口碑'相关活动是最为频繁的，对影片也会拥有相对更高的期待，对于一部影片来说，上映第一周就显得尤为重要"[39]。一般而言，除去部分票房极低的影片，首周票房占比（首周票房/总票房）很大程度上能够反映出一部电影的口碑。首周票房占比越低，影片票房曲线越好，口碑越高；反之，影片票房曲线往往会因其口碑不佳而呈现出断崖式下跌的情况。根据《冈仁波齐》的周票房走势图（见图8）可知，该片首周票房占比约为15%，第二、三周票房均高于首周，形成了一条相对绵长的销售曲线，这也充分说明了该片良好的口碑。反观暑期档中的另一部影片《三生三世十里桃花》，该片首周票房占比高达80%，随后却骤降（见图9），这也与其较差的口碑是相对应的。

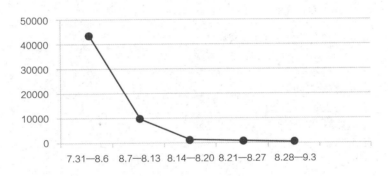

图9 《三生三世十里桃花》周票房走势[40]

除了影片自身的品质保证之外，《冈仁波齐》一片的档期选择也十分准确和智慧。

基于档期的重要性，片方在定档的问题上往往慎之又慎。一方面，需要与超级大片错开上映日期，避免直接对话，从而打乱影片自身的宣发节奏；另一方面，需要根据档期内其他影片的具体情况，提前进行属性定位，以避开同类型、同题材、竞争力强的影片，避免同质化竞争所带来的票房分流的风险。

先看进口片（见表3），最具重量级的无疑是《变形金刚5》，片方选择早于后者三

[39] Liu Yong, "Word of Mouth for Movies: Its Dynamics and Impact on Box Office Revenue", *Journal of Marketing*, Vol.70 No.3, July 2006.

[40] 数据来自中国票房（http://www.cbooo.cn/m/629924）。

天上映,为影片争取到了三天难得的"发酵"时间,加之《变形金刚5》15.5亿元的票房与4.9分的豆瓣评分令人大跌眼镜,这也成为《冈仁波齐》票房爆表的重要因素之一。此外,同属系列电影的《神偷奶爸3》还未上映,这也为《冈仁波齐》留下了不少的上升空间。至于早先上映的众多进口大片,其质量普遍不高,《新木乃伊》的豆瓣评分只有4.8分,而得到7分以上的《加勒比海盗5:死无对证》《神奇女侠》和《异形:契约》也已在《冈仁波齐》上映之时热度渐退。

表3 《冈仁波齐》同档期的主要进口影片[41]

上映日期	片名	类型	票房(万元)	年度票房排名	豆瓣评分
2017.5.26	《加勒比海盗5:死无对证》	动作/奇幻/冒险	117991	9	7.3
2017.6.2	《神奇女侠》	动作/奇幻/冒险	61010	25	7.1
2017.6.9	《新木乃伊》	动作/奇幻/冒险	62560	24	4.8
2017.6.16	《异形:契约》	科幻/恐怖	31116	47	7.3
2017.6.23	《变形金刚5:最后的骑士》	动作/科幻	155124	6	5.0
2017.7.7	《神偷奶爸3》	喜剧/动画/冒险	103780	15	6.9

更为重要的是,在大片云集的6月,进口大片看似将严重挤压其市场份额,但实则在炒热大盘的情况下,反倒因自身类型的相近,内部产生了同质化竞争,为《冈仁波齐》提供了差异化取胜的空间。几部进口大片均属于商业动作片,观众难免审美疲劳,《冈仁波齐》这样一部纯净、质朴的影片的出现,自然成为国内市场上的一股清流,充分满足了观众的多样化观影需求。

再看国产片(见表4),同档期中并无国产强势影片,即使有《逆时营救》与《京

[41] 数据来自中国票房(http://www.cbooo.cn/)与豆瓣网(https://movie.douban.com/)。

城 81 号 2》两部过两亿的影片,但均因口碑不佳,影响力自然不能持久。当诸如《悟空传》这样的大片以及《大护法》《绣春刀 2：修罗战场》一类的佳作上映之时,《冈仁波齐》的上映周期基本已进入尾声阶段。此外,其他国产片多为商业属性,在类型、题材等方面与《冈仁波齐》均存在一定差异性;即使是属性类似的纪录片《重返·狼群》,虽然其豆瓣评分高达 8.2 分,票房也有 3298 万元,但两者之间存在一定的时间差,并不存在直接竞争的关系。

表 4 《冈仁波齐》同档期的主要进口影片[42]

上映日期	片名	类型	票房（万元）	年度票房排名	豆瓣评分
2017.6.23	《原谅他 77 次》	爱情	7548	102	6.5
2017.6.29	《逆时营救》	动作 / 科幻	20123	65	4.8
2017.6.29	《反转人生》	喜剧 / 奇幻	6950	104	5.3
2017.6.30	《血战湘江》	历史 / 战争	7036	103	4.5
2017.7.1	《明月几时有》	历史 / 战争	6294	113	6.9
2017.7.6	《京城 81 号 2》	悬疑 / 惊悚	21881	60	3.8
2017.7.7	《绝世高手》	喜剧 / 动作	10124	91	6.0
2017.7.13	《悟空传》	动作 / 奇幻	69653	21	5.1
2017.7.13	《大护法》	动画 / 奇幻 / 冒险	8760	95	7.8
2017.7.19	《绣春刀 2：修罗战场》	动作 / 武侠	26554	54	7.3

[42] 数据来自中国票房（http://www.cbooo.cn/）与豆瓣网（https://movie.douban.com/）。

总体上，六七月份可看性高的国产片缺失，成为《冈仁波齐》这样一部艺术品质较高、观赏体验较强的影片在众多商业片中脱颖而出的重要原因之一。

（三）宣发模式：分区域、分圈层与分需求的精准营销

一部电影宣传发行工作的得当与否，将直接反映于影片最终的市场表现上。

此次主要负责《冈仁波齐》宣发工作的是马灯电影与放大影业。马灯电影是天空之城影业的全资子公司，而天空之城影业的CEO路伟也是《冈仁波齐》一片的出品人之一，他曾成功发行《大圣归来》与《喜马拉雅天梯》，并打破国产动画电影与纪录电影的票房纪录。放大影业是一家新成立不久的、专注于艺术电影宣发的电影公司，该公司的三位联合创始人也是极富艺术电影宣发经验的电影人：水怪（李俊）曾主导十余部小成本艺术电影的全国宣推，也是《百鸟朝凤》一片宣发团队的成员之一；杨城曾担任过《我的青春期》《家在水草丰茂的地方》等片的制片人；包晓更则是《大圣归来》与《喜马拉雅天梯》两部影片的营销负责人。在《冈仁波齐》的具体宣发工作中，正是由于他们的深度介入，强力助推了该片的市场突围。

在线上，《冈仁波齐》沿用了《大圣归来》《喜马拉雅天梯》的营销策略，与众筹平台"一起出品"合作，于2017年6月14日发起众筹。最终筹集到来自二百多人（包括极少数自媒体机构）的近800万元基金，并实现了三百多场的包场。尽管这笔基金对于《冈仁波齐》的宣发来说已不是一个小数目，但众筹更为重要的意义在于对传统营销模式的变革。正如路伟所说："众筹的核心不仅是钱，钱是一个特别重要的参与门槛，核心是筹一个资源，以及未来可能带来的观影效应。"[43] 发行方根据《冈仁波齐》的潜在目标受众特征，采取了"分众+众筹"的发行方式，召集的众筹股东多为广告、媒体、电影等相关行业的人员，而这一人群在对影片感兴趣、成为"种子观众"的基础上，还能够带来一定的资源，实现更多的跨行业合作，进一步增强影片的宣传力度。

在线下，《冈仁波齐》也于影片上映十天前集中开展了一系列的路演活动。根据路演地区分布可知，《冈仁波齐》除了选择传统的一线城市北京、上海、广州外，还包括了大连、西安、成都、重庆、武汉、南京六个"新一线城市"。显然，这是一种具有针对性的分区性局部宣传策略。事实上，中国的省份城市众多，市场空间广大，在进行电

[43] SherLu:《与〈冈仁波齐〉一起艰难修行：导演张杨背后的三个商人》，2017年6月，虎嗅网（https://www.huxiu.com/article/202121.html?f=member_article）。

图 10《冈仁波齐》首映礼现场 [44]

影的具体宣发工作时,没有必要对所有地区"一网打尽",尤其是对于中小成本的艺术电影而言,更是如此。反倒是有选择地对目标城市予以定位,能够更加有利于集中优势资源,实现预期效果,同时,还能够有效地节省宣发成本。具体到《冈仁波齐》一片,由于该片属于小众化的艺术电影,其目标受众多会集中于高知人群,因此,将传统一线城市以及"新一线城市"作为宣发的重点区域,无疑是最明智的选择。事实也证明,这一方式是正确的,该片"北京票房达 1500 万元,占比约六分之一。上海也达到 1000 万元。第三位是成都,630 万元。深圳、广州也分别有 610 万元和 500 万元"[45]。

表 5《冈仁波齐》映前营销活动列表

时间	活动
2017.5.19	定档 2017.6.20
2017.5.24	曝光先导预告片及海报
2017.6.10	北京举办首站路演活动,发布幕后拍摄花絮,音乐人老狼现身力挺

[44] 赵丽:《不靠下跪,他们凭什么把〈冈仁波齐〉卖到 9600 万?》,2017 年 7 月,搜狐网(http://www.sohu.com/a/158436427_388075)。

[45] 从左至右分别为:天空之城影业 CEO 路伟、导演张杨、和力辰光董事长李力、乐视影业 CEO 张昭。

续表

时间	活动
2017.6.11	大连路演
2017.6.12	西安路演，对话编剧芦苇
2017.6.13	成都路演
2017.6.14	重庆路演
2017.6.14	在平台"一起出品"发起在线众筹
2017.6.15	广州路演
2017.6.16	武汉路演
2017.6.17	南京路演
2017.6.18	在上海电影节举行全国首映礼发布会，朴树助阵演唱主题曲 No Fear in My Heart

如果说线上众筹、线下路演已逐渐成为大多数电影的常规动作的话，那么精准的核心观众定位则能令常规动作事半功倍。自《冈仁波齐》的路演开始，发行方便先后针对文艺青年、户外爱好者、修行者、创投人士、金融人士等不同圈层人群进行了针对性的营销推广。发行方在路演的同时举办访谈沙龙，请来编剧芦苇对话，邀到歌手老狼、朴树助阵，目的就是尽可能地吸引文艺高知人群。之所以选择成都、重庆等地，也与其地理位置有着重要关联，作为通往西藏的门户，在这些城市的活动可以有效地辐射到广大的户外爱好者人群。而路伟也在该片的宣发过程中，动用了个人以及相关投资人的人脉，打通了创投圈和金融圈。由此，《冈仁波齐》的口碑效应也得以迅速呈现出几何式的增长态势。

（四）口碑效应：成功人士助推与生活方式营销

如果说一部电影在上映前选择性的受众定位与分众宣传能够为影片带来稳定的首轮观众的话，那么在上映后目的性的舆论发酵与口碑营销则能够持续地推动影片的市场走势。

作为一部小众化的文艺片，《冈仁波齐》自然会吸引到大批的文艺青年，而文艺青年圈也是发行方在映前重点关照的受众群体；然而，由于文艺青年群体阶层、观点、话语等因素的不稳定性特征，这一人群在该片的映后营销环节中并没有成为理想的意见领袖。真正推动该片口碑效应的则是创投圈人士。

在《冈仁波齐》上映之初，高瓴资本与清流资本的创始人便邀请创投圈的朋友们包

场观看影片，并在朋友圈发文力挺。由于高瓴资本与清流资本投资的天空之城是《冈仁波齐》出品方之一马灯电影的母公司，与影片《冈仁波齐》的市场表现存在利益关系，其创始人的推荐自然是理所应当的。但正是在意见领袖的带动下，整个创投圈作为《冈仁波齐》首轮观众的主力人群，不约而同地将《〈冈仁波齐〉：人生没有白走的路，每一步都算数》等自带宣传效果的文章刷屏，引爆了该片的口碑。

同时，新东方的创始人俞敏洪在看完《冈仁波齐》后，立刻让新东方人力资源部给全国新东方各机构发通知，鼓励所有机构到电影院包场，免费请全体员工看电影。并且，俞敏洪还与片方合作开设了该片的新东方专场活动，与导演张杨进行对话，专门发文《用脚步丈量人生的长度和灵魂的深度——观〈冈仁波齐〉有感》对影片予以支持。这不仅仅意味着4万名新东方员工老师走进电影院为该片贡献票房，更加重要的是借助俞敏洪个人和新东方的品牌效应实现了对影片的有力宣传。

当然，如果影片仅仅只是受到个别圈层的欢迎，是不能实现如此高的票房的，若要取得成功，一定是得到了更广大范围的普通观众的认可。根据猫眼、百度搜索及艺恩提供的数据，"在想看/已看该片的观众中性别比例出奇地平衡，男女比例分别约为46%和54%；而在教育程度上，也以本科为分水岭基本约为58%（以上）与42%（以下）；不过这次二线城市的观众数量超过了一线城市一倍，传统一线城市的观众与四线观众的数量相差不大"[46]。一方面，这充分说明了普通观众对艺术电影也有着越来越多的观影需求，表征了国内电影市场观众分众化、需求多元化的趋势；另一方面，含有佛教精神、充盈着信仰力量的《冈仁波齐》，也在深层上契合了现代都市生活中存在感、意义感普遍缺失的大众的精神需求。

事实上，片方也准确地抓住了"信仰"这一营销点。正如在众筹平台"一起出品"发布的众筹视频开头字幕所写的那样：

 曾经，我们为《大圣归来》众筹梦想，创下国产动画电影史上最高票房纪录并保持至今。

 曾经，我们为《喜马拉雅天梯》众筹勇气，刷新人文纪录电影票房。

 今天，我们为《冈仁波齐》众筹信仰，别人的朝圣，我们的修行，在前行的路上，

[46] 森月：《两周拿下6000万票房！都是谁在看〈冈仁波齐〉？》，2017年7月，搜狐网（http://www.sohu.com/a/154146610_114941）。

愿你遇见更好的自己。

并且，影片幕后特辑视频的结尾处以画外音的方式说道：

这个世界上没有什么生活方式是完全正确的，但若干年后，人们仍可以从这部影片里，看到有一个民族还这样生活过。神山圣湖并不是终点，接受平凡的自我，但不放弃理想和信仰，热爱生活，我们，都在路上。

《冈仁波齐》这种着力于"信仰"的推广方式，对准的是消费者归属感的消费需求，并通过精英人士放大和背书"信仰"的重要性，同时加强影片与"信仰"的关联。根据马斯洛的需求层次理论，当人在满足特定的需求之后，会转而追求更高层面的需求，即从生理生存的需求，递进到安全、归属、尊重以及自我价值的实现的追求上。消费者对更高层面需求的概念认知以及观念形成，往往是通过一个参照群体完成的，创投圈人士作为同消费者拥有一定社会距离的新精英阶层，"可以显著地影响个体的评价方式、渴望或行为"[47]。通过观看《冈仁波齐》这样一部拥有极强信仰内核的影片，目标观众与创投人士之间产生可以相互共享的价值观认同，从而满足观影者"成为"某一共同体的一分子，这种归属感需求的想象认同。

六、全案评估

整体上，《冈仁波齐》是一部较为难得的在美学、文化、产业等多方面俱佳的电影作品。在美学上，影片极具艺术探索精神，融合了公路片的类型叙事，更新了少数民族电影的视角模式，运用了纪录片的纪实手法，既有对空间奇观的跨地性建构，也有对佛教精神的视觉化呈现，仅凭一部影片完成了叙事、影像、表意等多重美学实验。在文化上，传递出一种更为多元、开放的文化表达，实现了宗教文化、民族文化与普世文化的跨层流动。当然，正是由于影片本身相对纯粹、质朴的文化倾向，使其无法兼顾全球化背景下

[47] C. W. Park and V. P. Lessig, "Students and Housewives: Differences in Susceptibility to Reference Group Influence", *Journal of consumer Research*, Vol. 4, No. 2, 1977, p.102.

少数民族个体或群体的复杂体验与境遇，因而缺少一定的文化批判与反思，思想深度略显不足。此外，由该片引发的观影热潮构成了一种文化现象，折射出当下社会大众的文化心理。在产业上，其市场意义尤为突出，影片以其明确的属性定位、智慧的档期选择、精准的分众营销以及出众的口碑效应，获得了超1亿元的出色票房成绩。不过，我们不能因《冈仁波齐》的大放异彩而忽略同一套拍项目中另一部影片《皮绳上的魂》的黯然失色，一方面，这不得不让我们反思、权衡套拍作为一种制作模式的利弊得失；另一方面，这也说明了《冈仁波齐》的市场成功存在着一定的偶然性。

结语

尽管《冈仁波齐》的成功存在一定的偶然因素，但不妨碍它成为未来国产艺术电影创作的一个颇具启发和值得借鉴的案例。首先，应坚持美学上的探索与创新，可根据题材的不同，适度融入与之相契合的类型电影元素，而借助类型电影的美学风格对其予以包装，也已成为越来越多国产艺术电影的创作倾向。其次，应关注文化上的策略与表达，艺术电影的故事多属小众，《冈仁波齐》又属更加小众的少数民族电影，如何在小众话语中传递出普世价值，是国产艺术电影能否得到广泛认同的关键。再次，应增强影像本身的"影院感"，使其具备较强的视觉感与观赏性，只有这样，才能有效地提升艺术电影之于普通观众的"必看性"。此外，基于国内市场日益显著的分众化趋势，艺术电影已展现出较为可观的潜在发展空间，因而在营销宣传方面应更多采用差异化思维，对目标人群予以精准定位，从而实现市场效益的最大化。总之，在当前国内电影的创作与市场环境下，艺术电影迎来了难得的发展机遇，相信在不久的未来将会结出更加丰硕的成果，为中国实现从电影大国到电影强国的转变贡献力量。

（田亦洲、普泽南）

2017年
中国影响力电影分析　案例五

《妖猫传》

Legend of the Demon Cat

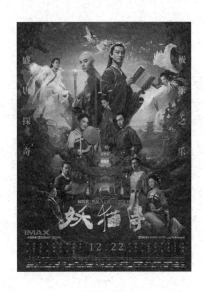

一、基本信息

片名：《妖猫传》
《空海－KU-KAI－美しき王妃の謎》
类型：剧情、悬疑、奇幻、古装、爱情
片长：129 分钟
色彩：彩色
语言：普通话、日语
内地票房：5.3 亿元
日本票房：15 亿日元（约 9000 万元人民币，截至 3 月 28 日）
上映时间：2017 年 12 月 22 日（中国）、2018 年 2 月 24 日（日本）
评分：豆瓣 7.0 分、猫眼电影 7.4 分、IMDb6.4 分

二、主创与宣发信息

导演：陈凯歌
原著：梦枕貘
编剧：王蕙玲、陈凯歌
摄影指导：曹郁
灯光师：孙志功
录音指导：刘佳
美术指导：屠楠、陆苇
服装造型指导：陈同勋
剪辑：李点石
视觉效果指导：石井教雄
音乐：克劳斯·巴代特（Klaus Badelt）
音效设计：柴崎宪治
主演：黄轩、染谷将太、张雨绮、秦昊、张榕容、阿部宽、刘昊然、欧豪、张鲁一、田雨、刘佩琦、李淳、松坂庆子、辛柏青、秦怡、成泰燊、张天爱、火野正平
监制：高秀兰、田甜、井上伸一郎、利雅博
制片人：陈红
出品：新丽传媒股份有限公司、角川映画（角川映画）、英皇电影、二十一世纪盛凯影业
发行：新丽电影发行公司、华夏电影发行有限责任公司、华策影业（天津）有限公司、上海淘票票影视文化有限公司

三、获奖信息

1. 第 12 届亚洲电影大奖
最佳女配角：张雨绮
最佳造型设计：陈同勋
最佳美术指导：屠楠、陆苇
最佳视觉效果：石井教雄
最佳导演提名：陈凯歌
最佳摄影提名：曹郁
2. 第 23 届华鼎奖
最佳女配角：张榕容
最佳导演提名：陈凯歌

名导效应、奇幻美学与大电影产业

——《妖猫传》分析

一、前言：《妖猫传》概况

　　2017年末，陈凯歌导演的新作奇幻电影《妖猫传》于中国大陆正式上映。影片改编自日本小说家梦枕貘（夢枕獏）的《沙门空海之大唐鬼宴》（沙門空海唐の国にて鬼と宴す）。故事讲述了僧人空海（空海）来唐寻找消除痛苦的"无上密"，诗人白居易为创作《长恨歌》甘居六品起居郎以观察帝王。二人因德宗驾崩一同展开了对妖猫诅咒的调查。通过陈云樵家衰败这一事件，发现妖猫曾是前朝玄宗皇帝的御猫，后与杨贵妃一同葬于墓中。爱慕贵妃的幻术学徒白龙因不满玄宗等人设局害死贵妃，在附身于御猫身上后展开了复仇。最终白龙受当年的同伴丹龙点化，理解了囿于过往不可得幸，遂放弃复仇。空海与白居易也分别理解了"无上密"与"诗中之真"的真谛。

　　影片在票房、奖项上获得了不俗的表现，于网络平台亦获得了不错的口碑，掀起了观众、影评人、学者的热烈讨论。对于影片工业化程度出众，画面表现力强，展现了大唐风采等特征给予了肯定。张颐武认为："这是陈凯歌多年在个人艺术探索和商业之间来回摆荡之后在这两方面能够平衡的作品，也是一部充满着个人风格和商业趣味的适度展开的作品。"[1] 程波认为："《妖猫传》的出现，将思想性和可读性、类型感和作者感高度结合，可谓是奇幻类型电影中的一次中华文化的'原力觉醒'。……是陈凯歌'关于电影的电影'。"[2] 蒙曼认为："艺术创作要较真的是，那个时代的精神表没表现出来，而不是每一个细节都跟史书一样。……大唐在中国人的心中正是一个鲜衣怒马的少年

[1] 张颐武：《〈妖猫传〉：灿烂与幽暗 幻觉与真实》，《团结报》2018年1月27日第8版。
[2] 程波：《这只"妖猫"妖在何处》，《解放日报》2017年12月28日第13版。

郎……（是）'少年''美女''诗歌'。"[3] 石川指出："《妖猫传》并不是一次考古学意义上的'梦回唐朝'，它是一场以'盛世体验'为主题的化装舞会，一场诉诸大众感官并可彼此分享的'极乐之宴'。"[4] 但影片叙事混乱、人物塑造薄弱、说理性过重的问题也被激烈批评。董阳指出影片人物关系复杂难以理解、主角繁多缺少移情、叙事动力薄弱，"电影总是在单方面展示作者理性思考的结果，却缺少一个活色生香的普通观众视角……常常有一种创作者跳过片中人物，直接跳出来讲解阐释的味道，美则美矣，情怀则情怀矣，却难以产生移情的效果，难以令人动心、动情"[5]。钱瀚认为："陈凯歌则始终把电影的重心放在象征上……《妖猫传》中想表达的是宽恕和智慧的理念，然而整部电影在故事层面却完全围绕复仇的情节和情绪展开。……在以叙事和时间延展为核心的电影艺术中，他（陈凯歌）只是把叙事当成了第二位的工具。"[6] 尹鸿认为："片中人物都是导演假定出来的，没有源自人性的自然生动和变迁。比如为什么所有人都爱杨贵妃，就没有给观众理由，缺乏心理基础。……能看出作品有女性主义倾向，还想探讨文人与政治的关系，但不知道他究竟想要表达什么。"[7] 对于全片，王一川总结道："《妖猫传》是陈凯歌近年来一部重新'正名'之作……基本完成了这项中式奇幻片或东方奇幻片的创作任务。……（但）没能树立起一两个特别入心的人物形象……（且）最好把全部复杂题旨自我归结为具有画龙点睛之妙的一两句浅显易懂的语言。"[8]

综上所述，电影《妖猫传》作为陈凯歌六年磨一剑的最新力作，取得了近年来导演的最高评分与最高票房，也获得了褒贬不一的口碑与评价。电影在美学、文化呈现上得到了肯定，而叙事、人物和理念传达上则受到了非议。作为近年来最大规模的中日合拍片，影片还采用了互联网营销模式，具有深入研究的价值。

[3] 《〈今日影评〉蒙曼答疑〈妖猫传〉》，《中国电影报》2017年12月27日第5版。
[4] 石川：《"史"的面向与"诗"的气质》，《文汇报》2018年1月18日第11版。
[5] 董阳：《为何满目繁华却无动于衷》，《中国电影报》2018年1月3日第2版。
[6] 钱瀚：《电影的理念与人物的命运是如何分离的？》，《文汇报》2018年2月8日第10版。
[7] 袁云儿：《盛唐之美"遮盖"叙事短板》，《北京日报》2017年12月26日第11版。
[8] 王一川：《难以入心的盛唐气象幻灭图——影片〈妖猫传〉分析》，《当代电影》2018年第2期，第24—26页。

二、作者分析：理念、诗歌、少年

陈凯歌的电影具有超越影像的理念诉求。尹鸿说："凯歌的电影有一种'知识分子'的沉重。"[9] 孙绍谊认为："陈凯歌是中国电影史上为数不多的与司马迁史学精神一脉相传的电影人。"[10] 陆绍阳说："陈凯歌电影创作中体现出来的哲理性、文化性、电影性，大大提升了中国电影的品质。"[11] 陈凯歌自己认为："……做出我们（第五代导演）自己的判断，并在作品中加以表现……我从不以职业导演自命，这意思是说，我不想仅仅为完成生产任务而拍摄。"[12] 在《黄土地》的导演阐述中就充分展现了这一理念的符号化表达："在我们的影片所要展示的那个年代，引导着整个民族去掬起黄河之水的就是共产党。翠巧，是觉悟到了应该掬起黄河水的人们中的一个，即使那只不过是一桶水。"[13] 陈凯歌说："我的电影里头都有一个我寄托理想的人物。"[14] 这种象征性角色，可以认为是导演理念的象征，承担了影片的说理功能。

张东曾将陈凯歌比喻为诗人，认为他的作品中充溢着诗情[15]。陈墨认为这种诗人精神"说到底，也像许许多多的当年的红卫兵一样，最敬仰青年毛泽东的'少年狂妄'，以及老年毛泽东的'诗人气质'——他是一个时代的绝对的精神榜样"[16]。得益于知识分子家庭出身，陈凯歌自幼受到良好教育。李少红说："我们班男生中凯歌无疑是学问最突出的，千万别跟他提古典文学、历史还有诗歌什么，你马上就颓，因为没有办法对话。……第一眼看到凯歌的字就知道他出自一个很注重文化的家庭。"[17] 传统文化的积淀赋予了陈凯歌独有的中国化表达，对此他认为："中国文明的基本支柱是——诗意。……在中国有两个表达形式上的分支，一个以诗歌为主，还有一个就是民间的分支。"[18] 这种

[9] 《众说凯歌》，《当代电影》2006年第1期，第38—45页。
[10] 同上。
[11] 同上。
[12] 陈凯歌：《我们最重视的是什么》，《电影评介》1988年第3期，第5页。
[13] 陈凯歌：《〈黄土地〉导演阐述》，《北京电影学院学报》1985年第1期，第110—115页。
[14] 陈凯歌、倪震、俞李华：《〈无极〉：中国新世纪的想象——陈凯歌访谈录》，《当代电影》2006年第1期，第46—53页。
[15] 《众说凯歌》，《当代电影》2006年第1期，第38—45页。
[16] 陈默：《陈凯歌电影论》，文化艺术出版社1998年版，第24页。
[17] 《众说凯歌》，《当代电影》2006年第1期，第38—45页。
[18] 陈凯歌、倪震、俞李华：《〈无极〉：中国新世纪的想象——陈凯歌访谈录》，《当代电影》2006年第1期，第46—53页。

诗意在《霸王别姬》《风月》《梅兰芳》中都有体现。

而"少年狂妄",则更深地融入陈凯歌的艺术创作之中。"少年"在陈凯歌的电影中不断复现,如《孩子王》的王福、《霸王别姬》的程蝶衣、《和你在一起》的刘小春。"少年之形象,少年之行为及少年之梦想与结局。——这是陈凯歌的不自觉的自我隐喻。"[19] 他不但拍摄"少年",同时也具有一颗赤子之心。拍摄《黄土地》时,陈凯歌高呼着:"我们是青年摄制组,热情高,干劲大,重效率。众人拾柴火焰高。"[20] 而创作《无极》时,"我仍然可以被人期许,说只有我有艺术的坚持,但是我明确地告诉自己,我不做了,因为那样做就是死路一条。唯有把整个的市场做大,才可能出现新的发轫之作。我知道这是万丈深渊,我就纵身一跳"[21]。他也坦言:"其实我一直是一个比较简单的人,……我在我的电影中,有时候所犯的错误是由天真造成的。"[22] 他以少年之心不断尝试新鲜创作,虽然时有失败、非议,但依旧在不断挑战、创新。

三、叙事分析:独特的"中国化"叙述

《妖猫传》的叙事具有不同于其他电影的独特风格,这导致了观众的不满,如:"可惜故事不入流(17868 有用);你可以不喜欢它讲故事的方式(6941 有用);前后割裂太严重(5337 有用)"[23]。尹鸿认为:"该片仍然没有讲好故事……尽管陈凯歌试图重新解读杨贵妃,但想法太多,野心太大,导致主题含混。"[24] 总体来说,这是由于《妖猫传》在适应当下语境的同时将原作小说改编为独特的中国化"诗意叙述"。

(一)陈凯歌的"诗意叙述"

陈凯歌对于故事性曾有过独特的阐述:"对于故事性而言,我们可以看到最典型的

[19] 陈默:《陈凯歌电影论》,文化艺术出版社 1998 年版,第 42 页。
[20] 陈凯歌:《〈黄土地〉导演阐述》,《北京电影学院学报》1985 年第 1 期,第 110—115 页。
[21] 陈凯歌、倪震、俞李华:《〈无极〉:中国新世纪的想象——陈凯歌访谈录》,《当代电影》2006 年第 1 期,第 46—53 页。
[22] 陈凯歌:《〈梅兰芳〉:索取与给予的人生》,《电影艺术》2009 年第 1 期,第 80—82 页。
[23] 同志亦凡人中文站、亵渎电影、阿暖:《〈妖猫传〉短评》,2018 年 4 月 9 日,豆瓣电影(https://movie.douban.com/subject/5350027/comments)。
[24] 袁云儿:《盛唐之美"遮盖"叙事短板》,《北京日报》2017 年 12 月 26 日第 11 版。

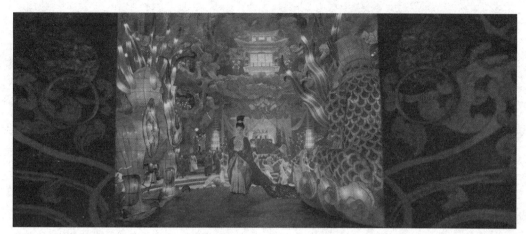

图 1 极乐之宴的抒情升华

叙事诗……中国的叙事传统中间有一个特征，这个特征就是省略……西方的电影叙事基本上是由其古典小说系统而来的，而中国的叙事方式基本上从诗歌而来，它是完全不同的。……我们是会意的方式，会意的方式要大于达意的方式，达意的方式就是1、2、3、4、5、6、7，中间一个都不能缺，中国的会意方式是1、2、4、5、6，中间有省略。"[25]在热爱中国传统文化的陈凯歌看来，中国叙事传统的精髓在于省略，在于留白。这种省略化叙事可以在《黄土地》中那种"藏"的情节中看到，也同样出现在《霸王别姬》跳跃的时代中。但是当进入到商业化时期，这种叙事方式所承载的艺术特质与西方商业化叙述模式产生了某种冲突。陈凯歌想要做出某种斗争，他说："《无极》对于我个人创作的最大意义在于，在一个商业的、娱乐的包装下面保持着中国的叙事系统的延续。"[26] 而《妖猫传》似乎是他这一斗争序列的新作。

整体来看，电影可分为三大部分：第一部分是白居易与空海对陈云樵宅上的妖猫作祟进行调查，第二部分是阿倍仲麻吕和妖猫依次叙述极乐之宴、马嵬驿兵变及贵妃最后的命运，第三部分则是四人重回花萼相辉楼对峙贵妃之事并最终开悟无上密。除去第三部分作为结尾，前两部分正好形成了一个前后呼应的关系。陈云樵之于春琴正如唐玄宗之于杨贵妃，是一种权力与女性的关系，并通过妖猫说"她是你的女人，死到临头，你救不救"、春琴说"别埋我，地下冷"强化了这种呼应关系。陈云樵与李隆基、春琴与

[25] 陈凯歌、倪震、俞李华：《〈无极〉：中国新世纪的想象——陈凯歌访谈录》，《当代电影》2006年第1期，第46—53页。

[26] 同上。

杨玉环、白居易与李白、空海与阿倍仲麻吕，前后角色一一对应，但与光辉的前代人相比，现实是平凡的，这更凸显了30年前大唐的兴盛。这种对比，提供了30年前极乐之宴的梦幻合理性。于是有了如"忽闻海上有仙山，山在虚无缥缈间"般拨开云雾的盛世开元之景，有了如"珠箔银屏迤逦开"般的贵妃出场。将本已沉浸在导演安置好的大唐中的观众向上烘托了一层，进入到理念中的大唐气象之中，正如《长恨歌》诗作中最后超脱现实进入仙境。

但是这种叙事理念破坏了影片的完整性。单看第一部分，影片其实很好地达成了一个"设置悬念—调查经过—揭示结果"的结构，讲述了一个非常易于接受的中国式福尔摩斯的故事。从评论来看，第一部分也普遍受到观众的褒奖。而第二部分回到30年前，视角由白居易和空海转换为阿倍仲麻吕和妖猫，故事动机由"妖猫诅咒何为"转为了"贵妃命运如何"，所言之事也与前半部分的剧情没有直接关系。这就造成了观影心理上的一种割裂感。大量的景观表现没有给剧情推动留下足够的空间，两条叙事线中的主人公都欠缺足够的动机以行动，最后只好通过台词进行直接叙述，如"安禄山扬言一定要得到杨玉环""难道除了生死还有另外一条路吗""人心这么黑暗，我想找一个不再痛苦的秘密"等。这些都大大削减了影片本身的流畅性和可读性，降低了欣赏乐趣。

可见虽然陈凯歌所坚持的诗意化叙事给电影提供了艺术性，但是这种叙事方式与观众的认知心理依旧有一定的差距。这与陈凯歌对于观众的判断也有关系，采访中他曾表示："我没有想大家在接受上会是一个什么样的情况……也没有从功利的角度去设想。"[27]实际上在讨论叙事本源时，不但要注意东西方差异，也要注意到传统与现代的差异。电影作为一种工业时代的艺术，本身内禀现代性，在面对东方叙事特点的同时，更要注重这种特性的现代化阐述。

（二）景观社会下的奇观叙事

法国哲学家、导演居伊·德波（Guy Debord）指出："建立在现代工业之上的社会，它不是偶然地或表面上具有景观特征，而是本质上就是景观主义社会。"[28]"通过'可感觉而又超感觉的物'而进行的社会统治……在景观中，感性世界已经被人们选择的凌驾

[27] 四味毒叔：《史航对话陈凯歌：〈妖猫传〉有最黑的夜和最亮的星》，2017年12月25日，新浪微博（https://weibo.com/ttarticle/p/show?id=2309404188879602192979）。

[28] ［法］居伊·德波：《景观社会》，张新木译，南京大学出版社2017年版，第7页。

于世界之上的图像所代替。"[29] 作为戏剧艺术的组成部分,"景观"(Spectacle)最早于亚里士多德的《诗学》中作为悲剧六要素被提及,认为"戏景(Opsis)虽能吸引人,却最少艺术性,和诗艺的关系也最疏"[30]。在当时,舞台装饰虽然必需,但远不如模仿行为的情节更为重要。但在当今,我们已经逐渐进入到景观社会中。电影的情节让位于惊人的视听呈现,奇观凌驾于叙事甚至成为叙事。这在近年来高概念影片所取得的一系列商业成功中可见一斑。作为奇幻电影的《妖猫传》也体现了这一特征,即以奇观"极乐之宴"为核心所展开的影片叙事。

影片的一条重要线索是白居易要撰写《长恨歌》,要探索诗歌背后的真实与意义。如果说《长恨歌》的核心是玄宗与贵妃的爱情的话,那么极乐之宴就是这爱情的具体化呈现。在宴会上,唐玄宗、阿倍仲麻吕、白龙、丹龙、安禄山、李白同时见到杨贵妃,极乐之宴是爱的核心。同时,安禄山意图谋反,阿倍仲麻吕试图告白,白龙、丹龙与贵妃相遇,极乐之宴也是因缘的核心。于是极乐之宴就成了剧中冲突的集合,一切都围绕着它而展开。影片中第一次提到极乐之宴,是白居易与空海一同调查为何春琴会说出诗句"云想衣裳花想容"时,白居易激动地向空海复述当时的盛况。这也是剧中第一次直接将前后两条时间线进行串联。通过短暂几个镜头的展现、白居易激动的叙述,都将观众对这一表达玄宗对贵妃之爱的空前盛宴的期待拔高。果然不出意外,在时间回到30年前之时,极乐之宴粉墨登场,绚丽的场面使人瞠目结舌。极乐之宴的场景"借鉴了仙山悬塑和金碧山水"[31],意境上更是"参考了园林对山的处理……比如昆仑山以及蓬莱、方丈、瀛洲这三大仙山"[32]。配合特效制作下的幻术表演,场面超脱于现实之外,正是"可感觉而又超感觉的物"。而最终,对于影片内涵的揭示,依旧要在30年后,回到那个已经破败的花萼相辉楼中再次展开一个消散的极乐之宴,来诉说影片的核心思想——"无上密"。

可以看到,影片对于作为奇观表现的极乐之宴倚赖颇重,但是当我们重回剧情本身时,作为一个事件的极乐之宴又是那么单薄。除了为后半部分几位重要角色提供相遇的契机外,极乐之宴上并没有重要的突转或发现——除非我们假设所有人都是在极乐之宴上只一眼就狂热地迷恋上了杨玉环。那么安禄山的造反、白龙的执着、丹龙的开悟等几

[29] [法]居伊·德波:《景观社会》,张新木译,南京大学出版社 2017 年版,第 19 页。
[30] [古希腊]亚里士多德:《诗学》,陈中梅译,商务印书馆 1996 年版,第 65 页。
[31] 木西:《美!〈妖猫传〉美术设计手稿、理念分享!》,2018 年 1 月 9 日,影视工业网(https://107cine.com/stream/98058)。
[32] 同上。

件事的缘起也都自然地指向了极乐之宴。但是这一来不符合常理，二来影片也没有提供足够的支撑。如此就使得极乐之宴在影片的整体情节中被悬置，它重要，因为它承载了导演足够多的意象表达；它同时也不重要，因为几乎所有人的动机都不需要这一极乐之宴来改变。

特效电影强大的票房号召力证明了奇观于当今电影产业中的重要性，但是在剧情片中，景观依旧是要依托于情节而存在的。好莱坞商业大片中，精致绚丽的景观总要依托于一个合理化的解释，比如《盗梦空间》中为了解释盗梦原理所示范的折叠城市，以及为了深入意识所进入的套层式奇幻空间；抑或是《阿凡达》中为了拯救纳威人所展开的本土生物与人类军队的大决战。陈凯歌自短片《百花深处》开始接触数字特效，于《无极》中尝试将奇观应用于长篇叙事，《道士下山》中也在积极探索特效与剧情的结合，在奇观叙事方面可谓是中国电影界中具有前瞻性的导演。但是《妖猫传》中仅一句"（皇帝）为了让所有的人都能看到她"显然不足以支撑作为全片核心的极乐之宴。

（三）《妖猫传》的改编利弊

《妖猫传》的原著小说《沙门空海之大唐鬼宴》连载于1988年，是日本较早的以中国故事为题材的作品。其作者梦枕貘被誉为"日本魔幻小说超级霸王"，代表作《阴阳师》被广泛改编为漫画、动画、电影等作品。小说中，空海为了积攒声誉以尽快获得惠果大师传授密教而积极地与长安奇异现象斗法，在逐渐深入后发现其背后隐藏着前朝围绕杨玉环而展开的一系列恩怨情仇。最终他成功化解危机，同时也消解了顺宗的诅咒，在被传授密法之后顺利归国。故事中，空海与白居易、柳宗元、刘禹锡、王叔文等人皆有互动，考据较为细致，展现了一个辉煌的大唐风貌。总体看来，原著是一本具有典型三幕剧特点的"空海大师在唐朝的长安城与群妖斗法的故事"[33]，可分为"空海来唐—怪谈探秘—华清宫决战"三部分。

与原作相比，电影的改动首先体现为大量的人物合并。原本陪伴空海的遣唐使橘逸势被白居易所替代，丹翁也就是丹龙与惠果大师合并为一人，刘云樵过继给了陈玄礼成为陈云樵。其次是删掉了配角的背景与故事线。原著中，在空海与妖怪斗法的背后是幻术师黄鹤与玄宗及大唐的恩怨情仇。杨玉环作为黄鹤之女，成为他复仇的筹码。其子白龙与徒弟丹龙因爱慕贵妃一同私奔。在丹龙无故消失后，为了诱出丹龙白龙才开始对顺

[33] ［日］梦枕貘：《妖猫传：沙门空海4》，林皎碧译，北京联合出版公司2017年版，第310页。

宗下咒。最后是人物性格与人物关系的改动。原著中玄宗的形象是较为简单的，对于贵妃的爱是单纯与真挚的，因为原著中的尸解大法确实可以延缓生命，所以他和黄鹤并未考虑过牺牲杨玉环。而高力士则充满了对于皇帝以及权力的占有欲，他因嫉妒赶走了李白，因嫉妒破坏了尸解大法。空海在原著中充满了机智与自信，橘逸势则莽莽撞撞地依附于空海。至于白居易，作为配角的他仅是一个痴迷于完成诗作的文人，于空海以及猫妖事件的关系甚至不如朝中的柳宗元和王叔文。

经过这样的改动，影片将原著中复杂的人物关系和剧情线索整合、统一，将本来作为配角的白居易扶正作为主角之一，把原著中空海为了获得唐密而降妖斗法以提高自身知名度的剧情冲突替换为白居易为创作《长恨歌》而探寻玄宗贵妃的爱情真相。改编之下，带来的好处是明显的：（1）通过人物合并与剧情精简，使得百万字的小说剧情得以纳入电影长度；（2）主角由空海改为白居易与空海，使得国人更容易产生共情效应代入角色；（3）剧情冲突改为探寻历史真相，通过文艺创作与历史的关系、幻术与真实的关系进行象征性表达，进一步加深作品的思想深度。但同时，这样的改动所带来的劣势也是显而易见的：（1）取消华清宫斗法破坏了原作的三幕剧结构，具有强烈戏剧冲突和视觉表现力的三法师合力除妖被四人论辩所替代，导致戏剧性下降；（2）原著中白龙为了诱出丹龙而开始作祟，空海为了获得唐密而开始降妖，二人的冲突一直是剧情推进的核心动力。而电影中取消了空海获得唐密的动力，以白居易书写《长恨歌》作为剧情推动，"但却为剧情埋下了隐患：白居易酝酿《长恨歌》，需要了解李杨爱情真相，而妖猫也要向他揭露真相，双方是相向而行的。这就意味着，白居易即便没有探知真相的好奇，真相也会自动向他敞开，因为妖猫会想尽办法告诉他"[34]。这进一步降低了影片的戏剧冲突。（3）部分细节出现前后矛盾或有头无尾的情况，比如妖猫竖起了"后即李诵"的牌子，但对于皇家的诅咒却再没有被提及；既然作祟没有结束妖猫为何又要谎称被毒死于床下，随后又害死春琴逼疯陈云樵；已被罢官的白居易为何又能畅行无阻地于皇宫内查阅资料；贵妃已经选择了接受死亡为何于棺椁中醒来时又会绝望地挠破手指。

[34] 董阳：《为何满目繁华却无动于衷》，《中国电影报》2018年1月3日第2版。

四、美学与艺术价值：大唐嘉年华

（一）复杂的多类型杂糅

"简单说来，一部类型电影……是由熟悉的、基本上是单一面向的角色在一个熟悉的背景中表演着可以预见的故事模式。"[35] 类型是在好莱坞商业体系运作下，由制片厂与观众相互影响、共同创建的一套行之有效的电影美学、叙事模式。其分类标准是多元的，可以是题材、时间、地点、叙事规律、表现手法等程式化规律。在经历过新好莱坞之后，经典类型被打破，混合类型的电影开始出现，"很多影片都包含着两种以上的类型片要素，有许多作品看上去无法归类，但其中都有一个核心类型作为主要的模式基础"[36]。从类型角度来看，《妖猫传》正是一部具有多种类型要素的电影，豆瓣电影将其归为"剧情 / 悬疑 / 奇幻 / 古装"，猫眼电影则是"爱情 / 奇幻"。可见依据不同的角度分类所得的类型也不尽相同，但总体来说，《妖猫传》具有明确的奇幻、悬疑、爱情电影的特征。

"奇幻电影呈现出纯粹幻象的构造倾向，主要表现形式有彻底的奇观化、历史的虚化、生存的无根化等。"[37] 从最直观的视觉呈现上来看，《妖猫传》毫无疑问是属于奇幻电影的。这只具有人类思想、会说话并且还有多种神通的猫从一开始就抓住所有人的眼球。依托于先进的三维动画与合成技术，妖猫在影片中的表演惟妙惟肖。它于胡玉楼中大开杀戒，在墓穴中威胁白居易修改诗作，最终悲叹着想要回到贵妃的身旁。痴情人困于猫中的奇异景象被现代电影工业鲜活地呈现于银幕之上。中国传统中，儒家虽然"不语怪力乱神"，但是神话与民间志怪构成了延绵不绝的奇幻传统，从《山海经》《淮南子》到《西游记》《聊斋志异》，《妖猫传》正可谓是这一传统系列的当代体现。在叙事上，影片使用了诸多特效镜头辅助叙事，如空海化解蛊毒虫、白龙于山中移入猫身，但其最精致的视觉呈现主要集中于极乐之宴开场的幻术表演，在结尾处却舍弃了视觉奇观仅以对话结束。这与常以最为精彩壮丽的特效场面作为结尾的好莱坞奇幻电影大相径庭。

悬疑电影又称惊险片、惊悚片，"此类影片善于在封闭式的戏剧性结构中设置重重悬念，以此来激发观众的好奇心和窥视欲"[38]。通过不对称地给予信息，导演构建起一个

[35] [美] 托马斯·沙茨:《好莱坞类型电影》，冯欣译，上海人民出版社 2009 年版，第 11 页。

[36] 郝建:《类型电影教程》，复旦大学出版社 2011 年版，第 392 页。

[37] 陈奇佳:《奇幻电影：我们时代的镜像》，《文艺研究》2007 年第 1 期，第 19—25 页。

[38] 于忠民:《类型电影的作者化实践与民族身份的文化呈现——论当代韩国"悬疑电影"的叙事策略》，《当代电影》2014 年第 4 期，第 175—180 页。

支离破碎又充满危机的事实,以这种处于危墙之下的张力推动剧情,并于最终解开疑题,从而满足观众的期待欲望。回到影片,一开场顺宗便被无故咒杀身亡,竖起的"皇帝已死,后即李诵"之牌预示着随后还有更大的阴谋,察觉到异样的空海与白居易于是展开调查。影片似乎成为某种古代背景的政治惊险片——围绕权力所构建的阴谋与行动。在前半部分,影片很优秀地保持了这种惊悚效果。比如在点出妖猫只吃鱼眼睛后于胡玉楼聚会时问出:"把谁的眼珠子给我?"家中预备众多道士驱魔却又被轻易潜入。在面对这只神出鬼没又法力无穷的妖猫时,白居易与空海这对搭档似乎处处落后一步。通过将角色放置于这种紧迫危险的处境之中,达成了观众焦虑、恐惧的心理效果。但是,从极乐之宴之后,影片不再专注于追寻妖猫作祟的真相,转而开始探寻李杨之爱。在最后的一场戏中,一切的疑问早已于墓穴中通过妖猫自己的口说出,剧情集中于丹龙如何点醒执迷不悟的白龙。前半部分渲染良好的悬疑感此时已经所剩无几。

从极乐之宴开始,《妖猫传》的剧情一转切入唐玄宗与杨贵妃的爱情谜题中。玄宗为了展示自己对贵妃的爱而举办了极乐之宴,贵妃为了玄宗选择了接受死亡。配合安禄山为贵妃兴兵造反,阿倍仲麻吕为爱甘愿陪伴贵妃最后被赐死,以及白龙为贵妃漫长等待30年的爱情展现。影片确实给人呈现了一幅大唐时期的爱情群像图。不过,爱情片是"以爱情为主要表现题材并以爱情的萌生、发展、波折、磨难直至恋人的大团圆或悲剧性离散结局为叙事线索的电影类型"[39]。虽然爱情作为主要因素被引入影片叙事,但是首先出现得太晚,进入中后部分才开始围绕爱情真相进行描写。其次,影片中的人物虽然具有爱,但是情却没有波动。无论是爱贵妃更爱自己的玄宗、痴心皇上的杨玉环、默默陪伴的阿倍仲麻吕还是为情所痴的白龙,他们自出场之时对于爱慕对象的情感就是固定的。影片所展现的是他们在这种情感下的爱情表现,但并不涉及爱情本身的萌生、发展、波折以及磨难。最终也只是通过肯定玄宗贵妃之情来再次印证无上密的真谛。所以仍不算是一部典型的爱情电影。

综合来看,《妖猫传》具有相当分量的类型特征,如大量具有奇观性的特效画面、悬疑的气氛、爱情的主体、历史化的背景等。但是各类型的特征都不够彻底,无法构成以某一个类型为主干的模式基础。在其中我们依旧能够看到导演本身极强的作者性,毕竟"第五代导演信奉和推崇的是欧洲,尤其是法国艺术电影的'影像本体论''作者电影论',他们强调回到影像,关注自我意识,注重自我表达,可以说是反类型的。正是

[39] 郝建:《类型电影教程》,复旦大学出版社2011年版,第42页。

在这个意义上,有人把第五代的'电影语言的现代化'称为'反类型'革命"[40]。作为第五代的代表,我们虽然能够看到陈凯歌向产业的倾斜,但其对电影艺术的个人认知依旧对整片具有极强的影响。这就导致了《妖猫传》所展现出的类型杂糅但又不具有类型性的特征,同时也给电影观众在进行预期判断时造成了误解,不过好在许多观众也不是因为特定的类型,而是因为导演才选择观影。

(二)臻于完美的东方奇幻美学

中国奇幻电影起步晚、发展快,起步晚意味着要与西方成熟的奇幻电影相竞争,发展快意味着要最快速度地建立起完善的电影工业、美学体系。在经历了《神话》《无极》的开端,《画皮Ⅱ》的发展,近年来的《寻龙诀》《捉妖记》以及《西游记》《狄仁杰》系列的出现,彰显着一套符合奇幻电影的工业体系趋于完善。与之相对的,中国奇幻电影在美学上还略有欠缺。《捉妖记》中的妖怪在风格上与梦工厂的动画角色如出一辙,《长城》中的饕餮颇像顶着饕餮纹的恐龙。在美学上,中国奇幻电影还依旧具有现代化、西方化等特征,在故事中奇幻形象与背景的结合也不甚完美。而电影《妖猫传》则以其与历史紧密结合、似幻似真的奇观表现完美地诠释了中国传统中的奇幻形象,可谓是开中国奇幻美学之先河,代表了新的美学高度。

影片的背景设立于大唐,这也就奠定了影片纯粹的东方审美基础。一切的根基应当是中国化的,是能体现出中国文化的。我们说中国奇幻,指的不是西方那样的龙、凤凰、魔法,不是巨大的黏稠的蜥蜴,也不是闪着不同颜色的铠甲。而是"有鸟焉,其状如鸡,五采而文,名曰凤凰,首文曰德,翼文曰义,背文曰礼,膺文曰仁,腹文曰信。是鸟也,饮食自然,自歌自舞,见则天下安宁",或者"北冥有鱼,其名为鲲。鲲之大,不知其几千里也;化而为鸟,其名为鹏。鹏之背,不知其几千里也;怒而飞,其翼若垂天之云"这样的奇幻表达。在电影拍摄之初,"陈凯歌导演提出了'文人画'的基调风格,所以《妖猫传》在创作主旨上是再现文人画中的中国意境,文人画也决定了《妖猫传》的创作方式:强调意境,不拘泥细节"[41]。在这样的创作主旨下,美术指导屠楠与陆苇在王国维的《人间词话》、宗白华的《美学散步》中深入体会中国美学的意境,将传统美学融入影片的布景、美术等方面,实现了复原唐城的任务。而摄影曹郁则直接遭遇了中国传统美学与现代电

[40] 饶曙光:《类型经验(策略)与中国电影发展战略》,《当代电影》2008年第5期,第4—10页。
[41] 木西:《美!〈妖猫传〉美术设计手稿、理念分享!》,2018年1月9日,影视工业网(https://107cine.com/stream/98058)。

图 2 模仿汉画的 2D 镜头呈现

影工业的冲突,"当时《妖猫传》也是想做 3D。我们搭了一个很大的唐朝城市的景,比横店的景还要大,觉得 3D 能突出空间感,因为 3D 的优点就是使空间变得更写实,拍出来的效果更真实。但是当我们拿到了拍摄素材之后,突然发现我们追求的画意不管怎么处理,都没法达到中国绘画的感觉。因为中国画都是平面化的,如果用 3D 来拍的话就会破坏这种平面感。所有本来可以抽象写意的东西一下就变真实了,因为空间的深度变得很具体了。我们这边主创取得一致后就一直在劝投资方(不要做 3D)。投资方原先考虑 3D 的票卖得更贵,但是最后我们用实际的拍摄效果说服了投资方。所以最后影片选择用 2D 来拍"[42]。以中国文化为核心,从而保证艺术创作的中国化,这便是《妖猫传》表现出整体大唐风貌的原因之一。

在讨论奇幻的时候,往往集中于假定性的部分,集中于以 CG 技术制作的光怪陆离的视觉呈现上。但是正如电影本身是同时具有现实性与假定性的,奇幻本身也需要有现实的依托。只有具有现实基础才可以让想象的翅膀飞上云端。许多看起来假的奇幻电影,其本身就是在真的方面没有做到、做够、做好,才使得奇幻的部分看起来不真实。在《妖猫传》中,其美术是比较还原唐代风格的。以建筑举例,中国建筑分为两种形态,一种用油漆盖住木色,一种是不上漆或上清漆保持木色。以影片中的胡玉楼为例,其颜色以木色本色为主,辅以丰富的彩绘细节,这与其作为民间建筑同时又是风月场合是相称的。而与资料较少的民间建筑相比,"皇宫、寺院以及城门,这种东西都有一些现成的资料……

[42] 曹郁、李迅、黄隽华:《数字摄影有自己独特的美学》,《当代电影》2017 年第 8 期,第 25—32 页。

图3、图4 白龙神入后，猫具有人心

所以我们就按照唐代建筑的已知规制进行设计"[43]。在这样的基础上,《妖猫传》开始有章可循地进行奇幻创新。首先妖猫作祟本身在中国历史中是有"猫鬼罪"原型的,"隋朝独孤皇后的亲弟弟独孤陀就曾经用猫鬼去诅咒独孤皇后,成为隋朝最大的政治案件之一。而猫鬼罪也是当时法律体系中的重罪,主犯会被判处第二等刑法绞刑,从犯则会被流放三千里"[44]。再看这只作为主角的妖猫,它的第一观感就是一只寻常的黑猫,姿态、跳跃的动作、毛发的质感都是猫的样子。但它又不仅仅是一只猫,除了配音说出的对白

[43] 木西:《美!〈妖猫传〉美术设计手稿、理念分享!》,2018年1月9日,影视工业网（https://107cine.com/stream/98058）。

[44] 《〈今日影评〉蒙曼答疑〈妖猫传〉》,《中国电影报》2017年12月27日第5版。

外，它的神情、举止又充满了人的色彩。对此陈凯歌提到："我和视觉指导不知道开了多少次会，我一再地跟他说，你要明白一件事儿，这是个人，不是一只猫，你要赋予这只猫人性。"[45] 动作形态基于猫，而神情超脱于猫，在 CG 角色的塑造上，《妖猫传》成功地达到了将现实性与假定性融为一体的需求，让一只异于常识又不虚假的妖猫活灵活现地出现于大银幕之上。至于依托仙山、悬空寺所创造的花萼相辉楼、幻术表演中仙山云海吹笛的少女、酒池中跃起的锦鲤、折纸化为老虎又消散成花朵，影片所出现的奇观真实可信又超越现实，同时也具有明显的中国文化烙印。可谓是中国奇幻电影中率先将中国传统文化与精致的奇幻表达统一起来的作品。

五、文化与价值观分析：盛世与个人

"第五代导演是主体意识自觉和强化的一代。追寻和建构历史主体性和大写的人的形象，一直是第五代导演的精神主流。"[46] 从《黄土地》开始，陈凯歌就善于将个体置入时代洪流中，从而展现个人与环境的冲突，对民族精神、民族传统、时代价值进行反思，这种寓理于影的方式已然成为导演的一种固有风格。在《妖猫传》奇幻故事表象下所蕴含的，正是一种宏大的国家愿景、被动的女性想象以及去除执念的人生哲学。

（一）中华盛世的复现

陈凯歌的作品中，表现近现代及当代的作品有《黄土地》《大阅兵》《孩子王》《边走边唱》《霸王别姬》《风月》《和你在一起》《致命温柔》《梅兰芳》《搜索》《道士下山》共 11 部，表现古代的作品有《荆轲刺秦王》《赵氏孤儿》《妖猫传》3 部，架空时代的作品《无极》1 部。可见，古装历史题材在陈凯歌的创作中并不占主流，而选择创作《妖猫传》的原因，用陈凯歌自己的话说是"说到底，还是因为我小的时候开始就是一个大唐控。唐这个时代，我自己认为，是最了不起的一个时代！……跟大家分享一个伟大时代"[47]。从唐朝的气质

[45] 四味毒叔：《史航对话陈凯歌：〈妖猫传〉有最黑的夜和最亮的星》，2017 年 12 月 25 日，新浪微博（https://weibo.com/ttarticle/p/show?id=2309404188879602192979）。

[46] 陈旭光：《"影像的中国"：第五代、第六代导演比较论》，《文艺研究》2006 年第 12 期，第 88—98、167 页。

[47] bilibili 星访问：《第十期：佛系导演陈凯歌与他的极乐之乐》，2017 年 12 月 22 日，哔哩哔哩（https://www.bilibili.com/video/av17519576）。

来看，这是一个充满了少年与诗意的时代。"一种丰满的、具有青春活力的热情和想象，渗透在盛唐文艺之中。即使是享乐、颓废、忧郁、悲伤，也仍然闪烁着青春、自由和欢乐。这就是盛唐艺术，它的典型代表就是唐诗。"[48]唐朝的少年诗意与陈凯歌的精神气质不谋而合。对于时代的迷恋也导致了影片中时代气息的表现压倒了人物。《妖猫传》中对于唐朝景观式的展现丰富了观众的时代想象，也达成了热爱大唐的导演"梦回大唐"的创作诉求。

而这种对于盛世的追溯不仅停留于影片外，同时也存在于作品之中。"多少次的午夜梦回，我幻想着我活在玄宗的时代"，这一句道尽了白居易对于玄宗朝的幻想，对于"宫中圣人奏云门，天下朋友皆胶漆；百余年间未灾变，叔孙礼乐萧何律"的开元盛世的向往。这种对于盛世的回想于作品内外形成了三重套层结构，即一方面影片中的白居易等人通过他人的叙述追溯开元盛世，一方面观众通过影片去追溯盛唐时期。更进一步，影片以《长恨歌》的创作作为楔子，其第一句"汉皇重色思倾国，御宇多年求不得"又将这种对于前朝的追忆向前推进到汉朝。"以汉代唐""以汉喻唐"作为唐诗的惯用手法，不但因为汉唐二朝强大的国力使得唐人借古喻今，更是"把汉代历史当作一面镜子，拿它照出了自己所生活的时代的妍媸美丑。它已经不是一种简单的比附，而是以唐人对历史的评判和审美取向为依归进行艺术的加工和概括"[49]。由《长恨歌》到"极乐之宴"再到《妖猫传》，将白居易在《长恨歌》中构建的这种综合比拟关系延伸到《妖猫传》，不难看出对于大唐的盛世再现恰是中华民族的伟大复兴过程中的一次旧日重现。这与近年来的国力发展、民族自信的增强不无关系。而伴随着如《战狼2》这样的新主流大片的诞生，《妖猫传》以一种文人化的话语书写着另一种大国想象。

这其中最为突出的是影片有别于西方后殖民理论下的帝国构建。"所谓'后殖民'语境，就是指在经典殖民主义及其价值全面终结之后，西方运用自身的知识／权力话语对第三世界所发挥的支配性作用，也就是依靠各种'软'性的意识形态策略和温和的对自身价值的无可怀疑性的表述对在'现代性'基础上构成的第三世界'民族国家'的影响与控制。"[50]通过语言暴力，对第三世界国家的文化实行暴力，从而实现西方中心到第三世界边缘的霸主地位。电影作为意识形态国家机器，又充当了这种话语／权力的最佳载体。在好莱坞电影的霸权下，欠发达地区的观众不但被缝合进这种话语体系中，并且

[48] 李泽厚：《美的历程》，生活·读书·新知三联书店2009年版，第130页。
[49] 李子广：《"以汉代唐"与〈长恨歌〉的命意》，《内蒙古社会科学》1998年第4期，第77—83页。
[50] 张颐武：《全球性后殖民语境中的张艺谋》，《当代电影》1993年第3期，第20—27页。

自觉地接纳这种体系。这也就导致了像《战狼2》中的中非关系的表述（以及对于该表述的不同接受）。但是《妖猫传》中所展现出的唐帝国与现代民族国家体制下的帝国概念又有了差异。诚然，在影片中似乎笼罩着一种大帝国的气氛（唐与胡、唐与倭），并且伴随着话语暴力——以汉语为主体的交流。但是影片最为核心的部分——"极乐之宴"所倡导的恰恰是一种去中心、去权力的意识。在这场极乐之乐的宴会上，抹消了阶级，抹消了性别，抹消了民族。去阶级，我们看到了力士脱靴，看到了李隆基散发击鼓欢迎安禄山；去性别，我们看到玄宗给贵妃掀起裙摆，看到了女扮男装画了两撇胡子的侍女；去民族，我们看到了倭国人阿倍仲麻吕受邀赴宴，看到了胡人血统的贵妃杨玉环。差异在此没有形成冲突而是形成了统一。影片中，胡人妓女翩翩起舞，倭国驱魔师空海受命为皇帝驱邪，关键物证藏于倭国臣子手中。这些差异化元素没有被忽略也没有被强调，只是作为一种寻常的表现展现于观众眼前。体现的正是作为中华民族最为伟大的那个时代——唐朝所展现出的对多元文化的尊重与包容。归根到底，是因为中国文化传统不同于西方殖民主义传统。习总书记于十九大报告上的发言指出，要"始终不渝走和平发展道路，奉行互利共赢的开放战略，坚持正确义利观，树立共同、综合、合作、可持续的新安全观，谋求开放创新、包容互惠的发展前景，促进和而不同、兼收并蓄的文明交流"[51]，《妖猫传》所展现出的中国传统国家想象，正是这种合作、发展观的展现，同时也是中华民族一以贯之的传统。

但是，这种学理化、文人化的认识在另一个角度上也造成了作品在普遍接受上的问题。不可否认，在现代民族国家的构建下，以好莱坞商业片为主导的叙事模式中，民族国家的主体位置依旧具有很强的力量。在改编过程中，将主角大幅度地偏向于中国角色，提升杨玉环胡人血统的价值，降低日本角色空海的能动性，都导致了作品国家代入感的降低。对于中国观众来说，皇帝受到诅咒需要前来留学的空海进行驱邪，何不直接请青龙寺惠果大师出手呢？对剧情最为关键的日记恰恰掌握在日本角色手中，这些都降低了以"中国人身份"对情节的认同。而自日本上映后，"有打出1星的日本网友フィーバー表示，看完之后有种被辜负的感觉，再看了一遍电影名，的确应该是讲'空海'的作品，但怎么看主角都是一只黑猫，虽然看到了空海来到中土大唐的异想天开的历史罗曼故事，这花了150亿日元不是开玩笑嘛"[52]。影片对于空海法力、动机的多次削弱，却又将日版

[51]《中国共产党第十九次全国代表大会文件汇编》，人民出版社2017年版，第20页。
[52] TOMO:《〈妖猫传〉日本上映首周票房排名第二 观众口碑不尽如人意》，2018年2月27日，游民星空（http://www.gamersky.com/news/201802/1018446.shtml）。

片名改为《空海》，更造成了代入感的混乱性。《妖猫传》试图通过东亚文化圈的共同文化认同机制作为基础进行叙事，但是这种国别身份的混杂也造成了接受的困难。如何在讲述中国故事的同时让别国观众产生认同，是今后需要文艺工作者继续努力的方向。

（二）男权话语下的女性

自20世纪六七十年代以来，在后结构主义、解构主义的背景下，第二次女权运动于西方展开，女权主义或称女性主义对现代社会的语言结构、意识形态采取了一种批判的解构立场，试图揭露社会如何构建出"女性"性别特征并进而压迫女性。在这种思潮下，女性主义电影批评将目光对准作为大众媒介的电影工业，试图瓦解电影业对于女性身体的剥削，进而解放女性的创造力。"针对'女性在电影文本中是什么'的问题，女权主义电影理论得出这样四个结论：（1）女性是被典型化了的。（2）女性是符号。（3）女性是缺乏。（4）女性是'社会建构'的。"[53]具体于影片中，《妖猫传》塑造了数个女性形象，张榕容所饰演的杨玉环在剧中更承担了主要的戏剧冲突。对此，尹鸿认为："能看出作品有女性主义倾向，还想探讨文人与政治的关系。"[54]女性与政治话语成为影片的两条脉络。回望陈凯歌的电影，"一个女性命运，一个少年的突围，都是挺重要的主题"[55]。但是在《妖猫传》中，这种女性命运却不是女性主义的苏醒，而是另一种被男权政治话语所包裹下的牺牲品，这集中体现于杨玉环的悲剧之上。

"强盛时，她是帝国的象征；危难时，大唐将不再需要她。在马嵬驿，她因此渴望拥抱所有的爱。她知道，死亡来临时，她再也听不到爱的表白了。"这是影片中表现极乐之宴时，夹杂于玄宗、阿倍仲麻吕与安禄山之间的杨玉环意识到自己命运的旁白，同时也恰到好处地解读了杨贵妃这一角色。影片中，杨玉环作为人间至美的存在，需要"一个转身要出现眩光"[56]，为了展现她的美，玄宗要举办极乐之宴，要在万人之上让她荡秋千。因为美艳，杨玉环不再作为一个独立的个体，而成为一种美的理念的符号，镶嵌于花萼相辉楼的宴会之中。在随后的李白赋诗清平调的戏中，这种美的理念被再一次强调——在没有见过娘娘之前，高力士让他按当今最美的女子进行书写。因为是写理念中

[53] 远婴：《女权主义与中国女性电影》，《当代电影》1990年第3期，第48—55页。
[54] 袁云儿：《盛唐之美"遮盖"叙事短板》，《北京日报》2017年12月26日第11版。
[55] 四味毒叔：《史航对话陈凯歌：〈妖猫传〉有最黑的夜和最亮的星》，2017年12月25日，新浪微博（https://weibo.com/ttarticle/p/show?id=2309404188879602192979）。
[56] 同上。

图 5 作为帝国象征的杨玉环成为凝视对象

的美人，李白在见到杨玉环后先是否认写的是娘娘，进而又确认杨贵妃就是诗中这位至美。也只有成为美的代言，才可能让所有人在见到她的一瞬间迷恋上她，阿倍仲麻吕为了她试图当着皇帝表白，安禄山为了她兴兵造反。这两条于原著中并不存在的感情被加入剧中后，原本不甚象征意味的杨玉环瞬间成了唐帝国的代表。她不再仅仅是一个美的符号，这种符号更因为男性的凝视，成为一种政治诉求。这正是"男人可以通过把他们的幻想和成见强加于静默的女性形象上，通过话语的命令维持它的幻想和成见，而女性却依然被束缚在作为意义的载体而非意义的创作者的位置上"[57]。

在菲勒斯中心主义中，女性因为缺少阳物而成为阉割恐惧的实际载体，这激发了男性角色的焦虑。而摆脱焦虑的方式要么是对这种创伤进行重现，并对其进行斥责、惩罚或者拯救的方式加以平衡；要么是以另一种恋物形象对女性形象进行替代，从而达成对创伤恐惧的否认。影片中，这一矛盾的实际载体即是马嵬驿之变，要求赐死贵妃的陈玄礼无疑是对有罪对象的惩罚，这并非是对现实中的罪行进行处罚，而是因为她身为女性的符号，作为阉割威胁的实际化身是有罪的。也是对极乐之宴中替她拽着衣服舔着脸的玄宗的行为——这一权力对于阉割威胁的认同的问罪。在这种强压之下，玄宗一干人只得选择认罪，但是为了否认自己已经处于阉割过程中的事实，玄宗又不可承认杨玉环本身所具有的阉割象征，于是选择通过尸解大法这一手段，将身为女性的杨玉环替换为不

[57] ［英］劳拉·穆尔维：《视觉快感和叙事性电影》，载杨远婴编《电影理论读本》，世界图书出版公司 2012 年版，第 523 页。

再为人的一个无法呼吸的物体。这正是对于第二条路经,也就是对于创伤的替换式表达。所以所谓的皇帝两难的抉择实际上是对于阉割行为的问罪。而最后解决的方法则是面对外界的惩罚威胁,对阉割行为本身的暴力斥责——这便是让高力士承担杀害贵妃的罪名并被玄宗痛打,而对内则选择将阉割威胁的象征者物化否认,从而达成一种内外的平衡与统一。在整个过程中,作为主体的杨玉环是不存在的,她只能被看守于二层,将命运交予他人来决定。在生命威胁的恐惧中,甚至也只能去向具有阳物的男性索要爱意来确信自我的存在合理性。

极乐之宴初始,影片说"这都是她的主意",似乎透露着对于杨玉环的肯定与关照。但是在随后的进行过程中,伴随着主体性的消散,杨玉环又沦落为与被妖猫操控的春琴、需要救助的玉莲、苦于无法得到阿倍仲麻吕之爱的白玲、提供完信息即死的老宫女一样,无法选择自己的命运——作为男性附属的女性。影片背景为唐代,对于自古男尊女卑的中国来说,我们自然不能要求人物去抵抗社会对于女性的压迫,但伴随着影片最后唯一的反抗者白龙被说服,以及结尾时白居易不改诗的理由——"情是真的",将社会对于女性的牺牲通过理与情两方面加以合法化。使得陈凯歌在《妖猫传》中对于女性命运的表现仅仅停留于展现之上,在思想上具有不彻底性,更没有抵抗的能动性。

(三)无上密中的人生哲学

影片中的杨玉环,是传统社会中女性的悲惨命运的缩影。在这一无法抵抗的悲剧背后,其他角色则在不同的角度从自己的悲剧中解脱,用丹龙的话讲:"人心这么黑暗,我想找一个不再痛苦的秘密。"善于将思想性融于电影中的陈凯歌正是通过空海来唐寻找无上密的经历,来表达什么是乐、如何不再痛苦。

所谓无上密,指的正是历史上的唐密。"密教起源于印度,本是7世纪以后印度大乘佛教的一些派别与婆罗门教——印度教相结合的产物,传入中国后,在当时唐都长安发展成中国佛教的一个宗派。"[58] 由善无畏、金刚智带入国内后,经惠果的继承与融合后趋于完善。空海又将其引入日本,形成了真言宗,也就是如今的东密,这也就是故事中空海求无上密的历史原型。"密宗主张,宇宙万有都是大日如来的显现,表现其'理性'(即本有的觉悟,真如佛性,为成佛之因)方面的称胎藏界,因它具足一切功德而又隐藏在

[58] 洪修平、孙亦平:《空海与中国唐密向日本东密的转化——兼论道教在日本的传播》,《世界宗教研究》2012年第5期,第20—29页。

烦恼之中，故称'胎藏'；表现其'智德'（大日如来的'智'是修证之'果'，属于断惑所得的觉悟，是自行修证而来）方面的称金刚界，因能摧毁一切烦恼，故名。"[59]

在影片中，唐密改称为无上密，其复杂的理论被简化、遮盖。饰演惠果的成泰燊对无上密的解释是："用汉传的这种解释来说，无上密就是不可言说的秘密。"[60] 这种无法诉说的秘密在被言说出来的时候必然是错误的，所以对于电影意义的解读，他认为："……从凯歌导演对于这个作品的诠释上来说，他就已经放下了这样一个传递的、直来直去的东西，说这个是也不是，有还是无，对还是错，它就在这儿，当你放下的时候，可能你就领会到了它……"[61] 在剧中，最后共有四人掌握了无上密，分别是早已开悟的惠果大师、放下仇恨的白龙、创作完成的白居易和欣然归国的空海。我们首先按照时间顺序对四位开悟者剧中的经历进行简要整理，得到表1，其中纵轴由上而下按时间先后排列。

表1《妖猫传》获无上密角色行动表

丹龙／惠果	白龙	白居易	空海
爱上贵妃	爱上贵妃		
经历马嵬驿，目睹贵妃被害，救出贵妃	经历马嵬驿，目睹贵妃被害，救出贵妃		
承认贵妃死亡，寻找无上密	不承认贵妃死亡，保护贵妃的躯体，开始报仇		
获得无上密，成为惠果		撰写玄宗与贵妃之爱的诗	师傅遗愿来唐寻密
展现幻术，道出幻术中有真相		被告知极乐之宴是假的，否认事实坚持诗作为真	入青龙寺未果
		了解玄宗、贵妃真相	了解玄宗、贵妃真相

[59] 洪修平、孙亦平：《空海与中国唐密向日本东密的转化——兼论道教在日本的传播》，《世界宗教研究》2012年第5期，第20—29页。

[60] 四味毒叔：《四味毒叔 | 成泰燊：〈妖猫传〉里的无上密到底是什么？》，2018年1月24日，新浪看点（http://k.sina.com.cn/article_6226022546_1731990920010004lk9.html）。

[61] 同上。

续表

丹龙 / 惠果	白龙	白居易	空海
寻回贵妃的躯体	承认贵妃已死，获得无上密		
		不改诗作，内含无上密	在杨玉环的生死中寻到无上密，进入青龙寺

其中丹龙获得无上密后成为惠果大师，其所做的两件事对于空海、白居易、白龙的开悟具有引导作用，可以作为对无上密探寻的参考。空海、白居易了解玄宗、贵妃真相的过程实际上是为了讲述丹龙、白龙与玄宗、贵妃的故事，故可以省略。在对这些事件进行归纳、补充、分类后，可获得以无上密为中心的具有相同结构的行动矩阵。

表2 《妖猫传》获无上密角色行动矩阵

	起始	突转	选择	开悟
丹龙	爱上贵妃	贵妃死亡	承认	
白龙	爱上贵妃	贵妃死亡	复仇	承认死亡
白居易	写《长恨歌》	史实为假	否定	承认史实、坚持创作
空海	寻求无上密	拒入青龙寺	归国 / 继续寻找	获得无上密 / 进入青龙寺

由表2可见，影片中开悟的角色都曾陷入某一个事件中。白龙、丹龙疯狂地爱上了贵妃，白居易沉迷于书写《长恨歌》，空海依照师傅遗愿渡海来寻无上密。这种沉迷随后都遭到了破坏，成为一种水中月、镜中花般的不可被实现的梦想。这两个阶段在其他角色中也有体现，比如同样爱上贵妃的还有玄宗、阿倍仲麻吕、安禄山等，陈云樵痴迷的金钱和美色随后也被妖猫一并毁灭。而关键则在于不同的选择及开悟事件上。丹龙的选择是承认贵妃已死，踏上了寻找无上密的道路，随后并没有直接描写他如何开悟的过程，我们暂且放置一旁。白龙、白居易二人的选择非常相像，即坚守于自己沉浸的状态之中，对外界进行否认。白龙痴迷地爱着贵妃，从而疯狂地保护着她的躯体，并进行复仇。白居易则哭诉着："我知道我写不出'云想衣裳花想容'，我可以一辈子活在李白的阴影里，

但你不能说我的《长恨歌》是假的。"而最终的开悟又是一次对于自己执念的确认与否认，确认的是首先认识到自己的执念，否认的是对于这种执念的正视。正如妖猫最后的台词"我知道她死了，我只是一直不舍"，既是承认自己的偏执是对于贵妃的爱的执着，同时也否认了这种行为本身，在肯定情感的同时达成了对行为的否认。这其实并不是简单二元的是/否问题，而是对于问题本身的消解。承认贵妃已经死去，爱的对象的消逝自然消解了爱本身；承认极乐之宴为假，也就消解了《长恨歌》一定要以真为创作目的，对于问题本身的消解就实现了"放下"。从这个角度上再来看丹龙，实际上在他决定寻找无上密的时候，就已经踏上了开悟之路，因为此时的他已经选择了放下。最后来看空海，他自身的意图就是获得无上密本身，并且被赋予了明确的能指——青龙寺中掌握秘法的惠果大师。最后他可以进入青龙寺，正是因为他已经获得了无上密从而消解了对于秘法探寻的执着，至于进入青龙寺则又是再次确认了获得无上密这一所指。而这也就模糊了空海开悟的时刻，似乎他在协助惠果点拨白龙时已经领悟了一般。

成泰燊最后说道："这个电影，应该说是始终在寻找一个打开自我内心的这把钥匙，我到底该怎么去找到这个中庸之道，应该怎么去解，无上密按照中国的禅宗来讲，就叫一心三观。中国的天台宗也有一种说法，说你一个是空观，一个是假观，假观就是万千世界，空观就是说形而上的不可触摸的一个无上的东西，但是你偏到哪边都有问题，那么最后它说中观，我站在中间好不好，但是到了无上密的时候，它讲的是说我假观和空观到最后连空观都扫掉了，那只有到了三个没有立足之地的时候，才可入无上密。"[62] 在中道宗中，对"二谛义"的解释是："万物非有非无，而又非非有非非无；中道不片面，而又非不片面。"[63] 世界万物的真谛，有、无是第一层，有无之上的中道是第二层，中道本身也是有无之间这是第三层。无上密就是彻底放下对于有、无的执念，甚至对于中道本身也进行消解、悬置，让自己不再具有执念与问题，这就是不再痛苦的秘密。

回顾陈凯歌的电影，从传统压迫下愤而出走的翠巧到盛唐下选择消解问题的白居易，随着时代背景的发展，个人与环境的关系正在逐渐割裂。如果说翠巧对于时代的无奈还可以通过出走去寻找一个理想的革命根据地的话，白居易则只能选择将问题重新指向自身，并最终对于问题本身进行取消。这与消费时代的普遍认知大相径庭，对于普通受众过于晦涩，所以"影片最好把全部复杂题旨自我归结为具有画龙点睛之妙的一两句浅显

[62] 四味毒叔：《四味毒叔丨成泰燊：〈妖猫传〉里的无上密到底是什么？》，2018年1月24日，新浪看点（http://k.sina.com.cn/article_6226022546_1731990920010041k9.html）。

[63] 冯友兰：《中国哲学简史》，涂又光译，北京大学出版社2013年版，第235页。

易懂的语言,让观众即时感知其妙,而不能总是遮掩或迟疑"[64]。从而让影片具有欣赏幻术之妙、领略世界普遍性题旨、品味东方韵味三种不同的接受层次。

六、产业和市场运作：立体布局的创新运作

《妖猫传》的主要出品方新丽传媒从2009年开始参与电影投资,为了实现电视剧、电影双足平衡的目的,新丽近年与多位制片人、导演、演员达成合作。这其中以与陈凯歌导演的深度绑定备受关注。"据新丽传媒招股说明书显示,新丽传媒曾与陈凯歌签订《导演合作协议》,约定陈凯歌在协议有效期内就电影业务与新丽传媒在大中华地区进行独家合作。"[65]新丽传媒高级副总裁、新丽电影总裁李宁评价与陈凯歌导演的合作为:"一种良师益友的关系,共同选题、共同创作、共同面对市场。"《妖猫传》是由新丽主导出品的第三部陈凯歌电影,与第一部《搜索》、第二部《道士下山》相比,影片《妖猫传》投资更大、合作范围更广、票房收入更高、影响力更深。影片从产业角度来看,凸显了多元联合制片保证艺术品质,创新性网络营销为作品保驾护航,以及前瞻性的衍生品开发尝试为大电影工业铺垫。

（一）共同文化基础下的中日合拍

《妖猫传》是近年来规模最为庞大、合作最为深入的中日合拍片。虽然不如中美合拍片阵势大,但中日合拍片也一直作为一股力量存在。21世纪以来有《千里走单骑》（2005）、《无极》（2005）、《头文字D》（2005）、《赤壁（上）》（2008）、《赤壁（下）》（2009）、《夜·上海》（2007）、《藏獒多吉》（2011）、《101次求婚》（2013）、《深夜前的五分钟》（2014）、《太平轮（上）》（2014）、《太平轮（下）》（2015）等,其中不乏名导大作。综合来看,中日电影的选材多集中于动画、漫画改编如《头文字D》,现代时装剧如《夜·上海》《深夜前的五分钟》,以及具有相同文化基础的历史事件如《赤壁》等。通过合拍的优势,电影在拥有中日双方的资金支持外还获得了中日演员资源、外景资源以及市场资源。不同于西方世界的文化壁垒,日本与中国所具有的相同文化结构导致中日合拍片在

[64] 王一川:《难以入心的盛唐气象幻灭图——影片〈妖猫传〉分析》,《当代电影》2018年第2期,第24—26页。
[65] 卢扬:《绑定陈凯歌 新丽传媒赚到了什么》,《北京商报》2018年1月5日第A01版。

日本市场的表现优异。例如,《赤壁》上下两部的国内票房约为 8500 万美元,而其日本票房收益达到了 1.09 亿美元。

这种墙内开花墙外香的现象归根结底是中日文化的底层相似性。对于中国传统文化的高度认同导致了日本观众对此类题材的喜爱。而这些都源自唐朝时期中日频繁的文化交流,遣唐使、遣唐僧将文字、建筑、服饰和茶引入了日本。今日日本的假名、和服、茶道都是源自唐朝,甚至保存完好的唐朝建筑也要去日本寻找。谢海盟谈到《刺客聂隐娘》在日拍摄时说:"何以借寺庙如此重要?实在是日本将唐代文化保存得太好,好到让我们这些唐人的子孙汗颜。"[66]《妖猫传》中的空海和尚正是将佛教密宗与茶籽带入日本的重要人物,其所创的真言宗今日于日本依旧兴盛,于京都所建的东寺依旧信徒众多,是中日文化交流史上的重要人物。

当新丽公司在沟通原著小说版权的时候,"日本角川公司听到陈凯歌导演要拍摄这个题材的时候,(就认为)这绝对是一件功德无量的事情,觉得这个选题是传承中日历史文化渊源的"。于是同时作为日本第一大制片公司的角川株式会社"觉得这个事情一定要参加,他们并没有将版权转卖于我们而是坚持要投资"。于是《妖猫传》的中日合作就此展开。"配置了日方的监制、特效、美术、演员等多个团队,来配合导演的团队。我们后期制作、音乐、技术混音等都是在日本做的。也选择了他们推荐的一些重要的制作团队,包括特效团队、混音团队等,我们觉得都很好。日本的创作团队也都很敬业,整个创作的过程中,日方的监制与我们的配合也都非常强,整体上是一个非常愉快的合作。"在《妖猫传》中,我们看到了中日演员的亲情演出、听到了由 RADWIMPS 所唱的主题曲 Mountain Top,看到了中日特效团队共同创作的惟妙惟肖的黑猫,听到了"杜比公司的人都说'这是我们见到的混音效果最好的电影'"的专业混音制作。

如同影片中展现出了中日交流繁盛的盛唐,影片的制作于片外再现了当年的交流盛况。而这一切都是在基于中日共同文化基础上统合于导演的艺术追求。对此李宁表示这部电影再现了影响整个亚洲的中国传统文化,这是电影在文化高度上的贡献,是值得自豪的。

[66] 谢海盟:《行云纪〈刺客聂隐娘〉拍摄侧录》,INK 印刻文学生活杂志出版有限公司 2015 年版,第 144 页。

图6 襄阳中国唐城

（二）影视旅游相整合的唐城建设

回看影片的制作周期，实际上在结束了《搜索》拍摄工作后，陈凯歌导演就接触了小说《沙门空海之大唐鬼宴》，随即便与新丽公司一同展开了《妖猫传》的前期筹备工作。经过六年的前期准备，剧组于2016年6月底进驻唐城，从8月6日正式开机到12月中旬结束，实拍共进行了约5个月。后期制作由2017年1月至11月共进行了11个月。六年的前期准备主要是在等待位于襄阳唐城——影片的主要拍摄地建设完成。

襄阳文化产业园是在襄阳市委、市政府确立的"四个襄阳"和"两个中心"的发展战略下，由湖北志强集团下属襄阳唐城旅游发展有限公司投资兴建的全景式体现文化记忆和旅游休闲的全国性旅游目的地，其中第一期唐城景区总投资16亿元、占地600亩，为国家4A级旅游景区。作为政府扶持下的文化地产项目，唐城集影视拍摄、旅游相融合，是一种电影旅游集群。其"文化空间生产也表现为两种文化空间相互生产与重组的过程：一方面，旅游地文化空间为电影的文化生产提供了资源基础，从而影响着电影塑造的文化空间的内涵；另一方面，电影在对旅游地的文化空间进行展现时，往往不单纯是对真实空间的简单复制，而是赋予了制作者自身的想象，从这个意义上说，电影对旅游地的文化空间具有重塑的功能"[67]。由图7中所示的关系可见，《妖猫传》正可以从电影方面推动刚刚兴建的唐城文化园区的电影旅游文化空间生产。并且，陈凯歌素有拍一

[67] 高红岩：《电影旅游集群的文化空间生产研究》，《人文地理》2011年第6期，第34—39页。

戏搭一城的传统，1996年拍摄《风月》时陈凯歌与上影合作搭建了上海车墩影视基地，1997年拍摄《荆轲刺秦王》时于横店搭建秦王宫，2009年拍摄《赵氏孤儿》时又于象山影视城内搭建春秋战国城。丰富的经验与名导身份使得双方一拍即合。

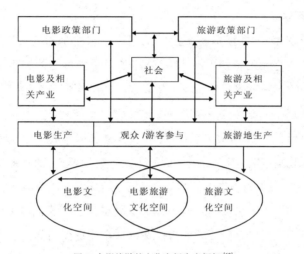

图7 电影旅游的文化空间生产框架[68]

对于建城的执着实际上与陈凯歌导演个人的美学追求有关。在数字技术发达的当下电影工业环境下，使用数字绘景技术结合运动捕捉、绿幕拍摄等手段可以更加简便地完成对于场景的再现。但是"（陈凯歌）'不想用特效来再现唐朝'，因为觉得特效做得没有魂，虽然更方便、很漂亮，这是他的坚守"。所以不但要实景建造唐城，在建造过程中导演更将屠楠、陆苇两位美术指导派驻唐城，深入影视城的建造。唐城最终使用的美术设计图，绝大多数都来自电影前期的美术图。所以唐城不再仅是简单的影视基地建设，而是为《妖猫传》量身打造。皇宫、胡玉楼、陈云樵家、大青龙寺等地在影片中都有着集中表现，与故事也高度契合。六年的建设时间让唐城不只是空有亭台楼榭，在导演的要求下所种的两万棵树木更让整座城鲜活了起来。这种高度整合，让唐城的建设实际上成为一次大型影片置景工作。

对于影像的极致美学追求让陈凯歌放弃了3D化，放弃了绿幕拍摄加数字绘景，却带来了一座精雕细琢让原作者梦枕貘感动落泪的襄阳唐城。自开业至今，唐城接纳游客

[68] 高红岩：《电影旅游集群的文化空间生产研究》，《人文地理》2011年第6期，第34—39页。

超过300万人次,《九州缥缈录》《图兰朵》《花木兰》《热血之城》《帝王业》等多个影视剧入驻唐城进行摄制工作。已经成为襄阳地标的唐城正在逐渐成为另一个成熟的影视旅游基地。

(三)创新的网络营销

不同于以往传统模式,《妖猫传》此次采用了与京东网深度合作的网络营销模式,双方各自投入了约1亿元的资源,在12月营造了一个独特的营销事件。对于为何剑走偏锋采用如此新颖的营销方式,有着几十年宣发经验的李宁总结为,是为了对宣发模式的突破,同时也与影片《妖猫传》的定位相契合。

对于当下的市场,"现在中国电影的营销手段越来越匮乏,越来越模式化,这是每一家都面临的问题和困惑"。李宁总结了四种主要的宣发模式:(1)海报、预告片、花絮、MV等常规物料宣传;(2)以发布会为代表的大型活动;(3)通过路演、点映等经营口碑;(4)投硬广,做票补,以低价促销。营销模式的固定化、模式化与迅猛发展的中国电影市场形成了鲜明对比,如何有所突破成为摆在每一家发行公司面前的问题。

从观影理由的角度来看,可以将电影观众分为两个波次,即因为看到了电影宣传而进入影院的第一批观众和因为影片口碑的形成而进入电影的第二批观众。引导第二批观众进入影院的口碑则来自第一批观众对于影片的认可。影片本身的质量和足够的观众基数决定了第一批观众的评价与口碑是否可以形成话语场,可以说足够多的第一批观众是第二批观众的基础。因此新丽在进行宣发时,采取的是先做好第一波再做第二波的策略,"因为就两种可能,第一波没有的话,就只能靠第二波。现在的市场竞争太激烈,每周都会上映许多新片。除非特别逆转性的口碑,否则很难有机会在第二周反过来,难度是非常大的"。

具体到影片《妖猫传》,导演陈凯歌作为戛纳金棕榈奖获得者,素以影片的艺术性、思想性见长,于高级知识分子、文艺爱好者、迷影者等群体中具有良好的口碑。影片依托盛唐历史所表现出的快意情仇,和李白、白居易所展现出的诗意再现,对于一二线城市的白领小资等群体具有极大的号召力。从新传智库所做的《〈妖猫传〉电影营销调研报告》中可以看出,线下有效受访者2323人中本科以上学历占76%居于主位,职业分布上企业/公司员工25.3%、在校学生24.7%为主要对象。受访者地区中,五线城市占40%,一线城市占18%,二线城市占19%。在调查对象中,81.2%的受访者表示知道《妖

猫传》，其中有 87.1% 明确表示会看，不知道的人中亦有 21.2% 的人表示会看。[69] 可见，依靠导演与影片本身的质量，《妖猫传》于白领阶层、高级知识分子中的知名度非常高。对于路演等常规宣传手段，李宁认为："并非所有的电影都适合用超前点映、大规模路演这种模式来做宣传，这两种方式实则更适合用在知名度较低的新作品上，而对于《妖猫传》来说，不管是导演陈凯歌，还是主演阵容知名度都很高。"[70] 而另一方面，《妖猫传》三四线城市的受众对于电影的信息是比较欠缺的，对此李宁也表示："但我们比较缺三四线、四五线的受众，这是个很现实的问题。这部分受众我们靠什么才能触达到他们？当时就跟京东一拍即合。"

图 8 京东商城《妖猫传》促销活动

作为电商的京东商城，具有庞大的流量资源，约 2.6 亿的年活跃用户使其本身成为一个流量入口。并且京东的用户中不但具有与电影受众重叠的部分，同时也可通过平台优势将信息传达至普通电影受众及非电影受众，这是传统电影网站、票务 APP、网络社区等所不具有的优势。同时京东商城近年来也在主打文化牌，与几部电影进行了合作。2017 年，京东与迪士尼公司的《疯狂动物城》、派拉蒙公司的《变形金刚 5》、华纳公司的《正义联盟》都有过合作。在得知《妖猫传》定档圣诞节之后，本来就要于圣诞节期间推出促销优惠活动的京东与新丽随即将合作上升为一个大品牌的合作，也就是我们所见到的京东与《妖猫传》的大联手。在具体运营上，因为这种跨界合作的全新性，双方为了寻找到最恰当的结合点共同运作了半年之久，最终形成了营销与票务相结合的办法。新丽拿出了超过 1 亿元的票务资源，京东商城于站内外配置了约 1—2 亿元的资源，召集了旗下的共八万多商家参与到整个互动之中，让用户参与到圣诞活动中并以此了解影片《妖猫传》的相关信息。活动于 12 月 14 日启动，于 21 日爆发，并一直延续到元旦。其间用户可以通过购买相关的衍生产品、普通商品等获得电影券，之后可以凭券观看电影《妖猫传》。在互联网覆盖全国的同时，京东还在全国 16—18 个城市投放了全线硬广，让上亿京东

[69] 以上数据来源：CCSmart 新传智库《〈妖猫传〉电影营销调研报告》。
[70] 镜像娱乐：《专访李宁丨〈妖猫传〉后发制人，新丽把 70% 的宣发预算都给了京东》，2017 年 12 月 23 日，搜狐（http://www.sohu.com/a/212353112_305277）。

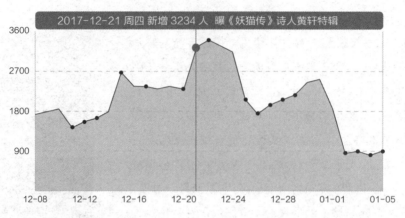

图9 淘票票专业版2017年12月8日—2018年1月5日想看日增量

用户与普通市民了解到了影片《妖猫传》。

伴随着活动的展开，与京东的整合营销取得了显著的成效。如图9所示，12月15日到12月24日，日增想看人数有了一个显著的提升，并且形成了12月15日和12月21—22日两个高峰。而在互联网预售票方面，"12月21日前，我们的互联网预售低于同档期的两部电影，甚至低于《芳华》。但是在活动爆发之后，就迅速起来了，超越了同档期的两部新片"。创新的营销手段取得了优异的成绩，也为中国电影市场的营销思路打开了新的天空。新丽公司成为京东公司重要的影视合作伙伴，双方将于2018年继续进行深度合作，包括但不限于电影、电视剧。

而至于影片上映后的口碑，深信"内容比渠道更重要"的李宁表示："电影商业上的放映就只有首映的那一天。因为票房好坏、口碑好坏在第一天就已经能体现出来了。有争议是难免的，每部电影都会有争议，每个人的喜好不同，这个东西我觉得没办法统一。"在征战完大陆市场后，《妖猫传》将继续在国际市场和电影奖项方向上努力。

（四）大文化产业的电影生态构建

一部电影的生命不仅仅是上映的这几周，作为文化产业的重要组成部分，电影以其文化符号继续存在于多种形式之中。也就是说当电影作为一种IP存在，其衍生作品与衍生商品的生命力可以持续下去，这是对整个电影产业生态的一个更加广泛的革新。但是"中国电影营销模式仍处于起步阶段，衍生品市场开发不足已成为电影行业一个不争

图 10、图 11、图 12 部分衍生品

的事实"。[71]

在这次新丽与京东的整合营销下,《妖猫传》与京东进行了相应的产品授权、品牌授权、元素授权。京东联合法国知名设计师乔纳森·里斯(Jonathan Riss)为《妖猫传》推出了三方联名合作款的限量时装,同时还推出了具有《妖猫传》电影元素的餐具、花茶、红茶、白酒、靠垫抱枕、3C 产品、雨伞、围巾、坤包等。另外周大福也与电影《妖猫传》共同推出了猫眼、猫爪、猫头、鱼骨等数款商品。与同期电影相比,《妖猫传》具有明显的衍生品意识,在产品线、产品数量上都领先于其他作品。但是这些衍生品中,具有电影直接的视觉元素者不多,绝大多数是借"猫"之名设计,贴"妖猫传"之称谓。京东副总裁门继鹏称:"IP 授权按理说应该在电影火了之后才去做,但是在京东这里,就可以通过京东已有的资源对 IP 衍生品进行售卖,卖完之后就可以变现,并且通过 IP 衍生品产生新的流量。所有的 IP 都是自带流量的,它是一个完整的闭环,首先通过流量变现,炒热 IP,然后通过 IP 本身自带的流量在所在平台再次变现并产生流量。所以其实本质上讲就是一个非常高纯度的流量运营,整个我们合作的本质是这样的。"[72] 这些产品虽然具有《妖猫传》的元素,但本质上依旧是以宣传作为主要目的。其价值是为了向消费者传递电影的信息,而不是在让消费者因为对影片的喜爱而进行消费。

对此,李宁在采访时也表示,这次《妖猫传》的衍生品主要还是以整合营销的概念

[71] 曹坤、李景怡、张晨光:《衍生品:电影产业链下游的掘金点》,《当代电影》2012 年第 5 期,第 106—109 页。
[72] 镜像娱乐:《专访李宁 |〈妖猫传〉后制人,新丽把 70% 的宣发预算都给了京东》,2017 年 12 月 23 日,搜狐(http://www.sohu.com/a/212353112_305277)。

在运营，这些产品与电影品牌的契合度还不够，文化结合度也不够。但是在未来的布局中，衍生品市场具有重要地位。不但要早做，而且一定要做成系列，因为只有成系列的作品才是可以持久存续下去的，比如《哈利·波特》《星球大战》。同时，古装题材的《妖猫传》在设计衍生品时也具有自身的局限性，比如在服装设计上的通用性就不佳，如果是与现实更加贴近的时装剧就会好一些。而动画片在这方面则更加具有优势，其中以《变形金刚》系列为代表，这一系列最早是孩之宝公司所产的玩具，动画系列是为了销售玩具而制作的广告加长后成为长片，由动画改编成电影后又再次推出了电影版的玩具。在西方世界，因为电影而拉动其他产品的销量是很常见的，好莱坞电影的价值更多的是在银幕外。比如二十年前票房惨败的电影《未来水世界》，如今被改编成舞台秀后一直是环球影城赚钱的法宝。

如何让中国电影的价值不仅仅局限于票房上，让电影在银幕之后还能继续发酵，继续生产价值，这是中国电影人需要集体努力的事情。《妖猫传》虽然依旧是以宣传片的思路在进行衍生品研发，但是这毕竟意味着中国电影向未来的市场迈开了一步，这种创新精神是值得肯定的。

七、全案整合评估：名导艺难寻

作为第五代导演的代表人物，陈凯歌导演的每一部电影都备受关注。与其近期的作品相比，《妖猫传》票房成绩为历年最佳、口碑风评优秀、在美学上有突破、在文化上有思考，是陈凯歌导演近年来的优秀作品。尤其对比2005年《无极》的口碑"滑铁卢"，《妖猫传》可以认为是陈凯歌导演对其奇幻电影创作的正名之作。但影片叙事上的短板与文化表达上的错位依旧造成了较为严重的影响，舆论表现两极分化，对比其2.5亿元的成本，其票房也不甚理想，依旧值得于艺术、产业等多方面总结、思考。

从艺术角度来看，影片依靠襄阳唐城优秀的制景优势，于视觉层面完美再现了大唐景观，带来了不同以往的视觉冲击力。特效制作精良，虚拟角色、电脑特效与实景完美结合，在现实性与假定性之间取得了良好平衡。电影融合中国传统美学元素，对于中国奇幻电影的美学表现具有启示意义。对于绿幕使用的克制与对妖猫角色的精细制作，表现了导演脱离了数字特效下的媒介麻木，逐渐将数字CG技术作为自身肢体的延伸自然地融入叙事之中。在优秀的特效呈现下，影片展现了一个盛唐的视觉奇观，达成了一次

奇观叙事；成功地在银幕上再现了大唐盛世，完成了导演"跟大家分享一个伟大时代"[73]的创作意图。陈凯歌对于艺术创作上的不妥协，成全了影片在艺术上的至臻。但是同时应当注意到，正是由于导演极强的主体性，也导致了影片在叙事上的短板。过于追求理念传达的陈凯歌在叙事中大量使用符号化表达，在人物塑造上显得生硬、刻板，追求省略化的中国诗意叙事导致了剧情上的跳跃、缺乏逻辑。观众的理解与导演的意图产生错位，使得本想表现"为什么一个女性能够在生死关头超越了所有的男人"[74]的影片最后成为一种充满了"直男癌"般的男权话语暴力。这些综合因素导致了观众对于影片叙事和主旨方面的负面评价。

从产业上来看，《妖猫传》突出了广泛合作与深入整合。依靠丰富的造城经验，影片成功地与政府政策下的影视基地建设达成深入合作，直接派驻美术指导实际参与建设，实现了实景地为影片内容高度定制的优势。独特的选题造就了共同的文化基础，从而实现了与日本角川株式会社的大规模跨国合拍，为影片带来了日本一线演员、优秀的特效制作和混音团队，在视觉呈现与听觉还原上都达到了今年国产电影的高峰。在宣发上，突破性地与京东合作，为定式化、僵硬化的电影营销市场带来了新的思路。票务与促销相结合的全新模式、创作先行衍生品并以销售代宣传的模式，都可以作为未来互联网营销的范本。多元化的合作与深入整合，其背后依旧是陈凯歌强大的号召力与领导力。其多次建造影视基地的经验、在日本的知名度、名导身份的商业潜力都是促成这些跨界合作得以实现的原因。

所以回望影片，《妖猫传》成为具有少年情怀与诗人气质的陈凯歌以心中的大唐抒发自己理念诉求的作品，成为导演在现代电影工业体系下的一次独特的个人表达，成为一个具有商业电影投资的艺术电影创作。陈凯歌选择了小说《沙门空海之大唐鬼宴》进行改编，将屠楠与陆苇派驻唐城协助建景，采取了省略化的叙事，并将自己的理念附加于影片本身。影片的项目启动、合作制片、场景建设等都因为陈凯歌导演而得以实现，而其叙事结构、美学表达、文化理念也因为陈凯歌导演而变得精美或令人费解。这也就导致了影片评价的两极分化，热爱中国传统文化、渴望奇观表达和认同陈凯歌理念的观众对影片所展现出的大唐气象大加赞扬；而期待类型化呈现、人物情感表达和戏剧性叙

[73] bilibili星访问：《第十期：佛系导演陈凯歌与他的极乐之乐》，2017年12月22日，哔哩哔哩（https://www.bilibili.com/video/av17519576）。

[74] 大唐雷音寺：《视频 梁宏达对话陈凯歌：〈妖猫传〉展示真正的大唐》，2017年11月26日，凤凰网视频（http://v.ifeng.com/video_9623159.shtml）。

事的观众对影片割裂的叙事和符号化的人物形象颇有非议。

面对当下电影观众的多元化审美品位，我们不能强求每一位观众都具有极高的艺术欣赏水平。但电影自诞生时就具有的商业性与大众性注定了其要以商业化的模式去满足最广大观众的喜好。陈凯歌导演在艺术上孜孜不倦的深入追求是值得赞扬的，但是"永远比较高估观众的"[75] 他如果能够将商业化表达与艺术追求相结合，或是采取某种巧妙的方式，如剧情、镜头或台词上的引导，使普通电影受众更容易接受其影片的主旨，那么作品将具有更广阔的艺术受众以及更深入的美学、美育影响。

结语

电影《妖猫传》在美学上趋于完美的表现给中国电影尤其是古装电影树立了新的标杆。数字特效的恰当应用与突破性的中国奇幻美学呈现都为中国传统与奇幻美学的融合铺平了道路。独特的大国景观更指引了一个不同于西方殖民、后殖民主义的中国式大国想象。创新的网络营销为市场提出了新的增长点。作为名导作品，《妖猫传》在选题、制片上具有不可复制性，毕竟不是每一个导演都可以为了自身的艺术诉求去建造一个影视基地。而导演过强的主体性、过于执着的理念表达也使得影片脱离群众，出彩但不出众。从两极分化的口碑与差强人意的票房表现来看，消费者也给出了自己的评价与判断。作为特殊历史背景下诞生的第五代导演，他们的主体意识、民族反思和艺术追求依旧具有极强的生命力，是中国电影不可或缺的力量，但如何更好地适应电影市场，如何在商业化中保留艺术性，如何让艺术作品更易于接受，依旧是不可回避的问题。

（高原）

[75] 四味毒叔：《史航对话陈凯歌：〈妖猫传〉有最黑的夜和最亮的星》，2017 年 12 月 25 日，新浪微博（https://weibo.com/ttarticle/p/show?id=2309404188879602192979 ）。

附录：《妖猫传》总监制、总发行访谈

问：李总好，作为影片《妖猫传》的主要负责人，可否简要介绍一下影片立项经过、定位及其他基本情况？

李宁：我们与陈凯歌导演的合作已不止一年，《妖猫传》是自《搜索》《道士下山》后第三部由新丽主导出品的陈凯歌电影。我们的合作是一种良师益友的关系，共同选题、共同创作、共同面对市场。具体到这部电影，开始于《搜索》之后、《道士下山》之前，导演看到了梦枕貘的这本《沙门空海》，觉得非常不错，于是我们就开始准备这个项目。为了实景拍摄，在全国各地寻找拍摄地。因为象山、横店等地因为陈凯歌导演的拍摄形成了很强的影视基地，所以与襄阳唐城一拍即合，开始筹建整个地产项目。在等景的同时便先拍摄了《道士下山》。2016年7月底剧组进驻唐城，于8月6日正式开机，到12月10日左右结束，后期从2017年1月做到11月。实际投资大概在2.5亿元上下，而唐城建造这边不太好说，大概是二十多个亿吧。唐城公司希望未来成为可开发的旅游项目，即景点与影视基地结合。从2017年开始，已经对外售票了，也有多个影视作品在拍摄。不过合同约定在《妖猫传》大陆上映前，其他影视作品是不可以上映播出的，这是所有于唐城拍摄的（剧组）都知道的一个合约。因为六年期间，导演将美术指导屠楠、陆苇老师派在唐城，与开发商一同进行建设。最终使用的美术设计图，多数来自电影前期的美术图。唐城修建过程，相当于一次美术制景，只是这次不再是在棚里搭建。所以这个景必须要由陈凯歌导演第一次展现给观众，如果其他的影视作品先播出也就丧失了定制的新鲜感。这种做法恐怕也只有陈凯歌导演可以做到，（因为）他对艺术上比较执着吧。他能成为我们的良师益友，除了德高望重、慈祥仁义的个人魅力，更因为他对艺术有执念。他"不想用特效来再现唐朝"，因为觉得特效做得没有魂，虽然更方便、很漂亮。这是他的坚守。

问：看报道说绿幕镜头只占全片的3%。

李宁：对，很小。在香河的文化影视城搭了个比较大的景，主要是内景。杨贵妃死时马嵬驿的背景，最后用绿幕做了一些东西。还有在城楼上荡秋千的戏——这肯定不能让演员去演，只能在棚里搭。其他基本都是实景，然后用特效做了一些补景的工作。特效的重点更多的是在猫身上，猫的表演没法实拍。

问：这次用了很多日本特效团队，可否谈谈中日合拍的始末？

李宁：我想《妖猫传》大概是这两年中日最大的合拍项目了，其实初衷就在于这个选题。它本身来源于日本的魔幻小说，讲的是空海也就是弘法大师当年作为遣唐僧来中国，结识了白居易和妖猫。虽然小说有艺术加工，但是弘法大师来中国学习佛法，将无上密引入日本是真实存在的。他是日本佛教的重要历史人物，是日本的唐僧。在京都和东京都有宏伟的弘法大师本寺，是传道授业的场所，受众弟子非常多。当日本角川公司听到陈凯歌导演要拍摄这个题材的时候，（就认为）这绝对是一件功德无量的事情，觉得这个选题是传承中日历史文化渊源的。日本的佛教、文化、宗教、艺术、服饰、建筑、礼仪、饮食等一切实际上都来源于唐朝，盛世唐朝对整个亚洲乃至世界的影响是无可估量的。所以角川觉得这个事情一定要参加，他们并没有将版权转卖给我们而是坚持要投资，而且配置了日方的监制、特效、美术、演员等多个团队，来配合导演的团队。我们的后期制作、音乐、技术混音等都是在日本做的，也选择了他们推荐的一些重要的制作团队，包括特效团队、混音团队等，我们觉得都很好。日本的创作团队也都很敬业，整个创作的过程中，日方的监制与我们的配合也都非常强，整体上是非常愉快的一个合作，因为选题合适。当然我们的投资方还有香港的英皇公司以及大陆的一些合作伙伴。

问：在制作中日方对于盛唐的想象是什么样的？是否会有冲突？

李宁：原作虽然是日本小说，但讲的是中国故事。也许日本的故事我们拍起来会吃力一些，但因为是唐朝，我觉得没有文化认同的差异。实际上日本现在的传统文化就是唐朝文化。我们去京都、奈良旅游，见到的建筑、礼仪、服饰都是从唐朝传来的，保护得非常好。从美学上说，电影是导演的作品。陈凯歌导演是国学、历史、美学大家，中日学者、艺术创作者们都非常尊敬他，都非常认同他的美学观点、故事设定、文化理解、视效设定等。所以不存在什么分歧，还是以导演为创作核心，大家配合导演的创作这样一种过程。日本人都惊叹于唐城的规模，梦枕貘老师都哭了。你可以像很多影视作品那样用电脑特技去再现，但我们看到了真实的唐城，这种实景的美学高度是非常令人震撼的。而这确实是只有陈凯歌导演才能做到的事情——将这样一个厚重的历史题材，跟当下的中国文化相结合，形成文化旅游、文化产业。（唐城）现在已经成为襄阳的城市名片了。

问：可以认为影片是在中日共同认同的唐文化基础上架构的吗？

李宁：我认为这部电影实际上展现了中国的文化高度。我们现在讲大国文化，讲文

化"走出去",讲伟大民族的复兴,复兴什么?我们要复兴历史,复兴中国历史中的宝藏、优秀的东西。要将中国文化、影响力带到世界上去。整个亚洲实际上都深刻地受到中国传统文化的影响。我们去再现这一辉煌,实际上也是对中国民族自豪、民族自信的一种体现。我之前恰好带着家人去了日本旅游,就很自豪地跟他们说:"看吧,这在导演的作品中都写得很清楚,这城墙、建筑的风格,都是中国的。"这就是中国文化的影响,这就是我们在电影之外,在文化高度上的贡献。我们为这个电影做了很多努力,能够作为制片方与凯歌导演共同战斗,我们很自豪、很骄傲。

问:新丽今年的两部电影《妖猫传》与《悟空传》,都是大 IP 改编的奇幻电影,定位有何差异?

李宁:我觉得《妖猫传》算 IP,但还不算大 IP 吧。对 IP 这方面的理解我跟大伙有分歧,我觉得小说、戏剧、话剧、游戏、漫画、电视剧,包括动漫,只要是有基础的(作品)都算是有 IP,重点要看原作的影响力。至于大 IP,梦枕貘的小说中《阴阳师》更有名,《沙门空海》实际上并不是特别有名,只是导演在选题的时候觉得这个是他想拍的。所以我不认为这两个都是大 IP,《悟空传》再版了那么多次,影响了一代年轻人,是大 IP。《妖猫传》不算大 IP,它算是有 IP 基础。在改编 IP 作品时要考虑这样一个问题,一批人看过一批人没有。要让没看过的人看得明白,就必须是个独立的故事。它是游离于原著基础之上的,相当于在基础上又重构了小说,要不然没看过小说就看不明白故事。所以在二度创作的时候,实际上也是一个重新架构的过程。我们请梦枕貘作为艺术指导与王惠玲老师他们一起创作,电影实际上借用了一些小说原来的故事和架构,重新构造了故事,与原著相比改编成分还是很大的。具体的定位就很简单了,《悟空传》算是比较年轻的,它骨子里是反抗、斗争,是比较燃的,需要更年轻化的表现。《妖猫传》针对的观众人群知识层面比较高,对诗歌有理解,对盛唐文化有理解,对文学、艺术有一些见解的观众会特别喜欢。从纯娱乐化角度来看,可能有人会觉得难懂一些,因为它有审美门槛。而《悟空传》没有,它就是一个很简单的故事,是对经典作品(《西游记》)的重新解读。所以说这两个电影不存在相似度,唯一的(相似处)可能是都有原著基础。

问:但是观众会给两部电影都贴上奇幻电影的标签。

李宁:《妖猫传》并不是(奇幻电影)这样一个选题。你看完之后就会发现妖猫只是一个引子,它只是把问题、故事抛引出来的一个导火索。当然它也很重要,有对情义、

生命、命运的理解。但它的层面是比较高的，不是一个魔幻的妖猫出来杀人、斗法。两个主角也不具有无比的法力。白居易是文人不是武将，说白了不是狄仁杰，并不以破案为己任，只是去寻找事情真相。空海和尚也没有法术，更多的是靠对真相的理解，来判断一些事情。不管怎么说，这两部电影从定位上是有很大差异的，只是它呈现的标签，一个是魔幻3D，一个是奇幻盛唐，又都是古装题材，因此看起来有些相似之处吧。今年的电影有很多很难归类成某一个类型，比如说《奇门遁甲》《三生三世十里桃花》《鲛珠传》，还有年初的《西游伏妖篇》等，都是比较创新的，不是传统意义上理解的东西。

问：算是中国文化在电影创作上的一种百花齐放吧？

李宁：对，从创作上来讲，就要遵循这个百花齐放的风格，有接地气的、有反映历史的、有偏现实的、有家长里短的、有搞笑的、有悬疑推理的。2017年的电影类型是比较丰富的，也有主旋律、英雄主义的，像《战狼2》。真的是值得中国电影人、电影专家、学者、爱好者静下心来去剖析一下的，是值得总结的。你们做这样的选题，对2017年的整个电影创作做一个总结，是很有价值的。

问：《妖猫传》的预期目标和实现度如何？

李宁：现在的情况基本算是达成我们的预期吧。豆瓣给了7.0的评分，赞誉度还是很高的。票房5.3亿元，是凯歌导演这几年最好的成绩。然后电影会有国际市场，尤其是日本、韩国。日本方面由角川和东宝发行，2018年2月24日上映，我们给予厚望。这个选题与日本相关，他们对盛唐文化也很喜欢。影片剪辑上与大陆版一样，但选用了日本非常一线的演员进行配音。

问：面对《妖猫传》两极分化的口碑，影片之后有怎样的计划？

李宁：电影商业上的放映最重要的就是首映的那一天，因为票房好坏、口碑好坏从第一天就已经能体现出来了。有争议是难免的，每部电影都会有争议，每个人的喜好不同，这个东西我觉得没办法统一。对于这部电影的未来，接下来的操作会有两个层面：第一，国际市场。欧洲和北美还没有上映，我们在寻求最大的合作伙伴，而不是简单地小规模上映。尤其是欧洲，电影人、电影专家对艺术电影的喜好和投入是高于其他地区的。日本的上映我觉得是能够影响到整个亚洲市场的。2月份就上了，准备得很充分。电影改编的原著来自日本，主角之一空海大师也是在日本家喻户晓的人物，因此我们对上映是寄

予了厚望的。欧洲或者北美如果有大公司来操盘，可能会更好。而日本肯定会报出一个近两年来中日合拍的最佳成绩。第二，就是会参与一些奖项。第一波就是亚洲电影大奖，是他们主动给我们提名的。同时其他一些奖项也在联系，希望我们能代表中国电影去参加。获得电影奖项是对电影创作的认可，也是探讨创作的契机，所以参加国际电影节将是这部电影接下来需要走的部分。这部电影有几个方面比较容易获奖，一是导演，二是美术，三是音乐。我们做了一个杜比的版本。杜比公司的人都说这是他们见到的混音效果最好的电影。因为它不是一个动作片，但所有的声音都还原得特别好，所以很可能得最佳音效奖。这些演员也有几个演得非常好，比如大家伙交口称赞的李白，仅仅几场戏就画龙点睛。特效也有可能得奖，因为动物参与表演是最困难的，而影片中猫的特效其实达到了很高的水准。这些奖项的获得都可能成为这部电影再次受到大家关注和讨论的话题。

问：《妖猫传》采用了非常新颖的网络宣发模式，与京东的合作是如何展开的？

李宁：因为我是做了宣发十几年，从院线出来的老发行，所以说白了，现在中国电影的营销手段越来越匮乏、越来越模式化，这是每一家公司都面临的问题和困惑。传统的宣发手段很简单，无外乎就是几板斧。刚开始放点海报、预告片、常规物料，弄点花絮、MV。第二个就是搞搞发布会、大型活动。第三个就是跑跑路演，搞搞点映，做做口碑。第四个就是投点硬广，投点票补，做做低价促销。大家都差不多。这次跟京东的合作是建立在什么基础上的呢？因为凯歌导演和《妖猫传》这部电影本身不缺高端用户，不缺高知识水准和一二线城市的受众。但我们比较缺三四线、四五线的受众，这是个很现实的问题。这部分受众我们靠什么才能触达到他们？当时就跟京东一拍即合。因为京东本来在年底贺岁档，也就是圣诞节的时候会有一些促销活动。他们现在也想打文化牌，今年就合作了四部电影，一部是跟迪士尼合作的《疯狂动物城》，一部是《变形金刚5》，一部是华纳的《正义联盟》，还没有跟国产片合作过。所以合作提出来后，京东的CMO徐总、分管业务的门总等都觉得挺好。于是我们就把一个常规合作上升到一个大品牌的合作，形成了京东与《妖猫传》的大联手。这个大联手实际上我们运作了有半年之久，因为不知道该怎么弄，不知道我们的结合点在哪里。后来就形成了营销与票务结合的方法，希望能够通过营销触达到普通受众。京东召集了八万多个商家参与到互动之中，通过这个营销活动，让观众参与到讲述奇人奇事奇景的盛唐探奇活动中。然后跟京东的在线销售、品牌、衍生品互动。活动于12月14日、15日启动，在21日、22日爆发。站内外配置的资源价值一两个亿是有的，无形资源就不去计算了。让圣诞节期间

有这么一个跟陈凯歌导演的电影作品联合起来的活动，通过购买相关的衍生产品或普通产品，就可以获得在圣诞节期间看电影的现金券。这个活动体量是前所未有的，在全国的16—18个城市都投放了全线硬广，互联网覆盖到所有城市。京东的会员几亿人次是有的，京东的活动让几亿用户起码知道这样一件事，那比我们苦哈哈地在常规渠道，比如豆瓣、时光、猫眼、淘票票投放（效果要好）。常规的投放，你能触到的就只有电影受众，你触及不到非电影受众。

问：所以这次是想多在非电影受众这边做一些宣传？

李宁：对，就想扩展一点点。当然，京东的受众实际上跟电影受众也是重叠的。我们希望重叠的部分能够更深入，当然在传统渠道也投放了很多资源。同时希望能够触达到部分非传统用户，最后形成一种爆发，我觉得就OK。

问：最后的效果如何？

李宁：很好啊！大家可以清晰地看到票房走势。12月21日前，我们的互联网预售低于同档期的两部电影，甚至低于《芳华》。但是在活动爆发之后，就迅速起来了，超越了同档期的两部新片。合作非常愉快，结果也都觉得非常好。京东也非常满意，前段时间邀请我去了他们的跨界年会。我们作为京东2017年度最重要的影视合作伙伴，算是影视的第一合作伙伴上台去讲了一下合作。这个结果是非常高级的整合营销。我们双方已经约定好在2018年继续合作，其中包括但不限于电影、电视剧。

问：可见影片是陈凯歌导演对中国文化的坚守，但也有对电影业的拓新。

李宁：内容上的坚守，营销手段上的创新吧。内容上，陈凯歌导演的创作一直坚守着他的高品质、文化高度、艺术水准。我们在营销上的创新，也是希望走出不一样的路。不然大家都循规蹈矩地做，不符合现在电影的规律，不符合市场的变化。市场的变化造就了中国观众很大的消费惯性。大家是怎么看电影的？第一是看到宣传想看，第二是看到口碑好想看。第一拨观众靠什么？就是靠营销手段让他想看，想看了第一时间就会去看。第二拨则是听到别人说口碑好去看。我们现在主要是先做第一拨，再做第二拨。因为就两种可能，第一拨没有的话，就只能靠第二拨。现在的市场竞争太激烈，每周都会上映许多新片。除非有特别逆转性的口碑，否则很难有机会在第二周反转过来，难度是非常大的。

问：通过与京东的合作，是否有计划拓展衍生品的开发呢？

李宁：跟京东的合作主要是希望开拓跨界整合营销的概念。这次我们提出了一个无界营销的概念，希望双方能够深度融合，但实际上我们这个项目依然谈晚了，也就是几个月的时间。只能在产品、品牌、元素上做一些授权。比如说一包茶叶上面有一个《妖猫传》的包装这种。我觉得一瓶酒、一件服装、一条围巾，还是主打整合营销。中国的电影衍生品市场是一片大红海也是一块大荒地，还没有开发呢。真正能够引发市场销售热度的，恐怕也就是喜羊羊吧，但它在电视时期就已经有了。日本、美国电影衍生品的销售实际上远远大于电影本身的票房收入，甚至是三七开、二八开。原本的收益只能占到 20%—30%，其他都来自衍生产品。没有一个中国电影能做到这样。只能说利用平台、内容的互动将这个问题在未来解决。要布局衍生品，就要早做而且要做成系列。系列电影的衍生品才可能长期延续下去，比如《变形金刚》系列。我们未来是打算做好几套系列电影的。这次我觉得我们做得还不够好，主要是准备不充分。选题也有一些困难，盛唐文化是比较难做的。我们研发了服装、酒类、手机 3C、生活用品甚至食品，但实际上它的品牌契合度、文化结合度还不够。更像宣传品，价值主要是宣传，而衍生品是为了赚钱。这次与京东的合作，我们是希望开拓营销的思路。一个是宣传上的，接地气地让观众收到信息；另一个是能在衍生品这块往前走一下。

问：最后还望您给中国电影给予一些寄语与展望。

李宁：寄语不敢说，我们大家互相就是探讨。新丽传媒是一家电影、电视剧两条腿走路的公司。2017 年我们交出了一份自己很骄傲的答卷，在电影、电视剧上都贡献了一些好的作品。电视剧有《我的前半生》《白鹿原》《风筝》《剃刀边缘》，电影有《情圣》《悟空传》《羞羞的铁拳》《妖猫传》。在创作上要讲好故事，做有良心的品质，这样观众才会喜欢。在布局上要有精准的商业类型定位，面向不同的观众。在营销上面对市场要敢于创新，吸引更多非电影观众，用商业手段为影片保驾护航。从而完成宏森部长在杭州会议上的指示，在 2020 年达到 700 亿元票房。希望今后中国电影市场做到世界第一大，中国电影作品能够在第一大市场占主导地位，更希望中国电影能"走出去"。最后还要发展衍生产品，让我们的电影在票房以外有更大的收益。

访谈者：高原

2017年

中国影响力电影分析　案例六

《不成问题的问题》
Mr. No Problem

一、基本信息

类型：剧情

片长：133 分钟 /132 分钟（北京国际电影节）/144 分钟（东京国际电影节）

色彩：黑白

国内票房：778 万元

上映时间：2017 年 11 月 21 日

评分：豆瓣 8.2 分、猫眼电影 8.1 分、IMDb 7.3 分

录音：郑嘉庆

音乐：冯满天

主演：范伟、张超、王瀚邦、殷桃、史依弘

监制：侯光明

制片：俞剑红

出品：青年电影制片厂、电影频道节目中心、北京文化、好样传媒股份有限公司、地中海制片公司

发行：北京文化

宣传：北京文化

二、主创与宣发信息

导演：梅峰

编剧：梅峰、黄石

摄影：朱津京

剪辑：廖庆松

灯光：曹俊飞

美术：王跖、张丹青

三、获奖信息

第 29 届东京国际电影节最佳艺术贡献奖

第 53 届台湾电影金马奖最佳改编剧本奖

第 53 届台湾电影金马奖最佳男主角奖

第 7 届北京国际电影节天坛奖最佳编剧奖

第 7 届北京国际电影节天坛奖最佳男主角奖

重访经典电影美学与中国诗意的"新文人电影"

——《不成问题的问题》分析

一、前言

《不成问题的问题》是由梅峰编剧并执导的电影。该片改编自老舍1943年发表于短篇小说集《贫血集》中的同名短篇小说《不成问题的问题》,影片由范伟、张超、王瀚邦、殷桃、史依弘等主演。电影讲述了中国抗日战争时期大后方的树华农场在主任丁务源的管理下走向衰败的故事。影片于2016年10月29日在日本东京国际电影节首映,后于2017年11月21日在中国大陆上映。

《不成问题的问题》的艺术水平得到了国内外多个重要电影节的认可,斩获奖项以艺术贡献奖、剧作奖和表演奖为主,包括:第29届东京国际电影节最佳艺术贡献奖,第53届台湾电影金马奖最佳改编剧本奖(梅峰、黄石)、最佳男主角奖(范伟),第7届北京国际电影节天坛奖最佳编剧奖(梅峰、黄石)、最佳男主角奖(范伟),第20届上海国际电影节电影频道传媒大奖最佳男配角奖(张超)等。

这部以黑白影像拍摄的改编电影不仅获得了来自多个电影节的高度认可,同时也引起了学术界和影评界的广泛关注和讨论。国内学者和影评人对于影片的讨论主要集中在影片的美学风格、剧作改编和角色表演三个方面。总的来看,评论者主要关注影片独特的电影美学风格及其具有中国美学意蕴的审美特色,并对此给予了较为肯定的评价;同时,相当一部分评论者都对电影故事的讽喻性进行了剖析和评述;该片出色的人物表演也是评论者关注和热议的焦点。此外,也有评论者从电影改编的跨时代表述和电影美学的定位等角度对影片提出了批评和质疑。

正如《重访经典电影美学的坐标——〈不成问题的问题〉导演梅峰访谈》一文的题目所指出的,电影《不成问题的问题》着意于回归经典的美学定位和立足中国的审美取

向最为电影学者和影评人所关注。刊于《文艺报》的《2017电影：质量与市场的突围》一文在回顾和盘点2017年度电影时指出："《不成问题的问题》致敬并追随了《小城之春》《万家灯火》《乌鸦与麻雀》一脉中国早期电影的美学传统，以一种极具戏剧化、舞台化的镜头语言将一个发生在抗日战争时期大后方重庆的故事寓言式地呈现于银幕之上。"[1] 这种承袭于中国早期电影的美学传统也是探索电影民族化风格之路上希图重觅的"中国气派"："依托于中国独特的人情社会结构和诗意性的传统审美范畴，本片在故事、主题和影像风格等多方面都体现出少见的中国气派。"[2] 电影导演娄烨将该片定位为"新文人电影"，也有部分论者从文人电影的角度剖析该片的审美特色和艺术风格，认为该片"作为今年的'文人电影'备受关注。影片主题关注中国社会不成问题的问题，借古喻今，风格上重新回归国产老片的腔调，既有传统美学的融合，又有新时代文人的改编。它是本年度不容忽视的一部电影，表现了'新学院派'的视角和主张"[3]。作为北京电影学院"新学院派"计划的代表作品，也有论者以此出发，探讨了"新学院派的可能性"："《不成问题的问题》是北京电影学院一个叫'新学院派'的创作扶持计划下的产物，这个词非常吻合《不成问题的问题》这个电影的调性——它有非常好的文学素养、电影史和电影理论基础、电影语言的理解与操作能力。挖掘文学资源，找到切合的电影语言，并投射到当代，完成一个新的具有超越性的作品，这是'新学院派'的一次非常成功的尝试。"[4]

电影对于老舍同名小说的改编及其故事本身的讽喻性也引起了学者和评论家的热议，这些评论主要关注到了影片所呈现出的文人化的诗意情韵与老舍原著中辛辣的讽刺性在风格上的差异性，评论者们对此问题的观点也有所不同。

一部分评论肯定了电影在改编中呈现出的不同于原著小说的独特艺术风格。有论者认为，作为一部改编电影，其深厚的文学基础对于影片呈现出的文学性具有很深的影响，"这部电影所展现出的最夺目的光彩来自文学，来自改编者，来自老舍。影片最成功之处即在于对小说《不成问题的问题》的再发现和再诠释，重新开掘了电影文学性之魅"[5]。影片呈现出的古典美，"似乎与老舍原著的鲜明的讽刺风格略有不同。梅峰用他自己的

[1] 陈旭光、田亦洲：《2017电影：质量与市场的突围》，《文艺报》2018年2月7日第4版。
[2] 马明凯：《〈不成问题的问题〉：跨时代的社会讽刺与诗意影像探索》，《中国艺术报》2017年12月1日第5版。
[3] 戴薇：《〈不成问题的问题〉：新学院派"文人电影"的艺术回望》，《电影世界》2016年第12期。
[4] 苏七七：《不成问题的问题：新学院派的可能性》，《电影艺术》2018年第1期。
[5] 《评电影〈不成问题的问题〉》（https://baijiahao.baidu.com/s?id=1585588609662813719&wfr=spider&for=pc）。

气质浸润了这部电影,把一个现实主义的故事,变成了绵长的具有诗意的影像"[6]。导演梅峰的个人气质和作者性也得到了一些学者的认可,有论者认为"梅峰所谓的气韵,并不是什么抽象的东西,终究还是在剧作的绵延下,导演的经营中,渗透到这个故事中的精神……梅峰无论如何也找到了一种诠释的目光,解放了纯文学性,来到了纯电影的世界,就这点来说,他在导演这个职务上大有可为"[7]。

也有一些评论者从影片创作的当下时代语境出发,对影片的跨时代表达和美学立场的选取提出了批评和质疑。有论者认为影片过于模仿和贴合中国早期经典电影的美学风格,"学得太像,就坏事了,因为致敬成了负担",并对此提出了质疑,"布列松风格的镜语果真适合再现半个多世纪前中国式的世情人情流动么?布列松和费穆的两套美学表达适合并置在这个荒诞底色的寓言里么?把老舍不留余地的'不好看漫画'改写成温柔哀伤的'文人电影',是一个合适的改编策略么?这些,并不是'不成问题的问题'吧?"[8]也有评论者指出影片的文化表述与时代语境出现了错位:"《不成问题的问题》的问题不是作者没有感应时事,并在新时代国家主流话语发生变化后转换语调,而是对当下文艺的评判标准并不明确,使得影片的主创仍旧视国际主流影展为艺术价值体现的最高标准……从这个角度看《不成问题的问题》,它的文化表述确实与时代有点儿错位。"[9]

值得一提的是,导演梅峰于2017年为此部电影编著了一本题为《从老舍小说到梅峰电影:不成问题的问题》的书,这是该片的工作版定稿剧本。除了完整剧本外,书中还收录了原著小说、电影主创成员的创作阐述、导演专访以及精选的幕后图稿、分镜头表等。该书提供了关于电影《不成问题的问题》的较为丰富和翔实的一手资料。

电影《不成问题的问题》的创作有着鲜明的美学诉求和艺术价值取向。其艺术成就,尤其是剧作和表演方面的艺术成就获得了来自多方面的认可和褒奖,该片不但是近年来获影展重要奖项最多的电影之一,同时也将电影创作中暌违已久的史学维度和美学坐标重新带回人们的视野。然而,影片的市场反馈却不太尽如人意。该片的制作经费约为600万元,票房收入约为770万元,较本年度的《二十二》《冈仁波齐》《嘉年华》等同样具有艺术诉求的非商业电影的市场表现也有一定的差距。本文将从影片的改编策略、

[6] 李洋洲、刘晓希:《梅峰:用故事重述文学中的现代诗情》,《文学报》2017年2月27日第4版。

[7] 王志钦:《魔幻现代性的一种注视——评电影〈不成问题的问题〉》,《北京电影学院学报》2017年第1期。

[8] 柳青:《〈不成问题的问题〉——老舍的新老小说,何以成了温柔的"文人电影"》,《文汇报》2017年12月6日第7版。

[9] 胡谱忠:《〈不成问题的问题〉:国际主流影展的神话早该破灭了》,《中国民族报》2017年12月9日第9版。

美学与艺术价值取向、学术意义与文化价值及影片项目运作等方面对该片进行全案分析，进一步讨论和总结《不成问题的问题》所取得的成就及其值得反思的问题与经验。

二、影片改编策略与叙事特点

作为一部改编自著名作家老舍创作的短篇小说的影片，《不成问题的问题》以同名原著小说为电影创作的出发点和基准点，在叙事创作上完成了从原著文本到电影作品的跨媒介改编和跨时代再表达。电影保留了原著的核心故事、叙事结构和主要人物，取原作故事结构之"形"和人物形象之"神"，力图实现复现原作内容和精神气质的"形神兼备"的改编；同时，影片对原作的故事进行了填充和结构化，增加了多位女性角色作为三位男性角色和剧情的支撑，并有意识地拓展了电影的叙事空间，从而在原作故事的基础上，以电影化的手法强化了原作的戏剧冲突，并对原作的主要人物形象进行了调整、丰富甚至是再创作，使影片成为这则经典时代寓言的黑白影像变奏。

（一）经典文学的跨媒介改编和社会观念的跨时代传达

电影《不成问题的问题》改编自老舍的短篇小说《不成问题的问题》，该文收录于老舍 1944 年发表的短篇小说集《贫血集》中。小说讲述了抗日战争时期一个名叫树华的农场在主任丁务源的管理下走向衰败的故事。尽管这是一篇在老舍的创作序列中处于边缘地位的短篇作品，但同样笔调犀利、尖锐，讽刺辛辣、幽默，通过平凡而复杂的人物，深刻地揭示了中国社会深陷人情世故关系的泥淖而被落后的社会传统羁绊，无法有效实现现代化的复杂社会现实，同时也毫不留情地讽刺和批评了中国人过于讲人情、好面子，甚至无视规则和责任，将人情、面子作为最重要的问题，而将其他问题看作"不成问题的问题"的性格弱点。

这是一部具备影像化改编条件的小说作品，但同时也具有相当的改编难度。一方面，这部小说的人物形象鲜活、生动、立体，有代表性，主人公——农场主任丁务源，和流氓艺术家秦妙斋，以及留学博士"新主任"尤大兴三人围绕着"换主任风波"这一核心矛盾，展开了并不复杂但极具国民性和时代特征的暗流涌动的纠缠与较量。同时，"小

说结构严密，情节环环相扣，是一部布局均衡、线索完整的三幕剧"[10]，因此，从人物设计和故事结构上看，这是一篇较为适宜改编成电影的文学作品；另一方面，这又是一篇风格突出、内蕴深刻、寓言性复杂、时代性极强的深刻的文学作品。这篇创作于抗日战争后期的小说，在中国传统士绅的代表丁务源与西方现代文化与精神的代表尤大兴之间的较量中，"深藏着作者对民族文化劣势的批判，寄寓着振兴中华的希望和构想"[11]。这篇作品的复杂性在于，小说既以其深刻的时代背景而具有强烈的现实性，同时人物和情节的创作手法又十分凝练、典型，具有寓言性和抽象性。著名书评家李长之在《时与潮文艺》第3卷第3期中评价了老舍的《贫血集》，认为其优点正在于，这本老舍本人认为"其人贫血，其作品亦难健旺"的作品集中的五篇短篇小说作品，"都有着战争的烙印，都有着新的体验和新的智慧，文字上都超过了干脆俏皮而入于坚实硬帮，一点也不油滑"[12]。然而，原著小说尽管结构严谨，情节缜密，但人物数量和故事容量都较为单薄，如何在不改变原作精神基调和故事风格的基础上对现有故事内容进行合理的延展和扩充，同时为电影的视觉呈现选取恰当的叙事视角和叙述风格，也是影片改编的难点所在。

电影《不成问题的问题》是一部颇具分量和挑战性的改编电影。作为一部改编自经典文学作品的电影，保留原作小说的风格特色，通过电影的媒介形态和视听手段传达原作小说的精神气质，是实现从经典小说到优秀电影的跨媒介改编的核心任务；作为一部改编自抗战文学作品的电影，运用当下的电影创作手段和观念，准确传递原作复杂的时代性、现实性和代表性，以及作者对于国民精神的深刻反思，同时让这一故事通过电影的形式，在当下的社会现实中具有当代意义和价值，并能够为当下的观众所理解、接受和认可，也是实现原作故事从抗战小说到当代电影的跨时代表达的意义和价值之所在。

（二）"形神兼备"的叙事结构与人物塑造

根据导演"还原老舍先生作品的精神基调"的创作思路，电影《不成问题的问题》的剧本创作也基本保留了原著小说的叙事结构和人物形象，并力图为这则寓言性极强的小说赋予一个逻辑真实自洽的、可见的影像世界，从而达到故事的寓言性与影像时空的真实性相平衡的效果，也就是"要在写实和写意之间找一条'中道'，这也许是最合适

[10] 梅峰：《在"哀其不幸"的感叹里，"有悲伤与同情"》，系影片的导演创作阐述，载梅峰《从老舍小说到梅峰电影：不成问题的问题》，北京联合出版公司2017年版，第148页。

[11] 殷仪：《老舍的不应该被冷落的作品——读〈不成问题的问题〉》，《上海大学学报》1999年第6卷第3期。

[12] 李长之：《〈贫血集〉》，载于《时与潮文艺》第3卷第3期"副刊书评"栏目。

图1 电影中用来标识三个段落的字幕卡

这个故事的改编方式"[13]。

从叙事结构的角度看,小说《不成问题的问题》是一个"标准而不常规"的三幕剧结构:一方面,小说按照一般的顺时序讲述的叙事时序展开,可粗略划分为"树华农场赔钱之谜""秦妙斋'入侵'农场"和"尤大兴偷蛋风波"三个段落,每个段落都有一个核心冲突,三个段落又前后接续,共同组成了"丁务源撤职风波"的完整故事;另一方面,"它又不是一部简单的三幕剧,因为每一幕都会出现一个新人物,成为新的'叙事中心'"[14],而且新出现的人物即第二段落的秦妙斋和第三段落的尤大兴都是该段落的绝对主角,"统治"并主导了这一段落的故事情节。因此,小说《不成问题的问题》是一个以人物塑造而非戏剧冲突为主导的"非典型"三幕剧结构,这也是原著小说通过极为典型的人物形象来讽刺和反思国民精神的寓言性特征之一。

从原著小说的基本结构出发,电影剧本采取了"用'人物列传'叠加'三幕剧'的手法处理这个故事"[15]。电影直接以"丁务源""秦妙斋"和"尤大兴"三个人物的名字命名影片的三个段落,并有意借鉴黑白默片的形式,通过黑屏字幕卡的方式明确地划分出了电影的三幕剧结构(见图1)。同时,电影剧本对原著小说相对松散简单的结构进行了强化,将原有的核心矛盾冲突,即"丁务源撤职风波"贯穿全片,增加了诸如丁务源给小少爷做寿、丁务源帮秦妙斋办画展、秦妙斋撺掇工友"批斗"尤大兴等具体情节,将丁务源答对农场东家,丁务源"利用"秦妙斋和"以退为进"地应对尤大兴的内容和人物关系具体化,同时将不同段落的人物勾连起来,把小说的三个段落组合成一个结构清晰又前后承接不断裂的完整的故事。此外,电影增加了丁务源与农场东家之间密切交往和周旋的复线情节,更加充分、立体地展示了丁务源八面玲珑、善于周旋的性格,更

[13] 黄石:《在写实和写意之间找到一条"中道"》,系影片的编剧创作阐述,收录于《从老舍小说到梅峰电影:不成问题的问题》第151—152页。

[14] 同上。

[15] 同上。

图 2 人物形象最为夸张讽刺的角色——秦妙斋

突出了故事的核心矛盾冲突,也使电影作为一个故事整体比小说的情节更加丰富、集中、统一、完整。

电影在保留原著小说叙事结构的同时,也基本还原了原著小说对于三个男性角色的形象塑造,基本达到了"形神兼备"的改编效果。其中,尤以主人公——农场主任丁务源的形象塑造最为浓墨重彩。与原著小说相比,电影中丁务源的形象更加立体丰满,创作者对于这一角色的态度也比原著小说更加"柔和",立场也更加暧昧和模糊。

就丁务源这一角色而言,与老舍在小说中直接而毫不留情地讽刺和批判的态度不同,电影故事中呈现出的丁务源更多出了一点令人同情和怜悯的忧伤。这既受到小说与电影两种不同媒介在塑造人物时使用的艺术语言之效果差异的影响,同时也体现了创作者对于人物本身不同的态度和立场。

在小说《不成问题的问题》中,老舍对于为人圆滑、过于重视人情世故而对工作不大负责任的农场主任丁务源以及流氓艺术家秦妙斋的讽刺是非常直接的。对于"狼狈为奸"的二人,他非常直白地批评道:"丁主任爱钱,秦妙斋爱名,虽然所爱的不同,可是在内心上二人有极相近的地方,就是不惜用卑鄙的手段取得所爱的东西。因此,丁主任往往对妙斋发表些难以入耳的最下贱的意见,妙斋也好好地静听,并不以为可耻。"[16]

小说与电影在表达方式上的一大不同就在于,小说善于运用心理描写,也便于通过叙述

[16] 老舍:《不成问题的问题》,系影片的原著小说,收录于《从老舍小说到梅峰电影:不成问题的问题》第 124 页。

者的声音发表见解和评价。但到了电影中,这些直白的评断和犀利的讽刺都只能通过人物行动本身和叙述视角的变化进行表达,其讽刺效果和批评效果也会有所减弱。因此,电影在表现"丁务源爱钱,秦妙斋爱名",以及二人"不惜用卑鄙的手段取得所爱的东西"的时候,只能通过强化人物的行动(如丁务源多次暗示秦妙斋交房租),加大表演幅度(如演员张超塑造的秦妙斋比其他角色的表演更加夸张,其神态和语言在故事中甚至有些突兀,这也符合这个人物道貌岸然的"流氓"形象,见图2),以及增加其他角色的评断(如李会计向丁主任状告秦妙斋偷钱的恶劣行径)来逼近原著小说对于人物所表达的态度和讽刺的效果。

从另一方面看,电影对于丁务源这一人物暧昧模糊的态度,也是创作者有意为之的,尽管这与导演确定的某些创作原则和基调有所偏离。在创作阐述中,导演梅峰希望"电影的整体视角是观察式的,不要强化主观介入"[17]。但从影片最终的效果来看,电影的整体视角基本是观察式的,但却有较强的主观介入性,或者说是情感立场在。这一点在塑造主人公丁务源时体现得尤为明显。如果说老舍先生对于丁务源的态度是毫不留情地讽刺和批判,那么导演梅峰对于丁务源的态度则带有很强的同情和怜悯。尽管电影主要采用中全景以上的大景别进行拍摄,没有采用近景、特写等主观色彩较强的镜头表现人物的内心世界,但与小说相比,电影增加了几处丁务源独处时的场景,这些场景非常重要,也是小说中所没有的,甚至是与小说的描写相反的。影片的第一个场景就是丁务源晨起整装准备出门给农场许老板家的三太太送肥鸡肥鸭,我们看到丁务源在对着镜子练习向三太太作揖问好后,脸上并没有愉快、满意的表情,而是闪过一丝沉重和无奈。这是一个带有极强主观色彩和情感介入的镜头,对于丁务源的同情和怜悯之情溢于言表。而在其他诸如泡脚就寝、在许家后厨抽烟等一系列丁务源一人独处的场景中,丁务源也总是那么疲惫和无奈,这与小说中老舍所描写的"他(丁务源)吃得好,穿得舒服,睡得香甜,永远不会发愁"的"没心没肺"的状态是完全不同的。因此,电影在塑造丁务源这一人物时,既继承了小说中的人物形象和性格,又以电影塑造人物所需要的真实性逻辑增加了人物的层次和面向,但这种做法也一定程度上削弱了原著小说对于这一人物的讽刺和批判的力度。

总的来看,电影基本保留了原著小说的三幕剧叙事结构和人物的主要性格形象,但也从电影创作的角度对其进行了一定程度的调整:电影的叙事结构相比原著小说更加紧

[17] 梅峰:《在"哀其不幸"的感叹里,"有悲伤与同情"》,《从老舍小说到梅峰电影:不成问题的问题》,第150页。

凑、完整；对于丁务源这一人物的讽刺却较为模糊，更多了些同情和怜悯。这也是基于导演对于原著小说精神基调的理解。导演梅峰认为，老舍对于这些角色（主要是丁务源）的态度不只是讽刺和批判，而是"在'哀其不幸'的感叹里，有'悲伤与同情'"[18]。

（三）"寓言的变奏"：女性角色与故事背景的拓展

以时长120分钟的电影容量来看，《不成问题的问题》这样一部短篇小说，其人物、情节、线索的数量和内容，都略显单薄。因此，电影《不成问题的问题》在保留小说几乎全部内容的基础上，又对故事进行了拓展。通过增加副线角色和展开原著小说中隐含的故事背景信息，电影的故事容量不仅得以扩充，更以此展现了表层故事背后复杂的时代背景和社会关系，拓展了叙事的空间和深度。如果说小说《不成问题的问题》是一则发人深省的寓言，那么电影《不成问题的问题》就是用黑白影像书写的"寓言的变奏"。

电影对于故事情节的拓展是通过增加人物的方式实现的。与小说相比，电影增加了股东许老爷和许家三太太、股东佟老爷和佟家小姐、农场李会计和随从寿生等几个角色。这些角色勾连起了丁务源作为农场主任与股东们交往周旋的关系，这是小说中非常重要，但被老舍先生一笔带过的故事背景。增加的"这些人物主要生活在重庆，作为上层阶级和农场的拥有者，他们的一举一动都影响着农场内部的'权力格局'"，因此，在改编过程中，创作者"很乐意打开权力关系背后的纵深途径，向观众提供更充沛的人情风貌"[19]。

电影《不成问题的问题》的一大改编特色是对于女性角色的填充和刻画。原著小说是"三个男人一台戏"，其中只有一个女性角色，即第三段落中出场的尤大兴的妻子明霞。到了电影中，又多出了"三个女人"的"另一台戏"。新增的股东佟家三太太、股东许家小姐和原有人物明霞分别与"三个男人"一一对应，支撑起了小说故事中隐去的复线情节：佟家三太太与丁务源对应，主要活跃在故事的第一段落。通过与佟家三太太的交往（给佟府送肥鸡肥鸭，帮三太太张罗给佟家三少爷做寿等），具体展示了丁务源"从股东的太太与小姐那里下手"[20]的人情手腕；许家小姐与秦妙斋对应，主要活跃在故事的第二段落。通过许小姐对秦妙斋从暧昧交往到厌弃拒绝的过程，生动塑造了秦妙斋作为一个不要脸的"流氓艺术家"的形象；明霞与尤大兴对应，主要活跃在故事的第三段落。其情节上的人物功能是为尤大兴被赶走，由此解决丁务源的撤职危机提供理由，这

[18] 梅峰：《在"哀其不幸"的感叹里，"有悲伤与同情"》，《从老舍小说到梅峰电影：不成问题的问题》，第147页。
[19] 黄石：《在写实和写意之间找到一条"中道"》，《从老舍小说到梅峰电影：不成问题的问题》，第153页。
[20] 老舍：《不成问题的问题》，《从老舍小说到梅峰电影：不成问题的问题》，第128页。

图3 影片结尾明霞孤独伫立的背影

与原著小说的设计是一致的。

从电影的整体效果上看,"新添加的两个女性人物(沈、佟)"不仅"给前两幕带来新的律动和韵味",给有些沉闷的男性故事增加了生活化的趣味和色彩,更展示了一种深刻的对于国民性的洞察,即家庭关系中的女性对于社会关系中的男性有着举足轻重的话语权和影响力,这也是中国式人情关系中一个非常重要的特点。影片一开场,就是丁务源打扮整齐,十分谨慎郑重地到重庆"上供",去给三太太送肥鸡肥鸭。紧接着就是在许宅打麻将的一场重头戏,丁务源作为一个农场主任而非管家仆人,不仅要给太太小姐们送吃送喝,还要陪聊陪玩,为太太小姐们搜罗玩意,排忧解难。丁务源没有把精力放在他该负责的农场里,而是用心在了他本无须效劳的许府的牌桌上和后厨中。电影开篇这段许府打牌的戏,非常凝练准确地交代了丁务源为人做事以人情优先而不以责任和工作优先的逻辑。紧接着就是三太太在卧室中为导致农场亏损,做主任不称职但做"仆人"很"忠心"的丁务源说好话的场景。尽管作为农场老板的许如海有着清醒的头脑,批评了三太太"爱贪小便宜"的妇人逻辑,但三太太的"耳边风"确实起到了一定的作用,许如海在提到股东佟老板欲以农场亏损为由提议撤掉丁务源的主任职务时,也以"丁主任才来半年,也没人能够接替他"为理由替丁务源遮掩。而在影片之后的段落中,除了与佟小姐在一起,三太太的每一次出场都是与许老爷讨论丁务源的去留问题。此外,佟小姐作为股东佟老板的千金,也与三太太一样起到了影响丁务源事业的举足轻重的作用,只是佟小姐对于丁务源的态度是较为保留的(或者说是负面的),影片对于佟小姐对丁务源去留的影响的表达比较隐晦委婉,从而与三太太的角色形成对比和呼应。三太太和

佟小姐这一明一暗的两条复线,生动展示了丁务源深陷于由复杂的人情关系所织就的权力关系网中的境遇和遭际。

除了两个新增加的女性角色之外,电影对于原著小说中唯一的女性角色——尤大兴的妻子明霞的改动也颇有意味,体现出导演梅峰所总结的作品精神基调中"悲伤与同情"的情绪。小说对于明霞这一角色的塑造着墨很多,基本与三个主导的男性角色不相上下,甚至对明霞前史和性格的描写比尤大兴还要多。老舍对于明霞的描写是相对客观的,既没有像对"卑鄙"的丁务源和秦妙斋那样批判,也没有像对"努力、正直、热诚"的尤大兴那样肯定。老舍笔下的明霞是颇有些可怜的:"她不能了解大兴,又不能离婚,她只能时时地定睛发呆。"她也是"平平无奇"甚至有些木讷的:"及至她又去对别的人,或别的东西愣起来,你就又有点可怜她,觉得她不是受过什么重大的刺激,就是天生有点白痴。"

而到了电影中,明霞是得到关注和同情最多的角色。导演和摄影机给予了明霞最多独处的时刻和静态形象的直接刻画,甚至比对丁务源的塑造还要多。影片中的明霞除了跟尤大兴在一起,更多的时候是一个人默默地行动着。在尤大兴忙着改造农场,秦妙斋忙着反抗尤大兴,丁务源忙着出门打点上下保全自己的时候,我们看到,镜头不时会从这些忙碌的男人中抽离出来,对准无声的明霞,静静地观察着明霞拿着抹布在卧室里打扫、发呆,静静地跟随着明霞拎着小篮子在农场里漫步,静静地看着因为鸡蛋而受委屈的明霞在下面条时把"偷来"的鸡蛋三四个一股脑地打到锅里。甚至在影片的结尾,最后一个镜头的画面上不是主角丁务源,而是明霞站在烟雾缭绕的山野间孤独伫立的哀伤背影(见图 3)。

三、艺术与美学分析

选择一种美学风格是电影《不成问题的问题》在创作过程中最为关注的问题。影片以原著小说创作的时代背景和小说传达的精神基调为基准,选取了民国时期的时代气质和视觉系统作为影片整体美学风格的参照和标准。电影创作者对于复现以《小城之春》为代表的中国早期电影中呈现的"东方美学"的诉求十分明确。影片以写实与写意相结合的方式,对电影的视觉形象和听觉形象进行了颇具匠心的塑造,努力达到将写实的民国现实与写意的民国气质相结合的效果,进而实现用视听影像的方式复现一种对于民国

图 4 强调年代和地域真实感的人物造型

时代和"民国美学"的想象。

（一）写实与写意之间："民国美学"的想象与复现

电影《不成问题的问题》的创作者们所追求的是一种可以被称为"东方美学"或是"中国传统美学"的影像美学，《小城之春》《万家灯火》《童年往事》《悲情城市》，以及日本的《东京物语》等作品都可以归到这样一种与西方电影艺术风格截然不同的，我们可以将其整体称为"东方电影"的作品序列之中。然而，由于中国传统美学（或说"东方美学"）的内蕴深厚而复杂，面向众多，难以概述，因此，对于"东方电影"，以及中国经典电影美学的理解也有所不同。费穆尤其重视中国电影在民族特点创造中对于意境的追求，他将其概括为"空气"，认为"电影要抓住观众，必须是观众与剧中人的环境同化"，因此，他认为"创造剧中的空气是必要的"[21]；应雄在分析《小城之春》作为"东方电影"时，则从汉文化的人文背景入手发掘其精神文化的内在根源，他认为，"这些作品对于其所表现的感性、感伤、创伤性经验有着一种根深蒂固的理性化处置倾向，并且，正是这种对感性、感伤、创伤性经验的理性化态度，才为东方电影的风格、美学确立奠定了

[21] 费穆：《略谈"空气"》，《时代电影》1934年第6期。

图 5 空间设计极具舞台感的树华农场办公大厅

精神文化的深层基础"[22]。

电影在文本上继承了原著小说的内容和精神气质,因此,其自发的美学选择更多地体现在对于视听风格的选择上。"导演以《小城之春》《万家灯火》等民国时期经典影片作为全体主创的参考,在影像风格上,要求表达出一种东方美学,或者说中国传统美学的意蕴。"[23] 导演提炼出"写实"和"写意"两个概念作为表达东方美学的方向,同时将故事发生的民国时期作为视觉风格的最主要来源,其中包括民国时期电影的视觉系统和民国时期社会文化中的视觉系统,力图呈现出一个同小说一样,既有写实的现实感和国民性,又有写意的时代感、历史感和文化气息的"想象的民国":"我们不想选用传统的方法,而想开辟一条新的道路。我们没有任何办法复制当年的时代,所以只能根据资料,加入我们的美学选择,再加上老舍悠长不断的叙述,以及隐藏在人心里隐忍的幽默感和距离感,从而为电影打造属于自己的影像风格。"[24]

从视觉塑造的角度看,电影采取了将写实的人物造型和写意的空间造型相结合的方式进行影片视觉系统美学风格的建构。无论从人物外形的造型还是演员的表演上看,影片中的人物形象都是很写实的,这也与原著小说以带有典型性和讽喻性的人物为故事核

[22] 应雄:《〈小城之春〉与"东方电影"(上)》,《电影艺术》1993年第1期。
[23] 王跖:《黑白影像的历史温暖感》,系影片的美术创作阐述,载于《从老舍小说到梅峰电影:不成问题的问题》,第197页。
[24] 朱津京:《电影中的风景:和谐中的不和谐的人》,系影片的摄影创作阐述,载于《从老舍小说到梅峰电影:不成问题的问题》,第166页。

心的特点相一致。

在人物造型方面,摄影师和造型师以民国时期强调个人形象和精神状态的、偏重于展现生活中的小美的、非常生活化的视觉系统为参照标准[25],"参考了大量民国时期新闻和杂志中的老照片",非常"强调年代和地域的真实感"[26],服饰和化妆的设计也非常讲究(见图4)。尽管电影的人物视觉造型设计始终是电影整体造型设计中值得重视的一环,但这一点对于电影《不成问题的问题》来说则显得尤为重要,不仅因为原著是以刻画人物和探讨国民性为中心的小说作品,更因为在这样一个故事空间相对封闭、时代背景相对架空的带有寓言性色彩的故事中,人物形象承担了更多表达现实性和民国生活趣味的功能,这也是影片力图展示的"民国美学"中非常重要的一部分:"它的说话方式、待人接物,甚至价值观系统,表现在风俗和市井生活里面有一个调性,后来被文艺青年总结成'民国趣味'。这个趣味好像在当代中国现实里面失落了,成了一个被赋予某种光环或者想象色彩的东西。"[27]

人物造型也参与到了辅助性的叙事之中。电影中的人物常常在交流中讨论衣着和装饰:丁务源请秦妙斋陪同将来农场做客的许小姐时,特意提到"让寿生给准备几件干净衣服,收拾收拾";在来农场看画展的路上,识货的三太太夸赞了许小姐的长裙和睫毛膏[28],许小姐则注意到了三太太新定做的金镯子,三太太特意嘱咐许小姐"留个心,这年头纸做的钞票万一不通用的话,金银首饰还是管用场的",佟小姐则感叹道"我家里纸做的钞票都是一张一张数得过来的,哪里办得起这些存货"。这些画龙点睛之笔不仅生动地塑造了人物的性格和形象(如丁务源对于秦妙斋着装的要求就与影片开场丁务源自己打扮体面才去见太太小姐们一样,更显出丁务源注重个人形象,更注重面子和人情的特征),还隐秘地点出了时局动荡、物资短缺的社会状况,让观众能够从细节中真实地感受到民国年代的时代气息和生活气息。

在空间造型方面,创作者更强调一种写意的效果和诗意的氛围,因此采取了"细节写实、整体写意"的方式,既要"努力营造现实的真实",又要"放弃一切虚饰和繁复,而达到克制、简约";既要"在'物'的细节上做好文章",更要"有民国时代乡间市井'风

[25] 朱津京:《电影中的风景:和谐中的不和谐的人》,《从老舍小说到梅峰电影:不成问题的问题》,第162页。
[26] 同上书,第207页。
[27] 刘悠翔:《老舍小说的改编权,就这个没卖出去》,《南方周末》2017年4月27日。
[28] 在电影中,这支香港带回来的睫毛膏是张太太带过来,为下文三太太从张太太处打听出是佟老板安排尤大兴进农场顶替丁务源的情节做了铺垫,非常隐秘地暗示了男人背后的女人们之间复杂的关系对于权力关系的影响。在此对前一节叙事分析中对于女性角色的分析进行一点补充。

物志'的质感"[29]。为了达到这种"风物志"的效果,电影中的道具选择和空间设计都具有极强的舞台感和符号性（见图5）。电影中的道具少而精,主要以突出故事世界的年代感和地域感的功能为主。诸如鱼缸、风铃、芦苇花、水烟等一系列的道具,都十分简洁、有趣,能够引起观众的注意和联想。电影中的空间同样有一定的符号性和极强的舞台感,同时具有一种舒朗、空旷的气氛。原著小说中的故事就集中发生在树华农场这个与世隔绝的空间中,这种对叙事空间的设计正突出了故事本身的寓言性。电影拓展了小说中的叙事空间,增加了重庆许宅的场景,这与电影对于故事纵深的拓展（即增加丁务源与股东和太太小姐们交往的内容）是同步的。尽管与树华农场相比,重庆许宅是与社会时代联系更为密切的城市生活空间,但影片同样将树华农场和许宅都处理成了类似于中国戏曲舞台一样高度简洁、充满符号的空间。无论是许宅的戏楼还是农场的办公大厅,都显得格外敞亮、开阔,甚至有时会空荡得让人觉得有些突兀。例如,在秦妙斋初到农场与丁务源商量租房一事的场景中,画面里所有的道具就只有一张桌子,完全没有农场办公室作为一个现实空间的真实感,而几乎达到一种近似表现主义的极简效果。这种极简的空间设计确实突出了故事的寓言性,但与比较写实的人物形象（尤其是由非职业演员扮演的农场园丁）相结合,还是会造成一些风格上的错位和不匹配。

　　从听觉塑造的角度看,电影同样采用了写实与写意相结合的方式进行影片听觉系统的塑造。影片整体的声音效果是写实的,避免使用音乐（除了片头片尾外,只在正片后半段尤大兴带领工人整顿农场的蒙太奇段落加入了与片头片尾一致的中阮乐曲渲染气氛）,环境音突出,无论是自然环境中的风声、水声,还是农场中的烧火声、扫地声,都十分清晰丰富。还有诸如飞机声和轰炸声等环境音也在其中时隐时现,有意点出国家陷入战争的时代背景,渲染了惶惶不安的社会气氛。影片中人物使用的方言也增加了听觉上的写实性。私下里爱讲上海话的三太太,没有归属感所以只说普通话的佟小姐和秦妙斋,"什么话都会讲一点"的圆滑的丁务源,以及只会讲重庆本土话的农场园丁,这些方言与动荡战局下民众迁徙避难的社会环境相对应,非常写实,同时又带有很强的符号性和性格色彩。同样既写实又写意的声音处理还有许少爷做寿一段出现的地方戏表演,这段相对独立的地方戏表演,既带有明确的地方特色,又与影片幽默、诙谐、讽刺的寓言性相契合。除此之外,创作者又创造性地为几位主要人物度身设计了带有象征含义的音响,丁务源是猫头鹰叫的狡黠,秦妙斋是鸭子叫的聒噪,尤大兴是钟表的规律,明霞

[29] 梅峰:《在"哀其不幸"的感叹里,"有悲伤与同情"》,《从老舍小说到梅峰电影:不成问题的问题》,第149页。

是风铃的风情[30]。这些音响的象征性是非常隐晦的，不易察觉。这些声音隐匿在丰富的环境音中，正如电影对于这些人物不动声色的观察和讽喻一般，成为隐藏在故事之下涌动的暗流。

（二）古典与现代之间：中西美学的杂糅

电影的镜头语言是构成电影美学风格最为重要的维度。电影《不成问题的问题》的一大特色就在于对其电影语言美学体系的思考和建构。作为一位学院派的学者导演，梅峰将电影《不成问题的问题》作为重新寻找中国经典电影美学坐标的一次创作尝试。极具中国传统美学风格和艺术风格的电影《小城之春》成为电影《不成问题的问题》最重要的创作参考系。导演从中国文化和东方电影美学的立场出发，但影片的视听语言最终呈现出一种古典与现代融合，中国镜语传统和西方艺术语言杂糅的效果。

从镜头语言上看，电影《不成问题的问题》一方面主要继承和借鉴中国早期经典电影《小城之春》《万家灯火》等作品的风格和传统，另一方面也一定程度上受到了布列松等西方导演艺术语言的影响："这部电影的场面调度方法吸收了很多经典电影美学。比如说，小津安二郎和侯孝贤。另外，用局部呈现的方法来规避矛盾冲突的行动，显示局部形象的处理方法有点像罗贝尔·布列松。"[31]

总的来看，电影《不成问题的问题》在镜头语言的设计方面主要受到了电影《小城之春》的影响。电影《不成问题的问题》的拍摄全部采用一只库克（Cooke）32毫米定焦镜头[32]，主要采用中景以上的大景别镜头，固定机位居多；几乎没有正反打和蒙太奇，代之以长镜头内复杂的场面调度进行叙事。这些特征都与《小城之春》的镜头语言高度相似。应雄将《小城之春》的镜头语言特点概括为"五少二多"："依据前后镜之逻辑关系而纯粹起说明性作用的镜头较少"，"对切镜头极少"，"主观镜头没有"，"未出现过一次闪回"，"很少看到单个人的近景、特写镜头"，此为"五少"；还有"单镜头意义不完全依赖于前后镜之逻辑关系而相对独立者多"，"单镜头中，具有全、远、长之特点者多"，此为"二多"[33]。对照来看，《不成问题的问题》几乎完全符合《小城之春》"五少二多"

[30] 郑嘉庆：《在丰富中塑造"精简"》，系影片的录音创作阐述，载于《从老舍小说到梅峰电影：不成问题的问题》，第194—196页。

[31] 梅峰、徐枫、刘佚伦：《重访经典电影美学的坐标——〈不成问题的问题〉导演梅峰访谈》，《当代电影》2017年第6期。

[32] 朱津京：《电影中的风景：和谐中的不和谐的人》，《从老舍小说到梅峰电影：不成问题的问题》，第173页。

[33] 应雄：《〈小城之春〉与"东方电影"（下）》，《电影艺术》1993年第2期。

图 6 丁务源与秦妙斋初见的一场戏有着复杂精妙的场面调度设计

的镜头语言特点。影片中大量的动作和场景都是在一个镜头内完成的,几乎没有纯粹起说明作用的蒙太奇,同时,导演在创作阐述中明确指出,"电影的整体视角,是观察式的,不要强化主观介入"[34],因此电影中几乎没有特写和近景等主观色彩强烈的景别,而是将镜头与拍摄对象拉开距离,确有"全、远、长"的特点。但需要特别指出的是,尽管电影镜头的视角和距离是观察式的,其主观色彩不那么强烈,但这并不意味着这些镜头的"观察"是不带有主观性的,这一点,在上一节的内容中已经有所论述,此处不赘述。

以秦妙斋慌张闯入农场与丁务源敲定租房的场景为例,导演就运用了复杂的场面调度和一个景别在中景以上的完整的长镜头代替正反打完成了整个动作(见图6)。正要出门的丁务源与提着行李慌张进门的秦妙斋撞了个满怀,摄影机在二人的右侧较远的位置通过全景表现办公大厅的空间和二人遭遇的动作,丁务源跟着闯入的秦妙斋退回大厅,镜头摇晃着向二人推进,丁务源和秦妙斋彼此寒暄介绍,秦妙斋说得兴起,后退坐到了桌子上,丁务源从桌子左侧绕到桌子的右侧出画"去给秦妙斋沏茶"。之后,丁务源从画面右侧再次入画,以秦妙斋为中心,摄影机随着丁务源的行动线反向移动,绕到了二人的左侧。丁务源决定将房间出租给秦妙斋,秦妙斋绕到桌子后方的椅子上坐下,摄影机也跟随着秦妙斋来到桌子后方的左侧观察二人的对话,视线中心从刚刚高谈阔论的秦妙斋又变成了开始主导对话、询问租房细节的丁务源。待到谈定租房事宜,二人又重新各自占据画面的两侧,重新回到一个两边平衡的稳定结构。这一整段对话中没有使用一

[34] 梅峰:《在"哀其不幸"的感叹里,"有悲伤与同情"》,《从老舍小说到梅峰电影:不成问题的问题》,第150页。

图 7 电影中的手持摄影与特写镜头

处正反打，甚至是剪切，而是通过一个不稳定的运动的长镜头中复杂的调度完成了对对话的展示和节奏的控制。在这个一气呵成的连贯镜头中，画面的景别、构图随着人物和摄影机的运动而运动，让秦妙斋与丁务源见面这一场主要靠对话撑起来的重场戏变得层次丰富细腻而富于变化。

然而，在这场十分具有中国经典电影美学风格的场景中，有一个与众不同之处值得注意，那就是整个运动长镜头不是平稳推进的，而是采取手持摄影，呈现出一种变动不安的不稳定性。这种以手持摄影表现不稳定的情绪和内心世界的摄影手法显然受到了西方电影美学风格的影响。电影《不成问题的问题》的第二个段落"秦妙斋"中大量使用这种手法，与第一段落、第三段落所呈现出的平衡、稳定的经典电影美学风格有较大的反差。

在电影第二段落"秦妙斋"中，不仅在一般的镜头运动中都加入了一定的手持摄影以营造不稳定的效果，还有两个段落特别突出地使用了手持摄影来表达人物惶恐不安的内心（见图 7）。一个是吴教授在水边失踪后，秦妙斋穿过雾气缭绕的森林，迷茫不安地在田地里游荡，最终看见了树华农场的段落。这一段落中，手持摄影模拟秦妙斋的视线在浓雾缭绕的森林中不安地观察着，前进着。这是影片为数不多的一个主观镜头，不仅采用了非常不稳定的手持摄影模拟人的视点，还加入了全片很少出现的带有情绪渲染功能的声效和音乐。从森林中出来，摄影机回到第三人称，从身后对准了迷茫不知去向的秦妙斋，摇摇晃晃的摄影机跟着摇摇晃晃的秦妙斋在田地里穿行，直到看到远处的农场办公楼。这一段落与电影的整体风格形成了强烈的反差，森林穿行一段颇有黑泽明(《罗生门》)的风格，而田野穿行一段又带有强烈的安东尼奥尼表现人物心理世界的摄影风格。与此段落风格相同的还有另一个"逃难"的场景，就是影片的第三段落中，丁务源破衣烂衫、神情恍惚地出现在河边的场景，表现方式与秦妙斋逃跑的段落基本一致。还

有画展间歇，秦妙斋追到河岸边向佟小姐道歉的段落，摄影机贴着水面向岸上说话的二人推进，镜头摇晃的幅度非常明显。这一段的视觉呈现效果受到了技术条件的影响，"我们的摄影师穿着那么高的大雨靴，扛着机器，手持的，没有斯坦尼康，所以有一种深一脚、浅一脚的（感觉），一下子让人意识到了。它还有左右偏移和晃动，也一下子暴露了电影技术性和摄影机的存在"[35]。

有趣的是，这三个段落都是创作电影剧本时添加的原著小说中没有的内容，创作者对于探索多种视觉风格和效果的追求可见一斑。而这种创新的尝试也带来了很大的风险，那就是超出甚至破坏影片想要追求的中国经典电影美学的风格传统。对于这一点，导演梅峰也有着清醒的认识："（电影）秦妙斋的部分，也是我自己控制的问题，有点到了语言所允许的那个边界，已经是特别危险的地段了，再过一点可能就全部跳戏了。"[36]

从画面造型上看，电影《不成问题的问题》也带有明显的中西杂糅的风格和视觉效果。一方面，影片采用黑白色调，电影镜头具有"全、远、长"的特点，画面构图也呈现出中国山水画的结构和意境，非常强调人与环境的关系，多处画面采用留白、窗框等带有中国美学特色的构图方法和意象，呈现出中国美学独有的气韵和呼吸感（也是费穆所说的"空气"）；另一方面，电影中一些段落的光影效果也呈现出对比强烈的影调，带有很强的表现主义风格，与整个影片平稳、自然的气质形成鲜明的反差。

四、文化价值分析

作为2017年一部重要的现象电影，《不成问题的问题》的意义和成就不仅在于影片的艺术水准获得了多个重要电影节的认可，更在于这部影片的创作具有清晰的学术价值与文化价值诉求，也让关于电影学术理论研究与电影创作实践之关系的思考重回电影创作的视野之中。

[35] 梅峰、于帆：《一部"新文人电影"的诞生——谈〈不成问题的问题〉》，《从老舍小说到梅峰电影：不成问题的问题》，第244页。该文系微信公众号"深焦"对导演梅峰的采访。

[36] 同上。

（一）时代性与民族性：文以载道与"新文人电影"

电影《不成问题的问题》具有很明显的"东方气质"和"中国气派"："电影民族化风格的探索之路仍在继续，依托于中国独特的人情社会结构和诗意性的传统审美范畴，本片在故事、主题和影像风格等多方面都体现出少见的中国气派。"[37] 电影在内容和形式上都带有明显的"中国气质"：一方面，作为电影原著的老舍短篇小说，就对国民性进行了深刻的探讨，这些讨论中既包含对于中国民族性格的反思，也包含对于现代性的反思。电影改编虽然削弱了原著小说中对于西方文明和现代性的思考，但最大限度地保留和展现了故事对于国民性的反思，也加入了有关电影创作的时代，即当下一些社会议题和历史记忆的内容；另一方面，从形式上看，电影所呈现出的艺术追求和人文气质也可以将其置放于中国"文人电影"的传统之下，这种对意象表达的重视和意境营造的追求，及其"文以载道"的创作观念，都明显继承了中国士人文化的传统精神和文艺创作的传统理念。

从内容上看，电影《不成问题的问题》中呈现出的文化反思主要来自原著小说。"五四"以来，对于国民精神和现代性的思考和批判始终是中国文艺创作的重要命题。老舍的短篇小说《不成问题的问题》对这两个命题的表现和反思尤为突出，"这篇'讽世'意味浓厚的作品，寄托了老舍先生这一时期对中国文化的一种认知和判定；小说揭示了老舍心目中的'国民性'"[38]。在原著小说中，老舍先生对于国民性的讨论主要集中在以丁务源为代表的几个主要人物（除尤大兴外）及其错综复杂的人际关系上；而对现代性的讨论则主要集中在尤大兴与丁务源之间对立的立场和矛盾关系上。丁务源圆滑世故而缺乏真正的责任感；秦妙斋荒诞不经又自命清高得可笑；明霞柔顺而无知，没有掌握自己命运的能力和意识；三太太和佟小姐单纯且自私，只有占便宜的"小聪明"却没有审时度势的"大智慧"。小说中唯一较为正面的人物就是留洋归来的海归博士尤大兴，这是一个带有悲剧性色彩的"英雄"：他"努力、正直、热诚"，"只知道守法讲理是当然的事"，然而回国之后就"受过多少不近情理的打击"，周围人对于他科学救国的理想不屑一顾，甚至"把他所最珍视的'科学家'三个字变成一种嘲笑"。

这些人物的性格和品质之所以典型，正是与当时的时代背景，以及老舍对于时代和人性深入的洞察和思考密不可分的，"他生活的时代是我们的民族精神开始由旧质向新

[37] 马明凯：《〈不成问题的问题〉：跨时代的社会讽刺与诗意影响探索》，《中国艺术报》2017年12月1日第5版。

[38] 胡谱忠：《〈不成问题的问题〉：国际主流影展的神话早该破灭了》，《中国民族报》2017年12月8日第9版。

图 8 被"批斗"的尤大兴和明霞

质过渡的时代,他生长的环境是我们的民族精神最为鱼龙混杂的环境。独特的教育使老舍深深地得到了传统文化中的精华,同时也附带了一些弱点",这个弱点就是,"老舍一方面成为描绘国民精神的巨匠,另一方面,他虽然善于把握病症,却很少能开出药方"[39]。这一点,尤其体现在对于尤大兴这一人物形象的塑造,以及在尤大兴和丁务源的"对抗"中展现出的对于现代性的矛盾思考和模糊判断中。

故事中,留洋归来、一身抱负的尤大兴是西方文明和现代化的代表,与另一个代表着中国处事规则与国民性弱点的丁务源处于截然对立,甚至是相互对抗的立场。本来改造农场大有起色的尤大兴最终还是无法避免地陷入了人情世故的泥淖中(见图8),积极改革的现代化输给了好面子、讲人情的国民性。故事的结尾,一切回到了原点,"树华农场恢复了旧态,每个人都感到满意",还是"果子结得越多,农场也不知怎么越赔钱"。尤大兴是一个形象正面的悲剧英雄,因此影片的结尾体现出老舍面对现代性的保守态度,同时也止于对国民"哀其不幸"的悲叹中。这种矛盾和保守的态度与他英国留学的经历及其知识分子的身份不无关联,"他笔下国民精神的主流是他舍尽心血描写的大量平凡而又复杂的中间人物。老舍是集传统精神之大成的现代知识分子。他的内心世界与处世态度存在着矛盾,因而他又是一个十分复杂的知识分子"[40]。从小说《不成问题的问题》的结尾来看,老舍还是陷入在"丁务源"和"尤大兴"的矛盾之中,尽管他的立场是明

[39] 孔庆东:《老舍与国民精神》,《北京大学学报》2005 年第 5 期。
[40] 同上。

显偏向"尤大兴"的,但最终还是在二者的较量中呈现出一个矛盾的状态,而没有为这个思考寻得一个答案。

电影《不成问题的问题》完全保留了原著小说的人物形象和故事情节,因此也在内容上继承了原著小说对于国民性的反思和现代性的思考。从"跟随、还原老舍先生作品的精神基调"的角度看,这当然是"不成问题"的,但问题在于,电影改编毕竟要立足于创作当下的时代背景和社会语境。老舍对于国民性的反思固然深刻,但随着时代的变化,当下的国民精神又比老舍的时代增添了许多新的因素和特点。如果说影片中所批判的强调面子和人情的国民性问题(或说民族性)在当下还有讨论的意义,那么老舍原著中所探讨的现代性问题(其中也包括对于国民性的批判),尤其是在新文化运动和"救亡图存"背景下讨论的现代性问题,其现实意义和当下性显然已经不能与作品问世时的状况同日而语了。电影没有对此进行改动,还是以隐喻着现代性思考的丁务源与尤大兴的冲突作为故事的核心冲突;故事的结局也没有太大的调整,电影创作者们也没有为这个已经"不太是问题"的问题提出自己新的思考和可能的答案。

但创作者还是有意增加了一些具有当下性和时代性的内容。例如,电影中添加和改动的三个女性角色,就呈现出创作者鲜明的性别意识。故事不再是男人的故事,时代也不只是男人的时代。时代中的女人也是在场的,故事中的女人也是有话语权和力量的(甚至是隐藏在男人背后真正有话语权和力量的存在),虽然是在男人的社会关系和权力关系的框架之下,但这三个女人也毫无疑问地影响了事情的发展方向。与原著小说"三个男人一台戏"的故事相比,电影变成了"三个男人三个女人一台戏",这本身就体现出了电影创作的当下与小说创作年代的时代话语之差异。无论从影片最终呈现的效果上看,还是从构思的出发点上看,这部分内容的改编都是值得肯定的。此外,电影第三段落"尤大兴"部分,秦妙斋带着工友在尤大兴窗外贴大字报、喊口号批斗的场景也带有明显的不同于小说创作年代的时代色彩和文化隐喻,也带入了创作者自身一定的讽喻色彩和批判性思考。

从影片的表现形式和艺术创作的思路上看,电影《不成问题的问题》也继承了中国"文人电影"的创作传统。这是中国电影一项十分重要但始终没能处于主流地位的创作传统,它与中国士人文化的精神传统一脉相承。"在史传传统支配下的戏人电影构成的滔滔不绝的河流中,文人电影却一直若隐若现。"[41] 文人电影承袭作为中国文人文化载体的诗骚

[41] 孟宪励:《传统文化与中国电影的两大分野——文人电影研究之一》,《电影艺术》2000年第2期。

传统,相比注重叙事的"戏人电影","文人电影"更强调电影的抒情性和内在的精神气质。中国古代艺术史上就有文人画的历史和传统,文人电影与之相似,也是"文人身份""文人精神"与"电影创作"的结合:文人电影的创作中,有大量"诗人、文学家兼写电影剧本,换言之,他们既是诗人、文学家,也是电影剧作家";他们具有强烈的"忧患意识,即电影剧作家的责任感和孤独感";他们注重"电影剧作家'内在生命'的传达";他们的作品也体现出"作者人品和电影中的意境"[42]。从审美特色与艺术风格的角度看,文人电影"注重抒情言志,影片不是以情节和故事动人,而是以浓浓的情绪感情表现动人。在叙事风格上,它们有自己独有的特征,多以散淡、简约的故事及人物关系,承载和传达浓郁内敛、回味悠长的心绪、情愫。影片在镜语的运用上,更为丰富,也更加倚重镜语的表现力来传递精神及情感气质"[43]。

电影《不成问题的问题》正符合"文人电影"的上述特征,其创作既是"文人身份""文人精神"与"电影创作"的结合,同时也体现出抒情言志的特征,叙事散淡、简约,不以激烈的戏剧冲突为特色,更注重镜头语言的艺术表现力,以及情绪和韵味的传达。导演娄烨用"新文人电影"来定位这部电影,导演梅峰对此也表示认可,他在采访中表示,就这部电影的定位而言,"'文人电影'可能比'知识分子电影'更准确一些,因为中国电影有文人传统文化。就像你一开始说《小城之春》是'闺阁诗体',就是一种文人文化的东西"[44]。

电影《不成问题的问题》作为"文人电影"的突出特征即是注重审美意象的表达和审美意境的营造。"中国传统美学认为,审美活动就是要在物理世界之外建构一个情景交融的意象世界。"[45]因此,"中国传统美学给予'意象'的最一般的规定,是'情景交融'"[46]。电影《不成问题的问题》中充满了各种意象的表达,大到山水风物的自然气息,中到小桥流水的雅致景观,小到芦苇花、风铃的精细趣味,这些都构成了树华农场这个本就像是世外桃源一般存在的、蕴藉着诗意和情致的情景交融的意象世界。同时,水汽氤氲的河畔、雾霭浓重的山林、鸡鸣犬吠的农舍,这些场景都作为独立的场景和镜头多次出现在电影中,也是要在电影的叙事过程中,有意营造一个诗意浓重、韵味悠长的意

[42] 王迪:《夏衍与文人电影》,《电影艺术》1997年第1期。
[43] 吕益都:《闪烁在诗意的长河——中国文人电影的叙事特征》,《解放军艺术学院学报》2002年第1期。
[44] 梅峰、于帆:《一部"新文人电影"的诞生——谈〈不成问题的问题〉》,《从老舍小说到梅峰电影:不成问题的问题》,第260—261页。
[45] 叶朗:《美学原理》,北京大学出版社2009年版,第55页。
[46] 顾春芳:《意犹未尽话小城——再论〈小城之春〉的中国美学精神》,《当代电影》2011年第12期。

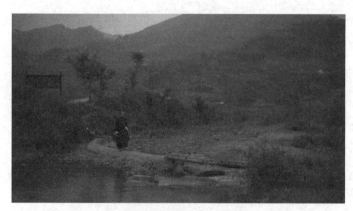

图 9 电影中的人物是自然环境中的一部分

境（见图 9）。

与原著小说相比，电影《不成问题的问题》少了辛辣的讽刺，而多了蕴藉的诗情，对于民国年代的时代想象多于对当下社会的时代反思。立足于过去还是当下，忠实原著还是强调创新，始终是对经典作品进行跨时代、跨媒介改编时需要思考的问题。显然，电影《不成问题的问题》选择了立足于小说创作的过往时代以及原著作品本身的立场和角度。

电影还是保留了一定的讽刺和批判意识，而且是有别于原著小说的电影化的隐喻和讽刺。许少爷做寿一场中有很长的一段川剧，这段看似独立于剧情的表演大有深意，"台上丑角在铆足了劲逗人发笑，台下丁务源正来回奔走，忙着招呼大家喝茶吸烟，台上台下两相对照，其讽刺意味一针见血"[47]。但与原著相比，小说中辛辣、直白的讽刺显然让位于电影创作者有意营造的、与原著小说风格十分不同的诗意气质。

电影所呈现出的古典美"似乎与老舍原著的鲜明的讽刺风格略有不同，梅峰用他自己的气质浸润了这部电影，把一个现实主义的故事，变成了绵长的具有诗意的影像"[48]。这是梅峰作为电影导演的主动选择。他注重小说的现实关照，并十分认同原著中"关照中国现实文化的深意"[49]，但他更注重诗意的寄托和情怀的表达，"我们如果仅仅停留在

[47] 蒋芳、杨彦京:《由〈不成问题的问题〉看新文人电影的人物塑造》,《电影评介》2017 年第 24 期。
[48] 李洋洲、刘晓希:《梅峰：用故事重述文学中的现代诗情》,《文学报》2017 年 4 月 27 日第 4 版。
[49] 梅峰、何亮、加路、高伽绮:《文学传统、现实关照与电影表达:〈不成问题的问题〉编剧、导演梅峰访谈》,《北京电影学院学报》2017 年第 1 期。

故事本身，那是一回事，但另外一回事是，我们完全可以通过这个具体的故事，来寄托一些情怀，这就是诗意的部分"[50]。回归传统文化是创作这部电影的一个重要立足点，而小说的讽刺风格和现实主义精神在一定程度上的让位也削弱了这部电影的力度，造成与当下的时代表述和文化表达的脱节，"《不成问题的问题》的问题不是作者没有感应时事，并在新时代国家主流话语发生变化后转换语调，而是对当下文艺的评判标准并不明确……在国际文化交流的场域内，各国电影人一直在用自己的方式向世界传递国家文化，中国的艺术家却一直习惯于表达文化的挫败感。从这个角度看《不成问题的问题》，它的文化表述确实与时代有点儿错位"[51]。

（二）学理性与作者性：理论/实践与"新学院派"

电影《不成问题的问题》的立项和创作带有很大的偶然性，其中一个重要的契机就是北京电影学院提出的"新学院派"计划。正是这一计划对于电影项目在资金上的扶持和创作上的支持，才组成了这个几乎全部由北京电影学院师生组成的"全学院派"制作班底。这些创作者中有相当一部分是北京电影学院的在职教师，导演兼编剧梅峰本人也是在学院教授电影史课程的副教授。因此，这部电影较之其他电影作品也呈现出一种与众不同的气质，即以电影史和电影美学为创作坐标的学院派气质。在电影《不成问题的问题》的创作过程中，具有"学院派"身份的创作者们将睽违已久的理论视野重新带入电影创作的实践当中，当然，这也与电影的"作者"——梅峰本人的多元身份和个人追求有着紧密的联系。

"学院派"是这部电影的一个重要标签。"'学院派'电影创作是新中国成立以来中国电影艺术创作逐渐形成的一种风格。众所周知，由于历史的选择，新中国的第三代、第四代、第五代、第六代影人之间，存在着依托于北京电影学院的明确的师承关系。这一生长脉络，使得几代影人的创作风格之间，构成了必然而紧密的联系，并且赓续着中国电影的独特气质。"[52] 北京电影学院教授谢飞、郑洞天，以及毕业生张艺谋、陈凯歌、田壮壮等，都是"学院派"的代表人物。尹鸿将"学院派"的创作总结为以下四个特征：其一，"'学院派'电影最大的特点就是在开放的国际视野下融合中西文化"；其二，"学

[50] 梅峰、何亮、加路、高伽绮：《文学传统、现实关照与电影表达：〈不成问题的问题〉编剧、导演梅峰访谈》，《北京电影学院学报》2017年第1期。
[51] 胡谱忠：《〈不成问题的问题〉：国际主流影展的神话早该破灭了》，《中国民族报》2017年12月8日第9版。
[52] 侯光明：《试论"新学院派"电影的产生、创作特征及其现实期待》，《北京电影学院学报》2014年第3期。

院派电影都体现了一种现实主义关怀";其三,"学院派电影都体现了一种自觉的人文主义价值观";其四,"学院派都体现了电影美学的自觉性"[53]。

第五代之后,"学院派"的创作影响力日渐式微,其中的原因较为复杂,但中国电影的市场化改革和电影创作群体身份的复杂化当是其中两个较为主要的原因。中国加入WTO之后,中国电影市场的商业化导向占据主导地位,电影制作中的审美追求和艺术创作空间受到了限制,中国电影创作的观念也亟待更新。因此,"在这样的语境中,'新学院派'更重要的工作是如何建构起一种面对当下的观念更新的电影观"[54]。

电影《不成问题的问题》具有明显的"东方气派",这是创作者们站在电影史与电影美学坐标上的主动选择和追求,导演梅峰以罗贝尔·布列松、费穆、沟口健二、库布里克等人的美学风格作为最主要的创作参考对象和坐标:"电影史上的这些美学坐标是有用的,虽然也冒着巨大的风险。"[55]以电影史和电影美学为创作的出发点和参照系是"学院派"电影导演与其他身份或类型的导演最大的不同,"职业导演以那些赚大钱的个案为自己的参照系,电影艺术家追寻梵高、尼采、巴赫的脚步,而学院派导演眼里的是梅里爱、奥逊·威尔斯、希区柯克这些完善了电影本体的先驱者,无论他们是否赚钱"[56]。

因此,在"新学院派"计划的支持下,以及导演梅峰个人的"学院派"背景的影响下,电影《不成问题的问题》呈现出不同于当下主流电影创作的学术视野和审美取向,更重要的是,电影的创作以《小城之春》这一中国电影史上最为重要的电影作品为参照,也体现出了具有文化研究者和文艺创作者双重身份的"学院派"导演继承并力图"复兴"中国电影创作优良传统的责任感和使命感。尤其是在当下电影研究与电影创作渐行渐远的状况下,寻求理论的力量扶助电影创作的发展,促进理论研究与创作的相长,也是具有十分积极的意义的。

但从艺术风格和审美境界的角度看,电影《不成问题的问题》对于《小城之春》的继承也仅止于致敬和借鉴,并没有实现对于这部经典作品的超越。虽然导演在着力表达中国传统美学精神的同时,并没有完全陷入狭隘的"电影民族主义"的窠臼中,还是大胆加入了手持摄影、表现主义等西方电影的美学风格和技巧,但这样的尝试也只是在世

[53] 尹鸿:《从"学院派"到"新学院派":学院不存,派将焉附》,《北京电影学院学报》2015 年 Z1 期。

[54] 吴冠平:《"新学院派"电影建构的维度》,《北京电影学院学报》2015 年 Z1 期。

[55] 梅峰、徐枫、刘佚伦:《重访经典电影美学的坐标——〈不成问题的问题〉导演梅峰访谈》,《当代电影》2017 年第 6 期。

[56] 陈宇:《学院派导演的创作特点——以曹保平导演的创作为例》,《当代电影》2015 年第 12 期。

界电影美学之苑中进行采撷，并对经典的技巧和美学风格进行模仿和拼贴，对于创造新的电影技巧和风格并没有太多的贡献。这也是"学院派"创作的一个局限。正如有论者批评道："导演梅峰反复提及他对布列松和费穆的推崇，《不成问题的问题》是这位资深编剧的导演处女作，显然是受了他的两位偶像的影响……学得太像，就坏事了，因为致敬成了负担。"[57]

另一个影响电影气质和创作取向的关键因素是电影《不成问题的问题》所呈现出的明显的作者性。梅峰作为这部电影的创作者，其作者性主要是由他作为文人、学者、编剧、导演的四重身份所决定的。梅峰成为电影导演并主导这部作品的契机是偶然的，因此，在得到资金扶持这样相对宽裕的条件之下，实现个人理想和追求的表达就成为梅峰最主要的创作理念，这直接影响了这部电影的气质和基调。电影《不成问题的问题》的作者梅峰表示："如果我们对电影怀有热情，而生活或者命运如此厚待你，给你一次拍电影的机会，那么你就应该尽量地去表达自己的意图。这个意图既有文本意义上的，也有美学意义上的，还有人生观意义上的。我尽量去把这些因素整合成一种精神或一股力量，把电影拍摄出来。"[58] 可以说，在梅峰作为作者的四重身份中，恰恰是作为"非导演"的前三种身份超越了他的"导演"身份。因此也就不难理解这部脱胎于老舍讽刺短篇小说的电影所具有的与原著截然不同的诗性气质了。

五、项目运作与产业分析

在斩获东京电影节和台湾金马奖等多项影展重要奖项后，电影《不成问题的问题》于 2017 年 11 月 21 日在国内院线上映，票房总计约 800 万元。与同年度创造了过亿"票房神话"的纪录片《二十二》和电影《冈仁波齐》这类同样是艺术诉求大于商业考量的影片相比，单从票房所代表的市场反馈上看，《不成问题的问题》并没有在电影节和学术界之外获得更大范围的关注和认可。但从《不成问题的问题》作为一个电影项目的整体运营情况上看，这其实是一个"不成问题的问题"：一方面，从影片创作诉求的角度上讲，以取得艺术成就为主要诉求的《不成问题的问题》已经通过斩获多项影展大奖实

[57] 柳青：《不成问题的问题：老舍的辛辣小说，何以成了温柔的"文人电影"》，《文汇报》2017 年 12 月 6 日第 7 版。
[58] 梅峰、徐枫、刘佚伦：《重访经典电影美学的坐标——〈不成问题的问题〉导演梅峰访谈》，《当代电影》2017 年第 6 期。

现（甚至是超额完成）了制作该片的主要目标；其次，从项目运作的资金情况看，尽管影片的票房成绩不甚理想，但电影已经在院线上映之前通过多种渠道收回了制作成本；更重要的是，从更宏观、更长远的角度看，作为北京电影学院"新学院派"计划中的一环，《不成问题的问题》项目所搭建的创作团队，培养的创作人才以及建立的合作关系都已经开始在之后的电影项目中发挥更为重要的价值和影响。

（一）"半命题作文"："新学院派"计划的契机、困境与挑战

与一般的商业电影相比，《不成问题的问题》从立项到最终成片、上映都带有很强的"命题性"和很大的"偶然性"，这与支持该片的北京电影学院"新学院派"计划有着极为密切的关系。导演梅峰曾多次在采访中表示，如果没有这一创作计划的支持，也就不会有自己成为导演并创作这部电影的宝贵机会，同时，老舍先生离世五十周年的纪念活动也为这部影片提供了选题。梅峰介绍道："电影频道在三年前就想做一部老舍先生（离世）50年的电视电影。他们当时来找我，但我觉得老舍的文学作品已经被改编得差不多了，这活做不了。但是这中间有一个变化——突然电影学院要做一个'新学院派'的电影计划，而我确实想做一部自己的电影，想了想觉着还是老舍比较合适。因为电影频道的项目，会有前期投入的优势，不用我自己出去拉赞助，那不是我能做得到的事情。"[59]

促成这部电影问世的"新学院派"计划是北京电影学院于2014年启动的一项依托青年电影制片厂，支持和培养电影学院师生及校友创作多元化、高品质电影的创作扶持计划。《不成问题的问题》既是首批入选该创作计划的电影项目之一，也是该项目到目前为止最具代表性的成果之一。从2014年立项到2017年在院线上映，《不成问题的问题》的项目运作都依托于青年电影制片厂的孵化和推进，正是这样的背景和条件直接决定了《不成问题的问题》的创作思路和创作诉求。

首先，扶持计划为创作者提供了更加自由的创作空间，这也使得导演可以不受资本和市场的束缚，更加充分地表达和实现自己的艺术追求。导演梅峰曾在采访中表示："这是一部几乎放弃了票房野心的作品……作为北京电影学院'新学院派'计划中的一部，《不成问题的问题》获得了启动费用，因而获得了这样'奢侈一把'的机会。"在这样"充

[59] 梅峰、何亮、加路、高伽绮：《文学传统、现实关照与电影表达：〈不成问题的问题〉编剧、导演梅峰访谈》，《北京电影学院学报》2017年第1期。

裕而奢侈"的条件下,"当对'美学'和'审美'的追求,取代了对票房的追求,'创作的心态就比较自由了'",因此创作团队很快就定下了影片的基调,就是"要做出一种'艺术品的形态',而且要做出一种'靠近 20 世纪 40 年代古典美学的感受'"[60],为此,创作者还选择用黑白影像来模仿和还原 40 年代中国经典电影的美学风格。正如梅峰所说,这种创作无疑是"冒险"而"奢侈"的,因为即便是作为一部不以追求高票房为目标的艺术电影,如果以社会资本(尤其是企业资本)为主导资金的话,也很难促成或实现这种过于偏重学术价值和美学价值取向的创作。

　　获得扶持资金一方面给予了创作者对于电影充分的话语权和主导权,但另一方面,有限的资金也在一定程度上限制了创作者艺术设想的实现。北京电影学院副院长、青年电影制片厂(下文简称"青影厂")厂长俞剑红在接受采访时表示,资金问题始终是《不成问题的问题》这一电影项目在运作过程中最大的困难和挑战。作为"新学院派"计划的首批立项作品,《不成问题的问题》获得了来自该项目的约为 200 万元的启动资金,拍摄期间由于一家原本参投该项目的法国公司临时撤资,青影厂又为该项目追加了 100 万元投资。对于刚刚开展"新学院派"创作扶持计划,扶持基金总额只有不到 1000 万元的青影厂来说,在一个电影项目上投入 300 万元已经是这一扶持计划能够提供的最大限度的支持,同时也是能够承担的最大限度的风险,但这些资金对于这部电影的创作本身来讲还是有些捉襟见肘。有限的投资规模直接影响了电影在艺术创作上的选择。创作者选择用黑白影调来表现这个故事,除了美学风格上的考量外,一个很大的影响因素就是资金的局限。导演梅峰曾在访谈中坦言:"我看了大量的民国电影,预算高的那些会做得比较漂亮,《色|戒》的色彩感很舒服。但我们的预算有限,拍彩色片会失去民国那种物质性的生活。另外,我们中国 40 年代的电影都是黑白的,黑白与古典的视觉感受是一致的,而且这次又是拍摄老舍的作品。所以,制片方也认为,把影片拍成黑白是一个不错的方案。"[61]

(二)"机遇之歌":走向市场之路的必然与偶然

　　在 2017 年的中国电影市场中,艺术电影的表现格外亮眼,本年度登陆商业院线的艺术电影不仅在数量上较往年有所增长,更有以《二十二》和《冈仁波齐》为代表的艺

[60] 陈婧:《梅峰:〈不成问题的问题〉何以"不成问题"》,《中国青年报》2018 年 1 月 30 日第 8 版。
[61] 梅峰、徐枫、刘佚伦:《重访经典电影美学的坐标——〈不成问题的问题〉导演梅峰访谈》,《当代电影》2017 年第 6 期。

术电影在商业院线斩获过亿票房的佳绩。在接连获得多项国内外电影节奖项的肯定后，《不成问题的问题》也于2017年11月21日登陆国内商业院线放映，但票房成绩并不理想，甚至没有迈过"千万大关"。和所有的电影一样，《不成问题的问题》选择走向市场，面对更广大的观众，既是电影市场发展下的必然选择，同时也充满了偶然的因素。这种偶然与必然的结合，集中体现在北京文化公司对于《不成问题的问题》这一电影项目的参与中。

如果说北京电影学院"新学院派"计划的扶持促成了《不成问题的问题》的创作，那么北京文化的参与则直接促成了这部影片在商业院线的放映。据俞剑红介绍，电影制作完成并在影展获奖后，北京文化与青影厂明确达成了合作意向，并主导完成了该片在商业院线放映的宣传和发行工作。尽管影片在创作之初就有公开放映的设想和规划，但限于投资规模和运营能力，青影厂已经无法再追加用于影片宣发的投资。对此，俞剑红也在采访中对北京文化的参与和支持表示了感谢，他表示，"如果不是北京文化公司的参与，影片的上映也不会这么顺利"。

在公开上映阶段，电影《不成问题的问题》最大的困难在于在恰当的时机选择合适的合作伙伴。尽管逐渐成熟的国内电影市场为艺术电影的商业院线放映提供了机会，但对于《不成问题的问题》这种由非商业公司主导的非商业电影项目而言，参与投资和运作的风险还是相当大的（该片最后的票房成绩也说明了这一点）。北京文化公司是以保底发行的形式参与到影片后期的宣发工作中的，因此主要制作方青影厂也就将电影宣发阶段的机会和风险都以这种方式转交给了北京文化公司。

值得一提的是，青影厂在整个电影项目运作过程中的一个重要思路就是，在保障电影制作完成的基础上尽可能地减少风险，而减少风险的主要办法就是尽可能早地以出售版权或保底发行等方法回收资金。早在电影参展并获奖前，制片方就以出售电影的电视播放和网络播放版权给电影频道的方式收回了前期投入的300万制作资金。而后，又以保底发行的方式将影片的宣发工作全权交予北京文化公司，从而非常有效地规避了青影厂在该项目上的投资风险。但随之而来的问题是制片方在相关工作上过早地失去了主导权。由于制片方在电影获奖前就将影片的电视播放和网络播放权出售给了电影频道，这使得电影频道能够以较低的价格获得这两项在后来被认为是含金量较高的播放版权，尤其是网络播放版权。由于网络播放权被提前捆绑出售，《不成问题的问题》失去了像《嘉年华》《二十二》《冈仁波齐》等影片在三大视频网站进行付费播放的收益机会。此外，由于电影的院线发行工作全权交给北京文化公司，因此在档期选择和放映院线的选择上，

制作方也没能进行有效的参与。

由于北京文化在电影制作的后期接手了电影公开放映的宣发工作，这使得《不成问题的问题》这部小成本艺术电影的市场放映之路成为可能。然而，在北京文化与青影厂的合作过程中也存在着很多的偶然性，其中最大的影响因素就是北京文化确认参与《不成问题的问题》电影项目的时间问题。北京文化于2016年9月29日发布了《关于电影〈不成问题的问题〉情况的公告》，公告中的信息显示："近期公司拟参与电影《不成问题的问题》的投资，电影《不成问题的问题》项目公司的投资金额为400万元。"[62] 但实际上，北京文化确认以保底发行的方式参与影片投资已经是在电影获得东京电影节和台湾电影金马奖之后的事情了。北京文化早在电影筹拍之时就接触到了这个项目，但出于风险管控的考虑，北京文化与青影厂就这部电影的合作一直处于洽谈之中，直到电影定剪并参展后才正式确认了合作。这使得北京文化错过了在2017年4月，即《不成问题的问题》获得台湾电影金马奖和北京国际电影节天坛奖四项大奖之后立刻上映的最佳档期，而改档在市场热度较低的11月下旬上映。关注度的下降和市场空间的压缩也直接影响了电影最终的票房表现。没有选择同时在艺术院线进行分线发行也一定程度上影响了电影的放映效果和市场收益。

无论是追求经济利益的商业电影还是追求艺术品质的非商业电影，电影的归宿始终是与观众见面。因此，在中国电影市场蓬勃发展的当下，走进商业院线进行更大范围的公开放映也是非商业电影走向观众的一条可选之路。因此，随着市场的成熟，高品质艺术片实现商业转化的可能也在不断提高。相比之下，艺术片的项目运作具有更大的风险和偶然性，因此，选择合适的、有情怀的合作伙伴和恰当的运作时机都对电影最终的放映效果和市场反馈起着决定性的作用。同时，完善艺术电影的制作与放映机制，加强拓展商业院线之外的诸如艺术院线放映、电视版权售卖、海外放映版权售卖，以及网络平台放映版权的售卖，都能够有效帮助艺术电影收回成本，从而降低电影项目的资金风险。

（三）"问题"背后：人才培养、合作建设与市场拓展

虽然《不成问题的问题》不到千万的票房收入不太尽如人意，但制作方认为，影片本身的质量和成就已经完全实现了投拍该片的初衷，甚至超出了预期。这不仅是因为影

[62] 《北京京西文化旅游股份有限公司关于电影〈不成问题的问题〉情况的公告》，北京京西文化旅游有限公司董事会，公告号2016—131。

片的艺术水准得到了多个电影节重要奖项的认可，更重要的是，作为"新学院派"创作扶持计划的"首发阵容"，该项目所带动的人才培养、合作建设与市场拓展，正在这部影片之外发挥着重要的影响力和作用。

《不成问题的问题》在创作人员组成上的一大特色就是"学院派"：不仅导演兼编剧梅峰本人是北京电影学院的副教授，"这部影片的编、导、摄、美、录等所有主创几乎都是北京电影学院一线的专业中青年骨干教师，其中三人是相关专业系的业务副系主任……影片的摄影师朱津京、美术师王跖、录音师郑嘉庆等都是北京电影学院的青年教师"[63]，同时，参与影片制作的很多工作人员都是电影学院相关专业的研究生。北京电影学院具有创作能力的青年骨干教师是"新学院派"计划的主要扶持对象，辅助人才培养、促进研究生的教学与实践也是"新学院派"计划对于扶持的创作项目的一项具体要求。正是由于有"新学院派"这一以人才培养为重要目标的制作背景，《不成问题的问题》本身与其他更加追求商业价值的电影项目之间就有着在创作诉求上的本质差异。这一人才培养的目标不仅是在北京电影学院本身承担的教书育人的主要职能下发挥辅助作用，更是要通过推出具有创作能力和号召力的"行业领军人物"，为作为电影制作机构的青影厂实现制作更多高品质电影的目标提供更多的合作机会。在《不成问题的问题》之后，曾经主要在非商业片领域从事编剧创作的梅峰也开始接触制作规模更大的商业电影项目。据了解，青影厂正在筹拍的电影《文成公主》就是一部投资过亿的大制作项目，梅峰正担任该片的剧本总监。

除了辅助教学和人才培养，与行业内建立更广泛的合作关系也是包括《不成问题的问题》在内的扶持计划项目希望实现的重要目标之一。在采访中，俞剑红表示，寻找志同道合又有情怀的商业合作伙伴对于电影项目的完成起着至关重要的作用。虽然北京文化在《不成问题的问题》项目上承担了较大的风险，也有一定的资金亏损，但通过这一项目，青影厂与北京文化建立了良好的合作关系，彼此也加深了了解和沟通，在之后合作的电影项目中就能够更好地配合，更好地把握项目运作的时机。

事实上，青影厂正是通过"新学院派"计划与中影、华夏、华谊、光线、博纳、北京文化等多家实力雄厚的影视公司以及爱奇艺、优酷、腾讯等视频网络平台建立了紧密的合作关系，而"新学院派"本身的创作类型也是多样化的，《不成问题的问题》只是这一计划序列中更加偏重艺术成就和学术价值的一类。导演梅峰也认为："《不成问题的

[63] 钟大丰：《序言》，《从老舍小说到梅峰电影：不成问题的问题》，第 iii—iv 页。

问题》呈现出来的多样性,比如老舍的文本、艺术片的形态等,已经说明了'新学院派'作为一个方案系统所包含的多元性、复杂性和对多种艺术风格、美学方向的诉求。"梅峰在采访中介绍道:"在'新学院派'的方案系统中,既有曹保平老师那种风格的作品(《烈日灼心》),还有王竞老师那种对社会进行观察、进行人情与伦理观照的创作。从这个意义上而言,这些老师的创作是很多元的,每个人都有各自的风格,都在寻找一个表达的空间和可能性,这是'新学院派'的基本构架。它尝试接近电影这个产业,使它保持一个多样化的可能,尽量让北京电影学院中有专业创作背景的老师们形成独特的声音。"[64]

不仅是让"新学院派"和青年电影制片厂成为电影产业中的独特声音,与产业的接近也让以北京电影学院作为主导单位的青年电影制片厂实现了一个产业化的升级和转型。2014年前的青年电影制片厂还只是北京电影学院下属的一个制作单位,主要负责制作北京电影学院的学生作业和毕业作品。"新学院派"计划的提出成为青影厂转型的契机。2014年《不成问题的问题》作为该计划首批作品立项时,青影厂的资金状况非常紧张,只有通过理事会向社会募集的不到2000万元的启动资金,还有一半的资金用于投资诸如《北京爱情故事》《绝地逃亡》《功夫瑜伽》等商业电影项目以承担扶持计划的项目风险。然而,随着"新学院派"计划的推进和青影厂的商业运营,2017年青影厂可投入该项目的扶持基金已达到5000万元,预计于2018年底能够达到1亿元,扶持项目数量随即增加,能够投入到单个项目的扶持基金也有大幅度增加。青影厂也由此从一个扶持学生作品创作的校内单位发展为一个有行业竞争力和市场潜力的电影制作与投资公司。无论是"新学院派"的扶持计划,还是青影厂的市场化转型都是在北京电影学院整体的发展布局规划中相关联的环节,其目的都是要整合资源,为高品质的电影作品,尤其是不完全以市场需求为导向的高品质艺术电影谋求更广阔的发展空间和发展前景。

因此,从产业运营的角度看,《不成问题的问题》尽管在商业院线上映的环节上没能把握住最佳时机,因而没能有更好的市场表现;但从项目整体运作的角度看,无论是风险控制、资金运作还是合作关系的建立都较为成功,尤其是将其放置在"新学院派"整体计划中进行考察,可以认为《不成问题的问题》带来的品牌效应和合作关系都有着十分重要的价值,而这些价值也远远超越了一部电影自身的成败。

[64] 梅峰、徐枫、刘佚伦:《重访经典电影美学的坐标——〈不成问题的问题〉导演梅峰访谈》,《当代电影》2017年第6期。

六、全案评估

《不成问题的问题》是一部以经典电影美学和中国审美传统为坐标创作的"新文人电影"。该片的创作有着明确的时代背景和清晰的创作诉求。该片取得的成就及其面临的问题也反映出具有审美追求的非商业电影创作在当下的制作环境和创作现状。

从影片的改编方式和艺术创作上看,《不成问题的问题》是一部以同名原著小说为创作基准点的改编电影,该片的创作以"还原老舍先生作品的精神基调"为思路,但电影所追求和呈现的淡然诗意又有别于原著小说的辛辣讽刺。该片在艺术创作上的突出特色是将电影研究的理论思维和电影史的视野与创作实践相结合,其艺术语言和审美风格具有明确的美学定位和学术考量。影片采用黑白影调拍摄,保留了原著小说的故事结构和主要人物,在相对弱化叙事戏剧性的同时,更强调镜头语言的艺术表现力,以及情绪和韵味的传达,使影片呈现出具有中国电影美学传统的"文人电影"的形式风格,但同时,影片所选择的艺术语言和审美风格也与当下主流电影风格和观众的观影经验之间有一定的距离。

从影片的美学风格上看,《不成问题的问题》首先立足于中国的美学传统,着力营造了一个"情景交融"的意象世界,但在艺术语言的选择上,创作者则是以费穆和布列松的电影美学风格为具体的参照系和模仿对象,因此在具体的美学形态上又呈现出"中西合璧"的特点。影片整体的美学风格较为统一,但部分段落的视听风格与整体存在冲突。影片在电影美学风格的探索上,模仿大于创新,影片过于强调对经典电影美学风格的追随,使影片成为中国美学观念统合下的不同电影美学形态的集合。这也反映出当下具有审美自觉的创作者在艺术语言探索和突破上的困境。

从影片的文化表达上看,《不成问题的问题》立足于复现民国时期的时代气质和文化反思。影片通过民国时期的视觉风格系统讲述了一个民国时期创作的民国故事,以黑白影像的方式呈现出了一个"想象中的民国"。影片继承了原著小说对于国民性和现代性的讨论,但没能跳出原著小说和原著时代话语的局限,其所思考的时代命题和反思的社会问题与当下的社会环境之间有较大的距离。限于影片的题材、故事和表达方式,该片的时代性和当下性尤显不足。

从影片的项目运作和产业价值上看,《不成问题的问题》是一个由创作基金扶持的非商业考量的电影项目,其产业价值更多地体现在作为"新学院派"创作扶持计划代表作品的品牌效应及其带来的合作关系上。该片在相对有限的资金条件下较好地完成了电

影的整体制作并取得了较为突出的艺术成就。从单个项目的角度看,该项目在资金管控、合作伙伴的选择和商业发行工作的时间选择上都有较大的困难和问题,这也反映出商业市场环境下高品质艺术电影项目运作的整体机制和创作环境有待完善和规范,相关政策和扶持力度也有待加强。从长远发展的角度看,《不成问题的问题》作为"新学院派"整体规划中的一个环节,该片所建立的品牌效应和合作关系都对该创作扶持计划及其背后的整体发展规划带来了更为重要的长期价值,而这些价值也体现出《不成问题的问题》超越其作品作为一部电影自身的产业意义。

电影《不成问题的问题》收获了电影节和学术界的关注与认可,同时也在商业电影市场上遇冷。但影片背后提出的问题却不仅仅是"叫好不叫座"这么简单。它提出了当下的中国电影应该选择何种审美系统的问题;提出了当下中国电影创作中理论与实践之关系的问题;提出了高品质艺术电影应该如何进行市场化运作的问题。这些问题的答案是在电影创作中不断寻找和积累的,而《不成问题的问题》本身只是为解答这些问题提出了一种可能性。《不成问题的问题》是一场不可复制、难以借鉴的创作冒险,正如导演本人所言,这部影片的创作之所以是一场冒险,是因为这是"一个不知道将来去选择哪种美学形态的难题,因为现在这个风格不能用到任何一部当代题材的电影中去",更重要的是,这个问题也同样出现在当代题材电影的创作中,"因为当代题材电影和观众以及现实的生活产生对话关系时比较不容易产生障碍,但选择什么样的美学体系去表现恐怕是将来最吃重的任务"[65]。

结语

电影《不成问题的问题》展现了当下中国电影创作中一种难得的"审美自觉"和"理论责任感",这也正是它所代表的"新学院派"创作的重要特征和时代价值。新时代电影创作的一个重要问题正是思考"当下的中国电影创作应当选择一种怎样的审美体系"。本片的创作站在了电影史、电影美学和电影创作实践的三重维度上,进行了复杂而艰难的创作选择,但这种创作尝试受到了影片题材和其他因素的多重影响,其经验并不能应

[65] 梅峰、何亮、加路、高伽绮:《文学传统、现实关照与电影表达:〈不成问题的问题〉编剧、导演梅峰访谈》,《北京电影学院学报》2017年第1期。

用到其他当代题材电影的创作上。对此矛盾和悖论，创作该片的学院派创作者们也有着清醒的认识和深入的反思。

《不成问题的问题》重新提出了"中国电影创作应该选择怎样的审美体系"这一在电影商业化蓬勃发展的时代被忽视甚至是被隐去的"不成问题的问题"：如何更广泛地将电影的审美价值与商业价值和观众诉求相对接，更大程度地发挥理论的价值，促进理论与实践的再次交汇，更是"不成问题的问题"背后真正值得思考和探索的问题。而这正是这部影片最重要的意义和价值所在。

（李诗语）

附录：《不成问题的问题》制片人访谈

问：请您简要介绍一下《不成问题的问题》从立项到影片上映的基本情况？

俞剑红：当时我们跟梅峰老师沟通，他说要改编老舍的《不成问题的问题》，他还是比较有自己的创作方向的。这确实是一篇把当时的人情世故写得非常到位的，甚至是写到极致体验的文学作品。我们当时想，这个作品的投资可能没有那么大，控制在1000万元以内，同时能够在腾讯、爱奇艺这样的视频网络平台播出，或者在国际电影节获奖，卖一些海外版权。当时是这样的想法。"新学院派"本身就是要拿出资源来支持老师们的创作。《不成问题的问题》真正打动我们的是影片的剧本。当时梅峰老师拿出剧本以后我们都很振奋，觉得这个剧本很扎实，无论是对人物入木三分的塑造和刻画，还是影片三幕剧的结构，包括后来提出的用黑白影调拍摄还原那个年代的创作风格，我们都觉得眼前一亮。但其实我们当时心里还是捏了一把汗的，因为不管怎么样，作品出来之前，谁都不知道会是什么样的。

当时的情况是，学校出大概200万元的资金，再加上社会上其他公司的投资。当时还有一个法国公司参与投资，这样差不多就有一共不到1000万元的投资。但在这个过程中法国公司不投了，所以学校的投资又从200万元增加到300万元。后来我们也去看了影片的拍摄情况，总的来说还是非常坚定地支持这个项目的。一方面我们还是想做这

个影片，争取在艺术上有创新、有突破，能够成为"新学院派"的创作标杆。我们"新学院派"就是要打造五个方面的内容：第一是"新学院派"的理论构建，尤其是中国的文化和审美，以及中国故事、中国精神；第二是一系列的代表作品；第三是一系列的代表人物，是要以当下有很强创作能力的教授作为创作队伍的主体；第四是打造"新学院派"作品的奖项，我们想要恢复原来的"学院奖"，也是想对"新学院派"作品有一个肯定和推广的平台；第五是新人培养，包括梅峰老师、黄丹老师在内的这些老师主导的创作项目中其实都带了很多的本科生和研究生。《不成问题的问题》的美术是摄影系的，摄影也是电影学院毕业的，录音是录音系的。我们现在就是要打造一个创作团队，从编剧、导演到美术、摄影、录音、制片，都是学校的老师。这些老师作为个体去找资源和投资其实是比较难的，学校就是要起到搭建平台、对接资源的作用，让他们能够有这样的创作机会。我们当时就是这样一个出发点，有一个"新学院派"的宏观考虑，然后具体选择哪些作品是我们要重点支持的项目。我们也会明确提出要求，这些青年教师在创作中一定要带着自己的研究生，创作团队尽量要从学院各个系、各个专业的老师里找，这是非常重要的。

就这个项目而言，因为当时它的投资就在1000万元以内，所以发行方面，我们也没有大张旗鼓地做，我们在创作之初就是这样想的。所以当时很早跟电影频道就沟通了，频道播放和网络播放的版权费一共300万元。我们自己开玩笑说，如果当时这个影片就获奖了，那可能翻一番花600万元他们（电影频道）都会愿意来买。我们当时想的是，如果这样运作（卖给电影频道）的话，至少这个片子能不赔钱，所以就提前售出了版权。其实后来网络版权要的费用非常高，单独的网络版权费都要好几百万元。

这个片子可能是这几年来中国电影中获奖最多的电影之一，当时它拿了东京电影节最佳艺术贡献奖，北京国际电影节最佳男主角、最佳剧本，金马奖最佳改编剧本、最佳男主角，还有香港亚太影展最佳影片等十几个奖。所以我们一方面要拍叫好又叫座的影片，另一方面也要拍叫好、可能不一定特别叫座，但是具有出色的艺术品质，能够在电影的艺术殿堂里熠熠闪光的作品。当时我们的出发点就是这样，国际市场、国内频道、网络、院线都有考虑。但说实在的，这个投资体量的项目，基本上不可能在院线播放，因为现在也没有分线发行。但最后这个片子在院线有800万元左右的票房，从我们的角度来讲应该是很不错了。当然如果能上千万就更好了。

关于发行工作，当时我们也是想着找一家发行公司，后来我们觉得北京文化还是不错的。因为这个片子的发行有着天然的难度。首先它是黑白的，其次故事也偏长，有两

个多小时,这还是剪辑之后,一开始的成片更长。其实这个故事的三段论结构和人物形象本身还是做得很好的,对于观众来说,尽管这是个黑白电影,但还是看得进去的。这其实是一个淡淡的,具有中国元素、中国文化,能够直接通到你的心里面的电影。认真回味这些人物,每个人感同身受的体验都非常强烈。所以总的来说,这是一个非常好的故事,在创作上也有一定的目标。当时我们的想法是,梅峰是一个好编剧,我们也认为他会成为一个好的创作者,一个好的导演。他的好处是能够编导一体化,他的剧本非常扎实。"新学院派"要培养领军人物,就要在这些人里选出既有理论基础又有代表作品的创作者,所以我们第一批选出的梅峰老师、黄丹老师、王瑞老师、乔梁老师等,他们的作品都在国内外获过很多奖,他们在艺术上的成就都是非常突出的。同时我们也参投了一些电影,比如说去年的《功夫瑜伽》和《绣春刀2》,反响也还都不错。所以我们还会在"新学院派"的方向上往前走,我们会为更多像梅峰老师一样有才华的老师搭建资本和创作资源的平台。他们的创作对教学的反作用也是非常大的。

问:所以"新学院派"还是在影片的艺术水准和培养领军人才这些方面考虑得更多一些?

俞剑红:是的,《不成问题的问题》肯定是这方面考虑得更多一些,但我们还投资了《功夫瑜伽》和《绣春刀2》,这些作品就是要考虑票房的,最后的结果也还不错。

问:所以这些项目是有不同的分工和侧重点?

俞剑红:不同的定位,不同的诉求。《不成问题的问题》主要就是支持梅峰老师的创作,梅峰老师不仅是好的编剧还是好的导演,他的作品有相对较好的艺术品质,所以能够在国际上获奖,同时也能够成为具有教科书意义的作品,在课堂教学中发挥的作用也很大。

问:北京文化公司的公告中显示,该公司在《不成问题的问题》项目上投资了600万元,所以北京文化是投资这部电影的公司中出资最多的出品公司吗?请您介绍一下。

俞剑红:一开始是电影学院投资最多,后来北京文化看到了这部片子。北京文化是一个很有情怀的公司,他们不仅仅发行像《战狼2》这样叫好又叫座的影片。他们看完《不成问题的问题》后觉得这是一部很有情怀的片子,尽管是黑白的,尽管讲的是抗战时期重庆的故事,但影片对于当下中国人的人情世故有一些极致的表达。北京文化认为这是一部好片子,所以他们不仅参与了投资,最后的发行也是他们做的。如果制作发行加在

一起，他们应该是投资最多的公司。如果从经济利益上计算，他们可能会亏一些，但作为一个大型的上市公司，北京文化既要发《战狼2》这样的影片，也要发《不成问题的问题》这样的影片，总的来说，他们的参与还是成功的。电影确实是风险很大的"三高"产业，高创意、高投入、高风险。所以我们还是感谢北京文化对完成我们这部片子到最后发行上映的过程中所做出的贡献。因为对学校来说，我们投了这300万元之后真的是没有能力再拿出资金做院线发行了。这也证明了，创作是一个合作，大家把创作、资本、营销、发行的资源汇聚到一起，才能把电影做成一个真正到达观众的作品，而不是拍完就往那里一放或者在电影频道播一下就完了。

问：北京文化是在《不成问题的问题》获奖后参与到这个项目的吗？

俞剑红：北京文化之前就跟我们有接触。我们的制片人之前跟他们有过交流，但他们和学校的情况不一样。学校的"新学院派"项目非常坚定地支持梅峰老师的创作，所以就算有一定的风险我们还是要做。北京文化也是在观望，他们真正决定参与进来是在影片剪完了，看到成片以后，也就是2016年了。所以他们是后期参与投资的。这个过程确实一波三折。因为法方撤资以后，梅峰老师本人又去找了资金，所以北京文化进来的时候，还有青影厂以及广州的一个公司和一些小公司作为出品方参与投资。北京文化把这些小公司的参投股份收购了，所以这些小公司就退出了。这些小公司也很愿意投资，因为这个项目本身就是一个有情怀的投入，而不是想通过片子赚多少钱，主要是帮助学校，帮助梅峰老师去完成这样一个创作项目。秉持着对这些小公司负责的态度，虽然他们的股份被收购了，但我们还是保留了他们作为出品方的身份。总的来说，就是北京文化认为这是一个不错的片子，所以就参与进来了。之后我们跟北京文化还有一些后续的创作上的合作，同时北京文化也与我们学校的一些老师有更多层面上的合作。

问：北京文化具体是在影片拿奖前还是拿奖后参与的呢？

俞剑红：影片拿奖之前他们就有这个意向。这个片子拿的最早的一个奖是在东京国际电影节上，那是2016年10月，那个时候我们就一直谈着。2017年拿完金马奖之后，他们的投资意向就更加明确了。说到发行，其实这个片子最好的发行时间是在金马奖结束之后，也就是2017年4月，那个时候片子在北京国际电影节上也获了奖。那个时候北京文化对片子虽然有兴趣，但也有犹豫。对于一个影视公司来说，业绩和效益还是很重要的，人家总不能只是靠情怀来给你做贡献，这是个很现实的问题，所以他们一直在

评估。我们认为,如果电影能够在金马奖之后,或者在北京国际电影节上获奖之后,暑期档之前发行,效果会更好一点。后来发的这个档期(11月)就不是非常合适,但是上座率还算可以,很多观众看完之后也有较好的评价。所以总的来说,北京文化还是想投这个片子,他们对片子的艺术价值坚信不疑,但在商业价值的评估上也打了问号。整体上是这样一个过程。

问:所以影片能够在院线上映可以说跟北京文化的参与有很大的关系。

俞剑红:是的,有很大的关系。我们其实也觉得院线发行有一定的价值,我们跟别的院线发行公司也谈过。但如果北京文化不参与,片子的发行就不会这么顺利,所以我们还是要感谢北京文化。从另一个角度上讲,如果北京文化不参与,我们还是会找一些别的发行公司合作。院线还是要上的,不是说我们拍完片子就放在那儿,艺术上达到这个水平就完了,它还是有价值的。出于院线发行的考虑,我们首先是通过剪辑让电影时间缩短,让观众更容易看,也能看得懂。观众在与电影互动的过程中对于电影所表达的人情世故的感受还是非常深刻的。很多人很喜欢这部电影,不光是电影学院的老师和学生,但主要还是专业电影人士,会认为这部电影是在当下这个浮躁、快速消费的时代中创作的一部非常严肃认真、非常有创作态度的作品。

问:您觉得院线放映的整体效果有没有达到之前的预期?

俞剑红:这里有两个预期:一个是投资和院线表现的预期,还有一个是策划和主导创作者的预期,这是两个预期。从学校的角度讲,这个预期应该说是达到了,因为这个电影的放映口碑还是非常好的。另外,我们认为这部影片的票房要过1000万元还是有难度的,所以现在这个结果基本上达到了学校的票房诉求。但北京文化作为发行方,可能影片的票房还是没到他们的预期,因为他们在发行上投了五六百万元,所以实际票房大概要到1500万元以上才能收回成本,所以从这个角度上讲,他们还是有一定落差的。因为片子放到11月底上映,那时的市场还是比较挤,片子也比较多,市场空间就显得不足了。其实这个片子适合长线放映,比如多放两周、三周甚至是一个月。我们当时在上映一周后找了一个下午去电影院看了一下,也吓了我一跳。一个电影院的场次也不多,但这部电影也有几十个人在看。这都是超出我们预期的。如果从投资盈利的角度讲,确实,影片没有实现盈利的话,肯定不是很成功的。但从我们的角度讲,它能达到这样的票房高度,其实也就这样了,再改进无非就是做一些更好的档期选择,或者说把影片剪

得更加精练一些，更适合市场放映。这也跟导演的考虑有关，如果没有这些内容的铺垫，他想要的艺术效果就出不来。所以总的来说，从学校的角度讲，我们的要求是达到了的，最终结果跟我们的预期比较一致；对于作为发行方的北京文化来讲，还是有些落差，会觉得票房还能再高些，他们的票房预期大概是在两三千万元的样子。

问：所以北京文化是以保底发行的方式参与的吗？

俞剑红：从跟电影频道的合作中我们有一些心得，还是要把频道和网络的播映版权分开，这样能提高很大的成功率，甚至可能都不需要院线的票房收入了。如果你的作品好，网络放映的收益基本上就能收回成本了，这是对于这类片子的一个特别重要的收入基础。

问：电影频道的版权费多少？

俞剑红：大概300万元。

问：基本上就是学校出的那些钱了。

俞剑红：对。

问：之后的院线发行是什么情况？

俞剑红：就像你说的，北京文化基本就算是保底发行。这方面我们还是要感谢北京文化的。学校已经从电影频道那里把制作成本收回来了，所以院线这边我们没有太多的诉求，我们最大的诉求就是培养梅峰老师，以及带起来一个有创作能力的团队，这是最大的收获。资金上我们也不赔钱。现在对于这种影片的运作我们还是有些心得的，那就是高品质艺术片的运作还是有一定模式的。比如影片在国际上获奖，可以有出售国际版权的一部分收益，还有电影频道的收益，以及网络版权的收益。因为你的影片能获奖，品质很高，就会成为大家必看的作品，这还是不错的。有了这些，从运作的角度讲，电影也不一定非要进院线。但下一步，如果能有分线发行的可能性，比如在高校院线、艺术院线进行长线放映，那还是很好的。

问：艺术院线的放映有考虑过吗？

俞剑红：我们这边是想兼顾商业院线和艺术院线的放映，但北京文化的方式还是高开高走，而且他们跟商业院线也比较熟，所以他们选择了商业院线发行。因为发行是他

们出的资,所以我们也尊重他们的选择。他们觉得这个电影还不错,在主流院线也能做出成绩,他们对影片也有信心。事实证明,如果在档期的选择上更好一点的话,影片票房到2000万元也是有可能的。

我们是把发行工作全权交给了北京文化,感谢北京文化能有这样的情怀和追求。中国的电影市场在被好莱坞视觉奇观狂轰滥炸之后出现了一个回归。2017年有两个现象非常重要,一个是好莱坞电影的影响力没那么大了,《变形金刚5》成绩不理想,《星球大战8》也只有两亿多元的票房,这在之前都是不能想象的。很多低俗搞笑的电影也没有什么市场了,比如《伏魔传》《奇门遁甲》。相反,真正有文化底蕴的作品还是受到了观众的认可,中国人还是喜欢看有自己文化和审美的作品,所以之后的《芳华》《无问西东》《红海行动》等影片取得了成功,这都是中国人自己亲历的故事。我们的观众也越来越成熟,他们希望看到有共同的价值追求并能够感同身受的作品。第二个现象是印度电影受到欢迎,从《摔跤吧爸爸》到《神秘巨星》,他们的表现都超出预期。印度电影也属于亚洲文化传统,这些电影还是靠故事,靠对主人公的塑造,靠真情实感和真诚的创作态度来打动观众,而不是光靠外在的极致娱乐或视觉奇观的东西。所以还是要走进人物的内心,靠真情实感、靠故事打动观众。

问:您觉得这个项目在整个运营过程中遇到的比较大的困难是什么?

俞剑红:"新学院派"对于梅峰老师、黄丹老师等十几位老师的创作支持还是坚定不移的,但是每个项目有每个项目的命运。像《不成问题的问题》这个项目,它不是学校完全投资,1000万元的投资不是一家能够承担的,我们找了外面的资源,包括跟电影频道尽早联系。但民营公司如果没有情怀是不会参与到这个项目制作中来的,其实电影字幕里的出品方很多是片子获奖并剪完成片后才慢慢加入进来的。在这个过程中,我们青影厂的投资从最早的200万元增加到300万元,也是为了支持这个项目的制作。电影频道尽早过来也是为了保证这个项目能够完成。在这个过程中,学校投入300万元已经达到极限了,其间遇到一些困难,梅峰导演对自己的创作非常珍惜,他也去融了一百多万元,也是为了能完成这个作品。后来北京文化加入,就把这些小的股东都收掉了。所以拍电影的过程就像电影本身一样,是一个惊心动魄、提心吊胆的过程,可能会经历很多磨难。有些项目不像商业片预算很足,商业保障很充分。其实在发行方面,北京文化也是反反复复权衡,如果他们早点定下来的话,可能这个片子2016年底或2017年初就能发了,就不会拖到2017年底了。所以一方面在过程中法方撤资了,导致资金不足,

另一方面多亏北京文化这家有情怀的公司帮我们把片子推向市场，要是没有找到这样有共同价值、志同道合的合作伙伴，可能这个片子就发行不了了。其实在制作和发行过程中也有其他的磨难，但最大的困难就是拍着拍着资金不足了，法方撤资，以及需要找一个既有能力又有情怀的公司。现在想起来这也是一种经历，每个电影都有每个电影的命运，不都是一帆风顺的，经历波折往往也是电影创作的一个部分。

问：您觉得这个项目最值得借鉴和推广的经验是什么？

俞剑红：第一，我们有一个宏大的目标，就是践行电影学院的责任与使命。这次的经验是，如果你认为这个导演、这个剧本很好，尤其是剧本很好的时候，可能确实要有责任和担当去支持一下。梅峰老师的创作能力当然是没问题的，他编剧的《春风沉醉的夜晚》获得了戛纳最佳编剧奖，所以我们对他很信任。学校则是尽其所能来搭资源、搭资金。疑人不用，用人不疑，我们相信梅峰老师能创作出一部在电影史上留存的优秀作品，这一点我们还是非常坚定的，无论是在创作前还是创作中遇到困难的时候，我们都很坚定。电影学院还有很多像梅峰一样的老师，我们也会支持他们，这是毫不犹豫的。当然这些作品也不全是电影学院自己投资，学校还是要整合社会上的资源和资本一块做。这次梅峰老师的身份不仅是编剧，同时作为导演也获得了一定的认可，这部电影也获得了一些最佳导演和最佳影片的提名。以前梅峰可能只是一个老师，现在他不仅是一个讲理论、讲编剧的老师，同时也是一个创作方面的知名导演。

第二，对于高品质的艺术片，我们还是有些心得的。虽然现在市场对于高品质的艺术片还没那么认同，但它的出路在哪里呢？一方面，创作商业电影的基础还是处理高品质艺术电影的能力。很多时候不是你想拍大片就能拍，还要能够把视听语言、电影的创作手法、故事的类型做到极致才行。电影还是一个极致的艺术，只有这样在向商业片转化的过程中你才能游刃有余，否则你会非常空洞，艺术表达也达不到一定的水准和高度。像《不成问题的问题》这种片子，确实需要投放到北京国际电影节这样的场合来造成一定的影响和话题，之后就会有国内投资的跟进以及国外版权的分销，以及网络版权的售卖，还有电影频道加上艺术院线的部分，就有可能做到最后项目运作下来还不赔钱。

第三，从《不成问题的问题》的经验来看，找发行公司还是要找一些有情怀的公司。因为这种片子可能面临风险。有情怀的公司首先不仅仅着眼于这一个项目，之后还会跟学校、青影厂和导演团队建立长期的合作关系，而不只是看当下一部电影的输赢。像梅峰老师，我们下面要拍《文成公主》，投资过亿，他就是我们的剧本总监，负责剧作方面

的把关。作为电影学院方面,我们要推广这些有才华的电影人,让他们有更多的创作机会。我们不光是自己做,还要广泛整合社会资源。所以我们提出的一个理念,就是"整合资源、创新机制、打造团队、服务教学、做大做强"。所以我们要跟业界,不光是中影和华夏,还有华谊、光线、博纳以及北京文化有紧密的合作。比如有好的商业片,我们可以共同投资,还有一些其他的作品,我们明确跟他们说这是艺术片,有一些公司从长远的投资角度考量,也会给我们一些支持。我们同时也跟爱奇艺、优酷、腾讯建立了合作关系,比如与爱奇艺在网剧、网大和电影创作方面的合作空间就更宽了。所以从这个角度讲,合作考虑的不只是一部电影的成功或失败,而是要在电影学院整体的战略高度上有合作。

问:补充一个问题。《不成问题的问题》是2014年立项,当年在"新学院派"的扶持计划下一共支持了多少个项目,用来作为扶持基金的资金大概有多少?

俞剑红:2014年我本人刚到厂里当厂长,当时资金状况非常困难,应该说是没有资金,厂里都是给学校拍毕业作品什么的。所以我和学校的其他领导通过理事会向社会募集了一些企业捐助,捐给理事会,再从理事会借一些钱来用于创作。2014年我们的创作预算也就一两千万元。那个时候我们还投了《北京爱情故事》,因为我们要考虑到这些钱不能都投到创作扶持的计划中,这两千万元中的一半是要投到《北京爱情故事》《绝地逃亡》《功夫瑜伽》这些片子上的,这是要挣钱的,一般是跟投。另一方面,再拿出另一半支持"新学院派"的创作,支持梅峰、黄丹、王瑞这些老师。这些项目我们也不光是看人,还要评估项目本身,有一轮、二轮评估,如果我们认为这是一个好作品,我们就会支持。

问:这1000万元是支持几个项目呢?
俞剑红:我们当时是想支持四到五个项目。

问:所以每个项目大概就是200万元的投资。
俞剑红:对。当然如果我们觉得哪个老师和项目比较好的话,支持一两千万元也是可以的。

问:现在创作基金的总盘子是多少?
俞剑红:现在总盘子大概到了五六千万元,到2018年底大概能到一亿元。这里一

方面是捐赠，一方面是运营的收入，《功夫瑜伽》《绣春刀2》这些项目都是挣钱的。所以我们的资金来源是一方面经营，一方面募捐。

问："新学院派"计划今年立了多少项？

俞剑红：今年的项目不少，有十多个。电影学院最大的特色和优势就是创作，所以我们目标是，到2020年，青影厂能够成为中国所有影视公司中最有竞争力的制作公司之一，这是我们的目标。

<div style="text-align: right;">访谈者：李诗语</div>

2017年

中国影响力电影分析　案例七

《绣春刀2：修罗战场》

Brotherhood of Blades II: The Infernal Battlefield

一、基本信息

类型：武侠、动作、剧情

片长：120 分钟

色彩：彩色

内地票房：2.66 亿元

海外票房：8.95 万元（人民币）

上映时间：2017 年 7 月 19 日

评分：豆瓣 7.3 分、猫眼电影 8.5 分、IMDb6.8 分

二、主创与宣发信息

导演：路阳

监制：宁浩

文学策划：王红卫

编剧：陈舒、路阳、禹扬

总制片人：王易冰

制片人：张宁

摄影指导：韩淇名

动作导演：桑林

造型指导：梁婷婷

剪辑指导：朱利赟、屠亦然

原创音乐：川井宪次

出品：花满山（上海）影业有限公司、北京嘉映影业有限公司、北京自由酷鲸影业有限公司、东阳坏猴子影视文化传播有限公司、华策影业（天津）有限公司、西藏一格万象影视传媒有限公司、上海腾讯企鹅影视文化传播有限公司、霍尔果斯嘉行影视文化传播有限公司、见天地电影工作室有限公司、北京电影学院青年电影制片厂、北京安瑞影视文化传媒有限公司、北京启泰远洋文化传媒有限公司、喀什嘉映文化传媒有限公司、北京聚合影联文化传媒有限公司、影都文化投资发展有限公司、北京启迪传奇影视传媒有限公司、麦特影视文化传媒（天津）有限公司、欢欢喜喜（天津）文化投资有限公司、霍尔果斯甲壹影视文化传播有限公司

发行：北京聚合影联文化传媒有限公司、上海淘票票影视文化有限公司

宣传：北京麦特文化发展有限公司

三、获奖信息

2017 年 11 月，第 54 届台湾电影金马奖最佳动作设计奖

2017 年 11 月，第 54 届台湾电影金马奖最佳男配角、最佳造型设计、最佳原创电影音乐（提名）

2017 年 6 月，第 20 届上海国际电影节微博最受期待武侠电影奖

2018 年 2 月，第 68 届柏林电影节之第 2 届"亚洲璀璨之星"最佳男主角奖

新世纪武侠电影的生存之道

——《绣春刀 2：修罗战场》分析

一、前言

　　武侠电影《绣春刀 2：修罗战场》上映于 2017 年 7 月 19 日，上映 59 天获得 2.66 亿元国内票房，成为 2017 年武侠电影票房冠军。作为 2014 年电影《绣春刀》的续作，凭借前作良好的口碑基础、升级的制作和一以贯之的系列特色，成为 2017 年国产电影颇具代表性的现象作品。

　　《绣春刀 2：修罗战场》作为《绣春刀》的续集，实为前传，讲述明朝天启七年，阉党横行，人人自危，北镇抚司锦衣卫沈炼因解救画师北斋，将同僚凌云铠意外杀害，由此被卷入一场灭阉党、夺皇位的政治阴谋中的故事。影片由花满山（上海）影业有限公司、喀什嘉映文化传媒有限公司、北京自由酷鲸影业有限公司、北京坏猴子影视文化传播有限公司出品，上海腾讯企鹅影视文化传播有限公司等 20 家企业联合出品，北京聚合影联文化传媒有限公司发行，上海淘票票影视文化有限公司联合发行，北京麦特文化发展有限公司担任营销推广。主创团队包括：导演路阳，监制宁浩，总制片人王易冰，制片人张宁，文学策划王红卫，编剧陈舒、路阳、禹扬，摄影指导韩淇名，剪辑指导朱利赟、屠亦然，动作导演桑林，造型指导梁婷婷，原创音乐川井宪次。影片获得多个电影奖项和提名，在观众评分网站上也取得高于平均分的亮眼成绩：猫眼评分 8.5、淘票票评分 8.3、豆瓣评分 7.3、IMDb 评分 6.8。

　　《绣春刀 2：修罗战场》在叙事文本、视听风格、美学表达等方面对武侠电影的类型惯例做出了新的尝试和突破，从而在学界、影评人、媒体和观众当中引起了广泛的讨论。贾磊磊在《活着的目的，就是不为活着而活着——影片〈绣春刀 2：修罗战场〉里的人格取向》一文对影片的人物塑造提出了肯定，指出影片的人物刻画不同于传统武侠

片中"英雄""恶人"的经典形象，体现出当下的社会心理和价值取向。"如果按照一个传统武侠电影中行侠仗义的英雄来衡量，沈炼的所作所为已经远远超出了英雄的既定'标准'。他的行为取向并不是锁定在正义的范围里，而是定位在人格精神的框架内。""在一个泾渭分明、黑白对立的传统武侠世界的延长线上，路阳的《绣春刀2：修罗战场》悄然地修建了一座验证人格归属的'修罗场'。这里的主要人物都不是皈依于单一价值维度的扁平角色，而是一个个立体的人物。他们的人格画像不是一幅幅静止的呆照，而是一部部流动的影像图谱。"[1]李宁在《国产续集电影如何走出后继乏力的困境——以〈绣春刀2：修罗战场〉与〈战狼2〉为例》一文中认为影片在互文中实现了品牌的延续性，采取陌生化策略提供了新的观影体验，从续集电影的角度肯定了影片："在前作的基础上表现出了难能可贵的求新意识与精益求精的创作姿态。在当下中国电影产业正在从数量规模扩张的粗放型增长向集约型转变的历史情境下……为后来者提供了可资借鉴的成功经验。"[2]方树林在《〈绣春刀2：修罗战场〉：末路英雄的时代觉醒》一文中对影片精良的制作水准高度赞扬："影片中惊艳的取景场所、精致的服装设计与出色的武打场景，都体现了创作者的认真与诚意。据悉，影片中出现的服装总数为268套，出现的兵器种类有20余款，定剪成片镜头数超过4000个。如此种种都体现出影片的精良制作。"[3]孙力珍、侯东晓在《论〈绣春刀2：修罗战场〉"另类"的武侠美学范式》一文中认为影片展现了去脸谱化的人物塑造、反传统的侠义精神和颠覆传统武侠的美学范式："导演路阳找到了一种"另类"的武侠电影讲述方式，取消正义与邪恶二元对立的传统结构，将叙事重心转向人物内心的挣扎，实现了武侠电影从外到内的转化。"[4]编剧顿河在《〈绣春刀2〉和转向世俗的武侠》一文中对影片塑造的配角人物大加赞赏："那些各怀心思的配角们目的明确，有强悍的行动力，少了顾影自盼的细腻，成就了不成功便成仁的潇洒。……戏剧的力量从矛盾中来，从光明与黑暗、善与恶的冲突中来，反而像沈炼这样一览无余的老好人，本质是屠弱的。"[5]《21世纪经济报道》《证券时报》等财经媒体还针对影片叫好不叫座的现象进行了影片保底发行的策略分析。"近两年武侠IP并不被市场

[1] 贾磊磊：《活着的目的，就是不为活着而活着——影片〈绣春刀2：修罗战场〉里的人格取向》，《中国电影报》2017年8月23日第2版。

[2] 李宁：《国产续集电影如何走出后继乏力的困境——以〈绣春刀2：修罗战场〉与〈战狼2〉为例》，《中国艺术报》2017年8月11日总第1921期。

[3] 方树林：《〈绣春刀2：修罗战场〉：末路英雄的时代觉醒》，《电影评介》2017年第13期，第52—53页。

[4] 孙力珍、侯东晓：《论〈绣春刀2：修罗战场〉"另类"的武侠美学范式》，《电影新作》2017年第4期，第68—72页。

[5] 顿河：《〈绣春刀2：修罗战场〉和转向世俗的武侠》，《文汇报》2017年8月11日第10版。

看好，其实整个古装片近两年都并非绝对卖座，武侠片不仅数量锐减，票房体量级也出现了一定的萎缩。再加上路阳作为年轻导演，其电影风格更像是一种带有明显个人符号的'新派武侠'，在如今的电影市场很难获得足够的票房保证。"[6]

二、影片叙事策略与类型演变

（一）悬疑推理与刀剑武侠片的结合

自20世纪类型诞生初期，武侠电影就尝试与不同故事题材相融合，分化出形式多样的次类型，这不仅是在商业电影市场拓展趋势下寻求新发展点的表现，也是武侠电影类型艺术逻辑的内在演化。进入新世纪，随着金庸、古龙、梁羽生等作家为武侠小说赋予了悬疑推理小说的结构和内核，接着诞生了以《陆小凤传奇》（系列电影10部）、《狄仁杰之通天帝国》《狄仁杰之神都龙王》等为代表的一系列电影作品。《绣春刀2：修罗战场》亦在此列，是一部带有悬疑推理成分的刀剑武侠片，满足悬疑推理的三大基本要素：死者——东厂掌印太监郭真、罪犯——信王朱由检及其党羽，以及解谜。影片所要讲述的争夺皇位、铲除阉党、改朝换代的故事牵扯的人物众多——夺位者信王朱由检和他阵营中的北斋、陆文昭、丁白缨，大太监魏忠贤及其党羽，中立的沈炼和裴纶。每个人物的欲望与其所站的立场又不尽吻合。夺位者信王手下的陆文昭虽怀抱着改天换地、"换个活法"的宏大政治抱负，但深层的欲求不过是在这个情义、信仰失落的世道有个盼头；他的师妹丁白缨的政治追求就更加不明了，她为信王办事的原因更多是追随在这乱世中情义的寄托——师兄陆文昭。因此，叙事策略上选择东厂掌印太监郭真被杀案为切入事件、由沈炼扮演"侦探"展开调查的悬疑推理模式，有效地将包含各种身份、立场和欲望的群像式人物图谱有条不紊地组织了起来；悬疑推理故事天然具备的"解谜"的戏剧动作，有助于故事结构的整体性、一贯性和可看性。

相比之下，前作《绣春刀》讲述的是魏忠贤倒台、阉党覆灭后的故事，所涉及的人物与势力方同样错综复杂，但《绣春刀》没有选择悬疑推理的叙事策略，而是围绕沈炼、卢剑星、靳一川三兄弟各自的愿望和境遇展开故事。尽管表现了大时代潮流下小人物的多面性，三线并行的叙事却导致核心矛盾不够突出，权力争夺、善恶对立、兄弟情义的

[6] 李映泉：《〈绣春刀2：修罗战场〉叫好不叫座 两上市公司或投资失利》，《证券时报》2017年8月4日第A08版。

三线交织结构松散，面面俱到然而都没能得到充分的演绎。故事结尾未能将三条情节线汇聚到统一的主题下，结局实际上由沈炼教坊司战赵靖忠和沈炼、丁修合战赵靖忠两部分组成，导致高潮缺乏力度，结构上的问题较为突出。

反观《绣春刀2：修罗战场》在延续前作讲述宏大历史背景下小人物群像的题材上采用悬疑推理的叙事策略，很好地规避了前作剧本结构上存在的问题，但《绣春刀2：修罗战场》本身在结构上还存在前后半段叙事结构割裂的问题。问题的出现归结于故事行至后半段时发生了"侦探"这一角色的"换人"——由沈炼换为了裴纶，以及悬疑推理故事的过早结束。影片开头，沈炼调查东厂公公郭真之死，并通过殷澄的口不择言埋下当今圣上近日游船落水、命在旦夕的伏笔。随后，沈炼为保护东林逆党北斋失手杀了同僚凌云铠，遭到南镇抚司裴纶的调查和怀疑。至此，沈炼虽身背命案，被"侦探"裴纶调查，他自己也作为"侦探"在调查郭真之死，整体结构紧凑，情节稳步推进。在公报私仇、敏锐多疑的裴纶的调查下，沈炼面临着罪行随时可能暴露的危险，故事压力充足，令观众时刻担心着主角沈炼的命运走向。接下来，沈炼被丁白缨以凌云铠之死要挟，被迫火烧锦衣卫案牍库之时，将圣上落水、龙船沉没、郭真之死几件事联系在一起，明白了丁白缨背后势力意在谋害皇上，篡夺皇位。故事进行到这里，沈炼就已经完成了作为"侦探"的功能，身份完全落到一个被迫的杀人凶手上，更深地卷入夺位之争。"侦探"的功能在主角身上失落，完全转移到配角裴纶的身上，而故事视角仍旧是沈炼的第一人称视角，于是悬疑推理的叙事策略在影片进行到三分之一处就不再是主线。接下来，裴纶进一步接近真相，向陆文昭汇报沈炼与死者郭真八年前就相识，反被陆文昭和师妹丁白缨暗算，险些丧命。经过几场整理人物关系的动作戏，沈炼、裴纶、北斋已经成为篡位者想要灭口的命运共同体。影片剩下的部分由沈炼一行三人躲避追杀、夺位者信王假意示好魏忠贤两部分组成；一面是沈炼所代表的人性中普世的情义与气节，一面是陆文昭、信王所代表的更为宏大的济世理想。一直到吊桥决战一场戏，都没能将两条线统一起来，应不应该为了更加清明的政治而牺牲小部分人这个问题，影片始终未能给出一个明确的答案。模糊的价值选择下，高潮就由沈炼、裴纶、陆文昭、丁白缨并肩作战的郊外动作戏和紫禁城内皇帝病逝、信王顺利上位穿插完成。可见，影片进行到三分之二时，随着悬疑推理故事的结束，影片又出现了前作《绣春刀》存在的老问题，故事的结构松散，缺乏整体性和一贯性，结尾高潮因价值取向的杂糅并叙而稍显乏力。"这次沈炼可能承担了更多侦探的角色，故事前半段是作为侦探的角色，一直在拨开迷雾去寻找真相。但实际上电影本身不是关于真相的，而是在看到真相之后如何做出选择。所以更多的推理

图 1 《绣春刀 2：修罗战场》剧照

集中在电影前三分之二的部分。实际上，在真相显露之后，才是我们的重点。"[7]影片的导演路阳在采访中这样表示。既担任编剧又担任导演的路阳的一番话体现出创作者的表达欲和类型惯例之间相辅相成又相互牵制的复杂关系。在《绣春刀 2：修罗战场》这场"镣铐之舞"中，创作者为了实现自己想要表达的东西而部分牺牲了剧本结构的整体性和合理性。是否遵循所谓的类型惯例和三幕电影理论本就不是评价电影好坏的铁律，事实也证明《绣春刀 2：修罗战场》仍旧得到了观众的认可。

"真正拍《绣春刀》的原因是写的过程中把当时的一些体验和对周围人的感受加了进去，就想把它拍出来。恰巧那几年中国的电影市场对这个类型没有什么期待，武侠片或者古装片是非常不好卖的一个品类，所以在找钱和找演员的时候非常难。几乎我们找到的所有电影公司都说，别拍这个了，再写个别的吧，武侠片肯定不好做。其实挺不服气的，觉得这个类型有什么问题，很冤枉，不是类型的事儿，只是没有好看的武侠片而已。"导演路阳在接受采访时这样回忆影片的诞生。确实，抛却悬疑推理元素不谈，《绣春刀 2：修罗战场》在次类型上回归了近年来市场反应冷淡的传统刀剑武侠片，这一选择着实需要勇气。

作为中国独有的电影类型，武侠电影最广泛的含义囊括了包含中国传统冷兵器和拳脚打斗元素的所有电影，内容极为繁杂。贾磊磊在《武舞神话——中国武侠电影纵横》

[7] 路阳、贾磊磊、王璨灿、张义文、张健生：《重心不在真相，而在人看到真相后的选择——电影〈绣春刀 2：修罗战场〉导演路阳访谈》，《当代电影》2017 年第 11 期，第 21—27 页。

一书中将最广义的武侠电影细分为六个次类型。[8]一是以武侠神怪文学为蓝本，以特技技术为主要表现方式的神怪传奇片。从《火烧红莲寺》发端，在电影史上每个技术突破点迸发新的活力，新世纪3D技术和特效化妆技术的诞生催生了《白发魔女之明月天国》《四大名捕》系列等特效大片。二是与中国历史上的武术家密切相关的人物传记片。这类影片多以我国历史上列强环伺、备受侵略的时代为背景，武术家以拳脚对抗国家屈辱的历史，表达民族崛起、国家强盛的愿望。新世纪《一代宗师》《师父》等影片摆脱殖民主义话语立场，展现对武术和武林作为传统精神的象征和作为文化遗产的继承和反思，为人物传记片打开了新的局面。三是最为集中体现中华武术，以纪实美学为追求的功夫技击片。功夫技击片不以历史上真实存在的人物为表现对象，而是以不同武打风格的功夫演员为绝对核心。李小龙、刘家良、赵文卓、甄子丹、吴京等"打星"在拳脚特点、表演风格、人物形象上各具特色，不断扮演同一类型的角色形成品牌效应，吸引不同观众，每一部功夫技击片都带有"打星"的鲜明烙印。然而它们共同的特点一定是硬功夫、真拳脚。四是由成龙开创，将高度动作性、惊险性和喜剧性、娱乐性结合起来的谐趣喜剧片。谐趣喜剧片一改以往武侠电影正剧或悲剧为主的局面，武打场面喜剧化的尝试深刻影响了此后许多武侠电影的动作设计。五是以虚拟数字技术为主要造型手段，以虚构的故事情节为主要表现内容的魔幻神话片。魔幻神话片和神怪传奇片的不同在于影像空间的高度假定性，完全超越现实社会的想象空间。徐克导演始终是魔幻神话片的领军人物，20世纪的《蝶变》《新蜀山剑侠》，新世纪的《蜀山传》《狄仁杰》系列都紧跟着技术发展，不断开拓着想象的疆域。六是以剑为核心表意符号和武术技击主要兵器的、以古代封建社会为背景的刀剑武侠片。刀剑武侠片在20世纪六七十年代迎来繁荣期，张彻、胡金铨为代表的港台导演创作了《独臂刀》《侠女》《龙门客栈》等开宗明义之作。

刀剑武侠片属于中小成本的影片，随着新世纪大片时代的到来和特效技术的发展，"古装动作"这一大的泛类型市场已经被大投资、大规模、大明星的魔幻神话片所主导，一部分中小成本传统类型的武侠片如《四大名捕》系列、《狄仁杰》系列也顺应市场规律加入魔幻元素，寻求类型升级。诸如《卧虎藏龙》《十面埋伏》《剑雨》《血滴子》《绣春刀》《绣春刀2：修罗战场》等最大限度保留刀剑武侠片类型特色的传统片型没有选择外部体量的升级，而是在类型价值系统的呈现上寻求突破，以适应当下的社会现状和

[8] 贾磊磊：《武舞神话——中国武侠电影纵横》，中国人民大学出版社2014年版，第44—78页。

市场形势。《绣春刀2：修罗战场》作为这条突破渐进线上的一环，在江湖的边缘化和类型社区的演变上具有重要的讨论价值。

（二）江湖的边缘化与刀剑武侠的剧情片趋向

一部类型电影用情节、场景和角色等基本叙事成分在一个观众熟悉的程式中陈述并再次肯定观众的价值和态度。每部类型电影以一个熟悉的社会社区外观赋予一个特定的文化语境（或指涉领域）以实质。[9] 可见类型社区不仅是物理场景，更是文化环境。我国特有的电影类型武侠电影的价值系统围绕着传统文化中的侠精神，以侠或未完成的侠为主角，"江湖"正是武侠电影特有的类型社区。新世纪以来，从《卧虎藏龙》到《绣春刀2：修罗战场》，刀剑武侠片一直在开辟江湖之外的类型社区——庙堂社会和世俗社会，到《绣春刀2：修罗战场》，江湖的边缘化达到一个极致。

一直以来，武侠电影为了讲述维护社会正义、匡扶社稷的侠义精神，构建起"江湖"这一超脱于统治者和市井生活的法外秩序。侠行走江湖，以独立于封建律法和统治者的方式"行侠仗义"，似乎已经成为电影创作者和观众默认的事实。传统的刀剑武侠片中，即便出现了相对立的庙堂社会和世俗社会，也不是侠和侠义行为发生的主要场景。例如，胡金铨导演的《侠女》（1970），影片讲述忠良之后侠女杨慧贞为躲避东厂追杀遁入民间，后在没落书生顾省斋和高僧慧圆的帮助下逃出生天。影片涉及的民间社会废屯堡更像是高度写意化的架空空间——荒草丛生，人烟稀少，说是世俗然离世俗甚远；影响深远的竹林之战和大漠之战等重场戏，还是发生在远离市井的江湖。《龙门客栈》（1967）、《新龙门客栈》（1992）以及新世纪"龙门"IP的续作《龙门飞甲》（2011）讲述的是朝廷忠良、追杀忠良的东厂势力与江湖义士、民间悍匪齐聚大漠龙门客栈的故事。与代表着无法无序之地的龙门客栈相对照的庙堂社会，仅作为故事发生的背景出现。新世纪前，对庙堂和世俗的表现不仅趋向于边缘化、背景化，美学风格上也趋向写意而非写实，叙事上也侧重功能性而非还原历史。

新世纪后，一些刀剑武侠片中出现了与之相反的尝试，将故事的侧重点放在世俗社会和庙堂社会当中，江湖呈现边缘化态势。《十面埋伏》（2004）讲述唐代奉天县两大捕头刘捕头和金捕头奉命限期缉拿"杀富济贫、推翻朝廷"的飞刀门帮主，却与飞

[9]　[美]托马斯·沙茨：《电影类型与类型电影》，冯欣译，载杨远婴主编《电影理论读本》，北京联合出版公司2017年版，第321页。

刀门前帮主的女儿小妹产生一番纠葛的故事。此时"侠"的身份从民间义士变为统治秩序的执法者，代表庙堂社会的两位捕头进入飞刀门所代表的江湖世界，故事的重心还是放在江湖上。《剑雨》（2010）讲述黑石组织的杀手细雨带着半具藏匿绝世武功的罗摩遗体隐退江湖，结识木讷善良的青年江阿生，与之喜结连理；同时黑石首领转轮王发出江湖追杀令，细雨成为各路高手争斗的目标。在江湖的边缘化上，影片探索了一条和《十面埋伏》不同的道路，通过"退隐"的主题使"侠"进入世俗社会，江湖争斗发生在了市井场所之中。不过"侠"仍旧是身处统治秩序之外的江湖人士，尽管黑石首领转轮王的真实身份是宫中小小九品信差，但庙堂社会与江湖社会并未发生互动。《血滴子》（2012）讲述清朝乾隆年间执行朝廷密令的暗杀组织血滴子奉命擒杀密谋反清、声望颇高的天狼，不知自己也即将被乾隆赶尽杀绝。比起《十面埋伏》的庙堂人在江湖，影片更进一步让庙堂人在庙堂，核心冲突不再是传统武侠片的正邪之争，而是武人身在官场难逃用过弃之的命运。不过影片最后血滴子与逆党天狼作为同被统治者剿灭的命运共同体，还是将江湖放置在了武人命运和价值的归宿的位置上。《绣春刀2：修罗战场》及其前作不仅一众主要人物都是为朝廷效命的"公务员"，戏剧冲突更是来自他们所处的官场本身；不存在身份完全属于江湖的侠人义士，也不存在庙堂中人和江湖中人的冲突对立。《绣春刀2：修罗战场》在江湖的边缘化方面继承了前人作品所做的尝试，将其融合并推向一个极致。

"其实我不认为《绣春刀》是武侠电影，写这个故事的时候就没有拿武侠这个类型作为参照系。可以说是动作片，可以说是古装片，但它应该不是一个武侠片。它和传统武侠电影要表达和刻画的不一样，因为它没有江湖，它不是完全写意的。"导演路阳在采访中表示。《绣春刀2：修罗战场》是否还属于武侠片的范畴，本文将在后面的章节展开讨论。随着江湖在叙事中趋向边缘化，影片失去了类型指认的标志性特征，《绣春刀2：修罗战场》从直观的观感上不再符合大众对于武侠片的传统印象。江湖既是武侠电影特有的象征性舞台，也是与城市对立的"乡野"概念的一种浪漫化呈现。随着刀剑武侠片的类型空间向古代的城市转移，故事内容也更多地向表现主角与社会和家庭的价值对撞为核心冲突的社会情节剧靠拢，讲述深陷人际关系和生产关系的"侠"与官僚体系、市民社会的互动。从《十面埋伏》到《绣春刀》，再到《绣春刀2：修罗战场》，传统刀剑武侠片呈现出一种剧情片化的趋向。

（三）人物价值的游离与剧情的不合理之处

《绣春刀2：修罗战场》塑造的主角沈炼是一个不具备驱动力的人物。身为体制内的锦衣卫，沈炼没有拉帮结派、混迹官场的自觉，也没有升官发达的欲望，只关注自己管辖范围内的事，颇有些不识时务的耿直性情。故事开头为郭真命案和同僚凌云铠争抢，因此得罪了凌云铠。面对信王谋权篡位的政治阴谋和阉党横行、人人自危的世道，他也没有明确的政治追求。尚未得知凌云铠要杀的东林逆党就是自己欣赏的画师北斋之前，对于这种作一首诗、画一幅画就要杀头，因言获罪的社会现状，沈炼丝毫没有表现出不安和反感，反而是习以为常。为了救北斋失手杀掉凌云铠，并非是出于对阉党横行的正义的反抗，纯粹是因为自己与北斋之间那一点微弱的关联，于心不忍。被丁白缨等人要挟着卷入政治阴谋之后，也没有表现出对信王和丁白缨一伙人支持或反对的态度，他拼杀的目的只是为了自己和北斋的生存。可以说，沈炼是一个没有政治信仰，没有公共福祉责任感，也没有个人愿望的被动型角色。沈炼这样的被动型主角常常作为一个比自身情节更为宏大的背景事件的旁观者出现在故事中，故事容易出现情节散乱、节奏拖沓的问题。《绣春刀2：修罗战场》通过一件命案展开故事，避免了被动型主角潜在的剧作问题，但存在被动型主角不做出价值选择的问题。影片提出这样一个命题：在为了大多数人的福祉的政治斗争中，牺牲少数人是不是正确的。自始至终，沈炼都没有对这个命题做出自己的价值选择。结尾吊桥一役，经历了一路拼杀的沈炼内心独白道："我在做什么，在这么个无聊的地方，白白赌上性命。生在这世道，当真没得选，可若是活着只为了活着，这样的活法，我绝不能忍受。"这一段独白看似表明了态度，实则模棱两可，只笼统地否定了苟且偷生的活法，"喊着要改朝换代，却连一个姑娘都不放过"；但没能让观众看到沈炼想怎么活。实际上，整部影片沈炼都活得过于超脱了，在故事中这个"无聊的地方"经历一些无聊的事，只为了"白白赌上性命"而感到惋惜。创作者很好地表现了沈炼这个人物置身事外的被动性，却有些忽略了他也是一个有血有肉的"人"，是人就应有一些烟火气。沈炼价值选择的缺失或游离，使得影片整体观感上一味地"抑"而不"扬"，影响了创作者想要追求的热血动作的情感呈现。同时导致高潮戏欠缺了力度：所谓的戏剧高潮不仅是外在动作和戏剧冲突最为激烈的时刻，更是全片情感和价值交锋最为尖锐的一点；吊桥边的高潮戏由于沈炼的价值游离和模糊，只做到了外在冲突上的极致，缺少了情感和价值的助推。

《绣春刀2：修罗战场》作为《绣春刀》的前传故事，要与《绣春刀》在剧情上存在自圆其说的接续关系，因此故事结尾沈炼必须活下来。吊桥一役之后，裴纶、陆文昭、

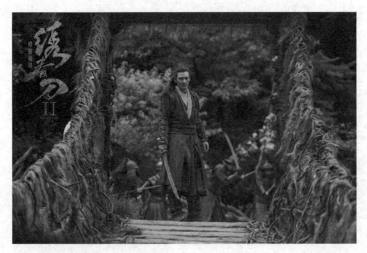

图2 《绣春刀2：修罗战场》剧照

丁白缨纷纷战死，沈炼被擒，信王登基为崇祯皇帝之后，在斩首的名单上赦免了沈炼，还给了他一份工作——继续做锦衣卫。虽然做到了剧情上与前作相连贯，却没有交代清楚崇祯为何赦免沈炼。沈炼知晓崇祯如何谋害先帝，崇祯登基后应该除掉沈炼才对。

其他人物的处理上也存在不合理之处。北斋作为信王的红颜知己，不会武功，信王手下又不缺人手，本应受到极好的保护，却参与诱杀郭真，卷入整个事件中来；不像"王的女人"，更像普通的鹰犬爪牙。陆文昭作为片中最具现实感和悲剧感的反面人物，自认为为信王效力就可以"换个活法"，出人头地，但终究难逃弃子的命运。这个人物在故事的大部分时间里都表现出能屈能伸、圆滑世故、机智果断的形象；结尾面对剿灭自己的追兵，却后知后觉、恍然大悟自己只是需要被除掉的"破绽"，这和人物前面表现出的智慧水平颇有出入。至于裴纶，与沈炼、北斋携带信王谋害皇帝的证据《宝船监造纪要》出逃之时，没有展现出一个常人面对生命危机时应有的自救行为。尽管雨夜在客栈提出过"我有都御史大人的黑账，他一定乐意帮我们"，后来也不了了之。实际上，从故事最初锦衣卫体制内的一员，到体制要抹除、追杀的异类，沈炼和裴纶两个人物都存在转变不合理的问题。吊桥边沈炼和裴纶的一场厮杀表面上昂扬激烈，背后的原因仍旧模糊。沈炼没有对政治立场做出选择，他的厮杀也就无法定义为对阉党或者对信王一党的政治"亮剑"，创作者也没有赋予沈炼某种政治理想的符号功能。将沈炼的厮杀解释为英雄救美，他和北斋之间的感情戏又缺乏支撑。沈炼对北斋逼供，将北斋扔下水又将其救出后，北斋向沈炼倾诉自己的身世和政治抱负："这样的世道，你还没过够吗？"

沈炼没有赞同或反对，只一句："谁也救不了这世道。"他对北斋的感情，指认为共同政治理想的精神同盟则不妥，就只剩下"水是我吹温的，哪里烫了"这一点意味不明的亲密，用来解释沈炼为北斋砍桥甚至送命的举动仍显不足。没有了沈炼与北斋那样的感情纽带，裴纶的视死如归也显得没来由，只"我不走，陆文昭捅我那刀，这账还没清呢"一笔带过；若是为了与沈炼的兄弟情义，剧中又缺乏刻画铺陈。剧本所呈现出的部分与裴纶顽抗至死的结局相比，均显过轻。

《绣春刀2：修罗战场》的情节扎实、戏剧冲突真实有力，还原了一个阉党横行、人人自危的明末社会；故事逻辑较为严密，人物塑造各具特色、立体鲜活；剧情能够自圆其说且为《绣春刀》中发生的故事留下了空间。个别人物的行为逻辑上仍欠交代，存在细微的难以说通之处；主角沈炼也存在人物价值的游离和模糊，致使影片的整体观感和高潮戏留下了遗憾。总体上，影片剧本存在的问题不会直接影响到观看心理的流畅度，而是间接导致影片的艺术成就未能更上一层楼。

三、美学与艺术价值

（一）写实美学对传统写意武侠的变革

从20世纪20年代末至30年代初以《火烧红莲寺》为代表的传奇性影像时期，到20世纪60年代至70年代以香港邵氏公司张彻、胡金铨为代表确立"以武打动作戏为创作核心"和"展现侠义精神"两个类型要件的成熟时期，再到新世纪以《卧虎藏龙》《英雄》《十面埋伏》等影片开启的国际化大片时代，武侠电影一步步确立了写意而非写实的美学风格。传统刀剑武侠片以灵动飘逸的剑为核心表意符号和武术技击主要兵器，以远离尘世庙堂、不受统治约束的江湖为主要象征性舞台，更是充分体现了承袭自中国古典诗歌绘画以形表意、以象化境的浪漫主义神韵。写意武侠美学在时代背景、武器和动作设计、视听语言等方面都着力追求"虚"——自由飘逸、灵动超然的美感。时代背景上，影片很少涉及具体的历史事件以及和时代有关的细节，时代仅为故事发生提供所需的时间和空间架构。《十面埋伏》甚至进一步用"金捕头""刘捕头""小妹"等符号刻意弱化时代痕迹，营造架空感和间离感，目的在于讲述一个寓言式的故事。武器选择和动作设计通常追求轻盈飘逸和刚柔并济，画面和镜头力求中国古典美学的诗意境界。最具代表性的违反人体物理学的轻功场面，武侠人物身形轻捷地飞来飞去，乃是对中国传

统武侠电影最为深刻的影像记忆。《侠女》中经典的"竹林大战"借助竹子刚柔并济的摇曳感配合时疾时徐的武打动作,为动作场面增添了一种舞蹈的美感。加之利用竹子稀疏透光的特性营造流云如烟、如梦似幻的诗意境界。这场大战引来许多武侠电影的效仿,《白发魔女传》《独孤九剑》《青蛇》《六指琴魔》都有不同风格的"竹林大战"。《卧虎藏龙》更是利用青竹摇摆的状态来表现李慕白和玉娇龙内心世界的缭乱。张艺谋导演的《英雄》《十面埋伏》也出现了"胡杨林之战"和"竹林之战",但囿于张艺谋对色彩表现的执着,绚丽的视觉盖过了戏剧冲突和人物塑造,过犹不及。

随着刀剑武侠片出现江湖的边缘化趋向,类型社区自然向更为"实"的庙堂社会和世俗社会转移;但在以往的作品当中,极少用写实主义美学去表现现实。如《剑雨》虽然随着女杀手细雨易容隐退的故事展开,大量刻画了平凡市井、柴米油盐的琐碎生活,但剧情设置、动作设计、场景美术、人物刻画都着力追求一种世外桃源、远离纷扰的禅意。剧情上,细雨被高僧陆竹点化放弃了自己杀戮的生涯,易容化名民女曾静之后将自己的过往埋在寺庙墓碑之下,心不定时就来寺庙参拜。动作场面轻功的比重很大;加之细雨使用的辟水剑质地较软,即便杀人也只留下宛如细雨雨丝的一道伤痕。再如徐克导演的《狄仁杰》系列虽然以真实历史人物为原型,但整体风格带有徐克鲜明的魔幻主义色彩,绝对不能称之为真实还原了唐代社会和历史人物。

"徐克拍《狄仁杰》系列的时候真正把舞台放到庙堂上面去,更远离江湖了。从那个时候开始,导演们就已经开始尝试从完全浪漫化的环境到一个我们相对更了解、现阶段更感兴趣的舞台上去讲故事。……但它们讨论的问题还是更宏观一些,比如《满城尽带黄金甲》带有莎士比亚式悲剧的气质,探讨的是俄狄浦斯情结,父与子、母与子之间关系的构建。《狄仁杰》系列也不是一个倾向现实主义或者说想去刻画现实的思路。我是想尝试在这样一个类型的气氛之下,是否还能让观众感受到现实的可能性。"导演路阳在接受采访时这样表示,可见《绣春刀》系列包含着用写实主义美学去革新刀剑武侠片美学传统的野心。无论是时代背景的建构、武器的选择、动作设计、视听语言还是美术造型,《绣春刀2:修罗战场》都做到了模仿现实,呈现真实时代背景下底层人物的生存挣扎,为传统刀剑武侠片的写意美学理念带来新的气象。

(二)虚构的真实与历史的真实

涉及具体历史时代或历史事件的电影都面临着真实的向度问题,也即故事情节应该

仿照真实历史到什么程度。这是一个类似堆垛悖论[10]的命题，在彻底改写历史从而歪曲历史和完全遵照历史真实从而失去艺术创作的空间之间，很难找到明确的边界去界定历史题材影视作品怎样才算尊重了历史真实。"……因为希望观众相信这个主题，相信里面的故事和人物，所以整个风格看起来是偏向写实的，其实也是在类型的需要下去营造一个写实的感受，不是真的写实。去捕捉历史框架里面的缝隙也好，去创造一些逻辑也好，总之不能违背大的历史背景。""捕捉历史的缝隙"正是导演路阳在采访中所解释的《绣春刀2：修罗战场》的写实美学宗旨，在尊重既定历史事实的前提下，对未能留下记载或细节的空白地带进行艺术创作，并从已有的历史记载中汲取创作灵感，从而构建令观众信服的"虚构的真实"。

"导演当时有这么一个初衷，希望讲述大社会背景下的小人物命运的故事。那么可能放到古代某一个朝代去讲是比较合适的。那两年《明朝那些事儿》特别火，我们看完以后对那段历史特别感兴趣……"《绣春刀2：修罗战场》的执行制片人赵阳在接受采访时表示，影片是先有主题，再有人物，然后才开始寻找适合表达相应主题和人物的历史舞台。导演路阳本人也表示，确定了想要将故事放在明代之后，团队做了大量的研究以达到历史与虚构的兼容性。影片开头，沈炼在战场上解救陆文昭，两人成为生死之交；八年后的两人同在锦衣卫供职，官位较高的陆文昭没有忘记当年的救命之恩，对沈炼关照有加。这场战场戏不仅交代了沈炼、陆文昭、郭真三人的关系；晦暗凝重、富有油画般史诗感的美术风格更展现出凋敝世道下底层人蝼蚁般的生存境况；同时暗合片名"修罗战场"。这场意涵丰富、奠定影片基调的开场戏正是取材于历史上真实存在的"萨尔浒战役"。明万历四十七年（1619）三月的萨尔浒战役，后金努尔哈赤大败明军的四路进攻，以少胜多。影片中沈炼救下陆文昭后说"若不是其他三路援兵始终不到"，陆文昭答"那三路援兵，我看也是凶多吉少"，真实展现了萨尔浒战役四路明军全面溃败的惨烈战况。陆文昭自报家门"我是杜总兵麾下守备"，又道"（杜总兵）很好，只是脑袋丢了"，指的正是萨尔浒战役中战败身亡的西路军主将杜松。至于历史上信王朱由检是否与天启帝的死有关，并无明文记载，但天启帝无子嗣兄弟，朱由检确实是天启帝的死最大的受益者。影片便利用此合理化想象的空间，塑造了一个渴望拯救明朝乱世，无奈朝局痼疾难返的悲剧崇祯；这也与历史上有心无力，自缢于煤山，临终前大呼"二百七十七

[10] 堆垛理论：一粒谷子是不能形成谷堆的，再加一粒也不能形成谷堆，如果每次只加一粒谷子，而每粒谷子都是不能成为谷堆的，所以，谷子是不能形成谷堆的。

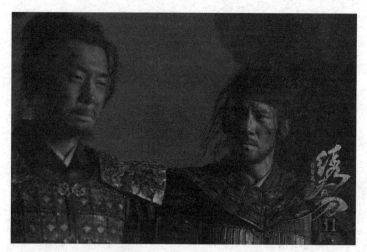

图3 《绣春刀2：修罗战场》剧照

年之天下，一旦弃之，皆为奸臣所误"的崇祯帝形象相吻合。片中天启帝临终前对朱由检说的"吾弟当为尧舜"也的确是历史上天启帝对朱由检所说的遗言。至于沈炼其人，历史上有个沈炼是嘉靖年间锦衣卫的文官，后在政治斗争中被严嵩祸害至死。导演借沈炼这个名字的力量感创作出了影片中的沈炼。锦衣卫随身携带的记录别人言行的"无常簿"历史上也是由朱元璋赋予锦衣卫的职权。[11]

在大量的史料研究和梳理下，历史上真实发生的种种片段被妥善放置，创作者沿着这些肌理生发出一个浑然一体的戏剧真实。不能否认历史上不存在影片中的沈炼，也不能断定历史上天启帝落水是朱由检一手策划的阴谋；同时又不能说历史上不存在这样一位"沈炼"，身处官僚体制的底层，在乱世中拼着自己的一份安稳；不存在这样一位"陆文昭"，身怀抱负想要换个活法，为此不惜忍气吞声攀附权贵，终究还是被残酷的现实所打败。在历史题材的写实主义叙事上，《绣春刀2：修罗战场》给未来的创作者这样的启示，即历史的真实不见得是阻碍艺术创作自由航行的"暗礁"，它可以是艺术创作的"灯塔"，照亮一片历史蓝海中蕴藏的戏剧故事，等待着有心的创作者去发掘。毕竟历史的真实和戏剧的真实一样，都反映着特定时代下人性的真实，原本就不谋而合。要做到两者的兼容和谐，创作出真实感人的虚构故事，还需要创作者拿出钻研精神，肯下功夫去研读和考据。

[11] 路阳、王小羊：《"绣春刀"里杨幂和刘诗诗是姐妹——导演路阳解密40个细节彩蛋，宁浩想拍〈绣春刀3〉》，时光网（http://news.mtime.com/2017/07/24/1571692-all.html#p2）。

图 4 《绣春刀 2：修罗战场》剧照

（三）写实主义动作戏与武侠版《谍影重重》

导演路阳在几次采访中都表示，《绣春刀 2：修罗战场》的参考片是《谍影重重》。一部武侠电影参考一部美国动作片乍看令人意外，实际上体现出创作者对冷硬扎实、兼具力量感和速度感的动作场面的追求。影片整体写实的动作风格是武器选择、动作设计、视听语言共同打造的结果。

在武器的选择上，创作者对明代天启年间冷兵器的种类和外形进行了考证。根据明史记载，锦衣卫"掌侍卫、缉捕、刑狱之事"，"……服飞鱼服，配绣春刀，侍左右"。[12] 片中沈炼一开始的佩刀被丁白缨一刀斩断，他从父亲的灵位前取下的绣春刀和普通绣春刀相比刀身有精美的雕花，材质也更高一筹。它的刀型设计参考了明代主流的雁翎刀。锦衣卫的绣春刀虽然没有流传下来的实物供考证，但是台北故宫博物院收藏的《出警图》描绘了明朝皇帝出京谒陵的盛况，画中就藏有绣春刀的形象。影片中裴纶穿的锁子甲让他在陆文昭和丁白缨师徒三人的围攻下保住了性命，锁子甲在《出警图》中也有体现。沈炼配备的弩箭设计参考了明代连发弩诸葛全式弩和明末火器旋机翼虎铳，既保留了连发的优点又小巧轻便，增加了射速。明朝名将戚继光在抗倭过程中感受到日本刀的威力，对戚家军的刀进行了改制，在戚继光留下的《纪效新书》中有所记载，陆文昭和丁白缨所用的武器原型正是戚家刀（见图 4）。裴纶使用的武器平常是棍子的形态，棍中有刀，

[12] 《绣春刀》制作特辑之动作版"刀光血影"，时光网（http://video.mtime.com/49436/?mid=201724）。

图5 《绣春刀2：修罗战场》工作照

可以相接成长武器，能够有效地对抗丁白缨、陆文昭武器的锋利，原型取自明代军阵上使用的一种重击武器"大棒"，也叫夹刀棍。丁氏家族在影片中的设定是长期在关外做刀法教头，他们的武器原型都是戚家军真实配置的武器，例如，丁白缨徒弟丁翀使用的藤牌和短刀。[13] 片中各色人物使用的武器既符合该历史阶段应有的武器形态，有史可查；又符合人物的身份和背景，合情合理。

剧组还大胆尝试以往古装片中从未出现过的兵器，并大胆加以改造，成为影片动作场面的一大亮点。沈炼火烧案牍库一场戏，郑掌班使用的流星锤以速度快、力量强和华丽的舞动感给沈炼制造了不小的压力（见图5、图6）。对此导演路阳回忆道："在写这场戏的时候我就希望找到一个能够压制沈炼的武器，有写实度，有力量感，有速度感，但我希望它是在以前的电影里没见过的，又不希望是一个飞得很漫画的东西，那样观众会不信。不断地翻资料，某一天偶然看到了一个流星锤的视频，流星锤听起来还是挺武侠味的，挺江湖的，软兵器嘛，不像是一个现实中的东西。但是看过视频后我知道了它可以拍成什么样，于是开始有了一些想象，跟动作导演讨论能不能把这个东西拍出来。这个东西本身非常难拍。"考虑到流星锤在沈炼欺身近战的时候会非常被动，剧组还为流星锤的另一端增加了蛇刺，用于近距离战斗；蛇刺下方悬挂小铜球，里面放置炭火，

[13] 路阳：《〈绣春刀2：修罗战场〉写真集》，人民邮电出版社2017年版，第136—149页。

图 6《绣春刀 2：修罗战场》剧照

可以照明也可以当作暗器。[14]

影片在武器的选择和外形设计上一方面体现了历史合理性的写实，另一方面刀、长刀、棍、棒等力量更强、质地更沉的兵器，也打破了传统刀剑武侠片以剑为主的轻盈飘逸的浪漫化造型风格，体现了动作的写实性。在动作的写实性方面，导演路阳从一开始就为该系列奠定了实打实的动作设计理念，还不止一次地表示，更欣赏符合物理规律的动作场面，尽量避免过度浪漫化、过度神化的打斗段落："为了坚持更纪实的手法，把武戏拍摄中威亚的使用部分拿掉了很多。其实拍的时候拍了很多，但后面我把威亚部分能剪的都剪掉了。动作场景也是，人不可以一跳就跳上墙，飞那么高，或者飞得很远，这些都是我看起来觉得不舒服的，不像这部电影里应该有的东西。特别是那些我认为看起来画面上违反了物理规律的部分，全部拿掉了。"[15] "（影片）尝试去回避武侠小说里面那些更飞的元素。他们的动作我们几乎都没有用间隔去把它加速，都是正常速度，看起来已经很快了。"[16]《人民日报》海外版也在评论文章中表示肯定，认为影片"跳出了窠臼"："……没有传统武侠电影里飞来飞去、让人眼花缭乱的武打

[14] 路阳：《〈绣春刀 2：修罗战场〉写真集》，人民邮电出版社 2017 年版，第 136—149 页。
[15] 路阳、贾磊磊、王璨灿、张义文、张健生：《重心不在真相，而在人看到真相后的选择——电影〈绣春刀 2：修罗战场〉导演路阳访谈》，《当代电影》2017 年第 11 期，第 21—27 页。
[16] 《绣春刀》制作特辑之动作版"刀光血影"，时光网（http://video.mtime.com/49436/?mid=201724）。

套路……"[17]动作场面写实风格的奠定除了武器和造型的设计及动作设计,还需要视听语言风格的构建。影片大量采用手持摄影和小景别摄影,给动作场面带来真实的临场感;大量使用短时镜头,剪辑力求快节奏,通常来说动作片最多包含三千多个镜头,影片的参考片《谍影重重》(第二部)总镜头数为3410个,而《绣春刀2:修罗战场》全片包含四千多个镜头,[18]前作《绣春刀》则是五千多个镜头。[19]摄影风格、镜头设计和剪辑节奏的配合使影片呈现出干脆利落的快节奏和凝练有力、迅捷扎实的动作风格。

四、大众文化心理与价值观

(一)当代职场的投射与世俗社会的中产化

随着刀剑武侠片叙事中江湖的边缘化,近年不少作品如《武侠》《剑雨》等都刻画了侠士身处世俗社会,参与市井日常生活的样貌。《绣春刀2:修罗战场》在这样的作品当中是独树一帜的,它刻画的世俗社会更加现实具象而非浪漫化,更能反映当下中国大众文化的构成,其中一个重要的构成便是职场文化。《绣春刀2:修罗战场》大部分角色的身份都逃不开一个鲜明的烙印——官职。主角沈炼自萨尔浒一战后充入锦衣卫,故事开头升至北镇抚司正六品百户职;故事结尾崇祯将沈炼从死囚中赦免,赐低一级官职正五品总旗。陆文昭在萨尔浒之战中任守备军职,充入锦衣卫后平绥正五品千户职。裴纶供职于南镇抚司,任百户,与沈炼的百户不同的是,裴纶专司锦衣卫内部监察。[20]影片通过真实还原明代锦衣卫机构的等级编制打造出一个生动可感的古代官场。从影片的场景安排来看,除了动作场面,锦衣卫办理公务、相互之间奉承客套的职场戏也占了相当大的比重。沈炼处理辖区内郭真被杀一案,一上来就被官低一级、号称是魏公公外甥的凌云铠抢行。被沈炼压下来的凌云铠抓住沈炼手下殷澄的酒后失言不放,沈炼有心袒护下属但为自保也只好秉公追拿,殷澄自尽。接下来,凌云铠与沈炼奉命捕杀作画暗讽魏忠贤的画师北斋,共同执行任务时凌云铠选择与沈炼精诚合作,并未表现出因殷澄

[17] 苗春、欧维维:《〈绣春刀〉:跳出窠臼的古装武打片》,《人民日报(海外版)》2014年8月25日第7版。
[18] 路阳、王小羊:《"绣春刀"里杨幂和刘诗诗是姐妹——导演路阳解密40个细节彩蛋,宁浩想拍〈绣春刀3〉》,时光网(http://news.mtime.com/2017/07/24/1571692-all.html#p2)。
[19] 《绣春刀2:修罗战场》制作特辑之艰辛之旅,时光网(http://video.mtime.com/49331/?mid=201724)。
[20] 路阳:《〈绣春刀2:修罗战场〉写真集》,人民邮电出版社2017年版,第15页。

一事有任何芥蒂。凌云铠代表日常工作中都会遇到的野心勃勃、咄咄逼人的那类人；懂得不与人结怨，公事公办是他的聪明之处，可一旦被这种人抓住把柄就如凌云铠发现沈炼对北斋百般袒护，就绝对会抓住不放。沈炼则体现出职场中大多数平凡的个体，兢兢业业做好分内之事，别的概不关心，也不阿谀奉承；正因为太过老实本分，难免遭到倾轧和挑衅，也面临无法保护同伴的无奈。裴纶看似敏锐凶狠，一出场便死咬沈炼不放，对沈炼的怀疑也的确切中要害，若不是陆文昭从中维护"我们沈炼明年就升副千户了"，沈炼恐怕招架不住；针对沈炼的做法实属公报私仇，但背后原因是为好友殷澄报仇，可以说是重情重义。这也代表着职场上外冷内热、刀子嘴豆腐心的一类人，看似不好惹，实则是忠实可靠的伙伴，比不近人情的凌云铠好上许多。前作《绣春刀》更是将大哥卢剑星升百户、遭遇官场冷暖的过程设置为主要故事线索之一，在此不多赘述。

诸如此类，影片通过每个人物的官场生存之道投射当代职场上的典型人物和代表性日常，引起观众强烈的共鸣；虽是古代故事，却表现着当代生活。进入新世纪，随着改革开放的进一步深化，市场经济主导着国民经济和社会发展，深刻影响着每一个社会群体的价值观念，商务关系、企业型生产关系和来自各方面的竞争压力已经代替公有制生产关系和平均主义思想，成为当下城市职业群体的主流价值构建。如何处理职场上与同事、与上司、与竞争对手的人际关系，如何凸显自己的价值从而升职加薪，如何进行长远的职业规划，已经成为城市人最关心的问题。从 2007 年小说《杜拉拉升职记》创下四百余万册销量，陆续改编电影、电视剧和话剧开始，职场化叙事就进入了中国影视各类题材的戏剧文本当中。2009 年职场成功书籍《潜伏在办公室》乘着热门电视剧《潜伏》的东风大火，实现了影视文本向出版的反哺。2011 年电视剧《甄嬛传》的热播效应更是将职场化叙事带入一个巅峰。《绣春刀 2：修罗战场》及其前作《绣春刀》正是切中了"职场就是新的江湖"这一价值要害，以刀剑武侠的外壳讲述当代职场故事，从而获得了观众的良好反响；相比同样讲述世俗社会的武侠电影《武侠》《剑雨》获得了更好的市场表现。

《绣春刀 2：修罗战场》及其前作问世之前，武侠电影所包含的市井生活和生产关系倾向于乡野间的农业社会和小手工业社会。《武侠》的主角刘金喜是小山村的一名纸匠，《剑雨》的女主角化名为曾静后是一名贩卖布料丝线的小摊贩，男主角化名为江阿生后是一名跑腿人。对日常生活的表现倾向于传统武侠电影写意美学的浪漫化处理，回避主人公的职业和生产，弱化主人公在物质生活上的烦恼，衣食住行都带有田园诗般自给自足、悠然闲适的意境。《绣春刀 2：修罗战场》通过讲述职场故事突出了主人公的职业，

真正意义上刻画了城市化生产生活，重构了刀剑武侠电影中对世俗日常的符号化、意象化叙事。沈炼的锦衣卫身份使他成为拥有专业技能和较强职业能力，完全满足了物质需求和安全需求，较好满足了感情需求和尊重需求，同时拥有闲暇时间，对工作对象和工作内容有一定支配权的中产阶级。《绣春刀2：修罗战场》所呈现的古代中产阶级城市生活，真实反映出当下中国社会中产阶级崛起的潮流，同时体现了近年中国电影市场上草根文化的式微和精英文化的崛起。

（二）侠的体制化与武侠电影价值关切的个人化

类型社区或称物理场景不是类型电影指认的唯一凭据，尤其对于新世纪的刀剑武侠电影来说，江湖的边缘化叙事趋向已经使得刀剑武侠电影仅从场景选择和表现上很难与其他题材的古装电影区别开来。这时电影包含的戏剧冲突和体现的价值系统就成为重要的依据，也正是此二者发生变迁后的外化引起了类型社区的变化。《绣春刀2：修罗战场》所体现的与传统刀剑武侠电影不同的世俗社会、官场生活都是受影片戏剧冲突和价值系统的影响。"我们表达的人物是更现实的在市井中或者是在庙堂里面的。他们不像武侠电影里的人物那么自由，心也不是自由的，身体和理智也不是自由的，但是他们有想要去延伸的自我，那个自我是我们想要去表达的。按我的理解来说，以前武侠电影里面的主角需求更高一些，他们已经有了自由，或者说是相对的自由。有了物质，不愁吃不愁穿，所以他们考虑的东西更形而上一些，比如正义、拯救国家，以及更宏观的这种命题。但是我们写的人物还没有达到财务自由或者意志自由的那种层面，他们想的东西更往下、更落地一些，不是我们羡慕的某种个体而是像我们的个体，所以我们才能把我们的体验，生活中的困惑和感受，投射到人物的身上去。我是想通过这种方法，让观众感受到这些人物跟他们是一样的，而不是远离他们的不一样的群体。"导演路阳在谈及影片的人物塑造时强调了"自由"这个问题。正如导演路阳所言，和以往武侠电影塑造的侠客形象相比，影片的主角沈炼和大多数配角都是不自由的，他们的物质和精神追求牢牢地依附在他们肩负的社会分工和职业身份上。与传统侠客的来去自如、随心所欲相比，沈炼及一众人物从身体层面到精神层面都同时被他们所处的官僚系统、职场人际关系和社会分工体系所规驯——被体制化的侠。

此侠客形象的产生是多方面的，来源于《绣春刀2：修罗战场》类型社区、戏剧冲突和价值系统的转变。《绣春刀2：修罗战场》所体现的类型社区的变化是从确定空间到不确定空间的变化。确定空间的类型社区最鲜明的特点是具备象征性舞台，舞台

图 7《绣春刀 2：修罗战场》剧照

上基本价值处于持续冲突的状态，且主角一定遵循进入—离开的母题（entrance-exit motif）。主角在故事开头进入象征性舞台，结束持续冲突的状态后，必定离开这里，回到他所熟悉的那个价值稳定的静态社区中去。[21] 在这一过程中，主角自身的价值取向是明确而稳定的，戏剧冲突往往是秩序与无秩序的对撞，是环境与环境的矛盾，主角代表秩序一方去结束无秩序。《新龙门客栈》的主角周淮安立场始终是忠义良善，进入象征着法外无序世界的大漠主持正义，最终消失在这个世界。20 世纪大多数武侠电影都遵循这一模式，于是能够从中看到鲜明的正邪对立，以及弱化人性灰度的扁平人物塑造。不确定空间的类型社区只以一种价值秩序、意识形态稳定的环境为主，主角不是为了解决持续发生的冲突，而是怀着不稳定、不明晰的价值和意识形态与稳定的环境发生或融合或对抗的互动。在这一过程中，戏剧冲突往往发生在主角个人和所处的环境之间。这一模式的主角正如《绣春刀 2：修罗战场》中的沈炼，本身对于所处政治环境的斗争不保有明确清晰的立场，故事中沈炼面临的种种外部危机都来自他摇摆的价值和稳固的外部环境的碰撞。

在阐述《绣春刀 2：修罗战场》在武侠电影的叙事、动作、人物塑造等方面做出的新尝试之后，便能够看到影片背后发生的价值关切的变化：从确定空间到不确定空间，

[21] [美] 托马斯·沙茨：《电影类型与类型电影》，冯欣译，载杨远婴主编《电影理论读本》，北京联合出版公司 2017 年版，第 325 页。

影片的戏剧冲突从环境之间、稳定的价值系统之间转换到了个体与环境之间；从而将影片的价值关切从传统武侠电影的秩序战胜无序、正面价值战胜负面价值，转移到身处社会关系和生产关系的人如何与周围的环境发生价值互动。前者所关注的是公共正义和社会福祉，后者关注的则是个体的存在和发展。在市场经济和网络文化的双重构建下，当代社会人与人之间的情感连接已经趋向远距离和虚拟化，集体主义的体制化从个人的身上逐渐褪去，人们开始将自己剥离出来，更多地思考自身与周围人、环境、文化场域所构成的庞大社区的关系。"我从小看动作片，是个动作片迷。但是，因为每一代导演对世界的看法和角度其实是不一样的。我们目前所站的角度肯定跟胡导（胡金铨）也是不一样的，就看在汲取经典电影的营养成分之后，学习了以前的厉害导演之后，能不能拍些属于我们的电影。"[22] 这是导演路阳对于个人电影创作与前人经验做出的思考，也是电影历经岁月变迁常拍常新的源泉。

（三）武侠电影的合法性与侠义精神的个人化表达

上文曾暂缓讨论《绣春刀2：修罗战场》是否能够划归于武侠电影的问题，经过对武侠电影类型社区、戏剧冲突、价值系统等方面的探讨，《绣春刀2：修罗战场》的武侠电影合法性问题已经集中到这样一个关键点上：影片是否仍旧表达了武侠电影结构性的价值内核——侠义精神。

中国民间社会的文化精神内涵包罗万象，其中历代名家学者都不约而同地指认过侠义精神。沈从文称之为游侠者精神，"浪漫情绪和宗教情绪两者混而为一"，表现为"扶弱锄强、有诺必践、敬事同乡长老"[23]。闻一多将中国人的文化人格概括为墨—侠—匪的结合。[24] 吴小如在《说〈三侠五义〉》一文中提出中国文化精神的侠义传统，还提出"有血性，有强烈的正义感和责任感""言行深得人心，有群众基础""有超人的武艺"三个特征。[25] 历来各种论述虽无统一的定义，但总的来说侠义精神是一种对社会公正、社会正义的愿景。一直以来，武侠电影对侠义精神的表达都由侠客担任，以凌驾的姿态将封建社会种种不公平、不正义的现象扫除；侠义精神成为个人英雄主义的同构，而民间底

[22] 路阳、贾磊磊、王璨灿、张义文、张健生：《重心不在真相，而在人看到真相后的选择——电影〈绣春刀2：修罗战场〉导演路阳访谈》，《当代电影》2017年第11期，第21—27页。

[23] 沈从文：《湘西·凤凰》，载《沈从文文集》第9卷，花城出版社1984年版，第407、409页。

[24] 闻一多：《关于儒·道·土匪》，载《闻一多全集》第3卷，生活·读书·新知三联书店1982年版，第472页。

[25] 吴小如：《古典小说漫稿》，上海古籍出版社1985年版，第140—141页。

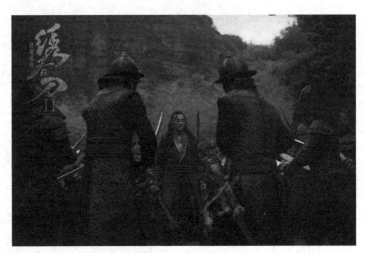

图 8 《绣春刀 2：修罗战场》剧照

层群体成为"沉默的大多数",在遭受不公时渴望"大侠"的拯救。来自美国漫画的超级英雄中文译名大多出现了"侠"字,或许从侧面说明了二者在个人英雄主义价值表达上的不谋而合。

《绣春刀 2：修罗战场》中不存在充当拯救者的"侠",沈炼深陷凶杀还经历着价值观念上的动荡;也没有正面表现过遭受阉党横行世道迫害,等待被拯救的普罗大众。但沈炼保护北斋,先后被陆文昭和将他当作逆党的锦衣卫追杀,展开逃亡并奋起反抗,似乎已经形成了和阉党、和为改朝换代连一个女人也不放过的信王的对立面。"可若是活着只为了活着,这样的活法,我绝不能忍受。"沈炼的内心独白尽管没能做出立场选择,但揭示出了他最终笃信的东西——反抗。反抗没有针对具体的社会不公和恶行,而是针对压向底层蝼蚁的悲剧命运发起反抗。从这个意义上说,沈炼的反抗精神与传统的侠义精神殊途同归,只是沈炼的反抗是从个人出发,传统侠义精神则是完全利他的。在发起反抗之前,沈炼面对公众苦难的表现可以说是冷漠的。对酒后失言要被抓去诏狱的属下殷澄,他所做的就只是奉命追捕,眼睁睁看着殷澄自尽。得知凌云铠要去暗杀仰慕的画师北斋,他要求同行,施以援手;不难想象在此之前还有多少"北斋"死于锦衣卫甚至他本人之手。只有当北斋要被凌云铠先奸后杀的那一刻,沈炼个人的福祉才与世道的苦难连接在一起。在此之后沈炼所遭遇的九死一生,恰恰说明了个体若不利他,那么灾难会在吞噬他者之后或早或晚地找上门来。在大众主流价值观念从集体主义转向个人主义的今天,"出于自身的高尚道德、社会责任感与同理心于是行侠仗义"的影像教化已经

无法打动人心；沈炼所代表的"得道多助，失道寡助"的个体与公共利益的连接更能引起当下观众的思考与共鸣。可以说，《绣春刀2：修罗战场》从反抗的价值内核上仍旧属于武侠电影的范畴，只是对于侠义精神采用了一种更为个人化的切入点去呈现。

五、宣发营销与产业生态

（一）口碑营销与二次元观众群

《绣春刀2：修罗战场》由北京麦特文化发展有限公司进行营销，宣传推广期从2016年2月到2017年8月。影片的执行制片人赵阳表示，制片方与营销方采取口碑营销的策略，对影片的实力班底、内容品质、形象气质等进行全面的推广，分映前、映后两个阶段将重大的信息点大面积推向受众，持续提高电影热度。上映前夕，首先围绕2016年3月16日"热血淬炼"为主题的开机发布会配合推出"全面升级 系列再燃""路阳宁浩双刀合璧""金马班底品质升级"的宣传要点。引导大众回顾前作《绣春刀》作为三年前排片、口碑逆袭的黑马之作，入围金马奖五项大奖并摘得最佳造型设计奖的惊艳表现。强调《绣春刀2:修罗战场》在原有班底回归的基础上，联手一线人气小花杨幂、白玉兰视帝张译、实力演员雷佳音等领衔主演；监制宁浩与导演路阳双刀合璧，碰撞出不一样的火花（见图9）；日本配乐大师川井宪次亲自操刀影片音乐。其次围绕2017年4月11日"春日宴"主题定档发布会和2017年6月18日"燃魂斗"主题提档发布会配合推出"明朝谍影 情义古风""明朝版谍影重重""横刀立马换活法""提档719""不再错过绣春刀"等宣传要点。上映前的阶段宣传重心还在影片形象气质的打造上。为了扭转前作留下的冷硬虐心形象，在巩固固有观众的基础上尽可能多地扩展女性观众群。宣传前期主打"止战·情生"的宣传标语，为系列原本的热血气质增添情义元素的亮点；宣传中期双管齐下，推出"横刀立马换活法""一念修罗炼真心"的标语；影片提档后上映前夕，为了烘托"大热之时，最燃之作"的大片气场，打出"提前开战""全面开战"的标语。

上映后，以新媒体平台为主，配合落地活动进行影片口碑的引导维护。2017年7月15日、16日开启"五十九城锦衣破阵"全国59个城市超千场点映活动，并接连推出"全国点映，口碑炸裂！三年一炼，终见好刀！""全国点映，口碑再续！"的微博口碑长图；7月19日正式上映后发起全国9城路演。新媒体口碑引导维护分为口碑评分网站、关

图 9 《绣春刀 2：修罗战场》新闻图

键意见领袖、微博口碑长图和话题推广、二次元画手同人创作、文字作者内容点评五大阵地。口碑评分网站方面，通过对豆瓣电影、格瓦拉、猫眼电影、淘票票、时光网、微博电影、娱票儿等电影票务平台评分、评论的适当引导，使影片一直保持积极正面的舆情走向。微博话题推广方面，贯穿整个营销周期推出"不再错过绣春刀""沈炼给北斋吹水""绣春刀拍疯了""浓情淡如你"等热门话题，分别将自成一派的绣春刀美学、影片纯爱元素和高水准原创 IP 的舆论导向推向用户。关键意见领袖方面，微信上除去朋友圈自媒体从业者的人对人推介以外，桃桃淘电影、橘子娱乐等自媒体账号均发起线下观影团活动；蓝影志、全球电影资讯、文慧园路三号、电影头条、导演帮、方君荐电影、电影通缉令、芈十四、影画志、我实在是太 CJ 了等微信公众号先后发布 117 篇图文推广，进行口碑推介。微博方面，江宁婆婆、鹦鹉史航等微博重量级 KOL 大号为影片背书，将口碑优势进一步扩大，引导粉丝的再发现、再讨论；此举也引发 Tiger 公子、浪里赤条小粗林等微博活跃小 V 为影片持续好评。上映首周影片占据微博电影热议榜第一名，总体讨论度压过同期对手《悟空传》。文字作者内容点评方面，除去邀请上述自媒体和意见领袖进行舆论引导，还在在线问答社区知乎上发起了提问："如何评价《绣春刀 2：修罗战场》？""《绣春刀 2：修罗战场》中有哪些让人细思恐极的细节？""你见过最美的汉服照是什么样的？"邀请暗号老大爷、公元 1874、章漱凡、宋雯婷、万方中、言少、血公子等电影话题优秀回答者回答并点赞问题；导演路阳开通知乎官方账号发布原创文章《关于〈绣春刀 2：修罗战场〉结尾砍桥的事儿》解释影片结尾沈炼、裴纶、北斋三

图10 《绣春刀2：修罗战场》新闻图

人为什么不一同过桥再将桥砍断，收获赞同3416+次，浏览次数6793+次；回答知乎问题："有哪些小众且精彩的武侠电影？""如何评价演员雷佳音？""如何评价女演员辛芷蕾？""《绣春刀》系列电影中，各角色战斗力排名是怎样的？""《绣春刀2》中，开场的萨尔浒之战西路军，出现的三个后金士兵，说的是满语吗，都说了什么？"影片凭借高完成度的制作水准有效地执行了口碑营销的策略，也收获了同期上映电影中最佳的口碑；点映阶段获得好评率、上座率、场均人次第一，正式上映后豆瓣、猫眼、淘票票等平台评分不降反升；上映三天半就超越了前作在票房、口碑数据上的纪录；连续八天占据当日单片票房、票房占比、观影人次第一。

执行制片人赵阳表示，影片上佳的市场表现与三大目标观众群体的定位是分不开的。第一，前作《绣春刀》的粉丝是《绣春刀2：修罗战场》的固有观众和重要口碑基础，需加以巩固和维护；第二，打开19岁以下年轻观众与女性观众市场，放大纯爱话题进行侧重推广，注重年轻化表达；第三，兼顾下沉三四线城市观众，通过古风、CP、喵星人、漫画等激发二次元人群的关注度。"我们针对二次元人群做了很多，……它是一个动漫感很强的作品，跟传统的武侠电影在风格上确实不是特别一样，镜头的呼吸感、快节奏的剪辑其实都是不太一样的。我们在分析这个产品的时候觉得应该针对二次元的观众做一些突破，推出一些营销手段，包括他们爱去的一些网站等。……我们确实打到了这部分观众当中去……"影片针对二次元人群崇尚古风的特点发布了手绘版古风人物海报，立夏、端午、父亲节、母亲节等节日节气的古风创意海报；举办了汉服观影的线下活动；

根据北斋扮演者杨幂在发布会现场绘制（见图10）的北斋人物黑白画像发起了"为北斋添彩"的微博填色大赛。同时联动动漫、动画等二次元兴趣社区，根据剧情发布"明朝版《你的名字》"正常版、深情版、逗比版组图；发布《锦衣卫的日常》趣味条漫提高影片的亲和度；以影片中沈炼养的猫为原型创作发布"锦衣猫侍卫"的表情包、锦衣猫尬舞抖音小视频、"猫片"宣传图，增加电影的萌属性，吸引二次元观众。

（二）票房分析与观众定位偏差

"这两部电影最终的票房都没有达到预期。《绣春刀》的票房大概达到了我预期的50%，预计一亿八到两亿的票房，最后是将近一亿的样子。《绣春刀2》及格线应该在三（亿）左右，最后也是不到两亿七。"导演路阳表达了对影片票房表现的遗憾。尽管如此，《绣春刀》系列的票房已经是同类型刀剑武侠片近年来市场表现最好的一次。执行制片人赵阳表示经费不足是影片票房不尽如人意的原因之一："成功的地方是我们确实打到了这部分观众（二次元）当中去，不成功的地方是我们把过多的精力放在这儿了，忽略了传统的观众。没能兼顾的原因还是钱不够，营销的时候需要满街都是你的广告牌，可是没有钱去做，感觉就弱一点。只有气势上到位了才有大片的感觉。"影片片尾字幕的最后一行打上了"由于经费用完，所以只能自己做了"的字样，演职员表"字幕"一栏也能看到导演路阳的名字。

电影作为一种无法指标化、消费行为先于验收行为的商品，收益本身就受到商品质量、市场竞争、面世时间甚至重大社会群体性事件的影响，整个过程属于半黑箱，充满了偶然性。对《绣春刀2：修罗战场》来说亦然，除了宣发经费的限制，同档期竞争、类型结构性局限、目标观众定位偏差等都是影片留下票房遗憾的重要因素。同档期竞争方面，《绣春刀2：修罗战场》原本选择暑期档中后半段的2017年8月11日上映，为了避免与《鲛珠传》（8月11日上映）、《侠盗联盟》（8月11日上映）、《三生三世十里桃花》（8月3日上映）等大投资、大明星、大体量的影片正面交手，选择提档23天于7月19日上映。与上映第7日、改编自今何在经典IP的魔幻电影《悟空传》，以及上映第13日、拥有人气"小黄人"的《神偷奶爸3》狭路相逢，压力不小但有效规避了暑期档后期更为激烈的竞争。影片凭借新片的时机红利上映首日排片占比31.6%，票房3488万元，成功空降排片比、上座率、单日票房、票房占比各项数据榜首，凭借出色的品质一路领先并压制住了7月20日上映的《闪光少女》和7月21日上映的《父子雄兵》。尽管如此，上映8天后《战狼2》和《建军大业》同时上映成为票房两大主导，《战狼2》

进一步发酵成为2017年现象级电影,影片票房的增长也就此告一段落。其次,《绣春刀2:修罗战场》作为中小成本且无经典文学文本和人气IP加持的原创刀剑武侠片,体量上存在天然的劣势。加之《英雄》《十面埋伏》等影片的诞生,武侠电影成为中国迈进大片时代的试验场,大量大片式古装动作电影相继问世,观众对类型的消费欲被严重透支;《四大名捕》系列、《狄仁杰》系列等带有魔幻奇幻元素的"准武侠片"的大量涌入使得传统模式的刀剑武侠片市场份额被严重挤压,一度陷入沉寂。《绣春刀2:修罗战场》的票房表现已经比同类作品《剑雨》(6436万元)、《血滴子》(7183万元)、《绣春刀》(9318万元)提升了许多。

目标观众的定位方面,《绣春刀2:修罗战场》除了巩固系列原有观众基础,还对19岁及以下年轻观众、二次元亚文化社区观众进行了针对性推广。近年坊间流传"90后"已经成为中国电影市场的主流受众,但根据电影市场专业数据咨询公司北京凡影科技有限公司发布的《凡影数据报告》[26],18岁至24岁的年轻观众仅占所有影院观众分布的27%,占最大比重44%的仍旧是25岁至39岁的中青年观众。并且总体人口中有41%的观众,他们从不进电影院看电影,平均观影频率却高达每周一次,交叉对比发现这部分观众绝大多数都分布在25岁至39岁观众群体之外。以上数据显示,19岁以下年轻观众不仅不属于中国电影市场的支柱受众,即便他们被影片热血动漫化的气质所吸引,观影习惯和购买力也显示针对他们的推广投资回报比较低。至于二次元亚文化社群,影片尽管针对他们的喜好,向群体集中的网络社区AcFun、哔哩哔哩弹幕网、网易LOFTER、微博进行定点投放,但形式主要局限于宣传方主导内容产出,二次元社群作为受众接受与分享上。实际上,二次元亚文化社群的生命力在于内容生产和内容消费的高度统一上,社群高度依附拥有知识产权的文学作品、影视作品产出相关同人创作,包括漫画、手绘图、同人小说、混剪视频;社群内热度高的内容生产者一定首先是高度活跃的内容消费者,对已有生产者的内容感觉"吃不饱"才亲自上阵创作。从《哈利·波特》系列、漫威影业漫画改编电影系列、《星球大战》系列、《蝙蝠侠》系列以及国内的《士兵突击》《白夜追凶》《人民的名义》《湄公河行动》等在中文二次元社群拥有经久不衰生命力的案例来看,主角拥有极度标志性的道具、服饰、动作或台词,整体世界观完整扎实,生动有趣,人物关系和故事情节存在原作尚未说清的空白地带,可接续性强的作

[26] 隐饮:《专家预测:中国电影票房上限多少?》,时光网(http://news.mtime.com/2016/06/15/1556345.html)。

品能够引起二次元亚文化社群的大量追捧与二次创作,《绣春刀2:修罗战场》恰属此列。影片虽瞄向二次元文化社群,但推广理念上存在误区,既没有引导、发酵社群内自发的内容生产,也没有对已有的内容生产者予以官方平台的反馈和互动。

(三)工业化生产与制片企业商业布局

随着中国电影市场蓬勃发展,2014年全国总票房突破296.39亿元,超越日本成为全球第二大电影市场,[27]国内影视行业和学术界对电影"工业化"概念的讨论也日益增多。我国影视行业的生命力和发展潜力是毋庸置疑的,但相比于好莱坞历经百余年积累形成的电影标准化制片流程来说还相去甚远。有误区认为工业化仅与高成本电影有关,实则不然,工业化属于管理学概念,是指对每个制片环节可控、可执行、可有效规避风险的科学规划。导演路阳认为,当下中国电影市场正需要将工业化贯彻到每一个项目当中去:"能够让你监控到每一个细节,每一道工序,能够清楚地知道我需要多少时间多少人来完成,这才是工业化的方向,而不是说我们蒙着做事,大概需要一个月,大概需要三十个人。这样一定会和你最终的想法大相径庭的。我们希望把这个思路放到一部电影全流程的生产当中。希望未来做一部电影的时候,清楚地知道流程的每一个阶段的每一个细节、每一道工序需要花费多少时间,包括以后会有很多部门之间的横向联系,以后一定会各部门分开来做,他们在同时推进的时候是互相咬合的,要互相发生很多作用、互动才能把项目往前推进。"

导演路阳在不同采访中都提到自己在《绣春刀2:修罗战场》项目前期开发时就已经介入,并调动美术、摄影等部门对拍摄方案进行高度细化的落实。"从文学剧本到影像的转换肯定是需要过程的,但是这个问题在我们这里好像不是很突出,因为剧本的写作工作,我从一开始就参与了。我是跟编剧一起写剧本的,经历了整个编剧过程,所以在写剧本的过程中,基本完成了文字到画面的转换,消化得差不多了。剧本完成之后,我们看完景,回来就可以直接做分镜头剧本了。因为如果你不参与剧本的话,同样要经历一个转化的过程,还不如从一开始就参与。""前期的分镜头剧本,我们做了50天。前期在每场戏里,我们做分镜头是这样的:先完成剧本,之后会跟美术部门,包括服装部门复景,因为在做剧本的同时,美术就出去看景了。确定好所有场景,包括内、外景,

[27] 艺恩咨询图文,赵碧清编辑:《2014中国电影总票房296亿 成世界第二大电影市场》,转自新华网(http://www.xinhuanet.com/ent/2015-02/04/c_127457615.htm)。

美术部门出所有场景的平面图,包括尺寸、陈设、房间布局,全部出好后,我们根据所有的图来做分镜头。做这些图的目的是在做分镜的时候,可以去设计场面调度,可能每场戏的调度会设计七八种,从中选取我们认为最好的一种。这个调度可能也是跟镜头配合最舒服的。我们根据这个调度再设计镜头,把它做出来。"[28]

导演路阳在实现工业化上采取的做法是内容开发和执行方面进行全过程参与和全面把关,他的团队运作和创作需求有其作为股东的北京自由酷鲸影业有限公司作为支持。在此之前行业内已经有诸如宁浩、徐峥等中青年导演依托于一手创办的、以个人商业类型电影项目运作为核心的制片企业。这类导演中心的制片企业通常由一位商业片导演及其创作团队为主要构成,企业的存在能够使导演专注于最擅长的影视内容创作,且保有团队的稳定性,与创作团队一起成长。企业通常规模不大,与国内大型电影民营企业有投资或战略合作关系。2016年,华策影视与自由酷鲸签署投资合作协议,拟以自有资金4000万元人民币向自由酷鲸增资,增资完成后华策方持有自由酷鲸20%的股权。同时双方还议定在未来8年内,自由酷鲸将制作不少于16部影视作品,其中由路阳担任导演的电影作品数量不少于3部。华策影视是国内目前规模最大、实力最强的民营影视企业之一,无论从资金支持,还是资源提供,抑或是影响力的带动等多个方面,华策的注资都将为自由酷鲸带来难以估量的正面影响。除了4000万元的资本支持外,双方合作后对华策影视所拥有的影视版权,自由酷鲸有优先拍摄权。而合作后自由酷鲸在影视剧制作的数量和类型上,均呈现出大规模和多元化的趋势。"导演(路阳)的项目基本上每三年一个,我们在这个基础上找合适的时间点做别的项目。"执行制片人赵阳表示,院线电影制作周期长、风险高,企业要维持商业运转需要在影视制作和影视剧开发领域进行多点布局——酷鲸映画影视科技(北京)有限公司和宁波高新区飞鸟非鱼影视文化传播有限公司是自由酷鲸分别在制作和前期内容生产上进行的投资、布局。酷鲸映画已成长为一家集画面DI、声音、视效等电影工业技术一体化的后期全流程公司。除了拥有多个剪辑机房、声音编辑机房、对白录音棚、2D2K调色棚、5.1终混棚、视效动画三维制作等硬件设备,酷鲸映画还集结了国际一流的影视后期制作人才,作为视效总监的Laurent-Paul Robert,其代表作包括《哈利·波特》系列、《海扁王》《乘风破浪》等众多知名作品。飞鸟非鱼则由自由酷鲸影业直接投资,极具针对性地负责自由酷鲸项目

[28] 路阳、贾磊磊、王璨灿、张义文、张健生:《重心不在真相,而在人看到真相后的选择——电影〈绣春刀2:修罗战场〉导演路阳访谈》,《当代电影》2017年第11期,第21—27页。

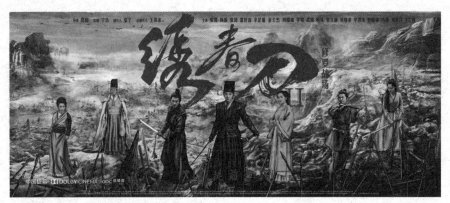

图 11 《绣春刀 2：修罗战场》海报

的编剧内容。飞鸟非鱼的业务包括委托创造（版权到剧本的转化）、原创内容开发、项目孵化为基础的项目投资等内容。领军人秦海燕为北京大学电影学专业硕士，作为编剧曾先后创作《捐赠者》《分手合约》《他们的名字叫红》等多个剧本，参与了电影《七月与安生》《谁的青春不迷茫》等作品的策划工作，并多次获得国内外大奖。[29]

《绣春刀 2：修罗战场》在制作水准、思想内涵和市场反馈上的上佳表现证明影片背后的制片企业运作模式的商业价值。此类模式是整个行业在工业化进程中创意人才管理的一个良好示范，值得相关政府部门、更多影视资本和编导人才借鉴学习。

六、全案整合评估

《绣春刀 2：修罗战场》是近年市场表现和各界口碑最好的传统刀剑武侠片，制作水准精良，开发、拍摄、后期过程体现出精准可控的工业化制片理念；承接同类型已有作品，是颠覆传统写意武侠的写实主义武侠美学的集大成之作；贴合个人主义价值观和职场文化为主的当代大众文化心理，将武侠电影对社会正义的关切扭转向个人关切，以个人与群体的联结互动重写了古老的侠义精神，创意极具时代性，对中国传统文化的传

[29] 安哲：《一骑绝尘的〈绣春刀〉背后，出品方自由酷鲸在布多大的局？》，转自腾讯网（http://new.qq.com/omn/20180209/20180209A1FC6T.html）。

承有积极意义。影片在某些方面也存在不同程度的缺憾,剧本结构以悬疑推理故事模式为支撑,提升了完整度和可看性,悬疑推理故事的过早结束也导致结尾结构松散的问题;为塑造被动型主角人物沈炼,使人物始终不做出立场选择,导致了影片高潮段落动作强度高、情感强度弱的问题。宣发营销方面囿于经费没能更大规模地向一般受众推广,制定的19岁及以下的目标观众群存在定位偏差的问题;对二次元亚文化观众群定位精准,然而由于对该群体的文化生态不够了解,存在宣发方式上的偏差。

总体而言,《绣春刀2:修罗战场》是一部各方面均处于水准之上,品质上佳且无明显短板的武侠佳作。由于国内电影市场对传统刀剑武侠片的需求已经不多,《绣春刀2:修罗战场》在这条路上所做的开掘和探索已经较为充分,因此很难被其他刀剑武侠片所复制。但影片背后的以导演个人创作为核心的中小型制片企业商业模式,值得整个行业制片管理、创意人才管理等相关机构和个人加以借鉴。

结语:新时代"体制内作者"的电影工业美学

新世纪之初,武侠电影作为中国独有的、拥有最广泛观众基础的电影类型成为中国电影进入大片时代的先声,也迅速成为被过度消费的冷门类型。长久以来,武侠电影市场就被大片模式的魔幻神话片所瓜分主导,传统刀剑武侠电影及中国传统文化的精粹侠义精神面临无以为继的惨淡局面。《绣春刀2:修罗战场》以及在此之前做出大胆尝试的刀剑武侠电影为中国武侠和侠义美德的传承和发展注入了希望。这些作品所做出的突破在中国电影原创力式微、跨文本改编泛滥的时代更加值得尊敬。《绣春刀2:修罗战场》相比前作在制作水准、思想价值上的升级,也让人们对未来的《绣春刀》第三部更加期待。

"每个人心中都有一个武侠梦。"侠文化作为中国民间文化不可或缺的核心要件,与武侠电影一起实现了新世纪的突围。正如导演路阳所说:"不是类型不好,而是作品不好。"任何一个电影类型都会随着时代和社会价值的变迁面临发展的瓶颈甚至生存的危机,只有不断与所处的时代发生互动,才能永葆青春。武侠电影生存之战尚未结束,实际上只要时间的巨轮在前行就永远也不会结束,求新求变才是新世纪武侠电影的生存之道。

放眼近年的国产电影市场,各个类型都涌现出一批"游走于电影工业化生产体制

内并能处理好与个人风格表达之间的关系"[30]的新导演。他们打破了大导演、大制作、大明星的大片对"亿元俱乐部"的垄断，以初出茅庐的姿态以小博大，成为口碑、票房双丰收的黑马。其中有演员出身的赵薇、徐峥、陈思诚、邓超，作家出身的韩寒、郭敬明、张嘉佳，电影学院教师"下海"的薛晓璐、曹保平、徐浩峰，广告、短视频出身的乌尔善、李蔚然、卢正雨，以及海外学习电影的金依萌、李芳芳等。复杂多元的出身使他们很难像电影节培养起来的第五、六代导演那样被断代和命名，从艺术创作的主体性上也很难为他们划分派别。不同于第四代导演与聚焦对象拉开距离的启蒙者视角，第五代导演带有强烈反思自觉的主体意识，第六代导演个体性焦虑的边缘群体认同，新时代导演生长于商业、媒介文化背景之中，服膺于"制片人中心制"，以体制内作者的创作主体意识进行好莱坞类型电影的本土化创作。因此，他们的生产过程是"弱化感性的、私人的、自我的体验，取而代之的是理性的、标准化的、规范化的工作方式，其实质是置身商业化浪潮和大众文化思潮的包围之下将电影的商业性和艺术性统筹协调达到美学的统一"[31]。

从电影工业美学的大格局来看，导演路阳无疑是这批新时代导演中的佼佼者，一方面积极进入体制从事类型创作，一方面又对从事的类型进行个人化的表达，同时拥抱"互联网+"的媒介新业态，深谙网络化生产和营销。类型电影的角色通常呈现为定型化的、扁平的形象，有着明确的欲望诉求和行为驱动力，沈炼这样没有追求目标和价值选择的主角，以及拥有自身情感逻辑和多元价值取向的原型配角本不是类型创作的常规要件。可以说，《绣春刀2:修罗战场》对传统武侠电影做出的重重突破，乃至于得到"新武侠"的评语，并非刻意反传统行事，而是导演主体在电影工业美学体制内彰显作者化表达的"无心插柳"。

（孙茜蕊）

[30] 陈旭光、张立娜：《电影工业美学原则与创作实现》，《电影艺术》2018年第1期，总第378期，第99—105页。
[31] 同上。

附录一：《绣春刀2：修罗战场》导演访谈

问：您最初是出于什么想法拍摄《绣春刀》的呢？

路阳：2010年我拍摄了第一部电影《盲人电影院》，成本很小，算是文艺片吧。那之后就在想接下来要做什么。按照我自己的计划接下来就要接上三百万或者四百万的预算，突然得到一个机会，有一千万的预算让我来拍一个商业片，就跟编剧一起写了《绣春刀》这个剧本。但其实真正拍它的原因还不是这个，而是写的过程中把当时的一些体验和对周围人的感受加了进去，就想把它拍出来。恰巧那几年中国的电影市场对这个类型没有什么期待，武侠片或者古装片是非常不好卖的一个品类，所以在找钱和找演员的时候非常难。几乎我们找到的所有电影公司都说，别拍这个了，再写个别的吧，武侠片肯定不好做。其实挺不服气的，觉得这个类型有什么问题，很冤枉，不是类型的事儿，只是没有好看的武侠片而已。又想去表达这样一个故事，又很不服气，几种情绪混合在一块，就算是咬着牙挺下来了，后来也找到了钱。

问：武侠电影和20世纪比，好像没有那么流行了，2000年之后看到的基本是加了魔幻元素，走大片路线的，比如《四大名捕》系列、《狄仁杰》系列、《白发魔女之明月帝国》等。《绣春刀》回归了20世纪刀剑武侠片的古典类型，您是对刀剑武侠片有特别的偏好吗？还只是为您的表达选择了一种合适的形式？

路阳：先建立了人物和故事，摸索到我们想说的是这个主题，接下来就需要我们去构建一个看上去比较真实的世界。所以，古装片也好，明朝这个时代也好，还有锦衣卫这个象征，都可能是最适合讲这个主题和故事的一些方法。在主题和类型确定了之后，我们就需要去做一些功课，看看怎么能够把这一个形态的电影拍好。因为希望观众相信这个主题，相信里面的故事和人物，所以整个风格看起来偏向写实，其实也是在类型的需要下去营造的一个写实的感受，不是真的写实。我们去捕捉历史框架里面的缝隙也好，去创造一些逻辑也好，总之不能违背大的历史背景。这样去做一个故事，其实还是挺有趣的。

问：沈炼这个人物，首先不是一个典型的侠，是一个体制内的公务员；其次他的侠

义、侠气不是很鲜明，一直表现得很被动。尤其在修罗战场里，他一开始没有什么信念，对于党争，对于谁当皇帝都表现得很中立。为什么要这么设置？

路阳：首先还是要从沈炼身边的人说起。那些角色其实还是来源于生活中我身边的人，我知道的人，他们和生活之间本身就有一种冲突，有一些挣扎。他们相对于沈炼来说可能更具体、更明确，我们赋予每个人物一种或者两三种特质，然后把这个人物构建出来。沈炼就更复杂一些，我们想在他身上投射更多自己的东西，不是两三种特质或者两三种侧面，他可能更丰富。在生活中我们最关心的就是能否认识自身，认识自己和这个世界的关系。有时候，个体关心的可能不是特别具体的，比如谁当主席了，谁当市长了，真正关心的是和我们特别相关的东西，我们自己也好，我们的生活也好，我们的友情、爱情也好。所以有一个私心，沈炼这个人就不是类型片里面按常规设计的主角。写剧本的时候倒是没想那么多，只是在写完剧本后发现他已经是这个样子了。他的选择也好，对待世界的方式也好，都是挺任性的，挺自我的，不像是那个时代的人，但实际上那个时代平凡的个体也是这样的。也和一些朋友讨论过，他们说一般武侠片里的主角应该有担当，有大局观，或者肩负民族大义、正义良善，恰恰我们在做的时候没有去考虑这些，沈炼才变成现在这个样子。

问：您认为沈炼的诞生和时代有关吗？

路阳：20世纪也有沈炼这样的人物，像张彻导演拍的很多故事是灰度的，人物很多是不分善恶的，是有其他侧面的。《绣春刀》和沈炼，我们能在这个时候做出来，也是因为电影发展到今天，观众看到的东西已经足够多了，才有意愿去吸收一些在主流和完全的类型之外的多元化的处理方式。我做《绣春刀》是把它当成一个完全的商业片和类型片在做，但是它本身确实存在一点点门槛，这个门槛不是类型的门槛，而是在于我们对角色的把握跟传统类型片有一些差异。它不是一个快意恩仇的武侠片，主角在故事中总是有很多挣扎和困惑。虽然是类型片，是一个理想化的故事，但人物本身的感觉和情绪，他对世界的那种发现和判断，接近于我们在现实中同样的判断。这是我想把它做出来的好玩的角度。

问：讲执法故事的武侠电影，像《龙门客栈》《新龙门客栈》，都是一个体制外的侠去刺杀宦官，帮助忠义之后。沈炼是在保命，为了兄弟，为了自己喜欢的女人，所以也有一些学者认为《绣春刀》不算武侠电影。那您觉得做了这么多颠覆，留下的那个武侠

电影的核是什么呢？

路阳：其实我不认为《绣春刀》是武侠电影，写这个故事的时候就没有拿武侠这个类型做参照系。可以说是动作片，可以说是古装片，但它应该不是一个武侠片。它和传统的武侠电影要表达和刻画的东西不一样，因为它没有江湖，它不是完全写意的。武侠片相对更浪漫化一些，不是从立意上，而是从呈现上更浪漫化一些。我们反而找了一个实的角度，把类型片稍微往写实上拽了一些。我们表达的人物本身也不是江湖中人，而是更现实的在市井中或者在庙堂里面的人。他们不像武侠电影里的人物那么自由，心也不是自由的，身体和理智也不是自由的，但是他们有想要去延伸的自我，那个自我是我们想要去表达的。按我的理解来说，以前武侠电影里面的主角需求更高一些，他们已经有了自由，或者说是相对的自由。有了物质，不愁吃不愁穿，所以他们考虑的东西更形而上一些，比如正义、拯救国家，以及更宏观的命题。但是我们写的人物还没有达到财务自由或者意志自由的那种层面，他们想的东西更往下、更落地一些，不是我们羡慕的某种个体而是像我们的个体，所以我们才能把我们的体验，生活中的困惑和感受，投射到人物的身上去。我是想通过这种方法，让观众感受到这些人物跟他们是一样的，而不是远离他们的不一样的群体。

问：2014年《绣春刀》问世前，武侠电影诸如《剑雨》《血滴子》《十面埋伏》都没有拍摄传统的江湖，或多或少涉及了庙堂。这代表江湖消失了吗？还是换了一种形态？

路阳：江湖在很多电影里面没有消失，就好比说《剑雨》，涉及庙堂的部分，党争、政治，但实际上依然是法外之徒的世界。反派的联盟也好，杨紫琼他们这种杀手也好，他们的交错和斗争是在体制外的，体制也没有兴趣去管理他们，爱怎么着怎么着吧。他们依然是一个脱离的世界，《十面埋伏》也是。《十面埋伏》有点架空感，我们不是很清楚它的时代，它本身就是要营造这种间离感，因为是个寓言式的故事，讨论人在善恶之间的界限会不会变化，人物本身有归路，但是也有宋丹丹、小妹所在的组织，依然是江湖。到了《满城尽带黄金甲》，离江湖确实远了一些。到徐克拍《狄仁杰》系列的时候才真正把舞台放到庙堂上面去，更远离江湖了。从那个时候开始，导演们就已经开始尝试从完全浪漫化的环境到一个相对我们更了解、现阶段更感兴趣的舞台上去讲故事。改革开放后八九十年代，我们突然改天换地了，老百姓心理上有需求，对浪漫化、自由化有一种向往。武侠、江湖和那个时代正好是应和的。但是到现在我们再讲故事，里面的主角想要一统江湖，做天下第一，观众就会觉得很傻，不相信了。至于为父报仇，虽然也能成

立，但老套，观众会觉得吃不饱，还想吃别的东西。所以才会有像《满城尽带黄金甲》《狄仁杰》系列出来。它们讨论的问题还是更宏观一些，比如《满城尽带黄金甲》带有莎士比亚式悲剧的气质，探讨的是俄狄浦斯王情结，父与子、母与子之间关系的构建。《狄仁杰》系列也不是一个倾向于现实主义或者说想去刻画现实的思路。我是想尝试在这样一个类型的气氛之下，是否还能让观众感受到现实的可能性。

问：您在过去的采访中也提到，《绣春刀2：修罗战场》的剧本写了好几版，是什么原因导致的呢？

路阳：最基本的是想讲一个好玩的故事，故事本身得有意思。我们这些人还有一些私心，通过故事去讲我们自己的感受。要跟观众沟通的不是这个故事，是我们的一些感受，关于我们自身的体验，怎么把它放到这个故事里面去，同时尽量不露痕迹。我们还是希望观众感受不到我们刻意使用技巧。无论是导演叙事、剪辑、美术、摄影，尽量让观众感受不到我们的存在，尽量沉浸到故事里去，去最直观地看到那些人物。这是面的一层，还有里的一层。以前我的一个老师说过，拍电影最重要的是动机要单纯，只是想要创作，不是为了去电影节、有个好的票房等功利性的目的，当然这两个都很好，只是不应该成为你做这件事最开始的动机。写完这个剧本后，挺开心的一件事就是这个是我想要表达的，跟它是不是《绣春刀》的续作没关系，说明我们不是在功利地做这件事，这样其实还挺难的。一开始决定要做续作可能是出于多种考虑，但过程中我们摸索出想要表达的东西，确保我们对这个电影是真诚的。

问：做《绣春刀2：修罗战场》之前想过对前作做哪些不一样的尝试或者超越？

路阳：当然，不只是我，整个团队都希望比前作更好。每部电影都会有一些遗憾，我们希望能够越来越好。

问：为什么在丁修身上加入日本二次元的元素？

路阳：其实没有要加入日式元素，只是人物呈现上想要给大家一些对比。让人觉得有日本风格的很大原因是丁修的发型。当时天气很热，周一围说能不能不戴头套，我就说把两边剃掉，就有了丁修现在的发型。包括丁白缨的倭刀、戚家军的原型也是，我们查阅当时的文献资料，那时候中国和日本各方面的交流比较频密。有历史记载，戚继光做《纪效新书》的时候参考了日本兵器，去制作戚家军的一些刀剑。所以丁氏这条线呈

现上没有刻意向日本文化靠近。

问：拍摄中遇到最大的困难是什么？

路阳：最大的困难是时间，时间非常紧。要拍摄的镜头量很大，但各方面的限制，资金也好，演员档期也好，没法筹到一个特别充分的拍摄周期。每天最难的就是如何把当天的计划完成。在这种条件下，有的时候质量是不尽如人意的，但需要优先考虑的是拍完，不能拖期、超期。两部的后期都做了一年，拍摄的话《绣春刀》花了六十七天，第二部花了八十六天。拍摄和后期，包括前期写剧本的过程，都是为了最终呈现出来的东西和你想要的东西差异越小越好。

问：这两年行业一直在提工业化这个概念，两部《绣春刀》在工业化上做了哪些努力，您认为的工业化是什么呢？

路阳：两部电影在制作流程上是科学合理的，在统筹和计划上是清晰明确的。我觉得工业化很重要的一个指标就是流程要对。比如我们的后期特效这一块，有很多好的后期公司有自己独特的厉害的流程，能够让你监控到每一个细节、每一道工序，能够清楚地知道我需要多少时间、多少人来完成，这才是工业化的方向，而不是说我们蒙着做事，大概需要一个月，大概需要三十人。这样做一定会和你最终的想法大相径庭。我们希望把这个思路放到一部电影全流程的生产当中。希望未来做一部电影的时候，清楚地知道流程的每一个阶段的每一个细节、每一道工序需要花费多少时间，包括会有很多部门之间的横向联系。以后一定会各部门分开来做，他们在同时推进的时候是互相咬合的，要互相发生很多作用、互动才能把项目往前推进。以后会越来越复杂，从今年开始，中国电影——科幻片也好，魔幻片也好——制作成本都在飞快地上升，如果不去考虑这种方式的话，很难变成真正的工业化。

问：工业化不一定指大体量的电影制作，而是指一种科学的流程？

路阳：对，就算你的硬件很好了，你还需要软件。好莱坞到今天一百多年，它的工业体系——工种上的细分也好，流程上的制定也好，各个部门的衔接也好——已经非常成熟了。我们想要跨过一百年的积累，迅速得到某种程度的经验，如果还像以前循规蹈矩地采取作坊式的思考肯定是不行的。等于说工业化是个管理学的概念。任何行业都是有流程的，只有电影没有，这样的话就永远成不了工业。电影是创作，但创作的过程中

涉及生产的部分，生产一定要理性地执行计划。

问：您在创作过程中其他的出品方做出过哪些干预？

路阳：其实没有，我们会寻找气味相投的投资方。从第二部开始寻找资金就不困难了，但是有另外一个问题就是很多有吸引力的项目找到我们，也有大制作的IP，但是我们得想办法去抗拒那些诱惑。得分清哪些东西是我们的，哪些不是我们的，有的可能再好也不是我们的。应该去做那些我们该做的，或者说我们能做好的事情。在这个基础上去寻找投资方，都是去找在大的思路上很统一的，投资方对我们也很信任，和我们的路数也很接近，所以不太有干预的情况发生。

问：片中出现了新的兵器和打法，您是怎么考虑的？

路阳：拍电影本身每一次都想去探索，想去做一个新鲜的东西，不想重复之前的东西，就像我们不想把《绣春刀2》做成和之前一样是一个道理。也希望观众看到的每一个细节都是有趣的，有新鲜感的。我自己觉得看过的不新鲜的东西，就不愿意拿给观众看。但麻烦的是，我们每一次都会拼尽全力，不太留余地，所以到了下一次就发现我们之前掌握的招数都已经用过了，要再去压榨和学习，怎么才能想到更好玩的东西。好在做《绣春刀》的时候就做了相当充足的功课，到了第二部的时候起码在资料的掌握上有了一定的基础，再根据自己的需要和兴趣去挖掘更多好玩的料，然后筛选哪些是适合放到这部电影里面的。就好像《绣春刀2》里面的流星锤，在写这场戏的时候我就说希望找到一个能够压制住沈炼的武器，有写实度，有力量感，有速度感，但我希望它在以前的电影里没见过，又不希望是一个飞的、很漫画的东西，那样观众会不信。不断地翻资料，某一天偶然看到了一个流星锤的视频，流星锤听起来还是挺武侠味的，挺江湖的，软兵器嘛，不像一个现实的东西。但是看过视频后我明白它可以拍成什么样，开始有了一些想象，跟动作导演讨论能不能把这个东西拍出来。这个东西本身非常难拍，但我觉得只要有方法，就能做出来。

问：您对这两部电影有没有一个预期，后来达到预期了吗？

路阳：其实这两部电影最终的票房都没有达到预期。《绣春刀》的票房大概达到了我预期的50%，预计一亿八到两亿的票房，最后是将近一亿的样子。《绣春刀2》及格线应该在三（亿）左右，最后是不到两亿七。《绣春刀》的成绩和当时的市场以及我们

的宣传工作有关系。当时能用在宣发上的资金有限,不过一部电影有一部电影的命嘛,这部电影我们已经收获很多了,不能那么贪心去要求每个方面都尽如人意。

问:您是怎么创建自由酷鲸公司的呢?

路阳:这个公司是电影学院的几个同学创立的,在我加入之前就已经存在了。我加入是在2009年,当时还不叫这个名字,到了2013年初加入两个新的股东,张宁和禹杨,变成六个股东,才开始考虑如何让公司为我们拍摄和制作电影更好地服务。2014年把公司改名叫作自由酷鲸,名字是张宁取的,我很喜欢这个名字是因为它有一种力量感,它有一种强大的生命力,它是鲸鱼的同时也是自由的。很符合我们拍电影的那种方法吧,希望将来创作的时候我们可以是自由的,没有人干涉的。我们吸收好的东西,但是自己来决定拍什么不拍什么。

问:自由酷鲸的运营模式是怎样的呢?

路阳:除了我的团队,还有其他的团队。因为其实只拍电影的话很难维持一个公司的运转,我拍电影很慢的,三年甚至更长才拍一部。我们有很多的制作团队,他们会去接其他项目的制作,电视剧也好,网剧也好,电影也好。也会有一些自主开发的剧集和电影,交给其他导演去做。我们和很多导演、编剧虽然没有合同上的合约关系,但有合作关系。要用很多其他的项目去维持公司的运转,才能放开手脚去拍自己想拍的电影。其他团队既有纯承制的,也有自主开发的;我们还有编剧团队,也会开发很多东西,比如我们自己开发的网剧。

问:《绣春刀3》您现在有什么想法吗?

路阳:现在还完全没有想法,《绣春刀2》拍完,一边在做后期一边在考虑下一个项目,就是双雪涛的《刺杀小说家》这篇小说。最近两年都是这两件事。接下来要进入筹备阶段了,所以暂时还没有精力去考虑《绣春刀3》。《刺杀小说家》算是奇幻动作题材,2016年初的时候一个朋友拿着雪涛的小说给我,说你现在就看,看完后告诉我怎么样。小说不长大约两万多字,看完之后当时我就说我想拍,你千万不要给别人。其实没有什么原因,那段时间我们看了大量的项目,有小说,也有原创的各种剧本,只有《刺杀小说家》我看完文本之后就说我想拍。就是一种共鸣吧,里面有我想要表达的东西,和我一直以来拍的《绣春刀》《盲人电影院》是贯通的。虽然我们知道这个项目难度极大,

雪涛的小说本身文学性是很强的，不属于通俗文学的范畴，但我希望把它变成一个相对通俗的类型片，用观众容易接受的方式去讲这个故事。《刺杀小说家》要表达的是很形而上的东西，关于信念和希望的重要性，就是人必须要有信念和希望，就这样。

问：您有没有未来想尝试的类型或题材？

路阳：没有，只有当我看到它才知道这是我想拍的东西。宁浩也说，人在35岁以后会开始慢慢地向内去寻找。一开始不断地被外面的世界所吸引，过了35岁、40岁之后开始不断地看自己，了解自己是一个什么样的人，然后慢慢地才知道自己想要的是什么，想表达的是什么。在此之前更多的是一种潜意识，你没有想到要一贯地表达这个主题，但做的东西出来观众能看到，哦，原来你是这样一个人。

问：为什么想到找宁浩导演来做监制？

路阳：就是缘分。2014年电影局送我们几个人去好莱坞学习一周，正好跟宁浩导演同行，聊得特别好，但是其实之前我完全不认识他。看过很多他的电影，很喜欢，但我们互相不认识，当时聊得很好。回来之后有一天突发奇想就问制片人，要不要请老宁来做《绣春刀2》的监制，就是自己开了一个脑洞，也觉得不太可能，因为我知道老宁特别忙。他手上有很多项目，还给很多青年导演做监制。聊了一次宁浩就答应了，可以说是可遇而不可求的。如果没有宁浩导演，《绣春刀2》可能是一部完全不一样的电影，我也不会这么开心地去拍这部电影。

<div style="text-align:right">访谈者：孙茜蕊</div>

附录二:《绣春刀2:修罗战场》执行制片人访谈

问:《绣春刀》第一部是出于什么想法拍摄的呢?

赵阳:最开始是源于导演的一个构思,那两年《明朝那些事儿》不是特别火嘛,我们看完以后对那段历史特别感兴趣,导演当时有这么一个初衷,希望讲述大社会背景下的小人物命运的故事。那么可能放到古代某一个朝代去讲是比较合适的。片名特别想叫锦衣卫,但当时已经有一个电影叫《锦衣卫》了。

问:很多观众和影评人认为和20世纪八九十年代相比,《绣春刀》是新武侠,您是怎么看的?

赵阳:我觉得谈不上是新武侠吧,只能说我们为表达找到了这样一个载体。也和审查制度有关,其实《绣春刀》是一个现代戏,你把它放到现代照样成立。它跟以前的《笑傲江湖》《黄飞鸿》这些还不一样,这些作品里讲述的"江湖"概念是我们这代人喜欢的,但不是现在的主流观众愿意去接受的。只能说时代不一样了,作品内容就会发生变化。这一代的"75后""80后"导演都是看着日本漫画长大的,日本漫画对路阳导演的影响也很大,还有互联网。从视听上、讲故事的方法上、关注的点上和过去一代都是不一样的,所以自然会有新的想法、新的内容出来。这很正常,所以我觉得谈不上新武侠、新流派这种说法,两部作品代表不了什么。

问:两部电影寻求投资的经过是什么样的?

赵阳:第一部正好赶上古装动作类电影市场最不好的时候,之前对这个类型过度消费了。咱们中国的第一部商业大片是《英雄》,从《英雄》开始就已经在消费这个类型了,因为这个类型是中国独有的,也是大家全都认可的。但是通过那么多年的过度消费之后,把这个类型的生命力消耗殆尽了。所以我们第一部在融资的时候非常难。我印象特别深,当时我们第一部的制片人王东辉把市面上能想到的影视公司都找到了,没有人愿意给一个新导演投3000万元,去拍一个市场容忍度没有那么高的类型。这是当时很客观的问题,中间一度出现了停滞、摇摆的情况。前后融资得有一年多,小两年。第二部坐在家里就行了。第二部从创作经验和团队配合上来说都已经比第一部要成熟很多,这是其一;其

二是大家看到这样的年轻团队是有实力去做好的。从理性的角度，从市场、资本的角度来分析的话，就很容易拿到投资。这也是一个新导演必经的过程。

问：成本和回收的情况是什么样的？

赵阳：第一部就不用说了吧，主要说第二部。含宣发的成本是1亿到1.1亿元之间，票房是2.6亿元。新媒体版权卖了3000万元，总共我们的回收在1.3亿元左右。这是在没有保底的情况下，我们的保底方是影联，《战狼2》也是他们发行的，保底数是4亿元，其中我们拿到1.4亿到1.5亿元，加上新媒体版权是单卖的。最关键的是我们成本控制得比较低。

问：整个过程中遇到的最大困难是什么？

赵阳：我觉得每部戏其实都差不多。从前期的融资到跟演员沟通，到筹备拍摄，到拍摄期微观制片环节克服各种各样的临时性、突发性的危险，再到后期的宣发，每一个环节都会存在非常致命的困难。

问：可不可以这么理解，虽然会遇到这样那样的困难，但还是可控的，在整个工业化流程里面？

赵阳：我觉得中国电影根本不算是工业化，而是从作坊式试图向工业化发展迈进的一个阶段。之前盘子太小，大家都是按照作坊的方式来做，现在盘子增大了，而且增大得非常快，大家希望用一些工业化的手段去改变这个行业。但是这里面根深蒂固的东西，比如说人，还没有完全适应这一模式，可能需要一代人甚至两代人过去之后，大家的理念都变了，才会发生这种变化。电影其实是一种赌博，电视剧和电影是完全不同的两个模式。电视剧是B2B，只要找到一个买单的人，把这个人拿下就可以了。电影需要找全国观众来买单，这个难度是可想而知的，纯粹是一个市场行为，没有更多幕后的因素在里面，因此是一种赌博。即使是好的电影，所有的宣发全都到位了也未必能有一个好的结果，有一些品相不是那么好的电影，一样会得到市场的认可。赌性很重的一个游戏，因为中国电影市场没有那么健全，有各种各样的玩法在里面。即使市场特别健全了，也会有意外。因为电影到底不是一个纯工业产品，比如电子烟，是能用无数的量化指标把它生产出来的，没有什么太大的变化，只是存在改良而已。而电影在生产出来之前，是存在于你脑子里的一个idea，它没有这么多精确的生产指标去衡量。好莱坞的工业生产

体系已经尽可能地可视化了，但我们现在离那个还差得挺多的。

问：《绣春刀2》有没有做过目标观众、目标城市的定位？

赵阳：是的，和营销公司麦特一起合作完成的，麦特帮我们收集数据，分析了大致的情况。（详见正文）

问：尽管《绣春刀》的基础打得不错，市场上武侠片这一类型还是被《四大名捕》《狄仁杰》系列这些魔幻元素、大片路线的电影所主导。《绣春刀2》在制定营销策略的时候想过怎么应对这种局面吗？

赵阳：其实一直在做。我觉得这次我们的营销有成功的地方也有不成功的地方。我们针对二次元人群做了很多，我们的参考片是《谍影重重》，还有很多日本动漫。它是一个动漫感很强的作品，跟传统的武侠电影在风格上确实不是特别一样，镜头的呼吸感、快节奏的剪辑其实都是不太一样的。我们在分析这个产品的时候觉得应该针对二次元的观众做一些突破，推出一些营销手段，包括他们爱去的一些网站等。成功的地方是我们确实打到了这部分观众当中去，不成功的地方是我们把过多的精力放在这儿了，忽略了传统的观众。说白了没能兼顾的原因还是钱不够，营销的时候需要满街都是你的广告牌，但你没有钱去做，只有气势上到位了才有大片的感觉，要不然就弱一点。《悟空传》撑了暑期的第一阶段，我们提档之后开始和《悟空传》的后半段对上，能感觉到他们的营销宣传明显比我们强很多。因为我们是新片，所以我们的排片和票房占比都比它高，我们一直压着《悟空传》，也压住了后来上映的《父子雄兵》，一直排在第一，但是上映九天之后《战狼2》上了，《建军大业》上了，排片一下就掉下来了。

问：自由酷鲸的运营模式是怎样的？

赵阳：这个公司是我们几个人从上学开始就注册的公司，2005年或是2006年就注册了。一直到现在我们的合伙人，除了华策投了一部分资金以外，全是电影学院毕业的上下几届的同学。基于同学之间真挚的友谊拉起来的一个小团伙，以路阳的片子为最核心的项目，同时和其他公司展开非常多的合作。今年除了路阳的电影开拍以外，还会有几部网剧。路阳的项目基本上三年一个，我们在这个基础上找合适的时间点做别的项目。总的来说还是立足于内容制作本身，有买小说版权改编的，有原创的，也有根据真人真事改编的。

问：制作团队未来有想尝试的题材或者类型吗？

赵阳：内容制作上中国还没有那么健全，有很多欠缺。首先希望形成一套适合我们自己的工作模式、制片体系和内容生产流程。其次对于我们这些创作的中生力量来说，还是需要多做一些尝试。拍完《绣春刀》之后，金庸、古龙、梁羽生、温瑞安的只要是跟武侠小说有关的全来找我们了，我们觉得这个标签还是不要贴得太死，路阳也不是一个只拍武侠电影的导演，武侠电影也不应该成为我们公司的一个标签，我们主要制作的还是有良心、有品质、有质量保障的内容。可能是纯商业的，但品质不太好的片子要尽量回避掉。我们不是想给资本讲故事，拿几个大 IP，赶快把公司卖了。我们是想在资本热潮退去以后，还能拍电影。

<div style="text-align: right">访谈者：孙茜蕊</div>

2017年

中国影响力电影分析 案例八

《建军大业》

The Founding of an Army

一、基本信息

类型：剧情、动作、历史
片长：133 分钟
色彩：彩色
内地票房：40319.6 万
上映时间：2017 年 7 月 27 日
评分：猫眼电影 9.1 分、淘票票 9 分、IMDb3.5 分

二、主创与宣发信息

导演：刘伟强
编剧：韩三平、黄欣、董哲、赵宁宇
摄影：刘伟强、冯远文
剪辑：钟炜钊
美术：赵海
音乐：陈光荣
视觉特效：黄宏达、谢伊文
服装：陈同勋、姬磊
主演：刘烨、朱亚文、黄志忠、霍建华、王景春、欧豪、刘昊然、马天宇、于和伟、吴樾、白客、刘循子墨、董子健、陈晓、保剑锋等
总策划及艺术总监：韩三平
监制：黄建新
制片人：于冬
出品公司：中国电影集团公司、博纳影业集团股份有限公司、南昌广播电视台、中国人民解放军八一电影制片厂、上海三次元影业、寰亚等 31 家公司
发行公司：中国电影股份有限公司、博纳影业集团、英皇影业有限公司、华文映像影视传媒有限公司、上海腾讯企鹅影视文化传播有限公司等联合出品

三、获奖信息

2017 年 6 月 18 日，获 2017 微博电影之夜"最受期待战争电影"
2017 年 9 月，获第十四届中宣部精神文明建设"五个一工程"特别奖
第 37 届香港电影金像奖（2018）最佳视觉效果提名（谢伊文、黄宏达）

类型叙事、美学建构与商业机制

——《建军大业》分析

一、前言

1927年，北伐战争刚取得重大成果之际，国民党右派为夺权叛变革命，发动了疯狂的"清共"行动，短短数月，近31万进步同胞遭到残酷杀害，全国震惊，刚刚看到希望的中国即将再次陷入军阀混战和独裁专制的深渊。

由于没有自己的武装力量，成立不足7年的中国共产党在国民党"右派"的疯狂进攻下，几乎遭到毁灭性打击。血的教训使毛泽东、周恩来等党内进步分子认识到了"枪杆子里出政权"的硬道理。生死存亡之际，他们临危受命，冒着生命危险分赴湖南和南昌等地，联合朱德、贺龙、叶挺、刘伯承等一批爱国将领发动起义，誓要组建一支真正属于人民的军队。铁血铸军魂，舍己保家国。

《建军大业》是电影"建国三部曲"继《建国大业》《建党伟业》之后诞生的第三部作品。2017年时值人民解放军建军90周年，《建军大业》作为一部献礼建军90周年的历史片应时而生。该片讲述了1927年第一次国内革命战争失败后，中国共产党挽救革命，于当年8月1日在江西南昌举行武装起义，从而创建中国共产党领导的人民军队的故事。影片带领观众回眸中国人民解放军建军之初的峥嵘岁月，再现了90年前青年英雄们"举枪赴国难"的艰难、壮烈的建军历史，唤起了观众心中的英雄情结，是中国电影人对中国人民解放军建军90周年的庄重致敬。

在中国电影艺术研究中心联合艺恩开展的中国电影观众满意度暑期档调查中显示，截至7月28日12时，《建军大业》上映22小时后的观众满意度得分为88.8分，远高于2015年、2016年的暑期档冠军(《西游记之大圣归来》83.9分、《绝地逃亡》81.3分)，也刷新了近两年来中国电影观众满意度调查历史上的最高得分纪录，此前满意度冠军为

2015年贺岁档上映的《老炮儿》(86.4分)。[1]

很多观众表示这部影片颠覆了以往主旋律电影的印象,有人说"改写了主旋律电影的历史",也有人表示"最惊喜的是没有脸谱化英雄人物,相信看完电影会改变你对主旋律电影的刻板印象",更有专业影评人惊喜地称"这样的主旋律大片,才是市场愿意接受的模样"。片中真实还原的烽烟场面和历史年代也令观众震撼,"影片之精彩真的只有看过才能领略,南昌起义的精彩和三河坝战役的悲壮给人带来的震撼真的不是一点点","在电影产业化的时代,我们需要这些弘扬主流意识形态的作品"。陈旭光认为:"从《建国大业》到《建党伟业》再到《建军大业》,呈现了新世纪中国主流电影通过商业化运营、市场化包装表现宏大题材、国家主题、文化形象的一条'新主流电影大片'的步步升级的道路轨迹。"[2]

但与此同时,《建军大业》的上映也引发了极大争议,叶挺将军后人、著名导演叶大鹰对剧中人物的塑造提出异议,批评把革命历史题材过分娱乐化,有损革命先烈的光辉形象,是对历史严肃性的不负责任。此外,他还对导演历史文化知识、创作动机、演员的使用等都提出了尖锐的批评和抗议。

在观众观影水平日益提升、观影消费趋向理性的形势下,《建军大业》能取得这样高的满意度,是对影片思想性、艺术性的高度认可,但收获的4.1亿元的票房显然是一种不太理想的结果,高口碑与低票房背后的深层问题值得我们细细探究,而围绕着影片关于"小鲜肉""泛娱乐化"等问题的争议也是值得研讨的学术现象。

二、《建军大业》的类型化叙事

新世纪以来,随着中国电影市场化程度的不断提高,主旋律电影过往的拍摄手法正在被创作者所摒弃。正如华谊兄弟研究院相关负责人何光所言:"近些年主旋律题材影片在继续保留主流价值观内核的前提下,不断在表现手法、表达方式上向年轻化、商业化、

[1] 王方圆:《〈建军大业〉为主旋律电影正名 满意度88.8分创历史新高》,2017年7月28日,中新网(http://www.chinanews.com/yl/2017/07-28/8290213.shtml)。

[2] 陈旭光:《〈建军大业〉的三重意义》,《文艺报》2017年8月2日第4版。

娱乐化的方向倾斜。"[3] 正是这种探索，推动了更符合市场的新主流电影向新主流大片的发展。纵观新世纪以来的中国传统主旋律电影，从《集结号》，以及后来的《十月围城》《唐山大地震》《智取威虎山》《战狼》，到2016年的《湄公河行动》，再到2017年的《战狼2》《建军大业》《血战湘江》《空天猎》以及2018年春节档的《红海行动》，我们可以明晰地看到中国传统主旋律电影的新变化：更加成熟的叙事和市场号召力、更易让人接受的主流价值观、对现实和历史新的观照角度和更通俗的表达方式，关注具有人类普通意义的情感，以及在创作团队上港台，特别是香港电影人与内地电影人的融合。对于这一变化业内专家赋予了此类影片新的定义——"新主流大片"。

陈旭光曾这样界定"新主流大片"的含义：首先，是主旋律题材，充满正能量；其次，贴近大众，文化性、故事性、戏剧冲突性强。[4] 而市场经济所赋予的《建军大业》的"界碑"性身份无疑消解了其本身所负载的"主旋律"化的既定官方色彩，而获得了一种更高文化蕴涵且兼具普世意义的形象命名——新主流电影，在叙事上也呈现出了新主流大片的典型范式——类型化叙事。如影片监制黄建新所言："前两部（《建国大业》《建党伟业》）我们给了一点诗意化，这部电影不是，它更加类型化，年轻人更容易喜欢。"[5]

（一）一线到底、完整时态叙事

《建军大业》编剧之一赵宁宇曾说："有关这部影片的历史资料颇为翔实，这一情况有利有弊。利处是，剧作和拍摄有充足的史料依托；弊处是，在海量丰富的文存中，如何进行对比与选择，使影片的艺术实现最优化，这需要反复斟酌，大胆取舍，合理布局，巧妙缝合。"[6] 中国人民解放军建军过程是一个具有明确含义的、复杂的历史事件。虽然在不同的历史时期对相关内容有不同侧重的表达，但其内容的整体性是不可改变的。因此，相较于对历史单一事件或单一人物的描写，由于电影的时长限制，《建军大业》无疑在题材上先天呈现着一种极端的复杂性。具备复杂前因，过程又由一个系列性的跌宕起伏的事件构成，加上灿若繁星的众多历史人物，使影片叙事较之此前的重大革命历史题材影片更为复杂困难。如黄建新在接受采访时所言："历史事件本身决定了电影结构不一

[3] 刘长欣、修珠珠：《"新主流大片"崛起？——透视〈战狼2〉票房火爆背后的电影与舆情》，《南方日报》2017年8月9日第A11版。
[4] 张卫、陈旭光等：《界定·流变·策略——关于新主流大片的研讨》，《当代电影》2017年第1期。
[5] 谭政：《〈建军大业〉：新主流电影的类型叙事——刘伟强、黄建新访谈》，《电影艺术》2017年第6期。
[6] 赵宁宇：《〈建军大业〉创作手记：战争动作的设计与呈现》，《电影艺术》2017年第6期。

样,《建军大业》要画一个圆环,是具象的。而前两部画不了闭环,得有历史知识才能接受……前两部是一个开放的结构,而这部从始至终需要画闭合的圆。"[7] 相较"建国三部曲"前两部《建国大业》《建党伟业》,《建军大业》打破了前两部所使用的碎片化、群戏化、时代纵览化的叙事策略,选择了一种更符合观众审美的、流畅的、一线到底的叙事方式,将建军史上的反革命政变、南昌起义、秋收起义、三河坝战役、井冈山会师等事件串联起来,构建了一条相对完整的叙事线,对关键的历史事件进行了真实再现,其叙事更加完整、历史逻辑清晰、节奏紧凑明快,拥有了前两部"大业"里面所没有的"完整时态"。

历史上,1927年建军系列事件的前续是北伐战争,南昌、秋收起义部队的前身都是北伐军部队。如果影片叙事以此为开端,对于政治格局、历史进程、人物关系的介绍大有裨益。但是,这势必占用全片的1/10有效片长,不利于迅速切入正题,释放矛盾冲突。影片编导经过反复推敲和取舍,将这部电影的情节划分为五大段落:"四一二"反革命政变、武汉风云、南昌起义、两路南下、血战三河坝(外加尾声"井冈山会师","彩蛋"古田会议),从而清晰地呈现了建军大业的因果进程,可以说完美实践了有"好莱坞编剧教父"之称的罗伯特·麦基对于电影叙事结构的相关理论:"一个故事是一个由五部分组成的设计:激励事件,故事讲述的第一个重大事件,是一切后续情节的首要导因,它使其他四个要素开始运转起来——进展纠葛、危机、高潮、结局。""四一二"反革命政变是影片开篇的激励事件,而进展纠葛部分则是讲述共产党人的斗争方向转为武装起义的过程;南昌起义的全过程是整个影片的危机部分;高潮部分则是三河坝分兵之后惨烈卓绝的阻击战,此部分还包含秋收起义的过程;最终以朱德、毛泽东在井冈山会师作为整个影片的结局。五个部分的长度比例:激励事件17分钟、进展纠葛23分钟、危机31分钟、高潮50分钟和结局7分钟,也较为符合电影叙事的节奏。与《建国大业》和《建党伟业》相比,《建军大业》在故事叙述上更为连贯集中,也更加符合电影叙事的要求。诚如胡谱忠所言:"在《建军大业》里,革命叙事呈现出完整的逻辑,作品有了统一而整饬的谋篇布局,事件枝蔓与暧昧意义被排除在剧本之外,而与'建军'有关的剧情被设置为一条清晰的叙事链条。原因、过程、结果、导向等,革命的文化逻辑蕴含在一个完整的叙事结构里,其意义表述统一而明确。这不仅是剧作法的改变,更是关于革命意义的理解与阐释方式的改变。"[8]

[7]　谭政:《〈建军大业〉:新主流电影的类型叙事——刘伟强、黄建新访谈》,《电影艺术》2017年第6期。
[8]　赵丽、李霆钧:《〈建军大业〉研讨获专家盛赞 开辟"主旋律+类型片"的创作道路》,《中国电影报》2017年7月25日第1版。

（二）类型化叙事：历史书写与娱乐化激烈碰撞

赵卫防认为，作为新主流大片，有两个不变的根基：一是主流价值，主流电影必然表现主流价值，主流价值应该是新主流大片最根本的诉求；二是必须依靠类型创作。[9]《建军大业》在叙事上除了采用完整时态叙事策略外，还将主旋律影片与商业片类型化叙事做了有机融合。

近些年随着香港导演北上，两岸合作的模式也成了主旋律影片的一种常见搭配。如徐克执导的《智取威虎山》、林超贤执导的取材真实事件的《湄公河行动》《红海行动》，麦兆辉、潘耀明执导的聚焦卧底缉毒警察的《非凡任务》等，这些传统意义上的主旋律电影不仅内容和制作背景上已经完全市场化了，而且在整个剧作构架、叙事模式和核心主题的逻辑构建上，也开始渐渐向商业片和类型片靠拢，他们将动作、谍战、枪战等那些反复试验过的类型化的叙事力量用于电影创作中，借以牢牢抓住观众视线，使影片取得了思想性、观赏性、商业性的巨大成功。而《建军大业》则是由曾经执导过《无间道》系列、《古惑仔》系列、《头文字D》《风云》《伤城》等香港经典黑帮片、警匪片的刘伟强担任导演，使主旋律影片在往市场化、商业化的改造征途上迈出了大大的一步。这具体表现为：

1. 题材取舍与史实叙述的娱乐化

在军事科学出版社出版的《中国人民解放军军史（第一卷）》中，第一章第二节的标题是"南昌起义、秋收起义、广州起义和其他地区的武装起义，中国红军的建立"。可见，三个主要起义以及秋收起义当中的三湾改编，直至井冈山会师，是官方权威叙述的建军过程的主体。相较于官方叙述，影片在整体故事架构上完全舍弃了广州起义的展示，对于秋收起义和对军队组织建构起到十分重要作用的三湾改编则采用了副线书写的方式，放在了较为次要的位置，而使用大量篇幅浓墨重彩地展示南昌起义，影片对于建军历史的表述并不完整。两相对比，体现出影片题材选择标准与史实叙述上的娱乐化倾向。

与广州起义、秋收起义乃至三湾改编相比，南昌起义不仅拥有极具代表性与象征性的起义日期，历史人物更是拥有1955年授衔的中国人民解放军中的八位元帅与六位大将，更包含了被称为"小划子会议"的叶挺、叶剑英与贺龙的甘棠湖密会，以及起义前夕张国焘突然携中央指令阻挠起义进行、朱德宴请守城国民党军官、血战藩台衙门和德胜门、三河坝阻击战、潮汕失败等一系列戏剧性极强的历史事件。所以影片主

[9] 张卫、陈旭光等：《界定·流变·策略——关于新主流大片的研讨》，《当代电影》2017年第1期。

创选择南昌起义作为该片的主要情节构成，结构故事主线，鲜明地体现出主创们的娱乐化创作理念。

在具体的历史事件改编中，影片也体现了主创以娱乐化为目的的追求。如张国焘携带共产国际的指示来武昌阻止起义这一历史事件，在原本的历史记载中，此次会议的确火药味十足，与会的李立三、谭平山、恽代英与张国焘均发生过激烈争吵，周恩来更是拍了桌子。但是，会后还是依照党的组织原则进行了投票，最终推翻了推迟起义的指示。但电影中的描写则是当会议讨论陷入僵局时，周恩来以辞去前委书记来反对推迟起义，谭平山公开以干掉张国焘为威胁，而发展至闯入的贺龙对张国焘拔枪以对，最终，张国焘让步，整个前委通过少数服从多数原则决定起义依照原计划进行。两者对比，电影呈现中将历史会场中的"火药味"演变成了带有黑帮色彩的暗杀、叛乱，可谓剑拔弩张、惊心动魄。影片以极其娱乐化的手段强化了这一情节的戏剧性，不仅突出呈现了贺龙、恽代英、周恩来、谭平山乃至张国焘的人物性格，而且改变了影片的叙事节奏，同时为电影观众带来了极为准确的情绪引导。

类似的处理还有很多，比如党的五大上陈独秀怒斥毛泽东的情节、卢德铭牺牲之后毛泽东亲自为其主持葬礼的情节等，都是对历史事件的娱乐化改编。这些处理在带给观众足够多情感体验的同时，也在消解着历史的真实。

2. 情节的戏剧性与好莱坞经典叙事法则的使用

设计情节是指在故事的危险地形上航行，当面临无数岔道时选择正确的航道。情节就是作者对事件的选择以及对其在时间中的设计。[10]《建军大业》作为一部新主流大片，其节奏、结构、叙事语言都沿袭和采用了好莱坞戏剧电影的经典类型规律，与强情节、强刺激、强节奏的好莱坞电影叙事模式如出一辙。影片主创在娱乐化、类型化这一选材标准下，激励事件部分的"四一二"反革命政变、进展纠葛部分的中共党内对于斗争方式的争论与确定，都被处理得极具戏剧性。如影片伊始对"四一二"反革命政变的呈现，导演采用了多线索平行叙事方式，将镜头在周恩来赴国民革命军第二十六军第二师师部和斯烈谈判、汪寿华赴约杜公馆遭杜月笙暗杀、商务印书馆员工遭黑帮血洗三个空间来回切换，一边是周恩来面对埋伏与斯烈开展"攻心"战，人物命运危在旦夕，吉凶莫测；一边是正直坦荡的汪寿华正义凛然却惨遭暗杀；一边则是大批游行示威的学生遭枪杀，

[10] [美]罗伯特·麦基:《故事——材质、结构、风格和银幕剧作的原理》，周铁东译，天津人民出版社2016年版，第207页。

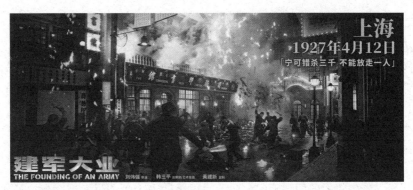

图1《建军大业》"四一二"反革命政变剧照

工人被捕，商务印书馆员工遭黑帮血洗的悲惨场面。导演在展现"四一二"反革命政变屠杀时没有规避血腥暴力镜头，三条线索交叉进行，彼此呼应，剪辑节奏密不透风，情节扣人心弦，极具张力，交代渲染了血雨腥风的紧张氛围和严峻的革命形势，为南昌起义埋下了伏笔。

又如南昌起义段落，导演则以朱德、周恩来、叶挺三位历史人物为线索，以三位人物所处的不同空间格局来浓墨重彩又极具层次感地呈现了这场恢宏激烈的战争。朱德在南昌起义的当晚，设局宴请了南昌城的头脸人物，不费一枪一炮便牵制住敌人的精锐力量，是一个"坐镇"的鸿门宴般的角色。而周恩来则运筹帷幄，在指挥的层面上"主内"了这场战争。叶挺相比起周恩来的"主内"和朱德的"坐镇"，他在南昌起义里是浴血奋战、出生入死、冲锋陷阵"攻外"的那股力量。三条线索，"坐镇线"波谲云诡、暗流涌动，"主内线"风起云涌、静水流深，"攻外线"枪林弹雨、悲壮惨烈，可谓是张弛有度，以静制动，以动衬静，极富戏剧张力。

《建军大业》正是利用自己在情节娱乐化上的追求来完成整个故事的娱乐化呈现，此种处理极大增强了影片的观影快感，使受众从中获得较为直观、愉悦的观影体验。但是，与此同时，却削弱了对历史事件描述的整体感。

（三）青春化叙事

在多数语境中，青春的内涵早已超越其作为时间概念的藩篱，升华、扩展为一个极具概括力的文化场域。概言之，"青春"已经成为个人良好的生存状态、社会积极的文化生态，以及一个时代昂扬奋进的精神风貌的高度概括。作为叙事的一种，青春叙事有

着悠久的传统，它不仅关乎叙事题材，还是一种价值载体和生命态度。新世纪青春叙事的独特之处在于其对感觉文化和身体元素的偏爱。在叙事策略上，它常运用固定式内聚焦模式、第一人称叙事以及独白话语，但在细节上又表现出对这些策略的偏移，如叙述视角的伪固定性、人称机制的虚无化以及价值立场的真空状态。溯其根源，在于作为叙述主体的"自我"的文化虚无主义本质。作为一部新主流大片，《建军大业》的青春化叙事更多体现在演员的使用以及青年一代坎坷成长的叙事母题设定上。

1. "小鲜肉""小花"演员的使用

2009年上映的《建国大业》使用总计187位明星参演，平均每43秒就有一个大流量的明星闪过，而该片制作成本仅3000万元。2011年《建党伟业》使用108位明星，从而正式派生出"数星星"的全新观影模式。浏览《建军大业》演员表，虽然明星数量较之前两部少了很多，仅有60余位，其中囊括了刘烨、朱亚文、霍建华、欧豪、刘昊然、马天宇、张艺兴、李易峰、杨祐宁、郑元畅、韩庚、陈伟霆、关晓彤、宋佳、马伊琍、张天爱等近40位青年演员，影片主演的平均年龄为31岁，剧中角色的平均年龄是29岁，均一水的"小鲜肉""小花"饰演革命历史人物，确实给人以青春洋溢、青春逼人之感。而对于"小鲜肉""小花"的使用，影片总策划兼艺术总监韩三平、监制黄建新、导演刘伟强都表达过类似的观点："《建军大业》虽然展现的是重大历史事件，但它其实就是一部青春片，秋收起义时周恩来29岁，粟裕不到20岁。让年轻演员出演历史人物，能为电影增添新的血液，让年轻观众也能喜欢看。"（韩三平语）[11] "起用'小鲜肉'演员，其实是出于角色的要求，因为这些革命者是真年轻，让年长演员出演，反而不自然。"（黄建新语）[12] "就是一定要找年轻演员来演，这是1927年的故事，那些先辈当时都是年轻人，所以当然首选年轻的演员，就是你们所说的'小鲜肉'。选演员的时候我没有强调一定要找有人气的偶像，主要还是按剧本来，选我们觉得最合适的。"（刘伟强语）[13] 可见，题材和年代的特定需要，决定了影片演员阵容的年轻化、青春化。

2. 青年一代坎坷成长的叙事母题设定

《建军大业》作为新主流系列的代表作无疑展现出主流价值最新的讲述方式，相比于林彪、粟裕等一批革命主将在新中国成立后因笼罩于阶级斗争的阴影中而难以定论的

[11] 袁云儿：《〈建军大业〉开机，刘昊然、马天宇"小鲜肉"集体演绎革命家燃情岁月》，《北京日报》2016年8月2日第1版。

[12] 同上。

[13] 孔令强：《〈建军大业〉上映6小时票房超3500万》，《重庆晨报》2017年7月28日第2版。

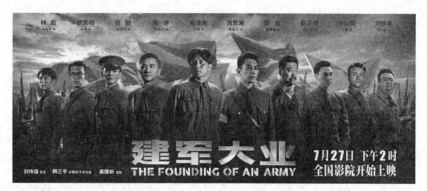

图 2 《建军大业》八大帅海报

历史形象,它完全规避了一切悬置于党史中的复杂诡辩的左右争斗,将历史人物还原为现代社会中青年一代坎坷的成长故事,其青春叙事呈现出"去政治化、去革命化、去阶级化"的新面貌。正是在这个意义上,有人将其归为"青春片"的类型范畴。"《建军大业》表面上是一部红色经典作品,但在新主流的解码下被还原为现在中国市场上极具票房号召力的'青春片'。"[14]

影片伊始便是蒋介石发动震惊中外的"四一二"反革命政变,革命被镇压,对革命党人和工人的迫害更是令人触目惊心,悲观、绝望、迷惘的情绪笼罩在很多革命党人心头。影片一方面沿着"四一二"反革命政变、武汉风云、南昌起义、两路南下、血战三河坝这样一条叙事线索表现曲折的革命历程,同时通过贺龙火线入党、卢德铭、蔡晴川等革命英雄的成长或死亡来表达"成长"这一叙事母题。将轰轰烈烈的革命历史演绎成一部中国共产党在诞生初期的青春成长的挫折故事,这无疑与当下银幕上青春成长的挫败经验与情感成熟成功对接,而"小鲜肉"自身所携带的众多青春电影的迷影记忆也赋予了影片鲜明的"青春化叙事"特征,使观众在潜意识中将《建军大业》归置为熟悉的青春片类型。

国家新闻出版广电总局副局长张宏森在回忆《建军大业》筹拍时曾说:"虽然还要面对浩瀚史料,但剧本要求我们的就是叙述、叙述、叙述。打破前两部的碎片组合,让

[14] 李小飞:《〈建军大业〉:左翼困境的突围与新主流电影》,2017 年 8 月 5 日,深焦(https://www.douban.com/note/631942147/?type=rec)。

故事的流淌一气呵成,保全电影的完整时态,让电影更像电影。"[15] 正是主创们对电影叙事的重视,才极大保证了该片叙事的成功并呈现出极其鲜明的艺术特色。

三、电影新美学与类型融合的扩展——对重大革命历史题材电影的现代化改造

中国电影艺术研究中心联合艺恩开展的中国电影观众满意度暑期档调查显示,《建军大业》是满意度调查中少有的观赏性、思想性和传播度三大指数得分同时超过86分的影片。其中观赏性得分86.8分,影片展现出的青春热血、家国情怀和英雄精神深深地感染和触动了观众,尤其对于当代青少年具有极强的带动作用,超六成的观众表示被影片感动,其中更有74%的观众从中获得了很多启发和思考;影片思想性得分89.6分,对于质量上乘、思想厚重的电影作品,观众分享意愿颇高,超过72%的受访观众愿意通过微博、微信等社交媒体进行分享,超过三成的观众愿意进行口头分享传播;影片传播度指数高达92.4分。与单片满意度一样,其观赏性指数和思想性指数均为自2015年满意度调查开展以来的最高分,传播度指数排名位列第四名。

从满意度调查结果来看,普通观众和专业观众对影片故事内容、演员表演、视觉效果、精彩对白等评价元素均予以较高评分,只有音乐效果和新鲜感评分相对略低(见图3)。

观赏性各细分元素反映了影片在各维度的把控上均呈现出较高水准,大幅提升了观众的观影体验,这充分体现了影片的美学价值与艺术成就。通过艺术加工和商业推动,《建军大业》让真实的历史故事实现了观赏、接受和传播的高度统一。而这样的成功,应当归功于电影主创对电影新美学与类型融合的扩展,实现了对重大革命历史题材电影的现代化改造。

[15] 张宏森:《张宏森寄语〈建军大业〉:消灭陈词滥调、拖泥带水、多余的"政治正确",为主旋律正名》,2017年7月22日,影视独舌(https://mp.weixin.qq.com/s?__biz=MjM5NzA5MzA3NQ%3D%3D&idx=2&mid=2652728908&sn=acfbd44a78bd3977064c8b8a516818d5)。

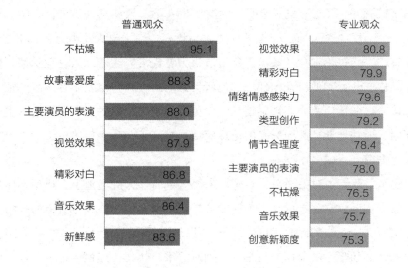

图 3 《建军大业》观赏性细分维度观众评分 [16]

（一）"泛情化"人物塑造策略

"泛情化"是指主人公的性格、动作、命运、行动的环境、所得到的社会评价以及影片叙事的情节、节奏和高潮都以伦理情感为中心而被感情化。[17] 人物是电影主题表达和内容建构的主要元素，新主流大片在尊重市场经济规律的前提下，人文关怀精神和时代精神的体现也都依赖于人物角色的塑造，因而人物的设置与塑造对于新主流大片而言尤为重要。近年来，我国新主流大片抛弃以往概念化、脸谱化的人物塑造模式，而采用"泛情化"的处理方式，多从人性化的角度展示人物与命运的抗争、理想与现实的矛盾和内心复杂的情感纠葛，深入到人物内心世界，构建出更为真实立体、血肉丰满的人物形象。

尹鸿曾在其《世纪转折时期的中国影视文化》一书中写道："由于英雄神话的解体和权威话语的弱化，那种作为先驱者、布道者或万能助手出现的超现实的人物形象已经很难具有'在场'效果了。当编码失去了与现实表象的相似性以后，编码作为一种意识到的虚构往往会受到'概念化''公式化'的指控。"[18] 早先的主旋律电影只注重社会现实的矛盾和不同权力之间的较量，影片中的历史伟人常凌驾于现实之上，忽略其实际的

[16] 王方圆：《〈建军大业〉为主旋律电影正名 满意度88.8分创历史新高》，2017年7月28日，中新网（http://www.chinanews.com/yl/2017/07-28/8290213.shtml）。
[17] 尹鸿：《世纪转折时期的历史见证——论90年代中国的影视文化》，《天津社会科学》1998年第1期。
[18] 尹鸿：《世纪转折时期的中国影视文化》，北京出版社1998年版，第51页。

生活境遇与经验感受，因此形成落差明显的类型化人物，致使这些历史伟人的形象被道德定位，呈"扁平化"特征。而以《建军大业》为代表的新主流大片则更多采用这种"泛情化"叙事策略，通过伦理化的政治形象塑造，为意识形态主题注入伦理感情，使主人公的性格、动作、命运和他行动的环境、他所得到的社会评价以及影片叙事的情节、节奏和高潮都以伦理感情为中心而被感情化，为英雄形象与民众的血肉联系这一主流思想做了有效证明，成功地调动起观影者的伦理感情，打开了一条主旋律电影一直希望的面向大众的传播渠道。

如在《建军大业》中对毛泽东、贺龙、朱德等革命伟人的塑造上，典型地体现这一特点。影片没有将毛泽东塑造成全知全能的英雄，也没有赋予他超凡脱俗的智勇，在表现其高瞻远瞩、文韬武略的同时，也表现出了他的人性化、人情化的一面，如当他回乡发动农民武装起义却险遭被捕后，与妻儿分别时沉重、忧伤、迷惘的神色，让我们感受到了一位革命英雄在面临与妻儿的生离死别以及命运吉凶难测时最真实的情感反应，眼中的泪光令人感动。

又如对贺龙这一英雄人物的塑造，导演在着力表现人物的英勇无畏、疾恶如仇、深明大义、对革命赤胆忠心等人性的高贵之外，同样考虑到其贫农出身、两把菜刀闹革命的成长背景，赋予人物以草莽气、匪气。如在南昌起义前夕面对张国焘对起义的阻挠，他以枪胁迫张国焘就范，便是典型的土匪行径。然而在南昌起义取得胜利后，面对浴血奋战到生命最后一息的国民党将士陈峰的尸体时，他脱帽敬礼，表现出对对方的敬重和惺惺相惜的情感。

另一方面，对于反面人物的塑造，导演也没有一味将其脸谱化、意念化或丑化，而是尊重历史，将"人"还原为"人"。诚如学者所言："呈现的历史观很宏大，对历史人物没有明显褒贬，对国民党的选择比较尊重，对国共两党价值观的选择也给予了高度的宽容。"[19] 如对蒋介石的塑造，影片伊始便通过"四一二"反革命政变着力表现了他的残忍冷酷、倒行逆施、刚愎自用的性格特点，但同时又刻意穿插了他与宋美龄的感情线，每次镜头切换到蒋介石的故事线索时，叙事链呈现出与宋美龄跳舞→安排手下送宋美龄礼物，栽种法国梧桐→叮嘱手下为法桐浇水→与宋美龄完婚这样一条轨迹，这条情感线循序渐进地穿插，表现出蒋介石阴鸷、冷酷、残忍本质下怜香惜玉的一面，这无疑使人

[19] 赵丽、李霆钧：《〈建军大业〉研讨获专家盛赞 开辟"主旋律＋类型片"的创作道路》，《中国电影报》2017年7月25日第1版。

图 4 《建军大业》钱大钧剧照

物形象更加血肉丰满、立体可感了。南昌起义的主要阻力陈峰,与其他浑浑噩噩的国民党军人不同,他冷静睿智,有野心有抱负,恪尽职守。从叶贺部队进城,便已看出端倪,故处处提防,事事在意。逃离麻雀宴后立刻指挥有限的兵力设防,以一己之身置诸核心防御阵地,负隅顽抗,最终身死。身着白衬衫的陈峰,是暗黑的反动派中少有的亮色,他至死没有放弃自己的信仰和坚持,只是徒增一丝迷茫。虽然走上了不同的道路,但革命者对他的人格是钦佩的。又如三河坝战役国民党高级将领钱大钧,影片不仅表现出他高超的作战指挥本领,刻画其鹰的锐利、狼的残忍、狐狸的狡猾等特质,还表现其侠肝义胆、重情重义的一面,如在占领三河坝后,面对舍生忘死、为国捐躯的将士的累累尸体时,他脱帽致敬,并叮嘱手下黄埔军校的全部厚葬,将自己的军帽扔向蔡晴川,以此表达对英雄的敬重和祭奠,让我们看到人性的复杂性。如此设计和处理,使得大时代中的几个敌对人物更加生动,增添了历史的深度、电影的厚度,以及一点人性的温度。

著名文艺理论家刘再复曾说:"人或人物并不能只用单纯的好坏来定义和评价,每一个人的性格也不是单纯的内向和外向所能表述,因为人本身就生活在社会这个复杂的系统中。人的性格是双重甚至是多重的。"[20] 这种立体化的人物才是通透的、可描述的、具有说服力的。影片正是采用泛情化策略,将人物平凡化、立体化,才让人物形象更加真实可信,深入人心,打开了一条中国新主流大片走近观众、迎合观众欣赏品位的有效途径。

[20] 刘再复:《性格组合论》,安徽文艺出版社 1999 年版,第 63 页。

（二）战争片、动作片与黑帮片亚类型的有机融合

中国电影股份有限公司董事长喇培康在谈到《建军大业》拍摄缘起时曾说："《建党伟业》是 2011 年上映的。时隔 6 年，中国电影市场发生了很大的变化。我们不能沿用'建国''建党'的模式来拍'建军'。经过研讨，我们决定请一名香港地区导演来拍，因为香港地区导演有这方面的意识，商业意识也很强。"[21] 可见，影片邀请刘伟强来执掌导筒不是偶然，而香港电影人北上合拍的过程中，他们经过多年实践而形成的电影理念与电影美学，必然在其创作中得到贯彻和体现，所以《建军大业》在类型属性上呈现出战争片、动作片与黑帮片亚类型的有机融合的美学特色，影片既有着战争片的壮怀激烈，又有动作片精彩纷呈的视觉奇观，还有黑帮片的神秘血腥。

一是黑帮动作片影像风格。如从影片影像风格来看，刘伟强导演使《建军大业》带上了些许"港片味"。刘伟强导演过往执导的影片具有镜头运动性强、节奏感鲜明、画面剪辑速率快等显著特点，而这一特点在《建军大业》开篇就体现出来。如影片开始，在交代时代背景这一序幕部分，导演多采用平行叙事交叉剪辑的方式，一边是工人学生游行队伍勇敢前进，一边是国民党军队严阵以待，两组镜头快速剪辑，交替呈现，营造了一触即发的战争氛围，令人不禁为工人命运提心吊胆。随后"四一二"反革命屠杀开始，导演又将俯拍、仰拍、远景、特写等各种景别和不同取景角度的镜头交叉剪辑，工人学子中弹、人群四散奔逃、奔突的机关枪和躺在血泊中的尸体等镜头交替呈现，血流成河；扔在地上的横幅和游行标语、躺在血泊中抽搐的学生等景象快速切换，再现了一幅活生生的人间炼狱景象，将国民党的残忍和工人们任人宰割的悲苦命运入木三分地刻画了出来。与剪辑节奏较慢、镜头运动平稳、整部影片有端庄大气观感的《建国大业》《建党伟业》相比，《建军大业》的悬疑感、紧张感更强，影像风格具有明显的黑帮片的暗黑、悬疑、血腥气质。

二是多空间表意。同时，《建军大业》影像空间也带有鲜明的刘伟强特色。如"陈独秀领导讨论是否交出武装力量的会议"这场戏，室内激烈的讨论与门口站岗的林彪、粟裕之间的谈话交替进行，室内的紧张混乱与室外的松弛有序相互均衡，两个空间相互缓解，使观众有更好的观感。这样的多空间表意，在刘伟强导演以往的作品中非常常见，利用第二个空间来打破、调整、缓解第一个空间的表意节奏，这也是《建军大业》影像

[21] 丁舟洋：《专访 | 中影董事长喇培康：如果观众不喜欢主旋律电影，那是厨师没把菜做好》，2017 年 7 月 31 日，凤凰网（http://finance.ifeng.com/a/20170730/15559272_0.shtml）。

风格的一大特点。

正如黄建新所言:"因为刘伟强导演肯定比我们更擅长处理动作类型的影片,而且这部影片跟他以前的一些影片形态上比较接近,南昌起义的内部策反等内容跟《无间道》等影片有类似之处。'四一二'反革命政变就有黑帮参与。要做一部非常类型化的既有内容又有现代电影形态的影片,只有把它类型化了才会更好看。……刘伟强导演对这个类型驾轻就熟,可以拍得举重若轻,他能拍得充满情感,这就产生了电影艺术的魅力。"[22] 正是多种类型电影的融合,使《建军大业》在叙事、影像风格上都实现了对主流大片创作风格的突破,从重宏观到重故事,从端庄稳重到节奏鲜明、紧张刺激,这不能简单地称之为娱乐化的表现,而应该称之为正史大片在表意策略上的突破。影视作品对历史事件的创作并非是为了百分百还原历史的分毫,而是通过历史重述来构建观众心中正确的历史观、民族观和家国情怀。

(三)战争奇观化:动作、场面的设计与呈现

华谊兄弟研究院相关负责人何光在接受《南方日报》记者采访时曾说:"新主流大片的突出特征是,在保证思想性的基础上,不断提升电影的工业化水平,用明星主创、大制作、强特效、重整故事线等方法强化其商品属性。"[23]《建军大业》作为一部气势恢宏的战争大片,其核心无疑是战争场面、战争中的动作、战争中的人性。在战争段落的设计与呈现中,影片依托历史事件设计战争动作、刻画人性形象、呈现战争场面,展现了当下华语电影产业的工业水平和工匠精神。

资料显示,拍摄《建军大业》,导演刘伟强力求多视角、全方位呈现战争场面,费尽心思设置包括普通摄影机、摇臂、航拍在内的多达11个视角,甚至还独创出"炸弹视角",将小型摄影机藏在道具炸弹内,水陆空全面覆盖,让观众看到战争片呈现方式的无限可能,监制黄建新则连用"工作态度之严谨、技术之专业、功底之深厚"表达了他对导演和作品艺术成就的赞许。

《建军大业》中,刘伟强以多样化的视听语言、炮火连天的战争场面、工业化的制作水准呈现出峥嵘岁月中革命先人的英勇事迹。

[22] 谭政:《〈建军大业〉:新主流电影的类型叙事——刘伟强、黄建新访谈》,《电影艺术》2017年第6期。
[23] 刘长欣、修珠珠:《"新主流大片"崛起?——透视〈战狼2〉票房火爆背后的电影与舆情》,《南方日报》2017年8月9日第A11版。

图 5 《建军大业》战争场面海报

四、文化价值观与传播效果

在 2014 年 2 月 24 日的中央政治局第十三次集体学习中,习近平提出要"增强文化自信和价值观自信"。之后的两年间,习近平又对此有过多次论述:"增强文化自觉和文化自信,是坚定道路自信、理论自信、制度自信的题中应有之义。""中国有坚定的道路自信、理论自信、制度自信,其本质是建立在五千多年文明传承基础上的文化自信。"2016年 5 月和 6 月,习近平又连续两次对文化自信加以强调,指出:"我们要坚定中国特色社会主义道路自信、理论自信、制度自信,说到底是要坚持文化自信。"在庆祝中国共产党成立 95 周年大会的讲话上,习近平对文化自信特别加以阐释,指出:"文化自信,是更基础、更广泛、更深厚的自信。"其语境更为庄严,观点更为鲜明,态度更为坚决,传递出这既是文化理念又是指导思想。所谓文化自信是一个民族、一个国家以及一个政党对自身文化价值的充分肯定和积极践行,并对其文化的生命力持有的坚定信心。讲好中国故事,展现真实、立体、全面的中国情状,是新时代中国建设社会主义文化强国、树立良好国家形象、提升文化影响力的战略需求,也是全面建成小康社会、弘扬社会主义核心价值观、提升文化引领力的时代需要,更是彰显大国文化责任、捍卫国家文化安全、增强国际话语权、重构世界文化版图、提升文化引领力的国家使命。

作为艺术与文化产品的新中国军事电影,如果说在"十七年"时期还主要是官方意识形态起着主导作用,在改革开放以来近四十年的发展过程,则是主导意识形态、大众

文化心理与商业资本逻辑三种力量之间此消彼长、相互控制、抑制、冲突、博弈和平衡的过程，而其最新的发展阶段，恰是三者在当下特定历史时期的高度缝合状态，它们创造的奇迹与隐含的症候，都构成了这个狂飙突进的时代最为丰富的文化表征。正如学者所言："主题的包容性，是对电影品质的高要求，对传统主旋律电影、商业电影、艺术电影三种类型电影叙事的某种改造与重写，传播大众化构成了新主流大片的美学特征，尤其是叙事和价值观表达上的通俗化和国际化更成为其显著特色。"[24] 同样，《建军大业》所传递弘扬的文化价值观已经不局限于我们所说的商业精英和官方思想，它通向了一种普世的某种能被大家公认的价值观。

（一）青春、激情、热血、百折不挠的国家形象建构

国家故事是一种兼具普遍性与特殊性的国家形象塑造，国家故事的普遍性是指国家故事对于本国文化精神的集中代表性，体现为国家故事的对内概括度；而特殊性则是指一国之故事与众国之不同的特殊性，即国家故事的对外区分度。国家面貌乃是一国静态之形，国家气质乃是一国动态之状，那么，国家价值则是一国内在之魂，三者紧密相关、交相辉映，共同塑造"国家形象"，并形成中国故事塑造的国家形象三大外延——特色性国家形象、积极性国家形象与共享性国家形象。从《建国大业》到《建党伟业》再到《建军大业》，中国传统文化中传统家国情怀在"建国三部曲"中都得到了展现，家就是国、国就是家，家国一体，是中华民族古老的呈现方式。正如陈旭光教授所言："电影的功能之一是建构国家文化形象，如果说《建国大业》是稳健、豪迈、胜券在握而充满自信的成熟形象，《建军大业》呈现的则是年轻鲜活、有血有肉、热情奔放的，'少年强则国强''乱世出英雄''自古英雄出少年'式的新鲜阳光的国家形象。"[25]

影片以 1927 年第一次国内革命战争失败后，中国共产党挽救革命，于当年 8 月 1 日在江西南昌举行武装起义，从而创建中国共产党领导的人民军队的故事为题材，真实再现了峥嵘岁月中革命先人的英勇事迹，讴歌革命先辈们勇往直前、不屈不挠、为理想而奋斗、为新中国建设而献身的革命精神。中国革命先驱们舍生忘死、鞠躬尽瘁、视死如归的精神风貌就是国家面貌的生动呈现；他们上下求索、为民请命、拯救人民于水火之中，正是本国民族文化精神的集中展示，可谓"苟利国家生死以，岂因祸福趋避之"。

[24] 张卫、陈旭光等：《界定·流变·策略——关于新主流大片的研讨》，《当代电影》2017 年第 1 期。
[25] 陈旭光：《中国新主流电影大片：阐释与建构》，《艺术百家》2017 年第 5 期。

这既体现出了"国家故事的普遍性",同时又有着与众国之不同的特殊性,具有鲜明的区别度,从而建构了"爱国、民主、自由"为核心的价值观和国家形象。

"面孔展示"和"身体表演"是电影故事的直观表达,也是中国故事的感性显现。[26]"面孔展示"是指演员与角色的静态之状,肤色与服饰是面孔展示的核心要素;"身体表演"是指演员与角色的动态之状,性别与动作是确立身体表演风格的关键元素。影片中革命英雄的年龄设定均在风华正茂的二三十岁左右,他们青春洋溢的面孔、矫健挺拔的身姿、意气风发的精神气质和激情满怀的豪情壮志构建了积极向上、朝气蓬勃的国家形象。

(二)国共意识形态对抗的历史裂隙修补

2015年在中国纪念世界反法西斯战争胜利70周年阅兵式上,首度出现这样一幕场景:在红军、新四军、解放军等革命老兵穿过广场之后,一批国民党老兵出现在了阅兵现场,并与红军等老兵一道构成了中华民族新民主主义革命的历史景观。在阅兵式上,这群国民党老兵不再承载着阶级对抗色彩,而被编织进"中国军人"的统一称谓中,接受着来自执政党与人民的检阅。"如果说阅兵仪典上的天安门代表着官方权威奠基的跨时代界碑的话,那么这座界碑已不再像50—70年代只承担着单一的纪念功能,而是国共两党彼此分裂又对话融合的文化界碑。"[27]

与50—70年代国共两党隔海对峙的历史裂缝相比,后冷战时代以美国为首的全球性资本霸权的建立所导致的两岸文化意识的疏离才是当今中国亟待解决的关键命题。而《建军大业》在文化表达上除了借"鲜肉美学"终结了左翼叙事的困境,以青春成长的挫败经验替述党内阶级斗争外,还对另一重历史裂隙——国共意识形态的对抗进行了修补。

《建军大业》开篇,周恩来进入国民革命军第二十六军第二师师部,却遭遇斯励的绑架,危在旦夕。周恩来拿出空枪盒以"兄弟情""师徒情"进行感化,最终化险为夷。与以往国民党的负面形象不同,片中的将领不但深明大义释放了周恩来,反而诚挚道歉,这种穿越50—70年代阶层斗争的人文化处理恰恰是后冷战时期两党努力弥合意识隔阂、寻求文化认同感的显影。

片中,南昌起义胜利后,贺龙向死去的国民党军官陈峰脱帽致敬,这代表两种曾经势同水火、矛盾不可调和的意识形态的重述与融合,新主流大片中所表达的主流意识形

[26] 杨乘虎、高云:《何谓中国故事:电影与国家形象建构的观念辨析》,《民族艺术研究》2018年第1期。

[27] 李小飞:《〈建军大业〉:左翼困境的突围与新主流电影》,2017年8月5日,深焦(https://www.douban.com/note/631942147/?type=rec)。

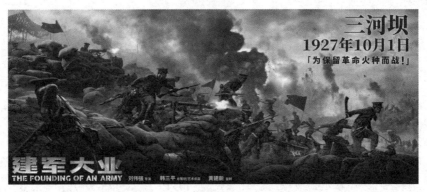

图 6 《建军大业》三河坝战役剧照

态在贺龙的致敬礼中也与一度在共和国历史中隐形的国民党军队及其被长期遮蔽的意识形态达成了和解。贺龙敬礼代表了新主流大片一种寻求意识共识的文化姿态——以"致敬"为重要修辞的叙述策略,让曾经在战争中被遗忘或遭受屈辱的国共两方军人共同获得历史的命名与体制的追认。由此可以看出脱帽致敬的悼念已然成为当下新主流大片重新询唤英雄、消泯国共意识形态尖锐对抗的策略。

又如三河坝战役结束后,国民党守将钱大钧望着漫山遍野的尸体,说道:"黄埔的要厚葬。"与贺龙的脱帽致敬一样,在这里国共双方都找到了各自盖棺的意识平衡点,黄埔军校构成了中华民族血肉同胞紧密相连的"家族系统",而国共内战也被演绎成了"黄埔内乱"。正如《集结号》海报宣传语"每一个牺牲都是永垂不朽的",不再以意识形态来界定英雄死亡的意义,而是通过更高的人道主义精神来统摄价值的同一性,国共两党牺牲的士兵都在"牺牲"中获得了平等的追认与悼念,新主流大片叙事的视角也不再局限于共产党一方,在国民党内部也获得了重述的权利。

正如麦家在创作《暗算》时指出的:"我不知道什么样的理想和信念是对的,但我相信人必须要有理想和信仰。"[28] 在《建军大业》中,与其说两方牺牲的军人是为了各自信仰而战,不如说都是因为家庭内乱而导致的一场偶然与误会并存的错误战役,这种去信仰化的政治处理恰恰为新主流大片对于两岸共识的凝聚提供了广阔的实践空间。而这种国共意识形态对抗的历史裂隙修补与融合姿态实则与当下两岸经贸合作的加强、"台独"反动势力肆意破坏"一个中国"的台海局势有着紧密的耦合。

[28]　邵岭:《信仰,飘扬还是缥缈——近期谍战题材影视作品透析》,《文汇报》2010 年 5 月 6 日第 7 版。

五、《建军大业》的商业化探索——产业和市场运作模式与经验总结

在艺恩网开展的 2017 年中国电影观众满意度调查中,《建军大业》以 88.7 分的成绩位列 "2015—2017 年单片满意度 TOP20"(见图 7),并屈居亚军,仅次于《战狼 2》。与历史调查的同类题材影片相比,其满意度得分超过了 2017 年暑期档的《明月几时有》(83.6 分)和 2016 年国庆档的《湄公河行动》(84.5 分)。与同系列两部影片相比,影片上映首日票房已超 3700 万元,而《建国大业》《建党伟业》上映首日票房分别为 1400 万元、2000 万元。最终,影片票房达 40319 万元,高于《建国大业》的 39328 万元,略逊色于《建党伟业》的 41011 万元。这组数据让我们看到影片正在树立同类题材影片的新标杆,也为新主流大片的市场化表达提供了新的探索范本。

排序	影片名称	满意度	排序	影片名称	满意度
1	《战狼 2》	89.2	11	《羞羞的铁拳》	84.3
2	《建军大业》	88.7	12	《功夫熊猫 3》	84.2
3	《老炮儿》	86.4	13	《绣春刀 2:修罗战场》	84.0
4	《我是马布里》	86.2	14	《大护法》	84.0
5	《闪光少女》	86.1	15	《西游记之大圣归来》	83.9
6	《美人鱼》	84.7	16	《十万个冷笑话 2》	83.8
7	《破·局》	84.5	17	《芳华》	83.6
8	《湄公河行动》	84.5	18	《滚蛋吧!肿瘤君》	83.6
9	《寻龙诀》	84.5	19	《杀破狼·贪狼》	83.3
10	《缝纫机乐队》	84.3	20	《铁道飞虎》	83.3

图 7 2015—2017 年单片满意度 TOP20[29]

近年来,随着大众娱乐需求的日益增长,观众高涨的消费热情极大带动了电影行业

[29] 郝杰梅:《2017 年电影观众满意度增长明显 国产电影质量提升获认可》,《中国电影报》2018 年 1 月 10 日第 1 版。

的繁荣,华语电影在题材、质量和数量上都有了一定程度的提升。何光说:"在这样的大环境下,如果主旋律电影能够迎合观众心理,用精彩的故事、精致的视效和市场化的营销手段,来对电影进行推销,更易实现寓教于乐、润物细无声的效果。"[30]

(一)演员阵容的明星化策略——大力发展粉丝经济

粉丝经济是架构在粉丝和被关注者关系之上的经营性创收行为,是一种通过提升用户黏性并以口碑营销形式获取经济利益与社会效益的商业运作模式。移动互联网时代谁掌握了粉丝,谁就找到了致富的金矿。商家借助一定的平台,通过某个兴趣点聚集朋友圈、粉丝圈,给粉丝用户提供多样化、个性化的商品和服务,最终转化成消费,实现盈利,正可谓得粉丝者得天下。《建军大业》为了在竞争激烈的暑期档取得高票房,一方面在海报中不惜用"中国版的漫威"这样的字眼来招徕年轻人;另一方面就是大批量使用明星及"小鲜肉"。实际上,"建国三部曲"的前两部《建国大业》《建党伟业》都是套用同一个方程式。2009年上映的《建国大业》使用总计187位明星参演,平均每43秒就有一个大流量的明星闪过,而且制作成本仅3000万元。2011年《建党伟业》使用108位明星,从而正式派生出"数星星"的全新观影模式。《建军大业》的明星数量虽然无法与前两部作品相提并论,但一众"小鲜肉"还是为其制造了足够的话题量和高关注度。黄建新曾说:"拍《建国大业》的时候我们想到一个词,叫'关注度经济'。但长期以来,人们对主旋律电影都有一种偏见,怎样才能打破这种偏见,引起大家对《建国大业》的关注呢?我们就找了很多明星来演。"[31] 可见用大批"小鲜肉"出演影片各个角色是影片主创一种自发自觉的有意识的追求。

艺恩电影营销智库对《建军大业》微博的分析统计显示,关于主演的提及率高达3.43%,远甚于剧情、导演、画面、音效等其他选项,可见影片主演阵容确实为影片制造了足够的话题量和高曝光度,体现出粉丝经济的威力。

眼下,中国电影产业已经进入高速增长期,其中年轻人作为主流观影群体起到了主导作用,他们的消费习惯和消费导向决定了市场未来的发展方向。据猫眼专业票房APP统计显示,《建军大业》受众年龄占比中,二三十岁年龄段观众多达58.1%,20岁以下观众比例为8.8%(见图8),年轻观众成为该片绝对主流观影群体。在粉丝经济的

[30] 刘长欣、修珠珠:《"新主流大片"崛起?——透视〈战狼2〉票房火爆背后的电影与舆情》,《南方日报》2017年8月9日第A11版。

[31] 刘阳:《军旅作品:向伟大时代深情致敬》,《人民日报》2017年7月27日第17版。

时代,《建军大业》利用"小鲜肉"们强大的明星效应和票房号召力,借助强有力的宣传,提高了作品的关注度,让人们有兴趣走进影院一探究竟,从而实现了高质量的营销。《粉丝力量大》作者张蔷对粉丝经济的定义为:"粉丝经济以情绪资本为核心,以粉丝社区为营销手段增值情绪资本。粉丝经济以消费者为主角,由消费者主导营销手段,从消费者的情感出发,企业借力使力,达到为品牌与偶像增值情绪资本的目的。"《建军大业》通过演员的明星效应、"娱乐化"标签带来了大批拥趸,粉丝经济的必然性为电影的商业回报带来可观利润,同时也为电影人物形象的传播提供了足够的空间与能量。

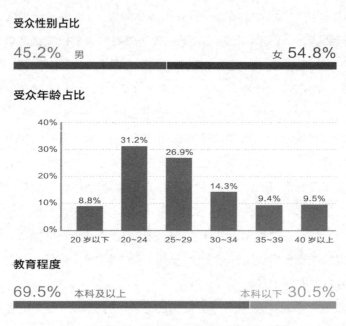

图8 《建军大业》受众性别、年龄、教育程度占比 [32]

(二)整合营销

就市场营销之于电影产业运作而言,整合营销是当下中国电影市场营销中最行之有效的营销策略。

整合营销(Integrated Marketing)是一种对各种营销工具和手段的系统化结合,根据环境进行即时性的动态修正,以使交换双方在交互中实现价值增值的营销理念与方法。

[32] 数据引自猫眼专业票房 APP。

"把品牌等与企业的所有接触点作为信息传达渠道，以直接影响消费者的购买行为为目标，是从消费者出发，运用所有手段进行有力的传播的过程。"整合就是把各个独立的营销综合成一个整体，以产生协同效应。这些独立的营销工作包括广告、直接营销、销售促进、人员推销、包装、事件、赞助和客户服务等。这种营销模式，倡导真正的"以消费者为中心"。而电影整合营销就是要把制、发、放及相关产业领域整合起来，以电影作品为中心，建立起多支点的盈利模式和资本回收渠道。通过电影出品人和观众之间的双向、互动的信息交流沟通，最大化地发挥整合营销服务于市场营销的功能效应。

《建军大业》在发行营销上同样采用了整合营销传播策略，这具体表现在如下两个方面：

1. 地网发行与互联网发行的相互补充与协调

狮鼠影业发行总监史鹏曾说："互联网与数据能制定策略，但是策略之后，如何去下面执行，找谁执行，是地网团队的优势。互联网和地推是可以相互交融的东西。"[33]

《建军大业》在发行营销中，除了采用传统的路演、试映、点映、明星见面会等传统的地网发行手段外，还大力借助互联网，将地网发行与互联网发行相互补充与协调，营销实现网络化。一方面借助淘票票、猫眼、娱票儿、微票儿、美团等多家互联网票务平台保证影票销售渠道多样通畅；另一方面又借助微博、微信公众号、各大互联网站以及腾讯视频、爱奇艺、优酷视频等视频门户网站铺天盖地发布各类新闻、视频、剧照海报等，实现宣传的全媒体化，保证了影片的曝光度和话题量。地网发行结合网络的优势，将两者的效用最大化。

从线上发行的角度来看，上座率是对后续排片影响极大的一个指标，故现阶段许多发行方为了提高影片的上座率，都会在各城市的影城、商场做推广活动来吸引观众，而选择最合适的场地和活动模式，恰好是地面驻地团队的优势所在。而互联网的覆盖面广、传播速度快、即时更新、影响大等优势又使其在电影宣发上拥有无可比拟的优势，《建军大业》地网发行与互联网发行相互补充与协调，从而做到发行的无缝衔接与渗透。

2. 全媒体深度整合营销

《建军大业》宣发团队在营销影片时，同样根据用户的不同需求分类，选择性运用报纸、杂志、广播、电视、音像、电影、出版、网络、移动在内的各类传播渠道，以文

[33]《电影发行未来的核心竞争力是什么》，2017年11月20日，壹娱观察（http://www.chinafilm.com/hygc/2992.jhtml）。

字、图片、声音、视频、触碰等多元化的形式进行深度互动融合，涵盖视、听、光、形象、触觉等人们接受资讯的全部感官，打造多渠道、多层次、多元化、多维度、全方位的立体营销网络，实现了对影片全媒体深度整合营销。

如在该片7月27日公映之前，影片便在腾讯视频等六大视频门户网站有步骤地推出了各类"预告片""制作特辑"15支，播放总量高达8742万，评论总数39万，利用微博等新媒体不断热炒各种话题，其微博话题讨论量也高达12亿（见图9）。

营销事件 ⑦

● 微博热门话题

排名	话题名称	阅读量	转发数	评论数
TOP1	#张艺兴建军…	403.7万	4478	3.6亿
TOP2	#电影建军大业#	347.2万	5660	7.3亿
TOP3	#建军大业马…	305.7万	3468	2.4亿

图9 《建军大业》微博话题

此外，他们在头条、一点资讯、网易、腾讯娱乐、新浪等各大门户网站发布网络新闻千余条，在幕味、深焦、桃桃淘电影等微信公众号发表影评或评价类文章12篇。除此之外，在《长江日报》《南方都市报》《城市快报》《北京青年报》《汕头都市报》等各大纸媒发布平面新闻若干，发布的新闻图片、预告海报、其他海报、工作照、粉丝图片、正式海报数量更是不胜枚举。宣传阵地全覆盖，宣传手段多类型，宣传物料多样化，真正实现了多渠道、多层次、多元化、多维度、全方位的全媒体整合营销。

（三）明星营销

明星营销作为电影营销的重要策略之一，在推广电影产品以及提升影片品牌价值等方面起着非常重要的作用。明星营销最早起源于20世纪30年代好莱坞黄金时期的明星制，它利用人们对明星的崇拜心理进行营销活动，其重点就在于利用明星的号召力和影响力来增加大众的关注度，从而达到电影营销的目的。

在《建军大业》五花八门的预告片和制作特辑中，明星主题的制作特辑占据了很大

比重,如群星贺新春特辑、刘德华梁朝伟刘嘉玲力挺特辑、周杰伦支持电影、冯德伦舒淇谢霆锋力荐电影等,明星大腕不遗余力地站台造势,通过其独特的个人魅力和影响力导致目标群体产生模仿、从众行为,利用自身的影响力、美誉度和影迷对其的好感度、信任度为影片大张旗鼓地宣传,影响了目标群体对产品和品牌的选择,极大提升了电影的认知度,准确反映了影片及中影品牌的市场定位,扩大了影响力,其宣传效果可谓事半功倍。

(四)渠道价格、票房返利等发行激励策略:多种合力,推拉联动

院线作为一个独立的经济实体,固然可以依靠合作关系争取多排场次,但更重要的是影片和场次之间建立良性互动关系,否则排映多观众少,在经济利益的压力下也会取消场次。对于同类型多部影片在同一档期的竞争,增加票房返利的激励方法成为增加院线排片的最有效手段,部分发行商甚至靠买断场次给院线信心。《建军大业》自7月27日下午2时上映以来,以将近30%的超高排片让同为主旋律影片且票房表现更加亮眼的《战狼2》也礼让三分。这背后,自然少不了中影作为主操盘方的大力推动。此次中影对《建军大业》的排片建议为首周末排片不低于45%且保持排片的稳定性。而7月27日到30日,只要连续四天排片保持在40%以上且为当天影院上映影片中票房第一的影城,就可以额外分得6%的票房收益。这样一个票房返利的发行激励策略,确实极大保证了影片排片,为影片赢取首周末高票房奠定了基础。

此外,作为明星路演的一种补充,中影的高管们赶赴各大"票仓城市"专门与放映方们交流,寻求最大限度的排片支持,并明确表示"制定了令人满意的奖励措施"。如中影集团的董事长喇培康身先士卒,8月1日亲赴成都参加路演,一个人对院线、影院经理做了一场映后宣讲。

另外,7月22日凌晨2时59分,在《建军大业》公映前夕,国家新闻出版广电总局副局长张宏森在朋友圈发文,为不日上映的电影《建军大业》壮行。在文章中,张宏森深情回忆了影片创作的缘起、主创阵容的确立、影片叙事策略的调整、筚路蓝缕的创作过程和精益求精的后期制作,也谈到个人对主旋律电影和"小鲜肉"的认知,最后发出号召和倡议,倡议观众要尊重影片:"尊重多么重要!尊重馒头,尊重粮食,尊重四季轮回,尊重漫长时光托举着的心血和劳动。您的尊重是一种风度和礼仪,电影也会尊

重您，信任您，以无愧于心的呈现面对您！"[34] 这应该是张宏森首次为一部影片如此大张旗鼓地站台，而这样的一篇微信文章，不仅仅是对此前叶大鹰微博事件的回应，同时也极大引发了公众对于影片的关注，客观上起到了对影片的宣传作用，而对作品质量的高度认可和肯定，则极大提升了作品的美誉度。

（五）31家公司联手出品制作，利益同享，风险共担

《建军大业》是由中国电影集团公司、博纳影业集团股份有限公司、南昌广播电视台、中国人民解放军八一电影制片厂、上海三次元影业、寰亚等31家公司制作，由英皇影业有限公司、华文映像影视传媒有限公司、上海腾讯企鹅影视文化传播有限公司等三十余家公司联合出品的。据喇培康介绍："中影是该片最大股东，因为太多公司想参与这部影片，现在有近40家投资方，这些投资方绝大多数的投资份额都是0.5%，0.6%我都不给。"[35] 31家公司联手出品制作，极大减轻了每家制作出品公司的投资压力，且降低了市场风险。作为利益共同体，31家公司自然会在影片的宣传、发行、营销上不遗余力，这就极大拓宽了影片的发行渠道，为影片的票房回收奠定了坚实的基础。

大力发展粉丝经济、全面的整合营销、票房返利等激励措施，一定程度上保证了影片商业上的成功，从而为以后同类题材电影营销提供了可资借鉴的经验。

六、《建军大业》的意义启示与价值定位

习近平总书记在2014年召开的文艺座谈会上指出："要运用历史的、人民的、艺术的、美学的观点评判和鉴赏作品，在艺术质量和水平上敢于实事求是，对各种不良文艺作品、现象、思潮敢于表明态度，在大是大非问题上敢于表明立场，倡导说真话、讲道理，营造开展文艺批评的良好氛围。"《建军大业》在剧作、美学、文化建构、产业和市场运作模式等方面的特点以及所取得的成就是显而易见的，但其存在的问题与不足也是

[34] 张宏森：《〈建军大业〉张宏森寄语：消灭陈词滥调、拖泥带水、多余的"政治正确"，为主旋律正名》，2017年7月22日，影视独舌（https://mp.weixin.qq.com/s?__biz=MjM5NzA5MzA3NQ%3D%3D&idx=2&mid=2652728908&sn=acfbd44a78bd3977064c8b8a516818d5）。

[35] 丁舟洋：《专访｜中影董事长喇培康：如果观众不喜欢主旋律电影，那是厨师没把菜做好》，2017年7月31日，凤凰网（http://finance.ifeng.com/a/20170730/15559272_0.shtml）。

无须讳言的。《建军大业》因为拥有"建国三部曲"的 IP 价值,加之集合了几乎所有的当红偶像演员出演,再加上刘伟强所注入的商业电影基因,诸种原因都让其被市场寄予厚望,再加上选择 7 月 27 日上映,与建军 90 周年叠加,这一档期也非常有利,真可谓是占据了天时地利人和,所有的市场预测指标都非常乐观。所以出品方博纳影业董事长于冬曾放言影片要拿下 10 亿元票房,影片总策划及艺术总监韩三平更是声称冲击 16 亿元票房目标,但影片最终却铩羽而归,票房仅为 4.1 亿元,分账票房 3.8 亿元,不仅远远无法和同档期上映的同类型电影《战狼 2》56.83 亿元的票房相提并论,与此前的心理预期票房目标也是相去甚远。论及《建军大业》票房失利的原因,剧作和艺术上的先天不足加之市场环境的变迁是主因,不重视营销、缺乏明确的营销策略和得力的营销手段更是为票房失利埋下了伏笔。

(一)剧作与艺术上的不足

1. 题材、主题先天不足,缺乏新鲜度和吸引力

如前文图 3 所示,2017 年暑期档中国电影观众满意度调查统计数据显示,《建军大业》在观赏性细分维度的观众评分中,普通观众对故事新鲜感的满意得分为 83.6 分,在各项指标中分值最低;而专业观众对影片"创意新颖度"的评分为 75.3 分,在各项指标中垫底。

无独有偶,在艺恩电影营销智库对《建军大业》微博分析中,"剧情"一项的好评率仅为 51.34%,远落后于"导演""主演""音效""画面"等其他四项指标(见图 10)。

这两项结果充分体现出《建军大业》在题材、主题上先天不足,致使观众"新鲜感"的缺失和对剧情的满意度较低。与《建军大业》相同题材的电影,此前在中国大银幕上已多次出现,并不鲜见,如八一电影制片厂出品的《八月一日》(宋业明、董亚春导演,2007 年),汤晓丹执导的影片《南昌起义》(1981 年)等,而且这样的故事对中国观众来说几乎是家喻户晓、耳熟能详,缺乏"陌生化"和新鲜感。

类型电影固然以作品的共性品格——意义、模式、套路、惯例等吸引相对固定的观赏群体,但这并不妨碍艺术家在深入了解观众欣赏心理的基础上,定位、丰富、发展自己的个性进而创作出有独特性的作品。尽管刘伟强导演在影片题材上做了大量改动,甚至虚构,增强了作品的情节张力、戏剧性,将动作奇观化,但影片题材整体上与历史是非常吻合的。俄国形式主义理论家什克洛夫斯基曾说:"艺术之所以存在,就是为使人恢复对生活的感觉,就是使人感受事物,是石头显出石头的质感。艺术的目的是要人感

觉到事物，而不是仅仅知道事物。艺术的技巧就是使对象陌生，使形式变得困难，增加感觉的难度和时间长度，因为感觉过程本身就是审美目的，必须设法延长。艺术是体验对象的艺术构成的一种方式，而对象本身并不重要。"[36] 文艺的美感特征首先是惊奇陌生的新鲜感，而《建军大业》在题材的新鲜感上可谓先天不足。

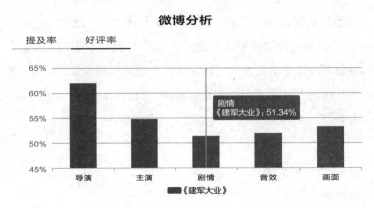

图10 《建军大业》好评率各项指标微博分析[37]

与此同时，主旋律电影留给观众叙事刻板、直奔主题、说教意味浓厚、情节假大空、人物塑造高大全等既定印象也极大影响了影片的上座率和票房。黄建新曾直言不讳地说："过去我们拍主旋律题材，都有一个套路、一种惯性思维，那样拍不出好电影。"[38] 国家新闻出版广电总局副局长张宏森在回忆《建军大业》创作过程时曾说："再剪吧，消灭一切陈词滥调和拖泥带水，包括那些多余的'政治正确'。理由是，艺术的完美呈现才是电影的政治正确，一个不够精致、不尊重艺术的政治正确，对于电影来说才是最最不正确的，要给'主旋律'电影正名，正到这样的修辞评价：主旋律在交响中可以是快板，可以是慢板，当然也可以是狂板。"[39] 虽然影片剪掉了陈词滥调和政治正确，但歌颂革命先驱舍生忘死、英勇无畏、视死如归等叙事母题却很难与当下年轻的观影群体产生共鸣，也很难激发观众的观影欲望和消费冲动。所以，题材和主题的先天不足极大制约和影响

[36] [俄] 什克洛夫斯基：《作为手法的艺术》，选自《散文理论》，百花洲文艺出版社1994年版，第78页。
[37] 艺恩电影营销智库（http://efmt.entgroup.cn/Home/Detail?movieIds=7144）。
[38] 刘阳：《军旅作品：向伟大时代深情致敬》，《人民日报》2017年7月27日第17版。
[39] 张宏森：《〈建军大业〉张宏森寄语：消灭陈词滥调、拖泥带水、多余的"政治正确"，为主旋律正名》，2017年7月22日，影视独舌（https://mp.weixin.qq.com/s?_biz=MjM5NzA5MzA3NQ%3D%3D&idx=2&mid=2652728908&sn=acfbd44a78bd3977064c8b8a516818d5）。

了影片的票房。

2. 情节有违历史真实，让人难以信服

克罗齐说："一切历史归根到底都是当代史。"[40] 这是其历史哲学中最为著名的命题，拿历史说事不过是以历史作为一个谈价的筹码。但历史又绝非是随意打扮的小姑娘，对于艺术创作来说，真实是艺术的生命，是观众建立对影片欣赏、认可的前提。与此同时，电影创作应该是真实性和假定性的辩证统一，它允许对历史素材进行集中加工夸张变形甚至虚构，但假定性不等于虚假和严重违背历史事实的胡编乱造，而《建军大业》由于整部电影中移花接木、无中生有、严重不符合历史事实的情节比比皆是，导致作品情节很难让人信服。

网上曾盛传一篇名为《〈建军大业〉作为一部历史正剧，却出现这些常识性的历史硬伤》[41] 的文章，作者通过翔实的数据、考究的分析，指出了影片在细节、台词、道具、情节等方面的问题，历数了《建军大业》的17处舛误。如电影开头周恩来被扣押的情节与历史真相相比做了非常戏剧化的处理；陈独秀在中共五大提出交枪这一细节也与历史有出入，而陈独秀在中共五大上大吼毛泽东更是一次极具电影化的"想象"；林彪和粟裕五大期间在门口站岗更是与历史相抵牾；秋收起义整个过程中人物、事件和时间更是错误百出。如此种种，不逐一列举。作为一部历史正剧，首先是看剧情与历史的契合度，理应用艺术手段尽可能来再现真实的历史，但是《建军大业》里的历史硬伤以及对历史的不负责任的改编或想当然的虚构，自然让很多观众难以认可接受，继而产生强烈的抵触心理。

3. 过度追求娱乐化导致历史书写的整体弱化

追求娱乐化、商业化是《建军大业》一众主创们的自觉意识，所以启用擅长拍动作片、枪战片的香港导演刘伟强担任导演，大量青年人气偶像参演、追求动作战争场面的奇观化等种种手法，都是为了让《建军大业》这道主旋律大菜更可口。但影片叙事格局过于庞大，导致内容顾此失彼、浮光掠影，同时过度追求娱乐化也导致历史书写的整体弱化。

在意识形态电影理论持有者看来，电影作为一种表达手段，属于意识形态上层建筑，无论就电影的生产机制、电影表现的内容和形式，以至电影的基本装置而言，都具有意识形态的性质。电影既受制于国家意识形态机器，也再生产这种意识形态。所有影

[40] [意] 克罗齐：《历史学的理论与实际》，田时纲译，商务印书馆1982年版，第12页。

[41] 王剑《〈建军大业〉作为一部历史正剧,却出现这些常识性的历史硬伤》,2017年8月11日,历史大学堂(http://www.yidianzixun.com/n/0H2bQpOz)。

片都具有自己的隐含属性,即意识形态的表达。而娱乐化、商业化、工业化的进入与碰撞,必将对影片意识形态的准确表达带来极大的挑战与考验。细究《建军大业》,影片中对意识形态的探讨在一定程度上因为对娱乐化的强调而被削弱了。无论是蒋介石进行"四一二"反革命政变背后的缘由,还是中共内部的左右路线之争,都被有意识地弱化了。此种弱化可以让普通观众更容易进入娱乐化的情节与人物,更为直观地感受到影片传递的信息,但与此同时"建军"这一历史书写被整体弱化了。

首先,影片并未充分讲清"建军"行为的背后因由,也未对故事发生的时代进行准确的描写与呈现。诚然,建军的直接原因在于中国共产党在反革命的屠刀面前急需武装自己(此点在电影中有所表达),但是深层根源却是山河破碎、民不聊生,一群力图改变世界的年轻人怀揣"我以我血荐轩辕"的牺牲精神去完成自己崇高的理想——建立一个没有剥削、没有压迫的新社会。但影片对这一深层次原因并未很好地加以表现,致使"建军"变成了肤浅的以暴力对抗暴力。

其次,《建军大业》没有充分体现新式人民军队与以往军队的区别,致使军队灵魂无法实现升华。如人民解放军的前身中国工农革命军,正是在旧有军队的基础上建立了公平、民主的军队风气,建立了党指挥枪的领导制度,才完成了真正意义上的"建军",建立了代表人民的工农武装。而这支武装呈现出来的种种朝气蓬勃,正是他们所要创造或是捍卫的新世界的缩影。因此,将秋收起义和三湾改编作为影片的副线而不着重呈现,无法全面展现新式人民军队与旧式军队的差别,"建军"也只是在军队形式上完成了转变,而得不到军队灵魂的真正升华。[42]

最后,影片在人物塑造上未能书写出时代赋予他们的理想精神,致使人物精神内核缺失。南昌起义的领导者与参与者,大多家境优渥,几乎没有人出身于社会底层,但他们不以个人幸福得失作为人生追求,反而以拯救天下苍生于水深火热之中为己任,其所作所为呈现着耀眼的理想主义精神和献身主义的高贵品质。但影片由于人物众多,背景错综复杂,事件线索枝蔓丛生,所以每一个人物的前史、革命起义的行为动机等均未得到表现,"精神内核的缺失会失去这个人物群体最为值得称道的品质,也让'建军'这件事情在某种程度上缺失了理想主义的气质,而人物的英勇无惧、不畏牺牲的深层次原因也就无法呈现"[43]。

[42] 陈亮:《历史书写与娱乐化的碰撞》,《电影艺术》2017年第6期。
[43] 同上。

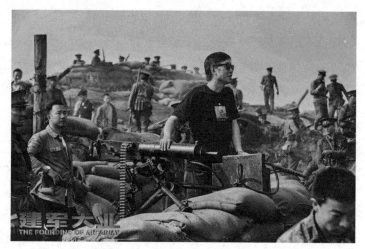

图 11 《建军大业》导演刘伟强现场工作照

这三个问题,构成了《建军大业》在意识形态表达层面上的软肋。导演并未处理好娱乐化与历史书写的平衡,致使历史表达模糊,且造成了观众对历史的盲目与误读。

4.影像风格基调的偏差

影片请一直擅长拍《古惑仔》《无间道》等黑帮题材的香港导演刘伟强来执掌导筒以增强影片的观赏性、商业性与娱乐化,这本无可厚非。但其实请刘伟强担任影片导演这一举措连中影董事长、影片出品人喇培康也顾虑重重:"请刘伟强来当导演,我们曾经也不是很踏实,他毕竟是香港地区导演,不像我们从小学党史、军史,深刻了解那段历史,他连建军是怎么回事都不知道。请这样的导演来拍《建军大业》,是不是太不负责任了?好在有韩三平和黄建新,三人形成主创班子,有他俩把关,我们也没有担忧了。"[44] 但事实证明,他的担忧并非杞人忧天,而韩三平、黄建新的保驾护航也不过是自欺欺人式的自我安慰。

"2017年是建军90周年,中影作为一家国有企业,除了拍商业大片和中低成本影片,我们还承担着配合党和国家重点工作、重点影片拍摄的重任。""建国三部曲之《建军大业》是不是要拍,这是我们中影不可推卸的政治责任和社会责任。""我们这个片子,价

[44] 丁舟洋:《专访 | 中影董事长喇培康:如果观众不喜欢主旋律电影,那是厨师没把菜做好》,2017年7月31日,凤凰网(http://finance.ifeng.com/a/20170730/15559272_0.shtml)。

值观就是爱国主义和革命英雄主义,这没什么好回避的,《建军大业》不是爆米花电影。"[45] 喇培康在接受采访时提到的中影企业所肩负的特殊使命、《建军大业》先天的政治性和强烈的思想性,都使这样一次创作应该是"戴着镣铐跳舞"。但刘伟强在拍摄影片时,显然过于执着于影片的观赏性、商业性、娱乐性而忽略了影片题材的特殊性和强烈的思想性。他对党史、军史等历史知识的欠缺使其作品的历史知识舛误不断;他对自己熟稔的黑帮片风格的迷恋使《建军大业》在影像风格、艺术基调乃至配乐上都出现了很大偏差,没能摆脱自己电影中的江湖气,硬是把辉煌壮丽的建军大业,拍成了一部荡气回肠的黑帮火并故事。

无论是蒋介石制造的"四一二"反革命政变,还是共产党发动的武装起义,这背后牵扯的是整个国家和民族的命运,是革命党人爱国主义、英雄主义精神支撑着人物的行为动机,这与江湖争斗、黑帮茬架有着本质区别,更非为朋友两肋插刀的江湖义气。而电影中年轻的粟裕、林彪脸上满是即将"干大事"的激动,南昌起义炮轰城楼时叶挺浑身帮派头目的气质与举止,以及贺龙举枪威胁张国焘的荒唐举动,都让影片充斥着浓郁的黑帮江湖气息,这大大破坏了影片应有的史诗气质,且降低了英雄人物的格局与气度,因为帮与派之间的格局,根本无法囊括充满理想主义的救国运动。影片这样的叙事走向、风格设定自然令很多观众不买账。

5."小鲜肉"演技浮夸、人物塑造流于浮表导致观众必然性的错位与失望

《建军大业》全盘倾向于娱乐化书写,目的异常明确,就是为了吸引年轻的、对此类题材缺乏关注的电影观众走进电影院。用娱乐化标签浓厚的"流量明星"辅以娱乐化标准下的故事结构、情节铺排和人物设计,目的是让那些习惯"娱乐化"的观众更好地了解历史,用先辈们的热情与理想感染并引领这个时代的青年,并获得口碑与票房的双赢,这个初衷无可厚非。但是,问题在于被选择的演员的娱乐化标签在观众心中早已根深蒂固,观众观影时不自觉地就会将角色与演员剥离,从而用演员的娱乐化身份去衡量电影中对角色的呈现,这种评判结果导致了必然性的错位与失望,加之"小鲜肉"演技浮夸致使人物塑造流于浮表,更加重了观众的批评与不满。

影片133分钟的片长,有名有姓的人物至少40个,让每一个人物的性格得到充分展示显然是不太可能的,所以影片中的人物,除去有较长贯穿戏份的周恩来、毛泽东和

[45] 丁舟洋:《专访 | 中影董事长喇培康:如果观众不喜欢主旋律电影,那是厨师没把菜做好》,2017年7月31日,凤凰网(http://finance.ifeng.com/a/20170730/15559272_0.shtml)。

朱德之外，其余人物都采用了突出性格某一侧面的扁平化处理。这一手法本无可指摘，但扁平化的人物塑造方式与演员的娱乐化标签相结合后，带来的效果却是各有差异、迥然不同。争议最大遭受诟病最多的当属欧豪饰演的叶挺。影片中的叶挺将"狂傲"这个性格特点发挥到了极致，但是由于军人气质的欠缺与欧豪身上过于浓重的娱乐化标签，加之人物表演"过火""夸张""做作"，让这个人物与真实的历史形象差距较远。前有被批女里女气，后有网友跟评"哪是女里女气，根本就是流里流气"。虽然导演和他都想塑造一个年轻气盛、桀骜不驯的叶挺，无奈表演方式稚嫩业余，力不从心又用力过猛，致使人物塑造较为失败。而"百花影帝"李易峰表演的程式化和表面化更是让人看到他演技的欠缺。在出场不多的戏份里，李易峰饰演的何长工一直握着拳头，时不时地忽然来上一句："我们一定可以的！"人物苍白、假大空到极点。比欧豪的稚嫩和用力更可怕的是李易峰表情的僵硬，比演自己更可怕的是皮笑肉不笑的官方笑容。有人甚至用"肤浅其精神，娘化其体魄"形容"小鲜肉"们的表演。[46]

朱亚文虽不是"小鲜肉"，亦算中生代实力派演员了，但对周恩来的塑造同样流于表面，人物表情从始至终只有一个：皱眉，微微皱眉，普通皱眉，用力皱眉；只有轻重之差，毫无走心之感。"伟光正"到个人魅力完全缺失，更难与观众产生共情。

而其他人物，如一闪而过的鹿晗、跑来跑去随时玩失踪又突然出现的马天宇以及饰演邓小平的董子健，都因为在影片中纯属"龙套"角色，性格更是模糊。

一部影片，剧情的推动与发展需要演员走心、精准的演绎。"全明星阵容"的国产电影，限于电影的时长，又要顾及每个明星的出场时间，面面俱到，往往就导致那么多明星成了走过场。这不但使明星们饰演的角色显得单薄，更让他们难以融入角色当中，只能变成演自己。

（二）重制作、轻营销：营销中的不足与问题

《建军大业》票房不及预期的原因是多方面的，市场环境的变迁与影片自身的缺憾是主因，不重视营销、缺乏明确的营销策略和得力的营销手段也需要检讨。

鼓动宣传和营销是电影行业至关重要的一个枢纽。作为一个商品，电影能否被更多的观众相熟、认识、感兴趣，能否促使更多观众走进影院，营销至关重要。虽然如前文

[46] 林容：《论〈建军大业〉中的小节与大局》，2017年8月14日，察网时评（http://www.cwzg.cn/politics/201708/37810.html）。

所言,《建军大业》在发行营销中也采取了明星效应、整合营销、渠道价格、票房返利、31家联合出品等手段策略,但在发行营销中暴露出的问题还是值得我们深思的。

1. 档期竞争激烈,与《战狼2》同质化竞争造成此消彼长

2017年7月27日,《建军大业》与《战狼2》同日上映,两部题材类型相近的主流大片同时挤进暑期档建军节这条单行道,一较高下势不可免。然而,两部电影的口碑和票房却出现了两极分化的状况,一边是《战狼2》口碑、票房的双丰收,一边是《建军大业》饱受诟病、票房平平的双重打击。

首先,如此前所述,《建军大业》在题材和主题上的先天不足,致使对观众缺乏新鲜度和吸引力。《战狼2》宣扬的是个人英雄主义,影片主角突出,而《建军大业》表现的是人物群像,期望完成的是史诗级的大场面,虽然影片也着力刻画了周恩来、毛泽东、朱德三人的形象,但毕竟还有很多其他重要历史人物要交代,难免有点头绪纷乱,也降低了对影片情节的辨识度。从价值观来看,"95后"与"00后"更容易接受与好莱坞一致的个人英雄主义的价值观设定,《建军大业》所提倡的集体主义、个人利益服从集体利益等传统价值观,与当前年轻观影群体还是有一定距离的,导致观众敬而远之。

其次,《建军大业》在尝试建立主流意识形态价值时,其价值的合法性是建立在历史伟人一系列的决策和行动之上的,当下的年轻观众特别是对这段历史不够深入了解的观众,自然很难找到自身体悟历史的参与感,只能处于相对被动的旁观者地位。加之观众对主旋律电影先入为主的刻板印象无疑成为影片进入观众视野的壁垒,从而本能地拒绝这种主流话语体系的渗入。《战狼2》在海外华人圈的热议则从另一个侧面佐证了观众的参与感对于电影意识形态价值观建构认同的重要性;临近片尾的部分,舰队的导弹发射以及冷锋的反败为胜给予观众最为直接和强烈的心理上的安全感,从而完成了对英雄的膜拜,极大激发了观众的民族自豪感和认同感,也更为符合当下年轻人的口味。

再次,论视觉奇观,《建军大业》虽有动作战争场面的升级,但相较《战狼2》颇有小巫见大巫的感觉了。投资大大升级,水下搏斗长镜头,无人机、坦克、飞机、航母、各种武器轮番上阵,基本上从头打到尾,情节扣人心弦,场面险象环生,令人目不暇接,更燃更爆,令观众欲罢不能,大呼过瘾,相较之下,《建军大业》显得小打小闹了。

所谓狭路相逢勇者胜,两部作品因为题材类型的同质化,又同时上映,中影虽有行政指令的干预和票房排片激励措施,但无奈院线排片让位于市场规律,于是,在排片并不占优的情况下,《战狼2》活生生地杀出了一条血路,票房势如破竹,排片更是风卷残云,而《建军大业》则节节败退,黯然收场。

图 12 《建军大业》观众画像

2. 缺乏准确的观众定位，营销未能真正实现"以观众为中心"

观看《建军大业》的影迷主流群体大概有三类：一类是以叶大鹰为代表的"红三代"们及其能影响的那些人。他们对祖辈的英勇事迹被搬到银幕上自然格外关注，充满期待。一类是军迷，对军事题材影片情有独钟。一类是"小鲜肉粉"，他们更热衷于在大银幕上与自己喜欢的偶像亲密接触，或者以购票观影的方式表达对偶像的支持与爱戴。然而"红三代"不仅没有表现出丝毫对影片的支持，反而倒戈，在影片公映前微博炮轰主演、主创，甚至向广电总局联名写公开信，召集一批"红三代"联合抵制电影，给了《建军大业》以致命打击。军迷虽然没有"红三代"那么强烈的意识形态属性，而是更着迷于影片军事斗争进程、战略战术思想或超级英雄的塑造，但影片在事件、细节、道具、场景上的诸多历史舛误让他们大失所望。尤其一帮年轻美男来出演出生入死、英勇无畏的革命先烈，更是让他们难以接受。"小鲜肉粉"虽然数量众多，为偶像的消费能力也很惊人，但影片全明星阵容的设置，让单个明星的戏份少之又少，自然让粉丝们有所分流，

很不过瘾,远不及《三生三世十里桃花》里的杨洋、刘亦菲更让他们心甘情愿为其"锁场"。

另一方面,影片在宣发时显然没有做充分的市场调研,更没有针对观影人员的年龄、性别、学历、职业、地区、喜好制定相应的宣发策略。以猫眼专业版为影片所做的"想看画像"来分析,《建军大业》受众性别占比,男性为45.2%,女性为54.8%,女性比例高出男性受众近10%。作为军事题材的主旋律电影能如此受女性青睐,个中原因值得研究,并理应有针对性地开展对女性的特定营销。在教育程度一栏,本科及以上比例高达69.5%,由此可见,《建军大业》观众的学历层次较高,针对高学历人才,影片该如何宣传营销呢?显然影片宣发人员并未采取针对性策略,其宣传手段、宣传内容较为常规。就职业构成来看,《建军大业》观众的职业有48.1%的学生和白领,与受众的教育程度较高相呼应,从受众电影类型偏好来看,48.7%的受众对"动作片"比较偏爱(见图12)。这样一份大数据,为该片营销方式、营销重心、营销内容提供了最直接的参考,从"以传者为中心"到"以受众为中心"的传播模式的战略转移,是整合营销所倡导的更加明确的消费者导向理念,影片宣发理应做好观众定位,"以受众为中心",对此做出更加具有针对性、更为行之有效的营销宣发,但显然影片的整合营销还是流于浮表了。

3. 危机公关意识缺失,对于票房疲软应对不足,后期自生自灭

2017年7月25日,就在《建军大业》即将公映的前一天,著名导演同时也是叶挺之孙的叶大鹰遽然发了条微博,讲明了对《建军大业》的不称心,质疑导演和监制将革命历史严重娱乐化,是对革命历史的羞辱和歪曲。并且毫不留情地点名批评了饰演叶挺的欧豪,坦言他是"女里女气的小鲜肉"。

随后叶大鹰导演又一连发了几条微博,表明自身没有针对欧豪,只是不满《建军大业》剧组根本没有与家族沟通,强调自己不同意先人被玩笑。25日晚,叶大鹰连夜转发了自己的一条博客《泛娱乐化让我们面对怎样的羞辱》。他在文中不仅指责目前娱乐圈"小鲜肉"当道的现状,更是大骂《建军大业》的导演是来发娱乐财的,其后,叶大鹰又晒出"电影剧本(梗概)备案须知"的条款,指出其中涉及历史人物的拍摄没有经过家属的同意,是"视国家法令于不顾"。

7月27日,叶大鹰又联合烈士后代发出公开信,称拍摄前未与先烈家属沟通,这是"无视烈士家属的存在和情感,把票房和娱乐凌驾在历史真实之上"。他在信中谈到,优秀的青年演员来出演革命先烈本是一件好事,"但是单纯为了追求演员名气和商业利润而选择不适合的年轻演员,让喜剧演员来饰演烈士,甚至把'小鲜肉'饰演革命英烈当成影片宣传的噱头,不仅不利于弘扬正能量,反而为历史虚无主义的滋生泛滥提供了土壤"。

叶大鹰从 7 月 25 日到 27 日连续三天发了数条微博，表达了他对《建军大业》的种种不满，这种措辞激烈的批评是影片主创人员始料不及的，也让影片宣发变得极其被动，给影片票房几乎毁灭性的打击。而对于这样一场"飞来横祸"，影片主创与宣发显然措手不及，几乎未做任何的危机公关，导致影片票房呈现出不可逆转的颓势。影片首日票房高达 3795.6 万元，首周票房（四天）2.03 亿元，但从 7 月 30 日起，影片票房便急转直下，且给人以一泻千里之感（见图 13）。

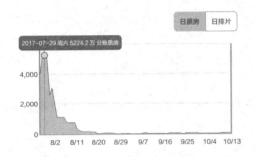

日期	分账票房（万元）	分账票房占比	排片占比	场均人次
2017年-07-27 周四 上映首日	3630.1	21.9%	26.4%	17
2017年-07-28 周五 上映2天	5231.0	18.9%	34.9%	19
2017年-07-29 周六 上映3天	5224.2	13.8%	31.9%	19

图 13 《建军大业》猫眼实时票房 [47]

面对沸沸扬扬的质疑，《建军大业》主创人员集体失声，制片方一直没有对此事进行回应。直到《建军大业》剧组 25 日下午先是关闭各平台的电影评论和评分通道，后又通过微博做出回应："27 日全国上映，非常欢迎叶导演审片！很希望听到叶导演的观后感。"[48] 尽管态度真诚，姿态也很低，但这样的回应是很无力的，远不能消除叶大鹰炮轰《建军大业》的负面影响，尤其是将各平台的电影评论和评分通道关闭，更是显示出对自身创作的不自信和心胸的狭隘。而 26 日下午澎湃新闻记者在对导演刘伟强进行专访时，刘伟强表示："我听说了这件事，但我不知道这个人是谁，也不知道他的身份是真是假，所以我没有理会。……我们真的花了很多时间去研究，对于电影的质量我们问心无愧。不知道他有没有看过。如果要发表评论，不妨先看了电影再说。"[49] 刘伟强的回

[47] 数据引自猫眼 APP。

[48] 引自《建军大业》官方微博对叶大鹰的回应，2017 年 7 月 25 日（https://weibo.com/u/5993570920?profile_ftype=1&is_all=1&is_search=1&key_word=27%E5%8F%B7%E5%85%A8%E5%9B%BD%E4%B8%8A%E6%98%A0%EF%BC%8C%E9%9D%9E%E5%B8%B8%E6%AC%A2%E8%BF%8E%E5%8F%B6%E5%AF%BC%E6%BC%94%E5%AE%A1%E7%89%87!#_0）。

[49] 陈晨、金玥：《叶挺之孙炮轰〈建军大业〉，刘伟强回应：不知道这个人是谁》，2017 年 7 月 28 日，澎湃新闻（http://www.thepaper.cn/newsDetail_forward_1745008）。

图14 《建军大业》趁年轻干大事系列主题海报

应虽然指出了叶大鹰的批评有些先入为主，且表达了问心无愧的态度，言语间也包含了对叶大鹰的轻视，但无奈这样的回应方式还是软弱无力的，远无法抵消叶大鹰对影片的各种负面评价，致使影片在舆论口碑上遭遇重创，可谓"出师未捷身先死"。危机公关环节的缺失和不当，加之影片公映后的宣发基本上是听之任之式的，导致影片处于自生自灭状态，票房一落千丈也显得顺理成章。

4. 海报设计、主题词定位与影片严重脱节，失了口碑

海报是一门独特的艺术，它既具有一般美术意义上的构图、线条、色彩、造型等艺术元素，又须依托电影所提供的思想内涵、情节框架、人物形象进行再创作；它既是影片的窗户、眼睛，又是独具魅力的美术作品。它可以强化影片对观众的影响力，也是电影业绩增升的一个促进手段。《建军大业》曾根据宣传计划，有步骤地推出了一系列概念性海报，7月7日，发布"雄狮缔造者"版十大革命先驱海报；7月14日，发布"上海、南昌、三河坝、井冈山"四大主题海报；7月15日，发布"问苍茫大地谁主沉浮"版全阵容海报；7月24日，电影于北京首映，发布"南昌城"版全阵容海报；7月27日，发布"风云激荡"版海报。从宣传节奏来看，影片海报的推出是很有节奏的；从海报主题概念来看，也做到了差异化和个性化，但看海报的具体内容，却令人大跌眼镜。

如"趁年轻干大事"系列海报，海报上欧豪饰演的叶挺张着嘴在吼怒，旁边写着几个大字：年轻就是战斗力。该海报意在表现叶挺的血气方刚，不仅制作水准较低，且把

堂堂大将军塑造成了一个热血、"中二"的形象，令观众难以接受（见图14）。

又如自比中国版漫威主题系列的电影海报。先是把《建军大业》比作"中国版的漫威"，将流血流汗的革命先烈比作漫画中无所不能的超级英雄，这样的自吹自擂颇令人反感。而后又把主创"小鲜肉"们接连夸了一遍，宛若解锁了一部"热血少年漫"，这组宣传海报（见图15、图16）从配色到案牍都被网友深深吐槽，既无设计的美感，文字赞美又有言过其实之嫌，以观众口吻来表现影片主人公的演技，给人以"花痴"之感。无从确定这类言辞偏激、娱乐化的张扬功效和叶大鹰导演的发怒有没有直接关系，然而一部电影的宣传营销手段对于电影本身来讲确实是至关重要的。

宣传海报不仅不能激发观众的观影欲望，反而大大降低了影片的艺术品格，使原本可以拥有的好口碑瞬间化为乌有。

《建军大业》集合了6家出品方，25家联合出品方，虽然在创意策划、前后期制作上表现出志在必得的态势，且影片由中影集团和博纳影业联合发行，发行阵容不可谓不强大，但没有与占据票务市场份额80%以上的在线票务网站进行利益捆绑是一个疏忽，营销公司仅有名不见经传的"微观寰宇"一家，这种资源配置就决定了《建军大业》很难在营销上做出正确决策并贯彻执行，也很难及时有效地进行危机公关以扭转不利局面。营销上的弱势，使影片为市场化所做的

图15 《建军大业》类比漫威系列海报1

图16 《建军大业》类比漫威系列海报2

努力并没有被充分挖掘，很多观众是因为粉丝电影、主旋律电影这些简单化的标签而先入为主地拒绝了这部电影。综合原因造成了《建军大业》票房的惨淡。

结语：启示和展望

在文化影视领域，由于国家政策的引导作用，主旋律影片未来的生存空间将会进一步扩大。《建军大业》以其更为宏大的主题、更为"红色"的经典革命历史题材、更为"年轻态"的美学追求、更加注重受众和市场的实践，宣告了新主流电影大片的新拓展。影片在主流性与商业性，国家性与个人性，体制性与作者性、类型性等二元之间达成了一定范围内的平衡，三者互相制约，互相适应与尊重，取长补短，使这三重意义得以汇合，预示了中国新主流电影大片的再度辉煌。影片树立了同类题材影片的新标杆，也为主旋律题材影片的市场化表达提供了新的探索范本。

另一方面，《建军大业》在实际操作中出现的偏差、妥协及最终带来的不良结果，也并不能够说明娱乐化就必然与历史书写相悖。对于电影创作而言，娱乐化只是手段，本身并不带有影片优劣的倾向性，如何使用这个手段才是最为重要的。《建军大业》为中国同类题材电影做了非常好的先行者，它的探索与得失必将为今后中国电影的发展贡献宝贵的经验。从《建国大业》到《建军大业》，主旋律电影为突破自身类型局限做出了极大的努力与改变，但在产业环境、市场结构、观影趣味日新月异的形势下，以《建军大业》为代表的中国新主流大片要做到与市场准确对接，不仅仅是依靠明星化、类型化，还要正确处理价值引领与市场导向的辩证关系，实现从题材立项规划到市场终端营销的全链条革新，而这将是新主流大片的未来努力方向。

（刘强）

2017年
中国影响力电影分析　案例九

《嘉年华》
Angels Wear White

一、基本信息

类型：剧情

片长：107分钟

色彩：彩色

内地票房：2221.7万元

上映时间：2017年11月24日

评分：豆瓣8.3分、猫眼电影8.0分、IMDb7.4分

二、主创与宣发信息

导演：文晏

编剧：文晏

摄影：伯努瓦·德尔沃

剪辑：杨红雨

美术：彭少颖

音乐：藤谷文子

主演：文淇、周美君、史可、耿乐、刘威葳、彭静、王栎鑫、李梦男

制片：杭州奇遇影业有限公司、北京完美影视传媒有限责任公司、喀什嘉映文化传媒有限公司

发行：喀什嘉映文化传媒有限公司、华夏电影发行有限责任公司、北京润智影业有限公司

三、获奖信息

2017年第74届威尼斯国际电影节主竞赛单元金狮奖提名

2017年第54届台湾电影金马奖最佳导演奖

2017年第54届台湾电影金马奖最佳剧情片奖提名

2017年第54届安塔利亚金橘国际电影节最佳影片奖

2017年第1届平遥国际电影展费穆荣誉最佳影片奖

现实主义、女性关照与欧洲艺术风格的碰撞融合

——《嘉年华》分析

一、前言

2017 年 11 月 24 日，女性导演文晏的一部表现儿童性侵的作品《嘉年华》在中国内地上映。影片放映两周，获得 2221.7 万元票房，并在 2017 年年末掀起了一番议论热潮。

《嘉年华》的故事发生在某个靠海的旅游小城，主角小米是一个来自外地、在海滩旅馆打工的女孩。一天晚上，一个中年男子带着两个小学女生来到旅馆开房。深夜，小米从监控录像中看到，中年男子敲开了两个女孩的房门，推搡着女孩强行进入了房间，小米用手机拍下了监控录像上的这一段画面。第二天，两个女孩被证实受到了性侵，而小米所持有的视频是关键证据。随后的故事围绕着被性侵女孩小文的生活、打工女孩小米的生活、律师追查证据等情节展开。

李岩在《〈嘉年华〉:性别政治的符号互动》[1] 中梳理了影片中"梦露像"这一意象的符号意义，认为它承载了某种与性别政治相关的意识形态。同时，他指出《嘉年华》获得国际电影节青睐的原因，是导演熟练地采用了世界性的电影语言和隐忍克制的叙事手法；陈宇在《〈嘉年华〉:当逻辑遇见大时代》[2] 中提出，《嘉年华》尽管在艺术层面算不上出色，但它准确地把握住了"欧洲三大电影节逻辑"。又因为"北京红黄蓝幼儿园事件"的影响，本该票房一日游的《嘉年华》在内地引发了热烈的讨论和关注。于帆在《〈嘉年华〉:复杂世界的澄澈呈现》[3] 中提出，《嘉年华》通过丰富的镜头内部场面调动，破

[1] 李岩:《〈嘉年华〉:性别政治的符号互动》,《当代电影》2017 年 12 月。
[2] 陈宇:《〈嘉年华〉:当逻辑遇见大时代》,《中国电影报》2017 年 12 月 6 日。
[3] 于帆:《〈嘉年华〉:复杂世界的澄澈呈现》,《电影艺术》2018 年第 1 期。

坏了传统影片中的"看"与"被看"的主客体关系，摄影机的晃动和游移显示出观看的自觉性；叙事上完成了人物与意象、人物与社会网络的交织。杨璟在《〈嘉年华〉"影像世界"建构的伦理性批判》[4]中质疑了《嘉年华》的伦理视野，认为创作者应该多展现社会和家庭的温暖。曾慧楠在《〈嘉年华〉的女性主题剖析》[5]中分析了影片直指的男权语境和女性困境，呼吁女性的权益需要社会和法律保障。

从获奖记录和业内人士的评价来看，《嘉年华》无疑是一部采用欧洲艺术电影语言、迎合电影节审美取向的电影。而它之所以获得国内大众的广泛关注，与电影上映前在网络上成为热点话题的"北京红黄蓝幼儿园事件"不无关系。作为2017年豆瓣评分最高的剧情类国产电影以及2017年与时事联系最紧密的电影，《嘉年华》是一个在美学、文化和传播方面具有丰富研究价值的电影案例，并对中国艺术电影的创作具有诸多启示意义。

二、影片叙事与影像特点

《嘉年华》上映后，不少人将其与同样反映儿童性侵的韩国影片《素媛》《熔炉》进行比较。文晏称，《嘉年华》和它们并不是同一个类型的电影。的确，与前者工业气息较强的完整性和煽情性相比，《嘉年华》显得既克制又生涩。北京大学教授陈宇认为："《嘉年华》的生产逻辑是'欧洲三大电影节逻辑'……这种生产逻辑包含诸多要素，包括但不限于：对真实感的执着、开放式结局、对社会问题的关注、反英雄的乃至边缘人特性的主人公、戏剧性的压制、女性（女权）主义、大量的比喻和象征、未成年人主角、性心理、对LGBT内容的侧重等。"[6]《嘉年华》的创作则明显被贴上了这些要素标签，成为一部与商业电影迥异的艺术电影。

（一）叙事策略：双线索推进和规避戏剧性

一部影片通常由开场、开端部、发展部、递进部、高潮部、结尾部组成，而每个部分都各自包含开端、发展（递进）、高潮和结尾。《嘉年华》也是按照这样的常规叙事结构组成的影片。以下为《嘉年华》叙事结构大纲（见表1）：

[4] 杨璟：《〈嘉年华〉"影像世界"建构的伦理性批判》，《电影评介》2018年第1期。
[5] 曾慧楠：《〈嘉年华〉的女性主题剖析》，《影博·影响》2017年第6期。
[6] 陈宇：《〈嘉年华〉：当逻辑遇见大时代》，《中国电影报》2017年12月6日。

表1《嘉年华》叙事结构大纲

		内容	视角	时间
开场		小米徘徊于海滩的梦露像周围	小米	3分钟
开端部	开端	中年男子带两个女学生夜宿，男子进入女学生房间，被小米用手机拍下监控	小米	15分钟
	发展	小文、小新在学校和同学发生冲突，露出身上的伤痕	小文	
	高潮	小文、小新被带到医院证实受到性侵，小文母亲与小新父亲发生争吵	小文	
	结尾	小新向小文道歉	小文	
发展部	开端	王队长到旅店调查，小米陷入"身份证"危机	小米	40分钟
		小文母亲与郝律师谈话，小文翻出窗外散心	小文	
	发展	莉莉男友小健告诉小米可以帮她办理身份证，需要一万元	小米	
		小文在警察局被王队长逼问崩溃，郝律师接走小文，从小文处得知当晚值班人是小米	小文	
	高潮	郝律师找到小米，小米勒索郝律师	小米	
		小文和母亲发生激烈争吵，小文被妈妈剪掉了长发	小文	
	结尾	小文离家出走，在梦露像底下度过一夜	小文	
		小健启发小米去勒索刘会长	小米	

续表

		内容	视角	时间
递进部	开端	小米购买电话卡,给刘会长发短信进行勒索	小米	25分钟
		小文留在父亲家里不想回去,小文的父母亲见面	小文	
	发展	小文逃课一天,回来后发现郝律师在父亲家中,当即痛哭。父亲了解到小文出走真相	小文	
		郝律师到旅馆找小米核实,发现小米话中的漏洞,劝她说出真相	小米	
	高潮	小米来到刘会长的单位,跟踪他到了饭店,将勒索信通过服务员交给了刘会长	小米	
		小文父亲的老板在王队长的授意下,威胁小文父亲不要乱说话,否则将辞退他	小文	
	结尾	小米被旅店经理辞退	小米	
		小新的父母被刘队长收买,劝小文父亲和解	小文	
高潮部	开端	小米询问海滩边垃圾桶收垃圾的时间,准备让刘会长送现金	小米	20分钟
	发展	小米拿到钱去找小健,小健却出尔反尔临时加价	小米	
	高潮	刘会长的钱袋里有定位装置,小米遭到了歹徒攻击	小米	
	结尾	小米打电话给郝律师,郝律师为她垫付治疗费用,小米告诉她如何获得视频	小米	
	开端	郝律师将视频交给王队长	小文	
	发展	王队长接小文和小文爸爸去指认视频	小文	
	高潮	王队长直接将小文带到医院接受检查,医生向媒体宣布小文和小新没有受到性侵,小文父亲暴怒	小文	
	结尾	小新天真地相信两人"没事",而小文泪流满面	小文	

		内容	视角	时间
结尾部	开端	小米被小健团伙控制，准备"接客"	小米	10分钟
		小文与父亲共同除草，父亲露出"慈父"的一面，两人融洽相处	小文	
	发展	小米在房间等待时，电视上播出了刘会长和王队长落网的新闻	小米	
	高潮	小米逃出了房间，砸开电瓶车上的铁锁，逃离小健团伙	小米	
	结尾	小米骑着电瓶车在马路中央疾驰，奔向未知的未来	小米	

从以上《嘉年华》的叙事大纲中可以看出，影片使用因果模式线性推进，叙事结构上的独特之处在于启用小文、小米两条线索"双线并进"，除此以外在结构和节奏上并无他长。而影片之所以呈现出与商业电影的巨大差异，主要在于对戏剧性的舍弃。

影片以儿童性侵的故事作为入口，却没有如韩国影片一样将事件的过程以及歇斯底里的情绪展现在观众面前。在《嘉年华》中，表现性侵的剧情只存在于短短几秒的监控视频中。通过小米观察刘会长在女孩的推搡下进入房间的监控视频，影片从旁观者的视角非常冷静甚至冷漠地表达了"性侵事件"的发生。反观韩国电影《素媛》，在性侵事件发生前，电影首先铺垫了主角小女孩素媛可爱善良的性格，以及不富裕却温暖的家庭生活，人物形象的刻画更加激起观众对素媛的怜爱和同情。性侵发生的那天环境被设置为阴郁的雨天，在人物上不仅表现了素媛的不知危险、天真烂漫，也刻画了施害者邋遢的装扮和猥琐的相貌，施害人与被害人的反差对比引起观众强烈的心理不适。施害者将素媛拦下后，性侵的过程虽然没有直接表现，但是破烂的厂房中女孩血迹斑斑的受伤的身体、母亲情绪崩溃的画面依然让观众揪心不已。通过剧情、音乐和画面的多位结合，电影《素媛》将性侵事件通过戏剧性的形式表达出来，将情绪渲染到极致，这是剧情片常规的创作手法。而《嘉年华》则是反其道而行之，将戏剧性压制到最低点，案件的进展在影片情节铺陈中占比极小，观众基本游离于事件之外，几乎没有获得情感体验，仅

在影片的最后从新闻中突兀地获得了案件的解决结果。

另外，影片并没有如常规剧情片一样围绕受害者小文和她家庭的"救赎之路"展开单线索叙事，而是从"受害者小文""旁观者小米"两个视角、两条线索展开叙事。在这两条线索中，相继出现了形形色色的人物，每一个出场人物都面临着不同形态的生存困境，而导演对每个人物都进行了表现和反思。这种散点叙事之下，展现的是导演的人文关怀，以及对隐忍、真实的叙事策略的追求。

在阿兰·巴迪欧的哲学中，"事件"本身的突发性力量，"改变了人们观察世界的观点和方法，它们以'在场显现'的鲜明方式，促使哲学家及思想家们重新思考世界的真正面目及其实际性质"。同时，"巴迪欧强调世界上每个事物和每个人的多样化、多质化和多元化的个体存在方式"[7]。而《嘉年华》的叙事策略则对巴迪欧的"事件哲学"进行了诠释，它将性侵事件还原为一个从客观角度观察的"事件"本身，不加以"创作"，通过直接的"在场"来引发观众的思考。同样，在表现人物的困境时，多元、多样的困境也以"事件"的形式进行了表达。文晏看到了各种人物的社会焦虑，并将之表现在影片之中。随着案件的发生，他（她）们的问题一一展露；而案件了结后，他（她）们依然没能找到出路。

不刻意调动观众的情绪，而是冷静地表现"事件"本身——《嘉年华》的叙事策略与巴迪欧的"事件哲学"产生了有趣的统一。

（二）人物策略：女性群像下的社会批判

从人物上看，《嘉年华》的主角是两个未成年少女，她们都表现出了超出同龄人的冷静和早熟。小文和小米的共同点在于，她们都不是在"核心家庭"中健康成长的儿童，她们展现出来的对他人的"不信任感"源于被家庭抛弃的心理创伤。具有心理创伤的未成年少女主角的设置，迎合了艺术电影的创作语境。影片一共塑造了包括主角在内的7个女性形象，而这些形象的背后，都包含了对社会的批判。

小米是一个不满16岁的少女，三年前从老家跑出来，辗转了15个城市。她喜欢这个海边小城，是因为"这里暖和，就连要饭的都能在夜里睡个好觉"。深知生活不易的她非常能吃苦，在旅店领着微薄的工钱，包揽下了所有的脏活累活。小米和莉莉住在简陋拥挤的宿舍中，偶尔偷偷地去旅店房间洗个澡，在干净的大床上躺一下，成为她难得

[7]　高宣扬：《论巴迪欧的"事件哲学"》，《新疆师范大学学报（哲学社会科学版）》2014年第4期。

图 1 女教师与小文、小新

的"奢侈"。而在这种生活背景下,小米的道德观显得淡薄,对于金钱的渴望超越了价值评判。她会从干洗店小弟那里收受回扣,向郝律师要钱交换信息,并且勒索刘会长。而当她被旅馆辞退后,她的第一选择则是小健,希望通过非法的身体交易来继续生存。生活的艰辛已经写在了小米的脸上,让她呈现出与年龄不符的成熟和老练。但这老练背后,则是社会保障制度的不完整、对儿童保护的缺失。随着中国经济的发展和城市的扩张,越来越多的农村劳动力涌向城市,寻找高报酬的就业机会。而像小米这样的孩子,就被留在了农村,成为"留守儿童"。他们的父母常年不在身边,缺乏教导也无心上学。没有家庭、学校的支持,这些儿童难以完成社会化,形成了低自我意识、低社会意识但高孤独感的人格。而政府和社会在改善"留守儿童"现状、管制雇佣童工方面的乏力,让我们看到了小米这个本该在学校读书,却已游走在社会底层讨生活的少女的困境。

孟小文是一个单亲家庭的孩子,和同龄人相比,她显得冷静、早熟和倔强。由于母亲的懒于管教,她经常迟到,在学校里也是个常被同学嘲笑、不受老师待见的学生。当她和张新新一起迟到时,老师先是居高临下地讽刺孟小文道:"呵,你妈又没回家呀?"后又对张新新说:"每天和她(孟小文)在一起,还想不想上重点中学了?"这位女性教师的形象值得注意,表面上她是在监督学生,批评她们以防再度"犯错误",而实际上,她将学生按照成绩好坏划分"阶层",一边在课堂上提醒"上次考试拖后腿的同学这次不要再拖后腿了",一边告诫张新新这样的"好学生"远离孟小文这样的"坏学生"。这位女教师的失格与失职,代表了中国教育的普遍弊端:教师质量参差不齐,只认成绩,而缺乏对学生心理的关心和人格的培养。孟小文在家庭中得不到来自父母的关心,在学校里又要面临来自同学和老师的精神霸凌,这样来自单亲家庭的孩子的处境令人担忧。

图 2 唯一的正面形象——郝律师

孟小文的母亲则是局限性非常突出的一位女性角色，她对于女儿缺少关爱，因为喜欢跳舞，经常晚上出去，以至于小文被性侵当天"一夜未归"她也没有察觉。当郝律师问询她当夜是否了解小文的行踪时，她颇具攻击性地反问："我在不在家跟这件事情有关吗？她不回家我有什么办法？"对于女儿被性侵的事实，她自欺欺人地迅速撇清自己的责任，却将之怪罪在女儿的身上，扔掉小文的裙子，剪掉小文的长发。在她的观念中，因为女儿爱穿裙子、披着长发，过早地显现出了女性气质，才会遭遇到性侵，因此她对女儿进行了惩罚性的"去性征"行为。小文的母亲是一个比较自私又受到男权思想规训的女性，然而同时我们也看到了她是一位生活在极度焦虑中的女性。她与丈夫离婚，独自抚养女儿，从房子的布置和大小来看生活并不宽裕，对前夫依然有怨恨的她看着"越来越像爸"的女儿，常气不打一处来。情感和生活的双重焦虑让她只能通过跳舞、喝酒、抽烟得到疏解，而这些行为又反过来更加深了她不负责任的母亲形象。

张新新与孟小文相比，是一个生长在完整家庭、被父母呵护的"小公主"。她天真烂漫，不谙世事，却因为父亲的趋炎附势而被伤害。遭受性侵之后，她还不明白发生了什么事情，借来缓解生理痛的药片服下。在接受第一次检查后，她天真地问小文："什么是处女膜？"第二次检查后，她还高兴地安慰孟小文："我妈说医生说我俩没事了。"她的表现也暴露出我国对于儿童性教育的普遍缺失。天真的她偶尔也表现出了一些小女孩的自私，当两人迟到，老师质问是谁的错时，她看向了小文，希望小文来承担责任。当她向父母袒露和刘会长之间的事实时，又撒谎说出去玩是小文的主意。张新新的母亲则是多数中国家庭中的女性形象——关爱女儿，顺从丈夫。张新新的家庭是绝大多数社会家庭

图 3 小米凝视梦露像

的缩影——男性占据家庭的主导，女性负责照顾孩子，而作为独生子的孩子在家长的庇护下成长，在某些伤害面前显得脆弱、无知和难以抵抗。

前台小妹莉莉也是一个令人同情的角色，她总是自觉地通过把自己扮演成男性眼中物化的女性形象来博得男性的好感，也就是经理所说的"一天到晚花枝招展"。这个人物的可悲性就在于对自我的自觉物化，将自己的外表和性权力作为与男性交往的筹码。而她的这种局限性也源于生活，在小城镇里做前台小姐的她只是社会的"下游"人物，而她的交友圈又是各类社会混混。在与小健的关系中，她意识到自己只是一个工具，但因为思想观念和"生存法则"，她难以抵抗，只能归顺。

郝律师则几乎是所有人物中唯一的正面形象。她善良、正义，富有同情心，处理小文、小新这类儿童性侵案已有十多年，一直在坚持。然而郝律师就像一个"独行侠"，无论是到旅馆调查真相或是与警察斡旋，她只身一人，得不到来自其他人的帮助。这样的设定似乎也让我们看到了社会中坚持正义之人的孤立无援。

文晏在采访中说，她回国工作后，"碰到了很多女孩子幸福感很低，展现出年龄焦虑、外表焦虑、婚姻爱情各方面的焦虑"[8]。这些焦虑是现代社会带给女性的，社会对女性的要求和束缚很多，给予的关注和机会却很少。在文晏的创作下，每个女性生命都在经历着焦虑和困境，每个女性形象背后都包含着对社会的反思和批判。

[8] 澎湃新闻对文晏的采访（http://www.thepaper.cn/newsDetail_forward_1877281）。

（三）影像策略：欧洲风格的电影语言

从影像风格上看，《嘉年华》熟练地运用了欧洲风格的电影语言。"本片的摄影师是达内兄弟御用掌机本诺·德福（Benoit Dervaux），文晏看中的是他最擅长的个人视角突出、情绪饱满、极具呼吸感而又质朴简洁的手持长镜头。"[9] 影片以小米在梦露像下徘徊的长镜头作为开头，在这个一分钟的镜头之中，视点始终在小米身上，近景和中景的往复交替，不仅有层次地体现了人物情绪，也把她和雕像之间的关系进行了建构。

影片中段，当小文和爸爸在游泳池玩耍，而爸爸被王队长授意下的管理人员叫去谈话时，镜头对准了游泳池中的小文。在蓝绿色的泳池水映衬下的小文，显得纯洁、干净、单纯，她不太熟练地划着水，也不太明白地看向充满交易和抗衡的成人世界，最终在王队长的注视下躲闪着眼神，向泳池的另一边游去。在摄影师的镜头之下，体现了孩子对成人的观察，眼神冷静，充满了间离感和陌生感。对于人物的描写，摄影师并没有采用特写，而是用中景和近景，以一种冷静甚至有点疏离的方式让观众自觉地感受人物情绪，达到所谓的"呼吸感"。

在光线的运用上，导演从写实主义出发，追求自然光效。有评论称："小文离家出走后在夜幕下漫无目的地走在海边的那场戏，使用了大面积的弱光，孤独又不失温暖，是典型的欧洲电影风格。"[10] 无论是室内戏还是室外戏，影片中都难以察觉人工打光，使得整部影片呈现昏暗的视觉效果和朴素真实的质感。

在配乐的使用上，影片在小文离家出走、小米被凶徒追赶、梦露像被拆除以及结尾小米骑车在公路上飞驰四个场景铺垫了纯音乐配乐，而在其他绝大部分的场景中，音响部分都是由对话和环境音组成，使得影片呈现出比较沉闷的欧洲艺术电影的风格。影片中配乐的出现是为了配合人物的情绪，尤其是在小米奔向自由的结尾，音乐中的鼓点越来越快、越来越重，曲调越来越激昂，一反整部影片冷静、沉闷的风格，将故事推向了一个未知但振奋的结局。

除此之外，运用具有象征意义的形象或者符号在艺术电影中非常常见，也成为艺术电影的一大特征。在《嘉年华》中，有梦露雕像、金色假发、红色指甲油、耳环、滑梯等众多象征性意象。我们可以看到，《嘉年华》着力追求"真实感"，不仅体现在回避戏剧性的叙事，也体现在通过场面调度和自然光源展现"真实"的影像风格。然而，多个

[9]　李岩：《〈嘉年华〉：性别政治的符号互动》，《当代电影》2017年12月。
[10]　宋诗婷：《另类〈嘉年华〉，除了爱之外的一切》，《三联生活周刊》2017年第38期。

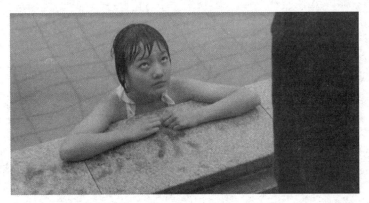

图 4 小文困惑而清澈的眼神

场景中出现的过于明显以至"难以忽视"的象征和隐喻意象，事实上打破了影片维持的真实感。其中，耳环和指甲油分别出现了 2 次，金色假发出现了 3 次，梦露雕像更是出现了 5 次，并且用影片中最为"宏大"的场面表现了梦露雕像的倒塌。当"隐喻"成为"明喻"，过于刻意和生硬的象征形象打破了低调叙事的真实感和平衡感，反而变成了影片的弊端。

综上所述，《嘉年华》在影像策略上采用的是欧洲风格的电影语言，但呈现出了一定的局限性。陈宇认为："从影像和节奏角度看，因为导演一方面选择了一个戏剧性较强的故事，一方面想呈现人物'原生态'的真实性，导致影像策略的困境，全片在 Dogma95 的影像（肩扛摄影、减少人工光效）和常规剧情片影像中间游移。在镜头选择上，导演进行了大量而持续的中近景堆积，这使得影片的镜头语言缺乏必要的节奏感。多个场景出现不乏生硬之感的象征和隐喻，也导致了叙事的多次中断。"[11] 影片对于欧洲艺术电影风格的模仿是显而易见的，但在实施上似乎也遭遇到了一些"矫枉过正"和"水土不服"。

三、影片艺术与美学分析

（一）处女膜：男权语境与身体政治

如上文所述，电影《嘉年华》中存在着许多难以忽视的符号性隐喻，其中最为显著

[11] 陈宇：《〈嘉年华〉：当逻辑遇见大时代》，《中国电影报》2017 年 12 月 6 日。

的是处女膜、梦露雕塑、金色假发，它们均为女性身体的某种指征。

关于"处女膜"的相关表述在影片中共出现了三次。第一次是在医院里，接受检查后的小文和小新坐在长椅上，另一边的房间里传来了母亲哀号的哭泣声。天真懵懂的小新向小文靠近，轻轻地问她："什么是处女膜呀？"而相对早熟的小文攥着裙子，低着头，沉默不语。第二次是莉莉告诉小米，小健向她打听小米是不是还是个"雏"（处女），如果是的话可以帮她找一个"愿意花大价钱的主"。第三次是在一个脏乱的小诊所，护士向莉莉介绍道："我们这儿的手术效果特别逼真，什么孕检、婚检都检查不出来的。"背后的墙上写着"十分钟找回遗失的初夜"，意为处女膜修复手术。

"处女膜"指向"贞洁观"，是父权社会的产物，无论在东方和西方都盛行一时，而在中国，"贞洁观"一直延续到了今天。"贞洁观"基于男性对于女性的占有欲，"处女"则给予了男性最先占有某个女性的满足感和荣耀感。因而在男权语境下，"处女"被赋予了某种道德价值，坚守"贞洁"的女性能够获得褒奖和赞扬。与之相对，"非处女"则变成了"失节失德"的受谴责对象。用某个身体器官——处女膜，来评判女性的道德与否，指向了米歇尔·福柯提出的"身体政治"。

在《规训与惩罚》中，福柯指出："身体也直接卷入某种政治领域；权力关系直接控制它，干预它，给它打上标记，训练它，折磨它，强迫它完成某些任务，表现某些仪式和发出某些信号。"[12] 长久以来，人类的身体都是意识的附属物，社会政治、文化、权力在身体上强加"规训"的痕迹，"身体一直都是包括语言在内的文化所俘虏的骚动不安的囚徒"。[13] 在福柯的身体政治语境下，男权政治附着于女性身体之上，使得女性的"贞洁"成为一种道德和禁忌。

在影片中，当小文的母亲得知小文受到性侵后，愤怒地打了女儿一巴掌。小文的母亲已经被男权思想所规训，认为女儿失去"贞洁"是种"过错"，小文自己也应当接受"惩罚"。此后，小文的母亲又将小文的裙子扔掉，喊道"让你穿得不三不四"，还把她的长发剪掉，意为把被性侵的原因怪罪于小文的穿着打扮。在不自觉之中，小文母亲作为女性成为男权暴力的参与者，对女儿进行了二次伤害。而诊所中提供的处女膜修复手术，也体现了女性对贞洁观的认同和内化，通过手术来对自己进行"补救"，重塑起在男性眼中的价值。可见贞洁观作为一种男权制度在今天依旧深入人心。

[12] ［法］米歇尔·福柯：《规训与惩罚》，刘北成、杨远婴译，生活·读书·新知三联书店1999年版，第27页。

[13] ［美］彼得·布鲁克斯：《身体活：现代叙述中的欲望对象》，朱生坚译，新星出版社2015年版，第7页。

图 5 《嘉年华》海报

而对于小健来说,女性的"贞洁"是产生经济利益的对象。对福柯来说,对于身体政治的思考必须在资本主义的框架之下才有意义,权力对身体的干预是为了资本主义服务。"身体基本上是作为一种生产力而受到权力和支配关系的干预;但是,另一方面,只有在它被某种征服体系所控制时,它才可能形成一种劳动力;只有在身体既具有生产能力又被驯服时,它才能变成一种有用的力量。"[14] 男权语境下的身体政治中,对女性"贞洁"的桎梏不仅满足了自身的占有欲,也派生出了利益交易。女性的"初夜"可以作为价格昂贵的商品进行贩卖,有如"大老板"这样的男性愿意为"享用"女性的"贞洁"而买单,也有如小健这样的男性,从中获得利益。

(二)梦露像:视觉消费与符号隐喻

影片中身体政治与消费主义的相撞,不仅体现在对"处女"的"贩卖"上,也体现在多次出现的梦露雕像上。

电影中,梦露雕像被建在沙滩上,雕像取材于梦露在其成名作《七年之痒》中裙子被风掀起的经典瞬间,妩媚动人,风姿绰约。雕像尺寸巨大,普通人的身高仅到梦露的脚踝。影片的一开始,小米就在梦露雕像旁徘徊和观察,她好奇又羡慕地抚摸着洁白的

[14] [法] 米歇尔·福柯:《规训与惩罚》,刘北成、杨远婴译,生活·读书·新知三联书店 1999 年版,第 27 页。

脚踝和鲜红的脚指甲,并拿起了手机,自下而上拍下了梦露裙底之下的腿,以及双腿交汇于裙子下看不清的部分;雕像的第二次出现,是小文与母亲吵架离家出走,又找不到父亲后,小文蜷缩在梦露雕像的脚边,在雕像的遮蔽下睡去;雕像的第三次出现,小米发现梦露的脚踝上被彩笔胡乱画上线条,并贴满了小广告,她落寞地撕去了一些广告纸;第四次,雕像在一个夜晚被工人拆除,梦露的脚被切割开,工人们托着她被吊车吊起,宛如飞翔;最后一次,当小米骑着车在街道中央疾行时,被卡车运着的梦露雕像来到了她的面前,梦露的一袭裙摆再次成为小米注视的对象,也成为鼓励她前行的方向。

"玛丽莲·梦露"在西方的文化语境中,早已成为一个符号,她是"blond dumb"(金发无脑美人)的代表。雕塑重现的是她标志性的形象,一袭白裙,白色高跟鞋,裙摆被通风口吹出来的风掀翻,她娇嗔地用双手压下身前的裙子。"这一形象拥有成熟的、勾起欲望的肉身,却同时伴随着孩童般的智力与心灵。这种性感是可喜的、无害的、易得的。"[15] 理查德·戴尔称梦露迎合了当时美国文化对"性"的全新认知,即性不应该被压抑而应该被当作自然生理被正视。因此,在这样的语境中,玛丽莲·梦露成为男性对"性"渴望的客体,她的身体成为视觉消费的对象,也成为情色的符号。

梦露雕像的第一次出现,代表了小米这个未成年女孩对于成熟女性气质的艳羡和渴望。她摩挲着梦露的脚踝,欣赏她鲜红的指甲油,与穿着土气又没有发育开的自己相比,梦露显得如此成熟又美丽。而小米这种内心渴望也体现在她对金色假发的占有之上。这顶与梦露的发型相一致的金色假发原本属于小文和小新,她们在自拍时争相戴这项假发,因为她们觉得有假发拍照"更好看"。"按照拉康的理论,佩戴金色假发的行为在潜意识上消解了孩子未成年人的身份,取而代之的是性意味的对象。"[16] 而受到梦露像启蒙的小米之所以占据了这顶假发,正是为了完成对女性气质和性意味的获得。

梦露雕像的第二次出现,则是作为某种女权符号完成了对女童小文的庇护。梦露是男性主导的社会秩序下被消费的客体,其地位是下沉的,然而当她被制作成巨大的雕像供人仰视时,这种矛盾感显现出了女权的意味。当小文离家出走无处可去时,梦露像给予了小文安全感,让她能够蜷缩在一个角落安然睡去。

梦露雕像的第三次出现,代表了被侵害和污名化的女性群体。此时,影片中的女性角色小文、小新、小米、莉莉等,都已经受到了不同程度的伤害,背负着来自不同角落

[15] 周舒燕:《性感美人的假面——重审玛丽莲·梦露的银幕形象》,中山大学博士学位论文,2010年,第17页。
[16] 李岩:《〈嘉年华〉:性别政治的符号互动》,《当代电影》2017年12月。

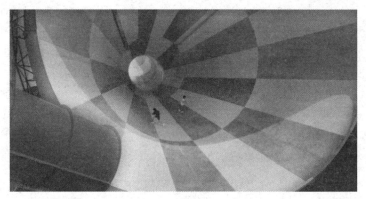

图 6 喇叭状的滑梯

的恶意。正如梦露的脚踝被贴上丑陋的小广告，女性主体们也掩藏不住被伤害后的伤疤。

梦露雕像的第四次出现，则预示着跌入谷底的毁灭。文晏在采访中表示，她很奇怪在一个略显封闭的广西小城里，为什么要建起一座梦露像。其实梦露像并不是第一次被建起，也不是第一次被拆除。2011年，在美国芝加哥密歇根大街上也树立起一座相同的梦露像，但不到三百天后就因为"媚俗"而被拆除。同样的故事在一年后发生在广西小城。小城里的人应该并不完全了解梦露，更不理解梦露在美国文化中的符号意味，之所以建立起她的雕塑，不过是文化发展落后的地区对西方文化的误解和盲从而已。而现实里的两座梦露像和电影里的梦露像无一例外面临被拆除的结局，大众在把作为视觉消费对象的"景观梦露"移除视线的同时，也将作为主体的梦露在认同中抹杀。这种毁灭性的预示，与影片之后的叙事相照应：医院医生造假、小米被打，事态的发展极速跌入了谷底。

梦露雕像的第五次出现，则成为旗帜性的引导和标志。影片的最后，小米脱掉了土气的衣服，穿上了和梦露一样的白裙子，戴上了莉莉留给她的耳环，在梦露像的指引之下奔向自由和未知的未来。此时的梦露，在小米的心中已经成为某种标杆和偶像，与她一起迎接毁灭后的重生。

《嘉年华》里，对于女性的身体隐喻还体现在一个巨大的滑梯中。这个滑梯管道交错，有一端呈现巨大的喇叭状，不难将其联想到女性的生殖器官。而孟小文和张新新两个天真烂漫的女孩流连在管道里，大声呼喊着对方的名字，快乐玩耍着。在尚不知"性"为何物的女童心里，还不明白自己体内也具备的这套生殖系统，在人类史上带给女性的苦难。当堕胎（或是做了处女膜修复手术）后的莉莉捂着肚子痛苦地说出"下辈子再不当

女人"的时候,我们不禁思考,真正的苦难是来源于生理,还是来源于身体政治的规训。

(三)女性群像:女性意识与身份认同

《嘉年华》中,众多女性形象的塑造是一大亮点。在中国的电影创作领域,男性始终占据着主导地位,创作的女性形象往往是男性视角下的客体,而打破男性叙事的女性电影始终匮乏。女性电影是指"电影家们(主要指导演与编剧)在创作中自觉地(或'自为地')探讨女性意识,大量娴熟地运用女性特有的创作、表达方式,声讨男性中心主义传统文化对女性创作以及女性生存的压抑,以崭新的人文观点和全新的美学理念,鲜明地颠覆父权中心文化的女性主义(或女权主义)创作方式来拍电影"[17],而《嘉年华》则正是一部由女性导演创作、描述女性生存困境、体现女性意识的女性电影。

从《嘉年华》的女性群像中我们可以看出,文晏的女性意识并不在于将女性按照"英雄"叙事进行书写,她依然将女性的局限性一一展现出来。然而,在这种局限性之下,她揭露和批判了各种社会现实因素,并且直指男权文化的压制。但在她的电影中,她也没有完全否定和颠覆男性存在,并且为所有的男性角色找到了社会法则的理由:经理为了明哲保身,小健为了在社会底层生存,小文的爸爸力量薄弱无力抗争,新新的爸爸被社会潜规则降服……导演尝试理解男性,但对于女性生存困境中男性的过错,也并不遮掩和回避。因此可以看出,文晏并不是一个激进的女权主义者,她对于女性生存困境的关怀多过对权力的索求。

而这样一个比较温和或者暧昧的态度也导致了影片中的女性角色难以找到"出路"。男权政治没有被打破,那么造成女性焦虑和困境的因素依旧在那里。影片的最后,文晏没有办法给所有的女性角色以结局,但她让小米从桎梏中挣脱,脸上带着觉醒意味的冷静和刚毅,奔向自由。尽管她的未来迷茫而未知,但给我们留下了某些希望。

文晏在采访中说道:"如果小文离家出走没有找到爸爸或者被爸爸抛弃,那她很可能就会变成小米;如果小米最终没有逃走,那她就会成为坐台小姐莉莉。这些女性形象,都是互相照映的。"[18] 同样,如果莉莉结婚了,也可能会成为小文妈妈那样的母亲。在影片中,这些女性角色显现出了某种"轮回性",这种轮回性让她们完成了身份上的统一——在男权语境下焦虑生存着的女性主体。而影片又通过"身份证"这一意象和线索,隐喻

[17] 李毅梅:《女性电影的情感视角》,《华侨大学学报》2004年第3期。

[18] 《南方都市报》对文晏的采访(http://www.oeeee.com/mp/a/BAAFRD00002017091952796.html)。

了女性的身份认同之路。

影片中，小米从老家逃出来，是个"黑户"，经理告诉她必须在月底前拿出能证明来历和年龄的"身份证"，不然就要辞退她。没有身份证的小米只能请求小健帮她做假证。而在小米筹到了小健要求的一万块钱以后，小健又出尔反尔加价六千。最后，小米没有拿到身份证，被经理辞退。小米所代表的女性处于男性叙述者的建构之下，并且需要借助男性的认同来完成对自我的认同。"身份证"这一意象就代表了女性的身份认同，它被男性（经理）所要求，也需要通过男性（小健）所构建，自始至终不掌握在女性主体自己的手中。而男性构建的"身份"对于女性来说始终是虚假的。女性主体如何改变被男性叙述者构建身份的困境，电影没有给予解答，"身份证"也始终没有以实物的形式出现，一如女性的自我身份认同，在男权语境下飘忽不定。

四、影片文化与社会价值

（一）性权力：赋权与夺权

《嘉年华》的主线故事围绕"商会会长性侵两名小学女生"展开。米歇尔·福柯认为，"权力"在所有的关系当中普遍存在，它不是派生出来的，而是在社会关系中原生存在的。审视刘会长与两个女学生的关系，我们会发现，刘会长是一个在当地位高权重、左右逢源的成功人士，而两个女学生天真懵懂、心智未开，张新新是刘会长直系下属的女儿，孟小文则父母离异缺乏管教。刘会长之于她们，无论从年龄、体力、认知和地位上来说，都是至高的"权力者"；而她们之于刘会长，则是易于控制的对象。在他们的关系之中，产生了存在明显力量差异的"权力关系"，而与权力相随的是高权力者对低权力者的压迫。

孙绍先在《女性与性权力》中提出："人的性权力包含两个最基本的方面，即拒绝性侵犯的权力与自主支配自己身体的权力。"[19] 然而长久以来女性的性权力都是被忽视或不被伸张的，女性的性欲望在男权的规训之下必须压制和隐蔽，而男性的性欲望却有宣泄的合理性。当力量权力关系遇上不平等的性权力语境，作为高权力者的男性理所当然地认为对女性身体的侵犯和性权力的剥夺是合理的，也就将权力落差转换为了性侵。于是，处于权力关系中的性侵案屡见不鲜：男上司对女下属，男教师对女学生，

[19] 孙绍先：《女性与性权力》，辽宁画报出版社 2003 年版，第 3 页。

成年男子对女童……而男性权力者对女性的侵犯，还建立在他们自以为的"交换"之上。在他们的概念中，他们没有对女性性权力强制性地占有，而是通过商品经济的逻辑——交换——这一"文明"的形式获得了女性的性权力。在现实生活中，男上司给予女下属工作上的便利，男教师给予女学生学业上的支持；在影片中，刘会长作为张新新的"干爹"，给予张新新父亲工作上的照顾，还带着张新新和孟小文去KTV，当两人不想回家时为她们在旅馆开房间。他所做的这一切也让他在潜意识中认为，可以构成对两个女孩性权力的交换，因此实施了性侵。而所谓的"酒喝多了一时糊涂"，不过是丑陋的狡辩。在郝律师对孟小文的询问中，也出现了这样一句话："小新的干爹送过你什么礼物吗？比如衣服、首饰？给过你钱吗？"可见她认同了性权力交换的逻辑，试图从中找寻到刘会长性侵事实的突破口。然而必须要认识到的是，在权力关系之中，根本不存在平等的交换。

《嘉年华》里，性权力的剥削不仅体现在这一组关系中，在前台小妹莉莉和她的男朋友小健之间以及小健和小米之间都有体现。莉莉是一个注重外表、喜欢打扮的女孩，总是画着美艳的浓妆，按经理的话说就是"喜欢勾搭男人"。尽管她擅长向男人撒娇施魅，但当她老乡小健来找她时，可以看出她脸上由衷的快乐和娇嗔。影片中，莉莉买了新耳环，小米羡慕地表示小健对她真好，莉莉嗤之以鼻："他能给我花这钱？"可见在两人的情侣关系中，小健并没有付出很多。随着情节发展，我们发现小健就是一个游走在法律边缘的危险分子，在莉莉高高兴兴地来找他时，他却将莉莉介绍给了所谓的"大老板"，让她陪好大老板，而只字不提两人的关系。此后，莉莉不知出于何种原因被大老板打到眼睛乌青，影片虽然没有明确的交代，但可以推测出，小健让莉莉"陪"老板，也许是老板有施虐的癖好，也许是莉莉拒绝顺从，导致了眼睛上的伤。小米看到莉莉的伤后问道："健哥，他不管吗？"莉莉冷笑道："他？他只认钱。"

在小健和莉莉的关系之中，莉莉爱慕小健，而小健却将两人间的暧昧关系作为从精神上控制莉莉的工具。在男权语境下，女性是男性的从属和附庸，一旦两人产生了性的联系，女性这根"肋骨"归到了男性身体中的原位，从而成为男性的一部分。小健和莉莉之间的关系让小健获得了对莉莉的控制权，莉莉从属于他，他也就能理所当然地出让莉莉的性权力给大老板，获得金钱回报。这种出让，在小健看来，不过是在行使自己的男性权力。而莉莉虽然深知小健对自己的态度，却默认了对方对自己的占有和剥削。可见在现代，在社会的某些角落，女性对男性绝对的屈从依然是铁律，隐形但坚实地存在着。

而小健施害的对象不仅是莉莉，对于小米，他也试图侵害。当他提出可以帮小米办

身份证，而小米拿不出这么多钱时，他将手伸向了小米的大腿，表示"也不是所有事都需要钱来解决的"，暗示小米可以通过身体的交换获得身份证。而当小米被旅馆解雇之后，他又把小米招入了自己的团伙，给小米介绍了"客人"，让她在一间隐蔽的房间中出卖自己的"初夜"。小健对于女性性权力的轻视和剥削无疑是令人愤慨的，然而他的存在依然代表了现今中国社会的某一边缘阶层，他们控制和物化女性，将女性的性权力作为交易的工具。然而更可悲的是，女性作为受害者难以自知，更难以反抗。

（二）两性对峙：扭曲的中国式"性别场"

在《嘉年华》中，除了围绕性权力剥削的两性关系以外，其他男性与女性的关系也始终处在对峙的状态之下。

1. 离异夫妻间的对立：小文父母。影片中小文的父母离异，小文的母亲样貌美丽，打扮和气质都略显轻佻，喜欢晚上出去跳舞，对女儿不太关心。小文的父亲在游乐场做机械维护，住在破烂的平房里，穿着背心，不修边幅，是个看起来有些"窝囊"的中年男人。小文的母亲性格强硬、泼辣，在小文沉默不说话的时候骂小文道："看你那样，真是越来越像你爸了。"在与小文爸爸隔着铁门对话时，她又无奈地说道："你们两个，一个比一个闷。"从种种细节可以推测出，小文的妈妈是一个外向、要强、喜欢光鲜的女性，而小文的爸爸则是不善言辞也没有事业和作为的"闷葫芦"，所以二人不和而离婚，小文被判给了妈妈，离婚后两人再不来往。小文妈妈对前夫的不满，也是她将气撒在孩子身上、对小文缺少关心的原因；而小文爸爸则在小文刚来找她时屡屡催促她回到妈妈那里。两人对唯一的血脉联系——女儿小文的态度，表明了一段不愉快的婚姻对他们的创伤依旧难平。

2. 和睦夫妻间的裂缝：小新父母。影片中小新的父母貌似和睦，当事件发生之后，小新的父亲作为刘会长的下属成为受害家庭和加害者的唯一沟通渠道。从他让女儿认刘会长做干爹便可看出，他是一个趋炎附势的人，因此他接受刘会长对女儿的资助而放弃控告是不出意外的。小新的母亲没有过多台词，只是一直陪伴在女儿身边。当他们夫妻去找小文的父亲说明刘会长的意思，小新的父亲兜圈子时，她不耐烦地打断他："你就跟人家说实话吧。"脸上充满了愤慨不满，然后将脸撇到一边，不去看丈夫。可以想见，作为母亲，小新的妈妈对女儿充满关爱，丈夫的妥协和懦弱让她不满。但两人并没有走向对峙，因为她认可了男性在家庭抉择中的决定地位，她没有做改变和动摇丈夫的尝试，两人的裂缝将隐于男权思维中，成为隐藏的危险。

3. 校园霸凌的端倪：小文与男同学。影片中，小文因为缺少母亲的关心和管教，经常迟到。当她和小新再一次迟到时，几个男同学围绕着她，讽刺道："孟小文，你又迟到，一个瞌睡虫，天天迟到。"并且用手机拍了孟小文和张新新的照片，发到群里加以嘲笑。随后，小文和为首的男同学产生了语言和肢体冲突。可以推测，小文经常迟到，也经常受到这几名男同学的嘲讽。在青春期，男孩和女孩间的小摩擦被认为是正常的，然而人们常常忽视了这种摩擦演变为校园霸凌的可能。孟小文是一个单亲家庭的孩子，每天迟到的最大原因是母亲的懒于管教，同学的嘲讽对于她来说极有可能会造成心理创伤。在儿童之中，欺凌和侮辱常被当作玩笑不受重视，从而会造成严重的后果。

4. 职场上的困境：经理与莉莉、小米。在旅店里，经理掌有最高权力，莉莉和小米都对经理唯唯诺诺。当王队长来问话时，经理听出了小米替莉莉值班的事实，于是他让她们蹲在墙边，直接拿起水管浇两个人的头，一面是泄愤，一面是警告他们不要乱说话给自己添麻烦。尽管经理并不是十恶不赦的坏人，在辞退小米时也给了她一个月的工资，但他从潜意识中认为自己作为老板对员工可以"随意处置"，从人格上也轻视莉莉和小米，这体现了女性在职场上的困境。

5. 正与恶的交锋：郝律师和王队长。在影片中，郝律师与王队长共有过两次交锋。第一次是王队长向小文问话，字里行间透露出诱导和威胁的意味，郝律师强硬地提醒他："不要吓唬小孩子。"第二次是郝律师将性侵案当晚的视频交给王队长，王队长试探性地问她有没有想过做点儿别的案子，而郝律师回答道："这类案子需要有人来做。"堵死了王队长收买的意图。影片中，郝律师是一个富有正义感和同情心的正面的女性形象，而王队长是一个收受贿赂、徇私枉法的负面的男性形象，尽管律师和警察之间也存在着一定程度上的权力关系，但郝律师并没有被这种权力关系所桎梏，成为影片里所有对立关系中唯一占据制高点的女性人物。

文晏在接受采访时称，并不是刻意地将所有的男性形象设置为负面形象，他们都是人的局限性或社会法则逼迫下呈现出的样子，无论男性和女性都有他们负面的部分。[20] 然而不可否认的是，文晏有意或无意地将男性与女性的关系处理放在了一个不和谐的层面，她向我们展示了一个现代社会扭曲的"性别场"。在这个"性别场"里，有男性对女性性权力的非法剥夺，也有家庭中、职场上甚至校园里男性与女性之间的压迫关系和对峙关系，而这种对峙与男权语境不无关系。我们可以看到，莉莉之于小健，小新的母

[20] 澎湃新闻对文晏的采访（http://www.thepaper.cn/newsDetail_forward_1877281）。

亲之于丈夫，莉莉和小米之于经理，都是依附于"主体"的"客体"。尽管正如文晏所说，无论男性还是女性，都有他们的局限性。但在《嘉年华》这部电影中，我们依然可以看出一个女性导演对于女性群体给予关怀的偏爱，她让男性在对立之中成为更具有负面性的一方，让女性的处境显得楚楚可怜，激起了观众对于女性地位的怜悯与反思。

（三）魔幻嘉年华："缺席"的施害者与"在场"的正义

作为性侵案的罪魁祸首，刘会长的形象始终是模糊不清的。文晏称："并不是要展现暴力才能鞭挞暴力。现实中无形隐晦的暴力更可怕。我隐去了犯罪人的形象，连侧脸都没有，就是因为我对他不感兴趣。"[21]《素媛》和《熔炉》中都体现了丑恶的犯罪人形象，《素媛》里的犯人是一个肮脏无赖的惯犯，而《熔炉》里爬上厕所的隔间、对着瑟瑟发抖的女学生露出诡异笑容的校长形象，给观众造成了不少惊吓。对于犯罪者形象的描绘，可以引发观众对于犯人的憎恨和对被害人的同情，从而使观众关注"性侵"这一现实问题。而文晏并没有试图诱发观众的这种情绪，她的目的也不仅仅在于让观众关注"性侵"本身。她以平和的态度讲述了"性侵"事实，随后将直接的施害人搁置一边，转而探讨其他人的责任。因为她看到，旁观者也是需要"追责"的。

影片中，医院的医生不顾被性侵女童的心理，冷冰冰、程式化地要求小文"两腿张开"，进行检查；警察王队长被刘会长收买，不但不履职办案，还屡次强迫小文回忆案件过程，用居高临下的态度诱导小文承认自己是喝酒后自愿；小文的妈妈在得知女儿被性侵后没有安慰和保护她，反而是辱骂和怪罪她；掌握关键证据的小米因为害怕失去工作，不愿意拿出证据，甚至趁机向律师索要费用；所谓的"专家医生"公然在媒体面前做伪证，称小文和小新没有受到性侵；张新新的爸爸不求还女儿以真相和公道，而被刘会长资助女儿上学的承诺收买⋯⋯这些旁观者在事件发生后对受害人进行了二次伤害，本应该对女童实施保护的家庭和社会，却变成了不比犯人高尚的间接施害者。《嘉年华》没有直接去描绘犯人的形象，却把事件发生后围绕着被害人的社会群像，把来自各个角落的恶意和伤害，如卷轴一般——摊开在观众的眼前。正如文晏解释片名"嘉年华"时所说："这个社会是如此浮躁，是如此喧嚣，就像是嘉年华；但在浮躁和喧嚣的背后，有太多东西被遮挡住了。"这些被挡住的东西，是导演想让观众看到的。

当《嘉年华》的故事发生在中国，又让人不禁联想到影片对中国呈现某种"魔幻性"

[21]《南方都市报》对文晏的采访（http://www.oeeee.com/mp/a/BAAFRD00002017091952796.html）。

的现实指称。在中国，某些权力者对于现实的蒙蔽和真相的掩盖引发大众不满成为常态，一些"敏感词"和"敏感话题"，"被屏蔽""被删除"的现象屡见不鲜，某些"上层阶级"的人在犯罪之后也能通过控制话语机器而掩盖自己的行为。一如影片中的刘会长，在当地位高权重，左右逢源，竟然能够买通警察和医生来为自己脱罪。一旦成功，他就将像影片中"缺席"的形象一样，彻底隐藏面孔和罪行。

然而，他的"在场"在影片的最后还是被证明了，但是依旧通过一个"魔幻"的方式：媒体突如其来的报道。当警察和医院做了伪证称女童未受到性侵后，原以为案件就会这样结束，但随后新闻的报道却制造了一个巨大的转折：

> 在省委及省公安厅领导的高度重视下，"三二八案件"现已完成所有侦查工作，并移送到滨海市人民检察院，不久将对被告人滨海市民间商会会长刘成章提起公诉。同时，公安局决定，王志坚身为刑侦队长、中共党员，在处理"三二八案件"的过程中涉嫌犯罪，已停职调查。省人民医院的徐仲民等三位主任医师做假证涉嫌受贿，也将被追究法律责任。

随后一条新闻是"省妇联、青联昨天在滨海市共同召开了'少年儿童是祖国的希望'主题座谈会"。这条突如其来的新闻游离于影片的情节之外，强行给性侵事件画上一个正义的句号。当被问及为何会设置这样的结局以及郝律师这样一个"伟光正"的形象时，文晏说："我做独立电影这么多年，从来不会妥协，但是我会变通。让电影跟观众见面是最重要的，我们会尽最大的努力。另外，我关心的不是这个案子，而是她们的心理和命运……我们需要做的太多了，结案根本不是解决了问题。"对于中国电影审查的诟病由来已久，为了"过审"，为了让公安机关和检察机关不显得那么"无能"，影片必须以一个"正义终将到来"的结局来为案件结案。然而，这个结局透过政治意味颇强的新闻报道出来，并和"少年儿童是祖国的希望"的口号放在一起，展现出了极强的反讽效果。可见文晏的确没有向政治权力妥协，反官方主流的精英意识依旧在"变通"中表露无遗。

回顾电影《嘉年华》，这是一部取材于儿童性侵，融合了对现代社会女性生存困境的展现、对男权政治的批判、对社会公平正义的反思的影片，无疑站队了西方政治文化语境下的"政治正确"。而导演对视角的选取、对欧洲风格的电影语言的熟练运用和对现实主义的主张，都保证了影片的艺术性。尽管《嘉年华》在主题思想和艺术创作层面上尚有薄弱之处，但在今日商业化电影、工业化电影充斥的银幕中，已经是难得一见的"清流"。

五、影片放映与营销分析

《嘉年华》于2017年11月24日在中国内地上映,两周时间内共获得2000多万元票房。在《嘉年华》上映的前两天,网络上爆出北京红黄蓝幼儿园涉嫌虐童和"性侵"的新闻。尽管公安机关调查后证实"性侵"为捏造的谣言,但现实与电影产生的互文性让《嘉年华》一下受到了爆发式的广泛关注。这一节中,笔者将通过对数据的分析,结合对《嘉年华》的主要制作及发行公司——喀什嘉映文化传媒有限公司负责人的采访,力图展现《嘉年华》的放映与营销运作全貌。

(一)《嘉年华》的影院表现

笔者结合猫眼电影和网票网的数据,来分析《嘉年华》的影院表现力。

1. 票房

11月24日至12月10日,《嘉年华》每日票房走势如图7所示:

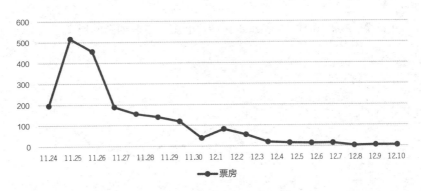

图7《嘉年华》票房走势图(单位:万元)
(数据来源:猫眼票房专业版)

根据以上走势图可以看出,《嘉年华》于11月24日上映后,11月25日票房大增,直至11月30日,其间虽有回落,但一直维持在尚可的成绩。12月1日起,《嘉年华》的票房便迅速下降,到上映两周后的12月7日以后,就已经鲜有票房收入了。

2. 排片率

11月24日至12月10日,《嘉年华》每日排片率走势如图8所示:

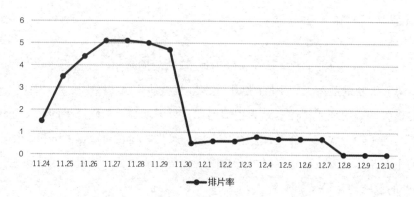

图8 《嘉年华》排片率走势图（单位：%）
（数据来源：猫眼票房专业版）

从以上走势图可以看出，《嘉年华》上映后的两天内获得了观众的支持，在11月25日、11月26日两天内放映量迅速上升，达到5%左右的排片率，并维持到11月30日。但从12月1日开始，《嘉年华》的排片率锐减，在12月8日后几乎再无排片。

3. 上座率

11月24日至12月10日，《嘉年华》每日上座率走势如图9所示：

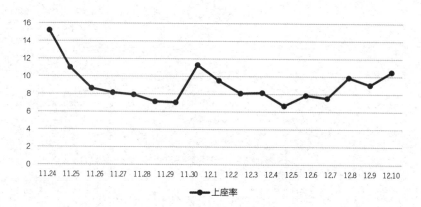

图9 《嘉年华》上座率走势图（单位：%）
（数据来源：网票网）

从以上走势图可以看出，11月24日上映第一天，《嘉年华》的上座率高达15%，随后随着排片场次的增加上座率逐渐下降；12月1日之后，随着放映场次的锐减，上座率回升。从综合了34271家影院票房记录的"网票网"所提供的数据来看，《嘉年华》的上座率虽有升降，但基本维持在7%—10%之间。

4. 总结

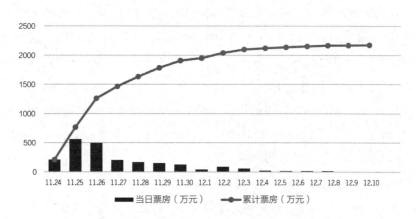

图 10 《嘉年华》全国单日票房统计及总票房增长图（单位：万元）
（数据来源：网票网、猫眼专业版）

由前文的分析，结合图 10 所示《嘉年华》的全国单日票房及总票房增长情况，我们可以总结出《嘉年华》在放映期间三个阶段的表现：

（1）11 月 24 日，首日上映，在排片不高的情况下获得 15% 的上座率以及 200 万元票房，表现不俗。

（2）11 月 25 日—11 月 30 日，影院增加排片，排片率达 5% 以上。11 月 25 日、26 日两天日均票房达到 500 万元，但 11 月 27—30 日票房逐日下降，30 日票房只有 127 万元，上座率也一路下滑至 6% 左右。

（3）12 月 1 日—12 月 7 日，影片上映的第二周，影院排片大幅下降，一周票房仅达 260 万元。12 月 7 日以后，《嘉年华》几乎不再排片。

（二）影片《嘉年华》的营销策略

电影《嘉年华》由喀什嘉映文化传媒有限公司发行，在整个运作过程中，公司秉持嘉映一贯的社会责任感，希望通过影片唤起相关议题的社会关注。尽管考虑到"红黄蓝事件"以及金马奖的影响，2000 万元的票房低于大众的预期，但喀什嘉映认为，这个数字对于一部旨在发扬社会正能量的艺术电影来说是值得肯定的。《嘉年华》的宣发策略并没有如《二十二》一样"剑走偏锋"，也不存在商业电影的明星号召力，再加上"红黄蓝事件"的压力，电影在营销方面只能称作"中规中矩"。

1. 宣发主题:"打破沉默"的社会责任

《嘉年华》的宣发口号是"打破沉默"。作为国内首部反映儿童性侵的电影,《嘉年华》的目的是将这个敏感的话题回归到大众的视野和反思之中。在当下社会,许多与少女性侵相关的案件都不了了之,而《嘉年华》则是自觉地承担起"揭开伤疤、痛定思痛"的社会责任,让更多的人参与关注。喀什嘉映认为,《嘉年华》的上映能够唤起公众保护儿童的意识,并且起到警惕施害者的作用。对于当下屡屡发生性侵案件的事实,这样的电影具有打破大众心照不宣的敏感和沉默,引导大众正视事实、了解事实的社会价值,甚至产生减少此类案件发生的威慑作用。

2. 口碑爆棚:高立意题材与良性互动

《嘉年华》上映后获得了一致好评,更是以8.3分赢得了豆瓣2017年华语电影(剧情类)评分冠军。喀什嘉映认为,好的口碑与高立意的题材是分不开的,《嘉年华》所选取的题材,其对社会事件的关注度和责任感注定了它是一部可以贴近艺术审美的优质电影。而在营销过程中,喀什嘉映也与自媒体、大V进行了沟通和互动,他们在口碑推动上起到了一定的作用。比较特别的是,《嘉年华》的主角之一是一位坚持找寻性侵证据的律师,因此喀什嘉映与许多律师进行了互动。律师们将自己接触到的案例进行分享,同时由于自身的工作经历,他们也更愿意去观看和推介《嘉年华》。

3. 排片策略:艺术电影的影院困境

在排片上,国内的艺术电影依然面临着诸多困境,影院一般会选取商业电影比较空的档期提供给艺术电影。而一旦艺术电影与某部热门的商业电影撞了档期,那么其排片和票房就会被压缩了。《嘉年华》选在了比较不热门的11月底上映,一定程度上是妥协的选择。而在上映当天,由于良好的口碑,影院纷纷选择增加《嘉年华》的排片。而喀什嘉映称,他们并不赞成影片获得过高的放映场次,因为与放映场次上升相伴的是上座率的下降,而上座率是筛选影片排映的重要数据。当《嘉年华》的上座率数据呈现下滑的趋势时,喀什嘉映会联系影院,一方面是请关注艺术电影的影院继续排片,另一方面是请影院提供小厅放映,让目标观众可以聚集到这一场次的小厅中,提升上座率。对于喀什嘉映来说,低排片、高上座率的"倒灌型"数据是他们所希冀的。

4. 热点撞车:时事捆绑的幸与不幸

在《嘉年华》上映的前一天,"北京红黄蓝幼儿园事件"爆发,给影片宣传带来了不少的压力。有不少网民将"策划事件、恶意营销"的污水泼在了营销方身上,而事实上这只是一个难以预测的巧合。喀什嘉映称,这个事件的发生是一把"双刃剑",无法

统计是因为这个事件而观看电影的人更多,还是误会营销方拒绝观看电影的人更多。在营销层面,喀什嘉映更是无法做出任何与事件相关的宣传举动。然而不可否认的是,"红黄蓝事件"为《嘉年华》博得了巨大的关注度,相关话题在互联网上持续发酵。在下一节中,笔者将结合数据,进行"红黄蓝事件"与《嘉年华》票房表现的相关性分析。

(三)"红黄蓝事件"与《嘉年华》票房表现的相关性分析

1. "红黄蓝事件"发展梳理

根据艾媒大数据舆情管控系统发布的红黄蓝幼儿园虐童事件舆情监测报告,相关事件发展过程整理见表2。

表2 "红黄蓝幼儿园虐童事件"发展梳理表

日期	"红黄蓝事件"发展过程
11.22	十余名家长反映称孩子身上出现针眼、被喂食不明药片
11.23	网上流传家长宣称孩子受到性侵的视频和截图资料;朝阳区教委入驻幼儿园调查;章子怡等明星在微博上发声;公安机关对"群体猥亵幼童"进行辟谣和法律惩处
11.24	红黄蓝发布声明,在结论未明前减少对孩子的影响,对诬告、陷害的行为已向警方报案
11.28	警方公布调查结果

(资料来源:艾媒大数据舆情管控系统《幼教之殇:红黄蓝幼儿园虐童事件舆情监测报告》)

艾媒大数据舆情管控系统数据显示,自11月23日15时事件开始发酵,北京红黄蓝幼儿园虐童事件舆情热度迅速攀升。事件热度持续升高,截至11月24日13时,热度指数达到顶峰。而11月24日,也恰好为《嘉年华》上映的日期(见图11)。

由微博热词指数对比图可以看出(见图13),《嘉年华》上映的11月24日,是"红黄蓝幼儿园"和"嘉年华"两个热词搜索指数达到最高峰的日期。因此不难看出,在11月24日当天,"红黄蓝事件"给《嘉年华》带来的舆论影响。

图11 "红黄蓝幼儿园虐童事件"舆情热度指数走势图
(资料来源:艾媒大数据舆情管控系统《幼教之殇:红黄蓝幼儿园虐童事件舆情监测报告》)

同时数据显示,舆情信息主要的发布来源是微博(见图12)。

图12 "红黄蓝幼儿园虐童事件"舆情信息发布来源饼状图
(资料来源:艾媒大数据舆情管控系统《幼教之殇:红黄蓝幼儿园虐童事件舆情监测报告》)

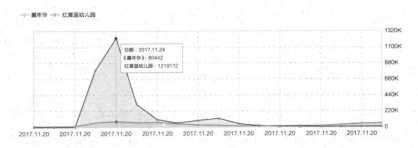

图13 "嘉年华"与"红黄蓝幼儿园"微博热词指数对比图
（资料来源：微博热词）

2.《嘉年华》与艺术电影票房走势对比

根据猫眼票房提供的数据，笔者整理了《推拿》《不成问题的问题》《八月》《路边野餐》《长江图》五部艺术电影的票房走势图（见图14），它们都是和《嘉年华》一样获得过国际电影节奖项的影片。[22]

图14 艺术电影票房走势比较图（单位：百万）
（数据来源：猫眼电影专业版）

由上图可以清晰直观地发现艺术电影票房走势的三个规律：

[22] 《推拿》获得第64届柏林国际电影节最佳艺术贡献银熊奖、第51届台湾电影金马奖最佳影片奖；《不成问题的问题》获得第53届台湾电影金马奖最佳男主角奖、第53届台湾电影金马奖最佳改编剧本奖；《长江图》提名第66届柏林国际电影节金熊奖；《路边野餐》获得第52届台湾金马奖最佳新导演奖；《八月》获得第53届台湾电影金马奖最佳剧情片奖。

（1）上映前三天是"热度期"，放映期内最高单日票房会在前三天中出现。

（2）上映第四天会出现票房的"滑坡"，从第四天开始，需要发行方开始采取措施回稳。

（3）上映一周后，票房收入就相当低迷。

对比《嘉年华》与其他艺术电影，最大的差异就在于《嘉年华》在上映的第二天获得了票房的爆发式增长，而其他艺术影片在上映前三天票房收入的波动幅度并不巨大。在第四天票房回落、上映一周后票房收入低迷方面，《嘉年华》符合了艺术电影的票房走势规律。

由此可看出，"红黄蓝事件"造成的舆论，确实影响了《嘉年华》的票房，其结果是在上映的第二、第三天引导了许多关注这一事件的网友走进电影院，观看《嘉年华》这部与事件形成互文性的影片。然而即便有大规模的关注"红黄蓝事件"的网民支持，《嘉年华》依然难逃上映第四天票房锐减的命运。作为2017年度与时事捆绑最为紧密的电影，《嘉年华》前三天的票房走势体现了社会舆论提升电影票房的影响力，但最终也难掩艺术电影的被接受疲态。与商业电影票房动辄上亿、放映天数长达一个月相比，中国艺术电影不仅难以吸引数量可观的观众，在放映时间和空间上也被紧紧压缩，只剩下"三天热度"和"七天票房"。

六、《嘉年华》对中国艺术电影创作的启示

（一）恢复和发扬中国电影的现实主义传统

《嘉年华》导演文晏在接受采访时称，"艺术电影存在很深的现实主义传统，素材往往来自生活本身"[23]，选择艺术电影不仅基于她的艺术取向，更基于她关注和审视社会现实的价值取向。《嘉年华》同样是一部现实主义题材的电影，从取材、拍摄甚至到放映，《嘉年华》都反映出了与现实的"互涉性"。

创作《嘉年华》的起源，是文晏屡屡在报纸上读到性侵儿童的新闻。在文晏动笔写《嘉年华》的2013年，发生了令人震惊的"校长带女生开房案"。2013年5月，海南省万宁市后郎小学6名就读六年级的小学女生集体失踪，经调查，6名小学女生被万宁市

[23] 参考消息网对文晏的采访（http://www.cankaoxiaoxi.com/culture/20171219/2248412.shtml）。

第二小学校长陈在鹏及万宁市一政府单位职员冯小松带走开房。6名女学生在警方安排下经历了两次医院检查，第一次的检查结果是被性侵，而第二次的检查结果却变成了未被性侵。万宁市公安局刑侦大队副大队长李有恒也公开表示：女孩未被性侵，两个犯罪嫌疑人互不认识。一波三折后，两位嫌疑人最终以强奸罪被判刑。这一在当时备受瞩目的案件成为《嘉年华》的素材来源。而现实与文晏的创作初衷产生了令人懊恼的互文性：《嘉年华》上映之后，很少有人能想起它与2013年的"校长和政府职员性侵女学生"案件有关，公众已经忘记了这个残酷的事件。在电影上映的前一天，现实与作品更令人意外的互文性产生了：北京红黄蓝幼儿园爆出虐待儿童的丑闻，并伴随着儿童受到性侵的怀疑。这一事件在网络上受到爆炸式的强烈关注。

中国电影的发展亦有很深的现实主义传统。20世纪20年代，在"武侠神怪片""鸳鸯蝴蝶派"等商业氛围浓厚的娱乐电影包夹下，郑正秋、张石川等具有社会责任感的导演也创作出诸如《孤儿救祖记》等反映社会意识的影片；30年代，呼应时代的使命感开始广泛出现在电影之中，涌现出如《神女》《渔光曲》《马路天使》《十字街头》等一大批带有社会批判意识的现实主义电影；40年代的《一江春水向东流》《小城之春》等电影与政治紧密相连，不但展现了社会图景，也表现出了革命精神；新中国成立后"十七年"期间的电影，则通过塑造先进的人物形象体现社会主义主体下的现实主义，代表影片如《舞台姐妹》《林则徐》等；进入新时代后，第四代导演谢飞等致力于矫正"文化大革命"时期的"伪现实主义"，面对真实的历史和现实，将"农村题材"作为核心；第五代导演张艺谋、陈凯歌等则给予民族和民俗个性表达，热衷于文化寓言，影片包含导演对于历史和生命的反思；第六代导演贾樟柯等直接受到意大利新现实主义和巴赞电影理论的影响，走上纪实现实主义的道路。而新世纪以来，中国电影的现实主义传统却陷入了发展困境。电影的产业化、市场化发展直接带来了电影创作的娱乐化倾向，具有严肃反思性的现实主义电影难以受到观众的青睐。割裂现实、追求奇观、娱乐至上的商业电影所造成的"文化真空"，需要依靠艺术电影弥补。中国电影的现实主义传统，也亟须艺术电影加以恢复。

《嘉年华》上映所引发的一系列社会文化事件，则代表了现实主义电影对社会意识的敲打和警醒作用。当代中国的艺术电影，就应当发扬《嘉年华》的不惧现实、敢于表达的精神，将真实的社会图景投射到银幕之上，批判和剖析社会的"病根"。桂青山在《现

实主义电影与当代中国》[24]中指出：现实主义电影的创作有两个要点，一是"必须真实地、直观地反映时代生活。不应有鲜明主观色彩的夸张、变形、抽象、编排，不应没有时代感"。二是"要通过典型化的艺术形象来展示现实生活的某种本质，不应是纯个体生态的琐碎扫描或社会状况的散漫照相"。只有在现实主义根基上创作的艺术电影，才能真正体现时代感，才能作为艺术媒介传递更多的信息和批判，发挥更大的社会影响力。

（二）电影节语境下的"技术性"创作

《嘉年华》于2017年9月7日在威尼斯进行全球首映，并获得了金狮奖提名。同年10月，《嘉年华》入围金马奖"最佳剧情片""最佳导演""最佳女主角"三项提名。如上文所述，《嘉年华》由欧洲知名摄影师掌镜，采用欧洲艺术电影风格的电影语言来展开中国叙事，其冲电影节而去的"目的"显而易见，最终也获得了提名。

20世纪70年代末以来，中国电影在法国新浪潮、意大利新现实主义和美国新好莱坞等电影创作思潮和实践的影响下，进行着艰难的叙事和美学建构，经历了第四代反思电影、第五代民俗电影、第六代个体青春叙事，直到今天的中国式大片。在探索的过程中，中国电影也试图走出国门，而电影节则是一个重要的渠道。由威尼斯、戛纳、柏林组成的"欧洲三大电影节"上，屡屡出现过中国电影的身影，表3即为获奖电影列表。

表3 "欧洲三大电影节"中国电影获奖表

	威尼斯	戛纳	柏林
最高奖项	1989年《悲情城市》侯孝贤 1992年《秋菊打官司》张艺谋 1994年《爱情万岁》蔡明亮 1999年《一个都不能少》张艺谋 2005年《断背山》李安 2006年《三峡好人》贾樟柯 2007年《色｜戒》李安	1993年《霸王别姬》陈凯歌	1988年《红高粱》张艺谋 1993年《香魂女》谢飞 1993年《喜宴》李安 1996年《理智与情感》李安 2007年《图雅的婚事》王全安 2014年《白日焰火》刁亦男

[24] 桂青山：《现实主义电影与当代中国》，《当代电影》2006年第5期。

续表

	威尼斯	戛纳	柏林
二等奖项	1991年《大红灯笼高高挂》张艺谋 2013年《郊游》蔡明亮	1994年《活着》张艺谋 2000年《鬼子来了》姜文	1989年《晚钟》吴子牛 1995年《烟》王颖 1997年《河流》蔡明亮 2000年《我的父亲母亲》张艺谋 2001年《十七岁的单车》王小帅 2005年《孔雀》顾长卫

(资料来源：百度百科"欧洲三大电影节"词条)

《嘉年华》与此前获奖影片的不同在于，侯孝贤、蔡明亮、张艺谋、陈凯歌、王小帅、贾樟柯等导演的电影有着鲜明的个人特色和民族叙事，而文晏则更多地把握了"欧洲三大电影节生产逻辑"（陈宇语），从题材选择、切入视角、主旨立意到电影语言，都在欧洲艺术电影的语境中进行"技术性"的创作，这对于在国外接受电影教育的导演来说是一种选择。《嘉年华》这种创作方法的确引起了威尼斯国际电影节的注意："奖项是一种非常有效的协议，它可以将人和物从体系中收纳进来或排除掉。"[25]《嘉年华》在电影节逻辑体系内的创作让它获得了提名，但遗憾的是，并不能使它摘得奖项。如上文所说，《嘉年华》虽然在题材和立意上有突破之处，然而在艺术创作上却有比较明显的缺憾。在华语电影界，《嘉年华》虽然摘得了金马奖最佳导演奖，但与最佳影片的失之交臂也一定程度上印证了上文所说的不足。

图15 《嘉年华》"悬疑版"海报

但影片依旧给中国艺术电影的创作提供了一种可参考意见：是否可采用电影节逻辑"技术性"地创作中国电影。在目前中国电影话语建构并不成熟的情况下，《嘉年华》开辟了一条让中国电影走向国际的"捷径"。尽管这并不能成为长期的、可持续的策略，但的确给予青年导演一定的启示意义。

[25] 玛莉·德·法尔克：《电影节作为新的研究对象》，《电影艺术》2014年第5期。

（三）探索艺术性与商业性的结合

尽管《嘉年华》并没有多少商业诉求，但近年来，探索艺术性与商业性的结合是中国艺术电影的一个重要命题，实践表明艺术电影获得高票房并非不可能。2014年刁亦男导演的电影《白日焰火》在获得柏林国际电影节金熊奖后开启了商业化的营销宣传，不仅逐步发布多款预告片、海报，而且放大了影片当中关于凶杀、抛尸、破案、禁忌之恋的商业卖点。除此之外，影片发行方还和专业影评人、营销号等合作，在社交平台上不断进行话题宣传。最终，《白日焰火》获得了1.03亿元的票房。2016年冯小刚导演的电影《我不是潘金莲》启用了明星范冰冰作为女主角，从开拍便引发了持续性关注，最终获得4.83亿元票房。启用明星演员，明星自带的话题和粉丝效应可以满足艺术影片的商业诉求。2017年的纪录片《二十二》更是剑走偏锋，采用了"众筹"的方式进行融资，并在线上线下积极组织各种活动为影片造势，最终获得1.71亿元票房。由此可见，艺术电影可以采取启用明星演员和使用商业化营销手段的策略来达成艺术性和商业性的结合。

反观《嘉年华》，在缺乏明星效应和商业化营销的情况下，难以获得票房上的建树。在演员的选择和影片定位上，导演有自己的想法和诉求；在营销上，发行方做了一定的努力，如在电影上映前发布"悬疑版"的海报和预告片，然而所谓的"悬疑"不过是将原先蓝色底色的海报改为了较为阴郁的灰色底色；再如影片曾定档11月17日，入围金马奖后改档为颁奖典礼后的11月24日。然而《嘉年华》与《白日焰火》不同，后者有着"黑色电影"的形态，本身悬疑性就很强；前者则更崇尚自然和真实感，悬疑性相对较弱。而关注电影节获奖影片的观众也不在多数，因此，发行方的策略没有获得商业意义上的成功。对于《嘉年华》这样的影片，可以尝试的商业性宣传有：

1. 在社交网络或线下活动中启用明星站台。《嘉年华》在影片中没有启用明星演员，在宣传上则可以借明星之力。在"红黄蓝事件"中，不少女明星自发地在微博上发声，声讨"虐童"行为。《嘉年华》可以顺势而为，请明星或微博大V为电影做推介和宣传，扩大影响力。

2. 拉长宣传期，提升宣传活跃度。根据猫眼票房，《嘉年华》从上映前80天开始，共有4条营销事件记录，主要涉及两次电影节和改档信息；而《二十二》从上映前159天起，共有7条营销事件记录，主要内容是来自明星、观众、单位等各方面的对影片的支持。与《嘉年华》相比，《二十二》的宣传期显然更长，宣传活动举办得也更多。而

相较于前者"自上而下消息通报"类的宣传,《二十二》"自下而上观影反馈"类的宣传更能起到吸引观众的效果。

3. 注重物料投放。发布海报和预告片是电影宣传的常规手段,《嘉年华》共发布三款主题海报和一部预告片,这个数量显然是远远不够的。《白日焰火》曾先后发布过"先行版""剧场版""终极版""30秒""15秒"五个版本的预告片和9张正式海报,在电影宣传的不同时期循序渐进地投放,以此达到更好的宣传效果。

七、全案整合评估

《嘉年华》是一部具有欧洲艺术电影形态的中国电影,导演文晏用克制的语言和细腻的情感,以充满人文关怀的视角讲述了一个值得反思的社会事件。而在这个事件背后,揭露的是无处不在的男权语境,探讨的是旁观者的角色和责任。《嘉年华》所涉及的女性议题和社会议题是其受到好评的重要原因,但同时也存在着艺术创作上的缺陷。而影片与现实之间的"互文性",使得这部并不迎合中国观众审美诉求的影片得到了意外的关注。

从影片叙事与影像特点来看,《嘉年华》遵循常规电影的叙事框架,采用双线索线性推进,但刻意弱化了戏剧性,使得影片区别于常规的剧情片。导演熟稔欧洲艺术电影的影像特点,风格上极力向其靠拢,但暴露出"隐喻意象生硬堆砌""叙事节奏不连贯"等缺点。

从影片艺术与美学表达上看,《嘉年华》立足于女性主义,通过"处女膜""梦露像"和"身份证"三个意象揭露了男权语境下对女性的身体规训、女性作为消费对象以及女性的身份建构困境。而在此过程中,导演表达出的对女性的关怀多过对权力的索求,对困境的表达多过对出路的探索。

从影片文化与社会价值上看,《嘉年华》重视展现社会群像,反思了权力关系、男女关系和受害者/旁观者关系,更展现出中国社会当下某种"不可言说"的"魔幻现实",表达了社会中现代人的焦虑和生存困境。

从影片放映和营销效果上看,《嘉年华》受到"红黄蓝幼儿园虐童事件"的影响,在上映前期体现了社会舆论提升电影票房的影响力,但营销效果不尽人意,最终回归艺术电影的被接受疲态。

此外，《嘉年华》在创作上给予中国艺术电影不少启示意义，回归现实主义题材和对欧洲电影的技术性模仿为青年导演开辟了一条可借鉴的道路。而在艺术性和商业性相结合方面，《嘉年华》的案例虽不算成功，但提供了一些改进思路。

结语

《嘉年华》在当今的中国电影中是一部独特的作品，其对现实主义题材的选择、对欧洲艺术电影风格的汲取、对社会病症的揭露和批判都值得青年导演学习借鉴。在主题和立意上，《嘉年华》站稳高度，充满了知识分子式的关怀和反思；在创作和技术上，《嘉年华》沉着冷静，于诗意和批判之间寻找平衡。在商业电影充斥的银幕中，《嘉年华》是难得一见的清流。

《嘉年华》中的情节与社会热点事件的相似性为其博得了大规模关注。而从长远的时间维度上看，被选择性缄口和漠视的社会现象会反复"卷土重来"，因此与影片撞车不是偶然而是必然。电影作为一种传递信息的媒介，如何打破沉默，主动承担起社会责任，这是《嘉年华》思考的问题，也是超越作品本身更为重要的意义和价值所在。

<div style="text-align:right">（黄嘉莹）</div>

附录：《嘉年华》发行经理访谈

问：公司为何选择投资和发行电影《嘉年华》？

朱大伟：嘉映影业曾经做过《黄金时代》等项目，所以在文艺片方面有情怀，也有一定的社会责任感和一定的担当意识。只要有社会价值、有社会影响力、可以代表一部分民众心声的文艺片，我们都会去跟。

问：公司对《嘉年华》是围绕哪些方面进行评估的？

朱大伟：在做《嘉年华》时，完全没有考虑挣钱或赔钱的问题。我们只是本着良心去做这件事情，并没有把利润考虑放到第一位。文艺片跟商业片的评估是完全不一样的，商业片就是以盈利点来评估，而文艺片则是从社会担当、行业担当的角度去评估。

问：公司是因何机缘接触到《嘉年华》这个项目的？

朱大伟：制片人跟导演一起找到了我们，在中前期就进入到这个项目中。

问：公司针对《嘉年华》项目具体制定了哪些营销策略？

朱大伟：在档期方面，一旦文艺电影与某部热门的商业电影撞了档期，那么文艺片的空间就很小，因此我们选择在商业电影比较空的档期进入院线。在策略方面，我们的主题是"打破沉默"，一些事情必须有人站起来"揭开伤疤"，这是为了避免让更多的人受到伤害。为了呼吁这个主题，我们策划了一些活动，和当地权威人士、微博大V，以及医生、律师这样的职业人士进行面对面沟通，来对影片进行互动和探讨。

问：宣发的费用占整体投资的多少呢？

朱大伟：30%左右。

问：公司对《嘉年华》的营销策略实施效果评价如何？哪些是没有达到预期的，哪些又是超出预期的？

朱大伟：《嘉年华》的票房和社会影响力都是我们预期内达到的目标，但是遇上了"红

黄蓝事件"是完全没有预想到的。

问：您认为"红黄蓝事件"给影片营销是带来了正面影响还是负面影响呢？

朱大伟：某种程度上这件事情导致更多的观众去关注这部影片，但是不好的情况是别人会怀疑我们恶意炒作。恶意营销的情况是完全不可能的，因为一个电影上映时间的确定需要提前10—15天，我们不可能策划这件事情的发生。

问：《嘉年华》获得了8.3分的豆瓣高分，您认为高口碑和"红黄蓝事件"有关吗？

朱大伟：我认为这个评价取决于大众对这部影片的看法，具体两者是否有关，还是看个人的想法。有人看到了"事件"与影片之间的正面关系，觉得影片反映现实呼唤正义，当然也会有人认为有负面关系。

问：根据网上的数据，《嘉年华》刚上映的时候排片仅为1.4%，但随后上涨到了3%以上，您认为原因是什么？（1）红黄蓝事件发酵；（2）导演文晏获得台湾电影金马奖最佳导演奖；（3）影片本身高质量。三种原因按影响力大小如何排序？

朱大伟：打个比方，"压死人的不是最后一根稻草，其实是所有的稻草叠加在一起，最后一根才压死了他"。您要说哪个重要，我觉得都很重要，其中缺一不可，两千多万的票房，少了一根稻草的话就到不了。影院在《嘉年华》上映当天上午都还不太关注它，排片很少，但中午过后大家就非常关注这部影片了。这三件事过后我就觉得它到了一个热点，所以影院相对都调整了《嘉年华》的放映场次，排片占比也提高了。

问：《嘉年华》的排片虽然在一段时间内有增加，但很快回落并逐步减少，产生了有观众想看却没有电影院放映的情况。您认为排片下降的主要原因是什么？对于排片下降做了哪些应对措施？

朱大伟：全国几千家影院，影院与影院之间的差距很大，比如在这家影院票房占比70%，在另一家只有10%，但是票房数据排在后面的影片只能按照盈利模式被筛选掉，针对这样的情况我们会与比较关注文艺片的影院进行沟通，继续排映影片。另外，我们并不赞成影片获得过高的放映场次，因为与放映场次上升相伴的是上座率的下降。我们更希望影院用小厅播放影片，让目标观众可以聚集到这一场次的小厅中，提升上座率。低排片、高上座率的"倒灌型"数据是我们希望看到的。

问：《嘉年华》最后的票房满足了公司的预期吗？

朱大伟：我认为差距不大。我们当时预期可能会比这个还要高一点，看完之后的反馈也是很有信心，希望票房越高越好。但是我们依然觉得票房对于我们来讲不是问题，我们就是想把这个影片推到观众面前，就感到很有收获了。我们做文艺片是出于对行业和社会的责任感，因此对这个票房也是很欣慰的。

问：您认为如果没有"红黄蓝事件"的影响，票房是会高还是会低一些？

朱大伟：这是一把"双刃剑"，我很难去说这是一件好事还是坏事，我也没有数据去统计它对票房的影响。

问：您觉得从整体上讲，《嘉年华》项目遇到的最大困难在哪里？

朱大伟：我还是想呼吁包括演员也好，后期也好，投资制作单位、影视基地这些相关的单位，能够给文艺片一定的空间，文艺片都是用最小的成本做最大的事情，确实不容易。

问：《嘉年华》作为文艺片运作的案例，您有比较好的经验值得跟大家一起沟通和分享吗？

朱大伟：文艺片最重要的是"第一刀口子"，也就是你的社会责任感和社会价值有没有体现出来。我认为70%的文艺片都是题材高走，之后慢慢下来了。我觉得作为文艺片来讲，还是需要导演静下心来，踏踏实实，不要有杂念，做一些真正能够反映当下社会的题材出来。而且营销这方面要接地气，不要特别高大上。一定要了解文艺青年的想法，由这些小众影响大众。

访谈者：黄嘉莹

2017年
中国影响力电影分析　案例十

《羞羞的铁拳》
Never Say Die

一、基本信息

类型：动作、喜剧

片长：99 分钟

色彩：彩色

国内票房：22.13 亿元

上映时间：2017 年 9 月 30 日

评分：豆瓣 7.1 分、猫眼电影 9.1 分、IMDb 6.3 分

二、主创与宣发

制片：刘洪涛

导演、编剧：宋阳、张迟昱

执行导演：杨欢

动作导演：刘明哲

摄影：李炳强

录音：扬江、赵楠

作词、作曲：陈曦、董冬冬

主演：艾伦、马丽、沈腾、田雨、薛皓文

剪辑：许宏宇、檀向媛

特效团队：蔡猛、刘颖、魏玉青、徐建

发行：康利、李宁

宣传：安迪、杜昊

影片出品：北京开心麻花影业有限公司、新丽传媒股份有限公司、猫眼影业

主发行：猫眼文化

三、获奖信息

2017 年 11 月 29 日荣获 2017 中国泛娱乐指数盛典 ENAwards "2016—2017 年度最具价值电影奖"

喜剧电影的"跨媒介生产"与"工业美学"建构

——《羞羞的铁拳》分析

一、前言

开心麻花的第三部电影《羞羞的铁拳》讲述了靠打假拳为生的拳手艾迪生和充满正义感的主持人马小阴错阳差互换身体之后因"身份认同"与"现实反差"产生化学反应从而笑料百出,携手与拳界恶势力吴良、吴德父子斗智斗勇,最后将不法者绳之以法并产生爱情的故事。自2012年开心麻花从话剧舞台转战电影市场以来,产出电影作品不多,但皆在票房上有不俗表现,这引发了业界、评论界的极大关注。其中围绕着开心麻花电影在处理"话剧性"与"电影性"、"艺术性"与"商业性"等话题展开讨论,开心麻花自第一部电影起便面临着"话剧性"太强,"电影感"不足的质疑,第三部同样改编自同名话剧的《羞羞的铁拳》票房表现依然抢眼,在观众中获得不错的口碑,但国内学界不乏对此片的批评之声。批评与质疑主要集中在电影小品化、拼贴化的表现形式,缺乏人文关怀和文化价值以及演员的表演方面。中国电影家协会秘书长饶曙光在《〈羞羞的铁拳〉:商业的胜利与艺术的失落》中指出:"如果过度依赖这种桥段化、碎片化的创作方式,低水平的山寨'笑料',利用网络热点语言,甚至不惜以损害影片的整体叙事结构、人物形象塑造为代价换取'笑果',最终必将伤害喜剧电影本身。"[1]《羞羞的铁拳》的大卖是"商业的成功,艺术的失落"[2]。与此同时,饶曙光在另一篇文章《〈羞羞的铁拳〉:狂欢背后的"失落"》中指出,电影"为了搞笑而搞笑,不仅破坏了整个影片的叙事节奏,而且与前后的视听语言风格相悖"[3]。也有论者指出:"《羞羞的铁拳》作为IP电影,

[1] 饶曙光、贾学妮:《〈羞羞的铁拳〉:商业的胜利与艺术的失落》,《当代电影》2017年第11期。
[2] 同上。
[3] 饶曙光、贾学妮:《〈羞羞的铁拳〉:狂欢背后的"失落"》,《中国电影报》2017年10月13日第2版。

创作者通过拼贴与模仿等后现代技术手段，融合了众多世界流行文化元素，纵然制造了较好的喜剧效果，但故事的内在文化表达，却患上了这种全球化时代里的文化症候。更重要的是，搞笑的背后却不见'中国故事'的时代性和本土性表达，致使《羞羞的铁拳》的文化身份坐标暧昧不明，也极大地阻碍了开心麻花打造经典的创作格局。"[4]影评人费凡认为："故事的核心实际上是一个追逐梦想的故事，相较于《夏洛特烦恼》里中年危机珍惜眼前人的故事，和《驴得水》披露官场鞭挞人性丑恶的故事来，追逐梦想型的故事在展开上受到的限制更多，所以在情节的丰富度上也不如前两部。"[5]中国青年网评论："影片在矛盾、细节的处理上依然有bug，在男女性别互换那里，部分演技也确实浮夸。"[6]腾讯娱乐点评："《羞羞的铁拳》中马丽的人设太夸张，用力过猛，太多刻意的夸张幽默，超出了马丽能驾驭和张弛的范畴，使得这部戏的女性部分非常弱。该部电影最终呈现的效果除了表面的夸张搞笑，并没有触动内心的感动和走心。"[7]但也有业内人士、媒体及影评人对开心麻花的喜剧创作给予肯定，陈可辛表示："开心麻花的作品是近年他最喜欢的内地喜剧，当初看《夏洛特烦恼》时更是惊为天人。"[8]《中国知识产权报》认为开心麻花电影之所以获得成功在于其"选择合适作品，注重改编细节"[9]。《中国出版传媒商报》在与开心麻花总经理刘洪涛采访中提到："开心麻花在中国话剧界创造了一种全新的喜剧风格。首先，坚持原创为主，一直追求智慧的喜剧，绝不拾人牙慧、绝不低俗媚俗，精彩的故事加动人的情怀，用喜剧表达。其次，永远不满足现状，不断丰富提高喜剧的风格。第三，实时调整方案，舞台演出的优势就是可以不断地调，今天有个包袱没响，明天就会讨论换一个表演方案或换一个包袱。第四，努力将舞台剧建立的品牌影响力，拓展到其他领域。"[10]并总结概括了开心麻花爆笑减压剧有四个特质："非常精彩的故事、非常动人的情怀、喜剧风格、对时事的盘点。"以及其经营团队的"五个坚守"："坚守创作喜剧舞台剧、坚守商业模式、坚守观众至上的理念、坚守在经营上尊重市场、

[4] 陈亦水：《〈羞羞的铁拳〉21世纪中国喜剧类型片本土化创作得失》，《电影艺术》2017年第6期。

[5] 《吴君如、陈可辛合作开心麻花拍喜剧，陈可辛：看到〈夏洛特烦恼〉时惊为天人》，时光网，2017年10月10日（http://news.mtime.com/2017/10/10/1574321.html#p4.）。

[6] 《100分钟笑不停，〈羞羞的铁拳〉为什么能这么火》，中国青年网，2017年10月3日（http://news.youth.cn/yl/201710/t20171003_10823259_3.htm）。

[7] 《〈羞羞的铁拳〉的品质和搞笑都不如〈夏洛特烦恼〉》，2017年10月2日（http://ent.qq.com/a/20171002/015575.htm）。

[8] 同上。

[9] 侯伟：《〈羞羞的铁拳〉靠什么"打出"傲人成绩》，《中国知识产权报》2017年10月13日第11版。

[10] 李扬：《"开心麻花"：八年深耕喜剧品牌》，《文汇报》2012年2月8日第10版。

坚守企业的文化内涵。"[11] 硕士论文《民营剧社的品牌化运营研究——以民营剧社"开心麻花"为例》中分析了开心麻花在品牌化过程中具备四个方面的突出特点：一是内容为王达到口碑传播；二是以春晚为广告，以央视为平台，进行跨媒介融合；三是紧抓互联网进行网络传播；四是创新营销，立体化传播。

综上所述，《羞羞的铁拳》在商业上取得的成功是毋庸置疑的，但从口碑上来看毁誉参半，开心麻花团队的经营模式以及理念在民营话剧企业中独树一帜，其代表的独特喜剧文化值得关注和深思。

二、叙事策略与特点

开心麻花在电影市场上作为一个特殊的存在，主要原因在于它自己生产话剧IP并且有机制、有团队、有实力去孵化IP，"跨媒介生产"是开心麻花电影创作的重要特征。《夏洛特烦恼》等剧本在创作之初就是为拍电影而作，《羞羞的铁拳》话剧版本在前，为了更好地适应电影表达的艺术方式，在改编的过程中又做了诸多调整。话剧的电影改编不仅意味着将故事内容从剧场再现到银幕，或将原本受制于舞台的表演空间无限扩大，呈现更大的视觉空间；对于长期从事舞台剧创作的导演宋阳、张迟昱来说，他们面临的最大挑战在于对电影叙事方式、叙事节奏、影像风格的把控。

（一）话剧到电影："IP"原生动力助力"跨媒介生产"

在媒介融合时代，媒介方式的多元化为文本跨媒介转换提供了可能，同时也为电影提供了更为丰富的文本来源。"电影改编不再囿于从文学文本到影视的单向、封闭的范围，而是变成了涉及文学、影视、动漫、新闻报道、绘本、医学记录、电子游戏等多门类文本的动态'网络'。"[12] 近几年，话剧改编电影逐渐受到资本市场的青睐并形成大热之势，一些热门话剧皆被搬上大荧幕，如《十二公民》《你好，疯子》《华丽上班族》《夏洛特烦恼》《分手大师》等，但是在市场上获得成功的并不多，《十二公民》等在话剧表演方面获得了极好的口碑但是在电影领域却折戟沉沙，很大程度上归因于戏剧夸张的舞台表演风格

[11] 李扬：《"开心麻花"：八年深耕喜剧品牌》，《文汇报》2012年2月8日第10版。
[12] 黄兵、雷红英：《影视改编方式源流论》，《名作欣赏》2013年第8期。

和受限的表演空间呈现到电影银幕上便会"水土不服",导致"话剧感"太强而"电影感"不足,而话剧《夏洛特烦恼》《羞羞的铁拳》虽也有如上问题,但是其在"话剧"到"电影"的文本对话和意义建构方面做了大量的工作,也取得了一些成效。

戏剧和电影都是综合艺术,它们之间有很多的相通性。"在起步阶段,电影就是挂着戏剧的拐杖前进的。从戏剧那里借鉴场面调度、表演乃至灯光、布景等,也学习戏剧艺术的情节安排、人物刻画等技巧。在中国,电影最初就是作为一种银幕上的'戏曲'被观众接受的。电影被称作'影戏'或'活动影画'。"[13]在中国电影发展的历史长河中,由戏剧到电影实现成功跨媒介改编的案例比比皆是,如《雷雨》《日出》《茶馆》等,戏剧与电影虽皆为综合艺术但是在时间、空间、语言表达等方面存在诸多差异。巴拉兹在《电影美学》中对于戏剧和电影这两种媒介形式做过详细的对比,他认为"舞台上是由活生生的人(演员)在真实的空间(舞台的空间)中演出,而银幕上的则只是画面,只是空间的形象和人物的形象"[14],"而且电影剧本不插述情感,而是使情感在观众眼前具体地出现和发展;戏剧要在一段连续的假想时间内不间断地表现情感,从观赏的角度来说,戏剧观众从一个固定不变的距离,乃至不变的视角,可以看到演出中的整个场面,始终看到整个空间"[15]。路易斯·贾内梯在《认识电影》中认为:"戏剧是一种视觉形象不够丰富的媒介,这就是说,观众必须在视觉细节不足之处补充某些含义,而电影观众通常比较被动,特写镜头和剪辑的交替提供了全部必要的细节。因此,电影是一种视觉形象较为丰富的媒介,这就是说,画面提供了充分的信息,无须或很少需要补充。"[16]由于舞台表演的局限性,戏剧在表现人物、情节以及情感时会将场景集中,将事件进行高度浓缩,同时需要借助旁白来交代事件。而电影不受时空的局限,它自由切换的镜头语言可以带领观众在任意的时空中穿梭。

电影与戏剧、文学天然的亲缘性还体现在电影综合了文本故事、表演、音乐、声效等方面,而这些都可以从戏剧和文学中汲取营养。而由戏剧改编为电影与文学作品改编成电影又有所区别。话剧较之于文学作品改编成电影有一些先天的优势,话剧通常已经累积了成百上千次的演出经验,故事情节、人物性格以及台词的打磨都是经过现场观众的检验而最后形成的,故事内容、价值内核以及表演体系都是相对成熟的。戏剧除了提

[13] 龚金平:《电影本性的沉浮——新中国至今话剧的电影改编研究》,《中央戏剧学院学报》2008年第2期。
[14] 巴拉兹:《电影美学》,中国电影出版社2003年版,第266页。
[15] 同上书,第17页。
[16] [美]路易斯·贾内梯:《认识电影》,焦雄屏译,世界图书出版公司2007年版,第184页。

图1《羞羞的铁拳》话剧剧照

供故事内核,演员的表演也参与了创作,表演成为媒介叙事的重要组成。因此,在改编成电影时,演员的选择以及表演形式会受到原戏剧文本的规约。而文学作品改编为电影则仅仅提供了故事内核,电影创作在选择演员以及表演方式上有更大的自由空间。

将《羞羞的铁拳》的话剧版本和电影版本进行对比,会发现电影既继承了话剧作品的故事内核以及主要的情节和人物形象,也依据电影的媒介特性,在情节设置和叙事手段等方面做出删节或改动。导演宋阳在接受采访时表示:"《羞羞的铁拳》话剧版和电影版相比,人物关系、故事桥段都有所不同,两个版本的差别在50%以上,虽然做话剧的同时就有拍电影的想法,剧本架构、故事感觉也按照电影在准备,但两个版本差别很大,基本上都变了。"[17] 电影版本与话剧版本在情节设置与人物关系以及表演方式上具体的区别在于:

[17] 《〈羞羞的铁拳〉话剧版和电影版差别在哪里?》,《广州日报》2017年10月12日。

表1 《羞羞的铁拳》话剧和电影文本重点情节对比

序号	话剧文本	电影文本	改编目的与效果
1	设有艾迪生的师傅类似"瑛姑"这样的角色,她和卷帘门的副掌门暧昧,她带着艾迪生上山学艺	没有这一角色	话剧中反派多,考虑到电影审查以及凸显父女亲情,使得电影能够呈现温情的一面,电影中把马东这一角色赋予正义的使命,在上山学艺的过程中和马小有更多的互动,同时也使得电影的人物关系线相对清晰
2	马小的父亲马东是恶势力代表	马东和马小、艾迪生站在统一战线与恶势力作斗争,并赋予新角色——卷帘门的掌门人,成为艾迪生上山学艺的线人	
3	艾迪生和马小互换身体是在厕所里完成的,艾迪生套着马桶盖,现场"笑果"明显	在一个雷电交加的夜晚,两人接吻掉入泳池,互换了身体	话剧中因为舞台的限制,互换身体这一部分完成得非常简单,视觉效果并不好。电影中则呈现出了更好的视听效果,但"笑果"欠佳
4	话剧中马小亲眼看见吴良和小三出轨,吴良说马小"只洗袜子不洗脚"	删去"只洗袜子不洗脚"的梗	话剧语言"包袱"更多、更密集,电影做了大量删减,为更好地与情节、画面融合,人物行动线更具逻辑性
5	为练拳速给台下观众发小广告	在公路上给疾驰的车塞小广告	电影的表现形式不如话剧能够跟观众进行即时的互动,更多的是为了新奇、夸张的视觉呈现
6	艾迪生、马小在拳击决赛进行前就换回了身体	在决赛现场,马小亲吻了艾迪生,两人换回身体	电影延后互换身体的时间使得矛盾冲突集中于决赛现场,使得拳击赛场更加紧张、刺激
7	无	增加马东被水冲走获救,救命恩人是尹正和王智,《一剪梅》音乐响起	《夏洛特烦恼》的经典桥段勾起观众集体回忆
8	话剧结尾是艾迪生、马小举行婚礼	电影叙事以吴良父子获刑而结束	叙事的完整性在话剧中得以保留,电影则伴随着祖海《好运来》而把人物命运的最终走向一一呈现出来,更具喜剧效果

（二）"拼贴笑点"与"叙事断裂"：话剧到电影的"水土不服"

《羞羞的铁拳》玩时尚的梗，抖流行的包袱，且包袱密集度较高，但是电影也有为了搞笑而拼贴段子之嫌，造成了叙事的不连贯。《羞羞的铁拳》中"灵魂互换"后的马小求艾迪生帮他打拳，但是艾迪生身体里住的是一个"小女生"，不仅娇弱而且没有打拳的技巧，在赛场上洋相百出，撒娇、哭泣、逃跑等让灵魂为艾迪生的马小生气至极决定报复，于是在采访游泳比赛时，在运动员入水前一秒瞬间脱掉运动员的泳裤，行为不当，引发网友谩骂，后又网络直播"铁锅炖自己"，让网友们刷礼物，送游艇，"糟蹋自己"不遗余力。这些无厘头且跟当下人生活密切相关的搞笑套路深得年轻观众的心。开心麻花的爆笑舞台剧在台词的打磨上是非常下功夫的，严格把控笑点密度，但是电影为了追求密集的笑点在情节处理上会有片段化、小品化、拼贴化的喜剧段落设置。话剧的表演有假定性的场景，观众在假定的前提下进入故事的发展进程中，对于演员表演行为的合理性以及表演尺度会有心理建设的过程，但是电影更加强调故事的连贯性和真实性，对于没有事先做心理建设的观众来说，任何一个夸张的表情和动作都将使得他们"出戏"，导致电影的观感不好，审美体验欠佳。《羞羞的铁拳》在改编的过程中，考虑到了这些存在的问题，改编后在电影叙事的连贯性、一致性上较之《夏洛特烦恼》有了改善和进步，但是问题依然存在。如上山学艺，是对"受欺负—报仇—上山学艺"经典武侠叙事模式的照搬和套用，这样的喜剧内容是香港喜剧电影用过无数次的套路，已经不再有任何新意可言，上山学艺的过程中《射雕英雄传》"华山论剑"的主题曲《问世间是否此山最高》响起，唤起观众对香港经典武侠的回忆，但是沈腾独创的搞笑版一阳指和狮吼功旋即对经典武侠的崇高和神秘进行了消解。且《一剪梅》音乐响起，《夏洛特烦恼》中的校花秋雅和袁华现身，两种截然不同的情景强行切换，再一次对以往的喜剧笑点进行消费，不可避免地造成了观众的审美疲劳。还有刁副主任被吴良扔下楼躺在急救车里头部缠满了纱布，但是艾迪生跟马小的对话暗示其已经丧失性能力，刁副主任立马从担架上翻身而起，伴随着欢快的《好运来》音乐，开始做俯卧撑，给人极其突兀之感。除此之外，密集地设置笑点有时也造成了观众情感的不适。例如，电影中卷帘门副掌门让秀念给艾迪生示范如何高速路上发小广告，英雄般出场的秀念突然被疾驰的汽车撞飞，引发了观众的爆笑，运用了反差对比的手法营造喜剧效果，但是电影镜头立马切换到秀念的遗像，拿秀念的死来博取观众的笑确实无法带给观众诙谐之感，带来的只有无尽的尴尬。

如出一辙的还有，电影中为了搞笑设置了沈腾木盆洗澡，眼神妖娆似在勾引其师兄马东，卷帘门正副掌门之间搞暧昧也成为制造笑点的隐形线，而副掌门对于掌门的感情

图 2 《羞羞的铁拳》剧照

前面并没有做过任何的铺垫，单纯为了插播笑点而强行使二人产生关系，这些很难让观众进入情境，突如其来的笑点会让人有摸不着头脑之感。再者，上山学艺为了提高艾迪生的拳技，而卷帘门给艾迪生开出的秘方共有三个，一个是"高速路发小广告"，一个是"熬鹰"，一个是"红鲤鱼绿鲤鱼与鱼"，这三招在原本的话剧版本中，更多的是体现语言的幽默和与现场观众的互动带动演出气氛，同样的情节放在电影中就出现了叙事逻辑上的问题。如果说"高速路发小广告"是为了锻炼艾迪生的拳速，"红鲤鱼绿鲤鱼与鱼"是为了锻炼艾迪生的反应能力勉强算合理的话，"熬鹰"这个情节的设置就差强人意了，两分钟的镜头配合着四川宜宾方言为主的魔性民谣音乐《从前有座山》，镜头不断在两位主角和鹰之间切换，艾迪生和马小的状态从志在必得到愁容满面再到近乎崩溃，直到把鹰熬死。电影前期对于为什么要熬鹰并没有做交代和铺垫，两位主角莫名开始熬鹰的情节过渡显得生硬，电影观众对于情节的跳跃的包容程度和适应能力要低于话剧观众，而场景的切换、情节的过渡对于受众的审美体验至关重要。黑格尔在《美学》中谈到主体的幽默时认为："主体如果放任自己的偶然的意念和戏谑，听其在迷离恍惚中恣意横行，故意把不伦不类的东西很离奇地结合在一起，幽默也往往变成很枯燥无味。真正的幽默要避免这些怪癖，它要有深刻而丰富的精神基础，使它把显得只是主观的东西提高到具有表现实在事物的能力，纵使是主观的偶然的幻想也显示出实体性的意蕴。"[18] "现在的

[18] ［德］黑格尔:《美学》第 2 卷，朱光潜译，商务印书馆 1997 年版，第 374 页。

喜剧更趋于夸张的、表现性强的喜剧，甚至是恶搞、戏仿、颠覆、反讽的黑色幽默喜剧，滑稽的表情、夸张的肢体语言、搞笑化的嬉闹、非逻辑的剧情。很多时候，这些打闹、搞笑的片段甚至游离于故事情节之外，为动作而动作，为搞笑而搞笑，肢体、面部表情之夸张几乎让人感觉又回到了默片时代的表演。而这些打闹搞笑，其功能主要是视觉性、娱乐性的。"[19]《羞羞的铁拳》生硬嵌入电影的喜剧桥段显然与叙事语境之间存在明显的隔阂，不仅难以带来欢笑与思考，更破坏了电影应有的情境，分散叙事中心，使电影作品倾向于变为一种串联笑料的喜剧小品，这也是《羞羞的铁拳》在叙事上存在的最大弊病和问题。

三、美学与艺术价值

中国喜剧电影随着时代的发展更迭，渐次或同时期出现了诸多优秀的导演及团队。这些喜剧电影主体以不同的美学风格在中国电影市场占据重要位置。如冯小刚的"冯式幽默"、周星驰的无厘头幽默、宁浩的黑色幽默等，开心麻花的喜剧追求的是一种高强度"爆笑"的喜剧美学。同时，开心麻花在整体的艺术创作当中遵循"工业美学"原则，其电影文本呈现出较高的工业品质，在当下电影产业升级的时代背景下，具有重要的样本研究价值。

（一）开心麻花之"爆笑"美学：《羞羞的铁拳》的"喜"与"燃"

开心麻花是中国喜剧电影市场出现的一支新生且不可小觑的强大力量，第一部喜剧电影票房大卖，加之话剧舞台常年的累积，使得开心麻花在中国喜剧界稳稳站住了脚跟。说到喜剧电影不得不提的是冯小刚的喜剧电影，冯小刚电影自 1997 年以来，伴随着中国人度过了数个贺岁档，其"市民导演"的自我定位，讲"凡人大事"的故事情节以及游戏化的叙事模式，展现了颇具"京味儿"特色的生活图景。新世纪以来，冯小刚的喜剧电影自《私人定制》遭遇口碑"滑铁卢"，某种意义上已经传递出"廉颇老矣"的时代讯号，拼贴化、小品式的叙事框架，过渡消费《甲方乙方》的叙事模式，冯式喜剧似

[19] 陈旭光：《近年喜剧电影的类型化与青年文化性》，《当代电影》2012 年第 7 期。

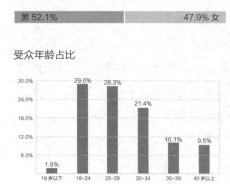

图 3 《羞羞的铁拳》受众年龄、性别分析
（来自淘票票优酷观影用户画像）

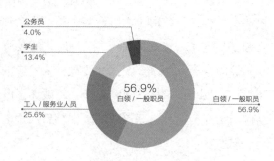

图 4 《羞羞的铁拳》受众职业分析
（来自淘票票优酷观影用户画像）

乎很难把好现如今年轻的观影群体的脉。学者陈旭光评价冯小刚的喜剧是"中年喜剧"[20]，与冯式中年温情喜剧不同的是，开心麻花的喜剧是快节奏的，喜剧冲突是集中且激烈的，喜剧内容是贴近都市生活的，喜剧语言是网络化、时尚化的，给观众的审美体验并不像温情喜剧"含泪的笑"而是"开怀大笑"。

开心麻花的喜剧受众定位非常准确，主要以"80后""90后""00后"白领阶层为主要观众群体，以其舞台剧长期市场化生存的背景和经验，形成爆笑舞台剧的风格。年轻的观众生活在快节奏、高强度的现代都市生活之中，他们对于喜剧的审美选择更趋向于节奏快、强度大的喜剧风格。

如果说冯小刚的喜剧靠的是人物戏谑的态度和语言、荒诞不经的剧情来逗观众一乐，徐峥的喜剧靠的是"囧途"制造危机和窘状来博观众一笑的话，开心麻花的喜剧靠的是密集设置笑点来形成爆笑效果。刘洪涛在接受采访时说道："虽然都是喜剧，但《羞羞的铁拳》特别追求'燃'的效果。首先，主人公的成长过程非常励志；其次，场面也'燃'，包含大量搏击戏。在中国的喜剧电影里，真正的搏击打斗而不是传统武术对打较为少见。导演宋阳和张迟昱的说法是这是一部'喜燃''喜燃'的电影。"其中"喜燃"是"喜感"和"燃情"的合体，这部电影题材特殊，展现拳手拳击赛场搏击的戏份较多，而拳击运动刺激、热血、暴力、血腥，这些因素架构起了整部电影的"燃情"基调，在此基础上

[20] 陈旭光：《近年喜剧电影的类型化与青年文化性》，《当代电影》2012 年第 7 期。

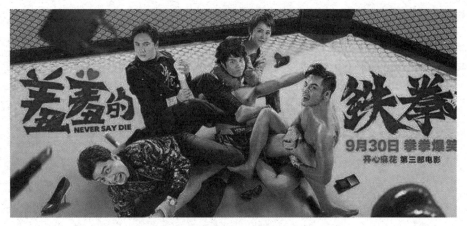

图 5 《羞羞的铁拳》海报

增加了喜剧的成分,另外,主人公艾迪生从刚开始堕落打假拳到后来成功逆袭成为拳赛冠军一雪前耻,整个过程也是有些"励志"的色彩在,电影整体呈现出较好的视觉效果和喜剧"笑果"。

开心麻花的题材选择大多是贴近现实的小人物故事,以喜剧化的夸张演绎,将最新社会时事、趣味、时尚融入戏剧情境,通过小人物对灾难、命运和社会不公的诙谐调侃,令观众缓解心理压力。《夏洛特烦恼》《羞羞的铁拳》基本延续了开心麻花的这些喜剧特质。其最重要的两个喜剧特质:第一,绵密、多元、多味的笑点。语言包袱和行为包袱多,表演过程注重与观众互动,几乎每场演出,观众都能从开场笑到散场。演员常远接受记者采访时曾说:"观众进场就是为了释放压力,我们的包袱能码多紧就码多紧。"[21] 刘洪涛等在接受采访时提到:"喜剧节奏有时候要是差个零点几秒,喜感就出不来了,这个是表演和剪辑都要做到的。如果一场戏只有两个包袱,这在我们是无法想象的。我们讨论剧情的同时其实可以说就是在讨论包袱,没有包袱的内容我们根本不会考虑,所以我们作品里的包袱一定会很密集。当年把《夏洛特烦恼》拿到北京大学去放,大家笑了三百零几次,我是自己从头数到尾的。今年把《羞羞的铁拳》拿到天津大学去放,大概是三百四十次笑声。一般一部电影能收获一百次笑声,就属于非常好笑的程度了。而且这些大学生观众很敏锐,有些新鲜的东西可能我们自己还没什么感觉,但是他们都能

[21] 张冰馨:《开心麻花拧出千万投资》,《市场观察》2013 年第 6 期,第 55 页。

感受到笑点在哪儿。"[22]一部电影三百多次笑声，足以证明开心麻花"爆笑"喜剧的魅力所在。与此同时，开心麻花癫狂戏剧背后还隐含着深刻的现实讽喻。对现实的批判和观照，始终是开心麻花的喜剧主旨。开心麻花从早期的贺岁舞台剧创作开始，就以辣手真情盘点社会时事著称。《乌龙山伯爵》虚拟了一个活人给死人购天价坟的故事。买坟的过程模拟了买房的过程，如为有钱的厚葬者设计金字塔形宝坟；棺材的设计有翻盖触屏之分；在宝坟周围搭棚子卖烧烤，安排保安维持治安等，而没有本地户口的死者则要五年后凭完税发票才能入葬。作品以荒谬的艺术手法表现了现实世界的异化、人性的沦落与情感的破碎。《羞羞的铁拳》则是讽刺体育界的暗箱操作和黑幕。开心麻花这个团队的内容生产事实上更能与当下的年轻人形成情感上的共鸣。

（二）开心麻花之"工业美学"：《羞羞的铁拳》的工业品质

《羞羞的铁拳》在票房上的抢眼表现以及收获的良好口碑得益于开心麻花在策划、创意、资金运作、编剧、导演、制片、宣发等方面的统筹协调，也充分体现了中国电影整体创作水平的进步。开心麻花喜剧品牌的建构经历了长时间的市场积累和观众检验，这不仅仅得益于其绵密多元的喜剧语言、夸张多样的表演风格、关注当下现实的强烈意识，更有赖于开心麻花团队对电影"工业美学"（industrial aesthetics）观念或原则的实践。

电影"工业美学"践行的典范无疑是好莱坞，即"在创作思想上体现主流意识形态的价值观念，追求商业娱乐效果的一整套制片路线和方法（如明星制、制片人中心制等）"[23]，贯穿体现在电影生产环境、生产过程（策划、制片、编剧、导演、演员、剧组人员、摄影机）、产品形态（语言、形式、结构、影像、叙事、形态、类型）、电影工业管理（观众、批评家、媒介舆论、影院、营销、后产品开发）等方面。

当下，在竞争日益激烈的中国电影市场，一部电影能否获得市场的肯定成为重要的评判标准。在各种因素的多元制约下，电影生产者也摸索并形成了自己的电影"工业美学"，即在电影生产的领域遵循规范化、流程化、制度化，但同时又力图兼顾对电影创作艺术美的追求。概而言之，"建构中的'电影工业美学'原则在电影观念上是商业、媒介文化背景下的产业观念，是对'制片人中心制'观念的服膺，秉承并实践标准化工业生产电影的追求。'工业美学'原则彰显的是理性至上，在电影生产过程即弱化感性的、

[22] 刘洪涛、周黎明、孙丹妮：《希望为大众一直输送好作品》，《当代电影》2017年第12期。
[23] 丁罗男：《电影观念史》，上海书店出版社2015年版，第21页。

私人的、自我的体验,取而代之的是理性的、标准化的、规范化的工作方式,其实质是置身商业化浪潮和大众文化思潮的包围之下将电影的商业性和艺术性统筹协调达到美学的统一"[24]。

1. 对"制片人中心制"观念的服膺

《羞羞的铁拳》在大众美学和工业品质两方面结合得恰到好处,主要体现在电影生产领域内,对于"制片人中心制"观念的服膺与践行。这一观念也是当下中国电影产业所需要的美学观念和电影生产实践原则,它来源于电影实践,同时又给中国电影产业发展提供了一种方向性的指引。"开心麻花的文化内涵主要体现在七个方面,即喜剧需要真诚、勤奋、永远超越上部、团队意识、民主的机制、投票表决制、自由的风气,给予编剧、导演充分的空间,让企业成为员工的平台,每个员工都能把公司的事业当作自己的事业。随着演出的增多,开心麻花也实现了从使用明星演员到自己培养演员出演的转变。"[25] 在项目立项阶段,开心麻花内部有一个"艺委会",主要由高管、导演组成,每逢重大决定存在分歧的时候都要一人一票来投票表决。这就保证了这个项目是集体智慧的结晶而非个人喜好所促成。项目开发是一部电影诞生的起点,开心麻花在项目的源头上通过制度的设立保证了项目开发各方意见的均衡,从而降低项目风险,保证最大收益。在较为成熟的制片体系中,导演并不应该作为电影生产流程中所有要素的核心决策人,而应该作为电影生产过程中的一个艺术负责人,与其他要素共同进行电影生产。开心麻花的三部电影,皆为"无名演员、无名导演、无高投资"的"三无"电影,在商业上获得的成功很大程度上得益于其资源的整合和配比得当。三部电影的制片人都是开心麻花的总裁刘洪涛,在给导演配备团队的过程中,刘洪涛充分尊重导演的意愿。如《夏洛特烦恼》的导演闫非和彭大魔需要艺术风格比较强烈的摄影师,制片人请到了和霍建起导演合作的孙明。电影美术选用了《钢的琴》的美术王硕,因为《钢的琴》拍摄地在东北,其展现出的东北后工业时代的颓败色彩与同样在东北取景的《夏洛特烦恼》想要传递的青春怀旧感相吻合。《羞羞的铁拳》的导演宋阳、张迟昱,一个是演员出身,一个是编剧出身,两人是话剧《羞羞的铁拳》的导演和编剧,但是执导电影却都是新人。制片人刘洪涛坦言在筹备电影前期,婉拒过业界几位知名导演的执导请求,坚持用开心麻花团队内部的人员,因为开心麻花的团队成员之间彼此熟悉,能够更好地配合调制出独具麻

[24] 陈旭光、张立娜:《电影工业美学原则与创作实现》,《电影艺术》2018年第1期。
[25] 倪成:《"开心麻花"绝非一夜成名》,《中国出版传媒商报》2014年7月29日第38版。

花味道的喜剧鸡汤。

在"制片人中心制"下,《羞羞的铁拳》的制片人在很大程度上保证了对流水线生产的各个环节的调度、配合和把控。电影是集体创作的艺术,需要由剧作、导演、摄影、美工、录音、表演等多方面人员通力合作才能最后完成。不可否认的是,导演的角色是具有不可替代性的,但是电影产业化的发展趋势要求由导演中心制向制片人中心制进一步转轨。从项目管理的角度看,制片人对工作人员、对电影制作流程和电影产品的管理更加全面和严谨。导演和摄像、美术等一样都是电影工业生产流水线上的一环,各司其职。《羞羞的铁拳》的团队配比较之于《夏洛特烦恼》做了一些调整。《夏洛特烦恼》在电影宣传初期,其片名很难给观众清晰的类型定位,《羞羞的铁拳》吸取前者的经验,在类型定位上更加精准。由于"喜剧+燃情"的"喜燃"爆笑燃情喜剧这一定位,制片人刘洪涛选择了一直拍商业片如《匆匆那年》《微微一笑很倾城》《从你的全世界路过》的摄影师李炳强,其对商业片影像风格的把握十分娴熟且给导演在创作过程中提供了诸多有益意见。电影的作词、作曲、配乐依然沿用了《夏洛特烦恼》的陈曦、董东东夫妇。另外,因为拳击动作剧情的需要,邀请到《刺客聂隐娘》的动作导演刘明哲加入,使得搏击场面足够"燃情"。两位导演虽是新人,但电影在开拍前分镜头提前拟好,对于电影如何拍、导演想要拍成什么效果早就了然于胸,到现场后遇到新情况再做讨论和修改。在整个电影创作的过程中,导演是生产链条中的一环,他们服从机制,配合制片人,制片人协调、整合和掌控整个团队,把关电影水准。

电影工业美学原则的贯彻某种意义上意味着电影作品的"可复制性",在导演中心制的时代,是"人保戏",而在制片人中心制的时代,是"戏保人",在团队流水作业逐步完善和成型的前提下,导演的更换抑或摄像的更换都不会对作品的品质产生致命的影响,麻花团队的电影实践是中国电影产业转型和升级的重要表现。

2. 双导演模式相辅相成、相互制衡

中国电影长期以来的生产都是以导演为核心,第四代、第五代、第六代导演的代际划分,其作品也深刻地烙有作者风格的印记,观众观赏一部影片往往抱有对导演个人的审美期待。然而,近年来随着中国电影产业升级和市场大环境的更迭,导演中心制逐步暴露出一些弊端,电影市场呼吁既具有工业品质又具备美学特色的作品呈现,这时导演成为电影生产链条上的一个环节。开心麻花的三部电影采用的是双导演模式,《夏洛特烦恼》的闫非、彭大魔,《驴得水》的周申、刘露,《羞羞的铁拳》的宋阳、张迟昱,二人也是话剧《羞羞的铁拳》的导演。在开心麻花将舞台剧改编成电影的过程中,起用话

图 6 《羞羞的铁拳》导演

剧"老"导演做电影"新"导演是需要面对的重要挑战之一。开心麻花三部电影都起用了从未有电影执导经验的同名话剧导演,刘洪涛表示,做出这个选择的主要目的是为了保证作品的完成度以及开心麻花的喜剧风格。"作为话剧的编剧、导演,他们对作品的理解最深入、最透彻。在剧场数百次的演出中,通过与观众面对面交流,他们对观众需求有非常准确的把握。虽然推出新人有风险,但就我们的电影而言,他们是不二人选。"[26]

刘洪涛透露,双导演并非有意为之,但在双导演模式下实现了优势互补、合作共赢。《羞羞的铁拳》的导演宋阳是演员出身,负责把控镜头画面和表演,每场戏都要给演员亲自示范。张迟昱擅长打磨语言,把控剧本。但同时两人都是这部电影的编剧,很多包袱和笑点都是现场聊出来的。双导演模式还可以规避导演过分个人化、私语式的表达导致电影打上太深的"作者风格化"烙印的风险。对于一部单纯的商业诉求的影片来说,要想在电影市场上有亮眼的表现,创作者的个人化风格应适当淡化,追求的是整体电影工业化的品质。张迟昱有着深厚的编剧功底,曾担任舞台剧《羞羞的铁拳》《牢友记》《须摩提世界》的编剧,参与综艺节目《欢乐喜剧人》开心麻花团队的作品创作,文字功底深厚。宋阳是专业的舞台剧演员,丰富的舞台经验使得他将肢体表演与台词包袱"掐"得精准到位。这两位导演性格互补,一动一静,一文一武,合作默契。作为电影领域执导的新人,导演宋阳认为:"首先我们得更清楚地知道电影的工业化流程是什么样子的;

[26] 《揭秘〈羞羞的铁拳〉"喜燃"战略 电影、话剧同宣发》,综艺(zongyiweekly),2017年10月3日(http://www.cclycs.com/j215207.html)。

其次，关于影片我们自己想要一个什么样的风格，这个我们要去琢磨。"[27] 他们虽经验不丰富，但是熟悉电影工业化生产流水线，并且在既定的机制下竭尽所能去发挥自己的艺术所长。近几年来，好莱坞的双导演配置也越来越多，如罗素兄弟的《美国队长2》、韦兹兄弟的《美国派》等，都采用了双导演配置。随着好莱坞生产机制的不断细化，侧重于双导演是对各个制作工种的负责，也是对电影产品的负责。更重要的是，如今的好莱坞大片厂越来越依靠大投资的爆米花大片（Blockbuster）提供票房，电影档期的竞争越来越严峻，增加导演也许是为了符合更高的档期要求，按期推进电影产品的进度。"[28]

在制片人中心制和双导演模式下的开心麻花的电影生产，其工业品质得到了长效保证，这也是获得电影高票房的制胜法宝。

3. 跨媒介叙事下的大电影产业观念

工业美学原则"突出制片管理机制在电影工业中的重要性，要求导演服从制片人的统筹，共同进行专业化的、流水线式分工明确的电影工业生产，同时要求秉有标准化生产的类型电影观念及后产品开发原则，在一种大电影产业的观念下进行电影生产"。[29] 开心麻花团队在话剧改编电影方面具有大电影产业化的发展思维。亨利·詹金斯在分析《黑客帝国》系列电影时，使用了"跨媒介叙事"（Transmedia Storytelling）的概念，跨媒介叙事的表现形式，"就是每一种媒体出色地各司其职、各尽其责——只有这样，一个故事才能以电影作为开头，进而通过电视、小说以及连环漫画展开进一步的详述；故事世界可以通过游戏来探索，或者作为一个娱乐公园景点来体验。切入故事世界的每个项目必须是自我独立完备的，这样你不看电影也能享受游戏的乐趣，反之亦然。任何一个产品都是进入作为整体产品系列的一个切入点。跨媒体阅读强化了深度体验，从而推动更多消费。"[30] 由此可见，跨媒介叙事的实质即对故事内核的多媒介阐释、演绎和创造。"一个精彩绝妙的'故事核'，能够在不同的媒介形态上创生为符合媒介自性的文化内容，为不同群体接受。比如迪士尼的电影、书籍、网络游戏和娱乐体验项目等，基于芭比公主衍生出的系列芭比公主电影、芭比图书、芭比学校以及中国国产动漫游戏《摩尔庄园》，进而改编成电视动画片、动漫电影，并且出版了系列图书等，都是基于一个优质的故事

[27]《对话〈羞羞的铁拳〉导演：摸底麻花电影的加减法》，新浪娱乐（http://ent.sina.com.cn/m/c/2017-10-08/doc-ifymrqmq0943326.shtml）。

[28]《好莱坞流行双导演：分工、互补、制衡》，时光网（http://news.mtime.com/2014/04/21/1526804-all.html）。

[29] 陈旭光：《新时代新力量新美学——当下"新力量"导演群体及其"工业美学"建构》，《当代电影》2018年第1期。

[30] ［美］亨利·詹金斯：《融合文化：新媒体和旧媒体的冲突地带》，杜承明译，商务印书馆2012年版，第157页。

核进行的跨媒介叙事。同一个故事原型，每个媒体'各司其职'，最终为观众、读者和游客带来'互文性'体验。"[31] 跨媒介叙事的完成效果很大程度上依赖于对故事核的不同媒介阐释是否能够给受众带来美妙的互文性体验，其实跨媒介叙事这一概念强调的是多重媒介互融共生，以一个故事核为基点，向外散发形成不同特点、形式、美学风格的媒介文本。这些文本存在内容交叉，但由于不同媒介各异的叙事手段，又产生相对独立的、新的文本。同时，这一概念也强调对消费和产业的促进和推动。

《羞羞的铁拳》跨媒介生产取得高票房得益于其对故事核的商业价值的深度挖掘和多方位的包装生产。电影故事内容并不复杂，讲述了一个年轻貌美的体育新闻记者与臣服拳界潜规则、打假拳谋生的拳手"灵魂互换"，遭遇黑势力威胁继而上山学艺后下山复仇，联合打击拳界黑势力，惩恶扬善、宣扬正义，最终实现自我价值的故事。这部戏的故事核是"灵魂互换"，而"男女灵魂互换"在电影中的呈现并不少见，如由尼克·胡兰执导的青春爱情片《女男变错身》(It's a boy girl thing)、日本动漫《你的名字》等，中国观众对于此类故事核的熟悉程度较高。《夏洛特烦恼》的故事也是集合了"穿越""青春校园"等年度热门元素，开心麻花的喜剧往往是华丽时尚的外衣下包裹着一个老旧的灵魂，但刘洪涛在接受笔者的采访时提到："主创团队清楚《羞羞的铁拳》的故事内容并不新鲜，但是竭尽所能力求在表演形式、视觉呈现、喜剧内容等方面有所突破。"从《羞羞的铁拳》话剧版本的故事核来看，它具备了几点重要的商业元素：喜剧、拳击竞技、黑帮、武侠等，丰富的元素构架成一个丰满的、充满噱头的故事核。而电影作为传递信息和介质的媒介，与文本既密不可分又相互作用。话剧相对完整、丰富的故事内核在电影这一媒介的作用下文本的互文性得到了开发和生长，文本被重述，其潜在的、新的意义链被生产出来，从而拓展了文本自身的意义空间，由此衍生出新的文化产品。

跨媒体不仅体现在"横跨多种媒体平台的内容流动"方面，还体现在"多种媒体产业之间的合作以及那些四处寻求各种娱乐体验的媒体受众的迁移行为"[32]。"跨媒介叙事"这一概念不仅关注改编文本的变化，还关注跨媒体改编中产业形态和受众角色的变化。跨媒介生产不仅停留在文本叙事层面，其动力也来源于经济利益的驱动。在娱乐工业体制下，单一媒介累积的资源不断地被持续开发和利用，其媒介意义不断地延展，形成产业链条。亨利·詹金斯在《融合文化：新媒体和旧媒体的冲突地带》中认为："水

[31] 黄鸣奋：《新媒体时代艺术研究的新视野》，中国文联出版社2015年版，第278页。
[32] [美]亨利·詹金斯：《融合文化：新媒体和旧媒体的冲突地带》，杜永明译，商务印书馆2012年版，第30页。

平整合后的娱乐工业——一家公司可以涉足不同的传媒领域——的经济逻辑要求内容产品实现跨媒体流动。不同的媒体吸引着不同的市场利基（market niches）。电影和电视可能拥有多样化程度最高的受众；连环漫画和游戏的受众面应该最窄。一部优秀的系列作品应该根据不同的媒体来源针对性地定位内容，从而吸引多样化的支持者。如果一部系列作品能够争取足够多样化的支持者，即这些作品都能够提供新鲜的体验，那么就能够依靠这种跨界市场（crossover market）来拓展市场份额。"[33] 开心麻花由专门做舞台剧的民营企业向电影市场以及资本市场进军，其依托的手段是跨媒介文化产品的生产。对于开心麻花团队来说，虽然在舞台剧市场上仍然有很大的空间，但从内容发展到公司运作，产品链都过于单一，舞台剧每年给公司提供稳定、充足的现金流，但是开心麻花总裁刘洪涛坦言做电影是最为迫在眉睫的事情。"电影作为文化产业领域的金字塔尖，对公司运营、扩大规模（起到了很大的促进作用）。在喜剧圈子里，人才也会向电影市场流动。如果公司不做，人才就会被电影圈的人挖走。"[34] 在市场经济的浪潮之中，跨媒介叙事的意义不再只是关注文本层面的升华，更多的是为了迎合产业发展的诉求。电影版《羞羞的铁拳》和话剧版相比，虽然情节内容做了一些调整，但是其类型定位非常准确，就是做一部纯粹的商业电影，跨媒介叙事并不承担生产新的意义的功能，反而更多体现的是产业发展的诉求。沙龙网站的伊万·阿斯克威思称之为"协作叙事"（synergistic storytelling）的现象背后存在着经济动机："即使新电影、游戏和动画短片等作品达到了原创电影所设定的高标准，它们还是会让人们感觉不舒服，大家认为华纳兄弟是在尽可能地利用《黑客帝国》的影迷赚钱。《圣荷西信使报》的迈克·安东努奇把这种现象看作'精明的营销'（smart marketing）而不是'精彩的叙事'（smart storytelling）。"[35] 跨媒介叙事的经济动因在于原媒介叙事收获了大量的粉丝，带动了经济效益的增长，形成了一定的粉丝基础。如果跨媒介叙事粗制滥造，无法适应新媒介的叙事逻辑，过度消费粉丝经济，将使得原文本的美学价值和意义逐步消解，缺乏可持续发展的潜力。"协作叙事"横跨多平台、多媒介协作，建构系列产品，呈现媒介融合、集体智慧的特点。开心麻花的几部话剧，到后来的电影，都建立在前一步的基础之上，同时又提供新的切入点，原作起到文化吸引器、催化剂的作用。"多媒介合作，效果比单一媒介运作更好，消费者的广度和数量大为增加。整合多种叙事媒介，召集不同消费者，使他们产生共同

[33] [美] 亨利·詹金斯：《融合文化：新媒体和旧媒体的冲突地带》，杜永明译，商务印书馆2012年版，第157页。
[34] 王臣：《话剧走向电影："开心麻花"谋划喜剧公司上市样本》，《21世纪经济报道》2015年10月13日第20版。
[35] [美] 亨利·詹金斯：《融合文化：新媒体和旧媒体的冲突地带》，杜永明译，商务印书馆2012年版，第168页。

点。受众要完全掌握作品信息,需要解读和分析全部产品系列。"[36]《羞羞的铁拳》话剧文本的主题涵盖了爱情、拳击、武侠等元素,绵密的喜剧语言能够引发观众阵阵爆笑,但是无法呈现出拳击热血、燃情、刺激的视觉效果。电影在拳击搏斗的场景布置以及搏击动作的设计方面给观众以视觉冲击,但为了电影叙事的连贯性不得不删去许多语言包袱,人物对话以及语言特色相对减弱。但是不同媒介的互融共生可以使得原文本的喜剧潜力不断地被挖掘、解读、阐释,生发出新的商业价值,这对于开心麻花的喜剧文化和品牌建设具有巨大意义。

开心麻花在跨媒介生产的过程中,有一整套自己的办法和独特的优势。开心麻花在创作舞台剧的时候会结合电影创作的需求进行编排,这样舞台剧经过观众的不断检验,日臻成熟,不仅在故事内容上为改编为电影打下坚固的基础,也是开心麻花大电影产业观念的重要体现。在刘洪涛看来,开心麻花做电影的优势在于:"我们更懂内容是否能引起观众的互动和喜欢。每部戏在剧场里都跟观众有真实的交流,开心麻花会在正式公演后根据观众的现场反应做出调整,所以一出戏会越磨越好,我们对观众的需求准确到这个包袱抛出来响不响,响的程度怎样,我们心里面都是有数的。"[37]而好作品的出现必然少不了才华横溢的团队,开心麻花团队成员几乎都是全能型的,能导能演能编,十八般武艺样样精通。不管是话剧、小品,还是电影,都能老少皆宜,深受大众的喜爱。开心麻花手握23部原创话剧IP,《夏洛特烦恼》《羞羞的铁拳》的成功复制,使得开心麻花未来的发展空间变得更大。而且在全面发展舞台剧的同时,开心麻花始终秉承着"话剧养人,电影出名"的产业逻辑。原创力是开心麻花电影跨媒介生产最根本的所在,而跨媒介生产的产业发展模式也将助力开心麻花在电影市场上占据重要地位。

开心麻花目前生产了三部电影,是电影领域里的新人,但是每部电影皆取得了较高经济收益。对于一个新生的电影团队来说,能让其在电影市场风生水起的重要因素是他们秉承了工业美学的生产原则,他们深谙电影生产机制,不唯"名导演、名演员、名技术"论,而是讲究电影生产的流水线机制,服从制片人中心制,致力于跨媒介生产这一大产业观念,其电影的成功是中国电影工业的成功,也是中国电影"工业美学"的重要体现。

[36] 凌逾:《跨媒介香港》,社会科学文献出版社2015年版,第329页。
[37] 黄周颖、吴立湘:《〈驴得水〉依靠"自来水"稳赚,开心麻花转型电影有哪些经验?》,娱乐资本论(http://www.sohu.com/a/117617252_355073)。

四、文化与思想价值

《羞羞的铁拳》是一部纯粹的商业电影,它在电影的艺术风格上没有过高的诉求,但在主题思想的深刻性、文化性以及适用性上都有所欠缺,存在主题弱化和泛化的问题,主旨不鲜明、不突出。另外,这部电影能够在商业上取得巨大的成功,得益于其拥有不断壮大的青年观众群,其电影创作在很大程度上对时下文化心理、日常生活和时尚话题的触及非常敏锐:"戏谑调侃、嬉笑怒骂的言说方式,富有想象力的细节,机智与抒情相调和的风格,这些特征使得其作品具备转化为一种时尚的文化消费行为的条件。"[38] 但电影也存在对于"伪娘""搞基""卖腐"等话题的过度消费,导致整部影片的喜剧格调不高。

(一)主题弱化:打倒"黑势力"、爱情以及草根逆袭

就主题方面而言,开心麻花的前两部电影皆有深刻的思想价值。《夏洛特烦恼》表现了对人生意义的追问,对青春记忆的怀旧。《驴得水》用荒诞、戏谑的方式揭示了人性深处的罪恶,直击观众灵魂深处。但《羞羞的铁拳》的立意不高,虽对拳界打假拳以及潜规则进行了一定程度的揭露,但缺乏批判的深度和力度,主角与黑暗势力的斗争处理得过分简单、随意。比如吴良为逼迫艾迪生打假拳,绑架了马小的父亲,正邪双方对峙,正是剑拔弩张之时,为了制造笑点,紧张的气氛被打破,喜剧冲突被弱化。再如,终极大 boss 吴德被绳之以法全靠艾迪生的一支录音笔,警察过来逮捕吴德的时候也没有做最后的挣扎,反叛角色苍白且无力,一点不具备"杀伤力"。整个影片仓促结尾,情节缺乏可信度和合理性。在爱情戏方面,男女主角在山上一个夜晚把酒言欢,爱情的种子就萌芽了,情节设置显得比较老套。另外两人互换身体后产生爱情,但对于爱情这一主题的阐释又处理得刻意,"在影片结尾,重新换回身体的艾迪生与马小之间爱情的产生特别突兀。影片前半部几乎未对二人爱情的产生与发展做出情感铺垫,缺乏必要的情感逻辑。若不能有大的创意,构建富有幽默感、有诚意、有表达的喜剧化故事,不能以情感与观众对接互动,喜剧电影最终会沦为低品质电影的代名词"[39]。影片情节发展的一条重要主线是艾迪生的身份变化,从刚开始的以打假拳谋生的拳手到愿意为揭露黑暗势力

[38] 张琦:《中国当代喜剧的建构与流变》,中国戏剧出版社 2005 年版,第 185 页。
[39] 饶曙光、贾学妮:《〈羞羞的铁拳〉:商业的胜利与艺术的失落》,《当代电影》2017 年第 11 期。

图 7 《羞羞的铁拳》剧照

拼命练拳的"艾迪生"（马小），再到最后靠着实力扳倒吴良获得拳王，既获得爱情抱得美人归，同时又收获了事业，登顶拳王争霸赛冠军宝座，这是一个人生逆袭的励志故事。但是，由于影片励志的部分是"上山学艺"，而学艺的过程又充满了不合理的剧情设置，比如到高速路上发小广告，按常理说，这样的行为是既不安全又阻碍交通的，不具备任何的现实指导意义，"熬鹰""红鲤鱼绿鲤鱼与鱼"的情节也很无厘头，无法让人对艾迪生的逆袭人生产生认同感，观众也不会产生同理心，所以电影"草根逆袭"的励志主题被弱化。因此，纵观整部影片，其在思想价值以及情感上无法引起观众的共鸣，无法直击观众的灵魂深处。

（二）"青年文化性"症候：对"伪娘""卖腐"的过度消费

开心麻花的喜剧文化有非常强的青年文化属性，它的创作紧贴时代脉搏，在青年群体当中能够引发共鸣。"一般而言，在社会和文化结构中，青年是一个边缘化的人群，他们在社会、政治、文化诸方面处于次要、从属、边缘性的地位。青年总是被认定为需要接受教育和再教育的被动者，他们缺乏独立的话语表达，能够有效承载意识形态的文艺媒介不掌握在他们手中，他们无法表达自己的青年意识形态，处于不被社会关注的状态。他们偏离中心而被视为异类，无法对社会构成大的影响和冲击，社会地位低下。"[40]

[40] 陈旭光：《近年喜剧电影的类型化与青年文化性》，《当代电影》2012年第7期。

因此，青年文化在某种程度上也意味着"反叛""另类""非主流"，"开心麻花的百余万人次观众群中，80%以上是20—40岁的白领。正像文化学者、评论家张颐武所言，麻花剧有两个非常精准的方向，一方面是贴近互联网的传播规律和发展方向，另一方面是贴近年轻观众的精神需求。不同于主旋律作品，开心麻花是娱乐产品，但同样发挥着重要的社会功能，它提升了年轻人的幸福感，熨平了大家的焦虑、抱怨、愤怒等情绪，同时热烈的演出氛围也对年轻人的自我认同很有帮助。"[41] 现如今，"80后""90后"已经成为电影市场观影群体的最主要构成者，观众群体的代际变化影响到中国电影的内容生产和营销，也带来了审美层次的变化，年轻观众生长在互联网和游戏滋养的环境里，天生具有互联网基因，追求更加紧张的节奏、更有喜感的视听和网络热点语言的集合，他们的需求很大程度上影响和制约了中国喜剧电影的生产和创作走向。

《羞羞的铁拳》的内容本身就具有丰富的大众文化特征，包含了动作、爱情、喜剧等广受关注的类型元素，同时吸收青年亚文化和流行文化元素，表现出鲜明的娱乐性。因此受众面更加宽广，并获得骄人的票房成绩，呈现出开心麻花喜剧独特的文化特质和趣味。

但是，通观开心麻花的话剧和电影作品，不难发现《乌龙山伯爵》《羞羞的铁拳》《夏洛特烦恼》中的人物设置上都有"伪娘"的角色，如互换身体后的艾迪生，如《夏洛特烦恼》中常远饰演的孟特到泰国做变性手术被王老师暗讽"切阑尾"，还有《乌龙山伯爵》中的玛丽莲是K嫂变性手术后的样子，虽然外表美艳但是行为极其男人，不断在阴柔和阳刚之间切换，一举一动都能制造笑点。

"'伪娘'一词来自日语，在动漫作品中指具有女性外观、美貌出众甚至胜过一般女性的男性角色，在性格上他们有介于刚强与柔和之间的双性魅力。因自身爱好或完成特殊任务的需要等，伪娘在动漫中常有易装行为。伪娘虽不乏男身女心者，但通常以通达两性内心的角色为主。动漫中的伪娘拥有美貌及能吸引两性的双性魅力，常常给人带来愉悦的审美体验，因此其在动漫迷尤其是女性动漫迷当中具有较高的人气。"[42] "伪娘"性别或模糊或倒置，行为产生偏差，其表现的是一种对性别认同的焦虑感，是一种青年亚文化的症候。"性别的模糊是青少年亚文化抵抗社会既有规则的一种表现方式。这种意义上的跨性别（跨性别通常是用来指称那些将自己的性别角色部分或全部进行反转的

[41] 李扬：《"开心麻花"：八年深耕喜剧品牌》，《文汇报》2013年2月8日第10版。
[42] 孙婷婷：《伪娘：一个后现代的审美文化文本——对伪娘现象的症候式解读》，《符号与传媒》2013年第2期。

图 8 《羞羞的铁拳》剧照

各种个人、行为与团体，transgender）成为青少年身体焦虑的释放点。'伪娘'暗示青年男性的社会角色并不一定像传统所规训的那样刚强、坚毅，相反可以具备阴柔的一面，男性同样可以美容美发、护肤化妆，外表靓丽。'伪娘'甚至成为潮人的代表，宣扬了一种中性的审美观。"[43] 当下中国电影的观影群体主要以"80后""90后""00后"为主，他们是视觉时代背景下成长起来的，深受日本动漫以及欧美的漫画、游戏等影响，其身上流淌的是非主流文化的血液。"伪娘"作为一种文化现象在青年群体中有较高的话题热议度、心理接受度，因此开心麻花的话剧和电影中毫不吝啬对"伪娘"这一因素的运用。其功勋演员常远在麻花的喜剧中塑造了不少"伪娘"的角色，细细的嗓音、白净的皮肤、矫揉造作的"兰花指"、走一步扭三扭的"水蛇腰"，这些成为常远的出场"标配"。除了"伪娘"这一喜剧梗的运用，还有"搞基"和"卖腐"因素的加入，也成为开心麻花喜剧笑料的重要组成。如《夏洛特烦恼》中的孟特喜欢袁华，在袁华感情受挫时温柔抚慰；《羞羞的铁拳》中更是把卷帘门的正副掌门强行加入感情线，沈腾坐在澡盆里带着粉色可爱头巾"色诱"马东，变身后的艾迪生冲着吴良撒娇卖萌；《乌龙山伯爵》里面更甚，犯罪头目K哥带着K嫂（男人）一起去抢银行，加入"gay"的情感叙事引发观众爆笑，与此同时男主角谢谢为了活命又不得不向K嫂示爱，后K嫂爱上谢谢并为他去韩国做

[43] 方亭：《从动漫流行语解读中国青年亚文化的心理症候——以"萝莉""伪娘""宅男/宅女"为例》，《中国青年研究》2011年第1期。

变性手术并回来寻爱。不得不说，对于"伪娘""搞基""卖腐"等喜剧因素，开心麻花屡试不爽，但与此同时也影响了其喜剧品位的提高，一味地运用这些元素，长此以往也会造成观众的审美疲劳，这也是开心麻花今后无论是话剧还是电影创作中都需要改进和提升的。

五、宣发与营销策略

《羞羞的铁拳》在产业运作和宣发营销方面投入的资本并不多，但是讲求宣传实效，运用互联网思维，依靠大数据精准定位，发酵话题，积极造势，整合优势资源，为影片突出重围保驾护航。

（一）线上线下联动，制造话题爆点，持续发酵热度

《羞羞的铁拳》自2017年5月8日定档起，线下营销活动包括在京举行发布会，艾伦、马丽一南一北分别在三亚、哈尔滨、佛山、兰州、银川、南昌、成都、重庆、长沙、南京、天津、宁波、杭州、济南等地路演。开展的活动形式也丰富多彩，如打篮球、演唱会、坐过山车等，男女主演卖力宣传电影，比如主演马丽到哈尔滨与东北的观众进行互动，和主持人互动分享电影拍摄花絮时，调侃自己是这部戏的"男一号"。在河南中医药大学开展路演活动时，专家给艾伦把脉说："我觉得不用号脉，你这个女一号，我一看就没有怀二胎。"瞬间将"换身"的喜感从电影延伸到现场，引来阵阵笑声，现场气氛热烈。整体来看，电影线下营销事件中发布会占比23.8%，路演占比61.9%。在全国各地借路演、点映等方式积聚人气。同时，影片还创新性地举办五城首映，在深圳、武汉、沈阳、上海和北京五座城市举办电影首映礼。线上各款物料的陆续发布在互联网上引爆话题，持续发酵电影热度。2017年7月13日，开心麻花首发预告片，随后海报、电影特辑、MV或主题曲、花絮片段等相继发布，其中"换身版""挨打版""打笑版"海报一上线，喜感十足。在线上营销实践中，其中特辑营销占比31%，MV或主题曲占比24.1%，海报占比20.7%，预告片占比10.3%，其他占比10.3%。除了路演、话题、爆料之外，《羞羞的铁拳》还开始尝试更多元化的营销推广手段，如借助猫眼平台的强势推广。猫眼在自己的票务平台上对影片进行全方位宣传推广，包括手机APP开屏、首页置顶广告、页面弹窗推送。猫眼提前半个月开始预售，与一汽丰田、华为、蟹状元

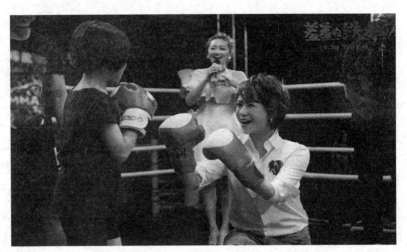

图 9 《羞羞的铁拳》宣传活动现场

等品牌推出联名定制产品，联合举办路演活动、见面会、赠票活动等，还有各种互联网公司合作，如与美拍合作的"我有一招武林绝学"定制视频活动，与闲鱼合作独家拍卖电影正品周边，将所得款项捐助给慈善项目，与安卓壁纸合作推出赠票活动等。猫眼研究院全程深度参与，为项目的宣发提供数据服务，通过数据对顾客精准定位。

（二）多元媒介联动，跨媒介产业融合

IP 改编是"消费视野下全产业链的融合和重塑"[44]。在商业逻辑的驱动下，IP 改编不仅使原创者受益于持续的版权售卖，而且通过对粉丝经济的开发，使改编作品可以规避市场风险，扩大影响力。就《羞羞的铁拳》而言，一方面，在电影创作之前，同名话剧已在全国 40 多个城市巡演超过 500 场，积累的观众量达数百万。另一方面，随着电影的上映，由专业团队制作的电影主题曲《虽然前途未卜，我愿陪你吃土》也在受到关注和嘉奖，这些音乐伴随着电影剪辑镜头被制作成 MV，在网络平台上热播，与影片相互呼应。戏剧—电影—音乐构成了围绕《羞羞的铁拳》内容的产业链，改编而成的电影作品与戏剧、音乐作品不仅在文本层面构成相互阐释、相互发展的互文关系，而且在商业层面相互宣传，共享粉丝资源，共同开拓产业市场。可以说，影片《羞羞的铁拳》在商业上的成功，既得益于话剧和电影在故事内容上的合理共享，音乐的使用也为电影增

[44] 黎莉：《历史古装剧"IP"改编热的冷思考》，《当代电视》2016 年第 11 期。

色不少。《羞羞的铁拳》音乐的选择和制作把许多耳熟能详的歌曲解构重新演绎成独具开心麻花特色的歌曲。比如祖海的《好运来》，这首歌是通俗歌曲，其流传范围广、观众熟悉程度高，且加入说唱歌手Gai的嘻哈元素，在电影中重新语境化，成为"洗脑神曲"。伴随着熟悉的旋律，演员纷纷亮相，夸张的表情、浮夸的动作，又为影片增加了喜剧色彩。与之相似的还有方言歌曲《从前有座山》，在艾迪生和马小上山学艺的过程中，伴随着欢快的节奏、魔性的歌词、上扬的曲调，暗示着艾迪生的技艺逐步精进，两人的感情逐步升温。其中的歌词是中国观众耳熟能详的经典故事"从前有座山，山里有座庙，庙里有个老和尚"，开心麻花非常擅长改编既有歌曲，"诱使受众采取特定态度进行欣赏，激发受众对于老歌新唱产生的怀旧和新奇的双重反应，既有亲切的熟悉感，又参与叙事。这样的表意方式是后现代主义互文性的一大特点，它将经典的异质媒介文本置于新媒介所设定的语境中，让受众在陌生的文本里捕捉到熟悉的回忆"[45]。

（三）铸造品牌文化，全方位"笑果"升级

开心麻花作为一个民营的文化企业自2003年成立以来发展到现在形成了自己独特的品牌文化，这是一个爱惜自己品牌如爱惜自己生命的团队，据刘洪涛介绍，自《夏洛特烦恼》商业上大获成功后有很多资本想要介入，也有团队外部的成员想要执导、参演开心麻花的电影，但都被刘洪涛拒绝了。刘洪涛打了一个比方，多年前皇马足球队把世界上踢各个位置最好的球员都签下来，但是这样一支拥有精兵强将的队伍却从来没有拿过冠军；对于开心麻花也是一样，"我们不追求电影创作中每一个角色都是业界最好，但是我们团队讲究配合，大家彼此熟悉，一定能碰撞出独具麻花特色的火花"。2015年国庆档，《煎饼侠》与《夏洛特烦恼》皆创造了十多亿元的票房，但是时隔两年之后，《缝纫机乐队》和《羞羞的铁拳》再次相遇，结果却有天壤之别，相较于两年前的作品，二者皆有进步，但是大鹏的《缝纫机乐队》却遭遇"滑铁卢"，很大程度上归因于大鹏参演作品众多，且作品质量参差不齐，使得其喜剧形象的建立缺乏稳定性和精准度。而开心麻花一年孵化一部自己的IP，数量不多，但力求精品，爱惜品牌形象，深耕喜剧品牌。《驴得水》虽票房不高，但是收获了超高的口碑，无疑也给观众传递出"麻花出品，必属精品"的讯息，这些隐形的资本都将助力于开心麻花后来的喜剧电影开发。

开心麻花的喜剧媒介形式是多元的，如话剧、电影、音乐剧、小品等，而这些媒介

[45] 李一君：《从电影〈夏洛特烦恼〉的改编看剧场IP的银幕转换》，《创作与评论》2017年12期。

形式的多元互动、多元共生也打造了开心麻花的喜剧品牌。如开心麻花参加综艺节目《欢乐喜剧人》，与赵家班、德云社等一众活跃在喜剧舞台上的力量竞争。通过小品的比拼，可以发现不同团队集体创作的水平高低。赵家班的喜剧更具乡土气息，演员、素材均来源于东北农村地区，东北方言天生的搞笑基因自赵本山时代便通过春晚的小品火遍大江南北。但其内容多为表现东北农村的家长里短，较为远离现代都市生活的年轻人群体，舞台技术和手段较为单一。德云社主打相声，其内容虽说不断融合当下热门的网络事件、网络用语，但是拘泥于表演形式的单一，表现力不足。而开心麻花长期以来的舞台表演经验，在与观众的互动上、内容的针砭时弊上、舞台形式的多样性上都要更胜一等，更能与年轻的观众产生共鸣。开心麻花三部喜剧电影均改编自成熟的话剧，经过多场次的舞台表演，累积了丰富舞台经验，对于观众笑点的把握极其准确、到位，这使得开心麻花在喜剧内容的呈现上占据巨大优势。开心麻花的作品语言犀利、针砭时弊，内容多包含当下热点问题。比如登上春晚舞台的小品《扶不扶》，其主题很容易引起大家的共鸣；还有《今天的幸福》系列，全中国都知道那个贱兮兮的小伙子叫郝建而不是沈腾。人物塑造丰富饱满，情节紧凑环环相扣。喜剧对于演员的要求极高，演员上台抖包袱，难在拿捏以及气质，有的人站在那儿不说话观众都能笑，沈腾就具有这样的能力；马丽豪放、魔性的大笑也成为她提高辨识度的"标签"。开心麻花主要团队成员参加《欢乐喜剧人》、沈腾作为常驻 MC 参加浙江卫视的热门综艺《王牌对王牌》，都对开心麻花的品牌文化建设起到了重要作用。由荧幕链接舞台，多样媒介多元共生，共同促进麻花的独特品牌之路。

表 2 开心麻花创作一览表

时间	舞台剧	电影	小品	音乐剧	网络剧
2003	《想吃麻花现给你拧》				
2004	《情感流》				
2005	《人在江湖漂》				
2006	《逗地主》				
2007	《疯狂的石头》《谁都不许笑》				

续表

时间	舞台剧	电影	小品	音乐剧	网络剧
2008	《两个人的法式晚餐》《阿祥》《甜咸配》				
2009	《书桌里的铜锣湾》《江湖学院》《索马里海盗》			《白日梦》	
2010	《乌龙山伯爵》			《爷们儿》	
2011	《旋转卡门》《上贼船》				
2012	《那年的梦想》《摩托祥子》《夏洛特烦恼》		《今天的幸福》	新版《爷们儿》	《开心麻花剧场》（乐视网）
2013	《小丑爱美丽》		《今天的幸福2》《大城小事》《闹元宵》	《爷儿·叁》	《开心麻花街》（黑龙江卫视）
2014	《须摩提世界》《羞羞的铁拳》		《同学会》《扶不扶》《魔幻三兄弟》	《天天想你》《三只小猪》	
2015	《牢友记》《李茶的姑妈》	《夏洛特烦恼》	《投其所好》《装病》《欢乐喜剧人》第1季	《三只小羊》	《江湖学院》（优酷、土豆）
2016	《二维码杀手》《莎士比亚别生气》	《驴得水》	《欢乐喜剧人》第2季		
2017	《嘻哈游记》	《羞羞的铁拳》			
2018		《李茶的姑妈》（即将上映）			

六、全案整合评估

从叙事层面来看，电影既继承了话剧作品的故事内核以及主要的情节和人物形象，也依据电影的媒介特性，在情节设置和叙事手段等方面做出删节或改动，但是并没有很

好地完成"话剧性"和"电影性"的对接和转化。电影情节存在拼贴化、游戏化，叙事存在断裂等弊病。电影为了营造快节奏的"笑果"有时忽略了叙事的一致性和连贯性，造成了观众情感的不适和审美体验的不悦。从电影的美学特色上来看，《羞羞的铁拳》是一部纯粹的商业类型片，具有独树一帜的"爆笑"喜剧风格，在群雄逐鹿的产业格局中，开心麻花走了一条不同的路，其喜剧"爆笑"风格使其深得年轻观众的喜爱。另外，《羞羞的铁拳》在电影的艺术性追求上没有太高的诉求，其票房的成功很大程度上得益于对电影生产的工业美学观念的践行，影片导演宋阳、张迟昱是喜剧电影界的新导演，没有深厚的执导经验，他们的成功很大程度上得益于较高水平的电影工业与编导演团队的相互联动。《羞羞的铁拳》践行工业美学原则的具体表现是：在制片人中心制下，统筹协调电影生产流水线上各个环节；在双导演模式下，导演优势互补，避免过度个人化的表达，使影片在大众美学和工业品质上得到了良好的结合，最终获得商业上的成功。在多元媒介互融共生的环境下，跨媒介生产具有大电影产业的观念。

从影片的思想价值以及文化特色上来看，《羞羞的铁拳》存在主题弱化以及过度消费"伪娘""搞基""卖腐"等年轻观众话题热点等问题。从电影的宣发和营销来看，《羞羞的铁拳》团队深谙互联网思维，有效、精准地运用大数据开展线上线下点对点投放，引爆话题讨论，持续发酵热度，深挖话剧粉丝潜力，形成"自来水"口碑营销，整合业内顶尖院线、票务资源，为电影宣发造势。另外，开心麻花的品牌文化建设也是独到的，可成为文化产业品牌建设的范本。在喜剧文化领域，开心麻花代表了一种时尚的、快节奏的、与时代共振的喜剧文化，其绵密不断的笑点、紧扣时事的社会盘点迎合且融入了现代都市时尚的生活，更好地满足了现代人寻求精神慰藉、自我解压的心理诉求。

结语

《羞羞的铁拳》商业上的成功使得开心麻花在喜剧界所处的地位更加稳固。开心麻花团队孵化自己的IP，有相对成熟、完整的产业链条和生产机制，但是目前国内IP改编存在诸多问题，"在跨媒介叙事上的尝试较少，很多IP内容经过几轮开发下来，我们发现始终都是将大致相同的内容进行反复的改编，缺少利用不同媒介对故事内容进行扩展或者在时间向度上向前推进，导致没有充分地将各个媒体独一无二的叙事能力发挥出来，从而使得目标消费观众有重复性，缺少开发新观众群体的潜力，IP运营到最后必

将显得无料可炒"[46]。对于开心麻花这一以跨媒介生产为主营业务的团队来说，其文本生产目前存在的问题是仅仅局限于舞台剧和电影两种媒介的转换，对于文本的美学价值以及产业意义上的挖掘深度不够、发展广度不够、产品层次丰富度不够。在未来的发展中，开心麻花在致力于品牌形象打造的同时，更要注重后产品的开发。资本市场看重的是有创造IP的能力，开心麻花具有得天独厚的优势。开心麻花的生产经营有一个"业务闭环"，即开心麻花舞台剧演出为公司运营提供充足的现金流，舞台剧剧本经过打磨形成更具商业价值的IP，改编成电影，票房成功，知名度提高，再反哺舞台剧演出。这样的"业务闭环"是开心麻花走到现在的关键所在。虽说开心麻花的话剧积累了几百场的演出经验，但是其话剧现场表演多是抖包袱的形式，表演内容多是流行段子，而电影则对叙述一个完整的好故事，以及视觉效果要求很高。开心麻花在话剧改编电影的过程中存在为了紧凑、密集地制造笑料而忽视电影叙事连贯性的情况，损害了电影艺术本身的价值。因此，开心麻花在跨媒介生产的过程中要着重提升文本改编的能力，要提升对电影媒介特色的把握程度和电影叙事能力。另外，开心麻花也需要不断地提升自身文本的艺术内涵和价值，一味地迎合观众，运用"搞基""卖腐"等元素虽紧跟网络潮流但也不可避免地落入了俗套，这也是开心麻花以及同行业生产者需要吸取的教训。跨媒介生产是开心麻花产业发展的重要特征，其在自主生产原创IP时应把产业链条打造得更加健全、长远，实现"一种资源，多种利用"，深挖IP剧本潜力，多媒介共同阐释、演绎IP价值。但由话剧到电影的跨媒介生产模式相对单一，缺乏可持续开发的动力。

从整体上来看，开心麻花在电影创作领域对行之有效的"工业美学"原则的实践值得借鉴，服膺于"制片人中心制"，导演、编剧等各司其职，做好生产流水线上的一员，最大限度地保证电影的工业品质和艺术价值。开心麻花电影的成功无疑是中国电影产业升级的重要表现。

（张立娜）

[46] 黄雯、孙彦：《美国漫威作品的叙事模式对我国电视IP运营的启示》，《中国电视》2017年第1期。

附录：《羞羞的铁拳》制片人访谈

问：《羞羞的铁拳》话剧剧本在前，在电影改编过程中有哪些具体变化？

刘洪涛：话剧和电影作为两种艺术语言，在创作思维上是不太一样的。我们其实在《夏洛特烦恼》的时候，真的感觉从舞台到电影是有一道坎儿，但那次我觉得我自己把这道坎儿迈过去了。所以后来在改编《羞羞的铁拳》的时候，相对来讲顺利多了。比如说舞台是比较夸张的，而镜头前是需要真实的，不是说不可以夸张，夸张一定要有限度，而镜头语言对于场景的再现，对于人物的表现，反正生活中任何一个细节，不管是人还是物，它都讲究真实。观众比较容易接受舞台上这种跨度和夸张，它是可以没有限制的。舞台上呈现的内容是模拟化、虚拟化、程式化的，在电影上都不行。你要喝水就得真喝水，吃饭就得真吃饭。无论是表演，还是艺术再现等各个角度，实际上都是不一样的。另外，虽然说电影是蒙太奇艺术，但我觉得在这种跳跃性和跳入跳出方面，舞台表现更自如、更自由。电影总是有一个大的结构在约束。但是电影也有很多特别大的优势，电影对于细节展现，比如特写镜头，这些都是话剧舞台无法呈现的。但就这个话剧改编为电影，其实在内容、人物上面还是有些变化的，整个故事结构跟原来相似，情节的相似度差不多有70%之多。比如把原来两个人物的功能放到一个人身上，舞台剧上艾迪生有一个女师傅是老太太，马东其实是黑暗力量，而电影里的马东则变成了他们的一个患难的战友。然后又把女师傅跟副掌门的暧昧关系加到了马东身上，所以女师傅这个人物就没了。因为主要考虑到父女亲情的展现，所以设置了马东和马小这对冤家父女之间的戏。最重要的是动作戏的变化，因为舞台上即便有再强的声光手段来表现，它的动作毕竟是模式化的，无法做到拳拳到肉，但是电影在这一点上做得特别好，动作戏其实是这部电影一个很大的特点。当时给它的定位是"喜燃""喜燃"的动作喜剧。另外，话剧中打假拳的故事发生地并没有明确，但是电影中设在澳门，这也是从国情和审查制度的角度考量的。在拍摄的过程中有一场戏有失误，警察逮捕吴良父亲的时候穿的是国内警察的制服，在做后期的时候发现了问题，又重新找到澳门警察的服装，在北京补拍了这场戏。我们是主动补拍的，因为这时审查已经通过了，审查的版本是没有这场戏的，后来虽然审查通过了，但是还需要加这场戏。

问:《羞羞的铁拳》的故事内核是"男女身体互换",在内容生产时有无评估过这个被用过多次的故事内核可能产生的风险以及又是如何去规避的?

刘洪涛:"灵魂互换"是一种叙事的模式和套路,西方有人做研究说故事模式有几十种。拍《夏洛特烦恼》的时候有人说我们抄袭,这个案子目前还在法院的审理过程中。《羞羞的铁拳》没人说抄袭,但是有人说我们学了《你的名字》,可《你的名字》是2015年在中国上映的,而《羞羞的铁拳》是2014年上演的。现在有的人看这样的戏比较少,可能只看了《你的名字》就说我们借鉴了。其实古今中外的作品中,套路、模式大家都可以用,因为如果较真的话,任何一个故事都有原来的模式,关键是如何玩出新意。前段时间,我在飞机上看了一个韩国电影,讲的是父亲和女儿互换灵魂,但这个做出来属于微笑喜剧,做不到爆笑喜剧。男女互换反差强烈,从对手成为恋人,又有拳击格斗,是可以做到极致的,我们觉得是没有关系的。在2013年初的时候,这个故事原本是三个人灵魂互换,然而在创作过程中发现整个故事虽然做得很完整、很规矩,但有时候创作者都会想不明白,所以观众可能更看不明白了。《羞羞的铁拳》的剧本是在拍《夏洛特烦恼》的时候创作的,我们觉得这毕竟是商业片,套路不新鲜也没关系,但在细节、情感、情绪尤其是喜剧方面得做出新意。

问:宋阳和张迟昱毕竟是第一次当电影导演,您作为制片人是怎么考虑的,为什么起用新人导演?

刘洪涛:其实,好多经验都来自《夏洛特烦恼》。首先,我们的导演虽然是第一次做电影导演,但他们都一直在研究电影,阅片量非常大,这些创作组合在喜剧创作能力上在中国都是属于一流的。我们应该鼓励他们,给他们点空间,让他们发挥才能。还有一点,就这个作品而言,他们的理解一定是超过所有人的,他们的理解全面、准确,包括《夏洛特烦恼》《羞羞的铁拳》都有外面的导演想来翻拍,我们都婉拒了,开心麻花无论在创作、表演上都是自成体系、独具特色的,必须是我们自己的团队成员在一起才能创作出好的作品,单飞出去就不行。比如说《一念天堂》,那是我们演员主演的一部作品,但制作、导演团队都是外面的,所以结果不是特别令人满意,因此创作体系的一致性非常重要,你看现在很多电影,组合了最好的演员、导演和最强大的资金,但表现还是不好,就像前几年皇马足球队把全世界各个位置上最好的球员全买了,但就是拿不到冠军,后来进行大调整,有的位置的球员并不是世界第一,反而团队能拿冠军,我觉得这就是一个体系的力量。所以我觉得喜剧创作和足球运动有着异曲同工之妙。基于这

些，我也帮他们组合了最好的制作团队，比如说摄影师、灯光师、美术师、剪辑师，包括音乐人、作曲家，包括中国一流的动作导演刘明哲，这样的组合一定能帮到导演。我们的导演其实是尊重电影工业的创作规律的，每一场戏、每一个镜头全都画了故事版，美术师、摄影师在开机前一个多月故事版就画得差不多了，每一个镜头的拍摄方案，以及前后镜头的衔接过渡都想得很清楚了，所以到现场大家不抓瞎，开拍前这部电影想要呈现的效果导演心中已经有数了，剩下的就是指导演员的表演了。我们的导演是学表演出身的，每一场戏导演都会给演员示范，他会先让演员演一遍，如果导演觉得可以就过了；如果稍微有些达不到要求，导演就会按照他的方式演一遍。因为演员和导演多年在一起工作，彼此之间非常熟悉，演员对导演非常信任，所以拍摄的过程也很顺利。在创作剧本的时候，宋阳他们每写一句台词都要演一遍，演得舒服了、合适了就往下走，创作就是这么过来的。

问：刚才您提到了这部电影的创作是遵循电影工业创作准则的，那么是制片人的作用更核心呢，还是导演的地位和作用更核心？

刘洪涛：我们其实给了导演很大的空间。在创作上，我们一定是让导演来主控，我一直觉得导演是一部电影的灵魂。但是在总体布局上，比如说公司决定做哪个电影，由谁来做，然后花多少钱，组什么样的班子，钱怎么花，计划制订以及团队建设，肯定由制片人来做。至于每一场戏我们在现场从来不说话，如果我觉得有问题，会在当晚粗剪的时候跟导演进行交流。我其实是深度参与创作，可是我非常尊重导演在创作上的权力和才华。

问：开心麻花的三部电影都是双导演模式，是有意为之吗？有何利弊？

刘洪涛：事实上是巧合，因为这三部话剧本身的导演就是两个人，我们下一部电影《李茶的姑妈》就是一个导演。对于我们来说，"双导演"都是利，比如说能互补，相互激发创作灵感，两个人之间都非常默契。

问：《羞羞的铁拳》在宣发方面是怎样的一种运营模式？

刘洪涛：这部片子的宣发是以开心麻花为主的，《夏洛特烦恼》的时候，我们负责制作，新丽传媒负责宣发，而我毕竟做了多年的新闻，后来就由我们来牵头。当时想找一个宣传公司，但是由于开心麻花第一次做电影，很多公司对这个项目不感兴趣。后来一直和

杭州黑马影视文化公司合作,当时新丽传媒的宣发团队是新团队,后来发行是五洲电影发行公司做的。《驴得水》和《羞羞的铁拳》是由猫眼来发行的。在《驴得水》发行的时候进行了一轮有趣的筛选,当时在宣发层面没有人看好这个项目,认为麻花不应该推这部电影,都不看好。当时我说这部电影肯定票房过亿,很多人觉得不可思议,但是猫眼特别支持这部电影,他们没有想过这个电影是不是挣钱,而是想着这部电影是一部好电影,值得去推广,我们特别喜欢猫眼这种务实的态度。这种互联网公司的工作作风、企业理念,是我们非常欣赏的。

问:《羞羞的铁拳》的宣传业务具体是怎么开展的?

刘洪涛:我们组成了一个小组,由开心麻花、猫眼、黑马、新丽的工作人员共同组成,新丽两个人,猫眼七八个人,开心麻花七八个人,黑马七八个人,总的负责人是我。任何一个时间节点的宣传文案都是由我们一起讨论的,参与这个项目的人很多,但是由开心麻花来做决策。相当于联席会议,执行是黑马。由黑马来提方案,每一个题目共同讨论,通过后由黑马来执行。

问:在《羞羞的铁拳》的宣传方式中,哪几种方式能够引发高关注度,宣传的效果最好?

刘洪涛:我们的宣传是全媒体覆盖的,微博是其中之一,路演、点映、灯箱广告、商场里面的LED、京东商城、国美商城、电视画面都是我们的电影宣传片。我们和《战狼2》做了贴片。宣传的费用是比较节制的,因为品牌已经有一定的影响力,所以我们的宣传费用是相对少的。《羞羞的铁拳》刚放出要国庆上映的消息时,我们通过两个微信公众号做过调查,一万人参与,对"观众最期待的电影"进行投票,当时国庆档同期上映的有成龙的《英伦对决》《缝纫机乐队》等。两个公众号的调查结果显示,《羞羞的铁拳》的观众期待值都超过50%,所以我们在这方面很有自信。

问:《羞羞的铁拳》有很多资本的介入,您在选择投资方上有什么考量?

刘洪涛:这部片子的主要投资方是新丽传媒、猫眼文化和开心麻花。选择投资需要选择和电影发行关系密切的,比如说四大院线万达、横店、大地和金逸,票务平台是淘票票,还有买我们互联网播放版权的华视网剧。这是一个分销公司,它买断网权卖给其他平台。

问：近几年，电影产业升级是大势所趋，同时国产电影的工业品质也在逐步提高，开心麻花电影在提升自身电影的工业品质方面有过哪些实践？

刘洪涛：我们给自己定了目标，每一部都要有进步，不管在制作、宣传、发行还是创作上我们都要有提升。我们也不只推沈腾、马丽，《羞羞的铁拳》就主推了艾伦，下一部我们还会推其他的新人。我们在选拔新人方面主要看中经过舞台上的磨炼能够脱颖而出的演员，现在电影推出的主演最少都有 800 场以上的话剧经验，其实舞台表演是特别提升一个人表演能力的，通过跟观众面对面的交流，比如今天这样演观众没反应，明天再调整一下，他就知道哪种表演是对的。

就是通过面对面交流来磨炼自己的表演方式，你演过几百场，而且是不同的城市、不同的人物、不同的戏，这样对演技的提升是大有益处的。我们就从这些演员中找，看谁适合这个角色，而不是说我现在一定要推谁，谁最合适就用谁。从演员的角度看，开心麻花培养的演员，通过这些系统的训练，再过渡到电影，知名度会更加提升。第四部电影《李茶的姑妈》的主演会是一个完全的新人。在舞台上，这些都算老演员了，但主演电影却是新人。在《夏洛特烦恼》中他演开车的小舅子，在《羞羞的铁拳》里演打假拳的经纪人。

问：目前开心麻花的业务开展情况怎么样？

刘洪涛：我们给自己定位就是一家喜剧公司，要做喜剧内容公司。我们公司有两个任务，一个是推出优秀的喜剧作品，另一个是推出优秀的喜剧人才。如何推出就靠下面的产品线了，一条产品线是舞台剧，一条产品线是电影，而小品目前没有产品线，综艺节目都是应电视台的要求去参演。舞台剧包括话剧、音乐剧、儿童剧，从比重上来说，舞台剧和电影应该是双核的，都是同等重要的。舞台剧是我们公司的根基，它的作用很大。我们三部电影都是从舞台剧改编过来的，它的第一个重要作用是孵化了作品。第二，培养了团队，不仅编剧、导演还有演员。第三，我们把舞台演出做到了非常大的商业规模，它给我们带来了非常稳定的现金收入。它对于维持公司运转非常有意义，我们不缺钱，所以做电影的心态非常从容，哪怕今年一年没有做电影，我也不担心，所以包括《驴得水》那个票房开头大家都不看好，不能跟《夏洛特烦恼》的票房比，但是我们觉得也没关系。第四，它持续演出，在 2016 年我们演到 1600 多场。2017 年数字还没出来，但肯定多于 1600 场，演出场次这么多，而且在全国 70 多个城市，这种演出量对公司的品牌是一个长期的宣传推广，所以现在说起开心麻花，它已经是一个大众的娱乐公司，而

不是一个小众的娱乐公司。我刚才说的舞台剧孵化作品，培养团队，就意味着当你做电影的时候，成功的概率会高。对于公司来讲，电影放大了公司品牌的商业价值。我们在舞台一场一场演，实际上挣不到太多的钱，挣的是辛苦钱。但是我们做电影，把公司的商业价值、品牌的商业价值、作品的商业价值、艺人的商业价值全都放大了。一部《夏洛特烦恼》就让开心麻花这个小众的喜剧公司做成了一个大型公司，那现在我们的影响力越来越大，其实是电影带来的。所以舞台剧和电影在我们心目中是同等重要的。开心麻花的演员受邀到电视台参加综艺节目等，我们看到的是演员在前边，其实我们后面有很强大的团队支撑，比如说我们有编剧团队，然后有导演团队，还有艺人经纪服务，其实是全方位支持演员。目前开心麻花全国有差不多 400 多名员工，艺人有 100 多人，然后公司的职员大概有 300 人，做的工作比如说舞台剧的宣传营销、销售等，还有舞台剧的制作、演出管理、行政、财务等，还有招商团队、艺人经纪团队。我们公司有个非常重要的业务就是选拔和培养喜剧人才，我们主要从艺术院校的表演系毕业生里面选，能到舞台上来的，都是能吃苦的孩子，我们有自己的培训体系。因为舞台剧表演挣不了太多的钱，我们有一个戏剧院培训项目。

问：开心麻花目前有没有关注到电影衍生品的开发？开心麻花是专注于跨媒介生产的团队，对于大电影的产业观念您是如何看待的呢？

刘洪涛：我们也在摸索，因为我们觉得品牌影响力到一定程度的时候再做衍生品会水到渠成。现在的好多电影衍生品，实际上它是一种宣传手段，它会算到宣传费用里面，比如说在一个手机壳上面印一个海报，它不是真正的商品。其实我们一直在研究如何在整个编排方面给衍生品的开发留出空间，中国电影其实还处于起步阶段，也不能对其有过多的期待，需要时间的积累。

问：在您看来，开心麻花取得如今的成功从根本上说靠的是什么？

刘洪涛：首先，是大家热爱这件事，哪怕挣很少的钱，大家也愿意做这个事情，这一点特别重要。开始的时候没人想得到能把话剧做成一个商业品牌。其次，还要有才华，比才华更重要的是勤奋。另外，在企业文化上，我们这个团队不管是创作团队、表演团队还是运营团队，大家对"开心麻花"这四个字是非常珍惜的。毫不夸张地说，是像生命一样去珍惜的。包括宋阳在接受采访时说，不能给开心麻花丢脸。每个演员都有这种心态。我们希望每个观众走出剧院、电影院能够认为开心麻花又有进步，比上次还好，

我下次还要来，这是我们最大的心愿。有的电影是大师为了抒发自我，观众应该聆听大师的情感和理念，而我们团队就是普通老百姓，我们是快乐着大众的快乐，痛苦着大众的痛苦，也梦想着大众的梦想，站在大众的立场上发出他们的声音，这样才能获得大众的喜欢。习总书记讲话中提到的"坚持艺术创作的人民性"，其实我们很早就坚持这么做了，同时对作品的品质也要做到高标准、严要求。《夏洛特烦恼》之后，我们有很多的机会，但是我们愿意做一个没赚太多钱的《驴得水》而放弃了一些大的商业项目，这就是我们对品牌的珍惜。我们宁愿这个项目没赚太多钱，但是它在品质上一定是好的，你看它的豆瓣评分是全年第一，这是我们在品牌建设上所高度重视的。

问：《羞羞的铁拳》您不满意的地方有哪些？

刘洪涛：我其实对于我们自己的作品都是喜欢的，但是会觉得有些地方可以做得更好。喜剧是特别讲究节奏的，如果你加入一些你认为更完善的东西，但它破坏了喜剧节奏，很可能又是另外的损失，所以我们轻易不敢破坏节奏。在宣发方面总体是满意的，但是宣传现在越来越数据化了，比如说百度指数、热搜，会拿这些来作为一种参照，但实际上对于电影的宣传，它的效果是否和数据匹配，目前还没有充分的证据证明，所以我们也在不断地摸索。我们其实现在一直在思考的就是流量和电影的关系。但是有一点是明确的，就是免费和付费的区别。有些电影演员是需要观众付费才能去观看的，而电视剧演员是不需要付费就能看到演出的，电影培养出来的演员，他的流量能带动的消费和电视这种免费的媒介所培养出来的演员是有区别的。有既有流量又有票房的演员如彭于晏，我们对于这些内容研究透了，可能会在营销上再上一个台阶。我们每天都看数据，猫眼有一个自己的研究所，我们会把数据对接过来。《羞羞的铁拳》在最初做过两场测试，我参加了北京场的测试，我对这个电影一直很乐观，在粗剪完成后我就说它一定是15亿元以上的票房，但是在内部没有一个人相信会上15亿元，包括猫眼他们委托那家调查公司给我们做的点映测试，测试报告出来，打分不高。后来我说选择的观影人群根本就没有代表性，说一场才笑了60多次。后来我们真正的第一场给观众放映是在天津大学，我就在现场数一共有300多次笑声，大学生相对敏锐，所有笑点他都能get到，不像社会上这种观众，那场结束后大家都特别有信心。比如说《缝纫机乐队》猫眼打分也很高，但是最后票房也没达到预期，所以这些数据和最后的票房是如何匹配的，这也是我们目前研究的课题。我认为电影做得好是最关键的，好作品自带传播效果，因为今天是一个艺术消费的民主时代，每个人都可以发出声音，在互联网上看到观众的声音是最真实的，

而且这种声音最能引领身边人,这个东西能够带来最后的票房。包括后来开心麻花粉丝的"自来水"营销,大家自发地帮你去宣传,这是很难能可贵的。我总的观点是不能唯数据论,因为有些互联网企业是唯数据论,感觉很高大上,试图把数据量化,但我觉得数据是有参考意义的,它有价值,但不能说数据代表一切,这个是不对的。电影是艺术创作,如果只通过工具,通过计算就能做出一部好电影,结果就是全世界的电影都不需要创作。

问:开心麻花未来的剧目开发有什么计划和打算?

刘洪涛:《夏洛特烦恼》《羞羞的铁拳》以及《李茶的姑妈》都是"爆笑"喜剧,《驴得水》是黑色幽默,我们现在准备推出一部温情喜剧《婚前旅行指南》,以后也有可能改成电影,是很温暖、能够击中柔软的内心的那种类型。《羞羞的铁拳》定位的类型是动作喜剧,但是担心一旦这样定义,观众会想象成成龙那样的动作喜剧了,所以把这个词给回避了,但是风格上是"喜燃"的,"燃"这个字现在很流行,代表着热血、励志,"喜"代表喜剧的成分。

访谈者:张立娜